大展好書 好書大展 品嘗好書 冠群可期

象棋輕鬆學 13

55 年 人 顺

黃杰雄

編著

局殺

短

品冠文化出版社

前言

此套《中國象棋短局殺法系列》按中炮對屏風馬、中 炮對反宮馬、中炮對三步虎、中炮對半途列包、順炮類、 過宮炮類、仕角炮、仙人指路類、飛相局類、進傌對進 卒、對兵局、對兵進馬局等12大分類佈局組合,從每年全 國象棋甲級聯賽、個人賽、團體賽、冠軍賽、精英賽、公 開賽、邀請賽、對抗賽、擂臺賽、友誼賽等各種杯賽中精 選出100餘盤精妙殺法短局,全面展現出當今棋壇新人輩 出、棋藝高超、活動頻繁、殺法精彩的嶄新面貌。

以五六炮陣式進攻屏風傷在20世紀50年代初開始流行,相對於五七炮、五八炮、五九炮3種炮方佈陣的發展歷史和佈局結構變化要晚些,20世紀60年代初才較多在實戰上出現。剛開始主要是對付屏風傷進3卒佈陣多在實來才逐漸發展成同時應對屏風傷進7卒或出現了逐步等各種地區,在全國棋賽上又出現了0年代中期,在全國棋賽上又出現逐步至近時,在全國棋賽上又出現逐步,也遭到屏風馬進7時,漸成體系,共有五六炮對屏風馬進7時,漸成體系,共有五六炮對屏風馬進7時,漸成體系,共有五六炮對屏風馬進7時,漸成體系,共有五六炮對屏風馬進7時,漸成體系,共有五六炮對屏風馬進7時,漸成體系,共有五六炮對屏風馬進7時,漸成體系,共有五六炮對屏風馬進7時,漸成體系,其有五六炮對屏風馬進7時,漸大體,其上,

傳、五六炮過河俥單提傌對屏風馬進7卒、五六炮對屏風 馬兩頭蛇等八類佈局體系。

本套叢書以開門見山、短兵相接、刀光劍影、攻殺精妙、耐人尋味爲特點,頗具實戰特色。作者力爭選材精、點得準、評到位、有新意,充分讓初學者領悟到開局要領,中級棋手能掌握各種攻殺技巧,名將與高手也可研究、搜集、珍藏。讓各類讀者回味無窮、從中受益,是本套叢書編撰者的初衷。

作者 黄杰雄 於上海

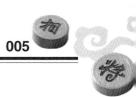

目 錄

第一章	五	六炮對	付屏	風馬	5 互進	七兵卒	죠	•••	• • • • •	••••	11
第一領	節 丑	ュ六炮業	対屏,	風馬	平包兌	伸互迫	進七月	を立	₹		11
第 1	局	(上海)	胡榮	華	先勝	(煤礦)	景學	義		• • • • • •	11
第 2	2 局	(北京)	王天	<u>:</u>	先勝	(湖南)	張申	宏			18
第 3	局	(上海)	王少	生	先負	(湖南)	張申	宏		•••••	25
第 4	1局	(越南)	阮成	保	先負	(中國)	蔣]][29
第 5	局	(浙江)	趙鑫	鑫	先負	(廣東)	許國	義	•••••	• • • • • •	33
第 6	局	(四川)	孫浩	宇	先負	(湖北)	汪	洋	•••••		39
第 7	局	(北京)	王天	: —	先勝	(上海)	孫勇	征	• • • • • •		43
第 8	局	(河北)	申	鵬	先負	(廣東)	許銀]][••••	• • • • • •	48
第 9	局	(上海)	黃杰	雄	先勝	(北京)	夏中	炎	• • • • • •		53
第1	0局	(浙江)	趙鑫	鑫	先負	(上海)	孫勇	征	• • • • • •	• • • • • •	56
第1	1局	(北京)	王天	<u>:</u>	先勝	(湖北)	汪	洋	•••••	•••••	61
第12	2局	(上海)	黃杰	雄	先勝	(杭州)	戴	敏	• • • • • •		66
第1	3局	(湖北)	柳大	華	先勝	(四川)	李少	庚	• • • • • •	•••••	69
第14	4局	(河北)	趙殿	宇	先勝	(湖北)	劉宗	澤	• • • • • •		74
第1:	5局	(河北)	申	鵬	先負	(北京)	蔣		• • • • • •		78

第16局	(北京)唐 丹	先勝	(黑龍江)王琳娜 84
第17局	(廣東)李鴻嘉	先負	(上海)謝 靖 89
第18局	(廣東)許銀川	先負	(福建)王曉華 … 94
第19局	(黑龍江)聶鐵文	先勝	(上海)孫勇征 99
第20局	(四川)鄭惟桐	先勝	(四川)李少庚 104
第21局	(湖南)程進超	先負	(河北)陸偉韜 108
第22局	(廣東)蔡佑廣	先負	(福建)柯善林 113
第23局	(浙江)趙鑫鑫	先勝	(廣東)呂 欽 118
第24局	(江蘇)徐天紅	先負	(上海)孫勇征 122
第25局	(黑龍江)趙國榮	先勝	(江蘇)王 斌 125
第26局	(黑龍江)趙國榮	先負	(上海)孫勇征 130
第27局	(台灣)彭柔安	先勝	(日本)池田彩歌 … 136
第28局	(北京)唐 凡	先勝	(廣東)陳幸琳 141
第29局	(河北)申鵬	先負	(北京)王天一 148
第30局	(阜陽)王衛東	先負	(大連)張澤海 151
第31局	(煤礦)景學義	先勝	(天津)趙金成 155
第32局	(黑龍江)趙國榮	先勝	(山東)張申宏 160
第33局	(河北)申鵬	先勝	(上海)孫勇征 168
第34局	(河北)申鵬	先勝	(遼寧)卜鳳波 173
第35局	(北京)唐 丹	先勝	(江蘇)張國鳳 180
第36局	(黑龍江)聶鐵文	先負	(上海)謝 靖 185
第37局	(廣西)黨 斐	先勝	(寧夏)王貴福 190
第38局	(黑龍江)聶鐵文	先勝	(江蘇)王 斌 194
第39局	(河北)申鵬	先勝	(上海)孫勇征 201
第40局	(湖北)肖八武	先負	(廣東)李 進 207
第41局	(上海)孫勇征	先勝	(河南)李少庚 212

C. B. glin	in the		7.0
There is not the same	ite.		翻
	ather.	THE SHOP	Etr.
PA			

第42局	(河北)申 鵬	先勝	(江蘇)丁衛華	•••••	218
第43局	(廣西)秦勁松	先勝	(廣東)蔡佑廣	•••••	223
第44局	(北京)金 波	先負	(上海)孫勇征		228
第45局	(山東)潘振波	先勝	(上海)孫勇征	••••	232
第46局	(黑龍江)趙國榮	先勝	(黑龍江)聶鐵又	文 …	236
第47局	(浙江)趙鑫鑫	先勝	(遼寧)卜鳳波	•••••	240
第48局	(瀋陽)金 波	先勝	(廣東)呂 欽	•••••	244
第49局	(湖北)黨 斐	先負	(江蘇)王 斌	•••••	248
第50局	(北京)蔣 川	先勝	(廣東)呂 欽	•••••	254
第51局	(黑龍江)陶漢明	先負	(山東) 卜鳳波		259
第52局	(浙江)趙鑫鑫	先勝	(江蘇)王 斌	•••••	264
第53局	(湖北)柳大華	先負	(廣東)呂 欽	•••••	269
第54局	(黑龍江)郝繼超	先勝	(上海)謝 靖	•••••	275
第55局	(黑龍江)郝繼超	先勝	(河南)金 波	•••••	280
第56局	(黑龍江)趙國榮	先勝	(四川)孫浩宇	•••••	286
第57局	(湖北)柳大華	先勝	(廣西)李鴻嘉	•••••	291
第58局	(河南)金 波	先勝	(浙江)黃竹風		297
第59局	(北京)唐 丹	先勝	(江蘇)張國鳳	•••••	304
第60局	(浙江)趙鑫鑫	先負	(廣東)許銀川		310
第二節 3	5六炮對屏風馬亮	雙直軍	直急淮7卒		316
					010
第61局	(南京)王東平	先負	(上海)黃杰雄	•••••	316
第62局	(廣東)張學中	先負	(上海)黃杰雄	•••••	323
第63局	(深圳)方 正	先負	(上海)黃杰雄	•••••	327
第64局	(廣西)姚天一	先負	(上海)黃杰雄	•••••	331
第65局	(杭州)謝國榮	先負	(上海)黃杰雄	•••••	336

gHQ	b.		3	
-	3		KII	
12	8	4	1	

	第66局	(廣東)張學	暑潮 先	:勝(日	山東)李翰林	木 …		341
	第67局	(浙江)于约	力華 先	負 (是	黑龍江)趙國	3榮		345
第	三節 丑	5六炮對屏	風馬互	進七兵	卒			349
	第68局	(廣東)呂	欽	先負	(山東)謝	巋		349
	第69局	(北京)蔣	III	先勝	(青島)張蘭	夏天		357
	第70局	(日本)池日	日彩歌	先負	(中國)王琳	林娜	•••••	364
	第71局	(上海)黃杰		先勝	(天津)江	勇		369
	第72局	(長春)金	陽	先負	(上海)黃杰	K.雄		373
	第73局	(上海)黃杰	 、雄	先勝	(洛陽)李治	告然		376
第	四節 3	5六炮對屏	風馬互	進三月	卒			381
	第74局	(臺灣)彭秀	秦安	先負	(北京)唐	丹		381
第	五節 3	五六炮對屏	風馬兩	頭蛇				386
	第75局	(上海)鄭元	k敏	先負	(上海)黃江	た雄		386
	第76局	(黄山)閔元	一	先負	(上海)黃江	た雄		389
第二	章五	i六炮單提	傷對原	屏風馬	直車 …			395
第	三一節 五	五六炮單提	馬對屏	風馬進	₤7卒			395
	第77局	(中國)言種		先勝	(越南)陳清	青新		395
	第78局	(雲南)夏四	中敏	先負	(上海)黃江			399
	第79局	(合肥)鐘生	少卿	先負	(上海)黃江			404
	第80局	(天津)安國	國棟	先負	(上海)黃酒	杰雄		408
	第81局	(上海)黃	杰雄	先勝	(瀋陽)王元	天洪		413

	第	82	局	(山東)魯中	南	先負	(上海)黃杰	滋	419
	第	83	局	(瀋陽)王親	光	先負	(湖南)張曉	平	424
	第	84	局	(江蘇)伍	霞	先負	(浙江)萬	春	430
	第	85	局	(廣東)呂	欽	先勝	(湖北)黨	斐	435
	第	86	局	(廣東)馬	鳴	先負	(上海)黄杰	雄	443
	第	87	局	(上海)黄杰	於雄	先勝	(蘇州)凌	峰	446
	第	88	局	(上海)黄杰	於雄	先勝	(昆明)程金		450
	第	89	局	(上海)黄杰	於雄	先勝	(鄭州)徐富	潰	454
*	<u>-</u>	<i>kk</i>	_	_L.\/_ ==	0 1 E / E	= ₩1 🗀 1	7 E 4	`# o : -			450
牙		即	Д.	八炮耳	建旋锅	5至1并1	虬馬忌:	進る卆			458
	第	90	局	(河南)孟	辰	先負	(四川	鄭惟	桐	458
	第	91	局	(北京)唐	丹	先勝	(越南)黄氏	海平…	463
	第	92	局	(上海)黃杰	:雄	先勝	(大連)施匯	明	468
	第	93	局	(上海)黃杰	:雄	先勝	(福州))汪敏	華	472
笁	\equiv	俖			計旦相	E₩+ 四 [虱馬互	准二 丘	44		477
4		UI	Д.	/ \ 心	北下	为主》/开力		進二共	: ~		4//
	第	94	局	(浙江)謝丹	ト楓	先負	(煤礦))郝繼	超	477
	第	95	局	(河北)王瑞	詳	先勝	(河南))曹岩	磊	482
	第	96	局	(河南)黃丹	青	先負	(四川))李少	庚	487
	第	97	局	(上海)黃杰	滋雄	先勝	(遼陽))田聰	明	493
	第	98	局	(上海)黃杰	滋	先勝	(遼陽))田聰	明	495
	第	99	局	(上海)黃杰	滋雄	先勝	(南昌))張	洪	498
	第	100	局	(上海)黄杰	雄	先勝	(無錫)	金	雷	501
	第	101	局	(上海)黄杰	雄	先勝	(杭州)	章宏	敏	504
	第	102	局	(武漢)張長	江	先負	(上海)	黄杰	雄	508
	第	103	局	(江蘇)伍	霞	先勝	(浙江)	唐思	楠	512

第四節 五	六炮單提傌對屏	風馬兩	頭蛇	515
第104局	(上海)萬春林	先負	(黑龍江)聶鐵文…	515
第105局	(黑龍江)聶鐵文	先負	(湖北)洪 智	523
第106局	(山東)才 溢	先負	(四川)鄭一泓	528
第107局	(澳洲)劉璧君	先負	(北京)唐丹	533
第108局	(廣東)許銀川	先勝	(北京)蔣川	537

第一章 五六炮對屏風馬互進七兵卒

第一節 五六炮對屏風馬平包兑俥互進七兵卒

第1局 (上海)胡榮華 先勝 (煤礦)景學義 轉五六炮過河俥七路傌對屏風馬雙邊包左中士象貼將車

1. 炮二平五 馬8進7 2. 傌二進三 車9平8

3. 俥一平二 馬2進3 4. 兵七進一 卒7進1

5. 俥二進六 包8平9 6. 俥二平三 包9银1

這是2013年8月25日全國象棋甲級聯賽(以下簡稱為象甲 聯賽)第21輪胡榮華與景學義之間一場為爭奪前3名的激戰。在 聯賽冠軍已被黑龍汀隊收入囊中後,本屆象甲聯賽前3名之爭愈 發激列。

此刻的上海隊位列第4名,與湖北隊只差2分,正齊心協 力,緊緊追趕。胡司今在這關鍵時刻出場,看來上海隊是志在必 得。雙方以中炮渦河值對屏風馬平包兌值互淮七兵卒拉開戰幕。

黑退左邊包, 同機平7路藏左正馬後出擊, 屬當今棋壇流行

變例。黑如車8進2,炮八平六,形成中炮過河俥對屛風馬高左車保馬互進七兵卒陣式後,包2退1(另有象7進5、車1平2和車1進1三種不同走法,結果前者為雙方各有千秋,中者為紅勢較好,後者為紅方勝定),傌八進七〔若炮六進五?包2平7,俥三平四(若炮六平二?包7進2!變化下去,黑勢反先),馬7退5,俥四進二,包7進5,炮五進四,車8平5,炮六平一,車5進1,炮一進二,包7進3叫將後再走車5平6兑車,演變下去,黑方多象,雙馬底包靈活易走,反先佔優〕,包2平7,俥三平四,馬7進8,傌七進六(若俥九進一?卒7進1,俥四進二,包7進5,相三進一,車8平4!炮六進二,車4進2,相一進三,士4進5,下伏車1平2先手棋,變化下去,黑勢開朗,反先),卒7進1! 俥四進二,包7進5! 相三進一,士4進5,俥九平八,包7平8。演變下去,雙方雖各有千秋,但黑有過河卒,略好。

7. 炮八平六 車1平2

至此,形成五六炮過河俥對屛風馬平包兌俥互進七兵卒的流行變例。

黑亮右直車出擊,屬改進後的流行走法。黑如車8進5(另有兩變:①車1進1,碼八進七,車1平6,以下紅有俥三退一和傌七進六兩種不同走法,結果前者為雙方互有顧忌,後者為雙方各有千秋;②馬3退5,以下紅有俥三退一和炮五進四兩種不同走法,結果前者為雙方對峙,後者為雙方均勢),碼八進七(另有兩變:①兵五進一!馬3退5,俥三退一,以下黑有包2平5和象3進5兩種不同走法,結果前者為紅多兵佔優,後者為紅較易走;②俥九進二,車8平3,俥九平七,卒3進1,相九進七,演變下去,雙方將形成互纏局面),車8平3,俥九平八,車1進2〔若車1平2,俥八進三,士4進5,兵五進一,包9平7,俥三

平四,象7進5,馮三進五,車3退1,兵五進一,卒5進1,馮七進六,卒5進1(如包2平1?俥八進六,馬3退2,馮六進七,演變下去,紅大子靈活佔優),炮五進二!馬7進6,炮六平二!包7平8,馮五退七,馬6進4,馮七進六,車3平4,俥八平四!馬3進5,馮六退七,黑中馬被攻,紅優〕,俥八進三,車3退1(若馬3退5??兵五進一,包2平5,俥八平四,包5進3,任四進五,車3進2,帥五平四,車3退2,炮五進四!馬5進4,炮六平五!變化下去,紅雙炮鎮中,雙俥靈活,下伏平前炮叫將抽馬的凶著,紅反成勝勢),任四進五,士4進5,兵五進一,包9平7,俥三平四,馬7進8,兵五進一,卒7進1,俥四進二,包7進5,兵五進一,馬8進6,傌七進六,車3進1,傌六進四。變化下去,紅炮、兵鎮中,大子佔位靈活,下伏傌四進六 臥槽,大優。

8. 傌八進七 包2平1

黑平右包亮車,形成「右三步虎」陣式,屬目前流行變著。 筆者曾在網戰應過黑包9平7(若車8進5, 傅九平八, 車8 平3, 傅八進三, 士4進5, 兵五進一, 演變下去, 雙方互纏), 俥三平四, 馬7進8, 傅九平八, 卒7進1, 俥四進二, 包7進 5, 相三進一, 包7平8, 傌七進六, 士4進5, 傌六進五, 包2平 1, 傅八進九, 馬3退2, 傌五進六。黑如接走卒7進1(若馬2進 3??則炮六進三!紅大優), 傌六進八, 卒7進1, 傌八退九, 象3進1, 炮六平三, 包8進3(若馬8進7??則倖四平二!變化 下去,紅公得子大優), 相一退三, 馬8進9, 炮三退一!變化 下去,紅子靈活稍好, 結果紅勝。

9. 傌七進六 …………

紅進左盤河傌出擊直攻,是近年來較為簡明的流行下法。紅

如兵五進一〔若俥九進二,士4進5(另有車2進4、車8進5和包9平7三種不同走法,結果均為紅優),碼七進六,包9平7,俥三平四,以下黑有車8進5、馬7進8、包1退1和象7進5四種不同走法,結果前者為雙方均勢,中一者為紅方先手,中二者為雙方大體相當,後者為紅方易走;紅叉若俥九進二,士6進5,傌七進六,包9平7,俥三平四,以下黑有兩變:①象7進5,紅有炮六平七和傌六進七兩種不同走法,結果前者為雙方對峙,後者為雙方對攻;②車8進5,紅有傌六進七和兵三進一兩種不同走法,結果前者為兑子後黑較易走,後者為雙方和勢甚濃〕,馬3退5,兵五進一,包1平5,傌三進五,車2進6,炮六退一,包9平7,俥三平四,包5進2,俥四進二,包5進3,相三進五,包9平7,俥三平四,包5進2,傅四進二,包5進3,相三進五,包7平9,俥九平八,車2進3,傌七退八,包9進5!下伏包打中傌和包9進3沉底叫帥兩步先手棋,變化下去,黑多雙卒得勢,反先佔優。

9. 士6淮5

黑補左中士固防,穩健應對。黑如欲急攻出擊,可走車8進5。

10. 傅九進二 包9平7 11. 傅三平四 象7淮5

12. 傅九平八 車2進7 13. 炮五平八 車8平6?

至此,雙方兵(卒)仕(士)相(象)未損,局面已簡化,雙方步入傌(馬)炮(包)殘棋,開始了中後盤的功力較量。但從黑方局面分析,黑宜先包1進4,從邊線出擊、切入後,黑完全可多卒得勢,此後可更加靈活易走,伺機再根據局勢發展兌庫為上策,變化下去,黑勢滿意。

14. 俥四進三 士5退6 15. 炮六平七 馬7退5??

黑左馬退窩心,「幫倒忙」之著,導致局面陷入被動。同樣 退馬,黑宜徑走馬3退1!變化下去,雙方兵(卒)仕(士)相

(象)俱全,戰線甚長,勝負難定,黑可接受。以下紅如接走炮 八平九,包1進4,炮九進四,包1平7,相三進五,卒7進1, 兵七進一,象5進3,傌六進七,象3退5,炮七進二,卒7平 8, 傌六退七, 卒8進1, 傌三退二, 卒8平9! 變化下去, 雙方 雖戰線漫長,但黑反多卒佔先。

16. 炮七進四 包1進4

黑包炸邊卒,從邊線切入,正著,這也是此前黑方曾忽略過 的手段。

黑如卒7進1?? 傌六進四!卒7進1,傌四進二,包7平6, 炮八進六,包1退1,傌三退五!變化下去,紅反大優。

17. 傌六進四 包1平7 18. 相三進五 卒1進1

19. 炮八平六 馬3退2??

黑退右馬,漏著!導致黑方丟失左邊卒後陷入困境。黑宜先 等一手,改走卒9進1,紅如接走炮六進六,則馬3進1!變化下 去,紅一時無有效的攻擊手段;相反,黑以下有卒1進1渡河出 擊和此後馬1進2騎河追炮的進攻手段,黑勢樂觀易走。

20. 炮六進四 馬5進3 21. 炮六平一 馬2進1

22. 兵七進一 卒1進1 23. 兵七平六 士6進5?

黑補左中士固防,劣著!錯失良機。黑宜儘快兌子,搶佔先 機為上策,徑走馬1進3,炮一平七,馬3進1!下伏馬1進2捉 炮窺兵的先手棋,變化下去,黑反主動積極,尚可抗衡。

24. 兵一進一(圖1) 卒5進1???

黑急進中卒驅炮,敗著!錯失謀和機會。

如圖1所示,黑仍應先兌炮,儘快簡化局勢,切實減輕來自 紅馬、雙炮、過河兵的進攻壓力,黑徑走馬1進3!紅如續走炮 一平七,後句准2,兵六進一,卒5進1!馬四退三(也可炮七平

三,包7退3,兵六平七,紅 勢看好),包7進3,兵一進 一。變化下去,紅雖有雙兵渦 河參戰,黑已處下風,黑如不 出意外, 應對準確, 仍不乏謀 和機會, 但雙方戰線漫長。

> 25. 兵六平七 馬 1 進 3 26. 兵七進一 馬 3 退 2 27. 炮一進一! 前包平6

紅方不失時機,果斷平兵 護炮, 兌包壓馬, 現再炮進象 位,封鎖黑馬出路, 兑子得 勢,不給黑方全盤反擊的機 會,要謀和已有難度。

黑方 景學義

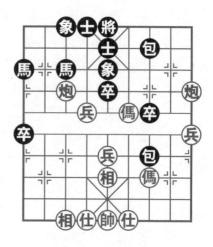

紅方 胡榮華 昌 1

黑包塞相腰,旨在渡7卒參戰,正著。黑如象5退7,炮一 退二!紅有望下成傌炮雙過河兵的進攻態勢,前景光明,黑棋更 難下。

28. 傌三進二 卒7進1 29. 傌二進三 象5淮7

30. 炮一退二 卒7平6??

黑平卒捉傌,軟著,又失滅邊兵機會。同樣平過河卒,黑宜 卒7平8! 傌三退五,包6退1,傌五退七,包6平9,傌七淮 八,馬2進1!兵七進一,卒1進1!變化下去,黑暫時不給紅渡 中兵參戰機會,黑可一戰,優於實戰。

31. 傌三退五 馬2進1?

黑進邊馬捉傌,空著,仍應追殺邊兵,頑強徑走包7平9! 紅如接走炮一平二,包6退2,炮二平四,象7退9!兵七平八,

馬2進3,兵八平七,馬3進5,馬五退七,馬5進3!炮四平 五,將5平6,馬七退六,包9進4!變化下去,雙方雖子力對 等,但黑有雙過河卒參戰,反先佔優,強於實戰。

以下殺法是:馬四進三,象3進5,任四進五,包6平7,馬三進一,象7退9,炮一平二,象5進7,兵一進一,馬1進2,兵一進一(宜炮二退一巡河後先守住黑馬2進4的進攻路線,更為精確、有利,確保先手入局),馬2進4,炮二進四,馬4進2(大亂招,速敗!宜先後包平8!以下再馬4進2反擊,這樣周旋下去,黑尚可支撐,再決一死戰),馬五進六!棄馬叫將、馬到成功、一劍封喉、一氣呵成!

以下不管黑方接走將5平6或走士5進4,紅傌一進三!藉底 炮之威成傌後炮絕殺,紅方完勝。最終上海隊以6:2戰勝煤礦 隊而穩坐第4名。

此局雙方一開戰就聽到五六炮對平包兌俥聲響:紅躍七路 傌,黑走雙邊包,紅兌左橫俥,黑換貼將車,錯失了在第13回 合走右邊包從邊線切入後即多卒得勢的機會。以後黑在第15回 合左馬退窩心而陷入被動,在第19回合退右馬跌入困境,在第 23回合補左中士錯失良機,在第24回合更是挺中卒欺炮後錯失 謀和機會,接著又連續在第30回合平卒追傌,在第31回合進右 邊馬捉兵而難以自拔。但更糟糕的是在第38回合策馬臥槽,眼 睜睜看著紅傌叫將,藉炮之威成雙傌炮擒將破城。

這是一盤雙方佈局熟悉套路,落子如飛;步入中局後,黑方急功近利、一味求速、自亂陣腳、自生自滅、八錯良機、疲於應付,被紅方反戈一擊、各攻一面、一鼓作氣、一路雄風、一招制勝、一劍封喉、一拿到底、一拼輸贏、一錘定音、一舉制勝的精彩殺局。

第2局 (北京)王天一 先勝 (湖南)張申宏

轉五六炮過河俥進中兵對屏風馬平包兌俥互進右中十(什)

- 1. 炮二平五 馬8進7 2. 傌二進三 車9平8
- 3. 俥 一 平 二 馬 2 進 3 4 . 兵 七 進 一 … … …

這是2013年1月2日重慶合川第4屆「隆興煤業杯」象棋公 開賽第5輪王天一與張申宏之間的一場精彩的龍虎生死之戰。在 黑還以穩健的屏風馬防守的強烈反擊之下,紅鎮中炮淮七兵佈局 戰術在近些年中陷於沉寂的潮流中,如今又開始漸漸「復蘇」, 步入了「蘇醒」態勢。

王、張的對壘便是一個強烈的信號,讓我們靜下心來,慢慢 欣賞,細細品味吧!

- 4. … 卒7進1 5. 俥二進六 包8平9
- 6. 使二平三 包9银1 7. 炮八平六 車8進5

至此,雙方形成五六炮渦河值對屏風馬平包兑值互進七兵卒 佈局,是當今棋壇十分流行的「舊譜翻新」的主流戰術之一。而 黑方果斷伸起左直車「倒騎河追兵」,又已成為抵抗五六炮渦河 俥的重磅武器之一,格外引人注目!

8. 傌八淮七………

紅主動棄七路兵加快大子的出動速度,選擇正確。在2001 年第1屆BGN世界象棋挑戰賽上尚威與趙國榮之戰中紅曾走過兵 五進一,結果黑足可抗衡,最終黑方走軟後戰和。

筆者在2013年春節期間的網戰中也應對過紅相七進九?包2 平1! 傌八進七,車1平2,俥九平八,車2淮9! 傌七退八,包9 平7, 俥三平四, 士4進5, 傌八進七, 象3進5。變化下去, 黑

子位靈活,易走,藏有一定反彈力,結果多雙卒獲勝。

8. … 車8平3 9. 俥九平八 車1平2

黑亮出右直車保包,明智之舉。黑如車1進2? 俥八進三, 包9平7, 俥三平四,包7平4,兵五進一,士4進5,馬三進 五,車3退1,兵三進一,象7進5,俥四平三!馬3退4,俥三 平四,包4進2,俥四進二!變化下去,紅佔主動。

10. 俥八進三 士4進5

黑先補右中士固防,穩正。在2012年全國象甲聯賽上郝繼 超與謝靖之戰中黑曾走包9平7?結果紅炮鎮中,殺去雙象入 局。

11. 兵五進一 …………

紅挺進中兵攔車,是20世紀90年代興起的攻擊型定式,至 今仍長盛不衰。

紅如俥八進一?車3退1!相七進九,包9平7,俥三平四, 包2平1,俥八進五(若俥八平四!卒7進1!兵三進一,馬7進 8,兵三進一,車3平7!演變下去,黑反多卒易走),馬3退 2,俥四進二,包1退1,俥四退四,馬2進3。變化下去,雙方 對峙,互有顧忌。

11. …… 包9平7

黑平左包打俥,屬當今流行變例之一。黑如徑走車3退1, 以下紅有三變:

- ①在2009年第3屆亞洲室內運動會上許銀川與越南賴理兄之 戰中紅曾走兵五進一,結果黑方略優,但黑方走軟被逼和;
- ②在2011年「順德杯」第3屆棋王賽上徐天紅與趙鑫鑫之戰中紅改走傌三進五,結果雙方議和;
 - ③傌七進六,包9平7,俥三平四,象7進5,以下紅有兩

變:(A)兵五進一,卒5進1,傌三進五,包2平1,俥八進六, 馬3退2,紅有兩路變化:(a)在2010年「淮陰·韓信杯」象棋國 際名人賽上趙鑫鑫與趙國榮之戰中紅曾走俥四平七,結果雙方均 勢而最終戰和;(b)在2010年第4屆全國體育大會象棋賽上趙鑫 鑫與卜鳳波之戰中紅改走傌六進七,結果紅方大優而獲勝;(B) 傌三進五,包2平1,以下紅有兩變:(a)2012年5月筆者在網戰 上曾應對過紅俥八進六,馬3退2,馬五退七,車3平6,俥四退 一,馬7進6,兵五進一,馬6進7,炮五進四,馬2進3,炮五 平二,卒3進1!相三進五,包7平9,炮六進一,馬7進8,仕 四進五,包9進5!結果黑淨多雙卒而破城;(b)2014年5月筆者 在網戰上應對過紅俥八平六,馬7進8,兵三進一,車3進5,俥 四平二,馬8進7,兵五進一,卒7進1,俥二平三,包7平8, 俥三平二,包8平7,炮五平三,卒5進1,傌五進三,包1退 1, 傌三進四, 馬7退5, 仕四進五, 馬5進4! 俥六退一, 車3退 3, 傌六進七, 包1平2, 傌四進三, 包2平7, 炮三進五, 車3平 7, 炮三平七, 車7進3! 仕五退四, 車2進2, 傌七進五, 象3進 5,炮七退六,車7退3。結果雙方兌俥(車)後,黑方多卒多象 擒帥入局。

12. 俥=平-!

紅平二路「外俥」,是2011年棋壇出現的「飛刀」戰術, 是名家、高手愛用的一把利刃!以往筆者在網戰上走過紅俥三平 四,象7進5,傌三進五,車3退1,兵五進一,卒5進1,傌七 進六,卒5進1(若包2平1?俥八進六,馬3退2,俥四平七,車 3退1, 碼六進七, 包1進4, 傌七退五!變化下去, 紅雙傌炮在 中路有明顯攻勢,大佔優勢),炮五進二!馬7進6,炮六平 二!包7平8,傌五退七,馬6淮4,傌七進六,車3平4,俥八

平四!馬3進5,傌六退七!演變下去,紅子位靈活佔優,結果 多兵相獲勝。

12. 象 3 進 5 13. 什四 進 五

紅補右中仕固防,是王天一在2013年推出的最新探索型中 局攻防「飛刀」!在2012年義烏「凌鷹·華瑞杯」象棋年度總 決賽上,王少生與張申宏之戰中紅曾走傌三進五,結果黑勝。

13. …… 包2平1 14. 俥八平四 車3退1?

紅左俥右移,佔右肋道避兌,明智之舉,紅趁勢向黑方左翼 增兵伏擊,勢在必然。紅如徑走俥八進六?則索然無味。

面對紅方新招,黑慌不擇路、心中沒譜、疲於應付,匆忙退 騎河車於右象台的河頭陣地,空著,易遭被動。

黑宜徑走包7平9伺機從邊線突破為上策,不給紅肋俥追殺 左包的機會。

15. 兵五進一 車 3 平 5 16. 俥四進五 卒 3 進 1??

黑挺卒活馬,果斷棄包,昏招!得不償失。黑宜先包7平9! 俥二進一,卒3進1,炮六進四,車5平4,炮六平一,包1退1,炮一平三!包9平7,俥四退二,包7進2,俥四平三,車4進2! 俥二平三,包1進1,下伏車4平7殺兵先手棋,紅得子失勢,有所顧忌;黑多卒可抗衡,好於實戰。

17. 傅四平三 馬3進4 18. 傅二退二 馬4進3???

黑淮右盤河馬窺捉中炮,劣著,錯失和棋良機。黑宜馬7進6!馬七進六,車2進5!俥三平四,包1平3,相七進九,包3平4,俥二平四,車2平4,後俥進一,車5平6,俥四退三,馬4進6,炮六進五,馬6進5,相三進五,士5進4,俥四進一,車4進1,俥四平五,車4平7!馬三進五,車7平9!黑車連掃雙兵後,形成紅多馬、黑淨多三個高卒,尚有一線求和之望的盤面,

優於實戰。

19. 傅二平六 馬7進6 20. 傅六退一 卒3進1

21. 兵三進一 卒7進1 22. 俥三退四 車5平3

23. 炮五平四 包1平2 24. 炮六退一 …

紅退左肋炮,以逸待勞,等著,穩健。紅如傌七退九?包2 進3, 俥三進二, 包2進4, 炮六平七, 卒3平4, 俥六平四, 馬3 退5,相三進五,馬5退7,俥四平八,車2進6!馬九進八,車3 進2, 傌八退七, 馬6進7, 傌七淮九, 包2退2, 炮七退一, 車3 進2,炮四平八,車3平2,炮八平七,卒4進1!變化下去,紅 雖多子,但黑車雙馬卒四子佔位靈活,大軍壓境,優於實戰,足 可一戰,勝負一時難測。

24. …… 包2進3 25. 俥三進二 卒3平4

26.炮六進三(圖2) 車2平4???

以上雙方對攻精彩激烈、 扣人心弦,黑方躍馬、兌卒、 平車、横包的強力反擊, 彰顯 出當今棋壇名將的精湛棋藝和 一拼輸贏的決心,但黑現平車 鏈包,敗著!錯失戰機,由此 一蹶不振、陷入困境。

如圖2所示,黑官包2淮 1!以下紅有兩變:

①俥六退一,馬3退5, 俥六平五,包2平3,相七進 九,馬5進6, 俥五平四,馬6 進4, 俥三退二, 馬4進2。變

黑方 張申宏

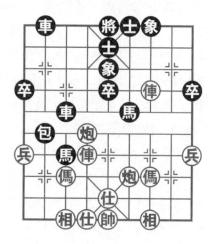

紅方 王天一 昌 2

化下去,黑奪回失子後有攻勢,且兵種全,淨多中卒佔優。

②
使六退二?馬3退5, 傌七退九,包2退3, 俥三進二,包2平4!炮六平七(若炮六平九??? 則卒1進1捉死紅炮,大優),車3進1!俥六進四,車3退1。

以下不管紅方是否兌庫,黑方也多卒,子位靈活有攻勢,以 上兩變均強於實戰。

27. 炮六進四 包2進1 28. 俥六退二 馬3退5

29. 傌七退九 包2平8 30. 相三進五 包8進2??

黑包進下二線窺俥打傌,貪著!錯失和棋機會。黑宜車3退3!傌三進四,馬5進6,仕五進四,包8平5,仕四退五,車3平4,俥六進七,車4進1,俥三平五,車4進4,俥五退三,車4平6。變化下去,雙方子力對等,和勢甚濃,遠遠強於實戰。

以下殺法是:炮四退一,馬6進7,俥六進二,包8平7,俥 三平二,車3平7,傌九進八,馬7進5,俥二平五,前馬退7, 炮四進二,車7進1,俥五平二(此刻趕快調中俥回防己勢在必 行,是一步識時務者為俊傑的好棋)!

馬7退9,俥二退二(若走兵一進一,車7進2,俥二退六,車7退2,炮四進五,演變下去,紅子位靈活,下俥六平五頂馬反擊的先手棋,也優),車7進2,兵一進一,馬5退7,炮四退一,包7平9,俥二退四,車7退2,炮四平五!馬7進9,傌八退六,馬9退7,俥二平四,包9平8,俥六平四!包8退8,炮六平九(也可炮六平七!車4平3,炮七退六!變化下去,紅子位靈活也是優勢),車7平2,前俥進二,車2平7,後俥平二,包8進6,帥五平四!包8平5,俥四進三(若先傌六進五,車4進5,炮九進一,馬7退6,俥二進三,車7進4,帥四進一,車7退1,帥四進一,將5平4,俥二平五,馬6進8,俥四平二,車7

退3,炮五平六,將4平5,俥二平八!變化下去,紅雖多子勝 定,但不及實戰穩健易走),車4進2,炮九進一,將5平4,俥 四退三,車4進4,炮五平四,車7進1,俥四平八,包5平6, 傌六進四(果斷兑子,保持簡明的多子優勢,勝利在望)!

車4平6,帥四平五,馬7進5,炮四退二,車7退2,俥八 進四,將4進1, 俥二進二,馬5退3, 俥二平八(亦可徑走俥八 退一,將4退1, 俥二進四!下伏俥二平七殺招,紅可速勝), 車7進2,後俥進六,將4進1,後俥平七!車6平2,俥七退 一,將4退1,炮四進八!肋包叫將,紅勝無疑。

以下黑如接走士5進6, 俥七進一, 將4進1, 俥八平六, 藉 左右雙炮之威,雙俥聯手,逼將上三樓後,現俥兜底妙殺,紅方 完勝。

此局雙方走成了五六炮對平包兒車陣式:紅伸左直俥,黑補 右中士,紅進中兵,黑平包打俥;就在雙方剛步入中局後的第 12回合,紅拋出俥三平二「外俥」中局防守「飛刀」,黑無準 備,在第14回合走車3退1易陷被動,在第16回合挺3卒棄包, 在第18回合走馬4進3,錯失和機。

更令人想不到的黑在第26回合竟然走車2平4,又失機會, 陷入困境。而到了第30回合走包8進2貪捉俥打傌,更錯失最後 求和機會,被紅方棄相殺卒兌馬,俥退底線又鎮中炮,雙俥佔右 肋催殺,最終藉雙炮之威拔寨擒將。

這是一盤雙方佈陣套路嫺熟,運子準確;步入中局後黑方在 紅祭出「外俥」飛刀後,如虎落平川、疲於應付、慌不擇路、四 失戰機、優柔寡斷、鬼使神差、自亂陣營、我行我素、最終寡不 敵眾、宮崩城倒的反面精彩殺局。

第3局 (上海)王少生 先負 (湖南)張申宏

轉五六炮過河俥挺中兵盤頭馬對屏風馬平包兌俥左車騎河

1.炮二平五 馬8進7 2.傌二進三 車9平8

3. 傅一平二 馬2進3 4. 兵七進一 卒7進1

5. 傅二進六 包8平9 6. 傅二平三 包9退1

7. 炮八平六 車8進5 8. 傷八進七 車1平2

9. 俥九平八 車8平3 10. 俥八進三 士4進5

11. 兵五進一 包9平7 12. 俥三平二 象3進5

13. 傌三進万 …………

這是2012年10月22日義烏「凌鷹·華瑞杯」象棋年度總決 賽淘汰賽首輪王少生與張申宏之間的一場龍虎激戰。

雙方以五六炮過河俥挺中兵盤頭馬對屏風馬平包兌俥伸左直車騎河右中士象互進七兵卒拉開戰幕。

紅傌進中成中炮盤頭傌陣勢,這招飛傌踏車是在2011年由 汪洋大師首創的,但實戰效果不太理想。紅如改走仕四進五,可 參閱第2局「王天一先勝張申宏」之戰。

13. …… 車3退1 14. 炮六退一 包2平1

15. 俥八進六 馬3退2 16. 兵五進一 卒5進1

17. 炮六平七 車3平2 18. 俥二平七 馬2進4

雙方換庫(車)、兌殺中兵卒後,黑方大膽進右拐角馬捉俥出擊,這是張大師推出的最新改進後探索型的中局攻殺「飛刀」!在2011年6月20日「金顧山杯」全國象棋混雙邀請賽上趙鑫鑫和尤穎欽、洪智和唐丹之戰中黑曾走包1平3,傌七進六,車2平3,俥七退一,象5進3,炮七進六,馬2進3,炮五

dif

進三,象7進5,相七進五,包7平9,兵三進一,馬3進5,馬 六進五,馬7進5,兵三進一,馬5進7。至此,雙方子力對等, 結果弈和。

- 19. 傅七平九 包1平2 20. 傌五進七 車2進4
- 21. 炮七平五 包2平3 22. 俥九平四 馬7進8?

在紅俥連掃雙卒、中傌躍進相台直窺殺中卒、雙炮鎮中的大好形勢下,黑卻選擇左外肋馬欲踩三兵出擊,劣著!錯失良機。 黑宜包3進5!俥四進二,包7平9,俥四平三,車2退3,傌七退五,包3退6,俥三退一,馬4進3,相七進九,車2平4!下伏將5平4砍底仕和馬3進2窺殺邊相後再臥槽發威,以及包9進4捉傌再沉底三步先手棋,優於實戰,黑足可抗衡。

23.後炮進四 馬8進7 24. 俥四平三 包7進1??

黑進左包成「擔子包」防守,錯失先機。黑宜車2平3! 三進二(若後傌進五??包7進1!變化下去,黑勢不弱,易 走),車3退1,俥三退三,車3退2,俥三退二,包3進7!仕 六進五,包3平2,帥五平六,車3進4!帥六進一,包2退9!黑 勢變化下去,子位靈活,反大佔優勢,優於實戰。

25.後炮平三 馬7退5(圖3)

26. 仕四進五?? …………

紅補右中仕固防,敗著!錯失先機,由此陷入被動、難以翻身。如圖3所示,紅宜仕六進五!以下黑如接走包3進5,俥三進一,車2平3,相七進九,馬5進4,傌七退六!包3平7,俥三退二!包7平1,俥三進四,馬4進3,炮五退一,下伏俥三退三捉馬卒先手棋。至此,紅反多邊兵佔優。

- 26. 包3進5 27. 俥三進一 車2平3
- 28. 傌七退八 馬5進4

紅棄傌精巧,先棄後取, 兌子爭先佳著,由此步入佳 境。

> 29. 仕五進六 包3平7 30. 傌八退九 車3平1??

黑平車捉傌,又一輸著!錯失先機。同樣運車,黑宜徑 走車3進1!俥三退二,包7平 8,俥三平二,包8平7,俥二 退三,包7退4,傌九進八, 車3退3,仕六退五,車3平 7!相三進一,包7平5!傌八 進七,馬3進4!變化下去,

黑方 張申宏

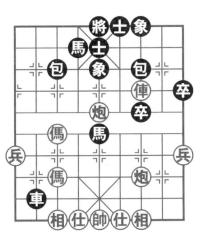

紅方 王少生 圖3

黑方三個大子佔位靈活,且車窺殺雙邊兵,仍持先手,遠遠強於 實戰。

以下殺法是: 傅三退二,包7平8, 傅三平二,包8平7, 炮五平九,車1退2, 傌九進七,包7退3, 炮九平四,車1平6,炮四平八,車6平7(也可馬4進3! 任六退五,車6平9!演變下去,黑子位靈活,多卒佔優),相三進五,馬4進5, 傅二退一,車7平9(硬掃邊兵,大佔優勢)!

任六退五,包7進2,傌七進八,包7平5,炮八平四,卒9 進1,俥二平三,卒9進1!傌八退六,馬5進3!傌六進七,包5 退1,俥三平四,車9平3,帥五平四,卒9進1,炮四平六,包5 退2,俥四進二,包5進2,炮六平五!將5平4,俥四平六,士5 進4,炮五平六,車3平6,帥四平五,將4平5,俥六平五,車6 退1,俥五退,士6進5,炮六退二,將5平6!炮六平五,車6

進1,傌七退六,包5平2(若硬走車6平5???傌六進五!車5退 1, 俥五退一, 馬3進5, 將形成黑馬高卒士象全難勝紅仕相全局 面,黑反得不償失),相五進七,車6退1,俥五平二,包2退 2, 俥二退五, 包2平6, 相七進五, 車6進1, 炮五進二, 馬3進 1, 俥二進六, 馬1進2, 相五退七, 車6退2! 相七進九, 馬2淮 1! 傌六進八,象5進3,炮五退三,車6進2! 炮五平六,包6退 1, 傌八進七(若俥二平八??? 包6平5, 仕五進四, 車6進1! 砍 仕後黑也多卒士勝定),包6平5(不給紅方墊中路的俥傌炮相 等子,否則車6進3將絕殺),仕五進四,車6進1!破仕打開紅 方防守缺口,此時紅已無法逃脫厄運,如續走俥二平八(若先俥 二退五???馬1退3,紅有兩變:①帥五進一,車6平4! 俥二平 四,將6平5,俥四進五,馬3退4,帥五平四,馬4退3!黑淨多 馬包卒必勝;②炮六退一,馬3退4,炮六進一,馬4退3,炮六 進三,車6平5,俥二平五,車5退3!紅中俥被殺,黑多車馬也 勝定)?馬1退3!炮六退一,馬3退4,炮六進一,車6平4,以 下紅有兩變:

① 俥八退三?? 車4平5, 仕六進五, 馬4進3! 帥五平六, 車5退3!紅俥被抽後,黑也勝定;

5進1,紅有兩變:(a)帥五平四??包5平6,俥四平六,馬4進 6! 俥六平四, 馬6進8! 馬到成功, 黑方完勝; (b) 帥五平六? 包5進3! 俥四平六,馬4進6,相七退五,車5退1! 帥六進一, 車5平1,帥六平五,車1退2!黑淨多兩子和十象卒後也完勝紅 方。此戰黑勝後,為以後張申宏獲得總決賽冠軍奠定了堅實基 礎。

此局雙方開戰佈局套路嫺熟、落子如飛、爭奪激烈、万不相

讓;步入中局雙方兌俥(車)和中兵卒後,黑方在第18回合大 膽祭出進右拐角馬捉俥的中局攻殺「飛刀」,強勢出擊後實戰效 果不太理想。

黑先後在第22回合走馬7進8,在第24回合走包7進1,過 於急躁而兩失先機,令人費解。然而就在這關鍵時刻,黑在紅卸 中炮攔馬後,黑馬退中路伏擊時,紅方卻「晚節不保」,錯補中 仕,改補右中仕固防而落入泥坑、難以自拔,被黑方抓住機遇, 棄馬爭先,平車橫包,連招雙邊兵,平車追相,馬進中路,包鎮 中路,急渡邊卒參戰,馬跳象台出擊,馬從邊線突破,棄象包鎮 中路,進車砍仕捉炮,車馬包聯手擒帥。

這是一盤雙方佈局輕車熟路;黑在中局抛出攻殺「飛刀」, 效果不盡如人意,其反擊性能還有待完善,而紅方補中仕犯了方 向性錯誤,實在可惜,被黑方反客為主、峰迴路轉,藉中包之 威,車馬聯手、殺仕破相、摧城擒帥的反面精彩殺局。

第4局 (越南)阮成保 先負 (中國)蔣 川 轉五六炮過河俥挺中兵對屏風馬平包兌俥左騎河車右中士

1. 炮二平五 馬8進7 2. 傌二進三 車9平8

3. 俥 — 平二 卒 7 進 1 4. 俥 二 進 六 馬 2 進 3

5. 兵七進一 包8平9 6. 俥二平三 包9退1

7. 炮八平六 車8進5 8. 傷八進七 車8平3

9. 俥九平八 車1平2 10. 俥八進三 士4進5

這是2012年10月25日「陳羅平杯」第17屆亞洲象棋團體賽 成年組第3輪阮成保與蔣川之間的一場龍虎激戰。雙方以五六炮 過河俥伸左直俥對屛風馬平包兌俥伸左直車騎河互進七兵卒拉開

戰幕。黑先補右中士固防,屬當今棋壇流行變例。黑如先包9平 7,以下紅有兩變:

① 值三平四, 黑有兩變: (a) 在2012年全國象甲聯賽上都繼 超與謝靖之戰中黑曾走士4進5,結果黑方走漏後,紅反大佔優 勢而獲勝;(b)在2012年第5屆「楊官璘杯」全國象棋公開賽上 肖八武與李進之戰中黑改走包7平5,結果紅走漏後,黑反大佔 優勢而獲勝;

②俥三平二,包2平1,俥八平六,以下黑有兩路不同變 化:(a)在2012年「蔡倫竹海杯」全國象棋精英邀請賽上聶鐵文 與孫勇征之戰中黑曾走象3進5,結果紅大佔優勢而獲勝;(b)在 2012年第4屆「淮陰·韓信杯」象棋國際名人賽中趙鑫鑫與許銀 川之戰中黑改走象7進5,結果黑反多子入局。

11. 兵五進一 包9平7 12. 俥三平二 包2平1

黑平右包兑俥是2011年1月12日在「珠暉杯」象棋大師激 請賽上申鵬先負蔣川之戰中由蔣特大首創的,今重演此陣意要志 在必得,結果怎樣呢?讓我們拭目以待吧!

13. 俥八平四 包7平9 14. 俥二進二

紅伸右俥進下二線,塞象腰攔包,是越南阮成保棋王推出的 最新冷門中局攻殺「飛刀」,旨在冷僻對陣中穩中帶凶、剛柔相 濟、鬥智鬥勇,大打心理戰。以往紅多走傌三進五,車3進1, 炮六退一,車2進8,炮五退一,車2退1,兵五進一,卒5進 1,炮六平七,車3平2,俥二平七,包9進1,傌七進六,包1進 4, 傌六進八,包1平6, 炮五進四!將5平4, 傌八進七,包9平 3, 俥七進一! 象3進5。變化下去, 黑雖多卒, 但紅多子得勢, 仍佔先手。

14. …… 包1退1 15. 俥二退一 包1進1

16. 仕四進五 卒1進1!

黑急進右邊卒,以靜制動,以逸待勞,是一步志存高遠的頓 挫之著!

17. 俥二進一 包1退1 18. 俥二退二 …………

紅俥退卒林,不願作和。紅如俥二退一,包1進1,俥二進一,包2退1,俥二退一,演變下去,雙方不變則判和棋。

20. 相七淮九???

紅揚左邊相驅車,敗著!導致少卒失勢而速落下風,由此一 蹶不振。

如圖4所示,紅宜徑走俥四進三!則車2進6,俥四平七!車 2平3,俥七退二!車3退1,兵三進一,卒5進1,兵三進一,象 3進5,俥二平八,象5進7,相七進九,車3進1,俥八退二,包

1進1, 俥八平五!象7退5, 俥五退一, 馬3進2, 俥五平七! 馬2進3, 相九退七。演變下去,雙方步入無車棋戰,子力對等、雙方均勢、和勢甚濃、優於實戰。

20. 車3退1

21. 傌七進六 卒5進1

22. 傌六退八?? …………

紅退傌捉車,放中卒過河, 劣著!純屬渾水摸魚之計。紅宜 走俥四進一!以下黑如接走車2 進5,俥四平五!象3進5,傌三

黑方 蔣 川

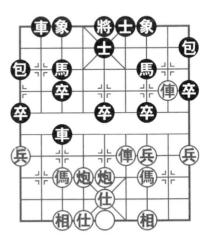

紅方 阮成保 圖4

淮五,包1淮4,傌五退七,包1平3,俥二平三!馬7退8,俥 三平一! 馬8淮9, 值一平四! 下伏值四淮一捉句和霜船中象区 著,紅勢開朗,明顯佔優。

車3平6 23. 使四平六 象3 淮5 22

24. 使一平七 馬3银1!

黑右馬退邊陲,明智之舉!是一步繼續發揮多卒得勢的好 棋!黑如馬3退4?? 俥七退二,包1進4,傌八退七,包1退1, 俥七平五!車6平2, 俥五平七。變化下去, 局勢平穩, 里方優 勢蕩然無存。

以下殺法是: 值七退二, 重6平2, 傌八退七, 後重平3(激 兑車妙手!這是黑在第24回合右馬入邊陲,細膩至極)!值六 平七,車3淮5! 俥七淮一,車2平3, 俥七淮一,象5淮3(不 失機會,巧兑雙車,步入了黑方多卒得勢的無車棋殘棋),低七 進八,象3退5,傌八進九,馬7進6,傌九進七,包1平2,炮 六淮六,包9平4,傌七淮六,包2淮5,傌三退四(若改走仕五 進六,包2進2!相九退七,馬1進2,仕六退五,馬2進3!兵九 進一,馬6進7!下伏卒7進1!五子壓境的合圍攻殺的大優之 勢),馬1淮2!邊馬躍出,馬到成功!

以下紅如接走炮五平一?包2淮2,相九退七,馬6淮7,炮 一進四,馬2進3,兵九進一,馬3進2!相三進五,馬2退1!下 伏卒5淮1窺殺中相和卒7淮1,五子壓境,強勢出擊凶招!紅方 只好含笑起座、拱手請降,黑方完勝。

此局雙方一開戰就響起了五六炮對平包兒值聲音:紅挺中 兵,黑平右包兑值,紅進右值捉包,黑退右邊包打值,龍虎激 戰、群雄蜂起、氣吞山河、明爭暗鬥、精彩紛呈,令人大飽眼 福!

步入中局後雙方攻殺更加激烈,就在紅方第18回合俥退卒 林不願作和時,紅主動棄中兵,在第20回合飛左邊相捉車,令 人費解,步入下風。在第22回合紅又傌六退八,放中卒過河, 留下後患,釀成大禍,讓人不可思議,反被黑方抓住戰機,平車 避兌,補中象固防,馬入邊陲,兌雙車得勢,棄邊卒躍馬,兌邊 包佔先,進包逼傌,邊馬躍出,強勢出擊,馬到成功,五子壓境 擒帥,黑方完勝。

這是一盤紅方推出最新冷門中局「飛刀」,沉沙折戟,重演 此陣要謹慎,而黑方抓住戰機、絲絲入扣、從長計議、見縫插 針、勢大力沉、厚積薄發、我行我素、無懈可擊、穩紮穩打、不 留後患的不是短局勝過短局的精彩而平凡的殺局。

第5局 (浙江)趙鑫鑫 先負 (廣東)許國義

轉五六炮過河俥高左直俥進中兵對屏風馬平包 兌俥左車騎河

1.炮二平五 馬8進7 2.傌二進三 車9平8

3. 傅一平二 馬2進3 4. 兵七進一 卒7進1

5. 傅二進六 包8平9 6. 傅二平三 包9退1

7.炮八平六 車8進5

這是2012年8月8日全國象甲聯賽第15輪趙鑫鑫與許國義之間的一場精彩搏殺。雙方以五六炮過河俥對屏風馬平包兌俥互進七兵卒開戰。黑方以「倒騎河車」這門重磅武器來抵禦五六炮這門重型火炮,屬當今流行變例之一。其平添了複雜驚險的攻防爭鬥,尤其在名家大腕及國外棋手領銜「主演」下,格外吸引棋界眼球。紅現左直俥騎河追馬,是最積極的反擊應招。

在本屆象甲聯賽首輪金波與黃竹風之戰中黑曾走馬3退5, 結果紅優而獲勝。

筆者在2011年元旦的網戰中曾應對過黑士4進5? 馬八進七,車1平2, 俥九平八,包9平7, 俥三平四,馬7進8, 俥八進六!卒7進1, 俥四退一(若俥四進二,包7進5,相三進一,演變下去,紅也易走),卒7進1! 馬三退五,象7進5, 馬七進六,馬8退7, 俥四退一,車8進8, 俥八平七,包2進7, 俥七進一!車2進8, 馬六退七!演變下去,黑雙車雙包雖有攻勢,但紅方防守嚴密,已多子佔優,結果紅多子多兵相獲勝。

- 8. 傷八進七 車8平3 9. 俥九平八 車1平2
- 10. 俥八進三 士4 進5

黑補右中士固防,屬改進後的流行變例。以往大賽中黑多走 包**9**平**7**,以下紅有兩變:

① 使三平四,黑有兩變:(a)在2012年第5屆「楊官璘杯」 全國象棋公開賽上肖八武與李進之戰中黑曾走包7平5,結果黑 大佔優勢而獲勝;(b)在2012年全國象甲聯賽上郝繼超與謝靖之 戰中黑改走十4進5,結果紅反大佔優勢而獲勝;

②俥三平二,包2平1,俥八平六,以下黑有兩變:(a)在2012年「蔡倫竹海杯」全國象棋精英邀請賽上聶鐵文與孫勇征之戰中黑曾走象3進5,結果紅大佔優勢而獲勝;(b)在2012年第4屆「淮陰·韓信杯」象棋國際名人賽中趙鑫鑫與許銀川之戰中黑改走象7進5,結果黑多子勝。

- 11. 兵五進一 包9平7 12. 俥三平二 包2平1
- 13. 俥八平四 包7平9

黑包平左邊路,屬改進後流行應法。黑如象7進5, 俥二進 一,以下黑有兩變:

- ①馬3退4? 俥四進五,包7退1,兵五進一,卒5進1,炮 六進六,馬7進6,傌三進五!黑如貪走車3進2?? 俥二進二, 馬6進5,炮五進三!車3退3,俥四平五!士6進5,俥二平三! 妙棄俥雙傌入局,紅速勝;
- ②馬3退1? 俥四進五,包7退1,炮六進五,車3進2,炮 六平三! 黑如貪走包1進4?? 俥二退六!包1進3,炮五進四!車 3平7,俥二平四,將5平4,前俥進一!將4進1(若士5退6?? 俥四平六絕殺,紅速勝),後俥平六!士5進4,俥四退一,將4 退1,俥六進六! 雙俥中炮捷足先登,紅也勝。

14.相七進九 車3退1 15.仕四進五 車3平6

紅在第14回合飛左邊相驅車,一改俥二進二走法,意要出奇制勝,但實戰效果不太理想。現黑卻抓住機會平車邀兌,老練而穩健!一個月後的本屆象甲聯賽第19輪趙國榮與呂欽之戰中黑改走卒1進1,俥二進二,包1退1,俥二退一,包1進1,俥四平六。變化下去,雙方另有攻守,結果下和。

16. 俥四平六 …………

紅平俥佔左肋道避兌,是趙特大推出的最新探索型中局攻殺「飛刀」!紅如俥四進二?馬7進6,兵五進一,卒5進1,俥二平七,車2進2,炮六進五,馬3退4,炮六平九,象3進1,傌七進五,卒5進1(在2011年重慶第3屆「茨竹杯」全國象棋公開賽上柳大華與李少庚之戰中黑曾走馬6進5???傌三進五,卒5進1,傌五進七,紅方易走,結果紅勝)!炮五進二,車2平5!炮五平一,馬6進5,傌三進五,車5進4,炮一進四,車5平7!相七進五,車7平1!俥七平一。變化下去,黑多卒稍好,足可抗衡,強於實戰,但和勢甚濃。

16.…… 車6平3 17.俥_進二 包1退1

18. 俥六進五?! 車2進6!

紅左肋俥急塞象腰,直插黑方下二路,大膽放出勝負手,十 分兇悍!但不易掌控局面,為穩健些紅可走俥二退一,以下黑如 續走包1進1,俥二進一,包1退1,俥二退一,雙方不變可以判 和。

黑方也不甘示弱,不失時機,急進右直車過河,搶佔兵林線,是一步從長計議、見縫插針、有勇有謀、精準打擊的好棋!

19.兵五進一 車3平5 20.俥六平七 車2平3!

紅平左肋俥捉馬,意在保持複雜變化。紅如炮六退一,車5 平3,炮六進六,車3平5,炮六退六,雙方不變可判和。

黑平右車壓傌,果斷棄象,頗有膽魄!黑如象3進5,炮五進一,車2平3,炮六平五,車3進1,後炮進三,卒5進1,俥二平四,包9進1,炮五退一,車3退1。變化下去,黑車換傌炮後,也淨多雙卒,尚可一戰。

21. 傅七進一 馬3退4 22. 傅七退一 士5進4

23. 傅二退四 士4退5 24. 傅七進一 …………

紅左俥沉底拴馬,主動續戰,很有進取心。

24. 馬7進6 25. 傅七平八 包1平3

26. 俥二平八 象7進5 27. 後俥平四 包9平6

28. 俥四平八 包3退1?

黑右包退底象位線,軟手。黑宜馬6進7!後俥平六,車5

進1, 俥六進一, 馬7進5, 相三進五, 車3進1, 炮六進七, 包3

退1,炮六退一,包6平4,俥六進三,包3平4,相九退七,車3

退1。演變下去,黑反淨多三個高卒佔優。

29.後俥退一 車5平3?

黑卸中車邀兌,過黏,不易保持優勢。黑宜走車3平2! 俥

八退六,包3進7,炮五平七,包6平7!變化下去,黑雖殘象, 但淨多三個高卒,大佔優勢。

30. 後俥淮一 …………

紅進後俥避兌無奈,只能忍受。紅如後俥平七?車3進2, 變化下去,仍黑方淨多三個高卒佔優。

- 30.…… 後車平5 31.後俥退一 車5平3
- 32.後俥進一 後車平4 33.兵三進一 卒7進1

同樣進包,黑官先走包3進1! 俥三退四,包6平7! 變化下 去,黑左包拴鏈紅值傌底相後,穩持淨多雙卒先手。

36. 炮六淮六! …………

紅伸左肋炮硬塞象腰,強行棄傌殺底包,是一步力爭對攻的 佳著!

36.…… 車3淮1 37. 俥八平七 車3银3

雙方兌子後,黑右車及時退回象台河頭,明智之舉!黑如車 5平4, 傌三進二, 馬6進5, 俥三退五, 車4退3, 俥三平五, 車 4進8, 仕五退六, 象5退3, 俥五進三, 包6平5, 炮五進五, 馬 4進5,傌二進一,車3平1,俥五退三!變化下去,雙方大子、 兵卒對等,黑多中士,無趣,易和。

- 38. 傅七平九 車3進2 39. 炮六平八 車3平7
- 40. 炮八進一 馬4 進3(圖5)
- 41. 炮八退三??? …………

紅底炮退卒林線,敗著!在關鍵時刻錯失和棋機會。同樣退 炮出擊,如圖5所示,紅官徑走炮八退二!馬3退4,俥三退 五,馬6進7,炮八平四,士5進6,相九退七,馬7進5,相七 進五,車5平1,傌三進四,車1平6,傌四退三,卒1進1,俥

九退三。演變下去,黑多卒, 紅多相,也尚有一線和棋希 望,強於實戰。

以下殺法是:十5退4, 俥三退五,馬6進7,炮五平 七,馬7退5,傌三進五,馬5 退7(同樣躍馬,黑宜先馬5 進3! 傌五退六,前馬退4,炮 七進五,馬4退3!變化下去, 黑多雙卒反優)?炮七進五, 包6平3, 傌五進三, 車5進 1, 傌三退四, 車5平2, 俥九 退三(俥九退三,劣著,過於

黑方 許國義

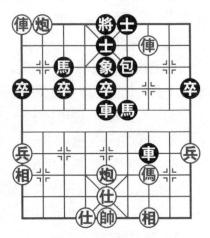

紅方 趙鑫鑫 昌 5

戀戰,無掌控局面的把握,同樣退俥,紅宜徑走俥九退二,象5 退3, 俥九平七, 車2退2, 俥七進二, 變化下去, 黑雖多雙卒, 但也殘雙象,有所顧忌,和勢甚濃)?包3平4,俥九進一,士4 淮5,炮八平九,包4淮2,俥九平七,包4平5,帥五平四,卒3 進1 (黑挺進3卒過軟,宜包5平3! 俥七平九,將5平4,俥九進 二,將4進1,炮九退二,車2平6,俥九平八,包3平6!帥四平 五,包6進3,仕五進四,車6進2! 俥八退六,車6平7! 變化下 去,黑多卒多士勝定)?炮九淮一,十5淮4, 俥七平六, 車2 平6,炮九平五,包5平6,帥四平五,包6進3,仕五進四,車6 進2,相九退七,車6退5,仕六進五(紅補右中仕過急,宜先相 七進五!變化下去,先不給黑3路卒過河參戰機會,要比實戰頑 強得多) ?卒3進1!相七進五,將5進1,俥六退二,馬7進6, 炮五平六,卒3淮1,值六淮一,將5平6,兵九淮一,卒3淮

1,炮六進一,馬6進7,帥五平六,卒3進1!炮六平七,車6平 2!俥六進二,將6進1,俥六退五,車2進6!黑車直壓紅下二 線,藉馬卒之威,破城擒帥!

以下紅如接走炮七平六??卒3平4!炮六退七,車2進1絕 殺,黑勝;又如紅改走相五退七???卒3進1!黑也勝。

此局雙方一開戰就展開了五六炮對平包兌俥爭奪:黑左直車 騎河殺兵,紅進左直俥佔右肋反擊,黑平雙邊包,紅飛左邊相補 右中仕;雙方步入中局後爭奪更為精彩激烈,但好景不長,當黑 退右邊包打紅右俥時,紅卻大膽進左肋俥直插黑下二路放出勝負 手,錯失和機。

以後儘管黑方在第28回合右包退底線,在第29回合卸中車邀兌,在第35回合進左肋包失誤,但均逃過紅方追殺而化險為夷。就在第40回合紅進左炮叫將,黑右貼將馬躍起之際,紅在第41回合走炮八退三,錯失走炮八退二有望求和的最後機會,被黑方邀兌俥,馬換炮,車捉炮,鎮中包,進3卒,棄士象,包兌傌殺仕,退車拴俥炮,渡3卒,馬叫帥,最終車馬卒擒帥。

這是一盤雙方佈局輕車熟路;中局紅最新「飛刀」急攻受挫,黑平右包兌俥的防禦性能可圈可點、見縫插針、反客為主、 化險為夷、最終搏擊風浪、全線發力、苦盡甘來、笑到最後的精 彩殺局。

第6局 (四川)孫浩宇 先負 (湖北)汪 洋轉五六炮過河俥左邊相對屏風馬平包兌俥進左直車騎河

- 1. 炮二平五 馬8進7 2. 傌二進三 車9平8
- 3. 伸一平二 馬2進3 4. 兵七進一 卒7進1

- 5. 傅二進六 包8平9 6. 傅二平三 包9退1
- 7.炮八平六 車8進5

這是2013年8月23日全國象甲聯賽第19輪孫浩宇與汪洋之間的一場龍虎大戰。雙方以五六炮過河俥對屏風馬平包兌俥互進七兵卒拉開戰幕。

紅方孫浩宇是業餘棋手,刻苦自信,充滿拼勁,佈局潛心研究,中局頗見功力。在近年已查到的其與他人的對局記錄中,採用中炮開局的佔了43.24%,其中勝率超過40%,屬當今棋壇青年大師中的佼佼者。

黑現進左直車騎河窺七兵,不給紅左正傌出戰機會。在本屆聯賽第7輪申鵬與許銀川之戰中黑曾走車1平2,傌八進七,包2平1,結果黑多中卒得勢佔優,最終獲勝。

8. 傷八進七 車8平3 9. 俥九平八 車1進2!

黑高起右橫車護包,是大賽中較為少見的弈法,旨在攻其不備、出奇制勝。在2012年全國象甲聯賽第19輪趙國榮與呂欽之戰中黑曾走車1平2,俥八進三,士4進5,兵五進一,包9平7,俥三平二,包2平1,俥八平四,包7平9,相七進九,車3退1,仕四進五,卒1進1。這樣變化下去,雙方平穩,黑可接受,結果雙方戰和。

據筆者統計資料分析,孫浩宇與汪洋自2011年起,每年的象甲聯賽他倆均有對決、互有勝負,彼此間十分熟悉。在本輪賽前汪洋已以27分的個人積分高居射手榜首位,此刻突發變招,看來是信心十足、志在必得。

- 10. 俥八進三 卒3進1 11. 相七進九 車3平6
- 12. 兵三進一 車6進3!

紅挺三兵捉車,既是假招,又是誘著,試圖引誘黑走車6平

7,相三進一,車7進1,傌七進六!盤河出擊,順利騰出後大佔優勢。對此意圖,汪洋豈能不知?!

現黑肋車進下二路,直塞相腰,出人意料地反棄一卒,懸念 叢生,令人眼花繚亂,又是一步攻其不備的妙著!黑方一系列的 精彩反擊由此展開。

13. 傅三退一 卒3進1 14. 俥三平七 …………

黑渡3卒是上著車塞相腰的後續手段,對紅方左翼施加壓力。然而紅現平俥捉馬欺卒,實屬無奈。紅如俥八平六,包9平7,俥三平七,包7平3,變化下去,與實戰殊途同歸。

14. …… 包9平2! 15. 俥八平六 後包平3!

16. 俥七進二 …………

紅雙俥在黑左包右移,連續追殺後,真有些騎虎難下。如今 只有面對現實,接受棄子為上策。紅如俥七平三??卒3進1,俥 六進五,卒3進1!俥六平七,卒3平4!紅雙炮難逃,必丟子失 勢,黑反大佔優勢後轉為勝勢。

16. 包2進7!

黑沉2路包叫帥抽俥,使右橫車得以順勢出動後,充分發揮 過河3路卒的攻殺作用而大佔優勢,彰顯出汪洋大師精確的算度 和深厚的功力,是一步刻不容緩、精準打擊、細膩至極、不留後 患的好棋!黑方由此步入佳境。

17. 傌七退八 車1平3 18. 俥六進五 卒3進1

19. 兵三進一 …………

紅渡三兵脅馬,對攻出擊,明智之舉。紅如仕六進五??卒 3進1,炮六退一,車6退4!紅反無趣,仍黑方掌控局面。

19. ·········· 卒3進1 20. 炮六進二 士6進5! 黑補左中士固防,老練有力,是一步攻不忘守的佳著,下伏

卒3平4的攻擊手段。

21.炮六平三 車6平2 22.炮三進三(圖6) 包3平2!

黑左車右移壓傌又棄左馬後,如圖6所示,黑方不失時機, 巧妙地藉平包打左傌來迅速調整子力位置,好棋,為儘快擺脫黑 3路車包受牽的被動局面而強勢出擊。黑如簡單徑走車2進1?炮 三進一,卒3平4,炮五進四!車3平5,俥六平七,車5進1, 俥七進一,卒4進1,相九退七!變化下去,紅多兵相,足可抗 衡。

23. 傷八進六 車3平7 24. 炮五進四 將5平6 25. 傷三進二 ·········

紅進右外肋傌棄三兵,明智之舉。紅如要保兵,徑走俥六退 三?車7平4,俥六平四,士5進6,傌六進四,車2進1,仕四 進五,包2平4!演變下去,紅雙仕被破後,黑雙車卒成勝勢。

以下殺法是:車7進2! 俥六退四,象3進5,相三進 五,車2退5!俥六平四,將6 平5,俥四進二,車2平4(平 肋車閃擊,捉傌叉讓路,使紅 左翼底線弱點暴露無遺,並下 伏包2進2的得子凶招,黑勝 利在望,紅厄運難逃)!傌二 進一,車7退3,傌六進七, 包2進8!仕六進五,卒3進 1!黑沉包叫帥,卒臨城下, 一著定乾坤!

以下紅如接走傌七進五,

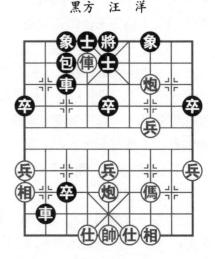

紅方 孫浩宇 圖6

卒3進1,仕五退六,車4進6!帥五進一,車7進7!俥四退五,車4平5!帥五平六,車7平6,仕四進五,車6平5,帥六進一,前車平4,藉底線包卒之威,黑雙車聯手破城擒帥,黑方完勝。

憑藉此戰,湖北隊整場慢棋賽與四川隊戰平。有意思的是, 在此後加賽快棋賽上,又正好抽中孫浩宇與汪洋這一對,結果憑 藉汪洋的深厚功底,再下一城,強勢幫助湖北隊最終獲勝。

此戰雙方一開戰就看到了紅方五六炮碰撞黑方平包兌俥:紅亮出左直俥捉包,黑卻高起右橫車護包,紅揚左邊相暗伏驅黑車,黑平相台車於左肋道,紅挺三兵追車,黑進左肋包塞相腰。當紅右俥砍去了3路卒再左移捉卒欺馬後,黑方抓住戰機,逼紅俥換雙後陷入被動。

就在第22回合紅右相台炮貪炸黑左馬後,黑巧走包3平2快速調整子位,擺脫了3路車包受牽的被動局面,接著車殺炮又掃兵,速補右中象固防,車追炮又捉傌,車退守,包叫帥,卒逼宫,車殺仕又抽俥,最終車挖中仕,雙車擒帥。

這是一盤雙方佈局各攻一面,決一死戰;步入中局,紅一味 求勝,黑技高一籌,紅背水一戰,黑一拼輸贏,紅僥倖一擊無 果,黑一鼓作氣發威,紅一拼輸贏,黑一路雄風,紅背水一戰, 黑車殺仕從而一著定乾坤、笑到最後的精彩殺局。

第7局 (北京)王天一 先勝 (上海)孫勇征 轉五六炮過河俥七路傌左橫俥對屏風馬雙邊包左中象

- 1.炮二平五 馬8進7 2.傌二進三 車9平8
- 3. 使一平二 馬2進3 4. 兵匕進一 卒7進1

5. 伸二進六 包8平9 6. 伸二平三 包9退1

7.炮八平六 車1平2

這是2013年9月24日第2屆「重慶黔江杯」全國象棋冠軍爭霸賽上A組第2輪王天一與孫勇征之間的一場你死我活的精彩廝殺。雙方以五六炮過河俥對屛風馬平包兌俥亮雙直車互進七兵卒開戰。黑現亮右直車,旨在平右包後迅速伸右直車出擊。黑如車8進5,可參閱第2局「王天一先勝張申宏」、第3局「王少生先負張申宏」之戰。

8. 傷八進七 包2平1 9. 傷七進六 士6進5

黑先補左中士固防, 意在伺機補左中象後, 亮左貼將車反擊, 著法穩健。

在2013年全國象甲聯賽上郝繼超與鄭惟桐之戰中黑曾走車8進5?兵五進一,包9平7,俥三平四,士4進5,炮五退一!象3進5,相七進五,包1退1,炮六平七,車2進2,傌六進七,包1平3,兵五進一!包3進2,炮七進四,卒5進1,俥四進三!下伏炮五進四炸中卒和炮七平三壓馬窺打底象的先手棋,紅優,結果紅勝。

10. 傅九進二 包9平7 11. 傅三平四 象7進5??

黑補左中象固防,漏著,錯失雙馬出擊發威的良機,由此速入下風,陷入被動。黑宜徑走馬7進8! 馬六進四,車8進2, 兵七進一, 卒3進1, 炮六平七, 馬3進4, 俥九平八! 車2平1。演變下去, 黑右直車雖委曲求全, 但黑勢總體上左車雙馬雙包佔位靈活, 反彈力甚強, 優於實戰, 足可抗衡。

12. 傌六進七 …………

紅策左傌踏卒,窺打邊包中象,是一步改進後的流行變例。 紅如俥九平八??車2進7,炮五平八,包1進4,相三進五,車8

平6, 俥四平二, 馬7進6, 傌六進四, 車6進4! 變化下去, 黑 多邊卒, 且車雙包佔位靈活, 反先。第1局「胡榮華先勝景學 義」之戰中, 由於黑方走漏而告負, 讀者可對照參閱、研究, 吸 取教訓, 取得經驗, 拓展研究成果。

12.…… 車8平6 13.俥四平二 馬7進6

黑左馬盤河出擊過急,又失對攻機會,宜包1退1!炮六平七,馬7進6,俥二平三,車2進9!傌七進五,馬6退5!俥三平五,車2平3!炮七進五!車3退4!炮七平八,車6進7!炮八進二,將5平6!

以下不管雙方是否揮俥(車)殺馬(碼),紅雖有中俥和「天地炮」逞威,但黑雙車佔位靈活,雙包成「擔子包」攻守兼顧,隨時可飛包炸兵,反彈力很強。在以下雙方強勢對攻中,黑勢不弱,強於實戰,足可一搏。在2012年全國象甲聯賽柳大華與李鴻嘉之戰中黑也改走包1退1,結果在雙方攻殺中,黑方走漏而告負。

14. 傌七進九 象 3 進 1 15. 俥二平三 包 7 平 8

16. 傅九退一 車2進6 17. 傅九平二 包8平9

18. 仕四進五 車2平3 19. 兵三進一(圖7) ………

雙方兌子後,紅多兵易走,但現挺三兵邀兌,錯失先機。紅 宜炮五進四!馬3進5,俥三平五,車3進3,俥二進三,包9平 7,炮六平四!演變卜去,黑中象難保,紅多雙兵佔優,強於實 戰。

19. … 車3退1???

在關鍵時刻,黑退右車貪兵,敗著!導致局面失控而飲恨敗 北。如圖7所示,黑宜卒7進1!俥三退二,車3進3,俥二進 七,包9退1。變化下去,紅雖多兵,但殘底相,互有顧忌,黑

क्रिक

並無大礙,優於實戰,足可抗 衡。

> 20. 兵三進一 馬6進4 21. 炮五平四! …………

紅方抓住戰機,渡兵殺卒 欺馬,現卸中炮於右仕角對頂 黑左貼將車,不給黑車雙馬增 援左翼機會而順勢掌控全域, 是一步為以後紅雙炮齊鳴、雙 俥傌聯手發威入局奠定勝機的 好棋!

21.…… 車3退1

22. 俥三進二? …………

黑方 孫勇征

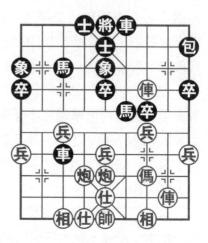

紅方 王天一 圖7

紅進俥捉包,軟招,過於樂觀,又錯失了擴先的大優機會。 紅宜先兵三平四!車6進4,俥二進三,馬4進2,傌三進四!馬 2進3,帥五平四,車6平7,俥二進五,士5退6(若象5退 7???俥二平三,士5退6,後俥退一!黑將丢雙車而敗北),俥 二平四,將5進1,俥四退一,將5退1,俥三退一,車3平7, 俥四平一!變化下去,紅得包破士而大佔優勢。

22. 馬4進2 23. 炮六平八 包9進1??

同樣飛包,黑宜包9退1較為頑強,下伏包9平7有拴鏈紅方 三路俥傌兵相的先手棋,變化下去,優於實戰,尚可支撐。

以下殺法是: 俥二進三, 車6進6, 俥三退一, 象5進7, 俥二平八! 車3進2, 俥三退二, 包9平5, 傌三進二, 車6平5, 相七進五, 士5退6, 傌二進四! 車5退2, 炮四進七! 飛炮炸底士, 一招制勝! 令黑方只有招架之功而毫無還手之力!

以下黑如續走將5平6, 俥三進四!將6進1, 傌四進五, 車5平4(若貪走馬3進4??? 傌五退三!將6平5, 俥八進四!紅雙 俥傌左右夾殺,紅勝), 傌五退三,將6平5(若將6進1??? 俥三平四,絕殺,紅速勝), 俥八進四!車4退3, 俥三退一,將5退1, 俥八平六, 士4進5, 俥三平四, 車3平7, 帥五平四!車7退3, 俥六平五!以下不管黑徑走馬3退5或走將5平4,紅都走 俥四進一絕殺,紅方完勝。

王天一和孫勇征是老對手了,在高手、特級大師之間也同樣 存在著棋路相尅,兩人以往相互間戰績是王佔上風,本局也是王 勝孫。但在小組賽中孫勇征對別的棋手表現神勇,以四勝一負戰 績奪得小組第一。在最後決賽快棋的關鍵時刻,孫勇征技高一 籌、無懈可擊,完勝趙鑫鑫獲得本屆大賽冠軍。

此局雙方一開戰就聽到了紅五六炮對黑平包兌俥聲響:紅進七路馬高起左橫俥,黑平右邊包補左中士象,速入下風;步入中局後,雙方爭奪更趨激烈,黑平左貼將車邀兌,進左馬盤河,紅 馬踩邊炮退左橫俥右移反擊初見端倪。

當黑平右車追殺了紅左翼底相後,紅在第19回合進三路兵邀兌已錯失先機情況下,黑方卻急於求成,退右車貪兵而一蹶不振,被紅方抓住戰機,渡三兵殺卒欺馬,卸中炮掌控局面,雖伸俥捉包錯失先機,但仍平仕角炮攔馬,進俥巡河,退俥捉包又殺高象,右俥左移追臥槽馬,策傌捉車,飛炮炸士,俥傌殺包又得肋車,最終御駕親征、棄俥擒將。

這是一盤佈局雙方遵循套路,你推我擋,爭先奪勢;進入中局爭鬥激烈、互不相讓,黑方急於求成、方寸大亂,而紅方不失時機、穩紮穩打、精準打擊、不留後患、全線發力、左右夾擊、一拿到底、一氣呵成的精彩殺局。

第8局 (河北)申 鵬 先負 (廣東)許銀川

轉五六炮過河俥挺中兵盤頭傌對屏風馬平包兌俥雙邊包

1. 炮二平五 馬8進7 2. 傷二進三 車9平8

3. 傅一平二 馬2進3 4. 兵七進一 卒7進1

5. 傅二進六 包8平9 6. 傅二平三 包9银1

7. 炮八平六 車1平2 8. 傌八進七 包2平1

9. 兵五進一 馬3退5

這是2013年5月22日全國象甲聯賽第7輪申鵬與許銀川之間的一場殊死爭鬥。雙方以五六炮過河俥進中兵對屏風馬平包兌俥雙邊包右馬退窩心互進七兵卒拉開戰幕。紅用五六炮有利於兩翼兵力均衡出動,是當今棋壇流行變例之一,又衝中兵,威脅黑方中路,屬改進後的流行走法。紅如傌七進六,可參閱第7局「王天一先勝孫勇征」之戰。

黑右正馬退窩心,既伏包9平7攻殺紅右過河俥凶著,又可伺機走包1平5反架半途列炮,阻擊紅方中路的攻勢。黑如徑走包9平7,俥三平四,包7平5,炮六退一。演變下去,雙方互有顧忌,另有繁複多變的攻防變化,不易掌控局面。

10. 兵五進一 包1平5 11. 傷三進五 車2進6

12. 炮六退一 包9平7

黑平左包打俥,穩正有力。黑如包9進5?? 傌五進六,以下 黑有兩變:

①包5進2?炮六平五!包5進4,仕六進五,車8進2,相七進九,車2平4,傌六進八!車4退5,兵七進一,卒3進1,俥九平六,車4平2,傌八進六,車2平4,傌六退四!車4進8,

帥五平六,車8退1,俥三進一!車8平6,傌四退五!紅多子佔優;

②卒5進1?炮六平五!包5進5,相七進五,包9退2,俥三退一,車8進4,炮五進四,馬5進4,炮五平二,包9平7,炮二進一,包7平5,仕六進五,車2退2,傌七進五,卒3進1,兵七進一,車2平3,炮二平九,卒9進1,兵九進一。變化下去,雙方雖互纏,但紅多兵稍好。

- 13. 俥三平四 包.5 淮2 14. 俥四淮二 包.5 淮3
- 15.相三進五 包7平9 16. 俥九平八 車2進3
- 17. 傌七退八 卒5進1 18. 傌五進六 車8進3
- 19. 傌六進八 ………

雙方先後兌去俥(車)炮(包)後,紅中傌趁勢騎河出擊,隨時可成威力強大的臥槽傌,黑一旦防守出問題,即有危險。

19. … 馬5進6??

黑躍出窩心馬,正著,但馬進6路捉傌不如徑走馬5進4更為穩妥,以後隨時可伺機走馬4進6連環攻防出擊,變化下去, 黑勢開朗易走。黑如車8平4??炮六平五!黑中卒難保,紅中路 有攻勢佔優。

20. 俥四退一! …………

紅退肋俥捉馬,乘虛而入,可打亂黑方陣形,伺機殺馬,是一步攻殺銳利、反擊力強的可取之招!

20. …… 馬7進8 21. 兵七進一?? ………

紅渡七兵出擊,劣著!錯失多兵先機。紅宜前傌進七!將5 進1(若包9平4?傌八進七,卒5進1,炮六平八!下伏炮八進 三、進五和進七3步先手棋,紅方易走),炮六進五,車8退 1,俥四退一,包9平3,炮六平九,馬8進7,俥四平七,包3進

4.15

1,炮九平一!變化下去,紅反多兵易走。

21. 包9平4 22. 後馬進七 卒3進1

23. 馬八進七 士4進5 24. 俥四平七 馬6進5

25. 後傌淮六

紅棄七兵後,一時並無後續進攻手段,現紅後傌盤河,讓黑中馬叫帥,意要冒險一搏,實屬無奈。紅如仕六進五?車8平4,炮六進三,車4進1!演變下去,黑反多雙卒佔優。

25. 馬5進6 26. 帥五進一 車8平2??

黑左車右移,緩手,錯失多卒先機。黑宜馬8進7! 俥七退一,車8進6, 俥七平六, 車8平6, 炮六進一, 士5進4! 俥六進一, 車6退1! 帥五退一, 車6平4, 炮六平四, 將5進1, 炮四平三, 卒5進1, 炮三進三, 車4退3! 黑追回失子後, 淨多雙卒佔優易走, 好於實戰。

27. 俥七退二 車2退1 28. 傌七退六! …………

至此,紅俥窺殺底象、前馬又捉車反擊,紅子力已調整到位,開始掌控局勢。

28. … 車2退2 29. 後馬進八 士5 進4

黑揚中士頂馬,避兌肋包無奈。黑如包4進7??帥五平六! 士5進4(若將5平4???則馮八進七叫將抽車後,紅速勝)。現 紅方有兩種選擇:

②傌六進四,將5進1,俥七平五,象3進5,仕六進五,馬6進8,兵三進一,後馬進9,傌四退三,卒9進1,傌三進二!象7進9,傌二退四!退傌叫將,傌到成功,必破士象,紅方大優。

30. 使七平万

象7淮5 31.炮六平八

車2平1

馬8淮7

35 使一维一???

紅河俥叫將, 敗著! 錯失勝機, 導致局勢逆轉直下, 陷入困 境。如圖8所示,紅官炮八平五!將5平6, 值二淮二,將6淮 1, 傌八银六!包4淮2, 傌六淮五,象3淮5, 俥二平九(若俥 二退一,將6進1, 俥二退一,將6進1, 俥二平五,將6退1, 俥五平二!紅也必勝),紅方白得重後勝定。

以下殺法是:十5退6, 傌六淮四,包4平6, 俥二退一, 重 1淮1, 傌四银五,象3淮5, 傌五淮六! 重1平4, 值二平四, 重 4淮1(雙方兑子後,局勢趨於緩和), 值四银石, 馬7淮9, 值 四平五, 馬5退3, 相五淮七, 十6淮5, 值五平二, 馬9淮7,

值二平三, 馬7淮9, 帥五退一

(漏著! 宜炮八平六! 卒7進1, 俥三平五,卒7平6,相七進 五,馬9退7,帥五平四,變化 下去,黑多過河卒,紅多仕相、 兵種全,雙方既互纏,又有顧 忌,大體均勢,紅可抗衡,優於 實戰)???

馬3淮5, 值三平万, 重4淮 6! 仕四進五,馬9退7,帥五平 四, 車4退4! 炮八退二, 車4平 6, 仕五進四, 車6平2! 炮八平 五,馬5退4,俥五平三,車2平

里方 許銀川

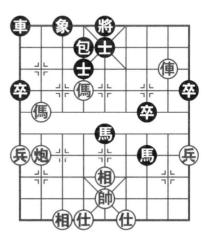

紅方 申 鵬 圖 8

6, 傅三退二, 車6進3, 傅三平四(若帥四平五??馬4進3! 傅三進四,將5平6, 傅三退五,車6進1! 黑必得炮勝定),車6進1! 帥四進一,馬4進3! 兵九進一,馬3進4,相七進五,馬4進2! 炮五進六,士5進4, 仕六進五,馬2退3,相五退七,馬3退1! 炮五退五,馬1進2! 雙方大量兌去傅(車) 傌(馬) 炮(包) 仕(士)相(象)後,現馬到成功,捉底相困住,形成黑馬三個高卒對紅炮高兵單仕相的必勝局面,黑勝。

此局雙方一開戰就聽到了五六炮對雙邊包對攻聲音:紅渡中兵,黑還以右馬退窩心和反架半途列包;當雙方步入中局兌去俥(車)炮(包)兵卒後,紅中傌趁勢出擊後,黑在第19回合跳出窩心馬,錯失局勢開朗易走的機會,而紅在第21回合也渡七兵急於求成而丟失多兵機會。

到了第26回合黑左車右移,同樣錯失多卒。然而更糟糕的 卻是紅方在優勢局面下,在第35回合竟然沉俥叫將,讓已煮熟 的鴨子飛走了,把辛辛苦苦打下來的大好河山拱手讓給了黑方, 反被黑方抓住機會,落士,平包,進車,揚象,躍馬,補士,兌 車後,馬踩相,馬叫帥,棄中象,進中士,馬捉相又踩兵,最終 馬窺殺底相,成多雙卒而破城擒帥,黑方完勝。

這是一盤佈局在套路中進行,爭奪激烈,招法精準;步入中局後,各攻一面、我行我素、互有錯漏、險象環生、自生自滅、 化險為夷、智守前沿、委曲求全,最終紅將大好河山拱手相讓, 黑兌子取勢、無車棋戰、棄象踩兵、破仕殘相、淨多雙卒、攻營 拔寨、反敗為勝的精彩殺局。

第9局 (上海)黃杰雄 先勝 (北京)夏中炎 轉五六炮過河俥挺中兵對屏風馬平包兒. 使伸左直車騎河

1.炮二平五 馬8進7 2.傌二進三 卒7進1

3. 使一平二 車9平8 4. 使二進六 馬2進3

5. 兵七進一 包8平9 6. 俥二平三 包9退1

7.炮八平六 車8進5

這是2013年5月27日上海解放64周年網戰對抗賽第5輪筆者黃杰雄與北京棋友夏中炎之間的一場「短平快」殺局。雙方以五六炮過河俥對屏風馬平包兌俥伸左直車騎河互進七兵卒開戰。 黑現急進左直車騎河,雖能控制紅進左正傌出擊,但紅方將計就計、順勢而為地藉此良機加快進左正傌的步伐,誘黑車殺七路兵,壓住七路傌。黑方箭在弦上,也只能如此。以下紅卻趁機搶先開出九路直俥,此時紅優勢顯而易見。

其實黑應先走士4進5鞏固中路防線,將屛風馬走得工整紮實些為上策。此刻補右中士還預留了黑方「擔子包」的反擊手段,演變下去可把戰局拉長,徐圖進取比較好,因為屛風馬的特點就是反彈、對抗力度很大,而黑方現離開自方強大防禦工事去出擊,還不如順包、列包會更好些。

8. 傷八進七 車8平3 9. 俥九平八 車1進2 黑高右橫車護包,是此處最頑強的抵抗手段,下伏包9平 2,鴛鴦包打俥的兇猛手段,硬逼紅進左直俥避讓。

10. 俥八進三 馬3退5 11. 兵五進一 包2平5??

紅明知黑方有反架中包手段,卻故意挺中兵來挑釁對方,這 是用「激將法」來激怒對方,試探對方敢不敢接招,果然遣將不

545

如激將,黑方忍無可忍,冒險反架半途列包回擊,敗著!導致「一著不慎全盤皆輸」。

黑宜改走包9平7! 俥三平二,卒7進1,俥二進二,包2退 1,兵五進一,卒7進1,傌三進五,卒7平6!傌五進七(若相 三進一??卒6平5!俥八平五,變化下去,黑多子佔優),包7 進8,仕四進五,包2平8,炮五平二,卒3進1,前傌退八,卒5 進1!俥八平四,卒5進1!變化下去,黑多雙卒底象反先,強於 實戰。

12. 俥八平四 包5進3

紅抓住機會,左俥右移佔肋道出擊,持續更猛烈地進攻炮火 而大膽棄傌,算準完全有機會找回失子而反先。

13. 仕四進五! …………

黑炸中兵後,紅趁勢補右中仕固防,是一步防中寓攻的妙棋!是前面預先設置棄傌陷阱的後續「組合拳」。

13. …… 車3進2

黑相台車殺傌後,以為是得了個「香餑餑」,其實是大苦瓜。至此,對紅方來說,正是「塞翁失傌,安知非福」。棄傌後,紅方步入了反擊佳境。

14. 帥五平四 車3退2 15. 炮五進四 馬5進4

紅棄左傌後,出帥捉車,現揮炮炸中卒展開了雷霆攻勢。黑跳出窩心馬,不兌中炮,無奈!導致黑頹勢難挽。黑如車1平5(若馬7進5???則倖四進六!紅速勝)?炮六平五!包9退1,俥三進一,車5進1,俥三平四,馬5進4,炮五進四!黑中車被殺,紅多子大優。黑又如象3進5??俥三進一,包9退1,俥三平四,包5平6,後俥進一!車3平6,俥四退三!紅多子,又有中炮鎖住黑中馬勝勢。

16. 炮六平五! 包9平2

紅肋炮鎮中,獲勝要著!紅如傌三進五??車3進1!下伏包 9淮5和馬4淮3追殺紅方俥傌的凶著,黑方反先,多子優勢顯而 易見。

里包右移出擊,實屬無奈,多子的黑方居然會無棋可走,從 另一方面充分說明紅方空頭中炮的強大威力!

17.前炮平一 士4進5 18.俥三進一! 象3進5

紅前炮炸邊卒後,又俥殺左正馬叫殺,將活俥送入黑方車 口,黑方不敢吃,如黑接走車1平7??? 則俥四進六絕殺,紅速 勝。

19. 炮一平五 包2退1 20. 俥三平四 將5平4

21.後俥平六 包5平4 22.俥四银三(圖9) ……

如圖9所示,雙方雖子力對等,但紅必得子後攻勢如潮,任 何人也無力回天了。

以下殺法是:包2進5 (若車3進4??? 俥六進一, 包2進9, 俥六進二, 車1平 4, 俥六進一, 士5進4, 俥四 進五,將4進1,前炮平六, 士4退5,炮五平六!疊炮妙 殺,紅方完勝),相七進九! 車3淮1, 俥四平六, 車3平 4, 俥六退一!包2退2, 後炮 平六, 重1平4? 俥六平八 (也可走傌三進五!卒1進 1, 傌五進四, 包2進6, 相九

黑方 夏中炎

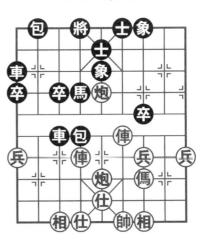

紅方 黄杰雄 圖 9

退七,包2退6,炮六進四,包2平4,俥六進三!車4進1,傌四 進六!紅淨多傌炮兩子,完勝黑方)!此刻,黑包難洮,肋重也 待斃,變化下去,紅多俥炮完勝黑方。

此局雙方一開戰就聽到了五六炮對平包兌俥聲音:紅進左正 馬,黑左騎河車殺七兵,紅亮左直俥捉包,黑高起右橫重護包, 紅挺中兵突破,黑鎮半途列包反擊,終於露出漏洞顯出原形,錯 失先機,被紅方從第12回合左俥右移佔肋出擊,補右中仕固 防,防中寓攻,以後出帥捉重,炮炸中卒,肋炮鎮中,值砍左 馬,雙炮鎮中,雙俥佔肋,逼將出朝,肋俥拴馬,俥拴車包,揚 邊相捉車,兌俥得包,平炮拴馬,平俥拴車馬,得兩子擒將。

這是一盤佈局有套路,謹慎行事;中局雙方爭奪激烈,但好 景不長,黑反架半途列包是致命傷,紅方見縫插針、借殺圍擊、 棄傌取勢、從長計議、引敵上鉤、反戈一擊、炮助俥威、俥藉炮 勢、我行我素、無懈可擊,最終強勢出擊、精準打擊、細膩至 極、不留後患的「短平快」反面精妙殺局。

第10局 (浙江)趙鑫鑫 先負 (上海)孫勇征 轉五六炮過河俥渡中兵盤頭傌對屏風馬平包兌俥雙邊包

1.炮二平万 馬8進7 2. 傌二進三 車9平8

3. 俥一平二 馬2 進3 4. 兵七進一 卒7淮1

5. 俥二進六 包8平9 6. 俥二平三 包9退1

7. 炮八平六 車1平2 8. 傌八進七 包2平1

9. 兵 万 淮 一 馬 3 银 5 10. 兵 万 淮 一

這是2013年9月17日第3屆「溫嶺長嶼硐天杯」全國象棋國 手賽上趙鑫鑫與孫勇征之間的一場精彩的爭奪第3名的爭鬥。雙

方以五六炮過河俥渡中兵盤頭傌對屏風馬平包兌俥雙邊包右馬退 窩心轉半涂列包互進七兵卒拉開戰幕。

紅搶渡中兵, 意要從中路突破, 一改網戰之前在2001年 「雙星電器杯」全國象棋團體賽上柳大華與莊玉庭之戰中紅曾走 渦炮五淮四,結果黑勝的走法。

筆者在2012年10月國慶日網戰上應過俥三退一,包1平5, 俥三平六,包5進3!傌三進五,車2進6,炮六進七!包9進5, 炮六平四!包9平5,炮五進二,馬7退6!俥九進一,車8進7, 值九平六! 重8平5! 什四淮五, 重5平3, 相三進五, 包5平4, 炮五退一,包4進1!炮五進五,將5進1,仕五進六,車3退 1,前俥進四,車3平7!仕六退五,象7進5,後俥進五,車7平 6!變化下去,黑多子多雙高卒,紅多雙仕,結果兌子後黑勝。

10.…… 包1平5 11. 傷三進五 車2進6

12. 炮六退一 包9平7 13. 俥三平四 包5 進2

14. 俥四進二 包5進3 15. 相三進五 包7平9

16. 俥九平八 …

紅亮出左直俥激兌,旨在簡化局勢後可從容應戰。紅如改走 兵三淮一?? 包9淮5,兵三進一,包9進3,相五退三,車8進 9! 兵三進一,馬7退8。變化下去,黑在紅右翼底線反有殺相後 攻勢,足可抗衡。

車2進3 17. 傷七退八 車8進8 16

黑伸左直車到下二線捉炮出擊,一改在2012年全國象甲聯 賽上王天一與汪洋之戰中黑曾走卒5進1,結果雙方互纏,最終 紅勝的走法, 意要出奇制勝、志在必得。也可參閱第8局「申鵬 先負許銀川」之戰。黑如改走包9進5,可參閱第11局「王天一 先勝汪洋」之戰中第17回合注釋。

18. 仕四進五 車8進1 19. 仕五退四 車8退1

20. 仕四進五 車8進1 21. 仕五退四 車8退6

22. 馬五進六 卒5進1 23. 馬方進八 馬5進6??

以下雙方先後兌去俥(車)炮(包)後,形成了較為平穩的 流行局面。同樣躍出窩心馬,黑官走馬5進4較為靈活、穩妥, 可隨時走馬4進6與7路馬聯手反擊。

24. 俥四退一 馬7進8 25. 前傌進七! …

紅先進傌叫將,欲先發制人,一改第8局「申鵬先負許銀 川」之戰中紅走兵七進一,紅棄兵後無後續進攻手段,今黑反較 優的走法,意要攻其不備、出奇制勝。

25. … 將5進1 26. 炮六進五 車8退1

27. 傅四退一 包9平3 28. 炮六平九 馬8進7

29. 俥四平五 車8平5 30. 俥五平七 包3 進1(圖10)

31. 傌八進七??? …………

雙方先後兌去俥(車)傌 (馬) 兵卒後,雙方子力均 等,基本成均勢。然而紅卻淮 左傌出擊,敗著!錯失先機, 使局勢迅速逆轉,陷入被動。 如圖10所示,紅官炮九平一先 殺邊卒為上策,既可防黑馬7 進9臥槽進攻,又可多兵略 先,一舉兩得。變化下去,紅 足可抗衡,遠遠強於實戰。

以下殺法是:馬7淮9!傌 七進六,馬9進7,帥五淮

黑方 孫勇征

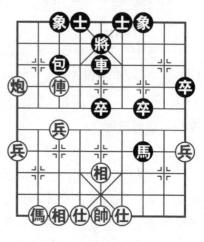

紅方 趙鑫鑫 圖10

一,車5平8,俥七平五,包3平5,傌六進七,將5退1(可走車8進4!先搶佔紅兵林線,對紅方較有威脅,要優於實戰)? 俥五平二(及時邀兑俥,正著,可簡化局面)!

馬7退6,帥五退一,車8進1,炮九平二,包5平9,任四進五,包9進4!兵九進一,象7進5,任五進四,士6進5,任六進五,卒5進1!馬七進六,卒5平4,馬六退八,馬6退5,相七進九,包9進1,炮二平五,將5平6,馬八退六,包9退1,兵七進一,包9平4,兵七進一,卒9進1!炮五平四,將6進1,炮四退二,卒9進1(渡邊卒參戰嫌急!宜包4退3先兑傌爭先為上策,以下紅如接走兵七平六,馬5進6!巧塞相腰後可渡7卒過河參戰,便形成了黑馬三個高卒士象全對紅炮雙高兵任相全的殘局,變化下去,黑方取勝沒問題,只等時間了)?

相九退七,卒9平8,兵九進一,士5進4,傌六退四,將6平5,兵七進一,將5退1,傌四進三,士4退5,炮四進二,包4平6,炮四平五,卒8進1,兵九平八,包6退4,兵七進一,象3進1,傌三退一,馬5進6,兵八進一,包6退1,傌一進二,卒7進1,傌三退四,將5平6,傉四進二,包6平7!兵八平七,卒7進1!後兵進一,馬6退7,炮五平八,馬7退5,炮八平六,將6平5!傌二退三,包7進1,傌三進五,包7平3!炮六平八,共5進4,傌五退三,士4進5,傌三退五,包3進4,炮八平六,卒4平5,傌五退三,馬5進3,兵七平六,包3平4,兵六平七,卒8平7!傌三進四,士5進6,相七進九,士4退5,相九進七,卒8平7!傌三進四,十5進6,相七進九,士4退5,相九進七,卒5平4,相七退九,卒7進1,炮八退四,包4平2,傌四退三,卒4平5,相五進七,卒6平7,傌三進四,卒5進1,傌四退六,卒5平6,兵七平六,包2平4,傌六退四,包4平5!帥五平六,馬3

進5,炮八進二,馬5退4,炮八退二,前卒平6!什五淮四,卒 6進1! 傌四退六,卒6平5,傌六進五,卒5平4!炮八進一,馬 4進5! 傌五進七,包5平3! 傌七進八,馬5進6! 黑方一連串精 準有力、精彩紛呈、漂亮的「組合拳法」,令紅方應接不暇、措 手不及、顧此失彼、防不勝防,現卒兌雙十後,平包驅馬,卒臨 城下,馬到成功,一劍封喉!

以下紅如接走相七退五???則包3平4!藉馬卒之威,平包 絕殺,黑勝。

此局雙方佈局伊始就聽到了五六炮對雙邊包聲響:紅渡中兵 從中路突破,黑右馬退窩心轉半途列包對抗,紅用中炮盤頭傌退 左仕角炮出擊,黑澴以右車過河、巧兑中炮化解;步入中局後, 雙方爭奪更加精彩激烈,驚險莫測,令人大飽眼福。可是好景並 不長,就在第30回合雙方先後兌去俥(車)傌(馬)兵卒後, 雙方子力對等、基本均勢的情況下,紅卻隨手進左正傌錯失多兵 先機,被黑方抓住戰機,進馬,鎮中包,兌車爭先,包炸邊兵, 補中士象,渡中卒取勢,出將,揚十象,渡雙卒佔優,棄中象, 包炸兵,連雙卒逞兇,卒兌雙仕,馬包卒聯手,卒臨城下,馬到 成功!

這是一盤開局按套路鬥智鬥勇,大打心理戰;中局敢打敢 拼、有勇有謀:紅方險象環牛、毫不氣餒,黑方穩紮穩打、抽絲 剝繭、紅方委曲求全、軟纏硬磨、黑方精準打擊、不留後患、最 終紅方只有招架之功而毫無還手之力,黑方連連進逼、節節推 進、步步催殺、絲絲入扣、可圈可點、無懈可擊的不是短局勝過 短局的經典殺局。

第11局 (北京)王天一 先勝 (湖北)汪 洋 轉五六炮過河俥挺中兵盤頭傌對屏風馬平包兌俥雙邊包

1. 炮二平五 馬8進7 2. 傌二進三 卒7進1

3. 俥 一 平 二 車 9 平 8 4. 俥 二 進 六 馬 2 進 3

5. 兵七進一 包8平9 6. 俥二平三 包9退1

7. 炮八平六 車1平2

這是2012年6月20日全國象甲聯賽第8輪京鄂兩強王天一與 汪洋之間上演的一場激情碰撞。在前7輪賽後,廣東隊六勝一負 一馬當先,北京、湖北隊均為五勝兩負並列第2名。由於兩隊擁 有多位名將,均為奪冠大熱門,故兩隊對壘吸引了整個棋壇。結 果如何?讓我們拭目以待。

兩位棋手交手過多次,彼此間很熟悉。王擅長散手佈局,喜好中局纏鬥,而汪則以開局全面、棋風細膩穩重而著稱。此番交鋒,紅以五六炮過河俥對屏風馬平包兌俥互進七兵卒佈局套路開戰,彰顯了紅方強烈的求勝欲望。另有傌八進七、炮八平七和兵五進一等不同的常見走法。

黑亮出右直車,旨在以右「三步虎」應戰。如車8進5、車1 進1和馬3退5。

8. 傌八進七 包2半1

黑平右邊包亮車,成右「三步虎」陣式抗衡,是黑方抵禦紅 方最傳統的走法之一。在20世紀90年代初期頗為盛行,至今仍 長盛不衰,不斷拓展。

9. 兵五進一 …………

紅急進中兵,意從中路突破,一改以前俥九進二和傌七進六

兩路不同攻守變化的下法,意要攻其不備、出奇制勝。

9. 馬3退5

黑右馬退窩心固防,是一步不落俗套的含蓄走法。黑如包9平7,俥三平四,包7平5,炮六退一。以下黑主要有車2進6、車2進8、車8進6、車8進8和馬7進8五種不同攻守下法,結果前者為紅方主動易走,中一者為紅方佔優,中二者為黑足可抗衡,中三者為紅反佔先,後者為紅優。

10. 兵五進一 …………

紅再渡中兵,棄兵進攻,兇狠潑辣,志在必得。另有兩變:

- ①在2001年「雙星電器杯」全國象棋團體賽上柳大華與莊 玉庭之戰中紅曾走炮五進四??結果黑反有攻勢而最終黑勝;
- ②俥三退一,包1平5,以下紅有俥三平六和俥九進一兩種 不同走法,結果前者為雙方互有顧忌,後者為黑反佔優。

10. …… 包1平5!

黑反架半途列包,著法精準有力。黑如包9平7??炮五進四!馬7進5,炮六平五!紅方先棄後取,反大佔優勢。

11. 傌三進五 車2進6 12. 炮六退一 包9平7

13. 傅三平四 包5進2 14. 傅四進二 包5進3

15.相三進五 …………

紅補中相殺包,保持變化,佳著!如要求穩,紅走俥四平 三,車2進2,相三進五,車2平4,俥九平八,卒5進1,俥八 進五,卒5進1,俥八平五,卒5進1,俥三退一,卒5進1,俥 五退三!變化下去,雙方大子、兵卒對等,和勢甚濃。

15. …… 包7平9 16. 俥九平八 ………

紅亮出左直俥邀兌,以削弱黑方進攻力量,是一步保持先手變化的好棋。紅如貪走兵三進一??包9進5!兵三進一,包9進

3!相五退三,車8進9!兵三進一,馬7退8,黑反可一戰。

16. … 車2進3

黑兌車勢在必行,如要強行保留變化,黑走車2平4??炮六平五,下伏俥八進七捉左馬的凶著,演變下去,黑反難應付。

17. 傌七退八 卒5進1

黑挺中卒反擊,相對較為平和些。筆者曾走黑包9進5炸邊 兵捉中傌,以下紅有兩變可做參考:

①傌五進六,車8進8,仕四進五,車8進1,仕五退四,包9進3,俥四退一,馬7進8,俥四平六!馬5進3,傌六進七!士4進5,俥六平二,包9平6!帥五進一,包6退5,傌八進七,包6平5!相五進三,車8平7!演變下去,紅多子,黑多卒士有攻勢,雙方互有顧忌;

②馬八進七,車8進8〔若急走包9進3??帥五進一,馬7進8,傌五進六,車8進2,傌七進五,馬8進7,傌六進八,馬5進4,俥四平六!車8平2,俥六進一!將5進1,俥六退三,車2進1,傌五進六,車2退1(若包9平4???俥六平五,象7進5,傌六進八!得車後紅勝定),俥六平五!變化下去,紅有攻勢大優〕,相五退三,車8平7,炮六平五(若俥四退一??包9平5,傌七進五,車7退2,傌五退四,車7平4,炮六平五,象7進5,相七進五,馬7退8,炮五進五,車4退3,炮五退三,車4平5!演變下去,黑反多雙卒易走),車7進1,傌五進六,車7退3!炮五進一,包9退1。在雙方混戰中,黑淨多三個高卒易走,結果黑多卒擒帥入局。

18. 傌五進六 車8進3 19. 傌六進八 馬5進4

20.後馬進七 包9進5 21.兵七進一 馬7進5

22. 傅四平三 卒3進1 23. 傌七進六! …………

9:59

以上這段雙方弈來攻守有序,令人眼花繚亂,平添複雜驚險。現紅左傌盤河,是一步頗具大局觀的下法。紅如傌八進六?馬5退4,俥三平六,士6進5,傌六進八(若傌六退八???馬4退2,俥六平七,車8平2!黑反得子大優),馬4進5!演變下去,黑棄馬得勢、淨多三個卒佔優;而紅方多子,卻後防空虛,易遭襲擊,陷入被動。

23. 馬4退2 24. 傷八進六 馬5退4

25. 前傌退五 士4進5 26. 俥三退三 馬4進5??

黑馬進中路邀兌,劣著,錯失先機。同樣進馬,黑宜馬2進4,以下紅如接走俥三進四,前馬進5,相五退三,車8進1,傷五進四,士5進6,俥三退五,車8平5,炮六平五,將5平4,炮五進四,馬5進6,帥五進一,馬6退7!兵三進一,卒3進1!變化下去,黑淨多過河卒略先,優於實戰。

27. 傅三進四 包9進3 28. 帥五進一 車8進1

29. 傌六進五?? …………

紅先兌中傌,過於求穩易失先手。紅宜徑走傌六退四繼續保 留雙方攻守變化後,紅可保持多中相優勢。

29. 重8平5

30. 俥三退三 卒9進1

31. 馬五進七 車5退2

32. 傌七退六 車5進2

33. 傌六進七 包9退4??

黑退邊包準備閃將,壞招!錯失和棋機會。黑宜馬2進1!炮六進三,車5進1,俥三退二,車5平7!兵三進一,卒3進1,炮六平五,象3進5,兵九進一,卒3平4!兵九進一,卒4平5,兵九進一,卒5平6,傌七退六,卒6平7!相五進三,象5進3(也可包9平4炸底仕)。至此,形成黑包高卒單缺象對紅傌高兵仕相全的正和局面,遠遠強於實戰。可能是此刻湖北隊比分落

後,汪洋大師想拼搏不願和棋的緣故。

34. 傅三退二(圖11) 馬2進1???

紅退俥於相台,攔包守河口後,黑還是為扭轉本隊落後比分而強行躍馬從右邊路出擊,來尋求最後一搏,敗著!再次錯失最後和棋機會。如圖11所示,黑棋已沒必要再糾纏,應儘快收兵求和為上策,黑巧渡卒3進1!俥三平七,包9平5,相五進三,包5平6,相三退五,包6退3,帥五退一,車5進3,炮六平五,車5退3,傌七退六,包6平5!傌六進五,象3進5。變化下去,雙方兵(卒)仕(士)相(象)對等,大子基本相等,和勢甚濃,遠遠強於實戰。

以下殺法是:炮六進五!馬1進2,炮六平三!士5退4,俥 三平四,士6進5,帥五平四,士5進4,傌七進九(傌入邊陲, 入局強手!犀利棋風可見一斑!為以後伺機謀子入局奠定勝

機)!車5退1,俥四進五,將5 進1,俥四退一!將5進1,傌九 退七,包9平4,傌七退六!車5 平4,俥四退二!紅方連續揮俥 運傌,現藉傌、帥之威,退右肋 俥追殺黑車,一劍封喉,輕鬆白 得肋車而獲勝。

以下黑如接走將5退1(若車4進1???則俥四平五絕殺,紅勝),炮三平六!得黑車後,以下不管黑方是否肯兌包,紅方均多俥完勝黑方。王天一的這盤勝利令北京隊士氣大振,最終北

黑方 汪 洋

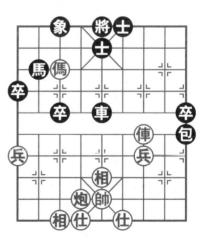

紅方 王天一 圖11

京隊的四盤棋竟然全部獲勝,震驚了整個棋界。

此局雙方一開戰就聽到了五六炮對平包兌俥聲響:紅渡中兵 進盤頭馬,黑由雙邊包轉半途列包來爭奪空間、搶佔要隘;步入 中局後,雙方爭奪更為精彩激烈:先兌中炮(包),再兌左俥 (車),還兌兵卒,令人眼花繚亂,平添複雜驚險。

就在第26回合紅退俥殺7卒後,黑馬4進5捉俥邀兌,錯失 先機,在第33回合走包9退4準備閃將,又失和機,到了第34回 合走馬2進1尋求最後一搏,導致錯失最後戰機而被紅方抓住機 遇,揮炮催殺,傌入邊陲,沉俥叫將,逼將上三樓,回傌叫將困 車,退俥逼死肋車,最終多俥獲勝。這是一盤佈局雙方按步就 班,不落俗套;中局雙方敢打敢拼、強勢出擊、各攻一面、鬥智 鬥勇,而黑見本隊比分落後強行出擊、三失戰機而飲恨敗北的不 是短局而勝過短局的反面經典殺局。

第12局 (上海)黃杰雄 先勝 (杭州)戴 敏轉五六炮過河俥七路傌進三兵對屛風馬平包兌俥右中士象

1. 炮二平五 馬8進7 2. 傌二進三 卒7進1

3. 傅一平二 車9平8 4. 傅二進六 馬2進3

5. 兵七進一 包8平9 6. 俥二平三 包9退1

7. 傌八進七 士4進5

這是2013年10月1日國慶日網戰對抗賽第3輪黃杰雄與戴敏之間的一場「短平快」廝殺。雙方以中炮過河俥七路傌對屛風馬平包兌俥右中士互進七兵卒開戰。黑先補右中士固防,屬20世紀90年代初的流行變例,今天黑方拿舊譜新用、操舊瓶裝新酒,是要攻其不備、志在必得。

黑如包2平1,傌七進六,車1平2,炮八平六,士4進5, 傌六進七,車2進3(另有車8進2和包9平7兩種不同走法,結 果前者為紅方先手,後者為紅方勝勢),兵七進一,包9平7, 俥三平四,包1退1,傌七退五(另有相七進九、俥九進一和俥 九進二這三種不同下法,結果前者在對攻中黑兵種全易走,中者 為雙方對峙,後者為雙方不變作和),車2進2,兵七進一,馬3 退4,傌五退六。以下黑有車2平3和車2進1兩種不同弈法,結 果前者為黑較易走,後者為雙方均勢。

- 8. 傌七進六 包9平7
- 9. 俥三平四 象3谁5
- 10. 炮八平六 (圖12) 車8進5???

紅炮平六路仕角成五六炮陣式,屬近年來棋壇佈局中出現的 流行新變著!其作用是:既可封堵黑亮右貼將車出擊,又能在鬥

智鬥勇中大打心理戰,試圖騙 取黑進左直車騎河捉傌而跌入 紅方事先設計好的陷阱。

黑伸左直車騎河捉傌窺 兵,敗著!紅走五六炮陣式, 意在封住黑右貼將車出路,在 實際佈局上已有了新的變化, 但黑根本未察覺紅方已在舊瓶 裡裝了「新酒」,黑現進左騎 河車跌入了紅方事先設計好的 陷阱後難以自拔而厄運難逃 了。如圖12所示,黑宜馬7進 8!紅如俥四平三,馬8退9,

黑方 戴 敏

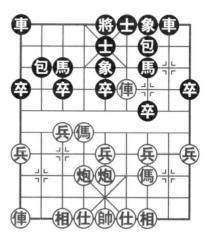

紅方 黄杰雄 圖12

傅三平一,包7進5,相三進一,這時黑可走車8進5! 俥九平八,包2進4,俥一退二,卒7進1,相一進三,馬9進7,俥一平二,馬7進8,傌六進四,馬8進7,炮六平三,車1平4!變化下去,黑雖少邊卒,但雙方大子等、士(仕)象(相)全,黑足可抗衡,強於實戰,不會失子。

- 11. 兵三進一 車8退1 12. 俥九平八 車1平2
- 13. 俥四進二 包7平9

紅方抓住戰機,挺三兵欺車,揮雙俥追殺雙包,令黑方如虎落平川、措手不及、慌不擇路、疲於應付。現左包逃到邊路,實屬無奈。黑如包2退1?? 俥八進八!車2進1,俥四平三,車8退2,兵三進一,象5進7,傌三進四。變化下去,紅俥換雙後,反各大子佔位靈活佔優,下伏俥三進一殺底象和傌踩中卒邀兌兩步先手棋,紅反易走。

14. 俥四平三 包2平1 15. 俥八進二 車2進7

紅方抓住機會,平右俥捉馬,巧兌左直俥卸中炮於八路,搶 佔險要地形和空間優勢,令黑方在陷阱裡越陷越深,使盡渾身解 數,還是無法擺脫,無濟於事。

16.炮五平八! 馬3退2 17.炮八進五 …………

雙方除各兌一俥(車)後,兵(卒)仕(士)相(象)未損,現伸左炮過河脅馬,令黑方只有招架之功而無還手之力了。

以下殺法是:車8退2(若卒7進1?? 傅三退一!車8平7, 傅三退二,象5進7,炮八退四!包9平7,炮六進一,象7進5, 傌三退一,卒3進1,兵七進一,象5進3,相三進五,象3退5,傌六進五!馬2進4,傌五進七,卒1進1,傌七退六,馬4進3,傌六進四!包7進1,相五進三!在無俥(車)棋戰中,紅也多子多兵必勝),俥三平一!車8平9,俥一退一,象7進9,兵

三進一,象5進7,傌六進七!包1進4,炮八進一!包1平3,炮 六平七,包3退3,炮七進四,馬2進4,炮七進三,士5進6, 兵七進一!至此,紅方多子,又有過河兵助戰,勝定。黑已無心 戀戰,只能束手就擒,飲恨敗北。

此局雙方一開戰就步入了中炮對平包兌俥的角逐:紅伸右直 俥過河,黑補右中士,紅進七路傌,黑補右中象,紅平左仕角 炮,黑卻在第10回合走車8進5跌入了紅方先前設計好的陷阱而 方寸大亂、難以自拔。紅方不失時機,進兵驅車,雙俥追雙包, 平俥捉馬,兌俥伸炮,砍馬兌車,最終多子入局。

這是一盤佈局雙方輕車熟路;紅在中局巧設陷阱,黑未察覺「舊瓶已裝新酒」,而被紅方殺包兌車、精準打擊、不留後患、 多子擒將的「短平快」精彩殺局。

第13局 (湖北)柳大華 先勝 (四川)李少庚

轉五六炮過河俥挺中兵對屏風馬平包兌俥左直車騎河 右中士

1.炮二平五 馬8進7 2.傌二進三 車9平8

5.兵七進一 包8平9 6. 俥二平三 包9退1

9. 傅九平八 車1平2 10. 傅八進三 士4進5

11. 兵五進一 包.9平7 12. 俥三平二 包.2平1

這是2011年3月20日重慶市第3屆「茨竹杯」象棋公開賽第 5輪柳大華與李少庚之間一場為爭奪第5名的精彩搏殺。雙方以 五六炮過河俥進中兵對屛風馬平包兌俥伸左直車騎河右中土雙邊

包互進七兵卒拉開戰幕(本局原譜是反走,為使此局與本章所有對局同步編排,故改為正走編寫)。黑現平右包再兌俥成雙邊包陣式反擊,是2011年1月12日「珠暉杯」象棋大師邀請賽上申鵬與蔣川之戰中由蔣川首創的一場驚險戰鬥「大片」。就在申鵬拋出「飛刀」一劍封喉絕殺之際,卻上演出驚天巨變的「捉放曹」悲劇,反被蔣川回手一刀,反客為主、反敗為勝。

此戰,柳特大「借刀殺人」,重演申鵬所創之陣,李少庚 如何正確應戰呢?讓我們拭目以待。

13. 俥八平四 包7平9

黑平左邊包出擊是李少庚最新改進後的探索型中局攻殺「飛刀」!在上述「珠暉杯」象棋大師邀請賽上,蔣川走的是黑象7進5? 傅二進一,馬3退4, 傅四進五,包7退1,兵五進一,車2進4, 傌三進五!車3進1,炮六進六!變化下去,紅反大有攻勢,以後紅方走漏致敗。鑒於此戰紅炮火猛烈,黑左包及時平左邊路,以避免紅進俥侵擾,著法穩正。

- 14.相七進九 車3退1 15.仕四進五 車3平6
- 16. 俥四進二?? …………

第14回合紅揚左邊相欺車,屬改進後的流行走法。紅如俥二進二,可參閱第4局「阮成保先負蔣川」之戰。現進肋車邀兌過急,紅如俥四平六,可參閱第5局「趙鑫鑫先負許國義」之戰。紅宜俥四平五避兌為上策,下伏兵五進一兌殺中卒、搶鎮雙中炮的先手棋,變化下去,紅勢樂觀易走,優於實戰。

- 16.…… 馬7進6 17.兵五進一 卒5進1
- 18. 傅二平七 車 2 進 2??

黑進車保馬,易遭被動,劣著!黑宜馬3退4!俥七平一, 包9平7,俥一平五,馬6進7,俥五退一,馬7進5!相三進

五,象7進5,俥五進一,車2進6!下伏車2平3壓馬和包1進4 轟邊兵的先手棋,優於實戰,黑勢開朗,足可抗衡。

19. 炮六進五! …………

紅急進右肋炮打車邀兌右邊包,著法積極主動,是一步為以後對中路攻擊打開通道的兇狠潑辣的好棋!紅由此反先佔優。

19

馬3退4

20. 炮六平九

象3進1

21. 傌七進五(圖13) 馬6進5???

紅兌邊包後,又進中炮盤頭馬邀兌,以削弱黑左盤河馬攻勢。而黑進馬邀兌,敗著!正中下懷,由此陷入困境。如圖13所示,黑宜卒5進1!炮五進二,車2平5,炮五平四,車5進3!兵三進一,馬4進5,俥七平九,卒7進1,傌五進三,馬5進4,前傌退四,車5退3,炮四平三,包9平6!變化下去,紅雖

多邊兵,但子力較散;而黑方 大子集中,站位靈活,且有攻 勢,強於實戰,足可抗衡。

- 22. 傌三進五 卒5進1
- 23. 傌五進七 馬4進5

雙方兌碼(馬)後,黑雖 多過河中卒,但紅俥傌炮子位 靈活易走,這三子的組合戰術 頗具威力,不可小覷!

黑右貼將馬躍進中象位出擊,過急,易陷入絕境。黑宜 先走車2平8能攻利守為上 策,以下紅如接走傌七進六,

黑方 李少庚

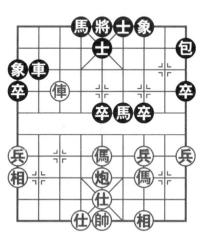

紅方 柳大華 圖13

則卒5進1,炮五平七,馬4進5!黑此時進馬頗有威力。變化下去,黑可一戰,優於實戰;又如紅改走俥七平一,象7進9,下伏包9進5打邊兵沉底出擊的先手棋,黑勢不弱,有反彈力。

24. 俥七平一 包9平8 25. 俥一平二 包8平7

26. 傅二平九 馬5進6 27. 傅九平三 包7平8

黑平包避捉,選擇對殺,實屬無奈。黑如車2平7? 俥三進一,馬6退7, 兵三進一,象1進3, 兵一進一,象7進5, 相三進一。變化下去,紅仍多邊兵易走。

28. 傅三退一 包8進8 29. 相三進一 馬6進4

30. 炮五平三 …………

同樣卸中炮,紅宜先傌七進六!車2平4,炮五平六!這樣 卸中炮拴鏈4路車馬,紅勢開朗易走,優於實戰。以下黑如續走 卒5進1,俥三退一,卒5平4,俥三平六!卒4進1,俥六退二! 紅炮兌馬卒後,紅反淨多3個高兵,必勝。

30. 象7進9 31. 俥三平二 包8平9

32. 傌七進六 車2平3

黑車平3路護守,明智。黑如貪車2平4??則炮三平六!演變下去,結果如上述變招,紅多3個高兵獲勝。

33. 相九進七 …………

紅揚邊相攔車壓馬,過急,宜馬六退五!馬4進5,相一進三,馬5進3,帥五平四,車3平6,炮三平四,馬3退1,兵九進一!變化下去,紅雖殘邊相,但淨多3個高兵,大優。

33. 卒5進1 34. 炮三平四 車3平4?

黑平車攔傌,空著,錯失炸兵先機。黑宜徑走包9退3先拿 實惠,減輕紅多兵進攻壓力為上策。紅如接走俥二平六,卒5平 6!以下紅如接走炮四平五?則馬4進5,相七退五,車3平4!下

伏黑包卒必得一兵的先手棋,黑反先;又如紅改走俥六退一,卒 6進1,仕五進四,包9平1!變化下去,紅多高兵,黑可一戰, 優於實戰;再如炮四平九?馬4進3,兵九進一,卒6平7!演變 下去,雙方子力對等,黑勢開朗。

- 35. 傌六退五 車4平6 36. 俥二平六 馬4進3
- 37. 兵九進一! …………

紅急進左邊兵,揮灑自如,旨在渡兵參戰,現中馬又左顧右盼,對黑方全線的牽制力很強。看似黑車馬包卒均處在攻擊位置,卻始終無法組成有效攻勢,令人稱奇。筆者認為:柳特大有條不紊地指揮,竟然從容速進邊兵,大膽放開二路線的「華容小道」,非柳大華難有如此大手筆!

37.…… 車6平8??

黑平車準備叫帥反擊,錯失最後周旋抵禦機會。黑宜直接走車6進3! 傌五進六,士5進4,俥六平五,士6進5,兵九進一,象1退3,俥五平一,象9退7,兵九平八,象3進5。演變下去,黑尚有一線支撐希望,但仍紅多雙兵佔優。

以下殺法是:帥五平四,車8進7,帥四進一,卒5平6,炮四平五(此刻紅俥傌炮聯手攻勢已更勝一籌,黑已難應付了)!包9平4(棄包炸底仕,僥倖一擊,欲破釜沉舟,最後一搏,但為時已晚,厄運難逃),俥六退三(退肋俥壓馬追殺,精妙、簡捷、明瞭,兇狠之招。紅若傌五進三??士5進4,傌三退四,車8退1,帥四退一,包4平3,俥六平五,將5平4,炮五平六,士4退5,傌四進六!將4平5,傌六退七!演變下去,紅多子多3個高兵也必勝,但不及實戰快速入局),卒6平5,炮五平七!平炮炸馬,多子多雙兵得勢入局,紅勝。

此局雙方一開戰紅就以五六炮對黑還以平包兌俥:紅進中

兵,避兌左直俥,黑左直車騎河還以右中士邊包,互爭空間,搶奪地盤,精彩激烈,耐人尋味;步入中局後雙方搏殺更趨激烈,紅先在第16回合兌右肋俥錯失先機,黑在第18回合進右直車護馬遭受被動。當紅兌邊炮又進盤頭傌邀兌取勢時,黑在第21回合竟然進馬邀兌,陷入困境,在第23回合馬4進5險些跌入絕境。以後又先在第34回合走車3平4空著,在第37回合走車6平8丟失最後周旋機會,被紅方果斷出帥避殺,右炮鎮中,退俥追馬,最終平炮炸馬,以多子多兵破宮擒將。

這是一盤雙方佈局緊張激烈,遵規照譜,互不相讓;步入中局後黑方改進型左包平邊路最新探索型中局「飛刀」,雖出師未捷,但並非一無是處,稍做改進仍反彈力不小,但以後六失戰機、難以自拔、令人費解,最終不敵紅方力掃千鈞、精準打擊、多子入局的超凡脫俗殺局。

第14局 (河北)趙殿宇 先勝 (湖北)劉宗澤

轉五六炮過河俥高左橫俥對屏風馬平包兌俥右正馬退窩心

1. 炮二平五 馬8進7 2. 傌二進三 車9平8

3. 傅一平二 馬2進3 4. 兵七進一 卒7進1

5. 傅二進六 包8平9 6. 傅二平三 包9退1

這是2014年3月7日第4屆「同峰杯」第4輪趙殿宇與劉宗澤之間的一場艱苦激戰。由於前三輪趙殿宇和劉宗澤均三連勝,此役狹路相逢,必將是一場兩強相遇勇者勝的苦戰。雙方以中炮過河俥對屏風馬平包兌俥互進七兵卒拉開戰幕。黑退左邊包屬當今棋壇流行變例。黑如車8進2成屏風馬高左直車保馬陣式,則炮八平六。

以下黑有車1平2、車1進1、包2退1和象7進5四種不同走 法,結果前兩者為紅方大優,後兩者為雙方各有千秋。

7.炮八平六 馬3退5

黑退右正馬於窩心,寓守於攻,旨在針對紅右過河俥進行全線反擊。如車1進1,傌八進七,車1平6,以下紅有兩變:

①俥三退一,包2平1(若包9平7?俥三平八,車8進8,俥九進一!變化下去,紅反先手),俥九進一,士6進5,俥三平八,車8進5,炮六進六,車6進6,炮六平一,馬7退9,俥八進二,車6平7,俥八平七,以下黑有車8平3和象7進5兩種不同走法,結果前者為雙方互有顧忌,後者為黑優;

②傌七進六,以下黑有包9平7和士6進5兩種不同走法,結 果前者為雙方各有千秋,後者為雙方對攻。

黑又如車8進5,以下紅有兵五進一和傌八進七兩種不同下 法,結果前者為紅多兵佔優,後者為紅方較優。

黑再如車1平2, 傌八進七,包2平1, 俥九進二,士4進5 (另有車2進4、車8進5和包9平7三種不同弈法,結果三者均 為紅優), 傌七進六,包9平7, 俥三平四。

以下黑方有馬7進8、包1退1和象7進5三種不同弈法,結果前者為紅方先手,中者為雙方形勢大體相當,後者為在對攻中紅反易走。

黑還如士4進5, 傌八進匕,車1平2, 俥九平八,包9平7, 俥三平四,馬7進8。以下紅有俥八進六和俥四進二兩種不同下法,結果前者為紅棄還一子後形勢稍好,後者為雙方均勢。總之,黑現窩心馬,雙馬連環,可隨時與左包配合,威脅紅過河俥,伺機反先出擊。

8. 俥九進一! …………

540

紅高起左橫俥,準備佔肋道出擊,是紅方攻其不備、出奇制勝的「舊譜翻新」的走法。當今網戰流行紅馬八進七(另有炮五進四和俥三退一兩種不同走法,結果前者為雙方均勢,後者為雙方對峙),車8進6,俥三退一,象3進5,俥三平六,馬5退3,兵三進一,車8平7,相三進一,包2平4,炮六進五,馬3進

4, 值六准二, 重7淮1, 值九淮一, 十4淮5, 值六平八, 重1平

4, 俥九平四, 車7平9, 傌七進八, 車9平7, 俥四進二, 車7退

2,兵五進一,車7退1。變化下去,雙方大子兵卒對等,紅雖殘

相,但雙方相持,結果雙方大量兌子成和。

8. … 車1平2

黑先亮右直車出擊,穩紮穩打。黑如急走包9平7?炮五進四,象7進5(若貪走馬5進3???炮五退一!包7進2???炮六進四!將5進1,炮六平五,將5平6,俥九平四,包7平6,俥四進五!妙殺,紅速勝),俥三平四,馬7進5,俥四平五,卒7進1,兵三進一,包7進6,俥九平四。變化下去,雙方形成對攻局面,互有顧忌,較難掌控。

9. 傷八進七 包9平7 10. 炮五進四 馬7進5

11. 俥三平五 包2平5

黑反架右中包,明智之舉!黑如卒7進1?俥九平八,卒7進 1,傌三退五,車2進1,相三進五,包2平5,俥八進七,包7平 2,炮六進二。演變下去,紅子位靈活易走。

12.相三進万(圖14) 車2進6???

黑伸右直車過河,過急,敗著!導致紅有機會棄子搶攻,追回失子後明顯佔優。同樣進駐兵行線出擊,如圖14所示,黑宜先包7進5! 俥九平四,馬5進7,俥五平七,象3進1,兵七進一,車2平3! 俥七進三,象1退3,兵七進一,車8進3,炮六

進四(若傌七進六??馬7進5, 傌六進八,馬5進3!演變下去,黑勢開朗易走),車8進 4!炮六退四,馬7進5,俥四進 五,馬5進3,傌七進六,卒7進 1,傌五退三,車8進1!黑下伏 車8平6殺招,黑勢開朗,既有 中包,又有四子壓境反優。

以下殺法是: 俥九平四, 車 2平3, 俥四進七(進俸追包, 棄子搶攻,著法兇悍犀利)!車 3進1, 仕四進五,包7進1,帥 五平四!象7進9,炮六進六!包

黑方 劉宗澤

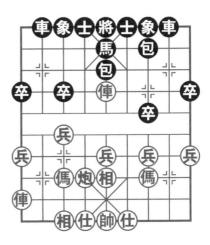

紅方 趙殿宇 圖14

5平4,俥五平三,包7平8,俥三平二(牽住黑左車包,必可追回失子),馬5進6,俥四退二!士6進5,帥四平五,車3平2,炮六平九,象9退7,俥四平七,象7進5,俥七平九,車2退6,炮九退一,包4平3,俥九平四,車8平6,俥四進三!士5退6,炮九退一,車2進3,兵五進一,卒9進1,炮九平五!士4進5,炮五退一(此刻紅淨多3個高兵,兵種全,大優)!包8平9,傌三進五,車2平4,兵三進一,車4進1,俥二平五!將5平4,炮五平八,車4進1,炮八進四,象3進1,兵三進一,象5進7,傌五進三,車4平1,俥五平七,車1平2,俥七進一!車2退6,俥七平九!紅方抓住戰機,俥炮塞象腰,兌去俥傌炮,最終多雙兵中相勝。此戰獲勝為趙殿宇最後以八勝三平的優異成績奪冠而奠定了堅實基礎。

此局雙方一開戰就形成了中炮過河俥對平包兌俥的「發炮大

戰」:紅平五六炮,黑退右窩心馬,紅高起左橫俥,黑高出右直車來爭地盤、奪空間、築工事、做對抗;當雙方剛步入中局,紅飛炮炸中卒兌去黑左正馬後,黑又補右中包固防,紅補右中相相持後,黑卻在第12回合伸直車過河,導致黑勢由此一蹶不振。

紅方不失機會,先後兌子取勢,最終俥傌炮兵聯手,多兵多 相擒將。

這是一盤雙方佈局不落套路,爭先奪勢;中局黑伸過河車闖下大禍,失之毫釐、謬以千里,紅方力掃千鈞、強手連發、精準打擊、刻不容緩、惡手連施、全線發力,最終抽絲剝繭、蠶食淨盡、多兵相勝的精彩殺局。

第15局 (河北)申 鵬 先負 (北京)蔣 川 轉五六炮過河俥挺中兵盤頭傌對屏風馬平包兌俥右中士

- 1. 炮二平五 馬8進7 2. 傌二進三 車9平8
- 3. 傅一平二 馬2進3 4. 兵七進一 卒7進1
- 5. 傅二進六 包8平9 6. 傅二平三 包9退1
- 7.炮八平六 車8進5

這是2011年1月12日「珠暉杯」象棋大師邀請賽第3輪申鵬 與蔣川之間的一場應勝而敗、實太可惜的「短平快」格鬥。雙方 以五六炮過河俥對屏風馬平包兌俥伸左直車騎河互進七兵卒拉開 戰幕。五六炮是近年來盛行的主流戰術之一。

黑進左直車騎河,旨在殺七兵反擊,搶佔要隘和空間優勢, 也是近年來悄然出現的最牛殺法。

黑有車1平2、車1進1、馬3退5和士4進5四種攻守不同的 走法,讀者可根據本人實際需要有側重地分專題進行缺啥補啥,

對昭著學習。

8. 傌八淮七 車8平3 9. 俥九平八 車1平2

10 使八淮三 十4淮5 11.兵万淮一 包9平7

紅右渦河值徑平二路,創新之變!是申鵬大師抛出的最新超 凡股俗的改進型中局攻殺「飛刀」! 這在以往的全國大賽或職業 比賽中尚未有人嘗試渦。

在2010年5月19日第4屆全國體育大會象棋賽上申鵬與蔣川 之戰中紅曾走俥三平四?? 車3退1, 傌三淮五, 包2平1, 俥八 平六,象3淮5,兵五淮一,卒5淮1,傌五淮六,馬3退4,炮 六退一, 車3淮3!炮六平五, 包1平4, 傌六淮七, 馬4淮3! 俥 四淮二, 馬3退4, 後炮淮四, 車2淮4。以後大量兌子, 黑多子 獲勝。另外,筆者在網戰對決中,紅改走俥三平四,包2平1 後,紅方有值八淮六,值八平六、值八平五和值八平四等多種走 法。

12 …… 包2平1

里平右包兑值屬流行著法。黑如象3進5, 傌三進五, 車3 退1,炮六退一,包2平1, 值八淮六,馬3退2,兵五淮一,卒5 淮1。變化下去,雙方另有不同攻守變化。

13. 俥八平四 象7淮5

紅平左俥右移佔肋,分二、四兩路佔據要道,成夾擊之勢。 黑速補左中象固防,主要防值二進二壓死7路包的凶著。

14. 使二進一 馬3退4??

紅先進俥追馬,直接進攻,頗顯詭異。初看,紅好像只有雙 **庫在黑方堅實的側翼進行騷擾,感覺上沒什麼招,然而這種感覺** 卻是錯誤的。

黑見紅進俥欺包,當頭一棒夠狠,又怕尋覓對策耗費大量時間,現退貼將馬以為很安全,但在激烈搏殺中,有時認為最安全的地方卻是最不安全的,相反最不安全之處卻是最安全的。故黑宜走馬3退1!!以下紅如接走兵五進一,車3退1,俥四進五,包7退1,炮六進六,車3進3!兵五進一,馬7進5,俥二進二,車2進6!俥二平三,馬1進3!變化下去,黑中路守住,五個大子佔位靈活,前景看好,優於實戰,足可抗衡。

15. 傅四進五 包7退1 16. 兵五進一 車2進4

黑先進右直車巡河,攻守兼備,穩健。黑如貪卒5進1??炮 六進六,馬7進6,傌七進五,車3平4,傌五進四!包1平8, 炮五進五!士5進6,炮五平二!車2進1,炮二進二,車2平4, 俥四進一,將5進1,俥四平五!將5平6,仕四進五,包7進 6,傌四退三,卒7進1,前傌退五,前車平5,俥五平三,士6 退5,俥三退一,將6退1,相三進一!變化下去,黑雖淨多三個 高卒,又有雙車撐腰,但殘士缺象,內衛不齊,很難守住紅俥雙 傌炮的聯手攻勢,紅勢看好。

17. 傷三進五 車3進1 18. 炮六進六 卒5進1 19. 俥二平三?! ·········

紅棄俥殺馬,初看兇狠,猶如一顆引爆的重磅炸彈,似令人 瞠目結舌、驚詫萬分、煞是好看,但並無成算,錯失先機。

紅宜馬五進七!車3退1 [若馬7進6?? 傌七進六!車2退3 (如包1平8?傌六進七,士5進4,炮六平五!紅妙勝),俥二進二,車2平4,傌六退四,車4進1,傌四進三,包1退1,俥四進一!士5退6,俥二平三,包1平7,俥三退一,馬4進3,炮五平二,將5平4,炮二進七!象5退7(若士6進5,俥三平四!下伏傌三進四傌後炮殺,紅勝),俥三進一,將4進1,俥三退

一,士6進5,傅三平五,將4退1,馮三進四!成馮後炮絕殺,紅勝〕,炮五進五,士5進4,炮五平九,馬7進5,傅二平五,士6進5(若士4退5??炮九進二!車2退4,傅五退一,車2平1,傅五退一!車1進2,任四進五,包7進2,馮七進五,車3平4,馮五進六!車4平8,帥五平四!包7平6,炮六平八!車1平2,炮八進一,車2退2,傅四退一,車8退5,傅四平六,象3進5,傅六進一,車8進2,馮六進五,車8平6,帥四平五,車2進1,馮五進七!以下只有車2平3棄車兑馮後,紅反多子多雙相勝定),傅五退一,象3進1,傌七進六!變化下去,黑雖多雙卒,但殘底象,紅雙俥傌炮佔位靈活,大優。

19.…… 包1平7 20.傌五進四 前包進4??

面對紅棄俥砍馬後咄咄逼人的氣勢,黑不夠冷靜,慌不擇路 地飛前包炸三兵,看似攻守兩利的佳著,實則是幾乎斷送自己錦 繡前程的劣著!黑宜徑走車2退2!炮五進五,車2平5,傌四進 五,車3進1,俥四平三,前包平6,傌五進七!包6平4,俥三 進一!車3進2!俥三退四,卒5進1。變化下去,雙方大子、仕 (士)相(象)對等,黑反多過河中卒略好。雙方互有顧忌,雖 優於實戰,但鹿死誰手,一時尚難預料。

21. 炮五進五! …………

紅飛炮一舉炸開九宮城堡,四子聯攻氣勢磅礴,令人擊節!

21. 士5進4 22. 炮五退一 卒5進1

「恨天無環,恨地無柄」,此刻黑方只能仰天長歎,難以力 挽狂瀾,只好硬著頭皮渡中卒。黑如象3進1?傌四進五!士6進 5,俥四退四,馬4進2,炮六進一(棄炮沉底引將作殺凶招)! 以下黑有兩變:①將5平4???俥四進五!將4進1,炮五平六!

悶殺,紅勝;②車3平4??炮六退六!車2平4,傌七進六,車4 進1,傌五進三,將5平4,俥四平六,前包退5,俥六進三!紅藉中炮之威,左肋俥炮棄傌殺雙車士入局,紅勝。

23. 馬四進五 士6進5 24. 馬五進三?? …………

也許是因為紅勝利來得太突然、太快、太容易,以致一時被勝利沖昏了頭腦,不加思索地隨手飛傌臥槽,中炮叫將,誤以為即可連珠妙殺??其實此刻紅方只要定神考慮1秒鐘,頃刻間可將黑方扳倒在地而名揚四海、震驚棋壇!然而,紅方面對空門的這次臨門一腳,在用時充裕的情況下,腦子裡只想著速勝而出現錯覺,竟然鬼使神差、匪夷所思地走出了令人大跌眼鏡的大敗著,造成無法挽回的「一著不慎滿盤皆輸」的千古冤局,讓人無法理解、不可原諒!

實在太可惜了!已煮熟的鴨子,就讓這一招給飛走了!紅其 實宜走俥四退二!後包平6,傌五進三!傌炮同時叫將,黑措手 不及、顧此失彼,就只好遞上「降書順表」了。

24. … 士5進6

黑士揚左肋,正著,如士5退6?? 傌三退四!前包平5, 俥四平五!紅方捷足先登,破城擒將,紅勝。

25. 炮六平五 馬4 進5(圖15)

黑馬進中象位固防,無奈之招!黑如象3進5??前炮平七!象5退3(若象5進3,俥四平六,將5平6,炮七進一,馬4進6,俥六進一!絕殺紅勝),炮七退五!車2平3,炮七平四,前包退5,俥四平三!包7平6,俥三進一!

以下黑如車3進3?? 俥三平四!將5進1, 俥四平六!紅淨多雙炮必勝;黑又如改走馬4進3?? 俥三平四!將5進1, 傌七退五。變化下去,紅也淨多雙炮完勝。

紅棄右肋俥叫將,執迷不悟,令人費解地白送一俥,成自殺性爆炸而鑄成最後敗局。如圖15所示,紅宜前炮平七!將5平4(若誤走士4退5???現可送車,接走俥四進一!!!將5平6,炮五平四!悶殺,紅勝),炮七退五!士4退5,炮七平六,車2進2!炮六退二,前包退5!傌七進六,車2平4,傌六進七,車4進2!傌七進五!象3進5,俥四平三,車4進1,帥五進一,車4退6,炮五退一。變化下去,雙方大子對等,紅殘仕,黑缺象,雖多雙卒,但一時難有大作為,紅優於實戰,可以抗衡,且戰線稍長,一時不會落敗。

26. 將5平6!

紅白送肋俥後,申鵬才醒悟,發現以下走炮五平四,黑可士 6退5殺中炮而不被悶殺,真是追悔莫及,在勝負一念之間以這

樣一場噩夢般的結尾,真如一 部跌宕起伏的懸疑片。

賽後分析說:其實當時申 鵬用時比蔣川還充裕,在還有 十幾分鐘的形勢下,根本不做 任何思考,即將大好局面給葬 送了。它再次告誡我們:關鍵 時刻的隨手棋太可怕了!

此局雙方佈局在流行套路 裡進行;步入中局後的第12 回合紅走俥三平二推出最新改 進後的探索型中局攻殺「飛 刀」後,令黑方在第14回合

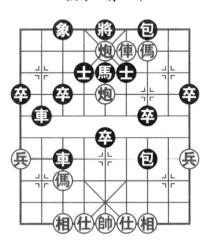

紅方 申 鵬 圖15

走馬3退4,錯失先機。

然而紅方好景不長,在第19回合走俥二平三棄俥殺馬,也錯丟了先機。以後黑在第20回合前包進4又丟抗衡機會,就在紅勝利在望的第24回合紅竟然走傌五進三臥槽,誤以為可妙著連珠,但卻讓已煮熟的鴨子給飛走了,更糟糕的是在第26回合白送肋俥叫將而斷送前程。這是一盤紅方祭出中局「飛刀」差點一刀把全國冠軍刺倒,令人刮目相看,而紅方在第24回合只要走俥四退二即可完勝黑方,卻在第26回合白獻肋俥的隨手棋令紅方飲恨敗北、刻骨銘心的「一著走錯,滿盤遺憾」的國內大賽中罕見的反面精彩殺局。

第16局 (北京)唐 丹 先勝 (黑龍江)王琳娜 轉五六炮過河俥高左橫俥七路傌對屏風馬平包兌俥雙邊包

1.炮二平五 馬8進7

2. 傌一淮 = 車9平8

3. 俥一平二 馬2淮3

4. 兵七進一 卒7淮1

5. 俥二進六 包8平9

6. 使一平三 包.9 银1

7. 炮八平六 車1平2

8. 傌八進七 包2平1

9. 俥九進二 …………

這是2011年9月29日首屆「重慶黔江杯」全國象棋冠軍爭霸賽上當今中國棋壇女子排名前兩名的頂尖高手唐丹與王琳娜不 負眾望、先後步入最後決賽的一場精彩決戰。雙方以五六炮過河 俥高左橫俥對屏風馬平包兌俥雙邊包互進七兵卒拉開戰幕。紅先 高左橫俥於相位,蓄勢待發,鬥智鬥勇,意要大打一場心理戰, 也是此類佈局中較為少見的佈陣局面。旨在攻其不備、出奇制 勝!究竟效果如何?讓我們拭目以待。

紅如傌七進六?車8進5!傌六進七,車2進3,兵七進一,車8平4,仕四進五,包9平7,俥三平四,包7平3,俥四平三,車4平3!炮六進四,包3進2!炮六平八,車3退1!

以下紅如相七進九??象7進9, 俥九平八,包3平7! 炮八平三,包1進4! 變化下去,黑多邊卒,子位是靈活佔優;紅又如改走俥三進一??包1平7! 相七進九,包7進4,相三進一,包7平1! 俥九平八,卒5進1,炮八平一,包3平5! 黑也多7卒,子位靈活反先。

9. 士6進5!

黑補左中士固防是實戰檢驗後較穩健的走法,為以後伺機包 9平7打俥再補左中象後,左直車多了平6路出擊機會。

筆者曾在網戰中應過黑士4進5?? 傌七進六,包9平7,俥三平四,車8進5,兵三進一,車8退1,傌三進四!卒3進1,傌四進五,馬3進5,傌六進五,象7進5,傌五進七,車2進2,傌七退六,卒7進1,兵七進一!象5進3,俥四平六!象3進5,傌六進四!車8退3,俥九平八,車2進5,炮五平八!包1平2,俥六平九!紅多兵得勢,大子靈活佔優,結果紅勝。

10. 傌七進六! ………

紅左傌盤河出擊,主動積極搶佔地形,屬當今棋壇流行變例之一。紅如先兌俥走俥九平八,車2進7,炮六平八,包9平7, 伸三平四,象7進5,俥四進二,包1退1,炮八進六。演變下去,局面雖相對緩和,但雙方均有不同的複雜變化,紅方不易掌控局面。

10. … 車8進5

黑伸左直車騎河捉傌,屬改進後流行變例。以往網戰黑多走包9平7, 俥三平四,象7進5, 傌六進七,車8平6, 俥四進三

546

(若俥四平二??車2進6,炮六平七,車2平3!演變下去,黑方足可對抗,局勢開朗易走),士5退6,炮六平七,車2進3!演變下去,雙方互纏,各有千秋。

11.兵三進一 車8平7 12.傌六進七 包9平7

13. 俥三平二 …………

紅俥平二路機動靈活,活動空間相對要大。紅如俥三平四? 包1退1!黑不給紅傌七進九和俥四進二的反擊機會,紅反無趣。

13. …… 馬7進6 14. 俥二平四 車2進3

15. 傌七退五? …………

紅馬退中路,易遭被動,不易掌控局面。紅宜徑走俥九平七!車2平3,兵七進一,馬6進4,兵七進一!馬4進3,馬三進四,前馬退4,兵七進一!變化下去,紅子位靈活,又有過河兵參戰,優於實戰,明顯易走。

15. … 象3進5 16. 俥九平七 包1退1??

黑退右包成「擔子包」陣式防守,過軟,錯失先機。黑宜先車7平4! 俥四退一,卒5進1,兵七進一,馬3進5,兵七進一,車2進1!下伏車2平3兌車和包1進4打邊兵出擊兩步先手棋,變化下去,優於實戰,黑足可一戰。

17. 兵七進一 包1平3 18. 兵七進一 卒5進1??

黑進中卒吃傌,透鬆局面,易給紅方反擊機會。黑宜徑走車 2進6先牽制住七路俥兵相,或改走車7平4掌控住紅六路炮和三 路傌相後,尚有卒7進1渡河參戰先手棋。這兩路變化下去,黑 勢不虧,優於實戰,明顯易走。

19. 兵七平八 包3進6 20. 炮五平七 車7平3 雙方兌去俥(車)傌(馬)炮(包)後,黑現平車捉炮,既

棄左盤河馬,又包窺打三路碼相,旨在兌子爭先。黑如車7平4?仕四進五,包7進6,炮七平三,馬6進5,炮三平一,馬3進4,炮一進四!車4平8,相七進五。變化下去,紅陣營穩固,又有過河兵參戰,易走;黑又如改走馬6進5??? 傌三進五,車7平5,俥四退三!馬3進4,炮七進四!車5進1,俥四平五,馬4進5,炮六進六!以下黑如接走士5進4?? 炮七平五,將5平6,炮五退三!得子大優。

黑方 王琳娜

紅方 唐 丹 圖16

- 21.炮七進五 車3退3 22.兵八平七 車3平2
- 23. 俥四平三 包7平8 24. 炮六進四! …………

在雙方先後兌去俥(車)傌(馬)炮(包)後呈雙方子力對等情況下,紅方洞察一切,抓住黑左翼薄弱底線露出的破綻,現進左仕角炮於卒林線,伏鎮中炮的攻擊手段,是一步恰到好處的取勢佳招!

26. 炮六平五! 象5退3

黑退中象避將,明智之舉。黑如士4進5??? 俥三退三!馬6 進5,傌三進五,包8平3,俥三平五!變化下去,紅多子佔優。

27.炮五平一(圖16) 車2平7???

紅卸中炮貪吃邊卒,漏著!反送給了黑方透鬆局面的大好機會,此時紅明顯宜走俥三退三!車2平6,傌三進二,馬4退3,

俥三平五!變化下去,紅淨多3個高兵大優。

黑平車邀兌,敗筆,導致以後紅反多雙高兵勝定。如圖16 所示,黑官馬6退7捉炮反先的有力手段。

以下紅如接著走俥三平二,包8平7,傌三退一,包7平5, 傌一進三,卒5進1,炮一平三,象7進5,俥二退一,馬7退 5,相三進五,馬5退7,俥二退三,包5進3,傌三進五,卒5進 1! 俥二平五,卒5平6。變化下去,雙方兵(卒)等,士(任) 象(相)全,大體均勢,強於實戰,黑足可一搏,勝負一時難 斷。

28. 俥三平四 馬6淮5 29. 傌三淮万 包8平5

30. 俥四银三! 車7平9

紅先退肋俥追殺中卒,一劍封喉,擊中要害!黑方在第27 回合邀兑車時,完全漏算了此招!紅方由引確立優勢。

黑現平車捉炮,實屬無奈之舉。黑如包5進3??俥四平五! 車7平5, 俥五進二, 象7進5, 炮一平九, 卒7進1, 兵一進 一。變化下去,將形成紅包3個高兵對黑包高卒雙方均仕(士) 相(象)全的必勝局面。

以下殺法是:兵七平六!包5進3,俥四平五,象7進5,炮 一平九!車9進4,兵六進一,將5進1,俥五平四,包5退3,俥 四進一,車9平5, 仕四進五,卒7進1,兵九進一!將5退1,炮 九進三!象5進3,兵六進一,士6進5,相七進五(攻不忘守, 佳著!紅穩紮穩打,不留後患,勝利在望了),卒7進1,俥四 平二! 士5退6, 俥二進二! 紅俥進黑左翼下二線, 藉底炮之威 與六路兵會合叫殺。

以下黑接走士6進5(若包5進4???相三進五,車5進1,兵 六進一!紅方完勝),兵六平五!將5平6,俥二進一!紅勝。

黑又如徑走包5進4???相三進五,士6進5,兵六平五!車5退5,俥二進一也悶殺,紅勝。唐丹此戰雖勝,但「晚節不保」連負兩場,最終王琳娜奪冠。

此局雙方一開戰就輕車熟路,當五六炮與平包兌俥響後,紅 高起左橫俥,黑補左中士,紅進七路碼,黑伸左騎河車來互爭空 間、奪地盤,針尖對麥芒,互不相讓;進入中局後雙方廝殺更為 精彩激烈。

但紅方先在第15回合碼七退五錯失先機,黑方也在第16回合退右包成「擔子包」防守,同樣丟了機會,在第18回合進中卒吃傌而透鬆局面。可是雙方到了第27回合紅先炮五平一貪殺邊卒而透鬆進攻黑方局面,此時令人不可思議的是黑方竟然錯上加錯,走車2平7邀兌而導致紅趁勢連掃雙卒,成俥炮兵聯手破士擒將。

這是一盤佈局遵循套路;落子如飛;中局攻殺互有瑕疵,不 夠穩健,關鍵時刻均會犯錯,但紅方相對老練,能先發制人、掌 控局面,最終借殺圍擊、捨小取大、精準打擊、全線發力、盡催 藩籬、兵臨城下、藉炮之威、俥兵擒將的精彩殺局。

第17局 (廣東)李鴻嘉 先負 (上海)謝 靖 轉五六炮過河俥進中兵對屏風馬平包兌俥伸左直車騎河

1.炮二半五	馬8進/	2. 傌二進二	单9平8
3. 俥一平二	馬2進3	4.兵七進一	卒7進1
5. 俥二進六	包8平9	6. 俥二平三	包9退1

7. 炮八平六 車8進5 8. 傌八進七 車8平3

9. 傅九平八 車1平2 10. 俥八進三 士4進5

र्केड

11. 兵五進一 包9平7 12. 俥三平四 …………

這是2011年1月15日「珠暉杯」象棋大師邀請賽第9輪攻擊型棋藝風格的李鴻嘉與穩健反擊型流派的謝靖之間的一場爭奪前3名的對衝殊死之戰。勝者有望獲得前3名,敗者則可能會跌出前8名。雙方以五六炮過河俥進中兵對屏風馬平包兌俥伸左直車騎河補右中士直車互進七兵卒開戰。紅俥佔右肋道,不給黑左馬盤河出擊的機會。紅如俥三平二,馬7進6,變化下去,雙方將另有不同的攻守變化。

12. 包2平1

黑先平右包兌庫,屬流行變例。筆者也走過黑車3退1回守象台河口,以下紅如接走傌三進五,包2平1, 俥八平六, 象3進5, 兵五進一, 卒5進1, 傌五進六, 馬3退4。演變下去, 黑方多雙卒易走, 結果大量兌子後, 黑多卒獲勝。

13. 俥八平六 …………

紅俥平左肋避兌,屬改進後的流行著法。在2003年「銀荔杯」全國象甲聯賽第3輪趙國榮與孫勇征之戰中紅曾走俥八進六 兌俥,結果紅子位靈活易走,但最終走漏而戰和。

13. 象3進5

黑補右中象固防,穩健之變。在2010年第4屆「楊官璘杯」 全國象棋公開賽男子專業組第7輪趙國榮與聶鐵文之戰中黑曾走 馬7進8,結果紅方主動而獲勝。

14. 俥四進二 …………

紅進肋俥捉包是李大師推出的最新探索型中局攻殺「飛刀」!一改2010年10月18日全國象棋個人賽第3輪徐天紅與孫勇征之戰中紅曾改走傌三進五??結果黑方得子入局的走法,意要出奇制勝。

14.…… 包1退1 15. 俥六進五 士5退4

16. 俥六退一 士4進5 17. 俥六平五?! …………

紅突然棄俥砍中象,出手相當果斷,給黑方極大壓力,令周圍空氣在此一瞬間彷彿凝固。粗看一俥換仨合算,旨在棄子搶攻,但此局面棄子後勝算不大,易跌入深淵。紅宜走俥六進一! 士5退4,俥六退一,士4進5,形成「二打還二打」的循環局面。如雙方繼續不變,可判作和。

17. … 馬7進6

20多分鐘後,少年老成的謝靖走左馬盤河,捉俥出擊,精妙絕倫!黑如包1平6??俥五平三,包6進1,俥三進一,車2進6,俥三進一,包6平5,仕六進五,包5進3,帥五平六,車3進1,傌三退一,車2進2,炮五平二。變化下去,雙方對攻激烈,黑雖有雙車,但殘去雙象後不易掌控。

18. 俥五平七 包1平6

紅俥殺左馬後,李大師送來的「大俥」厚禮,謝靖欣然笑納。

19.炮五進四 士5進4 20.俥七平六 車3進2!

紅俥砍士,再獻一傌!這是第17回合棄俥殺象的連續進攻 手段,著法兇悍犀利,耐人尋味!

黑方果斷再吃一子,有驚無險,是一步見縫插針、可圈可點 的好棋!謝靖毫無懼色,良好的心理素質令人讚歎不已。

21. 炮六進三 車2進4 22. 炮六平五 車2平5!

黑右車巡河後,並不貪心,現大膽棄車兌中炮,安心地回送 一車,不留後患地破壞紅方的重炮進攻,令紅先前的棄俥搶攻化 為泡影。黑方由此步入多子得勢的佳境!

23. 兵五進一 車3平7 24. 兵五平四 ············ 雙方再兌一傌(馬)後,形成紅有過河兵參戰和中路攻勢,

黑有雖殘士象但多子的有利局面。

24. …… 車7平6!

黑平車窺兵捉殺底仕,不給紅方求和機會,老練之舉。黑如 車7進2?? 仕六進五(若俥六平四?? 包6平3! 俥四平七, 將5 進1, 俥七退一, 車7退3, 俥七平九, 車7平5, 任四進五, 卒7 進1!變化下去,黑多子佔優),車7退3,帥五平六,車7平 6, 俥六平五!包6平5, 俥五平三!象7進5, 炮五進二, 士6進 5, 俥三進一! 車6退2, 俥三退二, 車6平3, 相七進五, 卒9淮 1, 俥三平一!變化下去,紅兌兵卒後尚有一線求和的希望。

25. 兵四平三 包.7 進5(圖17)

26. 炮万银四???

紅中炮退相位, 敗筆! 錯失和棋機會。同樣退中炮, 如圖17 所示,紅官炮五退五,以下黑有兩變:

①包7平8, 俥六平二, 車6 退1, 俥二退一, 車6平4, 炮五 進一,將5平4,仕四進五,包8 平5,帥五平四,包5退4,俥二 平七,將4進1(若士6進5?俥 七進三,將4進1, 俥七退一, 將4退1, 俥七平五!變化下去, 紅勢不錯,可以一戰), 俥七平 九,車4平6,帥四平五,下伏 俥九平六和俥九平一殺邊卒兩步 先手棋,紅可抗衡,優於實戰, 有望求和;

②包6平8, 兵三平二, 包7

里方

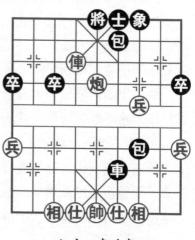

紅方 李鴻嘉 圖 17

平8,相七進五,後包平5,俥六平九,包5進7,仕六進五,包8平5,俥九進二,將5進1,俥九退三!至此,形成紅俥3個高兵仕相全對黑車包雙高卒單士象,有望謀和機會的局面,遠遠優於實戰。

26. … 車6平7! 27. 相三進一 包7平8?

黑方抓住戰機,平車攻殺底相,優勢擴大,但現平包不如車 7平9直接殺邊相更實惠、更俐索!

28. 俥六平二 包6平3!

黑平包右移打底相,在被攻困境下,黑雙包齊鳴、靈活運用、左右夾擊,趁反攻來牽制對方,頗有魄力,是一步掌控局勢的佳著!

29. 俥二退四 包3進8 30. 仕六進五 車7平5

以下幾個回合,黑行棋抑揚頓挫,藉兌包之機,破去紅左翼 底相,弈來相當漂亮,已勝利在望了。

以下殺法是:俥二平七,包3平1,俥七進三,象7進5,兵三進一,士6進5,兵三進一(砍衝兵對攻來牽制黑方,尋求和棋),車5平7,兵三平二,卒9進1(若貪車7平9得相,則俥七平一!車9平2,帥五平六,卒1進1,俥一平五,車2進2,帥六進一,車2退7,兵二平三,變化下去,紅中俥和過河兵控制黑士象,還有右邊兵即可過河參戰,黑方不易掌控局面),俥七平五,車7平3,仕五進六,車3進2,帥五進一,車3退7,兵二進一,將5平4,兵二平三,將4進1,兵三平四(平兵佔肋道,劣著!宜俥五退一,士5進4,俥五平一!殺去邊卒後,紅方還可抗衡。由於紅方現用時非常緊張,來不及仔細考慮),車3進6,帥五退一,車3進1,帥五進一,車3平6(順手牽羊砍仕追兵,過兵換士象,而黑穩操勝券)!兵四平五,將4平5,俥

五進一,將5平6!至此,雙方形成了黑車包雙高卒對紅俥雙高 兵單仕相的必勝局面,紅認負。

謝靖勝了這局後,最終11輪結束,以不敗成績獲得了本賽事第3名,排在蔣川、汪洋後。而李鴻嘉失利後,最終獲得第11名,但他卻是全場對手分最高的棋手,他敢於求戰、雖敗猶榮!

此局雙方一開戰就緊緊圍繞五六炮對平包兌俥展開了搏殺: 紅進中兵,黑補中士,紅平左俥避兌,黑補中象來互相搶空間、 爭地盤,互不相讓;步入中局後,當紅在第14回合走俥四進二 捉包推出最新試探型中局攻殺「飛刀」後,又在第17回合棄俥 殺中象,不太成熟,反被黑方逐一化解,落入下風。

但更糟的是在第26回合退錯中炮而錯失和棋機會,被黑方 抓住機會,雙包齊鳴,左右夾擊,牽制紅方,兌包炸相,沉車砍 仕,逼兵兌士象,最終多子入局。

這是一盤開局我行我素,套路行棋,爭奪激烈,從長計議; 中局紅祭「飛刀」不夠完善,獻俥殺象、落入下風、錯失和棋、 難以自拔,而黑方乘虛而入、滴水不漏、抑揚頓挫、左右包抄、 逼兵兌子,最終多子而摧城擒帥的精彩殺局。

第18局 (廣東)許銀川 先負 (福建)王曉華 轉五六炮過河俥七路傌對屏風傌七路馬右中象右包封俥

- 1.炮二平五 馬8進7 2.傌二進三 卒7進1
- 5. 兵七進一 …………

這是2011年11月11日第2屆全國智力運動會象棋專業男子個人快棋賽第8輪許銀川與王曉華之間的一場精彩搏殺。雙方以

中炮過河俥對屏風馬左直車互進七兵卒拉開戰幕。

紅如傌八進九,馬7進6(另有象7進5、包8平9和卒3進1 三種不同走法,結果前者為雙方各有千秋,中者為紅利攻利守佔 優,後者為紅仍持先手),俥九進一,象3進5(若卒7進1,俥 二平四,以下黑有馬6進7和卒7進1兩種不同著法,結果前者為 雙方各有千秋,後者為紅方略優),炮八平六(若俥九平四,包 8平6,俥二進三,包6進6,俥二退八,包6退2,變化下去,黑 反多卒,紅無便宜),以下黑有車1平2和卒3進1兩種不同下 法,結果前者為紅方易走,後者為紅得子大優。

5. … 馬7進6

黑左馬盤河出擊是黑方王曉華較為喜愛和擅長的佈局陣式, 憑此他曾在國內大賽上戰勝過不少高手、大師和名將。黑如象7 進5,以下紅有兩變:

- ①炮八平六,黑有包2進1和馬7進6兩種不同走法,結果均 為紅方佔優;
- ②馬八進七,車1進1(另有包2進1和包2進4兩種不同弈法,結果前者為紅佔先手,後者為馬搏雙象後紅勢較優),以下紅有五種變化:(a)俥九進一,(b)俥二平三,(c)馬七進六,(d)炮八進四,(e)兵五進一。其結果(a)為雙方平先,(b)為雙方各有千秋,(c)為紅陣形較好,(d)為紅方先手,(e)為雙方對攻。
 - 6. 傌八進七 象3進5 7. 俥二平四 …………

紅平俥捉馬,屬穩健型走法,旨在避免黑急進7卒的變化。 在網戰中較為常見的還有紅俥九進一、炮八平九和炮八進一等多 種走法。

7.……… 馬6進7 8.傌七進六 …………

紅左傌盤河出擊,屬當今棋壇流行變例。筆者2012年5月1 日勞動節網戰對抗賽中改走紅炮五淮四,馬3淮5,值四平五, 包2退1,炮八淮一!包2平5,值五平二!馬7退6,炮八淮四! 紅方先手,結果大量兌子後,紅多兵巧勝。

8. 包8平7 9 炮八平六 車1平2

10. 使九平八 包2 维6 11. 使四平三 包7 平6(周18)

12. 炮五淮四??? ………

至此,雙方走成「遲到的」五六炮渦河值七路馬對屏風馬左 馬踩三兵左十角包右包封值互淮七兵卒陣式。而紅現炮炸中卒, 雖可暫時取得多兵優勢,但中炮出擊後的左翼後防空虚,易漕襲 墼, 贁著!

如圖18所示,紅官傌六進五!十6進5(若馬7進5??相七 進五,馬3進5,俥三平五!變化下去,紅反易走),傌五限

六, 重8淮8, 什六淮五, 馬7淮

5,相三淮五,包2退1,帥五平

六,下伏車殺3、9路卒的先手

棋。此刻,紅子位稍好,優於實

戰,足可抗衡。

12. 馬3淮5

13. 俥三平五 車8進8

14. 什六進五 十6進5

15. 相七淮五 包2银1

16. 帥五平六 車8平6

17. 使五平七 車2淮6

18. 俥七平六 車2平1

雙方兒去傌(馬)炮(包)

黑方 王曉華

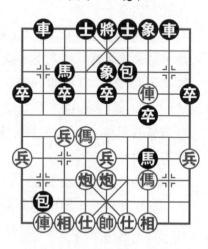

紅方 許銀川 圖18

後,黑方不失時機地進車,補士,退包,攻守有序、從長計議、 穩紮穩打、細膩至極,已取得了較為滿意的局面。現車殺邊兵, 大膽擺脫牽制,膽識過人、智勇雙全,誘著!

19. 俥八進二?? …………

紅方強烈的求勝欲望,使一向以穩健著稱的許特大也按捺不住,冒險地進俥貪包,劣著!由此陷入困境。此時,紅宜走兵七進一,包2退5,帥六平五。演變下去,雙方戰線漫長,紅並無大礙,尚有反擊機會,強於實戰。

- 19. …… 車1進3! 20. 帥六進一 包6進7
- 21. 傌六退四 …………

紅退左盤河傌是許特大在第19回合吃包時計算好的走法,可在算度上出現了問題。紅另有兩變也不理想,試演如下:

- ①炮六進一??車6平7!俥六平四,包6退1!俥四退五,車7平6,炮六平三,車6平8,傌六進四,車1退5,傌四進六,車8退2!紅炮難逃,黑方有雙車佔優;
- ②傌六退七??車6平7!俥八退二,包6退1,帥六退一,車7進1!傌三退四,馬7進5,帥六平五,車1退4。變化下去,黑多雙象,子位靈活,大佔優勢。
 - 21.…… 車1退1 22.帥六退一 車1進1
 - 23. 帥六進一 車6退2??

黑退肋車砍傌,劣著!錯失勝機。同樣吃傌,黑宜包6退 3!以下紅有兩變:

री में

②炮六進七???車1平5!炮六平九,車6平5!傌三退五, 包6進2!帥六進一,車5平4!藉包之威,兜底叫殺擒帥,捷足 先登,黑方速勝。

24. 炮六淮七? ………

紅飛炮炸底士,兇悍犀利!但宜仕五退四!車6進2,仕四 進五,馬7進5,俥八平七,車1平7,炮六進七,車7退2,炮 六平八,將5平6,俥六進三,將6進1,俥六退七!變化下去, 黑馬難逃,紅多子,又有「霸王俥」得勢佔優,遠遠強於實戰。

24.…… 象5退3 25.炮六平三 包6退1

26. 仕五進四 車6進1 27. 俥八進七??? …………

紅肋炮轟士炸象後,已重新掌控局面,面對這樣的大好形勢,紅急於求勝,現沉左俥捉象,第二敗著!導致一著不慎全盤皆輸。

紅仍應繼續轟象,徑走炮三平七!車1退1,帥六退一,士5 進4,俥六平五,將5平6,炮七平九,馬7進5,俥八平五,車6 平5,俥五平四,將6平5,炮九退八!以下不管黑方是否繼續車 殺傌棄包,紅方都多子勝定。

以下殺法是:車1退1,帥六退一,馬7進5!帥六平五,士5進4,俥八平七,將5進1,俥七退一,將5退1,俥六退四,包6平3!俥七平八,車6進1!俥八進一,將5進1,俥八退九,馬5進7,傌三進四,包3退2,炮三退八,車6平7,相三進一,車7平8,傌四退三,車1平7!俥八進八,將5退1,俥八進一,將5進1,俥八平四,包3進3!以上雙方殺相(象)、砍傌(馬)炮(包)後,現黑沉包於相位叫殺,紅如接走俥六平四???車8進1!後俥退二,包3平6!俥四退九,車8平6!帥五平四,車7退1!黑有車完勝。九輪過後,蔣川、許銀川、王曉華分別獲得

了第2屆全國智力運動會男子象棋專業個人組的前3名。

此局雙方一開局就互進七兵卒,以互進七路傌(馬)開戰; 剛步入中局,「遲到的」五六炮一出現,紅方就在第12回合走 炮五進四,急於進攻而易引起「後院起火」。

當黑方在第18回合棄包殺邊兵後,紅在第19回合竟然走俥八進二伸俥貪包,正中黑下懷,陷入困境。以後儘管黑方在第23回合退車殺傌錯失勝機,然而紅方卻在第24回合飛炮炸士,錯失先機,在第27回合走俥八進七沉左車追象,更是錯失勝機,讓已煮熟的鴨子給飛走了。黑方不失時機,車叫帥,馬踩相,士擋俥,包窺俥,車塞相腰,馬臥槽,包讓路,雙車逞威,沉包叫殺,一氣呵成!

這是一盤雙方開局在套路上進行;中局在搏殺中爭鬥:紅兩次急攻,錯失先機,黑一次退車殺馬,錯失勝機,最終紅又兩失勝機而被黑方抓住戰機、雙車包多子入局的精彩殺局。

第19局 (黑龍江)聶鐵文 先勝 (上海)孫勇征 轉五六炮過河俥急進中兵對屏風馬平包兌俥左直車騎河

1. 炮二平五 馬8進7 2. 傌二進三 車9平8

3. 傅一平二 馬2 進3 4. 兵七進一 卒7 進1

5. 傅二進六 包8平9 6. 傅二平三 包9银1

7. 炮八平六 車8進5 8. 傌八進七 車8平3

9. 傅九平八 車1平2 10. 傅八進三 包9平7

這是2012年3月21日第2屆「蔡倫竹海杯」全國象棋精英邀請賽第6輪聶鐵文與孫勇征之間的一場精彩對壘。雙方以五六炮過河俥高左直俥於兵林線對屏風馬平包兌俥左直車騎河互進七兵

卒拉開戰幕。

黑平左包打俥的意圖是欲立即看到紅過河俥如何定位。黑如 士4進5,可參閱第17局「李鴻嘉先負謝靖」之戰。

11. 俥三平二 …………

紅俥平外肋,「外俥」這招是聶大師於2011年在國內大賽 上開創的獨門秘笈!

11. 包2平1 12. 傅八平六 象3進5

13. 俥二進二 車2進1

黑高右直車保包是孫勇征特級大師推出的最新試探型防守「飛刀」,效果如何呢?讓我們拭目以待。在2011年8月3日全國象甲聯賽上聶鐵文與才溢之戰中黑曾走包7平5,結果黑方滿意,最終雙方戰和。

14. 兵五進一 車3退1 15. 傌七進八! 車3進1

紅進左外肋傌主動跳入車口,是試探性走法,猶入無人之境,這種驚險莫測、超常思維、當機立斷的決策令人讚歎!

黑方不為所動,現進象台車壓傌,可促使局面還原。黑如貪走車2進4鯨吞紅傌??? 俥二平三!馬7退5,俥三平四,包1退1,俥六進五,車2退1,兵五進一,車3平5,仕四進五,包1進5,傌三進五!車5進2,帥五平四!車2平6,俥四退三!馬5進7,俥四進二!包1平7,俥六平七!變化下去,黑馬難逃,紅多子得勢,勝利在望。

16. 傌八退七 車3退1 17. 傌七進八 車3進1

18. 傌八退七 車3退1 19. 傌三進五! ………

紅馬黑車一進一退如果堅持不變,則可判和。紅方不願就這 樣隨便作和而主動變著,原來完全是在試探軍情,是一步胸有成 竹、我行我素、刻不容緩、克敵制勝的好棋!

19. … 馬7進6 20. 兵万進一 馬6進5

21. 傅六平五 卒5進1 22. 傌七進六 包1退1

黑退右邊包,成「擔子包」防守,穩健老練!黑如貪走車3 進5砍底相??? 仕四進五!車3退4,炮五進三,包7平5,帥五 平四!馬3進5,炮五進二,象7進5,俥二平四,馬5退7,俥 五平四!包5平3,炮六平五!象5退3,後俥平五!士4進5,俥 五進五!將5平4,俥五平六!將4平5,俥四平五!絕殺,紅速 勝。

23. 仕四進五 …………

紅補右中仕固防後,雙方形成紅子力開朗、黑淨多雙卒的兩分局面。在2012年初黑龍江棋院訓練賽中王琳娜與聶鐵文之戰中紅曾走傌六進四?車2平4,仕四進五,車4進6,俥二平三,士4進5,俥三退二,車4退2。變化下去,雙方雖互有顧忌,但仍黑多雙卒佔先,結果黑勝。現紅補中仕先等一招,雖然當時沒有深究具體的各路不同變化,但在感覺上可掌控局面,故重演此番舊劇,紅臨場的信心很足。

23. … 車2平6??

黑平右車佔左肋道出擊,劣著,反給紅炮打中卒後的連續進 攻機會。

黑宜包7平4(若車2進1欺傷??? 伸二平三!士4進5,偶六退七,車3進3,炮五平七!包1平7,炮七進五!變化下去,黑雖多雙卒,但紅得子反先),炮六進六,包1平4,偶六退四,士4進5,俥二退二,車2進4,俥二平六,卒5進1,炮五進二,包4平1,相三進五,卒1進1!變化下去,雙方雖對峙,但黑多卒易走,略好,足可抗衡。

24. 炮五進三 包1平5

黑右包鎮中路邀兌,正著。黑如士6進5(若士4進5??傷六進五!馬3進5,炮五進二,士5進4,俥五進三!紅反大優),傌六進五,馬3進5,炮五進二,士5進4,俥五進三,車6進8,帥五平四,車3平6,帥四平五,包1平8,炮五平二,包7平5,炮六平八,車6平2,炮八平五!車2平6,俥五平四!車6平5,帥五平四!包5進6,俥四進三,將5進1,相三進五,包8退1,俥四平三!車5平6,帥四平五,包8進1,俥三退一,車6退3,俥三退三!演變下去,紅多雙相佔優。

25. 炮万進三 …………

紅飛炮兌中包不如徑走炮六平五!變化下去,紅勢將更強。

25. 包7平5 26. 傅二平四 包5進5

27.帥五平四 士4進5 28.傌六進四 (圖19)包5平4??? 經過大量兌子後已形成陣勢上的激流暗湧!而紅方趁兌子之

機,節節推進、步步爭先,現左 馬騎河,伺機直赴臥槽出擊。

黑現卸中包,似佳實劣,敗著!導致速敗。如圖19所示,黑宜車3平5!炮六平五,包5平2,傌四進五,馬3進5,俥四退二,象7進5,炮五進四,將5平4,炮五平一,車5進2,相三進五,車5平7,兵一進一,車7平3!以下紅如接走炮一平七,則卒1進1!下伏包2進3後車3平1 殺邊兵和包2退3打俥兌炮兩步先手棋,雙方和勢甚濃;又如紅

黑方 孫勇征

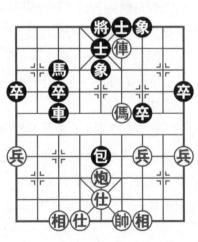

紅方 聶鐵文 圖19

改走炮一進三,將4進1,兵一進一,包2退2,俥四退一,車3 退2,俥四退一,卒7進1,俥四平三,包2平9!雙方兌兵卒 後,紅多相、黑多卒,基本成和。

29. 傌四進六! …………

紅方抓住戰機,策傌臥槽,引而不發,保持進攻勢頭,一舉奠定勝局!令黑方厄運難逃。紅如傌四進五??包4退5,傌五進七,車3平2,俥四退二,車2退3,俥四平七,車2平3,炮六平七,包4退1,炮七進五,包4平3!追回一子後,黑仍多子佔優,紅反無趣。

29. 馬3退2

黑退馬防守無奈,黑方苦思良久,眼看以下紅有俥四退五捉 包後再走傌六進七叫將,然後再俥四平六追殺黑拐角馬的凶招, 黑卻無法解救,只好搖頭歎息,坐以待斃。

30. 俥四退五 包4平3

黑平包逃離,實屬無奈。黑如包4退1?? 傌六進七!以下黑 有兩變:

- ①包4退5?俥四平六,將5平4,俥六平八!包4進8,俥八進六!將4進1,傌七退六,士5進4,傌六退五,車3平4,仕五退六!紅淨多二子必勝;
- ②馬2進4,炮六進六,包4退3,傌七退九,車3平2,傌 九退七!變化下去,紅也多子,得勢勝定。

31. 傌六银五!

傌退中路擊車捉包,必得子勝定。黑見大勢已去,只能飲恨 告負,紅勝。

此局雙方一開戰就步入了五六炮過河俥對平包兌俥伸左騎河 車殺七路兵的爭先奪勢之戰;剛步入中局,紅先在第11回合拿

出於2011年開創出的獨門秘籍——俥三平二,黑不甘落後,於 第13回合祭出車2進1保包的最新試探型防守「飛刀」,使雙方 爭鬥日趨白熱化。

到了第19回合紅不願判和而主動變著,走傌三進五試採軍情獲得成功,使黑在第23回合走車2平6出擊而錯失先機;當雙方大量兌子後,紅步步爭先,左傌騎河,黑卻在第28回合走包5平4卸中包,導致速敗;紅方機不可失地策傌臥槽,回俥追馬,最終退傌踩雙,得子入局。

這是一盤雙方佈局行棋於套路;中局各祭出自己攻防「飛刀」,相比之下,紅方在隊內訓練已胸有成竹,黑方高車保包雖出師未捷,但其防禦性能稍作改進後也屬良好,最終紅以獨門武器撂倒全國象棋個人賽第15位新科冠軍的可圈可點、無懈可擊、先發制人、技高一籌、乘虛而入、一拼到底的精彩短局。

第20局 (四川)鄭惟桐 先勝 (四川)李少庚 轉五六炮過河俥挺中兵對屏風馬平包兌俥伸左直車騎河

1. 炮二平五 馬8進7 2. 傷二進三 車9平8

3. 俥 - 平二 馬 2 進 3 4. 兵七進 - 卒 7 進 1

5. 傅二進六 包8平9 6. 傅二平三 包9退1

7.炮八平六 車8進5

這是2014年2月11日廣西第7屆「大地杯」象棋公開賽第 12輪四川隊兩位青年棋手鄭惟桐與李少庚之間為爭奪半決賽權 而進行的一場殊死的「德比之戰」。雙方以近年來重新較為流行 的五六炮過河俥對屏風馬平包兌俥左直車騎河互進七兵卒佈局開 戰。近來網戰上黑又常出現兩變:

①馬3退5??炮五進四,馬7進5,俥三平五,包2平5,相七進五,車1進2,俥九進一,車1平2,傌八進七,車2平4,炮六進二,馬5進7,俥五平三,包5進1,炮六平五!士4進5,俥九平八,包9平7,俥三平四,象7進5,俥八進八!車8進7,傌三退五,車4退2,炮五進三!象3進5,俥八平六,將5平4,傌七進六!包5進1,傌六進七,包5平2,傌七進五!包7平9,俥四平八!將4平5,俥八進三,士5退4,傌五進三,將5進1,俥八退一!紅勝;也可參閱第14局「趙殿宇先勝劉宗澤」之戰;

②車1平2, 傌八進七,包2平1, 兵五進一,以下黑有兩變:(a)包9平7, 俥三平四,包7平5!炮六退一,車8進6, 俥九進一,車2進4,炮六進二!演變下去,對搶先手;(b)馬3退5,兵五進一,包1平5!傌三進五,車2進6,炮六退一,包9平7,俥三平四,包5進2!俥四進二!包5進3,相三進五,包7平9,俥九平八,車2進3,傌七退八。雙方兌俥(車)後繼續對攻,優劣難斷,也可參閱第7局「王天一先勝孫勇征」之戰。

8. 傌八進七 車8平3 9. 俥九平八 車1平2

黑亮右直車保包,屬當今棋壇主流戰術。在2013年河南南陽首屆「格林國際酒店杯」象棋公開賽上陸偉韜與李雪松之戰中黑曾改走車1進2! 俥八進三,卒3進1,仕四進五,卒1進1,兵五進一,包9平7,俥三平四,包7平5,俥四平三,包5平7,俥三平二,馬3進2,俥八平四(若貪走俥八進二???包5平2! 俥八進二,車1平2,紅車兑黑馬炮後,黑勢開朗易走)。演變下去,雙方對攻激烈,優劣一時難定,結果雙方兌子成和。也可參閱第6局「孫浩宇先負汪洋」之戰。

10. 俥八進三 士4進5 11. 兵五進一 包9平7

545

12. 傅三平二 包2平1 13. 傅八平四 包7平9

14.相七進九 車3退1 15.仕四進五 卒1進1

18. 帥万平四! …………

紅出帥助功,是鄭惟桐推出的最新探索型中局攻殺「飛刀」!以往紅多走俥四平六佔左肋道守住將門,車3平6,炮五進一(若傌三進五??包9進5!演變下去,黑多雙卒反先),車6退2,炮六平五,馬7進6!俥二平四,包1平6,兵五進一!馬6進5,傌三進五,卒5進1,炮五進三,象3進5,俥六進三,包9進5!俥六平一,包9平5,傌七進五,車2進6,傌五進六!卒3進1,俥一平七!車2退4。變化下去,雙方互有顧忌,大體均勢,結果弈和。

18.…… 包9進1 19.兵五進一 車3平5

20. 傷七進六 車5進1 21. 傷六進七 車2進3

22. 馬三進五 車5進1??

黑方急於打退紅方攻勢,進中車換雙碼,劣著,錯失對攻機會。黑宜包9進4!兵三進一,包1進4!碼五進七,包9進3,相三進一,車2平3,炮六平七,包1平3,炮五平六,卒5進1,俥二平三,馬3進5。變化下去,雙方對攻激烈,黑多雙卒,尚有反彈機會,優於實戰。

23. 俥四平五 車2平3 24. 俥五平四 將5平4

25. 炮五平四? …………

黑車換雙傌後,紅急於進攻,即卸中炮窺打底士,劣著!紅 宜兵三進一!卒7進1,炮五平三,卒5進1,俥二退四!變化下 去,紅以「霸王俥」和雙炮攻防,局勢佔優。

25. … 車3進1 26. 帥四平五 將4平5

27. 俥二银一

29. 炮四平三

包1平4

30. 俥二平三 包9 退1

31.相九進七(圖20) 包9平7???

黑平左包打俥, 敗著!錯失打雙兵良機而陷入困境。如圖 20 所示,黑官包9淮5!兵三淮一,包9平1!炮六平九,包1平3, 炮九平七,卒7進1,俥三退二,馬7進8!變化下去,黑五個大 子和三大高卒,足可抗衡,况且紅方一時未有好的反擊路線。

以下殺法是: 值三平二, 包7平9, 炮六平九, 重3平4, 值 四平八,馬2進4(宜包9進5!兵三進一,包9平3!變化下去, 仍對紅方有所牽制)??炮九平六,馬4退6,炮六淮五!車4退 2, 俥二平四!包9進5(為時已晚,不起作用了),兵三進一, 包9平4,兵三淮一!包4退3,炮三淮五,象5退3(若包4平 6??? 炮三平六, 士5進4, 兵三平四! 變化下去, 將形成紅俥雙

兵仕相全必勝黑包三個高卒士 象全局面), 俥四退一! 白吃 肋包, 多子勝定。最終經過四 天共13輪的激烈角逐,鄭惟桐 大師以十勝三和的不敗戰績捧 走了冠軍獎盃,收穫6萬元獎 金。

此戰雙方一開局就展開了 五六炮對平包兒值的大戰:雙 方根據套路排兵佈陣,爭地 形,搶空間,互不相讓;步入 中局後,「同室操戈」的兩位 青年棋手爭奪日趨激列:紅方

黑方 李少庚

紅方 鄭惟桐 圖 20

首先在第18回合出帥助攻,抛出最新試探型中局攻殺「飛刀」 取得些優勢,之後沒找到切入點,局勢曾一度被黑方扳平。

在相持過程中,黑方先後在第22回合走車5進1換雙碼,錯 失對攻機會,在第31回合急於平包打俥又錯失打雙兵佔先機會 而陷入困境,後又不慎兌包,將自己雙馬暴露在紅方俥炮火力之 下而最終丟子告負。

這是一盤佈局按套路,輕車熟路;中局推出攻殺「飛刀」後 紅優勢不明顯,在相持中黑方過於謹慎、優柔寡斷而慌不擇路、 丟子落敗的反面殺局。

第21局 (湖南)程進超 先負 (河北)陸偉韜 轉五六炮過河俥七路傌渡中兵對屏風馬平包兌俥 中象高左車保馬

1. 炮二平五 馬8進7 2. 傷二進三 車9平8

5. 傅二進六 象 3 進 5 6. 傷八進七 包 8 平 9

7. 俥二平三 車8進2

這是2011年6月22日「伊泰杯」全國象棋甲級聯賽第9輪湖 南隊與河北隊之間的一場對衝之戰,故程進超與陸偉韜之間將進 行一場至關重要的殊死之戰。

雙方以中炮過河俥對屏風馬右中象平包兌俥高左車保馬互進 七兵卒拉開戰幕。黑高左車保馬盛行於20世紀80年中後期,是 對付紅過河俥的一種佈局戰略,變化多端,相當複雜,反彈力 大,有很強的反攻能力。雙方都不易掌控局面,需有較深的研究 功底,因此,一開局就導致激烈對攻。

109

8. 傌七進六 …………

紅左傌盤河,靈活多變之招,以後伏五七炮再出九路俥的後續手段,屬當今棋壇較為常見的流行變例之一。紅如俥九進一,包2進1,傌七進六,卒3進1,傌六進七,卒3進1,以下紅有兩變:

- ①炮五平四(若俥九平七,包2進3,兵三進一,包2平3, 變化下去,黑反優),包2進3,以下紅有兵三進一和炮四進五 兩種不同著法,結果前者為黑優,後者為紅雖能得子,但黑沉底 包威力很大;
- ②兵三進一,以下黑方有卒7進1和包9退1兩種不同走法, 結果均為紅優。

紅又如兵五進一,以下黑有兩變:

- ①包9退1,兵五進一,以下黑有包9平7、卒5進1和車1平 3三種不同下法,結果前者為雙方對攻,中者為在對攻中黑多卒稍優,後者為雙方對峙;
- ②包2進1, 俥三平四, 卒3進1, 俥四進二, 卒3進1, 兵 五進一,以下黑有卒3進1和卒5進1兩種不同走法, 結果前者為 雙方對攻、4路卒凶,後者為黑陣形堅固、反攻能力較強。
 - 8. … 車1進1

黑高右橫車,旨在佔肋道出擊,另有三變僅做參考:

- ①包2進4,以下紅有傌六進四和兵五進一兩種不同走法, 結果前者為雙方對峙,後者為雙方和勢甚濃;
- ②包2退1,炮八進四,包2平7,俥三平四,車1平2,以 下紅有俥九平八和炮八平五兩種不同下法,結果前者為紅子靈活 佔優,後者為紅兌完子力喪失進攻能力;
 - ③士4進5,炮八平九,包2進4,傌六進四,車1平4,俥

446

九平八,包2平4(在1980年樂山全國象棋賽中言穆江與柳大華之戰中黑曾走包2平3,結果紅反棄子後,勝人一籌獲勝),兵五進一,車4進4,俥八進三(若兵五進一,車4平5,傌三進五,包4平7,俥三平四,馬7進6,黑車換雙傌佔優),車4平6,俥八平六!演變下去,紅子活躍,右翼中路均佔主動。

9. 炮八平六 …………

紅平左仕角炮,不給右橫車佔右肋道捉傌機會,成五六炮陣式固防,屬改進後的流行變例之一。紅如炮八進二,包2進1, 傌六進七,車1平4,仕六進五,車4進5(若包9退1?? 伸三平四,馬7進8,伸四退二,馬8進7,炮五平六,車4進5,相七進五,紅反易走),以下紅有兩變:

①炮五平六,車4平2,相七進五,士4進5(若車2退1, 俥三進一,包9平7,傌七退八,變化下去,局勢平穩),兵九 進一,演變下去,雙方相持,相對紅多兵略好走。

②炮五平四,士4進5,相七進五,以下黑有三變:(a)馬7退8?炮四進一,車4進2,兵三進一!變化下去,紅子力開揚,易走;(b)包9退1??俥三平一!殺邊卒後,紅趁機將俥露頭佔優;(c)車4平2,炮四進四,在雙方對峙中紅反易走。

紅又如炮八平七,包2進4,兵五進一(若傌六進四,為包2 退5,以下再包2平7打俥後雙方將形成對攻),黑有包2退1和 車1平4兩種不同弈法,結果前者為紅優,後者為黑較有攻勢。

9. …… 包2進4 10. 傌四進六 車1平6

黑平右横車佔左肋道捉傌,屬改進後的主流變例。黑如車1 平4?俥九平八,車4進6,俥八進三,車4退3,傌四進三,包9 平7,兵五進一,在相持局面下,紅仍持先手。

11. 俥九平八 包2平4

黑平右肋包頂炮,不給紅六路炮進五串打黑左翼車馬包機會,屬改進後走法。以往黑多走包2平3,俥八進三,車6進3, 俥八平七,車6平4,炮六進一!同實戰相比,此時的七路俥位略差,但多了下手炮五平六!車4平6,前炮進四串打車馬包的手段,故黑方此刻不能接走包9退1,雙方各有利弊。

- 12. 俥八進三 車6進3 13. 俥八平六 包9退1
- 14. 兵万進一 …………

雙方兌去傌(馬)炮(包)後,形成互有顧忌的兵卒全的糾纏局面。另一攻法是紅俥六進四,包9平7,俥三平一,車8進4。演變下去,雙方也將是糾纏的各有顧忌的局面,都不易掌控。

14. …… 包9平7 15. 兵五進一 車6進1

黑進肋車騎河而不殺中兵,是保持複雜的一路走法。黑如貪車6平5?? 俥三平四!車5平6, 俥六平四!演變下去,局面相持,相對穩健,但紅稍好。

- 16. 俥三平一 車8 進4 17. 俥一進三 士4 進5
- 18. 俥六平五 卒5進1 19. 俥五進二 車6退1

黑退肋車邀兌過軟,不利於在糾纏中尋找反擊機會。黑宜先車8平7!紅如接走仕四進五,車6退1,以下不管紅方是否兌車,黑均有卒7進1渡河參戰的先手棋,在這樣互纏中邀兌車, 黑可接受,優於實戰。

- 20. 傅五退二 車6平4 21. 仕四進五 馬7進6
- 22. 傅五平八 車8平7 23. 俥八進四 …………

紅進左俥捉馬避兌俥,屬改進後流行變例。過去在網戰上出現過紅俥八平三,包7進5,俥一退三,以下黑有包7平3或徑走卒7進1兩種不同弈法,結果黑方均可接受,形成相持局面。

540

23. …… 包7進2!

黑棄右馬、包進卒林線,旨在鎮中包反擊,這也是紅方忽略 的戰術手段,黑方由此轉入主動進攻狀態。

24. 俥八平七 包7平5(圖21)

25. 俥七银一??? …………

紅退左俥殺卒追殺中包,敗著!錯失求和機會,陷入困境, 紅方由此一蹶不振。如圖21所示,紅宜俥一退五!車4進3,俥 一平五,車4退5,俥七平六,包5進4,相七進五,士5進4, 俥五進一。以下不管黑方是否兌馬,雙方都子力對等,局勢平 穩,和勢甚濃,強於實戰。

以下殺法是:馬6退4! 俥七退一,車4進3! 俥七平五,車7進1! 俥五進一(不能走任五進六??馬4進3!以下紅如俥五進一???馬3進4,帥五平四,車7平6殺,黑速勝;紅又如俥五退

一??馬3進4,帥五進一??車7 進1抽紅中俥入局;紅再如帥五 平四??車7平6,帥四平五,馬 3退5!炮五進四,將5平4,俥 一退五,車6平4,任六進五,車 4退4!變化下去,黑車馬冷 有攻勢,大優),車7進2, 五退四,馬4進3,任六進五,車 4平3,炮五進五,將5平4 (若象7進5??相七進五,變化 下去,紅先棄後取,局面透鬆, 紅優),相七進五,車7退3, 炮五平七,車3平2,相五退

黑方 陸偉韜

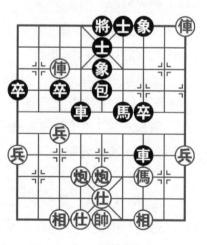

紅方 程進超 圖21

七,馬3進4(簡明入局,馬到成功,一招制勝)!仕五進六,車2平4,炮七退六,車4進2,帥五進一,車7平3,帥五平四,車3平6!以下紅如續走帥四平五,車6進3!俥五平六(若伸五平七???車4平5!黑勝),車4退6!炮七進一,車4進5,帥五進一,車6退1!下伏車4平5殺著,黑勝。

此戰獲勝後,河北金環鋼構象棋隊士氣大振,最終以3:0 戰勝湖南象棋隊,向前跨了一步。

此局雙方一開始就進入了中炮過河俥對平包兌俥高車保馬對 決:紅進七路傌,黑高右橫車,紅左傌騎河,黑橫車佔肋,紅衝 中兵,黑平包打俥來爭空間、搶地盤,爭鬥精彩激烈、有勇有 謀、鬥智鬥勇,大打心理戰。

當雙方戰至第24回合時還基本均勢,到了第25回合紅走俥七退一殺卒追中包,錯失和棋機會而陷入困境,被黑方抓住戰機,退馬打俥,進車殺炮,棄包砍傌,車掃底相,馬踩七兵,平車捉相,馬掛仕角,車掠雙仕,「霸王車」勝。

這是一盤佈局在套路按部就班;中局攻殺精彩激烈:各攻一面、因勢而謀、巧運各子、應勢而動、針鋒相對、順勢而為,但 紅退俥失去和機,委曲求全也無濟於事,最終寡不敵眾、敗於 「霸王車」下的精彩殺局。

第22局 (廣東)蔡佑廣 先負 (福建)柯善林 轉五六炮過河俥棄中兵對屏風馬平包兌俥伸左直車騎河

1.炮二平五 馬8進7 2.傌二進三 車9平8

3. 傅一平二 馬2進3 4. 兵七進一 卒7進1

5. 俥二進六 包8平9 6. 俥二平三 包9退1

7. 炮八平六 車8淮5

8. 傌八淮七 車8平3

9. 使九平八 車1平2 10. 使八淮三 十4淮5

11. 兵五進一 車3银1

這是2011年11月12日第2屆全國智力運動會象棋業餘男子 組第3輪兩大奪冠熱門選手——蔡佑廣與柯善林在首台狹路相逢 的一般精彩激烈的焦點之戰。作為兩位全國知名的業餘豪強在如 此關鍵的對衝戰中相遇,一番驚險激戰已在所難免。

雙方以五六炮過河僅伸左直僅於兵線挺中兵對屏風馬平包兌 退右象台,屬當今棋壇流行變例之一。

網戰上的另一常見著法是黑先包9平7, 俥三平二(屬改進 後走法,紅如俥三平四,可參閱前面幾局著法)!象3淮5,傌 三進五,車3退1,炮六退一,包2平1,俥八進六,馬3退2, 兵五進一,卒5進1,炮六平七,車3平2,傌七進六,車2淮 4, 俥二平七!馬2進4, 俥七退三, 包1進4! 俥七平九, 車2平 3,相七進九,馬4進3!傌六進七,車3退5,炮五進三,車3平 5! 傌五進七,演變下去,雙方互纏,黑多卒稍好。

12. 兵五淮一! ……

紅強棄中兵,構思新穎!這是許銀川特級大師在2009年第3 屈亞洲室內運動會象棋賽上首創的,看來同為廣東棋手的藝佑廣 深受其影響。另有四變供讀者參考:

①在2001年「派威互動電視」象棋超級排位元賽上張申宏 與徐天紅之戰中紅曾走傌三進五,結果為雙方各有千秋,最終紅 走漏告負;

②在2003年全國象棋甲級聯賽上申鵬與李艾東之戰中紅改 走了俥八平六,結果雙方兒車後基本均勢,最終雙方握手言和;

- ③在2007年全國象棋甲級聯賽上申鵬與靳玉硯之戰中紅又 改走傌七進六!結果紅棄中炮破象而入,最終紅方完勝黑方;
- ④在2010年5月1日勞動節網戰上,筆者走了紅什四進五, 黑接走包9平7! 俥三平四, 馬7進8, 兵五進一, 卒7進1, 俥 四進二,包7進5! 俥八平四,車3平5,帥五平四,卒7平6! 俥 四平五,車5平4!變化下去,黑淨多三個卒,且有7路卒過河 參戰,明顯反先,最終大量兌子後多卒擒帥。
 - 卒5進1 13. 俥八進三 卒5進1
 - 14. 俥八银二! …………

紅回俥巡河捉卒,又是創新之變!一改以往流行的紅俥八平 七殺卒邀兌庫的走法, 意要出奇制勝。以下黑如接走車3退1! 值三平七, 馬3退4, 傌七進八, 包2平5, 傌八進六, 包5進 5!相七進五,馬7進6!變化下去,黑多過河卒參戰,足可與紅 方抗衡。

- 14.…… 包9平7 15. 使三平四 包2平1
- 16. 俥八平五 馬3進5!

黑右馬淮中路,巧手棄馬,今紅方中路攻勢化為烏有。

- 17. 炮五進四 馬7進5 18. 傌三進五 包1平5
- 19. 傅五進二 車3進3 20. 傅五進一 車3平4
- 21. 俥五平三 包7平8!

雙方經過兌六子的大交換後,局勢基本定局成和。不料老練 的黑方審時度勢、洞察一切、周密思考、從長計議,竟反客為主 地不顧左翼底線危險,毅然躲包求戰,平添複雜驚險,抓人眼 球,精神可嘉,令人大飽眼福、懸念叢生!此刻黑如徑走車4退 5 兌車,紅接走俥三進一殺包,車4平5,俥四退三,車2進6! 中傌被殺後,雙方立刻成和。

22. 俥三淮二

面對黑方平包棄底象的排覺,紅方昭吃不誤。

22. 車2進2

23. 傌五進四 將5平4

24. 什四進五 車4平7(圖22)

25. 相三淮五??? …………

在黑雙車包靈活佔位局面下,紅現補右中相,敗筆!導致錯 失和機後而陷入困境。如圖22所示,紅官俥四平六,將4平5, 什五退四! 車2平6, 俥六平五! 象3進5, 俥五進一, 車6平5, 傌四進五!變化下去,黑多卒,紅多雙相佔優,強於實戰,足可 抗衡。

27. 俥七淮=??

在咄咄逼人的黑勢面前, 紅方果然按捺不住衝動,終於 沉左 使殺象, 硬與黑方大打對 攻之戰。其實紅現處於一個非 常危險的境地,官先要佔據肋 道,徑走俥七平六!將4平5, 俥三平二,包8平9,俥六退 一, 車7淮2, 什万退四, 車7 退3, 俥二退九, 車7平9, 相 万银二。

演變下去,黑雖淨多雙高 卒,但已殘底象,黑攻勢被紅 雙俥馬瓦解後,紅足可一戰,

25. 包8進8 26. 俥四平七 車2平6

里方 柯盖林

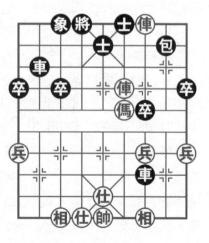

紅方 蔡佑廣 圖 22

遠遠強於實戰。

以下殺法是:將4進1,傅七退一,將4退1,傅三平二,包 8平9,傅七進一,將4進1,傅七退四,車6平4(車佔右肋,藉 將助攻,反擊佳著,勝利在望)!帥五平四,車4進4(車入兵 林線,猶如一把尖刀直插紅方心臟)!傅二退八,車4平6,仕 五進四(若帥四平五???車7進2,仕五退四,車6進3,帥五進 一,車6平5,帥五平四,車7平6!黑勝),車7平6,帥四平 五,前車進2!帥五進一,後車平4!藉底包之威,黑雙車夾 殺。以下紅如接走傅七退四,車4進3,傌四進六,車6平5!帥 五平四,車4退6!傅二進一,車4進6,傅二平一,車5平6, 帥四平五,車4平5!雙車兜底連殺,黑勝。

此局雙方一開戰就按套路,落子如飛、輕車熟路,排兵佈陣來爭地盤、搶空間,好一派熱鬧盛況;雙方進入中局後,紅首先在第12回合硬棄中兵發難,在第14回合又回俥巡河追卒,意要出奇制勝,獲得了一定效果。但黑方不甘示弱,善於洞察一切,有良好心理素質,果斷在第16回合棄右中馬,立即攪亂了紅方咄咄逼人的攻勢,又連續兌掉六個大子,基本成和局。

黑方審時度勢、周密考慮後,做出了一個不願成和的驚人舉動,走包7平8,拒敵力戰,令人瞠目結舌、驚詫萬分,但果然奏效:紅在第25回合走相三進五錯失和機而跌入困境,在第27回合左俥貪底象,錯失最後抗衡良機,被黑雙車聯手,佔肋砍仕,沉車叫帥,藉底包之威,雙車夾殺。

這是一盤雙方佈局在套路穩步進行;中局攻殺先激烈,後平和,而黑不願成和挑起事端,經過鬥智鬥勇,達到自己想在亂中取勝的目的,原是一盤平淡和棋,最終卻以一場激烈搏殺的對攻戰收尾的令人回味無窮之殺局。

第23局 (浙江)趙鑫鑫 先勝 (廣東)呂 欽

轉五六炮過河俥進中兵盤頭傌對屏風馬平包兌俥雙邊包

1.炮二平五 馬8進7 2.傷二進三 車9平8

3. 使一平二 馬2 進3 4. 兵七淮一 卒7 淮1

5. 傅二進六 包8平9 6. 傅二平三 包9退1

7. 炮八平六 車1平2 8. 傌八進七 包2平1

9. 兵五進一

這是2011年10月9日「溫嶺長嶼硐天杯」全國象棋國手賽 首輪,溫嶺籍特級大師趙鑫鑫與2011年國慶日前首屆「重慶黔 江杯」全國象棋冠軍爭霸賽上在先勝一局情況下最後惜敗的對手 老特大呂欽之間的一場「冤家復仇」之戰。

雙方以五六炮過河俥進中兵對屏風馬平包兌俥雙邊包互進七 兵卒拉開戰幕。現紅衝中兵,旨在從中路突破,攻法變化較為激 烈,而相對穩健的走法是紅俥九進二,士6進5。以下紅有傌七 進六和俥九平八兩路不同攻守變化的走法,可參閱第16局「唐 丹先勝王琳娜」之戰。

9. 士6進5

黑先補左中士固防在國內大賽中出現不多,但也很有威懾力。一般網戰中黑多走馬3退5,兵五進一,包1平5,傌三進五,車2進6,炮六退一。雙方在以下對攻中各有千秋,也互有顧忌。

10. 兵五進一 包9平7 11. 俥三平四 卒5進1

12. 傷三進五 卒5進1 13. 炮五進二 象7進5

14. 傅九進一 卒1進1 15. 炮六平五 車2進6

16.前炮平四 包1進1 17.俥四進二 …………

紅方兌中兵卒,進盤頭馬,高左橫俥,交換中炮,現又進肋 俥捉包,展開了全面攻勢;黑方也兌中卒,補左中象,右車過 河,雙包打俥,不甘示弱地爭空間、佔要隘,互不相讓。現紅俥 追包,明智之舉。紅如貪俥四平七??馬7進5!下伏包7進2困 七路車的先手棋,黑反易走。

17.…… 包1退2 18. 傅四退二 卒7進1

黑果斷獻7卒,正著。旨在衝破僵局,因長期相持下去,紅子位逐漸靈活開朗後,對黑方會很不利。黑如貪走馬7進8?傅九平二,以下黑如接走包1進5?炮四退一,包1平5?炮五進五!象3進5,炮四平八,包5退2,俥四平七,包7進1,炮八進四窺打中象和下伏兵七進一渡河參戰先手棋,紅方大優;又如黑改走包7進1?炮四進一,馬8退9,俥二進八,馬9退8,俥四平一!包7平9,炮四平五!下伏傌五進六同時窺打右馬和中象的先手棋,紅勢開朗易走,黑左翼薄弱底線已凸顯,陷入明顯被動挨打困境。

19.兵三進一 包1進2 馬7淮5 20. 俥四淮二 21.相三進一 馬5進6 22. 俥四退四 車2平3 23. 馬五進六! 馬3進5! 24. 俥四進四 包1银2 馬5進4 25. 俥四平三! 車3進1! 26. 俥三退二 包1平4 馬4淮5 27. 傌六淮八 28. 俥三平六 30. 俥九平七 馬5進3 29. 俥六淮二 車3淮1 32. 什六進五 馬3退2 31. 俥六银七 車8進8!

33. 俥六進五!(圖23) …………

以上雙方14個回合的搏殺,精彩激烈、刀光劍影、扣人心 弦,令人大飽眼福!雙方先後兌去俥(車)傌(馬)雙炮(包)

45

後,大子等,仕(士)相(象) 全,簡化成車馬殘棋,但現紅 多七兵,俥佔卒林,明顯易走 佔先。

33. … 士5進6

如圖23所示,黑揚中士, 棄底士,可謂是「藝高人膽 大」。黑通常走車8平6,俥 六平一!馬2進3,帥五平 六,將5平6,俥一平七!車6 退2,俥七平六,將6進1,俥 六退五,馬3退4,兵一進 一。演變下去,紅多3個高兵 佔優。

黑方 呂 欽

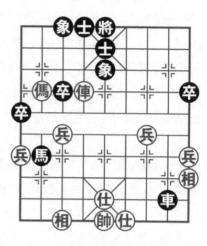

紅方 趙鑫鑫 圖23

以下殺法是:馬八進七,將5平6,俥六進三!將6進1,俥六退一,將6退1,俥六退五,馬2進3,俥六退二,馬3退2,傌七退六,車8平6,俥六進四,車6退2,傌六退四,將6平5,傌四進二,士6退5,相七進五,馬2進3,俥六退四,馬3退4,兵一進一,卒3進1,兵七進一,馬4退3,相五進七,卒1進1,兵九進一,車6退3,傌二進三,車6退2,傌三退二,馬3進1(巧妙用黑車馬佔位兑掉雙對頭兵卒後,增加了紅勝難度),俥六進五,馬1退3,俥六退一,馬3退4,俥六進一,象3進1,相一退三,象1退3,相三進五,將5平4,仕五進六,將4平5,相五退七,象3進1(隨手敗著,導致紅渡三兵後擒將。黑宜將5平4!仍不給紅渡三路兵過河機會,雙方戰線漫長,紅要勝難度很大)???

兵三進一(順利渡兵參戰,如虎添翼,勝利指日可待)!車6進4(無奈之著,黑如象5進7???(偉六進一!得馬必勝),兵三平四,車6平3,相七進五,車3平6,傌二進三,將5平4,傌三退五!將4進1,俥六平九,象1退3,俥九平一!車6平5,傌五退六,馬4進3,仕四進五!車5平4,傌六進七,車4平8,兵一進一!車8平9,俥一平七!平車棄邊兵捉馬,一劍封喉!

以下黑如接走車9進4,相五退三,車9平7,仕五退四,馬 3進5,傌七退五!以下黑將4進1?則俥七進一紅勝;黑又如改 走將4退1?則俥七進三也絕殺,紅勝。

此局雙方一開戰就聽到了五六炮對平包兌俥雙邊炮聲響:紅挺中兵,黑補左中士,紅右傌盤頭,黑補左中象,搶佔要隘;步入中局後,雙方兌中兵卒,交換中炮(包),爭鬥步入了白熱化:很快短兵相接、劍拔弩張,先後兌俥(車)傌(馬)雙炮(包)而進入車馬殘棋。到了第33回合黑方首先走士5進6棄底士,藝高人膽大,令人擊節稱快!

但紅方還是洞察一切,審時度勢地穩紮穩打,不敢輕視,不 失時機地傌叫將,俥殺士,兌雙兵,渡三兵,棄相兵,傌踩象, 俥掃卒,補中仕,傌進釣魚臺,俥捉馬棄兵,一錘定音,俥傌擒 將。這是一盤佈局按照套路,波瀾不驚,落子如飛,輕車熟路; 進入中局雙方兌子爭先,砍象殺士,步入了白熱化,最終老到的 紅方不放過任何可乘之機,捕捉戰機,終於巧渡三兵發威、俥傌 冷著擒將入局的不是短局而勝於短局的精彩殺局。

第24局 (江蘇)徐天紅 先負 (上海)孫勇征

轉五六炮過河俥進中兵盤頭傌對屏風馬平包兌俥左車騎河

1.炮二平五 馬8進7 2.傌二進三 車9平8

3. 俥一平二 卒7進1 4. 俥二進六 馬2進3

5. 兵七進一 包8平9 6. 俥二平三 包9退1

7. 炮八平六 車8進5 8. 傌八進七 車8平3

9. 傅九平八 車1平2 10. 傅八進三 士4進5

11. 兵五進一 包9平7

這是2010年10月18日第3輪全國象棋個人賽徐天紅與孫勇 征之間的一場「短平快」龍虎激戰。雙方以五六炮過河俥伸左直 俥入兵行線進中兵對屏風馬平包兌俥伸左直車騎河殺七兵進右中 士互進七兵卒開戰。現黑先平左包打俥,旨在從7路線出擊,屬 流行走法。

筆者在2011年元旦網戰對抗賽上改走黑車3退1, 傌七進六,包9平7, 俥三平二,車3進1! 傌六退七,包2平1,俥八平四,包7平9!雙方勢均力敵、旗鼓相當,但各有千秋,最終大量兌子後,黑馬卒擒帥。

此變也可參閱第2局「王天一先勝張申宏」之戰中第11回合 注釋中另有三變的參考對局。

12. 俥三平四

紅平右俥佔肋是當今棋壇流行變例。筆者在2010年國慶日期間網戰上曾走過紅俥三平二,黑接走馬7進6,俥二平四,馬6進7,俥八平四,馬7退8,前俥平二,包2進2,相三進一,包7進1,兵五進一,包7平5!馬三進五,車3退1,兵五平六,車3

進2。演變下去,雙方互相牽制、對攻激烈、複雜多變、不易掌握,以後雙方均有漏著,結果弈和。

此變也可參閱第13局「柳大華先勝李少庚」和第15局「申鵬先負蔣川」之戰。

12. 包2平1 13. 傅八平六 象3進5

14. 馬三進五 車3退1 15. 仕四進五 包1退1??

黑退右邊包成下二線「擔子包」防守,軟著!錯失黑能連成「霸王車」巡河的反先機會。黑宜趁勢徑走馬7進8!以下紅走兵三進一,包7進4(若貪卒7進1??俥四平三!變化下去,紅可先棄後取反先佔優),兵五進一,卒5進1,傌五進六,馬3退4,俥四進二,車2進2,俥四退四,車2進2!變化下去,黑「霸王車」巡河智守前沿,淨多三個卒,反彈力強,足可抗衡。

16. 兵五進一 卒5進1 17. 俥六進一? …………

紅伸左肋俥巡河,劣著!由此遭打,陷入困境。紅宜傌五進六!馬3進5(若馬3退4??倬四退二!演變下去,紅會反先),炮五進四,馬7進5,俥四平五,車3進3,俥五退一,車3退3,俥五退二,包1平3,傌六進四!車3進5!俥六平八!車2平4,炮六平五!變化下去,雙方對攻,風險與勝機並存,黑雖多卒象,但紅兵種全,又有攻勢,略佔主動。

17. … 馬7進8(圖24)

18. 俥六進一??? …………

紅現進左巡河肋俥邀兌,敗著!導致黑渡中卒壓傌兌子後, 多子入局。

如圖24所示,紅宜徑走馬五進六!馬8進7(若馬3退4?? 傌七進八!馬8進7,炮六平八,車2平1,炮五平七,車3進2, 炮七進四,卒5進1,俥六退二!變化下去,雖黑多雙卒,但紅 5%

黑方 孫勇征

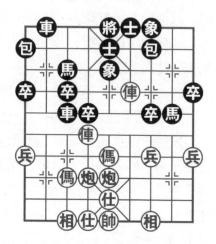

紅方 徐天紅 圖24

六平四!下伏炮一進三沉底進攻的先手棋,這是黑方不願看到的),傌六進七,卒5平4,前傌進八,卒4進1,俥四平六,馬7進5,相三進五,車3進3,俥六平八,車3退3,傌八退七,包1平3,炮六進四!下伏俥八進六後再走炮六平五鎮中路的對攻手段,變化下去,紅雖少雙兵,但兵種全,佔位靈活,反彈力強,優於實戰,不會丟子,尚可糾纏,也可抗衡。

以下殺法是:卒5進1! 俥六平七,卒3進1,炮五進二,馬3進4,俥四退三,馬4進5! 俥四平五,包1平3,炮六平三,包3進6!炮三進三,包7平9,兵三進一,車2進3,俥五平七,車2平5!炮五退二,包9進5!俥七退一(殺右包無奈,若炮三平四??包9平5!俥七退一,車5進2,俥七進一,馬8進9,炮四退四,卒3進1!俥七平八,馬9進7!黑方從左中右三路大軍壓境,勝利在望,紅只能坐以待斃了),象5進7,俥七進三,象7

進5, 俥七退二, 包9平5! 此刻, 黑包鎮中, 鎖住帥門!

以下紅如續走帥五平四(若先走兵三進一??象5進7!變化下去,黑多子多卒必勝),車5平6!帥四平五,車6進3,兵九進一,馬8進9,兵三進一,象5進7,下伏馬9進7殺著!紅方只能棄俥殺中包後,少俥告負,黑方完勝。

此局雙方一開戰就步入了五六炮對平包兌庫廝殺:紅挺中兵 進盤頭馬,黑平雙包兌車補右中士象來爭空間、佔要隘;步入中 局後,黑首先在第15回合退右包成「擔子擔」固防,沒有伺機 用巡河「霸王車」淨多三個卒來抗衡。紅抓住機會,果斷棄中 兵,欲從中突破時,不料在第17回合卻走俥六進一巡河遭到打 擊,到了第18回合竟然鬼使神差再走俥六進一邀兌而闖下大 禍,被黑方果斷棄中卒壓傌,兌車爭先,兌中馬得子,兌包又得 兵,棄卒補中象,包鎮中鎖門,最終藉車包之威,馬到成功逼俥 殺中包而丟俥告負。這是一盤佈陣有套路引導;中局靠真功搏 殺:黑方有漏著過軟,紅方連進俥邀兌,優柔寡斷、功虧一簣, 黑方攻殺銳利、盤馬彎弓、精準打擊、刻不容緩、穩紮穩打、不 留後患、技高一籌、一拼輸贏、一馬當先、一舉制勝的「短平 快」超凡脫俗殺局。

第25局 (黑龍江)趙國榮 先勝 (江蘇)王 斌 轉五六炮過河俥炮打中兵對屏風馬平包兌俥轉半途列包

- 1.炮二平五 馬8進7 2.傌二進三 馬2進3
- 3. 傅一平二 車 9 平 8 4. 兵七進一 …………

這是2010年9月29日全國象甲聯賽第16輪趙國榮與王斌之間的一場精彩的生死角逐。雙方以中炮進七兵對屏風馬左直車拉

開戰幕。紅如先走兵三進一,卒3進1,傌八進九,車1進1,炮 八平七,馬3進2,傌三進四,雙方將形成五七炮單提傌三路傌 對屏風馬右橫車外肋馬互進三兵卒陣式。

以下黑如接走車1平6, 馬四進五, 馬7進5, 炮五進四,包8進4, 炮七平五(若俥九進一, 車6進5, 俥二進一, 以下黑有車8進4和馬2退3兩種不同走法, 結果均為紅方易走), 車6進5! 兵五進一, 卒3進1, 兵七進一, 馬2進4, 俥九平八, 包2平8, 俥二平一, 後包平6, 俥一平二,包6平8(若包6進7, 俥二進一! 黑無後續攻擊手段, 得不償失, 紅優), 俥二平一, 馬4退5, 炮五進四, 後包進3, 兵三進一, 卒7進1, 俥八進七, 車8進3, 俥八平五(若兵五進一?則後包退1; 又若炮五退一?則車6退1, 這兩路變化下去, 均為黑優), 士6進5, 俥五平二, 將5平6, 俥二退一, 車6進3, 帥五進一,包8退3! 演變下去,紅雖多中兵且兵種全, 但黑子位靈活, 多中士反先, 易走。

- 4. … 卒7進1 5. 俥二進六 包8平9
- 6. 傅二平三 包9退1 7. 炮八平六 馬3退5
- 8. 炮万進四

紅炮打中卒兌馬出擊,旨在從中路突破,兇狠潑辣。紅如要 穩步進取,可走俥九進一,參閱第14局「趙殿宇先勝劉宗澤」 之戰。

8. 馬7進5 9. 傅三平五 包2平5

黑平右中包,轉半途列包陣式,以反牽制紅方中路,穩正有力。筆者在2010年元旦網戰上曾應對過黑車1平2,當時紅接走 碼八進七,包2平4,俥九進二,象7進5,俥九平八,車2進 7,炮六平八,馬5進7,俥五平六,士6進5,相七進五!演變 下去,紅多中兵,子力開揚,易走佔優,結果紅多子擒將入局。

10.相七進五 車1進2 11.俥九進一 ………

紅高起左橫俥,意要佔肋道出擊,屬當今流行變例之一。紅如仕六進五,馬5進7,俥五平六,馬7進6,俥六退一,馬6進7,傌八進七,士6進5,傌七進六,包5平7,俥九平八,象7進5,俥八進六,包9平7,俥八平七,車1平2,俥七平一,車2進7,仕五退六,車2退2,仕四進五,馬7進5,相三進五,前包進5,炮六平三,包7進6!變化下去,紅多雙兵,黑多底象,雙方互有顧忌,但黑方反彈潛力要大些,結果雙方弈和。

11. … 車1平2

黑先亮出右橫車驅碼,穩健。黑如車8進6(若先車1平4?? 傳九平六,馬5進7,傳五平七,馬7進6,傳七進三!士6進5,傳七退四,馬6進5,傷三進五,包9進5,炮六平九,包9平5,任六進五,車4平2,傌八進七,前包平6,炮九進四!演變下去,紅多兵相,兵種全,反先佔優),傳五平三,車1平4,傳九平六,車8平7,炮六進三!包5進2,兵五進一,車4進1!傳三平六,馬5進4,兵五進一,車7進1,兵五進一,馬4退3,傅六進二1!變化下去,雖雙方子力對等,但紅方易走,有過河中兵參戰,略優。

- 12. 傌八進七 車2平4 13. 炮六進二 馬5進7?
- 14. 俥五平三 包5 進1

黑進中包攔右俥,陣形虛浮,很不穩固,已落入下風。看來上一回合同樣要進馬,黑宜走馬5進3為妥。以下紅如接走俥五平七??則包9平3!黑方易走;紅又如改走炮六平五??包9平5!俥五平七,後包進4,兵五進一,包5退1!以下伏象7進5窺殺中兵和包5平3威脅七路俥傌的反擊手段,演變下去,黑勢不弱,易走。

446

15. 傅九平四 包9平7 16. 傅三平四 士4 進5

17.前俥進二 包7平9 18.炮六平五 包9進1??

黑進左邊包於象邊位,漏著,反給了紅喘息反先機會。黑 宜車8進7!後俥進六,包9進1,後俥平六,包9平4!以下紅如 接走俥四退一?則象3進5打車;紅又如改走俥四退六??則包4 進5串打得子;紅再如改走傌三退五?則包4平5邀兌,這三路 不同走法變化下去,黑穩持先手,比實戰結果好得多。

19.後俥平八 車4平2?

6! 俥八進八,車4退2! 俥四平三,馬7進8,俥三進一,車8平7,傌三退五,包9進4! 俥三平二,馬8退7,俥二退二,馬7進6,俥二平四,馬6進5!以下不管紅方是否兌中馬,黑雖殘中象,但淨多雙卒,下又伏包9進3先手棋,變化下去,黑優於實戰,足可抗衡。

黑平右肋車攔俥邀兌,失誤!導致局勢惡化。黑官車8淮

20. 俥八進三(圖25) 車8進8???

紅伸左直俥巡河生根,不給黑方調整陣形機會,老練而穩 健之招!

黑左車直插紅下二線,白讓紅方多進左中仕而錯失抗衡良機。同樣進車,如圖25所示,黑宜徑走車8進7!俥四平三,車2進3,傌七進八,車8平7,俥三退一,車7退1,俥三退一,包5進1!以下紅不敢俥三平五???包5進2!仕六進五,包5退3!黑反得中俥勝定。現黑變化下去,強於實戰,足可抗衡,勝負難料。

21. 仕六進五 …………

紅不失時機,趕緊補左中仕加厚固防陣形,似劣實佳之著! 紅如走俥四平三?車8平3,俥八進三,包9平2,俥三退一,包

2進7! 仕六進五,車3退1, 帥五平六,象7進5。演變下 去,黑子位靈活,足可抗衡, 一時勝負難測。

以下殺法是:車2進3, 傌七進八,車8退1,俥四平 三,馬7進8,俥三進一!包9 平5,炮五進三!象3進5,俥 三退三,包5進4,相三進 五,車8平7,傌八進七,象5 退3,俥三退一,馬8進9(若 馬8進7??傌七進八,車7進 1,傌八退九!馬7進5,俥三

黑方 王 斌

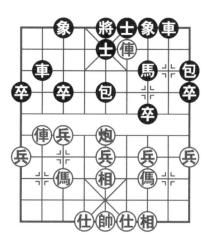

紅方 趙國榮 圖25

退四!馬5進7,帥五平六,紅雞殘雙相,但淨多3個高兵勝定),傌七進六,車7平5,俥三平七,象3進1,俥七平八,車5退1,俥八進四,士5退4,傌六退四,將5進1,俥八退一,將5進1,傌四進二,車5平7,俥八退二!

俥站卒林線,一舉定乾坤!黑如接著走車7平5,傌二進四,將5退1,傌四退三!將5退1,俥八平一!以下不管黑方走車5平6或走士4進5,紅均徑走俥一進三後再走俥一平四砍子擒將,紅方完勝。

此局雙方一開戰就響起了五六炮炸中卒對平包兌俥還架半途列包聲響:紅補左中相高起左橫俥,黑進右橫車後亮出追傌,爭速度、搶空間、佔要隘、捕戰機;步入中局後,黑在第13回合窩心馬躍錯方向而落入下風,在第18回合走包9進1錯失先機,在第19回合走車4平2攔俥邀兌,導致局勢惡化,更要命的是在

第20回合左車進下二線而丟掉了抗衡良機,被紅方抓住戰機, 兌車爭先,捉馬殺象,硬兌中包,俥逼包兌相,傌踩卒逼宮,俥 掃卒追馬後又左移捉象,沉俥聯傌請將上樓,傌踏士逼退中將, 俥掠邊卒攜馬擒將。

這是一盤佈局紅炮炸中卒標新立異,黑跳出窩心馬搞錯方向;中局雙方各攻一面,但黑方連續三招錯失先機,令紅方兒子,逼包,捉象,攜馬,穩紮穩打、惡手連施、左右夾擊、精準打擊、見縫插針、不留後患、絲絲入扣、可圈可點的生死決鬥殺局。

第26局 (黑龍江)趙國榮 先負 (上海)孫勇征 轉五六炮過河俥挺中兵盤頭馬對屏風馬平包兌俥雙邊包

1. 炮二平五 馬8進7 2. 傌二進三 卒7進1

3. 使一平二 車9平8 4. 使二進六 馬2進3

5. 兵七進一 包8平9 6. 俥二平三 包9退1

7. 炮八平六 車1平2 8. 傌八進七 包2平1

9. 兵五進一 …………

這是2010年9月8日全國象甲聯賽第14輪趙國榮與孫勇征之間的一場在亂戰中突發「飛刀」而引發驚濤駭浪的精彩搏殺。雙方以五六炮過河俥進中兵對屏風馬平包兌俥雙直車雙邊包互進七兵卒拉開戰幕。

現紅進中兵,準備盤活雙傌出路,伺機以盤頭傌陣式從中路 打開缺口,發動攻勢。紅如走傌七進六,可參閱第1局「胡榮華 先勝景學義」之戰;紅又如走俥九進二,可參閱第16局「唐丹 先勝王琳娜」之戰。

9. 包9平7

黑平左包打俥,旨在從7路線突破,對紅右翼底線侵襲發力,是20世紀90年代棋壇中的主流戰術。到了2000年的主流戰術之一是黑馬3退5,可參閱第8局「申鵬先負許銀川」和第11局「王天一先勝汪洋」之戰;黑如改走士6進5這一較為少見的走法,可參閱第23局「趙鑫鑫先勝呂欽」之戰。

10. 傅三平四 包7平5 11. 炮六退一 …………

紅退仕角炮,讓出通道,是一步化呆滯為靈活、能攻善守、 攻守兼備的好棋!一改以往紅先走傌三進五,車2進6,炮六退 一,車8進6,俥九平八。變化下去,雙方各有千秋,互有顧 忌,意在出奇制勝,效果能如願嗎?讓我們拭目以待。

11. …… 車2進8 12. 炮六平五 車8進8

黑伸雙直車至紅兩翼下二線,像兩把剛磨好的非常鋒利的尖刀,以犄角之勢直插紅軍的心臟要害,大有炸平「廬山之勢」,要時刻警惕著紅雙中炮盤頭傌的突發攻勢,是一步鬥智鬥勇、大打心理戰的佳著。雙方驚心動魄,平添複雜驚險,一觸即發的龍虎激戰即將上演,懸念叢生、驚險莫測,大有一發而不可收之勢,讓人大飽眼福。

13. 兵五進一 馬7進8 14. 俥四退三! …………

紅回俥於兵行線,不給左馬任何反擊機會,是趙特大推出的 最新探索型中局攻殺「飛刀」!在2001年和2005年前後流行的 紅傌三進五或兵五進一,其結果均以和棋告終,耐人尋味!如今 這把新「飛刀」能修成正果嗎?再讓我們拭目以待吧!

- 14.…… 車8平7 15. 傌三進五 車7退2
- 16. 俥四進二! 車7進3!

紅右肋俥避兌而騎河於中兵旁,紅俥傌雙炮中兵5子集結在

黑中路、河頭和象台旁,伺機突發攻勢,打對方措手不及。

面對紅方咄咄逼人、勢大力沉、蓄勢待發、兇狠潑辣的強大 中路攻勢,孫特大卻採取穩紮穩打、細膩之極、不留後患的「圍 魏救趙」對策,車殘底相,化險為夷。

17. 傌五進六 馬8進7 18. 俥四退二?? ………

紅退肋俥攔馬,劣著!關鍵時刻走漏可惜,錯失得子先機。 紅宜徑走俥四退三於仕角為上策,以下黑如硬走馬7進5??相七 進五,車7退3,傌六進七!變化下去,紅已得子大優。

18. 包5平8!

黑巧卸中包,直逼紅右翼薄弱底線,刺刀見紅的殊死決戰已 不可避免、一觸即發了!

19. 兵五進一?? …………

紅挺兵殺中卒,叫將出擊,壞招!錯失大好機會,由此陷入 被動挨打困境。紅宜徑走傌六進七先下手為強,得子佔要隘為上 策,以下黑有三種不同走法:

①車7退2,兵五平六,象3進5,後炮進五,士6進5,前炮平二,車2平4,炮五進四,車7平3,俥四平三,包8進1,俥三進二!車3平5,仕四進五,車5退4!傌七退五,象5進7,傌五退三,包8平5,兵六平五,車4退4,兵五進一,車4平7!兵五進一,象7進5,俥九平八,局勢平穩,子力對等,優於實戰,有望成和;

②包8進5?前炮進四!包8平6,兵五平六,車2平5,後馬退五!包6平5,馬五退三!馬7進5,仕四進五,馬5進3,帥五平四,馬3進1,馬三進二!紅馬炮嚴控中將,又有過河兵參戰,步入了優於實戰的無車棋戰,紅足可抗衡;

③包8進8?? 兵五平六,士4進5,後炮進五,象3進5,前

炮進二,士6進5,前傌進五,車7退2,仕四進五,包8退2, 傌五退七!包8平5,相七進五,包1退2,後傌進六,馬7進9, 俥四進五!車7進8,傌六退四,車8進2,仕五退四,車2退6, 相五退三,車8平7,俥九進二!車2平3,俥九平一,車3平4, 俥一平六!變化下去,黑多雙象,紅多雙仕,且有過河兵助戰, 明顯佔優,強於實戰,足可抗衡。

19.…… 士4進5 20.傌六進四 包1退1?

黑退右邊包防守,過急,錯失反先機會。黑宜徑走車7退 2! 傌四進三,將5平4。以下紅有兩變:

- ②傌三退二??馬3進5!後炮進五,車2平4,俥九進一,車7平5!仕四進五,車4平1,相七進五,車1退1,俥四平三,車1平3,俥三平五,包1平2!紅雖兵種全,但黑淨多卒象,下伏包2進7沉底叫帥先手棋,黑勢開朗易走。以上兩變均好於實戰,反先佔優。

21. 傌四進二?? …………

紅進右傌攔包,壞招!導致陷入困境。紅宜兵五平六!象3 進5,兵六進一,車7退2,傌四進二,車2平4,兵六平五,車7 平5,兵五進一,士6進5,俥四平三,將5平4,俥九進一,車5 平4,俥九平六,車4進1,俥三進二,象7進5,俥三平五。變 化下去,紅俥炮控制中路後尚可一戰。

- 21. … 卒7進1(圖26)
- 22. 傌二退三??? …………

紅傌退象台,敗著!導致放虎歸山而敗走麥城。如圖26所示,紅宜兵五平六!象3進5,兵六進一,卒7平6,俥四進一!

馬7進5,相七進五,車7退7,兵六平七,車7平8,俥九平八!演變下去,不管黑方是否兌俥,紅都淨多過河兵參戰,且兵種全,強於實戰,足

可抗衡,勝負一時難料。

22. … 卒7平6??

黑棄7卒攔肋俥,漏招!錯失了速勝機會。黑宜包8進5!俥四進二(若俥四退一??馬7進8,俥四進一,馬8進6!俥四退三,包8進3!黑得俥大優),馬7進5!相七進

黑方 孫勇征

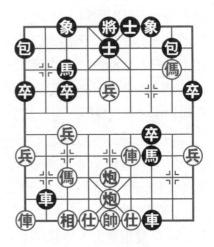

紅方 趙國榮 圖26

五,車7退2,炮五平二,車7平5! 傌七退五,車2平4! 俥四退二,包8平7,炮二平三,車4退4,傌三進一,馬3進5,俥九平八,馬5進4,俥四平六,象7進5,俥八進八,包7平5,俥八平九,馬4進6!!以下紅如接走俥六平五??馬6進7,黑勝;紅又如改走炮三平四???車5進1!黑也速勝。

23. 傌三進四 包8平6 24. 兵五平四?? …………

紅卸中兵,漏著,錯失最後一次簡化局勢後的支撐機會。紅 宜兵五平六!象3進5,後炮進六!將5平4,後炮平六!包1平 4,炮五平六!將4平5(若貪走士5進4???兵六進一!卒6平 5,傌四進六!包6平5,仕六進五,卒5平6,俥四平五,卒6進 1,兵六平五!將4進1,兵五平六!將4進1,傌七進六!傌後炮 叫將,藉中俥之威妙殺,紅勝),俥四進一,馬7進9,俥九進 一,馬9進7,俥四退三,車2平1,傌七退九,包4進2,帥五

進一!變化下去,雙方相互對殺,精彩激烈,紅優於實戰,鹿死 誰手,一時尚難預料。

24. … 象3進5 25. 後炮進六 將5平4

26. 俥四淮一 …………

紅進俥殺卒,無奈之舉。紅如俥四平六??包1平4,後炮平六,車7平6!帥五平四,馬7進8,帥四平五,馬8退6,帥五平四,馬6退4!炮五平六,士5進4,傌四進六,車2平8,兵四進一,車8進1,帥四進一,卒6進1,仕六進五,卒6平7,仕五進四,包6進6!棄肋包炸仕後,也形成車馬卒殺勢,黑勝無疑。

以下殺法是:士5進6!仕六進五,包6平5!後炮進六,象7進5!正當雙方兌完中炮(包)時,紅方超時判負。一場緊張精彩、懸念叢生、驚險莫測的搏殺大戲,就這樣戛然而止,給大家留下不少遺憾。如紅方接走炮五平七,士6退5,傌七進五,車2退4,俥四平三,將4平5,俥九進二!變化下去,紅雖少一子,但子位靈活,又有過河兵參戰,足可一戰,然而因超時判負,實在可惜。

此局雙方一開戰就聽到了五六炮過河俥對平包兌俥雙邊包聲響:紅渡中兵進盤頭傌,黑反架順包雙直車直逼紅下二線發難,你爭空間,我佔地盤,互不相讓;進入中局後,雙方爭奪更趨激烈:紅方首先在第14回合走俥四退三,抛出最新試探型中局攻殺「飛刀」,黑在第16回合還一個車7進3不留後患的「圍魏救趙」對策,令紅方在第18回合走俥四退二錯失得子先機,在第19回合挺中兵陷入困境,在第20回合退右位炮又丟反先機會;然而,紅方面對優勢也「晚節不保」:在第21回合走傌四進二攔包陷入困境,在第22回合走傌二退三放虎歸山後優勢已消失

殆盡。儘管以後黑走卒7平6攔肋俥而錯失速勝機會,而紅方在第24回合竟然走兵五平四而錯失最後一次支撐機會,被黑方補中象,出中將,揚士殺傌,兌中炮後,紅方竟然超時倒旗告負。這是一盤雙方佈局在套路對弈;中局紅祭出「飛刀」後能壓住黑方氣勢,而黑還以「圍魏救趙」對策令紅方連續3著走漏而優勢殆盡,導致最終超時告負的因「時間利劍」從天而降而斷送大好河山的慘痛反面殺局。

第27局 (台灣)彭柔安 先勝 (日本)池田彩歌 轉五六炮過河俥七路傌對屏風馬平包兌俥高左車保馬

1. 炮二平五 馬8進7 2. 傌二進三 車9平8

3. 傅一平二 馬2進3 4. 兵七進一 卒7進1

5. 值一進六 包.8平9 6. 值一平三 重8淮2

這是2010年11月13日第16屆亞洲運動會象棋賽女子組首輪 由年僅12歲的台灣少年棋手彭柔安與一位對中國文化有濃厚興 趣的日本女孩池田彩歌之間的一場巾幗少年的精彩對決。

雙方以中炮過河俥對屏風馬平包兌俥高左車保馬互進七兵卒 開戰。同黑方平包兌俥退左包陣式相比,這類高左直車保馬的反 彈力稍弱,放在國內大賽中選擇甚少,但一旦運用得當,減少走 漏的話,其也有獲勝機會。可參閱第21局「程進超先負陸偉 韜」之戰。

7. 傌八淮七

紅跳左正傌出擊,屬穩健的流行變例。紅如先炮八平六,以下黑有車1進1、車1平2、包2退1和象7進5四種不同走法,結果前者為紅方勝定,中一者為紅方佔先,中二者和後者均為雙方

各有千秋、互有顧忌;紅又如改走炮八平七,包2退1,兵七進一,包2平7,俥三平四,車8進6,兵七進一,車8平2,傌三退五,馬3退5,俥四進二,包7平9,兵三進一,卒7進1,炮五平三,車1進2。變化下去,雙方各有七兵卒過河參戰,均有窩心傌(馬)弱點,子力對等,各有千秋,均可掌控。

紅左傌盤河出擊,屬當今棋壇流行變例之一,旨在伺機騎河 臥槽,攻其不備。在2012年春節網戰上,筆者改走紅俥九進 一!包2退1,兵五進一,卒7進1,兵三進一,包2平7!俥三平 四,馬7進8,兵三進一,馬8進9,俥九平四,士4進5,前俥 平三,包7進3,傌三進一,包9進4!變化下去,黑雖多邊卒, 但大體均勢,可以一戰,結果兌子成和。

- 8.…… 車1進1 9.炮八平六 包2進4
- 10. 傌六谁四

至此,雙方演變成五六炮過河俥七路傌騎河對屏風馬平包兌 俥高左車保馬高右橫車平右邊包互進七兵卒陣式。紅左盤河傌騎 河出擊,穩正之招!

紅如兵五進一??包2退1,傌六進七,包2平5!傌三進五,包9進4!兵三進一,車8進4,俥三進一,車8平5,仕六進五,車5平4,帥五平六,車1平6!變化下去,黑雙車佔雙肋道,又有雙包逞威,子位靈活,顯而易見黑已反先。

10.…… 車1平6 11. 俥九平八 包2平4

黑平肋包頂炮,不易掌控局面。如要穩健黑可徑走包2平

- 3, 俥八進三, 車6進3, 俥八平七, 士4進5, 兵五進一, 包9退
- 1, 兵五進一, 車6進1, 兵五進一, 包9平7, 俥三平一, 車8進
- 4, 俥一平四!馬3進5, 俥四退二,馬5進6。雙方兒子轉換

後,紅雖多邊兵,但局面平穩,容易掌控。

12. 俥八進三 車6進3 13. 俥八平六 士4進5

步入中局後,雙方弈得有板有眼:你吃我炮,我殺你馬。 黑現補右中土固防,不給紅肋俥進四捉馬破底土機會。黑如走包9退1,俥六進四,包9平7,俥三平一,車8進4,俥一進三,馬3退1,炮六進七,馬1退3,俥六退六,車8平7。變化下去,黑雖殘底土,但大子靈活,紅右傌在黑車口。雙方雖以下攻守複雜多變,但黑仍有多卒略先之勢。

14. 兵三進一 卒7進1 15. 俥三退二 車6進4??

黑左肋車塞相腰,空著,無抗衡作用。黑宜馬7進8!兵一進一,馬8進9,傌三進一,車8進4,俥三進二,車8平9,炮五進四,車9平6,仕六進五,卒3進1!兵七進一,後車平3,相七進五,包9進3,俥三平一,馬3進5。以下不管紅右俥吃馬還是殺包,黑雖少中卒,但子位靈活,優於實戰,足可抗衡。

16. 馬三進二(圖27) 包9退1??

黑現退左邊包,敗著!錯失先機,由此陷入被動。如圖27 所示,黑宜先走馬7進8!!俥六進三,車6退3!俥六退二,車 8平6,俥六平四,車6進3,俥三平四,馬8進6!步入無車棋 後,黑勢易走。以下紅如接走傌二進一,包9進4!兵九進一, 馬6退4!兵五進一(若炮六進二?馬4退2,炮六進二,馬2進 3!炮六退二,前馬進4!變化下去,黑多卒象大優),馬4進 3,傌一進三,前馬退5,炮五進一,馬5進3!演變下去,黑多 卒反先,強於實戰,足可抗衡。

17.炮五平二 馬7進8 18.俥三進四?? …………

紅卸中炮打車,立即拴鏈黑左翼車馬,大優,但進相台俥捉包,漏著!反使黑包順勢而發後透鬆局勢,有幫倒忙之嫌。紅

官俥六進三!車8平6, 仕六 進五,前車退3,相七進五, 前車平7,相五進三,包9平 7,相三進五!車6進2,俥六 平七,包7淮1,炮六淮四, 卒9進1,炮六平九!以下不 管黑方是否兑邊包,紅仍多雙 高兵佔優,易走,強於實戰。

18. 包.9淮5

19. 俥六進二 車8平7??

黑平車激兌,劣著!又失 先機。黑官徑走馬8進6!炮 二進五,馬6退4!炮二平

黑方 池田彩歌

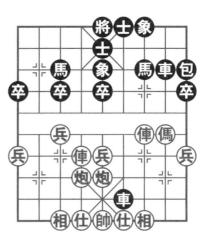

紅方 彭柔安 圖 27

七,馬4退3!這樣調整黑勢陣形先後兌車馬包後,黑勢不差, 多邊卒稍好,強於實戰。

20. 俥三退一 馬8银7 21. 相七進五 車6银3

22. 傌一银三 車6银1??

黑退肋車激兌,壞棋!三失良機,陷入困境,印證著黑方對 此時局面的判斷出現大問題了,應繼續保持糾纏局勢,黑徑走包 9平7! 俥六進一, 車6進3! 什四進五, 包7平1, 俥六平七, 包 1平3!俥七平八,車6退4!變化下去,黑方多邊卒,子位靈 活,強於實戰,足可一搏,勝負一時難料。

23. 俥六平四 馬7淮6 24. 炮二淮五 馬6银7??

黑退左馬抵擋,敗著!四丟抗衡機會。黑官包9平1!炮二 平七,卒3進1,傌三進四,包1退2,兵七進一,象5進3,及 時滅兵。變化下去,**黑**雖少子,但多雙高卒,尚可周旋。

25. 傌三進一! …………

紅不失代價淨得子後,令黑勢急轉直下、頹勢難挽。

25. … 卒5進1 26. 傷一進三 馬3進5

27. 傌三進四 士5進6

黑揚士頂馬,無奈之舉。黑如象5退3?相五進三,象7進9,傌四進三!馬5退6,炮二進一,馬7進5,炮二平四,馬5退6,傌三退一!變化下去,紅將多子多相多兵勝定。

以下殺法是:炮二退一!馬5退3,傌四進六,將5進1,傌六退五!馬7進6,炮二退五(也可傌五進四踩士,更簡明),馬3進5,傌五進七!馬6進5,炮二平五,後馬進7,炮五進二(再得一子,完勝無疑)!

象5退3, 傌七退五, 馬7進5, 傌五進四!馬5退6, 傌四退六, 將5平6, 炮六退一!馬6進4(若士6進5??? 炮六平四,以下黑如接走士5進6?? 紅則炮五平四打死黑馬, 紅也勝;又如黑方改走馬6進4??? 紅則炮五平四!也疊炮絕殺, 紅勝), 炮五平四!卸中炮佔右肋道,下伏炮六平四絕殺凶招, 黑方只能城下簽盟, 飲恨告負, 紅勝。

此局雙方一開戰就步入了五六炮對平包兌俥「炮戰」:紅平 過河俥壓馬,黑高左直車保馬,紅五六炮七路傌騎河,黑補右中 象橫車過河包佔右肋道還擊,爭空間,佔要隘,互不相讓;進入 中局後,當雙方在第15回合兌兵卒後,黑走車6進4塞相腰,錯 失良機,更要命的是在第16回合退左邊包錯失先機。儘管紅在 第18回合俥進相台捉包走漏,但黑在第19回合平左車邀兌,二 失戰機,在第22回合再退肋車邀兌,三失良機,丟子後陷入完 全被動的受困境地。最終紅方不失時機,連掃雙卒,得馬砍士, 進傌管將,雙炮稱雄,完勝黑方。

這是一盤開局基本在套路裡進行;中局黑開始走漏,三失戰機,由下風到被動,由受困到丟兩子,顯然只有1年棋齡的黑方也實屬不易,而紅方卻不失時機、見縫插針、絲絲入扣、精準打擊、力掃千鈞、強勢出擊、我行我素,最終掃卒砍士、傌管黑將、雙炮發威、攻營拔寨、摧城擒將的殺局。

第28局 (北京)唐 丹 先勝 (廣東)陳幸琳 轉五六炮過河俥七路傌對屏風馬右中象平包兌俥高車保馬

- 1.炮二平五 馬8進7 2.傷二進三 車9平8
- 3. 使一平二 馬2進3 4. 兵七進一 卒7進1
- 5. 俥二進六 象3進5

這是2010年10月18日全國象棋個人賽女子組第3輪唐丹與陳幸琳之間的一場驚心動魄的廝殺。前兩輪,唐丹兩勝,陳幸琳是一勝一和。雙方以中炮過河俥對屛風馬右中象互進七兵卒拉開戰幕。黑先補右中象,為以後能更靈活地選擇自己熟悉的佈局。黑以往多先走包8平9,俥二平三,車8進2,炮八平六,包2退1(另有車1平2、車1進1和象7進5三種不同走法,結果前者為紅方較好,中者為紅方勝定,後者為雙方各有千秋)。以下紅有兩變:

- ①偶八進七,包2平7,俥三平四,馬7進8,傌七進六(若 俥九進一??卒7進1,俥四進二,包7進5,相三進一,車8平 4!炮六進二,車4進2,相一進三,士4進5,變化下去,黑方 易走),卒7進1,俥四進二,包7進5,相三進一,士4進5, 俥九平八,包7平8,演變下去,雙方各有千秋,黑方稍好;
 - ②炮六進五,包2平7,俥三平四(若炮六平二?包7進2!

變化下去,紅無便宜,黑方易走),馬7退5,俥四進二,包7進5,炮五進四,車8平5,炮六平一,車5進1!炮一進二,包7進3!仕四進五,車5平6!演變下去,不管紅方是否兌庫,黑都多象佔優。因此,黑飛右中象,顯然是為了避開如改走平包兌庫後會形成北京隊素有研究的五九炮定式。

6. 傌八進七 包8平9

紅進左正傌,正著。紅如俥二平三??包2進4!俥三進一,包2平7!俥三平四,包7進3!仕四進五,包7平9,帥五平四(若傌三進二?卒7進1,帥五平四,士4進5,俥四退五,包8平6,俥四平二,車8進5,俥二進二,卒7平8!變化下去,黑多過河卒,紅右翼底線空虛,黑勢大優),包8進7,帥四進一,士4進5,俥四退三,車8進8!帥四進一,車8平7!黑左車雙包也大佔優勢。

黑平左包兌庫,伺機形成高左車保馬陣式。黑如包2進1, 俥九進一,士4進5,俥九平六,車1平4,俥六進八,士5退 4。以下紅如俥二平三?黑則包2進3,下伏包2平7棄馬打底相 凶著,黑勢反先;紅又如改走傌七進六??卒3進1,傌六進七, 卒3進1!變化下去,紅俥傌受拴,黑多過河卒反優,易走;紅 再如俥二退二,包8平9,俥二進五,馬7退8,傌七進六,馬8 進7,傌六進七,包2進3,炮八平七,馬7進6!相三進一,包2 平7,兵九進一。變化下去,在無車棋戰中雙方子力對等,互相 對峙,各有千秋。此路著法,局勢相對較為平穩,為時下流行走 法。

7. 傅二平三 車8進2 8. 傷七進六 …………

針對「高左車保馬」有很多戰法。在20世紀80年代中期, 紅俥九進一變化較為普遍,後來可能因黑棋反彈力甚強而慢慢淡

出人們的視線,使左傌盤河出擊成為當今棋壇較為熱衷的主流戰術。

8. … 車1進1

黑高起右横車,旨在伺機佔肋道出擊,是20世紀70年代中期盛行的流行新戰術,而20世紀50年代末至60年代初流行的卻是黑包2進4和包2退1兩大走法。

- 9. 炮八平六 包2進4 10. 傌六進四 車1平6
- 11. 俥九平八 包2平4

至此,雙方形成五六炮過河俥七路傌騎河對屛風馬平包兌俥 高左車保馬起右橫車過河包佔右肋互進七兵卒陣式。黑另有包2 平3,俥八進三,車6進3,俥八平七。以下黑有士4進5和士6 進5兩種雙方各有千秋、互有顧忌的不同下法。

12. 俥八進三 車6進3 13. 俥八平六 …………

兩人此番交手前,雙方對此陣式均有不同研究心得。唐丹曾在2006年全國體育大會象棋賽上先手勝過黨國蕾,而陳幸琳在近年來的幾次大賽中也曾有幾次走成相同的盤面,故此盤爭鬥,一定會非常精彩、緊張、激烈,令人大飽眼福。

13. …… 包9退1 14. 俥六進四 ………

紅進左肋俥窺殺右馬,勢在必行,旨在驅馬後,紅有炮炸右 底士等一系列進攻取勢、爭佔空間的有力手段。

14. …… 包9平7

黑先平左包驅俥,老練,次序正確。黑如先馬3退1?炮五 進四,馬7進5,俥三平五,士6進5,俥六退一,卒3進1,兵 七進一,車6平3,俥六平七,車3退1,俥五平七,卒9進1, 俥七平九。變化下去,紅多雙兵反先,易走。

15. 俥三平一 車8進4 16. 俥一進三 馬3退1

17. 炮六進七 馬1退3

以上是當今網戰中常見的佈局套路。紅肋炮炸底士後,黑立即退右邊馬於底象位捉俥,是主流戰術。

黑如包7平5(若士6進5??? 偉六平五!馬7退9, 偉一退一, 包7平8, 炮六平三, 車6退2, 偉五退一,馬1進3, 偉五平三,紅多子多雙兵雙相仕勝定),炮六平九,車6平2, 俥一退五!馬7進6!仕四進五,車8平7, 傌三退四,車7退1, 俥一進二,車7平4!不管以下紅方是否兌庫,黑雖缺士,但子位稍好,足可抗衡。

18. 俥六退五! ………

紅左肋俥退回仕角,暗伏保右傌佳著!是唐丹特級大師推出的最新探索型中局攻殺「飛刀」。據瞭解,楊德琪大師在國內大型比賽中曾走紅俥六退四,可始終沒突破「兩戰皆和」的不勝魔咒。

18. …… 車8平7 19. 仕六進五! …………

紅補左中仕固防,而不願逃傌避捉,這是此把「飛刀」戰術 的精華所在,令人擊節!

19. …… 車7進1 20. 帥五平六! ………

紅出帥,御駕親征,遠程助攻佳著!

20. … 馬3進2 21. 俥六進五 車7退2

黑敢打敢衝,及時將暗車殺出,明智之舉。黑如走馬2退3,俥六退五,馬3進2,俥六進五,馬2退3,俥六退五,馬3進2,雙方不變似可判和??黑雖伏包7平4叫帥後可將5平4吃炮,但用將吃子不算捉吃。

22. 炮六平四 …………

紅平炮再炸底士,兇悍犀利!王者氣勢變勝勢,彰顯得淋漓

盡致!紅如炮六平八??車7平3,相七進九,車3進2,炮八退一,包7平4!俥六平八,車3平1,俥八退七,車1平4!帥六平五,車4退3!黑形成巡河「霸王車」後,攻勢和防守力量大增,且多卒,兵種全,反先易走。

22. 包.7平4 23. 俥六平八 車7平4

24. 帥六平五 車6退4 25. 俥八進二 包4退1

26. 炮万平九?? …………

紅卸中炮於左邊相位,過急,易失先機。同要卸中炮,紅宜 炮五平三打馬更為有力。以下黑有兩變:

①馬7進6, 俥八退一! 黑如馬6進5, 俥一退一! 叫殺; 黑又如馬6退4, 炮三平五! 車6進3, 俥八進一! 下伏俥一平三攻殺凶招, 紅大優;

②車4平7,炮三平九!這樣引車入相台後再從左邊路切入,變化下去,紅攻勢更加兇猛,黑方較難防守。

26.…… 車6進6??

黑左貼將車進兵行線出擊過猛,不易反先。黑宜走將5進 1! 俥一退四,車6進3,炮九平一,車6進1,兵五進一,卒7進 1,俥一退一,車6進1,俥一進一,車6平5,俥一平八,卒7進 1。雙方爭鬥風暴過後,黑雖殘去雙士略有危險,但多子多過河 卒,又有騎河「霸王車」攻防,前景光明。

27. 炮九平六 …………

紅平左仕角炮出擊,明智之舉。紅如炮九進四??將5進1。 以下紅有兩變:

② 值一退四, 重6平5! 值八退一, 將5退1, 值八進一, 重

440

5平3,相三進五,車4進3!仕五退六,馬7進6,炮九進三,馬6進7,俥八退六,包4進4!俥八進六,包4退4,炮九平六,車4退8,俥八退一,車3平6,俥一進三!車6進3!帥五進一,車6退1,帥五退一,馬7進9,俥八平五,將5平6,俥一平三,馬9進7!下伏車6平2殺著,黑勝。

27. 重6平5??

黑車貪中兵,敗招!錯失戰機,導致被動、難走。黑宜先走包4平3!俥八退一,車6平5,相三進五,車4進1!兵一進一,車5平6!變化下去,黑雖殘去雙士,但雙車連成「霸王車」佔據兩肋守護,且又多子多卒,足可一戰。

28.炮六進七 車4退5 29.俥八退一! 車5平6 紅退左俥避兌,嚴控黑心臟地帶,頗具威懾力! 黑卸中車佔左肋道,不給紅俥八平四的入局機會,無奈。 30.俥八平三??(圖28) ·········

紅左俥右移捉馬窺底象,漏招!易遭偷襲成敗招。紅宜先走 相三進五補中相聯防,補厚陣形為上策。

30. … 車6退4???

黑退肋車保馬,敗筆!導致一著不慎全盤皆輸。如圖28所示,黑宜車4進8!相三進五(若俥三退一???將5平4!俥三平五,車6平3,相七進九,車3平2!俥一平三,將4進1,俥五進二,車2進3,仕五退六,車2平4!黑反捷足先登擒帥獲勝),車6平3,仕五退六,將5平4,仕四進五,車3平8!俥三平四,車8進3!俥四退八,車8平6,帥五平四,馬7進6。雙方兌俥(車)後,黑雖少雙士,但多子多卒必勝。

31. 俥一平二 馬7進6??

黑左馬盤河出擊,壞棋!錯失最後成和機會。這是決策失誤

導致的全軍覆沒,匪夷所思, 頗為遺憾!實在太低估了「缺 士忌雙俥」的威力!黑宜走車 4進1!俥三平六,馬7退8, 俥六平二!車6平9,俥二進 一!車9進4,俥二退三,車9 平5,相三進五,車5退1,俥 二平三。變化下去,和勢甚 濃。

32. 傅二退一 馬6進4?? 黑躍馬騎河出擊,速敗! 完全沒想到紅方暗伏殺機。黑 官馬6退4暫解燃眉之急為上

黑方 陳幸琳

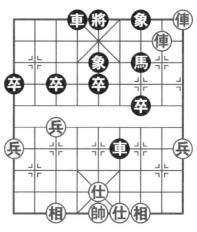

紅方 唐 丹 圖28

策,以下紅如續走兵一進一,車6進2,兵一進一,卒3進1,兵 七進一,車6平3!相三進五,車4平3!俥二退二,後車進1邀 兌,變化下去,黑尚可周旋,還有機會對決,強於實戰。

以下殺法是: 傅三平五!將5平6, 傅二平三,象7進9, 傅三平二(典型漂亮的「雙傳挫殺」,黑厄運難逃了),象5退7, 傅五平三,卸中俥窺殺底象,一劍封喉!以下黑如續走象7進5?? 傅三平四!將6平5(若車6退1??? 傅二進一,象9退7, 傅二平三!沉傳妙殺), 傅二進一!象9退7, 傅二平三也絕殺,紅勝。

此局雙方一開戰就奏起了中炮過河俥對右中象平包兌俥高車 保馬的雙包「歌聲」:紅進七路馬平五六炮,黑高右橫車伸過河 包來爭要隘、搶空間;步入中局後雙方拼搶日趨白熱化:紅肋炮 炸底士,回肋俥補中仕出帥助攻,黑回邊馬驅車,車殺兵砍傌又

546

回相台後,就在紅炮再轟底士,殺馬獻炮,左俥沉底鎖住包將後,紅在第26回合走炮五平九錯失先機,而黑走右進兵線過猛也失先機,在第27回合黑平車貪中兵導致被動難行。

但要命的是在第30回合紅俥八平三走漏後,竟然還會碰到 黑走車6退4保馬而錯失勝機,更糟糕的是在第31回合黑走馬7 進6錯丟最後成和機會,而被紅方聯成下二線「霸王俥」,鎮中 俥逼將,平右俥窺象,俥塞象腰發威,巧卸中俥追底象後成雙俥 挫殺擒將勝勢。

這是一盤雙方佈局步入正規套路,爭先奪勢;進入中局:我 行我素、各攻一面、眼花繚亂、懸念叢生、分庭抗禮、難分難 解,在紅走漏後,竟然遇到黑方三失戰機、「晚節不保」,被紅 方雙俥挫殺的需要改進「飛刀」的精彩殺局。

第29局 (河北)申 鵬 先負 (北京)王天一

轉五六炮過河俥進中兵左邊相對屏風馬平包兌俥左車騎河

1. 炮二平五 馬8進7 2. 傷二進三 車9平8

3. 俥 - 平二 馬 2 進 3 4. 兵七進 - 卒 7 進 1

5. 傅二進六 包8平9 6. 傅二平三 包9退1

7. 炮八平六 車8進5 8. 傷八進七 車8平3

9. 傅九平八 車1平2 10. 傅八進三 士4進5

這是2012年4月26日第2屆「周莊杯」海峽兩岸象棋大師賽 首輪申鵬與王天一之間的一場精彩廝殺。雙方以五六炮過河俥伸 左直車入兵行線對屏風馬平包兌俥伸左直車騎河殺七兵互進七兵 卒拉開戰幕。黑先補右中士固防,屬當今棋壇流行變例之一。黑 如包9平7,可參閱第19局「聶鐵文先勝孫勇征」之戰。

11. 兵五進一 包9平7 12. 俥三平二 包2平1!

黑平右邊包兌庫,成雙邊包陣式反擊,最早在2011年由特級大師蔣川首創。黑如象3進5,可參閱第2局「王天一先勝張申宏」之戰。黑又如馬7進6,可參閱第30局「王衛東先負張澤海」之戰。

13. 俥八平四 包7平9 14. 相七進九 …………

紅揚左邊相欺車,屬改進後流行走法。紅如俥二進二,可參 閱第4局「阮成保先負蔣川」之戰;紅又如改走傌三進五,可參 閱第4局「阮成保先負蔣川」之戰中第14回合注釋。

14. …… 車3退1 15. 仕四進五 卒1進1

黑急進右邊卒,是王天一特級大師推出的最新探索型中局攻防「飛刀」!黑如車3進6,可參閱第5局「趙鑫鑫先負許國義」之戰;也可參閱第13局「柳大華先勝李少庚」之戰。

- 16. 傅二進二 車2進4 17. 傅二平三 車3平6
- 18. 俥四平六 …………

紅平俥避兌,明智之舉。紅如硬走傌七進六??車2進1!俥四進二,馬7進6,傌六退七,車2進1,俥三平一!車2平3,傌七退八,馬6進4,俥一退二,包1進4!變化下去,紅雖得子,但黑得勢又多雙卒,局勢開朗易走。

18. … 車6退2 19. 俥六進五 包1進1!

黑進右邊包於卒林線,突發奇想!是超常思維的傑作!一改以往流行的黑包1退1,傌七進六,車2平6,炮五進四,士5進4!俥三進一,後車退1,俥六退一,馬7進5,傌六進五,後車進1,俥六平四,車6退2,傌五進七,車6平3。變化下去,紅多仕相,兵種全佔優,意要出奇制勝!

20. 傌七進六 車2進1 21. 兵五進一 卒5進1

22. 傌六進七 車2進1(圖29)

23. 傌七退五??? …………

雙方兌去兵卒後,紅勢不錯,但紅現左傌貪中卒,敗著!錯失先機,由此一蹶不振,陷入困境。如圖29所示,紅宜徑走炮 六進五!卒5進1,炮六平三!車6平7,俥三退一,包9平4,俥 三平七!包4退1,俥七進二。變化下去,黑雖多中卒,但紅多子,仕相全,強於實戰,足可抗衡。

23. …… 包1平5 24. 俥六平七 象3進1

25.炮五進四 馬3進5 26.炮六平五 車6進2

27. 馬五進七 車6平3 28. 馬七進九?? …………

雙方兌去中炮(包)後,紅又鎮中炮,局勢不錯,但紅左傌 突踩邊象邀兌車,令單騎闖營而鑄成大錯,喪失最後一次棄子反 攻機會而飲恨敗北,實在太可惜了!紅宜俥七退一!將5平4,

庫七平九!車3退1,俥九進二,將4進1,俥九退四,車3進1,俥九進三,將4退1,俥九進一,將4進1,俥九退三!變化下去,紅雖少子,但棄子後有攻勢,優於實戰,尚可抵禦,勝負一時難斷。

以下殺法是:車3退3, 傌九進七,將5平4,炮五平 六,車2平7,相三進五,卒7 進1,傌七退八,將4平5,傌 八進七,將5平4,傌七退 八,卒7平6(黑方不願再起

黑方 王天一

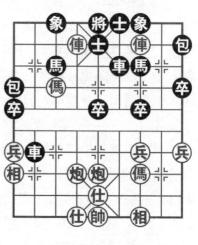

紅方 申 鵬 圖29

將5平4判和,而不顧紅俥傌炮有驚無險的攻勢,分卒來繼續擴大優勢),傌八退六,將4平5,傌三進五,包9進5!飛包再炸一兵。至此,黑雖殘中象,但淨多雙卒,具有車包卒已歸邊同側壓境,下伏黑車包直插紅右翼薄弱底線。紅見大勢已去,厄運難逃,只好城下簽盟,飲恨敗北。

此局雙方一開戰就打起了五六炮對平雙邊包兌俥之仗:紅挺中兵,平雙直俥避兌,黑退右車挺1卒,推出最新中局攻防「飛刀」步入中局搏殺。當黑方在第19回合超常思維地走包1進1後,又卒殺中兵,連進右車,使紅方在第23回合走傌七退五貪中卒而一蹶不振。但更糟糕的是紅在第28回合走傌七進九踏邊象邀兌車而錯失最後反攻機會,被黑方兌車殺卒,渡卒進將,包炸邊兵,呈多雙卒勝勢。

這是一盤佈局按套路;中局有「飛刀」,關鍵時刻出奇想後,紅傌貪中卒又殘邊象而陷困境,被黑車包卒壓境直插紅右翼 薄弱底線而飲恨告負的兩步貪招落敗的反面殺局。

第30局 (阜陽)王衛東 先負 (大連)張澤海轉五六炮過河俥進中兵不兌車對屏風馬平包兌俥 左直車騎河

1.炮二平五	馬8進7	2.傌二進三	車9平8
3.俥一平二	馬2進3	4.兵七進一	卒7進1
5. 俥二進六	包8平9	6. 俥二平三	包9退1
7.炮八平六	車8進5	8. 傌八進七	車8平3
9. 俥九平八	車1平2	10.俥八進三	士4進5
1.兵五進一	包9平7	12. 俥三平二	馬7進6!

這是2012年7月1日安徽淮南「交通杯」象棋公開賽第11輪 王衛東與張澤海之間的一盤「短平快」精彩廝殺。雙方以五六炮 過河俥高左直俥於兵行線進中兵對屏風馬平包兌俥高左騎河車殺 七兵右中士7路馬互進七兵卒開戰。黑左馬盤河出擊,是在廣深 一帶頗有名氣的遼寧著名高手張澤海借特級大師呂欽於2012年6 月17日首創的中局攻殺「飛刀」,一改第2局「王天一先勝張申 宏」之戰中黑走的象3進5和第29局「申鵬先負王天一」之戰中 黑改走的包2平1等不同走法,旨在攻其不備、出奇制勝。黑方 真的能順利如願嗎?讓我們拭目以待吧!

13. 俥八平四

紅平左俥佔右肋欺馬,是紅方推出的最新試探型中局攻殺「飛刀」,一改以往的紅兵五進一,卒5進1,俥二平四,包2進2,相七進九,車3平5,俥四平七,車2進2,炮六退一,馬6退5。以下紅有俥七平一和俥七平九兩種不同走法,結果前者為黑優,後者為紅方易走,意要出奇制勝。

13. 馬6退5 14. 相七進九??

紅揚左邊相驅車,漏著!當紅左俥硬逼黑左盤河馬退回中路象位後,仍宜走俥四平八,不給黑右車包發威入侵的機會。黑如接走包2平1,俥八平六!下伏相七進九和俥二平一殺邊卒兩步先手棋,且黑雙包窺殺三、九路兵,紅左肋俥始終堅強地守護著,不給黑方任何發包出擊機會,演變下去,優於實戰,紅足可一搏。

14.…… 包2進4!

黑方抓住機會,伸包於兵行線,塞相腰點穴,佳著!頓時使 紅方子力呆滯難走。黑如改走車3退1?? 傌三進五!包2進4, 俥四進五,包7進5,炮六退一!卒7進1,兵五進一,卒5進

1,炮六平七!包2平3,炮七平五!卒5進1,前炮進二,車3平7,俥二平四!將5平4,前俥進一!將4進1(若貪走士5退6???俥四平六!紅俥妙殺,速勝),後俥平六,士5進4,俥四退一!將4退1,俥六進一!紅速勝。

15. 仕四進五 卒3進1 16. 俥四平六 車3平5

17. 炮六退一 包2進1 18. 仕五進六 …………

紅揚中仕避兌中炮,穩正。紅如貪走傌七進五??包2進2! 相九退七,車5平3!變化下去,紅左相難逃,局面尷尬。

18.…… 車5平6 19.仕六進五 卒3進1

20.相九進七 卒7進1! 21.傌三進五 包2進2

22. 傌七退八 車2進9 23. 炮六退一 車6進1!

黑棄3卒,渡7卒,棄包砍傌,沉右車叫帥後,現又進左肋車拴鏈紅左俥中傌,好棋!為黑左車包直插紅右翼薄弱底線做了充分的準備。至此,紅棋開始步入艱難處境。

24. 兵三進一 包7進8(圖30)

25. 炮五進四??? …………

紅進三兵殺卒棄右底相後,仍有求和希望,但現飛炮炸中卒 反擊,欲進左肋俥催殺,敗著!反而不可挽回地失去求和願望!

如圖30所示,紅宜俥二退六!車6平7,相七退九,馬5進

7,兵三進一,馬7進5,炮五進三,卒5進1,俥六平七,包7平

4, 仕五退六,象3進5, 俥七進四!車7平5, 仕六退五,象5進

7,俥七進二,士5退4,俥七退三,車5平1,俥七平五,象7退

5, 俥五退一!車1進1, 俥二進六,卒9進1, 俥五平一!演變下去,黑雖多雙象,但紅仍有一線求和希望,遠遠強於實戰。

以下殺法是:馬3進5! 俥二平五,車6平8, 俥六進三,車 8進3! 黑方抓住戰機,兌中炮,沉左車,藉底包之威成雙車錯

546

殺。紅如接走傌五退三,車8 平9,俥五平二,包7平4!以 下紅有兩變:

①傌三退二,包4平8, 仕五退六,包8平4!帥五進 一,車2退1!帥五進一,車9 退2!黑肋道底包還來不及退6 炸俥,黑就雙車錯殺入局了, 黑勝;

②仕五退四,包4平6! 帥五進一,車2退1,帥五退 一(若帥五進一,車9退2, 仕六退五,車9平7,仕五進

黑方 張澤海

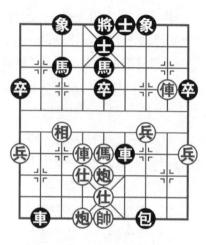

紅方 王衛東 圖30

四,馬5進6! 傳二平四,馬6進7, 傳四退三,包6退3, 傳六退三,包6平5, 帥五平六,車7平6! 黑勝),包6退8! 傌三退四,車2進1,帥五進一,車9平6, 傳二平五,車6平5,帥五退四,士5進6!以下紅方只有俥五平四,包6進2, 俥六平四,車5平6,帥四平五,車6退6! 殺去雙俥後,黑方淨多三大子完勝。

此局雙方一開戰就展開了五六炮對平包兌俥角逐:紅挺中兵,平左俥捉馬,黑左馬盤河又回中象位固防,紅揚左邊相打車,黑進右包點穴出擊;進入中局後雙方爭鬥步入白熱化:紅補中仕,黑棄3卒,紅退肋炮,黑進包邀兌,紅進盤頭傌,黑棄包殺傌沉俥,拼搶十分精彩激烈,互不相讓。就在紅進三兵殺7卒、黑左包炸紅右底相後的關鍵時刻,紅在第25回合竟隨手飛炮炸中卒招來橫禍,錯失求和機會,被黑方抓住機遇,兌中炮沉

俥,藉底包之威成雙車左右夾殺。

這是一盤佈局循規蹈矩,不落常套,爭空間,佔要隘;中局 攻殺,拼搶激烈,尤其借用呂欽推出的左馬盤河,再次顯示優異 的反擊後勁,但重演此陣還須謹慎為妥的「短平快」精彩殺局。

第31局 (煤礦)景學義 先勝 (天津)趙金成 轉五六炮過河俥進中兵左橫俥對屏風馬平包兌俥雙邊包

1.炮二平五 馬8進7 2.傷二進三 車9平8

3. 使一平二 馬2 進3 4. 兵七進一 卒7 進1

5. 傅二進六 包8平9 6. 傅二平三 包9退1

7. 炮八平六 車1平2 8. 傌八進七 包2平1

9. 兵五進一 包9平7 10. 俥三平四 包7平5

這是2012年3月28日全國象棋團體賽首輪景學義與趙金成為爭奪2013年全國象棋甲級聯賽入場券的第一盤生死決鬥。雙方以五六炮過河俥進中兵對屏風馬平包兌俥雙邊包轉半途順包互進七兵卒拉開了一場驚心動魄、驚險莫測的搏殺大戰。黑平「窩心包」轉成半途順包陣式,是20世紀90年代棋壇的主流戰術。黑如士4進5,俥四進二,包1退1,炮六進六,包7平9,俥九進一,車8進6,俥九平四!車2進4。演變下去,雙方相持,互有顧忌,較難掌控,各有千秋。

11. 炮六退一 車8進8

黑伸左直車於下二線追殺左肋炮,屬改進後的反擊手段之

一。黑如車2進8,可參閱第26局「趙國榮先負孫勇征」之戰。

12. 俥九進一! …………

紅高起左橫俥保肋炮,著法靈活、剛柔相濟、從長計議、標

新立異,意要攻其不備、出奇制勝。

在2001年世界象棋挑戰賽上苗永鵬與許銀川之戰中紅曾走過炮六平五??車2進8!馬三進五,馬7進8,兵五進一,卒7進1,俥四退一,馬8進6!兵三進一,馬6進4!前包平六,包5進3,馬七進六,包5平1!炮六平九,士4進5,兵九進一,前包平5!炮九平六,車8退2,馬六退四,包1平2!馬四進五,馬4退5,俥九進三,包2進4,炮六平三,象7進5,炮三退一,車2退1,相三進五,包2退2,俥四退一,車2平4,炮三進一,車4退1,俥九退一,包2進2,馬五進四,馬5進6!炮五平四,車4進2!馬四進二,車4平6!黑肋車殺紅炮後,形成黑雙車馬包強大攻勢,結果黑方完勝。

12. … 車2進6 13. 傌三進五 象7進5!

黑先補左中象固防,穩紮穩打,又一把黑方抛出的最新探索 型改進後的從長計議的中局攻防「飛刀」! 效果如何?讓我們拭 目以待吧!

在2011年4月第3屆句容「茅山·碧桂園杯」全國象棋冠軍邀請賽上柳大華與呂欽之戰中黑曾走過車8平7,炮六平五,馬7進8,俥九平六,卒7進1,俥四進二,馬8進7,俥六進七,馬7進5,相三進五,包5進4,俥六退四,包5退1,傌五進六,馬3退2,俥四退二,士6進5,俥四平五,包5進4,仕六進五,包1平9,俥五平一,包9進4,兵九進一,車2平6,俥六平五,包9平8,俥一平二,包8平9,俥二平一,包9平8,雙方不變判和棋。

14. 炮六平三 包5平1

15. 俥九平六 前包進4

16.炮三平五(圖31) 前包進3???

在黑雙包齊鳴,炸邊兵出 墼後,紅也反架雙中炮,是一 步先 棄後取的好棋!然而黑方 小將在紅方景大師面前毫無怯 意,竟然大膽沉底包準備決一 死戰,敗著!錯失良機,導致 陷入困境,最終飲恨敗北。

如圖31所示,黑官前包 平5! 傌七進五,車2平5! 俥 六淮七, 重5平7! 兵五進 一,卒1進1,兵五進一,車8 平5!帥五淮一,車7進2,帥 五退一,馬7進5!至此,黑

黑方 趙金成

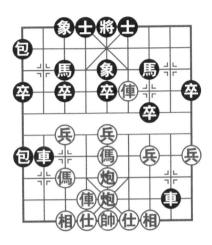

紅方 景學義 圖 31

 重兑紅雙傌後,紅雖有中炮雙肋俥出戰,但黑兵種全,又淨多雙 高卒,下又伏卒7進1參戰先手棋,強於實戰,足可抗衡,勝負 難斷。

17. 後炮平四!

紅巧卸後中炮,果斷避其鋒芒,勢在必行,佳著!黑勢由此 急轉直下,陷入被動,難以自拔。

17. 馬 7 進 8 18. 俥四平二 前包退 3

19. 炮五银一 車 8 银1 20. 炮四進六 前包平5

21. 傷七進五 車 2 平 5 22. 俥六進七!

黑棄包兌雙傌後,黑右馬已在紅右肋士角炮口中,不吃,而 及時伸左肋俥點穴塞象腰而直接窺殺黑右邊包,是一步繼續擴優 爭先的好棋,紅方由此步入佳境!紅如貪炮四平七??車8進1! 俥六進七,馬8進7,俥二平四,馬7進9,炮七平八,馬9進

44

7! 俥四退五,車5平6! 炮八退六,車6進2! 炮八平四,包1進 1,俥六退六,馬7退6,俥六平四,馬6進4,俥四平六,車8平 6,炮五進五,士6進5,炮五平九,車6退3! 變化下去,雙方 子力對等,和勢甚濃。

22. 象5退7 23. 炮四平二 包1進1

24. 炮二退二 包1平2 25. 兵五進一 士6進5??

黑同樣補中士固防,宜徑走士4進5堅守為上策。

26. 俥二進三 將5平6??

黑御駕親征,出將對攻,使兩軍陣前兵馬搏殺迅速進入高潮!顯示出黑方破釜沉舟的決心,但背後卻隱藏著紅方悄然步入的殺機,故第25回合黑宜走士4進5,此刻黑可走象7進5,穩固堅守,黑尚無大礙,仍可堅持。

27. 炮五進一 車8平6 28. 仕六進五 包2進7

29.相七進九 車6進1 30. 俥二平三 將6進1

31. 傅六退六 包2平6 32. 傅三退四 象3進5

黑揮右包炸底仕,別無良策後,現補右中象固防,無奈,黑如硬走車5平2??炮五平四!包6退2,俥三平四,士5進6,俥六進六,士4進5,俥四退三!車2進3,俥六退八(這種巧妙的「四車相見」對殺,實在罕見)!車2平4,帥五平六,車6退1,仕五進四,將6退1,兵五平六!在以後無俥(車)棋戰中,紅多相,又有過河兵參戰,反優。

33. 炮二退二! 車5退2

在雙方兌俥(車)過程中,黑逃中車殺兵邀兌,明智之舉。 黑如象5進7??炮二平五!卒5進1,俥六進四,車6退2,前炮 平六,包6退1,炮五平四!車6平5,俥六平四,士5進6,俥 四平七,將6平5,炮六退三,卒5進1,相九退七,馬3退2,

俥七進二,將5退1,俥七平八!變化下去,紅得子又多雙相, 大優。

以下殺法是: 俥三平五, 卒5進1, 俥六進四, 卒5進1, 俥 六平七, 馬3 退2, 炮五平八, 將6 退1 (若車6平8?? 炮八進 六!士5進6,炮二進三,包6退3,炮二平九!變化下去,紅三 子歸邊有攻勢,黑右底馬厄運難逃而易落敗),俥七平一,車6 平8, 炮八淮六(一炮封喉定乾坤)!將6平5(若士5進4??車 雙句左右夾殺勝勢)!帥五平四,重8退2,值一淮三,十5退 6, 俥一平四, 將5進1, 俥四退六(也可徑走俥四退一! 將5退 1,炮八退四,卒5進1,俥四平八,車8平7,炮八退四!右傌 被殲,中卒受制,紅也勝勢),車8平9,炮八退四,卒5進1 (棄卒無奈), 俥四平五, 馬2進3, 炮八退二, 馬3進4, 俥五 平四, 車9進3, 炮八平五!象5退3, 兵七進一!車9平7, 帥四 進一, 重7退1, 帥四退一, 重7平5, 相九進七, 重5平4, 兵 三進一!象3進1,俥四進五,將5退1,兵七平六!車4退4,俥 四退二,將5淮1, 值四平九(殺去邊卒,紅俥炮高兵單相必勝 黑車單士單象)!象1進3,值九平五!將5平4,帥四平五,車 4進5,帥五進一,車4退1,帥五退一,車4退4,炮五平七,象 3退1, 兵三淮一(渡三兵可長驅直入,將直搗黃龍)!車4進 5, 帥五淮一, 車4退1, 帥五退一, 車4退6, 兵三淮一!

至此,黑車單士單象無法抵擋紅俥炮高兵單相的火力攻擊而城下簽盟,拱手請降,紅方完勝。

此局雙方一開戰就打起了五六炮對平包兌俥雙邊包轉半途順 包之仗:紅退左仕角炮,黑伸左直車於下二線捉炮,紅高左橫俥 進盤頭傌,黑進過河車補左中象;步入中局爭地盤、搶空間,互 不相讓。

當紅方在第16回合鎮前後中炮後,黑卻走前包進3沉底決一死戰而錯失良機。到了第25回合紅渡中兵從中路突破後,黑竟然補錯中士,又丟了穩固堅守的機會後而一蹶不振。紅方抓住戰機,沉右俥,進中炮,揚仕相,雙俥發威,砍象滅卒,棄兵兌車,俥掠雙卒,左炮壓馬,平帥吃包,俥殘底士,又殺中卒,鎮中炮,兵殺馬,俥殲卒,渡三兵,最終紅俥炮兵完勝黑車單士單象。這是一盤開局進入套路;中局驚險莫測:黑補左中象拋出最新中局攻防「飛刀」,補錯中士引來禍害,出將助攻日趨糟糕,儘管最終黑方失敗,但「飛刀」防禦性能依然可圈可點的精彩殺局。

第32局 (黑龍江)趙國榮 先勝 (山東)張申宏 轉五六炮過河俥挺中兵盤頭馬對屏風馬平包兌俥左車騎河

1.炮二平五 馬8進7 2.傷二進三 車9平8

3. 傅一平二 卒7進1 4. 傅二進六 馬2進3

5. 兵七進一 包8平9 6. 俥二平三 包9 银1

7. 炮八平六 車8進5

這是2011年8月3日全國象甲聯賽第17輪趙國榮與張申宏之間都擅長搏殺的一場在所難免的激戰。雙方以五六炮過河俥對屏風馬平包兌俥左直車騎河互進七兵卒拉開戰幕。黑方搶進7卒,意要把開局引向自己相對熟悉的佈局體系之中,現又走「倒騎河車」運用1992年全國象棋個人錦標賽上首創的老譜走法,意欲搶佔紅方的七路兵,嚴控紅左傌與雙炮的活動,從而來延緩紅中路形成的攻勢。黑可考慮走車1平2或馬3退5。

8. 傷八進七 車8平3 9. 俥九平八 車1平2

10. 俥八進三 士4進5

此時形成了一個分水嶺:黑方既可先補右中士固防,也可改 走包9平7打俥,看紅俥平二路還是平四路後再補棋。紅如接走 俥三平四,黑再補中士,就減少了以後紅走俥三平二這路變化。 在同場比賽中聶鐵文與才溢之戰中紅改走俥三平二,包2平1, 俥八平六,象3進5,俥二進二,包7平5,相七進九,車3退 1,仕四進五,車3平2!演變下去,黑可抗衡,結果雙方戰和。 有趣的是,這場比賽黑龍江隊四台全部以五六炮出戰,山東隊也 全部以同樣陣形相抗爭,結果雙方均為一勝二和一負而平分秋 色。

11. 兵五進一 包9平7 12. 俥三平二 象3進5

「外車」是在2004年由陳翀大師首創,從而在棋壇掀起了一場新奇大戰。而經典主流變例卻是「裡車」俥三平四。

黑補右中象固防是在2011年由孫勇征特級大師首創的,避開了第15局介紹過的「申鵬先負蔣川」之戰中黑包2平1後的激烈變化。而本次大賽另一台「陶漢明先負卜鳳波」之戰中黑走的是車3退1,變化較為複雜,不易掌控。飛右中象這路變化,從實戰結果來看,是紅方容易掌握的先手。

13. 傌三進五 車3退1 14. 炮六退一 包2平1

15. 俥八進六 馬3退2 16. 兵五進一 卒5進1

17.炮六平七 車3平2

黑車平2路屬改進後流行變例之一。在8月3日同輪比賽中 郝繼超與謝巋之戰中黑曾走車3平1,兵九進一,車1平2(若車 1進1?? 俥二平七,卒5進1,傌五進七,包1平3,相七進九! 變化下去,黑右邊車困死必丢後告負),傌七進六,車2進4, 俥二平七,馬2進4,俥七退三,士5退4,炮五進三,包7平

5,炮七平五,車2退3,傌六進七,馬4進3,俥七進三,車2平 4,俥七平九,結果弈和。總之,這路下法,可避免紅走傌七進 六踩車後的先手棋。

18. 傌七進六 車2進4 19. 俥二平七 馬2進4

20. 俥七银三!

紅俥退兵行線,攻守兼顧,是趙特大此戰推出的最新探索型中局攻防「飛刀」,一改在本屆6月22日象甲聯賽上程吉俊與張申宏之戰中紅曾走俥七進三,士5退4,炮五進三,包7平5,炮七平五,車2退3,傌六進七,馬4進3,俥七退三,變化下去,雙方平穩,結果戰和,意要出奇制勝。

20. … 士5退4

黑底線漏風,難有力挽狂瀾之策!黑現主動退中士是當前減少風險的必然決策。黑如走馬7進5??炮五進三!包7進5,傌五進四,包7平1,傌六進五,馬4進5,炮七平五,車2退5,前炮進二!象7進5,傌四進五!下伏俥七進六殺招,紅棄馬破雙象有強大攻勢,勝定。

21. 炮五進三 包7平5 22. 炮七平五 車2退3

23. 俥七平六

紅平俥保傌,精巧俐索!意要繼續保留複雜變化。紅如改走 傌六進七??馬4進3,俥七進三,包5進3,炮五進四,士6進 5,傌五進七,變化下去,紅子活躍,但局面過於簡化,很難贏 棋;紅又如前炮進三??士6進5,傌六退七,車2退1,兵三進 一,馬4進5,變化下去,雙方雖子力對等,但黑足可抗衡,好 於實戰,故黑選擇保馬留住子力是上策。

23. 包1平3

黑包平3路,老到,下暗伏車2平4! 俥六進一,馬4進3捉

24.相七進九 馬4進2??

黑進右馬,冒險漏招!反給了紅傌六進七的反擊機會。黑宜包5進3!炮五進四,馬4進5!以下紅如走傌五進四,則士6進5,傌六進五,馬7進5,俥六進三,馬5退7,以下不管紅是否兌馬,黑可抗衡;不如紅改走傌六進五,馬7進5,俥六進三,包3退1,俥六平五,包3平5!俥五平九,包5進3!紅中傌難逃,黑反多子大優,遠遠強於實戰。

25. 馬介進七(圖32) 馬2進3???

當紅傌進卒林捉車時,黑進右馬於象台壓傌,敗著!導致局勢急轉直下。如圖32所示,黑宜徑走車2退2!俥六進三,車2進3,前炮進三,士6進5,傌五進六,車2退2!炮五進四,包3退2!俥六進一,包3平1!俥六平五,象7進5,炮五平八,馬2

進4,炮八進一,馬7進6! 七進六,將5平6,炮八平 一,包1進6,炮一平九,包1 平9,後馬進四,馬4退3!變 化下去,黑雖殘象,但大子、 兵卒對等,優於實戰,黑足可 抗衡,勝負一時難料。

26. 傅六進二 包5進3 27. 傅六平五 士6進5 28. 傌五進六! 車2平6! 雙方兌去中炮(包)後, 紅俥傌炮仍佔據中路,來勢洶

洶,兇狠潑辣,今人不寒而

黑方 張申宏

紅方 趙國榮 圖32

慄!紅現中傌騎河捉包,又窺殺中象,下伏紅傌換雙象凶招。危急時刻,黑右車左移佔肋,妙手解圍,一招兩用:既穩穩地解放了右角台馬,走馬3進4踩俥的先手棋,又暗伏將5平6隨時可叫殺的凶招,令人擊節!化險為夷,無懈可擊,令人大飽眼福!

29. 俥五進二! …………

紅巧砍中象,奪取殘局優勢,是不錯的選擇。

29. 象7進5 30. 傷六退四 馬7進6??

黑進左盤河馬護中象,漏著!其實黑方進攻是最好的防守, 宜徑走馬3進2臥槽發威,較為主動,反擊積極。紅如接走炮五 平一,馬2進4,炮一平六,馬7進6!此刻黑左馬盤河,既護中 象,又可伺機騎河出擊,還下伏包3平4捉炮先手棋,顯而易見 黑已反先易走了。

31.炮五進四? 包3平2??

紅進中炮騎河壓馬窺卒,不如徑走炮五平一先謀殺邊卒更加 實惠,因在無俥(車)殘棋中的兵卒助戰尤為重要,往往淨多一 兵或一卒,就能讓對方致命待斃了。

黑包平2路,空招!錯失了打邊兵的抗衡機會,黑仍宜先馬 3進2!帥五進一,將5平6,炮五退三,象5進3!傌七退五,馬 2退4,炮五平一,包3平5,帥五平六,包5平9,炮一進四,包 9進4,兵九進一,包9退2,智守前沿,兩難施展,優於實戰, 足可抗衡,勝負一時難斷。

32.相九進七 包2進4??

黑包進兵行線窺邊兵或伺機鎮中包作用不大,同樣進包,黑 宜徑走包2進7!紅如仕六進五,包2退3,兵一進一,包2平 5,帥五平六,包5退1!黑壓頂紅右盤河傌後,可相對延緩紅方 即將形成的攻勢,變化下去,優於實戰,黑可一戰。

33. 兵一進一 包2平5??

黑表面架起空頭包,實則無其他子力配合,難有成效攻勢, 反給紅傌四進六踩包踏象的先手機會,壞棋!黑宜將5平6!以 削弱紅中炮攻勢為上策。紅如接走炮五退三,包2退1,傌四退 六,包2平9,傌七進五,包9平5!炮五平八,馬6退5,傌六 進七,馬5進4,變化下去,黑多邊卒,紅多雙相,雙方各有千 秋,但基本均勢,戰線甚長,優於實戰。

34. 馬四進六 包5退1 35. 馬七進五 馬3退4 紅馬踏中象邀兌,是一步擴大優勢的緊著!

黑馬退士角追中炮,老練而沉穩,不給紅方兵種全佔優勢的機會。黑如馬6退5??炮五平七,馬5進3,炮七平八,士5進4,炮八平三!包5退1,兵三進一,紅多兵雙相佔優。

36. 馬五退四 馬4進5 37. 馬六進八 …………

雙方兌子簡化局面時,紅又殘去黑中象,至此,黑馬包兵種 全,粗看足可抗衡;但細分析:紅雙傌佔位絕佳,且仕相全,防 守能力更強。紅解決這3組對頭兵(卒)時明顯要優於黑方馬 包,黑方要守和相當困難。

37. … 將5平6??

黑出將,敗筆!再失求和希望。黑宜包5平4!傌四進三,包4退4,傌三退五,包4平2,傌五退三,包2進1,相七退五,包2平9,傌三進一,包9進3!傌八進七,將5平6,傌一進二,將6進1,仕六進五,卒1進1,演變下去,紅雖多兵多雙相,但黑馬包高卒尚有一線和棋機會。

38. 馬四進三 將6進1 39. 馬三退一 卒7進1

40. 傷一退三 卒7平6??

黑平卒保中包,劣著! 丟失最後一次求和機會而飲恨敗北。

黑宜徑走包5進1! 傌八退六,包5平2,兵三進一,馬5進7! 兌 兵卒後,黑不走漏,尚有最後一線求和機會,優於實戰。

以下殺法是:馬八退六,包5平4,兵一進一!將6退1,相三進一,卒1進1,相七退五,士5進6(揚中士,壞著,宜卒6進1,兵三進一,馬5進4!變化下去,黑只能爭取對攻來以攻代守,力爭謀和。黑如錯過這大好對攻時機,待紅方調好陣形後,黑就只能束手就擒了),仕六進五,士4進5,馬三進五(紅欲運馬左側,覬覦黑右邊卒),包4進1,馬五退七,包4平6,兵一平二,卒6平7(果斷棄7卒,精巧!黑欲趁退肋包巧打雙方之機來殺紅三路兵),兵二平三(精妙!是一步取勝佳著)!

卒7進1,兵三平四,馬5退4,傌七進六(紅兑傌簡明,能快速取黑邊卒,易形成紅傌雙高兵仕相全對黑包高卒雙士佔優殘局後,紅方獲勝有把握),士5進4,傌六進八(紅透過傌位調整及精準計算,又兑馬後局面更趨簡化,至此,黑士或邊卒必丢其一後,厄運難逃了),包6平2(黑忍痛丢士實屬無奈,如士6退5,傌入退七!黑右邊卒被踩後,紅也多兵勝定),傌八進六!包2退6(若包2退4??傌六退五,士6退5,傌五退七!包2平1,兵四平五,卒7平6,兵五平六,卒6平5,兵六平七,卒5平4,兵七平八,卒4平3,兵八平九!卒3平2,前兵平八,卒2平1,傌七退九!紅傌高兵仕相必勝黑包單士),兵四進一,士6退5,傌六進七,包2平1(若將6平5???紅傌七退八巧殺邊卒後,紅方完勝),傌七退五(殺中士後,紅必勝),包1進6,兵四進一,將6平5,兵四平五!包1平5,傌五退三,將5平4,傌三退四,卒7平6,傌四退六,卒1進1,兵五進一!兵臨城下,傌到成功,傌兵擒將。

以下黑如續走包5平3(若先包5退4??? 碼六進八!包5平

8, 傌八進七!紅速勝), 傌六進七,包3退2,兵五平六,將4平5,傌七退五,包3退2,傌五進四,將5平6,兵六平五,包3退1,傌四退六!包3進2(若包3進1???傌六退四,包3平8,傌四進三!紅勝),傌六退四,包3平6,傌四退二。以下黑有兩變:

- ①包6退1, 傌二進一, 包6平9, 傌一進三!紅勝;
- ②包6平8, 傌二進一,包8平7, 傌一進三!紅也勝。

此局雙方一開戰就展開了五六炮對平包兌俥廝殺:紅伸左直 俥進中兵跳盤頭傌,黑補右中士象,平雙包兌俥來爭空間、佔要 隘,驍勇善戰,迂迴挺進;進入中局後,雙方爭鬥日趨白熱化:

首先,紅七路俥遭右馬追逐後在第20回合走俥七退三回兵行線防守,推出了最新中局攻防「飛刀」,使黑方在第24回合走馬4進2漏招,在第25回合走馬2進3導致局勢急轉直下,在第29回合走馬7進6保中象,錯失反先機會。

以後連續在第30回合走馬7進6,在第31回合走包3平2,在第32回合走包2進4,在第33回合走包2平5。以上四步棋令黑方優勢蕩然無存,消失殆盡。最後在第37回合走將5平6,在第40回合走卒7平6保中包兩失求和機會,被紅方渡邊兵出擊,兌肋傌爭先,傌踩雙士衝兵,兵臨城下困將,最終紅傌兵發威,聯手困包搶將。

這是一盤雙方佈局循規蹈譜,輕車熟路,一來二去,互不相讓;中局搏殺精彩激烈,攻殺銳利,紅推出退俥「飛刀」後,令黑方七步走漏難以自拔,最後又兩次錯失和棋機會,猶如虎落平川、慌不擇路、顧此失彼、疲於應付,新招「退俥」與實戰「進俥」雖僅一步之差,但其效果卻是天壤之別、獲益良多的不是短局遠勝短局的精彩殺局。

第33局 (河北)申 鵬 先勝 (上海)孫勇征 轉五六炮過河俥高左橫俥對屏風馬平包兌俥雙邊包左中士

1.炮二平五 馬8進7 2.傌二進三 車9平8

3. 傅一平二 馬2進3 4. 兵七進一 卒7進1

5. 傅二進六 包8平9 6. 傅二平三 包9退1

7. 炮八平六 車1平2 8. 傌八進七 包2平1

9. 俥九進二 …………

這是2012年9月17日第5屆「楊官璘杯」全國象棋公開賽專業組首輪申鵬與孫勇征之間的一場「短平快」精彩搏殺。雙方以五六炮過河俥高起左橫俥對屏風馬平包兌俥雙邊包互進七兵卒拉開戰幕。紅現急進左橫俥,旨在平八路邀兌車,蓄勢待發,屬當今棋壇流行變例之一。紅如傌七進六,可參閱第1局「胡榮華先勝景學義」和第7局「王天一先勝孫勇征」之戰;紅又如兵五進一,可參閱第11局「王天一先勝汪洋」、第8局「申鵬先負許銀川」、第23局「趙鑫鑫先勝呂欽」和第10局「趙鑫鑫先負孫勇征」之戰。

9. 士6進5

黑先補左中士固防,穩健之招。黑如改走士4進5,可參閱 第16局「唐丹先勝王琳娜」之戰中第9回合注釋。

10. 俥九平八 …………

紅亮出左橫俥邀兌,屬當今棋壇流行的後中先走法,以減輕 黑方對紅左翼的反擊壓力。紅如傌七進六,可參閱第57局「柳 大華先勝李鴻嘉」和第16局「唐丹先勝王琳娜」之戰。

10. …… 車2進7 11. 炮六平八 包9平7

12. 俥三平四 象7進5

黑先補左中象固防,靜觀紅方變化,也開通了左車平6路成 左貼將車的出路,主動積極之變。黑如包1退1?? 傌七進六!象 7進5,炮五平七,車8平6,俥四進三,士5退6,炮七進四,包 1進5,兵七進一!包1平7,相三進五,卒7進1,炮八進二!雙 方步入無俥(車)棋戰,雖黑暫時多卒,但紅方開朗易走,仍佔 優勢。

13. 兵五進一! …………

紅急衝中兵,欲從中路突破,在2010年全國象棋個人錦標 賽上出現過這種走法,其實戰效果不太理想,今天能修成正果 嗎?讓我們拭目以待吧!

以往網戰上常出現紅俥四進二,包1退1,炮八進六,包7平9,傌七進六,車8進6,俥四進一,將5平6,炮八平一,包1平9,炮五平七,卒9進1,相七進五,包9平7。雙方在無俥(車)棋戰中基本均勢,結果兌子成和。

筆者在2014年春節網戰上也應過紅俥四進二,包1退1,炮八進六,包7退1!!傌七進六,馬7進8(在1998年全國象棋個人錦標賽上李來群與呂欽之戰中黑曾走過車8進8???結果紅方大優而獲勝)!炮五平七,卒7進1,兵七進一,卒7進1!傌三退五,象5進3,傌六進八,士5退6,俥四退三,馬3退2,傌八進七,車8進1!傌七進九,車8平2,俥四平二,象3進5,俥二進一,車2平1!俥二平五,馬2進4,俥五平一,車1平2,炮七進二,車2進5,炮七平五,士4進5,俥一平三,車2平5!俥三進三,車5退1,俥三退六,馬4進5。

雙方子力對等,和勢甚濃,結果弈和。

13.……車8平6 14.俥四平二! ………

紅平肋避兌,繼續保持複雜變化,明智之舉,獲勝首著!紅如俥四進三??士5退6,炮八退一,卒7進1,炮八平三,卒7進1,馬三退一(若馬三進五,卒7平6,炮三進七,卒6平5,傌七進五,包1進4,傌五進三,變化下去,黑多邊卒,紅子位稍好,雙方各有千秋),馬3退5,演變下去,黑多過河卒反先。

14.…… 包1進4??

黑飛邊包貪兵,劣著!錯失反先機會。黑宜卒7進1!以下 紅有兩變:

① 伸二進一?馬7進6,馬三進五,卒7進1,馬五進三,包7進3!演變下去,黑多過河卒參戰,且左翼大子佔位靈活,已明顯反先;

②傌三進五?卒7進1,兵五進一,卒5進1,炮五進三,馬 3進5,變化下去,黑多過河卒也已反優,易走。

15. 兵五進一 卒5進1

16. 炮八進五(圖33) 車6進6???

黑進肋車保右邊包,離開左翼薄弱底線,敗著!導致左翼底線成「空門」,遭紅右俥偷襲成功。如圖33所示,黑宜包1平3!傌七進五,馬7進6!以下紅有兩變:

① (中二平一,馬6進5,馬三進五,卒5進1,炮五進二,車6進5,俥一進三,車6退5,俥一平四,將5平6,變化下去,雙方子力對等,在以下無俥(車)棋戰中局勢平穩,強於實戰,黑足可抗衡;

②傌五進四?車6進4,傌三進五(若俥二進三,車6退4, 俥二平四,士5退6,局勢平穩),卒5進1,炮五進二,車6平 5,炮八退三,包7進5!變化下去,黑多雙卒略先,也足可抗 衡。

17. 傌七進九 車6平1

18. 傅二進三 包7退1

19. 炮八平五 象3進5

20.炮五進五 士5退6

21. 俥二平三 馬7進6

紅方抓住戰機,策馬兌邊包,逼車離肋道,沉俥叫將管包,炮炸雙象發威,現俥殺包欺馬,黑逃左馬,實屬無奈。 黑如貪走車1平7? 馬三進五!卒5進1, 伸三退二,卒5 進1, 炮五退二!馬3退1, 俥三平五,士6進5, 俥五平

黑方 孫勇征

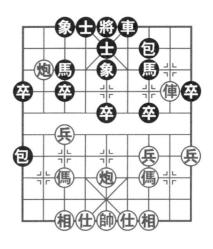

紅方 申 鵬 圖33

九,將5平6,俥九進一!紅多子大優。

22.炮五平二 車1平7 23.炮二進二 將5進1

24. 俥三退一 將5進1 25. 俥三平四 馬6退7

黑退左馬捉炮,明智之舉。黑如急走車7進1?? 俥四退三,車7退2,兵七進一,卒3進1,俥四平七!馬3退5(若馬3退1?? 炮二平三!車7平6,俥七平三,士4進5,炮三退一,士5退4,俥三平八!黑馬難逃,紅方反優),炮二退七!車7進2,俥七平五,將5平4,俥五退一!車7平4,仕四進五!車4退1(若車4平8??? 仕五進四!將4退1,俥五平六!馬5進4,俥六進二! 改馬絕殺,紅速勝),炮二平六!車4平9,仕五進四!將4退1,俥五平六,馬5進4,俥六進二!也絕殺,紅勝。

26.炮二退二 馬7進5 27.炮二平七 車7進1 黑進車殺傌無奈,如馬5退3?? 俥四退三!以下黑有兩變:

①卒5進1??? 俥四平五!將5平4(若將5平6?? 俥五退一,車7平6,傌三進二!車6進3,帥五進一,車6退6,俥五進三,將6退1,俥五平七!紅得子大優),俥五退一,車7平4,俥五進三,將4退1,俥五平七!紅也得子大優;

②將5平4?? 俥四平五!車7平4, 俥五進三,將4退1, 俥五平七!也得馬大優。

以下殺法是: 俥四退三, 車7平4(若貪馬5退3??? 俥四平五,將5平4, 俥五平六!紅速勝), 俥四平五,車4退4,炮七平八!將5平4, 仕四進五,馬5退4,炮八退一,車4進2,炮八平一!至此,黑將不安,又缺雙象,厄運難逃!以下黑有兩變:

①卒3進1,炮一平九!馬4進6,俥五平四,士4進5,相 七進五,卒7進1,俥四進一,卒7平8,俥四平七!卒8平9, 兵七進一!至此,紅俥炮過河兵仕相全必勝黑車馬高卒雙士;

②卒1進1?? 俥五平九,將4平5,俥九平五,將5平4,俥 五平三!至此,紅多兵多雙相也必勝。

此局雙方一開戰就投入了五六炮對平包兌俥的雙邊包戰鬥: 紅高左橫俥平右肋俥,黑兌右直車補左中士象來爭空間、搶地盤;步入中局後,雙方爭鬥越加頻繁:紅挺中兵平外肋俥避兌設下陷阱,黑在第14回合走包1進4貪邊兵,錯失先機,在第16回合走車6進6護邊包,決然離開要地而落入陷阱,被紅方傌兌包,沉俥關包,炮兌雙象,殺包欺馬,最終以俥炮過河兵完勝黑車馬卒雙士。

這是一盤開局在套路;中局靠鬥智鬥勇:在紅設陷阱中,黑 強行突破未果而受重創後敗於少卒和雙象的對壘殺局。

第34局 (河北)申 鵬 先勝 (遼寧)卜鳳波 轉五六炮過河俥挺中兵盤頭傌對屛風馬平包兌俥左車騎河

1.炮二平五 馬8進7 2.傷二進三 車9平8

3. 使一平二 卒7進1 4. 使二進六 馬2進3

5. 兵七進一 包8平9 6. 俥二平三 包9退1

7. 炮八平六 車8進5

這是2012年3月19日「蔡倫竹海杯」象棋精英邀請賽首輪 申鵬與卜鳳波之間的一場精彩格鬥。雙方以五六炮過河俥對屏風 馬平包兌俥伸左直車騎河互進七兵卒拉開戰幕。黑現進左直車騎 河捉殺七兵,快速展開反擊,意在攻擊,屬對攻之變。

在2012年全國象棋個人賽上趙鑫鑫與王斌之戰中黑改走士4 進5,結果紅方大佔優勢而獲勝;又如在2012年全國象棋甲級聯 賽上金波與黃竹風之戰中黑改走馬3退5,結果紅多兵易走,最 終也獲勝。

8. 傌八進七 …………

紅主動棄七兵而進左正傌, 意要加快左翼大子的出動速度, 屬改進後流行走法。

筆者曾在2011年5月27日網戰對抗賽上紅走過兵五進一, 馬3退5, 俥三退一,包9平7(或走包2平5), 俥三平六,包2 平5, 傌八進七,包5進3, 傌三進五,馬5進6, 俥九進一,馬7 進8,相三進一,象3進5,炮五進二,車8平5,炮六平五,車5 平6,兵三進一,士4進5,變化下去,雙方子力對等,大體均 勢,結果下和。

黑亮出右直車保包,也屬改進後流行變例。以往也有黑改走車1進2?? 俥八進三,包9平7,俥三平四,包7平4,兵五進一,士4進5,傌三進五,車3退1,炮六進二,卒1進1,炮六平七,包4平2,俥八平七,象3進5,兵三進一,變化下去,黑雖多卒,但紅子位靈活易走,仍持先手。

10. 俥八進三 士4進5

黑先補右中士固防,旨在穩固陣形,伺機出擊。如包9平 7,以下紅有兩變:

① 傅三平四,黑有三變: (a)在2004年全國象棋團體賽上陳 翀與朱龍奎之戰中曾走包7平4,結果黑可抗衡而最終雙方戰和; (b)在2012年第5屆「楊官璘杯」全國象棋公開賽肖八武與李進之戰中改走包7平5,結果黑方大佔優勢而獲勝; (c)在2012年全國象甲聯賽上郝繼超與謝靖之戰中改走士4進5,結果紅方大佔優勢而獲勝;

②俥三平二,包2平1,俥八平六,以下黑方有兩種走法: (a)在2012年「蔡倫竹海杯」全國象棋精英邀請賽上聶鐵文與孫 勇征之戰中曾走象3進5,結果紅方大佔優勢而最終獲勝;(b)在 2012年第4屆「淮陰·韓信杯」象棋國際名人賽上趙鑫鑫與許銀 川之戰中改走象7進5,結果黑反多子獲勝。

11. 兵五進一 包9平7

黑平左包打俥,屬當今棋壇主流變例之一,黑如車3退1, 以下紅有三變:

①傌七進六,包9平7,紅有兩路變化:(a)在2007年全國象甲聯賽上申鵬與靳玉硯之戰中曾走俥三平四,結果紅棄炮轟象破門而入,最終紅勝;(b)在2012年全國象甲聯賽上陶漢明與卜鳳波之戰中改走俥三平二,結果黑方大佔優勢而獲勝;

- ②在2003年全國象甲聯賽上申鵬與李艾東之戰中曾走俥八平六,結果雙方均勢而弈和;
- ③在2001年「派威互動電視」象棋超級排位賽上張申宏與 徐天紅之戰中曾走傌三進五,結果為雙方各有千秋,最終紅走漏 告負。

12. 俥三平四 …………

紅平俥佔右肋道,成「裡俥」陣式,是2000年初出現的新戰術。紅如俥三平二(成「外俥」陣式),包2平1(在2012年第4屆「句容·茅山杯」全國象棋冠軍邀請賽上柳大華與呂欽之戰中黑改走馬7進6,結果黑勝;筆者在2013年春節網戰上黑改走象3進5,傌三進五,車3退1,炮六退一,包2平1,俥八進六,馬3退2,兵五進一,卒5進1,炮六平七,車3平2,傌七進六,車2進4,俥二平七,馬2進4,俥七退三,雙方對峙,結果下和),俥八平四,包7平9(在2011「珠暉杯」象棋大師邀請賽上申鵬與蔣川之戰中曾走象7進5,結果紅方大有攻勢後走漏而告負)。以下紅方有兩種主要不同走法:

①相七進九,車3退1,任四進五(在2012年全國象甲聯賽上趙國榮與孫浩宇之戰中紅曾走俥二進二,結果紅多子佔優獲勝),黑有兩變:(a)車3平6,以下在2011年第3屆「黃竹杯」全國象棋公開賽上柳大華與李少庚之戰中紅曾走俥四進二,結果紅方大優而獲勝;又如在2012年全國象甲聯賽上趙鑫鑫與許國義之戰中紅改走俥四平六,結果黑方大優而獲勝;(b)卒1進1, 俥二進二,包1退1(在2012年第2屆「周莊杯」海峽兩岸象棋大師賽上申鵬與王天一之戰中黑改走車2進4,結果雙方互有顧忌,但最終因紅方走漏而告負),俥二退一,包1進1,俥四平六,卒9進1(在2012年全國象甲聯賽上郝繼超與鄭惟桐之戰中

546

黑改走車2進4,結果紅多子佔優,但最終紅方走漏而戰和), 傌七進六,車2進8,俥二進一,車3平4,俥二退二,象3進 5,傌三進五,車4退4,兵五進一,卒5進1,俥二平七,馬3進 5,演變下去,黑多卒佔先,結果雙方大量兌子成和(這是2012 年全國象甲聯賽上趙國榮先和呂欽之戰);

②俥二進二,包1退1,俥二退一,包1進1,以下紅有兩變:(a)在2012年「陳羅平杯」第17屆亞洲象棋錦標賽上阮成保與蔣川之戰中曾走仕四進五,結果紅方大佔優勢而獲勝;(b)在2012年第5屆「楊官璘杯」全國象棋公開賽上孫勇征與李少庚之戰中改走相七進九,結果紅多子大優而獲勝。

12. 象7進5

黑先補左中象固防是2007年出現過的冷門戰術,至今實戰效果都不盡如人意,今天黑方舊譜新用能修成正果嗎?讓我們拭目以待吧!而當今棋壇的主流戰術仍是黑包2平1,以下紅方有四種主要走法,僅做參考:

- ①在2009年全國象棋個人賽上申鵬與謝巋之戰中曾走過俥 八平四,結果紅方形勢略好,最終雙方大量兌子後弈和;
- ②在2010年全國象棋甲級聯賽上聶鐵文與謝靖之戰中改走 俥八平五,結果黑方佔優,但最終黑方卻走漏而告負;
- ③在2010年全國象棋甲級聯賽上徐超與謝巋之戰中又改走 俥八平六!結果紅方得子佔優後最終獲勝;
- ④ 筆者在2011年元旦網戰上又改走俥八進六兌車,以下黑接走馬3退2,俥四進二,包7平9,兵三進一,車3退1,兵五進一,車3平5,炮六退一,車5平6,俥四退三,馬7進6,兵三進一!馬6進7,兵三進一!馬7進5,相三進五,卒9進1,炮六平五,馬2進3,炮五平七!卒3進1,傌七進六,馬3退1,

馬六進五,象3進5,炮七平九,包1進4,炮九進五,包1平 4,相七進九,變化下去,在無車殘棋戰中,紅雖有過河兵,但 局勢平穩,最終馬兵戰和包卒。

13 馬三淮五 車3退1 14.炮六退一!(圖34) …………

紅巧退仕角炮,旨在打黑象台車出擊,是申鵬大師抛出的最新改進型探索中局「飛刀」。在2007年11月21日全國象甲聯賽上申鵬與靳玉硯之戰中紅曾走兵五進一!卒5進1,傌七進六,包2平1,俥八進六,馬3退2,傌五進六,卒5進1,炮五進五!象3進5,前馬進五,包1退1,傌六進七,馬2進3,傌五進三!包1平7,傌七進五!士5進6,俥四進一,包7平5,俥四平三!馬3進4,炮六平二!將5平4,俥三退二!下伏炮二進三得子凶招,結果紅方完勝。

14. …… 包2平1???

黑平右包再兌庫,敗著! 錯失對抗機會而陷入困境。如 圖34所示,黑宜包2進2!炮 六平七,車3平4,仕六進 五,車4進4,炮七進五,包2 平3,俥八進六,馬3退2,兵 五進一,卒5進1,炮五 三,車4退2,相七進五,包3 進2!俥四進一,包3平5!俥 四平三,包7平8,傌七進 五,車4平5!俥三退二,車5 平1!俥三進一,卒9進1!變 化下去,雙方兵卒等,仕

黑方 卜鳳波

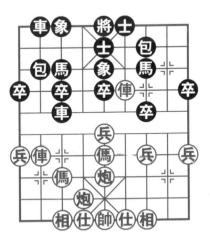

紅方 申 鵬 圖34

426

(士)相(象)全,紅雖鎮中炮,但黑方兵種全,大子基本相等,優於實戰,足可抗衡。

15. 俥八進六 馬3退2 16. 兵五進一 卒5進1

17. 炮六平七 車3平1 18. 兵九進一 車1平2

黑平邊車讓紅邊兵,機警、老練之招。黑如車1進1? 馬五進七,包1平3,以下紅有兩種變化可供讀者研究時參考:

①前傌進五!包3進5,傌五進六,將5平4,炮七平六!車1平4,傌六進八,將4平5,炮六平八!包3平2,傌八退七,車4退3,炮八進八!象3進1,俥四進二,包2進2,俥四平三!車4進7,帥五進一,馬7進6,俥三平四,馬6進5,相七進九!象1進3,俥四退五!車4退3,炮八退三,將5平4,帥五平四!變化下去,紅雖殘仕少兵,但多子佔優,子位靈活易走,對黑棋不利;

②相七進九!包3進3,炮七平九!包3平5,炮五平二,卒 1進1,炮九進三!卒1進1,炮二進七!包7退1,炮二平一,馬 7進8,俥四退三,卒3進1,傌七進六,馬2進1,帥五進一,卒 3進1,相九進七!馬1進2,傌六進七,馬2退4,相七退九,包 5平2。至此,紅雖有俥殺無車有優勢,但黑有雙馬雙包四子聯 繫,變化下去又多雙卒,故雙方要勝確有難度,因各有千秋,互 有顧忌。

19. 儒七進六 車2進1 20. 儒五退七? …………

黑退馬連環後捉騎河俥,紅不如傌六進七,車2進3,炮七平四,馬7進8,炮五進三,卒7進1,俥四退一,馬8進7,炮四進八!飛肋炮炸底士,炸開九宮邊門,紅方勝勢。

以下殺法是:車2進3,炮七平五,包1平3,後炮進四!馬 2進1,後炮平六(殺王佳招)!包3退1,俥四平六,包3平4,

庫六進一(俥要殺中象,黑防線崩潰)!將5平4,俥六平五!包4進6,俥五平三!包7平8,俥三平七,馬1退3,傌六進五,包4退1(退肋包敗筆!慌不擇路,錯失最後堅守機會。黑宜車2退2!炮五退四,象3進5!演變下去,黑雖殘底象,但尚可堅守,優於實戰),傌五進四!傌塞象腰,傌到成功,右馬被殲,紅勝定。

以下黑如接走包4退5??則俥七進一,包4平6,俥七進一,將4進1,俥七退三,車2平4,傌七進八!車4進1,帥五進一,車4退1,帥五退一,包8進1,炮五平六!包8平5,俥七平六,士5進4,傌八進七。以下黑有兩種選擇:

①將4平5, 俥六進一, 將5退1, 傌七進五, 士6進5, 傌 五進三, 車4平6, 俥六進一! 車6退4, 俥六平五, 將5平4, 炮六退五! 車6進4, 仕四進五, 卒9進1, 仕五進六, 車6平 4, 俥五平四! 黑方被悶殺, 紅勝;

②將4退1, 俥六進一!將4平5, 傌七進五!士6進5, 傌五進三, 車4平6, 俥六平五,將5平6, 俥五進一!包6進8, 炮六進四!車6退6, 傌五進三!成俥傌炮三子歸心絕殺,紅勝。

此局雙方一開局就捲入了五六炮對平包兌俥的「炮戰」之 爭:紅進左正傌高左直俥挺中兵,黑左騎河車殺兵補右中士平左 包打俥補左中象,拋出冷門戰術來爭奪空間、搶佔要隘;進入中 局後,在紅進盤頭傌,退六路炮出擊的關鍵時刻,黑方在第14 回合走包2平1再兌俥,錯失良機而陷入困境。

以後儘管紅在第20回合退中馬連環捉騎河車丟了速勝機會,但還是抓住黑方失誤機會,鎮中炮炸中卒,俥傌炮扼守將門,俥壓包殺中象,俥驅包又捉象,傌塞象腰砍馬,殺象取卒進傌,巧卸中炮催殺,俥傌炮困將入局。

446

這是一盤佈局在套路裡進行;中局交戰雙方各謀所圖:黑先補左中象推出冷門戰術,紅退左仕角炮祭出反擊「飛刀」,令黑方平右包兌俥跌落陷阱,可見新「飛刀」殺傷力不容小覷的能掌控全域、直搗黃龍的「短平快」精彩殺局。

第35局 (北京)唐 丹 先勝 (江蘇)張國鳳 轉五六炮過河俥左直俥進兵線對屏風馬平包兌俥 左直車騎河

1.炮二平五 馬8進7 2.傷二進三 車9平8

3. 傅一平二 卒7進1 4. 傅二進六 馬2進3

5. 兵七進一 包8平9 6. 俥二平三 包9银1

7. 炮八平六 車8進5 8. 傷八進七 車8平3

9. 傅九平八 車1平2 10. 傅八進三 士4進5

11. 兵五進一 包9平7 12. 俥三平四 包2平1

這是2010年3月11日亞運會象棋選拔賽第4輪女子組唐丹與 張國鳳之間的一場精彩的巾幗激戰。雙方以五六炮過河俥高左直 俥於兵行線進中兵對屏風馬平包兌俥伸左直車騎河殺七兵平雙包 打俥互進七兵卒拉開戰幕。黑現平右邊包兌俥,旨在削弱紅左翼 攻防能力,屬當今棋壇流行變例之一。黑如走象3進5,可參閱 第32局「趙國榮先勝張申宏」之戰;黑又如走馬7進6,可參閱 第30局「王衛東先負張澤海」之戰;黑再如走車3退1,可參閱 第51局「陶漢明先負卜鳳波」之戰;黑還如走象7進5,可參閱 第34局「申鵬先勝卜鳳波」之戰。

13. 俥八平六 …………

紅俥平左肋道避兌,屬改進後流行變例。紅另有俥八平四、

庫八平五和庫八進六3種不同變化,可參閱第34局「申鵬先勝ト 鳳波」之戰中第12回合注釋。其中紅如要強行突破中路,走庫 八平五,由於阻礙了傌三進五盤頭傌的出路,因此跟實戰庫八平 六佔左肋道弈法相比,兩者也是互有利弊,各有千秋。

13.....

馬7進8

14.俥四平二

馬8進7

15. 俥六平四

卒7進1

16. 兵万進一(圖35) 卒5進1???

紅左俥避兌後,當雙俥遭黑左馬、7卒連續攻擊時,紅巧妙 選擇棄中兵解圍來設下陷阱。正在得意的黑方隨手挺卒殺兵,不 料正中紅下懷而跌落陷阱,導致局勢急轉直下。

如圖35所示,黑宜車3平6! 俥四進一(若俥四平六?卒5 進1! 俥二平七,車6退3, 傌三進五,馬7進5,相三進五,卒7

平6! 碼五進六,車2進2, 傅 六平七,包7進1,下伏卒5進 1!淨多雙卒過河壓境而大佔 優勢),卒7平6。以下紅方 有兩種選擇:

①兵五進一,車2進6, 俥二平三,車2平3,俥三進 二,馬7進5,相三進五,車3 進1!仕四進五,馬3進5,俥 三退二,馬5進3!馬三進 四,馬3進2!下伏包1平5和 馬2進3先手棋,黑棋優於實 戰,足可抗衡;

黑方 張國鳳

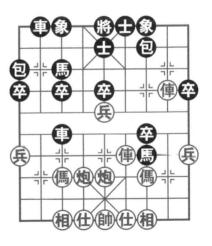

紅方 唐 丹 圖35

②
使二平三,馬7退5,馬三進五,車2進6,炮六退一,包1進4,炮六平五,包1平5,馬七進五,包7平6,兵五進一,車2平4,兵五平六,將5平4,前炮進二,卒6平5!馬五進三,卒5平6,馬三進二,包6進3!下伏包6平5叫帥和包6平2再包2進5和包2退1的多種閃擊手段,強於實戰,黑足可抗衡,勝負一時難斷。

17. 俥二平四! …………

紅方抓住戰機,先俥佔右肋道催殺,兇悍有力!硬逼黑補中象解殺。紅也可徑走傌三進五!以下黑如接走車2進6(若車3退1???炮六進三!卒5進1,炮五進二,象3進5,炮五進一,車3進2,俥二平三!包1退1,俥三退二!馬7進8,俥三平二!紅得子後各大子位靈活,大佔優勢),炮五進三,象7進5,傌五進七,車2平6,俥二平七,馬3退1,炮六平三!包1平3,相七進五,包3進3,俥七退二,車6退2,炮五退二,車6平7,相三進一!變化下去,黑7卒難逃厄運,且7路車馬包被紅三路炮暫時拴鏈,一時無法脫身,紅可獲簡明優勢,但不如實戰殺法更為犀利兇狠。

17. … 象3進5??

同樣補中象,黑宜徑走象7進5更為靈活主動,以下紅如接 走前俥進二,包7退1,可減輕黑補右中象後(紅肋俥捉7路包 時沒有退1的後路)黑包1退1成「擔子包」的負擔。

18. 傌三進五 車3平6

紅平相台俥邀兌,明智老練之舉。黑如車3退1???炮六進三!演變下去,紅也得子大優。

19.前俥退二 卒7平6 20.俥四平三! ·········· 雙方兌俥(車)後,紅方得子奠定了反先之勢而步入佳境。

20. 卒5淮1 21. 傌五淮七 卒3淮1

22.前傌進五 包7進3??

里方連淮雙卒,既連接5、6路雙卒組成了防禦攻勢,又及 時趕走了紅方左相台傌後尚可抵禦。但黑現卻左包進左象台,雪 上加霜, 敗筆! 又給了紅方的擴先機會, 宜及時走包1退1迅速 形成「擔子包」連接的防禦力量,變化下去,黑雖少1子,但淨 多三個卒,有望再與紅方抗衡。

紅方抓住黑進左象台包漏洞,及時急進左傌盤河,棄傌出 擊,一鳴驚人,展現出紅方敏銳的棋感和嗅覺,以及精湛的棋藝 和手段。至此,紅雙傌生龍活虎,傌後又有雙炮的有力支持,黑 方防守已較為困難了。

24. 傌六進七 包1平2 23..... 車2進5

26. 馬万進三 車2 退2 25. 什四進五 包.7平8

28. 傌三進四 象5進3 27. 炮六平七 卒3 淮1

30. 俥三進三 包2平6 29. 傌七退五 馬3進5

31. 俥三平二? ……

黑進退右車,雙包齊鳴,渡卒揚象,頑強抗擊;紅也雙馬馳 騁,補仕平炮,回傌運俥,鬥智鬥勇,不給黑方有反撲機會。但 紅現平俥捉包稍軟,官徑走炮五平一!下伏炮一進四和炮七平三 雙重兇狠的攻擊手段來掌控整個局面從而大佔優勢。

31 卒5進1??

黑進中卒捉炮,畫蛇添足,劣著!反而幫助紅炮五平三後有 傌五進三催殺和傌再退四殺卒窺捉馬包的嚴厲反擊手段,黑將顧 此失彼、防不勝防而落敗,同樣捉炮,黑官卒3進1,強於實 戰。

32.炮五平三 卒3進1 33.炮七平四? …………

紅方抓住機會,雙炮齊鳴:窺底象,現邀兌炮,過於樂觀,錯失得子良機。紅宜傌五進三!象7進9,傌三進二!卒6平7,傌二退四,卒3進1,後傌進六!卒7進1,炮三進二,包8平7,俥二平五!變化下去,黑雖多三個過河卒,但紅多雙肋傌,勝勢已成。

33. …… 包8進5??

黑棄包叫帥邀兌,敗筆!導致全盤崩潰。黑宜車2平4避開或不給紅炮四進五,士5進6,傌四退六,將5平4,傌六退八的抽車機會後,尚可支撐。

34. 俥二退六? …………

紅俥殺包棄肋傌過急,宜先相三進一後,下伏傌五進三催殺這一更加兇悍的攻擊手段。

34.…… 馬5退6 35.炮四進五 士5進6

36. 馬五進四 車2平6??

黑平肋車捉傌,隨手漏著,反推動紅方調整進攻路線。黑宜卒1進1! 傌四退二,車2平7,炮三平一,車7進1,炮一進四,車7平9,炮一進二,車9進2!演變下去,黑雖少子,但淨多三個過河卒,對紅也有威脅,強於實戰,很頑強。

以下殺法是:馬四退二!車6平7,炮三平一,車7進3,兵一進一,馬6進7,馬二進三,馬7退6,馬三退四,卒3平4(聯手平卒,最後敗招,導致飲恨敗北。黑宜走馬6進5!先避一下紅俥二平八的欺馬手段為上策,演變下去,尚可再撐一陣)??? 俥二進八!馬6進5,俥二平八,馬5退3,馬四進六,將5平4,炮一進四!

紅抓住戰機, 俥傌困將, 現炮來作殺。黑只能接走車7退3

解殺,以下傌六進四抽車勝定。黑方三大過河卒的聯手發威還來不及起作用,就被紅俥傌炮聯手攻營拔寨,摧城擒將,紅勝。

此局雙方一開戰就捲入了五六炮對平包兌俥雙邊包的惡戰: 紅挺中兵平雙肋俥,黑連躍左馬渡7卒反擊來爭空間、佔要隘; 當雙方步入中局,紅在第16回合棄中兵,投誘餌,設下陷阱 後,黑果然挺中卒吃兵而落入陷阱,導致局面急轉直下。以後黑 在第17回合補右中象,在第22回合走包7進3,在第31回合再 卒5進1捉炮,在第33回合走包8進5,在第36回合走車2平6, 六失良機,令局勢每況愈下、劫數難逃而被紅方抓住機遇,回傌 臥槽,炮窺邊卒,挺邊兵避殺,運傌赴槽,伸俥驅馬,俥左移催 殺,進傌逼將,飛邊炮炸卒叫殺,最終硬逼黑車為解殺而被紅傌 抽殺入局。

這是一盤雙方佈局納入套路,落子如飛;進入中局爭鬥白熱 化:紅方棄兵投餌,設下陷阱,黑貪兵入陷阱後又五失戰機,被 紅方精準打擊、不留後患,放三個卒過河後,速成俥傌炮聯手殺 勢而最終抽車破城擒將、超凡脫俗的精彩殺局。

第36局 (黑龍江)聶鐵文 先負 (上海)謝 靖轉五六炮過河俥挺中兵進左直俥對屏風馬平包兌俥右中士

1.炮二平五	馬8進7	2.傌二進三	車9平8
3. 俥一平二	卒7進1	4. 俥二進六	馬2進3
5.兵七進一	包8平9	6. 俥二平三	包9退1
7.炮八平六	車8進5	8. 傌八進七	車8平3
9. 俥九平八	車1平2	10.俥八進三	士4進5
11.兵五進一	包9平7	12.俥三平四	包2平1

13. 俥八平五 …………

這是2010年9月8日全國象甲聯賽第14輪聶鐵文與謝靖之間的一場精彩角逐。雙方以五六炮過河俥進中兵高左直俥鎮中對屏風馬平包兌俥伸左直車騎河殺七兵右中士雙邊包互進七兵卒開戰。黑平右包再邀兌俥,紅平俥鎮中避兌是2003年出現的探索性中局攻防戰術「飛刀」。七年後重祭使用,想必是一定做過功課,要攻其不備、出奇制勝。那紅方此戰能修成正果嗎?讓我們拭目以待吧!

13.········· 象7進5 14.兵五進一 卒5進1 15.俥五進二 車2進6 16.俥五退二 車2平3!

黑補左中象固防,紅兌中兵卒後,現又退中俥邀兌,黑方毫 不猶豫地推出了令人賞心悅目的平車同直線的最新探索性中局攻 殺「飛刀」而大震棋壇,至今還令人回味無窮。

黑一改在2003年11月19日全國象甲聯賽上趙國榮與謝巋之戰中曾走過的車3進1,炮六退一,包1進4,傌七進九,車3平5,傌三進五,車2平5,傌九進七,車5平3,傌七進五,馬7進5,炮五進四,包7進5,俥六退三!紅多子獲勝的走法,旨在出奇制勝。

17. 仕四進五 卒1進1(圖36)

18. 炮六退一??? …………

紅退肋炮棄左傌,匪夷所思的敗著,錯失良機而陷入困境。如圖36所示,紅宜出帥助攻走帥五平四(若俥四退三?前車平5!傌三進五,車3進1,俥四進五,車3平5,炮六進五,包1退1,炮六平三,車5進1!相三進五,包1平6,炮三平七,包7進5!演變下去,紅雖兵種全,但黑多雙卒稍先)!包7退1,炮六進六,馬3進5,炮五進四,前車進1,相三進五,後車退1,炮

六平七,包1平3,炮七平 九,前車退1,炮九進一,象 3進1,炮五平一,後車平6, 俥四退一,馬7進6,俥五進 二,車3平6,變化下去,雙 方兌子殺兵卒後,子力對等, 雖對峙相持,但紅方優於實 戰,足可一戰,一時勝負難 斷。

- 18.……前車進1!
- 19. 俥五平四 包7平6
- 20.前俥進二 前車退1!

雙方兌去傌(馬)炮(包)

黑方 謝 靖

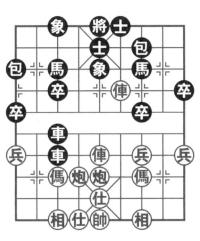

紅方 聶鐵文 圖36

後,黑果斷退車邀兌,維穩之舉,老練之招!是一步繼續持先的 好棋!黑如徑走前車進2,帥五平四,馬3進5,炮六進七,後車 進1,炮六平九,後車平6,俥四退五,車3平2,變化下去,黑 也多卒易走,足可抗衡,但入局效果不如實戰精彩。

21.炮六進二 馬3進5 22.帥五平四 後車平6!

黑平後車邀兌,揮灑自如,妙筆生輝,簡化局勢,是一步黑 方由此步入佳境的好棋!

- 23.前俥退四 馬5進6 24.俥四進一 車3平4
- 25. 炮五平八 車4平2 26. 炮八平九 馬7進5!

在雙方兌子後,黑方馬不停蹄,進中路出擊,主動積極!黑如貪車2平1?? 傅四進二!車1平7,炮九進五!象3進1,傅四平三,車7進1,傅三進一!車7進2,帥四進一,象1退3,傅三退一,卒7進1,傅三平七!卒1進1,相七進五,車7退2,

546

相五進三!車7退2,俥七平一!變化下去,雙方大子兵卒對等,紅雖殘雙仕,但黑車高卒難勝紅俥兵雙仕。

27. 俥四進二 包1進1!

黑高起邊包護馬,是一步引而不發、老練細膩的佳著!黑大優。

以下殺法是:相三進五,車2平7! 俥四平一,馬5進4,俥一退二,馬4進2,炮九平八,包1進3! 俥一平八,包1進3, 兵一進一,包1平2,俥八平七,卒3進1,俥七平五,包2平4 (包炸底任,摧毀紅方防線)! 俥五退一(無奈,如任五退六??馬2進4!以下不管紅走俥五退一或俥五平四,黑都可車7 進1得子勝定),車7平5(兑車可延緩失敗進程,但紅棋仍回 天乏力)!

馬三進五,包4退3(宜包4退4,兵一進一,包4平5,兵一平二,卒1進1!變化下去,黑淨多雙卒底士而勝定)?兵一進一,卒3進1,馬五進六,士5進6,馬六進四,士6進5,兵一平二,卒3進1,兵二平三(現黑失7卒無關緊要,但紅傷炮兵也會有攻擊組合),卒3進1,炮八退二,馬2退4,炮八進九,象3進1,兵三進一!卒3進1,馬四退五,卒3平4(此刻黑馬包卒已兵臨城下,但有殺傷力的戰術組合還不成熟),仕五進六,卒1進1(又渡一卒後,紅頹勢難挽了)!

炮八退三,卒1平2,相五退三,包4平1,相七進九,卒2 進1,炮八平六,包1退1,傌五退三,卒4平3,傌三退五,馬4 退6(退馬捉炮,避兑是明智之舉,若馬4進5??相三進五後, 黑取勝難度反而加大,而紅還有一線求和之望)!

炮六平五,卒3平4,兵三平四,將5平4,炮五退二,卒2 平3,仕六退五,卒3平4,帥四平五,馬6進8,炮五平六(卸

中炮打卒,竭盡全力抵抗黑方圍剿,但此假著反被黑前卒破中任後,馬叫帥抽炮得子勝定),前卒平5(兇悍,為黑得子創造良機。如後卒平5??傌五進三!變化下去,紅將有反擊求和希望)!帥五進一,馬8進6,帥五退一,卒4進1,炮六平八,卒4平5,相三進五(黑棄卒殺炮,形成了紅炮高兵雙相對黑馬包士象全的實用殘局,黑取勝之路漫長),包1退1,炮八進一,包1進2!帥五平四,馬6進7,相九退七,包1平7,炮八退四,馬7退6,炮八平四,包7退6,兵四平五,象5進3,兵五平四,包7平5,兵四平三,馬6退8,兵三平二,馬8進7,炮四平三,士5退6,相五進三,包5進6!帥四平五,馬7退9,相三退一,馬9退8,相一進三(揚相慌不擇路,最後敗招,造成丢兵後敗北。宜兵二平三!不給黑退馬挖兵機會後仍可堅持抗戰,黑方要勝還需周旋時間)???

馬8退6,兵二平三(選擇逃兵棄相輸得更快。但若相三退一,包5退3,炮三平四,士6進5,相一退三,包5平8!形成黑馬包士象全對紅炮雙相的必勝局面),馬6進7!帥五平四,包5退5,相七進五,馬7進5,炮三平五,馬5進7!黑藉中包之威,進馬叫帥,必再得一兵或一相勝定。以下紅如接走炮五平三,馬7退6,相五進三,包5平7,兵三進一,包7進4!帥四平五,士6進5!紅相被炸後,黑馬包士象全完勝紅炮低兵。

此局雙方一開戰就挑起了五六炮對平包兌俥雙邊包的對攻之 戰:紅左俥鎮中兌中兵卒,黑補左中象伸右過河車來爭地盤、奪 空間,互不相讓。就在黑方雙車成「直線」,又進右邊卒後,紅 卻在第18回合剛入中局不久,走炮六退一棄傌而陷入困境。以 後雙方步入無俥(車)棋戰中爭鬥日趨白熱化:黑方始終保持著 多子多卒與紅方鬥智鬥勇,大打心理戰。以後黑棄卒殺傌步入

「馬拉松」殘局:黑馬聯手,退包回家,鎮中包出擊,馬捉相又 欺兵,最終馬包砍雙相後成黑馬包完勝紅炮兵。

這是一盤佈局在套路中輕重熟路;中局搏殺敢打敢拼,殘局 格鬥重在功力,絲絲入扣、可圈可點的不可小覷「飛刀」反擊力 的精彩殺局。

第37局 (廣西)黨 斐 先勝 (寧夏)王貴福

轉五六炮過河俥炮打中卒對屏風馬平包兌俥右正馬退窩心

1.炮二平万 馬8進7 2. 傌二進三 車9平8

3. 俥一平二 馬2進3 4. 兵七進一 卒7淮1

5. 傅二進六 包8平9 6. 傅二平三 包9退1

7. 炮八平六 馬3银5

這是2012年6月3日重慶長壽首屆「健康杯」象棋公開賽第 12輪黨斐與王貴福之間的一場生死決鬥。雙方以五六炮過河俥 對屏風馬平包兌俥互進七兵卒拉開戰幕。黑現右正馬退窩心,是 一步應法別致、萬守於攻的當今棋壇盛行的變著之一,主要是針 對紅右河俥的出擊後,下伏包9平7的打俥反擊手段。

8. 炮万淮四 …………

紅飛炮炸中卒,謀變進取,屬先撈實惠的走法。紅如俥三退 一,象3進5,俥三平六[若俥三退一,以下黑有四種變化:① 在2008年全國象甲聯賽上張強與柳大華之戰中曾走包2平4,馬 八進七,包9平7(另有車1平2和車8進6兩種不同走法,結果 均為雙方均勢),結果雙方對峙,最終黑勝;②在2007年全國 象甲聯賽上閻文清與尚威之戰中曾走車2進6,結果雙方先對 峙、後相持,最終大量兑子後握手言和;③在2007年全國象甲

聯賽上劉殿中與趙國榮之戰中改走車8進8,結果黑方多象易走,最終黑方獲勝;④車8進6,紅有兩變:(a)在2007年全國象棋個人賽上王躍飛與洪智之戰中曾走俥九進一,結果雙方互有顧忌,最終黑勝;(b)在2007年全國象棋個人賽上卜鳳波與許銀川之戰中改走了傌八進七,結果黑子靈活佔先,最終黑多子獲勝〕,馬5進3,俥六進一。以下黑方有三種不同選擇,供讀者參考如下:

①包9平7,俥九進一(筆者在2011年元旦網戰中曾應過俥六平七,車1平3!俥七平八,包2平1,俥九進一,馬3進4,俥八平九,包1平3,傌八進七,包7進5,相三進一,馬4進6!俥九平四,馬6進8!俥四進二,馬8進7,俥四退二,車8進4!變化下去,黑雖少雙卒,但子位靈活反先,結果多子入局),黑有兩變:(a)在2003年全國象甲聯賽上張曉平與李雪松之戰中黑曾走車8進4,結果接近均勢而弈和;(b)在2008年全國象甲聯賽上卜屬波與李雪松之戰中改走馬7進6,結果紅多兵略先,結果紅勝;

- ②在2006年8月首屆「浪潮杯」人機大戰中,浪潮天梭與許 銀川之戰中曾走馬7進6,結果雙方對搶先手,最終黑勝;
- ③在2008年全國象甲聯賽上洪智與陳富傑之戰中改走車1平 3,結果紅方略優,最終紅勝。
 - 8. 馬7進5 9. 傅三平五 包2平5

雙方兌去傌(馬)炮(包)後,黑補右中包拴鏈紅中俥,屬改進後流行變例之一。在2009年首屆全國智力運動會象棋專業組男子個人賽上王曉華與陳寒峰之戰中黑曾走象7進5,結果雙方均勢,最終雙方下和;在2010年第4屆「楊官璘杯」全國象棋公開賽男子專業組趙國榮與潘振波之戰中黑改走車1平2,結果

नेर्फ़

紅方較優,最終紅勝。

10.相七進五 車1進2 11.俥九進一 馬5進7!?

黑躍出窩心馬捉中俥,是闊別賽場多年的寧夏老前輩棋王 ——73 歲高齡的王貴福大師重披戰甲參加比賽推出的最新試探 型中局「飛刀」,效果如何??讓我們拭目以待吧!

黑如車1平2,可參閱第58局「金波先勝黃竹風」之戰,也可參見第25局「趙國榮先勝王斌」之戰;又如在2011年2月廣東順德象棋表演賽上徐天紅與趙鑫鑫之戰中黑改走車8進6,結果雙方接近均勢,最終握手言和;再如在2011年全國象甲聯賽上陶漢明與鄭一泓之戰中黑改走車1平4??結果紅方較優而最終紅方獲勝。

12. 俥五平三 車1平4

黑平右肋車捉炮,穩正。黑如包5進1?俥九平四!包9平7,俥三平四!包7平4,傌八進七,車8進6,兵五進一!車8平7,兵五進一!變化下去,紅有過河中兵參戰佔優。

13. 俥九平六 車8 進2 14. 炮六進三 士6 進5

15. 炮六平五 車4平2

黑平右肋車捉傌邀兌,明智之舉。黑如車4進6?傌八進六,將5平6,傌六進七,包5平2,俥三平四,包2平6,傌七進五,包9平7,炮五平六,車8進5,炮六退三!演變下去,紅肋俥,中傌,仕角炮佔位靈活,又多中兵反先佔優。

16. 傌八進七 車2進2 17. 兵五進一 將5平6

18.炮五平六 包9平7 19.俥三平四 包5平6

20. 兵五進一(圖37) 將6平5???

黑將鎮中,敗著!錯失抗衡良機,導致一蹶不振後被紅雙俥 傌炮兵壓境破城。如圖37所示,黑宜徑走卒7進1!!相五進三,

馬7進8!!以下紅有兩變可做參考:

①炮六平二,車2平5! 俥六平五,車8進2!俥五進 四,車8平5,仕四進五,包7 進5!相三進五,卒3進1,兵 七進一,車5平3,傌七進 五,卒9進1!演變下去,紅 雖多兵,但黑車雙包佔位靈活 易走,優於實戰,雖有顧忌, 但可抗衡;

② 傅四退一,包7進5! 紅又有兩變可參考:(a) 傅四

黑方 王貴福

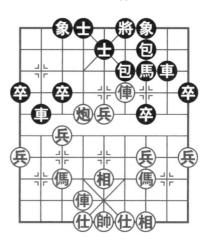

紅方 黨 斐 圖37

平二,車8進2!炮六平二,車2平5!相三進五,車5平8!俥六進二,包6平7!仕(士)相(象)全,兵卒等,黑方滿意,強於實戰,足可一戰;(b)相三進五,馬8退7,俥四退二,包7平8,兵五進一,包8退2,傌三進五,包8平6!紅如接走俥四平三?黑則車8進1可吃掉中兵反先;又如紅改走兵五平四,黑則後包退1!下伏前包進5炸底仕凶著,這兩路變化下去,黑子活躍,優於實戰,反而易走,足可抗衡。

以下殺法是: 馬三進五,車8進3, 庫四平七!車8平5, 俥 六平二,象7進5,兵七進一!車2進2(逃右車無奈,若車2平 3??? 俥七退一,象5進3, 俥二進七!包7退1, 俥二平三!黑左 馬底包必丢其一後也呈敗勢), 俥二進七,包7退1, 俥二平 三,馬7進8,炮六進一,車5退1,炮六平五!包7平6(若將5 平6??則炮五進二!士4進5, 俥三平五!中炮換雙士後,下伏

俥七進二成下二線「霸王俥」後,紅反有強攻勢),俥三平四! 前包平9,傌五進七,車5進1,兵七平六!紅方不失時機,傌出擊,鎮中炮,雙俥發威,渡七兵,現平兵讓路,下伏前傌進八催 殺勝定。

以下黑如接走車2退4,兵六平五!車2平4,俥七進三!車 4退1,前傌進八!!!車5退1,俥四平五!車4平5,傌八進六 (也可傌八進七)!藉紅俥炮之威,傌到成功,悶殺,紅勝。

此局雙方一開戰就投入了五六炮過河俥炮打中卒對平包兌俥 雙馬馳騁的激戰之中來爭空間、佔地盤,短兵相接搏殺;剛步入 中局,黑方首先跳出窩心馬捉中俥祭出中局攻殺「飛刀」,意要 攻其不備、出奇制勝,但老練的紅方卸中俥,鎮中炮,躍左傌, 渡中兵,始終掌控著局勢,不給黑方佔到任何一點便宜,反而令 黑方在第20回合走將6平5鎮中將,闖下大禍,喪失了對抗機 會;相反,紅不失時機地進中傌連環,俥左移掃卒,強渡七兵捉 車,左俥右移欺包,肋炮鎮中,俥驅前包,進中傌於相台捉車, 巧平七路兵讓路,最終棄中兵砍士象,藉俥和中炮之威,馬到成 功,摧城擒將入局。

這是一盤佈局雙方舊譜新用,輕車熟路;中局黑方眉頭一皺計上心來,抛出躍出窩心馬捉俥的中局「飛刀」,經過考驗發現不太成熟,重演此招需修改完善、耐心實踐、促其成熟的「短平快」精彩殺局。

第38局 (黑龍江)聶鐵文 先勝 (江蘇)王 斌轉五六炮過河俥炮打中卒對屏風馬平包兌俥右正馬退窩心

1. 炮二平五 馬8進7 2. 傌二進三 馬2進3

- 5. 使二進六 包8平9 6. 使二平三 包9退1
- 7. 炮八平六 馬3银5 8. 炮五進四 …………

這是2011年9月4日全國象甲聯賽第19輪聶鐵文與王斌之間 的一場「兩強相遇勇者勝」的惡戰。雙方以五六炮渦河僅炮打中 卒對屏風馬平包兌值右下馬退窩心互進七兵卒拉開戰墓。

黑右正馬退窩心是20世紀90年代興起的主流反擊戰術,隨 著當今棋壇佈局研究的深入,以回窩心馬應五六炮正呈現減少趨 勢,更多的棋手願走黑車1平2,可參閱第26局「趙國榮先負孫 勇征」之戰。

紅揮炮炸中卒,屬當今棋壇冷門佈局戰術,首創於20世紀 90年代,因搏殺精彩激烈而得到了眾多攻殺型棋手的青睞。

- 8. 馬7進5 9. 俥三平万 包2平5
- 10.相七進五 車1進2 11.俥九進一 ………

紅高起左橫俥, 伺機左移出擊, 是陶漢明特級大師於2009 年首創,至今仍長盛不衰,可屬可點。

11.…… 車1平2 12. 傷八進七 車2平4

黑亮出右橫車先驅馬再追炮,行棋有序,也頗為有趣,其真 正意圖是要逼紅方補中什後而阳擋左橫值右移出擊,援助蓮弱右 翼底線。

13 炮六淮一!

紅將計就計,進肋炮生根,是一部逆向思維的傑作,一改以 往仕六進五,包9平7,兵五進一,包7進5,傌三進五,馬5進 7, 俥五退一,象7進9,變化下去,雙方對峙的走法,旨在攻其 不備, 出奇制勝。

13. · · · · · · · 馬5淮7 14. 俥五平三 包5進1

至此,已初步形成了紅多中兵的略優盤面。

里淮中旬,明智之舉!既不給卒林車左移殺3卒機會,又可 讓右十角車護右正馬後,下伏包9平7打俥後衝7卒的先手棋。 黑如重8淮2? 值九平四, 包9平7, 值三平七, 包7平4, 值四 淮三!變化下去,紅反大子靈活,多中兵易走。

15. 炮六平五 十4 淮 5

紅肋炮鎮中出擊,是紅方改進後流行變例。紅如徑走俥九平 四渦宮佔右肋出擊,可參閱第25局「趙國榮先勝王斌」之戰。

黑補右中十固防,穩正。黑如包9平5?? 炮五淮四,十4淮 5,兵五淮一,十5退4,兵五淮一!包5退2,傌三淮五!變化 下去,紅子活躍,又有過河中兵參戰,明顯反先。

- 16. 傅九平八 包9平7 17. 傅三平四 象7進5
- 20. 炮五淮三! …

紅飛炮炸中象直接兇狠發 難,如圖38所示,是聶大師 祭出的最新試探型先棄後取的 中局攻殺「飛刀」!一改在 2011年6月1日全國象甲聯賽 第7輪趙鑫鑫與李群之戰中紅 曾走傌七進八,包5進3(在 2011年2月27日江蘇省第20 屆「金箔杯」象棋公開賽複賽 8進4第3輪黨斐與王斌之戰中 黑曾走卒7進1! 馮五進七, 卒7平6!變化下去,黑方得

- 18. 俥八進八 車8進7 19. 傌三退五 車4退2(圖38)

黑方 王 斌

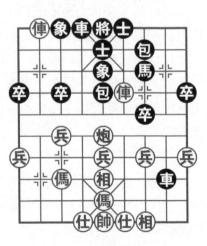

聶鐵文 紅方 圖38

子入局),俥四退三,馬7進8,俥四平五,馬8進7,馬五進三,馬7退5,俥五進一,車8平7,馬八進九,車4進2,馬九退八,士5退4,馬八進七,包7平5,馬七退五,包5進3,俥五進一,士6進5,俥八退三,車4進4,俥八平一,車4平1,結果雙方戰和的走法,意要攻其不備、出奇制勝。實戰效果如何?讓我們拭目以待!

20. 象3進5 21. 俥八平六 將5平4

黑出將吃俥,御駕親征,明智之舉!黑如士5退4?? 傌七進六!包5進1,俥四進一!包5進3,相三進五,馬7進8,俥四平五,士4平5,傌五退三,車8進1,仕六進五,馬8進7,傌三進四,車8退5,俥五平三,包7平9,俥三退二,馬7退6,傌六進四,車8退1,前傌退三,馬6退8,俥三平二!車8進2,傌三進二!變化下去,黑雖兵種全,但紅淨多中兵中相,顯而易見反先佔優。

22. 傌七進六! 包5進4

紅左傌盤河追殺中包,先棄後取,佳著!黑中包厄運難逃 了。

黑飛中包炸相,不敢硬留,實屬無奈。黑如包5進1?? 傌六進七,包5平2(若包5退1??? 傌七進五!包7平9,俥四平三!車8退5,兵五進一,包9進5,兵五進一!黑中包致死後,紅俥傌兵大軍壓境,黑又殘雙象,頹勢難挽,難逃一劫),傌七進五!包2進5,後傌退七,包7平6,俥四平八!將4平5(若貪走包2平1??? 俥八進三!將4進1,傌五退七!將4進1,俥八退二!成紅俥傌冷著擒將,紅速勝),俥八退六!儘管此刻黑方兵種全,但紅淨多雙高兵和雙相,也大佔優勢。

23.相三進五 馬/進8 24.俥四平二 車8進1

25. 傌五進七 馬8進7 26. 俥二退五! …………

紅果斷兌俥,穩健老練之招!由此步入了紅雙傌兵對黑馬包 卒的仕(士)相(象)兵卒對等的殘棋大戰,鹿死誰手?讓我們 拭目以待。

26. …… 馬7進8 27. 馬六進七 ………

紅馬踩3卒後,雙方形成黑兵種好、紅多中兵的互有顧忌的 紅方略優的傌炮殘棋局面。

27. 馬8退6 28. 帥五進一 象5退3

29.後傌進八 馬6進8 30.傌八進九! 馬8退9

雙方同樣進、退八路傌(馬),紅傌踩邊卒彰顯出勇往直前的拼搏精神,令人讚歎不已!而黑退馬踏邊兵實屬無可奈何,如硬走馬8進6??傌九進七,將4平5,前傌退五,馬6退7,帥五退一,卒7進1,相五進三,馬7退5,相三退五,包7平9,傌七退五,包9進5,後傌退三,馬5退7,相五進三!演變下去,紅多兵佔優,勝利在望。

31. 兵五進一 馬9進7 32. 帥五退一 馬7退8

33. 兵五進一 馬8進6 34. 兵五平四 卒7進1

35. 傷九進七 將4平5 36. 後傷退五 馬6進7

37. 帥五進一 包7平8 38. 帥五平六 包8進7

39. 仕六進五 馬7退5 40. 仕五進四 馬5退4??

雙方渡兵卒後,黑馬包聯手叫帥抽去中相後,黑馬包配合作 戰優勢已凸顯出來。而此刻黑退馬騎河追兵,劣著,錯失戰機。 黑宜徑走馬5進6!帥六平五,象3進5,傌七退六,卒7進1!傌 六進五,卒7進1!帥五退一,馬6退5,帥五進一,馬5退3, 後傌退六,將5平4,變化下去,紅雖仍多過河兵,但黑馬包卒 搶先圍攻紅方帥府,令紅方防守也有顧忌,不敢疏忽,一旦有疏

漏,就完全有可能被攻破池城(如紅在第45回合不進帥,改走 任四退五?將5平4,帥五平四,包8退7,演變下去,雙方對 攻,互有顧忌,黑尚有機會,要優於實戰)。

以下殺法是:兵四進一!卒7進1,傌七退六,卒7平6,傌 六進八(傌赴臥槽,逼黑包回防、黑軍撤兵,以圍魏救趙之計來 減緩黑勢壓力,在對方城裡放火,是雙方在混亂中最有效的防守 手段)!包8退7,仕四進五(黑包退守後,紅仕安然無恙), 象3進5,兵四平三,包8平6,兵九進一,士5進4,帥六退 一,士6進5,兵三進一,將5平4,兵三進一(兵入黑下二線驅 包,兵臨城下逼近九宮,穩步進取,勝勢有望)!

包6進2,傌八進七,象5退3,兵九進一,卒6平5,兵九平八,包6平1,兵八平九,馬4進3,帥六平五,包1平5,帥五平四,包5平6,帥四平五,包6平5,傌五退三(退傌欺卒,主動變招是因紅多兵有勝望,不願和棋的緣故)!卒5平6,帥五平四,馬3退4,傌七退六(回傌防守,重視黑馬包卒的聯手攻勢,攻不忘守,佳著)!馬4退6,傌六退五,象3進5,兵三平四,馬6進8,兵九平八,士5進6,兵八進一,馬8退7,兵四平三,士4退5,兵八平七(九路兵逼近九宫,與下二線三路兵形成雙兵夾擊攻勢,而黑馬包卒卻原地踏步的話,局勢開始有些不妙了)!

包5進1, 馬三進四(相台馬塞象腰,頂士壓馬,擺出進攻態勢,穩健而老練!如貪馬三進五???則馬7進5!兑子後,紅就無法取勝,這也是黑方的夙願)!馬7進8, 馬四退三,馬8退7,前兵平六,包5平1, 馬三進二,包1平9, 兵七進一(3個大兵渡河,全員參戰後,黑勢開始岌岌可危了)!

包9進5,兵七進一,馬7進8,帥四平五,馬8進7,傌二

退四,象5進7,兵三平四,馬7退8(退馬欺傌,空著!再迷茫 一下,黑恐怕就沒有反擊機會了,故宜卒9進1靜觀其變為上 策。紅如貪象走碼五進三???馬7進8,仕五退四,卒6進1!碼 四退三,馬8退7,帥五進一,包9平7,前馮退五,包7退3!馮 五退三,馬7進6!在雙方對攻中,黑已反先,優於實戰,一旦9 路卒過河,鹿死誰手就難斷了)?

傌四淮三,馬8淮9,帥五平六,卒6平5,兵七進一(衝七 路兵,形成紅5個子攻擊一座空城,現發起最後總攻,勝利近在 咫尺了;而黑馬包卒在前線沒有進攻成效,退回防守已是鞭長草 及了,以下就是紅方入局犀利度的充分展現了)!馬9淮8,帥 六淮一, 馬8退7, 兵六進一(急衝肋兵, 強行突破, 3個兵聯 手,黑將厄運難逃!小兵勇往直前的犧牲精神永遠值得讚賞)! 卒5平4, 兵四平开(棄兵砍士,一舉撕開黑方防線,小兵獻身 精神令人歎為觀止)!

士6退5, 傌三進五!馬7退6,前傌進三!以下黑如接走馬 6退7, 傌三退四!馬7退6, 傌五進三, 包9平5, 傌三進二, 馬 6進4,兵七平六!卒4進1,帥六進一,包5平4,仕五退六!卒 9進1,兵六進一!兵臨城下,傌到成功,活擒黑將,紅方完 勝。

此局雙方一開局就打起了五六炮過河俥炮打中卒與平包兌俥 馬退窩心架右中包的「四炮齊鳴」大戰:爭地盤,搶空間,万不 相讓;步入中局後,雙方爭鬥更加精彩激烈:當黑鎮右中包又平 右横車欺追紅左仕角炮後,紅將計就計,進肋炮生根又鎮中炸中 象出擊,炸開了攻殺黑將府的大門,推出了最新探索型先棄後取 的中局「飛刀」後,一發而不可收拾地先兌雙俥(車),步入無 俥(車)棋戰取勢,後又留著雙傌馳騁發威,令3個過河兵會師

作戰,最終棄兵兌雙士,殺盡黑獻的馬包卒後,活擒黑將而令人 大飽眼福。

這是一盤雙方按套路佈陣;中局紅先進肋炮生根,推出了逆向思維傑作,接著又抛出炮炸中象先棄後取的最新中局攻殺「飛刀」而震驚棋壇;雖有初戰成效,但重演仍有風險,而黑以少卒步入馬包殘棋後,進攻不堅決,戰略不明確,戰術不到位,故多次進攻無果,反被紅雙傌帶領3個過河小兵在混戰中聯手逼宮入局的經典雙傌兵勝馬包卒殺局。

第39局 (河北)申 鵬 先勝 (上海)孫勇征 轉五六炮過河俥高左橫俥激兌對屏風馬平包兌俥雙邊包

- 1.炮二平五 馬8進7 2.傌二進三 車9平8
- 3. 俥一平二 馬 2 進 3 4. 兵七進一 卒 7 進 1
- 5. 使二進六 包8平9 6. 使二平三 包9退1
- 7. 炮八平六 車1平2

這是2012年9月17日第5屆「楊官璘杯」全國象棋公開賽專業男子組首輪申鵬與孫勇征之間的一盤精彩的逐對廝殺。雙方以五六炮過河俥對屏風馬平包兌俥亮雙直車互進七兵卒開戰。黑搶先亮出右直車,不給紅方橫俥出擊發威機會,屬當今棋壇改進後的流行變例之一。

在2011年2月26日江蘇省第20屆「金箔杯」象棋公開賽上的預賽第3輪申鵬與丁衛華之戰中黑曾走包9平7?俥三平四, 士4進5,俥四進二,包7平8,傌八進七,車1平2,俥九平 八,象3進5,俥八進六,包8進2,俥四退二,馬7進8(宜包2 平1! 俥八平七,車1進2,炮六進四,包8進4,俥四平三,包8

平5,以下紅如接走炮五平二,則車8進7;紅又如改走俥三進一,包5平6,這兩路變化下去,紅勢不佔便宜,黑足可抗衡),炮六進四!包8退1,俥四平二!馬8進7,傌七進六,包2平1(宜馬7進5!相七進五,車2平4,俥八平七,馬3退2,兵七進一!紅有過河兵佔優,但黑方不會失子),俥八進三,馬3退2,炮五進四,馬2進3,炮五退一,車8進1,炮六進二,車8退1,傌六進七,包1進4(宜包1平2為妥)?兵七進一,包1退2(宜將5平4為上策)?傌七退九!卒1進1,兵七進一,馬3退2,炮六退一!包8退1,炮六退四,馬7退6(宜卒7進1為好),炮六進二,馬6退7(宜馬6進7)?俥二進一!馬7進5,兵七平六!馬2進3,炮六退四,卒7進1,兵六平五,馬3進5,俥二退一,馬5進3,俥二平八!紅多子大優,結果紅勝。

8. 傌八進七 包2平1 9. 俥九進二! …………

紅高起左橫俥,伺機平八路邀兌,以減輕黑右翼子力對紅左 翼的攻擊力度,屬改進後當今棋壇流行變例之一。紅如徑走兵五 進一,以中路突破,可參閱第11局「王天一先勝汪洋」、第23 局「趙鑫鑫先勝呂欽」、第8局「申鵬先負許銀川」、第10局 「趙鑫鑫先負孫勇征」之戰;紅又如傌七進六,可參閱第1局 「胡榮華先勝景學義」、第7局「王天一先勝孫勇征」之戰。

9. 十6淮5

黑補左中士固防,穩健,屬改進後流行走法,伺機走包9平7打車,再補上左中象後,左直車多了一個能平6路的出擊機會。筆者曾在網戰上應對過黑士4進5?可參閱第16局「唐丹先勝王琳娜」之戰中第9回合黑士6進5注釋。

10. 俥九平八 ………

紅亮出左橫俥邀兌出擊,屬後中先走法,旨在一旦雙方兌俥

(車)後,紅可返回到五八炮過河俥對屛風馬平包兌俥互進七兵 卒陣式,變化下去,紅不吃虧,易走。

10. …… 車2進7 11. 炮六平八 包9平7

12. 俥三平四 象7淮5

黑先補左中象,是第9回合補左中士的後續弈法,靜觀紅勢變化,也為伺機亮出左貼將車做好充分準備,著法靈活。

筆者曾在網戰上應過黑包1退1, 傌七進六,象7進5,炮五平七,車8平6,俥四進三!士5退6,炮七進四!包1進5,兵七進一!包1平7,相三進五,卒7進1,炮七平六,士4進5,兵七進一!馬3退4,炮六平九,卒7平6,炮九進三!卒5進1,兵七平六,卒5進1,兵五進一,卒6平5!傌六進七,馬7進6,兵六平五,後包進6?炮八進七!士5進6?傌七進五!將5進1,傌五進七!結果紅勝。

13. 兵五淮一 …………

紅急進中兵,意從中路突破,屬改進後的急攻型著法。如相對緩和,紅可改走俥四進二,包1退1,炮八進六,包7平9,傌七進六,車8平6,俥四進一,將5平6,炮八平一,包1平9,炮五平七,卒9進1,相七進五,包9平7。雙方先後兌去雙俥(車)炮(包),子力對等,基本均勢。

13.…… 車8平6

14. 傅四半二(圖39) 包1進4???

黑包貪邊兵,敗著!錯失良機,導致速落下風。如圖39所示,黑宜卒7進1! 傌三進五,卒7進1,兵五進一,卒5進1。 以下紅有兩變:

45

②傌五進六,車6進8, 傌六進七(若俥二進三?包7 退1,俥二退二,馬3進5,紅 反無趣),將5平6,仕四進 五,包1進4,兵一進一,包1 平3!相七進九,卒7進1!變 化下去,黑方棄子後淨多三個 卒,且子位靈活有攻勢,優於 實戰,足可抗衡。

15. 兵五進一 卒5進1

16.炮八進五 車6進6??

黑進肋車保邊包,劣著! 導致肋車離開6路線後,易暴

黑方 孫勇征

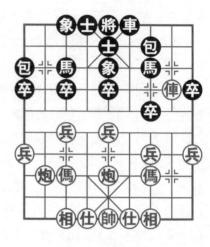

紅方 申 鵬 圖39

露黑左翼底線弱點,使「車離左肋道,兵敗如山倒」成為現實。 黑宜走包1平3!先壓傌打底相為上策。

以下紅如接走傌七進五,卒5進1,炮五進二,馬7進5,俥 二平三,包7進1,兵三進一,卒9進1,兵三進一,包7進2! 變化下去,雙方雖互纏,但黑勢不弱,優於實戰,多邊卒易走, 足可一戰,勝負難料。

17. 傌七進九! 車6平1

紅棄傌踩邊包,逼車吃傌後遠離左肋道,使黑左翼薄弱底線逐漸成為空門後遭受重創。黑如硬走車6平7?傌九進八!馬3進5,炮五進四!馬7進5,俥二平五!車7進1,相七進五,卒7進1,俥五退一,包9平7,俥五平二,包9進5,傌八進六!變化下去,黑雖淨多三個卒,但紅反多子有攻勢後,易轉成勝勢而反先大優。

18. 俥二進三 包7退1???

黑退7包, 敗筆!給了紅炮兌雙象後俥砍底包逼馬的反先大優機會而飲恨敗北。黑宜先走士5退6固守為上策。以下紅有三變:

- ②
 傅二退二,馬7進6,紅如接走炮八平五?象3進5,炮五進五,馬6進7!變化下去,黑雖殘雙象,但多子多三個卒,勝勢;又如紅改走俥二平四,馬6進7,俥四退五,卒7進1!演變下去,黑子位靈活,也淨多三大高卒大佔優勢;
- ③炮八退六?士4進5,炮八平五,車1退2,傌三進五,卒 5進1,前炮進二,馬7進6,傌五退四,馬6進7!傌四進三,包 7進5!演變下去,黑兵種全,多雙卒,優於實戰,也足可一 戰,一時勝負難測。
 - 19. 炮八平五 象3淮5 20. 炮五淮五! 士5退6
 - 21. 俥二平三! 馬7進6 22. 炮五平二 車1平7
 - 23. 炮二進二 將5進1

黑進將避抽無奈。黑如車7平8?炮二平四!以下黑有兩 變:

①士4進5(若馬3退5???炮四退~!紅速勝),炮四退三,士5退6,俥三退四,車8平7,俥三平四,車7進1,俥四平五,士6進5,俥五進二!馬3退4(若車7平6??俥五平七!將5平6,俥七退一!演變下去,紅多子多仕相勝定),俥五進一,將5平6,俥五進一!將6進1,俥五平六!紅得子多仕相勝定;

545

②將5進1, 俥三退四!馬6退5(若車8平7?? 俥三平四! 將5退1, 俥四平五, 士4進5, 炮四退八, 車7進1, 炮四平五! 將5平6, 俥五平四, 士5進6, 俥四進二,將6平5, 俥四平七,將5進1, 俥七退一! 紅淨多子多仕相完勝黑方), 俥三平五!車8退4, 傌三進四!車8平6, 傌四進六!車6退2, 傌六進七,將5平4, 俥五進二!紅多子多仕相必勝。

以下殺法是: 傅三退一! 將5進1, 傅三平四, 馬6退7, 炮二退二, 馬7進5, 炮二平七, 車7進1(若馬5退3?? 傅四退三! 卒5進1, 傅四平五, 將5平4, 傅五退一, 車7平4, 傅五進三, 將4退1, 傅五平七! 變化下去, 紅多子多雙相大優), 傅四退三, 車7平4, 傅四平五! 車4退4, 炮七平八, 將5平4, 仕四進五, 馬5退4, 炮八退一, 車4進2, 仕五進六! 揚中仕露帥, 下伏傅五進二催殺, 紅勝定。

以下黑如續走馬4退2, 俥五進二,將4退1, 俥五平八!車4進2,炮八進三,車4進2,帥五進一,士4進5,相七進五。至此,形成紅俥炮雙高兵雙相對黑車四個高卒雙士的必勝局面,紅方完勝黑方。

此局雙方一開戰就聽到了五六炮過河俥對平包兌俥的雙邊包 轟鳴聲:紅高起左橫俥邀兌,黑補左中士象固防來搶佔要隘、爭 奪空間;剛步入中局,紅在第14回合平「外俥」避兌,伺機偷 襲黑左翼薄弱底線,黑果然在第14回合飛右邊包打兵,被紅左 正傌踩殺逮個正著!導致黑左車離肋道,兵敗如山倒。

以後黑在第18回合退包於左底象位,又錯失反先良機而一蹶不振。紅方抓住大好機遇,棄炮炸雙象再追回一子,卸中炮沉底又偷襲成功,俥炮聯手棄仕得子,最終紅俥炮雙兵完勝黑車四個卒雙士而令人擊節!

207

這是一盤紅方在佈局時欲兌左橫俥等待機會不成;步入精彩搏殺中局設下「巧逼黑肋車離開肋道」而獲得難得機會,炮兌雙象炸開將府大門,俥傌合作棄兵送仕,又賺得一子的強勢出擊、精準打擊、細膩至極、不留後患、引敵上鉤、誘敵制勝的經典殺局。

第40局 (湖北) 肖八武 先負 (廣東)李 進轉五六炮過河俥升左直俥於兵線對屏風馬平包兌俥 左騎河車

1. 炮二平五 馬8進7 2. 傌二進三 車9平8

3. 使一平一 馬2 進3 4. 兵七進一 卒7 進1

5. 傅二進六 包8平9 6. 傅二平三 包9退1

7. 炮八平六 車8進5 8. 傌八進七 …………

這是2012年9月21日第5屆「楊官璘杯」全國象棋公開賽公開組第9輪中肖八武與李進之間的一盤精彩格鬥。雙方以五六炮過河俥對屏風馬平包兌俥伸左直車騎河互進七兵卒拉開戰幕。紅現進左正傌,決定放棄七路兵,旨在加快左翼大子的出動速度,選擇正確。

在2001年首屆BGN世界象棋挑戰賽上尚威與趙國榮之戰中 紅曾走過兵五進一,結果黑可抗衡,最終黑方走軟後被紅方逼 和;在2011年國慶日網戰對抗賽上筆者也曾應對過紅相七進 九?包2平1,傌八進七,車1平2,俥九平八,車2進9,傌七 退八,包9平7,俥三平四,士4進5,傌八進七,象3進5,仕 四進五,卒7進1,兵三進一,車8平7,相三進一,車7進1, 俥四進二,包1退1,俥四退四,馬7進8,俥四平三,象5進

7! 俥三退一, 馬8淮7! 炮五平四(宜相一退三不會丢邊 相) ?? 馬7進9! 炮四平一, 包7進6, 傌七進八, 包1進5, 炮 一進四,包1平9,炮一平七,象7退5,兵五淮一,卒1淮1, 相九退七,卒1進1! 傌八退七,包7平3,炮七退四,包9平3! 變化下去,黑反多中象,又有渦河邊卒,兵種全,明顯反先,結 果黑方巧勝。

8. 車8平3 9. 俥九平八 車1平2

黑亮出右直車保包,屬改進後流行變例。黑如車1淮2,值 八進三,包9平7, 值三平四,包7平4, 兵五淮一,十4淮5, **傌三進五,車3退1,兵三進一,象7進5,俥四平三,馬3**退 4, 俥三平四, 包4淮2, 俥四淮二! 變化下去, 紅雖少兵, 但大 子子位靈活佔優, 主動易走。

10. 俥八淮三 包.9平7

黑平左包打值,靜觀其變,屬當今棋壇流行變例之一。網站 上常會見到黑走士4進5!也是一種不錯的選擇。以下紅如接走 兵五淮一, 重3退1, 傌七淮六, 包9平7, 俥三平四, 象7淮 5。紅有兩種選擇:

①兵五進一,卒5進1,傌三進五,包2平1,俥八進六,馬 3退2, 傌六進七, 卒5進1, 炮五進二, 包1進4! 下伏車3進5 砍底相和包1平7炸兵出擊兩步先手棋,黑足可一戰;

②傌六進五,馬3進5,炮五進四,馬7進5,俥四平五,車 3進5,炮六平八,車3平2!變化下去,黑多中象,足可抗衡。

11. 俥三平四 …

紅平肋俥屬當今棋壇流行變例之一。紅如俥三平二,包2平 1, 俥八平六。以下黑有兩變:

①象3進5,可參閱第10局「聶鐵文先勝孫勇征」之戰;

②象7進5⁻,可參閱第60局「趙鑫鑫先負許銀川」之戰。 11 ·········· 包7平5

黑平「窩心包」從中路反擊,是20世紀90年代中國棋壇的主流戰術。黑方今把舊譜翻新,一定是做足功課,有備而來,意要一鳴驚人,打對方個措手不及。結果真的能如願嗎?! 讓我們拭目以待吧! 黑如士4進5,可參閱第54局「郝繼超先勝謝靖」之戰。

- 12.相七進九 車3退1 13.傌七進六 包2平1
- 14. 俥八進六 馬3退2 15. 傌六進五 馬7進5
- 16.炮五進四 包1平5

雙方一陣兌俥(車)傌(馬)兵卒後,子力對等,互不相讓,互有顧忌。黑補雙中包抗衡,屬流行走法。黑也可徑走象3進5!仕四進五,包5進2,俥四平五,車3進3,俥五平一,包1進4!兵五進一,馬2進1,兵五進一,車3平1!變化下去,紅雖有過河中兵參戰,但左邊相被殘,左翼底線弱點暴露無疑,黑也足可一搏,顯而易見反先。

- 17. 仕四進五 馬2進3(圖40)
- 18. 炮五平一??? …………

紅中炮貪邊卒,敗筆!錯失抗衡良機,導致黑中包右移直插紅左翼底線後使紅方飲恨敗北。如圖40所示,紅宜徑走炮五進二!不給後中包伺機右移後直插紅左翼薄弱底線後再退底包於卒林線打紅俥炮得子的機會。以下黑如接走士4進5,炮六平五,車3進3,炮五進五!象3進5,俥四退四!不管黑方是否兌俥(車),變化下去,雙方局勢比實戰平穩,有望弈和,黑方足可抗衡。

18.…… 後包平2! 19.帥五平四 包2進8

dif

20. 帥四進一 士 4 進 5

21.相三進一 包5平6!

22. 炮六平四 包2退6!

23. 俥四退三 包2平9!

黑方抓住戰機,雙包齊鳴:黑先沉右包於紅左翼底線抬帥上樓,後又卸中包拴鏈紅右肋道俥炮帥,現又巧退右包於卒林線,精準打擊紅卒林線俥炮而得子大優。黑方由此步入反擊佳境,並逐步將優勢轉化為勝勢。

以下殺法是:炮四進五,

黑方 李 進

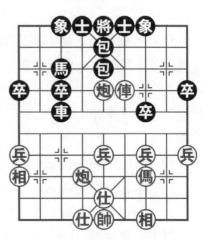

紅方 肖八武 圖40

車3進3, 傌三退四, 車3平9! 俥四進三, 車9進1, 帥四進一, 包9退1, 炮四平二, 車9退1, 帥四退一, 車9平8, 炮二平三, 卒3進1, 俥四平七, 車8平1! 兵五進一, 車1退1! 兵五進一, 車1平5, 俥七退一, 士5退4, 傌四進六, 車5平6! 仕五進四, 馬3退5, 炮三平二, 馬5進6! 黑方不失時機, 連續揮車殘去雙相, 又接連躍馬佔要隘出擊, 現中馬飛出, 捉炮作殺, 馬到成功, 必勝無疑。

以下紅方如接走炮二平八,馬6進5,俥七退三,包9平6, 帥四平五,包6平5,帥五平四,馬5進7,帥四退一,馬7進 8!帥四進一,車6平7,仕四退五,車7進2!帥四進一,車7平 5!藉中包之威,車馬冷著擒帥,黑勝;又如紅改走炮二平三, 馬6進8,炮三退一(若炮三平二,馬8進9,俥七退三,馬9進 8,帥四平五,包9進6,帥五退一,包9平4!得子後黑勝

定),包9平6,俥七進一,車6平4,俥七平四(若帥四平五? 包6平5,兵五平四,包5退1,兵四平三,象7進5,炮三平 五,馬8進7,炮五進二,車4進1,帥五退一,士4進5,傌六 退八,卒1進1,傌八進七,車4平5,任六進五,馬7退5!帥五 平六,馬5退7,下伏卒1進1渡卒參戰,且黑車馬子位靈活有攻 勢也勝定),車4進2,帥四退一,車4進1,帥四進一,士4進 5,帥四平五,卒7進1,俥四退一,包6平5,兵五平六(若炮 三平五?馬8進9,兵三進一,馬9退7,俥四退一,車4退6,俥 四平三,車4平5,帥五平四,車5進1!形成黑車包高卒士象全 對紅俥單任的必勝局面),馬8進6,兵三進一,馬6退4,兵三 進一,馬4進5,俥四平五,車4平6!帥五進一,馬5退3,俥 五平七,馬3退5!炮三平五,馬5進4!得俥後捷足先登,黑方 完勝。

此局雙方一開戰就聞到了五六炮對平包兌俥的火藥味:紅進左正傌,黑平騎河車殺兵,紅亮左直俥進兵行線,黑平左包打俥後又鎮中,紅揚左邊相進七路傌,黑再平右包兌俥後也鎮中反擊,步入中局來搶空間、爭地盤後,紅卻在第18回合走炮五平一貪邊卒誤入歧途後遭受重創。黑方抓住戰機,雙包齊鳴,炸包反先,車掃雙相,又掠邊兵,退士讓路,馬退窩心,中馬出擊,車馬包聯手,抽傌拴俥,補中士護包,棄卒捉俥,逼卸中兵,回馬踩兵,鎮中拴俥,車守左肋道,藉中包之威,進馬叫帥,抽俥擒帥。

這是一盤佈局套路,雙方嫺熟;中局搏殺,緊張激烈:紅炮 貪卒,跌落陷阱,黑三子聯手得子擒帥的「一著不慎,滿盤皆 輸」的慘痛反面殺局。

436

第41局 (上海)孫勇征 先勝 (河南)李少庚

轉五六炮過河俥進中兵右俥捉包對屏風馬平包兌俥 左直車騎河

1.炮二平五 馬8進7 2.傷二進三 車9平8

3. 使一平二 馬2進3 4. 兵七進一 卒7進1

5. 使二淮六 包8平9 6. 使二平三 包9退1

7. 炮八平六 車8 進5 8. 傷八進七 車8 平3

9. 俥九平八 車1平2 10. 俥八進三 士4進5

11. 兵五淮一 包9平7

這是2012年9月19日第5屆「楊官璘杯」全國象棋公開賽專業男子組第6輪孫勇征與李少庚之間的一場百餘回合的精彩激戰。雙方以五六炮過河俥高左直俥於兵行線進中兵對屏風馬平包兌俥伸左直車騎河補右中士互進七兵卒拉開戰幕。

紅挺中兵,旨從中路選擇突破口後,黑立即搶先平左包打 俥,屬當今棋壇改進後的主流變例戰術之一。黑如先徑走車3退 1,紅有三種不同選擇:

①在2009年第3屆亞洲室內運動會象棋賽上許銀川與賴理兄 之戰中曾走兵五進一,結果黑略優,最終走漏後雙方戰和;

- ②在2010年「淮陰·韓信杯」象棋國際名人賽上趙鑫鑫與趙 國榮之戰中改走傌七進六,結果雙方戰和;
- ③在2011年「順德杯」第3屆棋王賽上徐天紅與趙鑫鑫之戰中紅又改走傌三進五,結果雙方議和。

12. 俥三平二

紅俥平外肋道,思路新穎。紅如俥三平四,包2平1,俥八

平六,馬7進8。以下紅有兩變:

- ①在2006年全國象甲聯賽上劉殿中與張強之戰中曾走傌三 進五,結果黑大優而獲勝;
- ②在2011年JJ象棋頂級英雄大會象棋賽上申鵬與字兵大戰 改走兵五進一,結果雙方均勢後,最終弈和。

12. … 包2平1

黑再平右包兌俥,直逼紅左翼底線,屬當今棋壇流行變例。 在2012年第4屆「句容·茅山杯」全國象棋冠軍邀請賽上柳大華 與呂欽之戰中黑曾走馬7進6,結果黑大優而最終獲勝。

筆者在2013年勞動節網戰上曾又應過黑象3進5, 馬三進五,車3退1,炮六退一,包2平1,俥八進六,馬3退2,兵五進一,卒5進1,炮六平七,車3平2,傌七進六,車2進4,俥二平七,馬2進4,俥七退三!結果雙方對峙,各有千秋,最終黑反走漏後告負。

13. 傅八平四 包7平9 14. 傅二進二 …………

黑包平邊路,老練之變。當今網戰中也曾出現黑象7進5? 俥二進一,馬3退4,俥四進五,包7退1,兵五進一,卒5進 1,炮六進六,馬7進6,俥二退一,車3進2,俥四退三,車2進 2,俥四平五,車2平4,傌三進五,車3退3,俥五平七,卒3進 1,傌五進四,變化下去,紅雖少兵,但過河俥騎河傌中炮佔位 靈活,且有攻勢佔優。

紅進右俥攔包,屬改進後流行變例。以往紅多走相七進九,車3退1。以下紅有兩變:

- ①在2012年全國象甲聯賽上趙國榮與孫浩宇之戰中曾走俥 二進二,結果紅多子獲勝;
 - ②仕四進五,黑有兩變:(A)車3平6:(a)第5局「趙鑫鑫

先負許國義」之戰中紅走的是俥四平六;(b)第13局「柳大華先勝李少庚」之戰中紅改走俥四進二;(B)卒1進1,俥二進二,包1退1(第29局「申鵬先負王天一」之戰曾走車2進4),俥二退一,包1進1,俥四平六:(a)在2012年全國象甲聯賽郝繼超先和鄭惟桐之戰中黑走的是車2進4;(b)在2012年另一場全國象甲聯賽上趙國榮先和呂欽之戰中黑改走的是卒9進1。

14. …… 包1退1 15. 傅二退一 包1進1

16. 相七進力, …………

紅揚左邊相驅車,屬當前流行走法之一。在第4局「阮成保 先負蔣川」之戰中紅走的是仕四進五。

16.…… 車3退1 17.仕四進五 包9進1

紅果斷妙棄中兵,緊湊有力,厚積薄發,勢大力沉,未雨綢繆,佳著!紅如炮五進四?馬3進5,俥二平五,包9平6!俥四平六,包1平5!變化下去,黑雙包齊鳴,馬雄踞河頭,雙車佔位靈活,顯而易見,黑已反先佔優了。

19. …… 車3平5 20. 傌七進六 車5進1

21. 傌六進七 車2進3 22. 俥二平四 車2平3

23.前俥退一 包9平6 24.後俥平八 象3進5

雙方揮俥(車)殺卒兵,兌馬(馬),平炮(包)調整陣形後,現黑補右中象固防欠妥,易遭偷襲,因紅雙俥雙炮很容易直插黑右翼薄弱底線作為重點攻擊目標,故宜要補象,黑徑走象7進5較為穩妥,不易陷入被動而遭到襲擊,以下實戰可證實。

25. 傷三進五 車5平4

26. 俥八進四(圖41) 包1進4??

黑飛包貪邊兵,敗著!導致失勢丟子而敗走麥城。同樣揮

包,如圖41所示,黑官包1退 2 為上策,不給紅中傌肋炮攻 擊黑右翼薄弱底線取勢得子機 會。以下紅如接走傌五進六, 車3進1!紅有兩變:

①俥四進二,馬3進4, 值四退二, 馬4進6, 值四平 七,象5淮3, 俥八淮二,車4 退5,以下紅如接走俥八平 六?將5平4,步入無重棋戰 後,黑反兵種全,暫多中卒佔 優,強於實戰,勝負難定;又 如紅改走俥八退三!卒1進

里方 李少庚

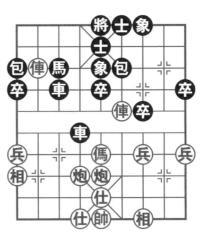

紅方 孫勇征 昌 41

1, 俥八平九, 象3退5, 俥九退一, 變化下去, 黑兵種全, 紅勢 不弱,雙方各有千秋,互有顧忌,但黑可抗衡,優於實戰;

② 据六淮七??? 車3平6! 俥八淮二,十5退4, 俥八平九, 十6淮5, 傌七退五(若傌七進六或炮六進七?黑可士5退4,均 可得子佔優), 車4平5! 俥九退三, 車6進4! 相九退七, 車5 退1!兵九進一,車6退5!馬五進七,車6平1,傌七退九,車5 進1,炮六平八,將5平6,炮八進七,將6進1,炮八退五(若 碼九進八???車5退2!變化下去,紅碼厄運難逃),包6進3! 炮八平四, 重5平6, 兵九淮一, 重6退1, 傌九進七, 重6平 1, 炮五平一, 車1平3, 傌七退五, 車3進5! 底相被殺後, 形 成黑車雙高卒十象全對紅馬炮雙高兵單缺相的必勝局面。

27. 炮六平七 馬3 银4

28. 俥八退五 車4 淮 1

29. 傷 五 進 六 車 4 平 7 30. 傷 六 進 八 車 7 進 3

31. 仕五退四 車7退3??

黑退左車保包,敗筆!導致失子後飲恨敗北。黑宜進右車壓 七炮護右邊包,徑走車3進3!以下紅如接走俥四退二!車7退 3!俥四平三,包1平7,演變下去,黑反多中象和三個高卒,大 優。紅如接走炮七退二,包7平5,炮五平七,車3平4,傌八進 七(若前炮進七??馬4進3!傌八進七,將5平4,變化下去,紅 前底炮厄運難逃,黑反佔優),車4退5,俥八進一,包5退2, 俥八平七(若俥八平六?包6退1!變化下去,紅反無趣),士5 進4,前炮平六,包5平4,傌七退八,包4進1,俥七進一,包4 進1,俥七平六,包4進3,炮六平七,包3退5,俥六進三,包3 進8,相九退七,車4進1,傌八進六,將5進1,炮七平一,包6 平9,變化下去,在無車殘局中,黑反淨多三個高卒,必勝。

32. 傌八退七! 車7平3 33. 炮五退一 包1平2??

黑平右包攔俥,劣著!再失先機而導致丟子失勢,最終告 負。黑宜後車進1!以下紅有兩變:

②炮五平七??後車平6!後炮進二,包1平9! 傌七進八, 包6退1,前炮進五!士5進6,傌八進六,包6平4(若將5進 1??? 俥八進六!變化下去,紅勢大優,有望轉成勝勢),後炮 平六,車6平4,傌六退八,車4平3!變化下去,黑也淨多四個 高卒,完勝紅方。

以下殺法是: 俥四平八!後車進1,前俥進四,象5退3,前 俥退六!前車平2,炮七進三,車2進1,傌七退八(雙方兑去雙 俥車過程中,紅多得一炮而大佔優勢)!包6平5,炮七退三,

包5進6, 仕六進五, 象3進5, 馬八進七, 馬4進2, 炮七平一, 馬2進4, 炮一進四(飛炮炸邊卒, 吹響了紅馬炮高兵單缺相對黑馬三個高卒士象全的進軍號角, 一場精彩的「馬拉松」戰役由此打響! 請看孫特大是如何完勝李大師的)!

馬4進3,兵一進一,卒7進1,傌七退五,卒7平6,帥五平六!卒5進1,傌五進四,卒5進1,兵一進一,卒1進1,炮一進三,象5退3,兵一平二,卒1進1,兵二進一,馬3退5,兵二平三,馬5進7,傌四進六,卒5平4,炮一退七,馬7進6,炮一進三,卒6平5,炮一平六,卒1進1,兵三平四,馬6退7,傌六進七,將5平4,炮六平四,馬7進6,炮四平九,馬6退7,炮九進四,象3進5,傌七退九!將4平5,炮九退六(再炸邊卒後,紅優勢更趨明顯)!

象5進3, 偶九進七, 將5平4, 炮九進二, 象7進9, 傌七進九, 馬7退8, 兵四平五, 馬8進7, 兵五平四, 士5進4, 傌九退八, 象3退5, 炮九平四, 士4退5, 兵四平五, 象5退7, 傌八進九, 士5進4, 炮四平六! 將4平5, 傌九退七, 將5進1, 兵五平六, 馬7退6, 兵六平五, 將5平6, 炮六平四, 馬6進8, 炮四退四, 將6平5, 仕五進四, 馬8進7, 仕四進五, 卒5進1, 相九退七, 卒4進1, 傌七退八, 將5平4, 炮四進八(揮炮炸底士,內衛遭毀後, 紅勝利在望了)!

卒5平6, 傌八退六, 卒4平5, 炮四退五, 馬7退8, 傌六 進四, 馬8進6, 炮四平五, 馬6進4, 兵五平六! 士4退5, 炮 五進一! 馬4進3, 帥六平五, 馬3退2, 相七進九, 士5進6, 相九進七! 至此, 紅炮鎮中路, 傌高兵強佔雙肋道直逼九宮, 勝 定。黑如接走馬2退1??? 炮五平四, 士6退5, 炮四平六, 士5 進4, 兵六進一! 兵臨城下, 成傌炮兵殺勢, 紅勝; 黑义如將4

退1??炮五平四!士6退5,傌四進五!殺士後,紅也成傌炮兵殺勢勝;黑再如將4平5?炮五平四,將5平6,傌四退六!將6平5,傌六退八!抽黑馬後,紅淨多兩子完勝黑方。

此局雙方一開戰就聽到了五六炮對平雙邊包兌俥的轟鳴聲: 紅挺中兵雙俥佔外肋和右肋道,黑伸左騎河車殺七兵補右中士來 爭空間、佔要隘地精彩搏殺;步入中局後,紅方首先棄中兵挑起 戰火,雙方互殺七路傌(馬)後,拼殺步入高潮:黑平肋包打 俥,紅進盤頭傌捉車互不相讓。就在第26回合紅進左直俥捉右 邊包後,黑卻飛邊包貪兵釀成大禍而錯失戰機,在第31回合黑 走車7退3保包,導致失勢丟子,在第33回合走包1平2攔俥更 是厄運難逃,被紅方回傌困車,兌車得包,兌中炮得卒,傌炮聯 手巧炸邊卒,御駕親征出將鎖門,傌臥槽,兵鎮中,退肋包,炮 炸士,又鎮中,相攔馬,形成紅中炮兵肋傌單缺相對黑馬雙高卒 單缺士的必勝局面。

這是一盤佈局雙方在套路裡輕車熟路;中盤格鬥波瀾不起, 蓄勢待發,等待機會:黑方首先邊包貪兵失勢丟子,紅方抓住機會,兌車得子,精準打擊,不給對方任何反擊機會,也是一盤紅 馬炮兵完勝黑馬雙卒的經典殺局。

第42局 (河北)申 鵬 先勝 (江蘇)丁衛華轉五六炮雙直俥過河七路傌對屏風馬平包兌俥右中士象

1.炮二平五 馬8進7 2.傷

2. 傌二進三 車9平8

3. 俥一平二 卒7淮1

4. 俥二進六 馬2進3

5. 兵七進一 包8平9

6. 俥二平三 包9退1

7. 炮八平六 包9平7

這是2011年2月26日江蘇省第20屆「金箔杯」象棋公開賽 預賽第3輪申鵬與丁衛華之間的一場龍虎激戰。雙方以五六炮過 河值對屏風馬平包兌值互進七兵卒拉開戰幕。黑平左包打值屬當 今棋壇流行變例之一。黑如重1淮1, 傌八淮七, 重1平6。以下 紅有兩變:

① 值三 银一, 包 2 平 1 (若 包 9 平 7 , 俥 三 平 八 , 車 8 進 8 , **傅九進一!演變下去,紅反先手**),**傅九進一**,十6進5, **傅**三 平八, 重8淮5, 炮六淮六, 重6淮6, 炮六平一, 馬7退9, 俥 八淮二, 重6平7, 俥八平七。以下黑有重8平3和象7淮5兩種 不同下法,結果前者為雙方互有顧忌,後者為黑子位較好而反 先;

- ②傌七進六,以下黑有包9平7和士6進5兩種不同著法,結 果前者為雙方各有千秋,後者為雙方對攻。
 - 8. 使三平四 十4 淮5 9. 使四淮二 包 7 平 8
- - 10. 傌八進七 車1平2 11. 俥力,平八 …

紅亮左直俥出擊,屬當今棋壇流行變例之一。筆者在2013 年5月27日網戰第3局對抗賽中紅改走俥九淮二,包2退1,俥 四退四!包2平1, 俥九平八, 車2進7, 炮六平八, 包1進5, 兵三淮一(若要激戰,紅可徑走炮八進五!包1平7,炮八平 三,包7進3,任四進五,包8進8,馮三退二,車8進9,炮三 退七, 車8平7, 仕五退四, 卒7進1!變化下去, 黑棄子多雙卒 底象,紅多子兵種全佔優),卒7進1,俥四平三,馬7進8,俥 三進一,包8平9,炮八進三,包1退2,炮八平二!包1平8, 值三淮三,包9淮1,傌七淮六,包8平5,傌六淮七,包5淮 3,相七進五。至此,雙方兵卒等、仕(士)相(象)全,黑雖 兵種全, 但局勢平穩, 結果戰和。

436

11.…… 象3進5 12. 俥八進六 包8進2

13. 俥四退二 馬7進8 14. 炮六進四! ………

紅伸左仕角炮佔卒林線,巧護雙俥,窺打左包出擊,為以後 右肋俥巧拴黑左翼車包埋下了伏筆!紅由此開始佔先,如俥四平 三??馬8進7,炮六進四,包8進4,俥三平二,車8進3,炮六 平二,包8平5,相七進五,包2平1,俥八平七,車2進2,俥 七平八,車2進1,炮二平八。步入無車殘局後,雙方子力對 等,局勢平穩,紅不佔先,有望成和。

14.…… 包8退1 15. 俥四平二 馬8進7

16. 傷七進六 包2平1 17. 俥八進三 馬3退2

18. 炮五進四 馬2進3 19. 炮五退一 車8進1

20. 炮六進二! …………

紅方不失時機, 俥拴車包, 左傌盤河, 兌俥取勢, 炮炸中卒, 現伸炮驅車, 雙炮齊鳴, 不給黑車任何活動空間和反擊機會, 為以後傌炮兵伺機深入腹地、全線發力、精準打擊、不留後 患奠定了堅實基礎, 紅方由此步入佳境。

紅如急走傌六進七?包1平2!兵七進一,卒7進1,炮六進二(若炮六平九???則包2進1!!捉雙後,紅勢被動),車8退1,兵七平六,卒7平6,兵六進一,卒6進1,變化下去,在雙方對峙中,均有反擊機會,紅不但不佔優勢,反而不利,易丟先手。

20. 車8退1

21. 傌六進七(圖42) 包1進4??

黑飛包貪邊兵,敗著!導致左右雙包失去聯繫後,易遭重創而失子告負。同樣動包,如圖42所示,黑宜包1平2堅守陣地,不給紅右俥和左卒林傌反擊機會為上策。紅如接走兵七進一,馬7退6,俥二平四,包8進2!傌三進四,包2進1!俥四進二,馬

22.兵七進一 包1退2

23. 傌七退九 卒1進1

24. 兵七進一! 馬3退2

黑方 丁衛華

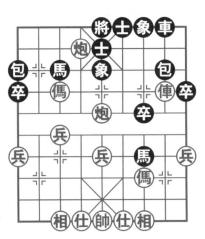

紅方 申 鵬 圖42

紅方抓住戰機,回傌踩邊包後,巧渡七兵直逼右馬,大佔優勢;而黑方只能節節退守,委曲求全,應接不暇,每況愈下,凶多吉少,左包被拴,厄運難逃。黑如徑走馬3退4?炮六退一!包8退1,俥二進一!馬4進2,炮六平八,卒7進1(若馬2進4?則炮五平四!馬4退3,炮八進一!必得包大優),相七進五,卒7平6,兵七進一,卒6進1,仕六進五,馬2退4,兵七平六,馬4進2,兵六進一,馬2進4,炮五退一,馬4進3,炮八進一,馬3進5,兵五進一,卒1進1,兵五進一,卒1平2,炮八退二,卒2進1,炮八平二,卒2平3,炮二進二,卒3平4,俥二退三,卒4平5!炮二退二,車8進1,俥二平九!士5退4,炮二平五!士6進5,俥九進五,將5平6,兵六平五!兵臨城下,藉中炮之威,下伏俥九平六砍底士完勝凶招,紅勝。

25.炮六退一 包8退1 26.炮六退四! 馬7退6

देर्द

黑退左馬盤河,明智之舉。黑如卒7進1?俥二平三!包8進8,俥三退二,馬7進9,傌三退二,馬9進8,俥三平八!馬2淮

4, 俥八進四, 馬4進5, 兵七平六! 車8進4, 俥八退三! 士5退

4,兵六平五!變化下去,紅多子多兵勝定。

27. 炮六進二! 馬6银7??

紅連續揮左肋炮追包捉馬,頓挫有序,精確有力,著法有方,耐人尋味。黑退左馬回原位,劣著!等於自投羅網,不小心 跌落陷阱,難以自拔而丟子失勢告負。黑宜馬6進7!以下紅如 接走炮六退二,馬6退7,雙方不變,根據棋規可判和。

28. 傅二進一 馬7進5 29. 兵七平六! 馬2進3

30. 炮六退四 卒7進1 31. 兵六平五! ………

紅方抓住戰機,進俥捉馬壓包,平兵扣住中馬,回炮避開馬 踩,現兵殺中馬勝定。

以下殺法是:馬3進5, 庫二退一,馬5進3, 俥二平八!紅回俥捉馬,右俥左移催殺,一氣呵成!以下黑如續走將5平4(若馬3退5?? 俥八平五!殺馬後,紅多兩子必勝),俥八進三!將4進1,炮六進五,士5進6,俥八平五!馬3退2或走包8進2,紅都徑走炮五平六!藉中俥和前肋炮之威,紅雙炮疊殺獲勝。

此局雙方一開戰就抬出了五六炮對平包兌俥的對攻戰:紅伸雙直俥過河佔右肋道出擊,黑補右中士象高左包窺打左直俥來佔空間、搶地盤;雙方進入中局後,拼搶更趨驚險莫測:黑搶進左外肋馬脅右俥,紅巧伸肋炮於卒林線暗護雙俥出擊而埋下「炮雷」後,一發不可收拾地平俥拴車包,左傌兌卒包,肋炮逼左車,渡兵欺右馬,俥炮鎖左包,俥炮逼左馬,兵殺左中馬,退俥捉中馬,右移叫催殺,俥雙炮巧聯手,俥鎮中疊炮殺。

這是一盤佈局在套路穩步進行;中局搏殺:短兵相接、利刃 出鞘、以長計議、鬥智鬥勇、敢打敢拼、巧妙穿插、強勢出擊、 全線發力、殺馬多子、俥炮擒將的「短平快」殺局。

第43局 (廣西)秦勁松 先勝 (廣東)蔡佑廣 轉五六炮過河便進中兵盤頭馬對屏風馬平包兌便雙邊包

1. 炮二平万 馬8進7 2. 傌二進三 車9平8

3. 俥 - 平二 馬 2 進 3 4. 兵七進 - 卒 7 進 1

5. 傅二進六 包8平9 6. 傅二平三 包9退1

7. 炮八平六 車1平2 8. 傌八進七 包2平1

9. 兵万淮一 …………

這是2012年10月4日廣西柳州「國安·豐尊杯」象棋公開賽 第9輪秦勁松與蔡佑廣之間的一場精彩廝殺。雙方以五六炮過河 俥挺中兵對屏風馬平包兌俥雙邊包互進七兵卒拉開戰幕。

紅急衝中兵,旨從中路突破,屬變化較為激烈的下法,意要以中炮盤頭馬與對方抗衡。紅如俥九進二蓄勢待發,可參閱第16局「唐丹先勝王琳娜」、第57局「柳大華先勝李鴻嘉」、第33局「申鵬先勝孫勇征」之戰。

9. 包9平7

黑平左包打俥,屬習慣性流行變例,也是當今棋壇此類佈局的主流戰術,有馬3退5、車2進6、士6進5和士4進5等多種選擇。

10. 俥三平四 包7平5

黑順手又平左中包,以形成半途「順包」陣式,旨在適時彌補中路空虛之招。在2010年「伊泰杯」全國象棋精英賽上潘振

विंग्ड

波與孫勇征之戰中黑曾走馬7進8,結果紅勝。

11. 炮六退一! …………

紅退左仕角炮,準備伺機鎮中後形成新一輪疊炮攻勢,是當 今棋壇流行的創新之招!在1995年11月第7屆亞洲城市名手賽 上泰國馬武廉與中國于幼華之戰中紅曾走過傌三進五,馬7進 8,兵五進一,卒7進1,俥四進二,卒7平6,炮六退一,卒5進 1,傌五進六,包5進6,相三進五,馬3進5,俥四退三,卒5進 1,俥四平五,馬8退7,傌六進七!變化下去,紅得子佔優,但 最終因紅方走漏而弈和。

11. … 車2進8

黑進右直車捉炮,屬當今流行變例之一,旨在伺機兌去紅左 俥而進一步伺機拓展局面。黑另有四種選擇權僅供參考:

①在2001年廣東電視快棋賽上許銀川與呂欽之戰中曾走過 馬7進8,結果紅方大優而獲勝;

②在2001年BGN世界象棋挑戰賽上王躍飛與陶漢明之戰中 改走車2進6,結果紅方略優,最終黑方在下風中頑強頂和;

③在2007年全國象棋甲級聯賽上卜鳳波與陶漢明之戰中改 走車8進6,結果在雙方對攻中黑反佔優而最終完勝紅方;

④車8進8,以下紅有兩變:(a)在2001年BGN世界象棋挑 戰賽上苗永鵬與許銀川之戰中改走炮六平五,結果黑優而獲勝; (b)俥九進一,車2進6,傌三進五〔若炮六平五,車2平3(也可走車8退2),前炮進四(如傌三進五,馬7進8,下伏卒7進1或馬8進7,呈對攻之勢,紅不易掌控),包5進4,傌三進五,車8平5!仕四進五,馬3進5,帥五平四,士4進5,黑車換紅雙炮後反先佔優〕。

以下黑方有三種不同走法:

- ①在2001年全國象棋團體賽上徐天紅與張申宏之戰中曾走車2平4,結果黑方佔優後,最終獲勝;
- ②在2011年第3屆「句容·茅山杯」全國象棋冠軍邀請賽上柳大華與呂欽大戰中改走車8平7,炮六平五,馬7進8,俥九平六,卒7進1,俥四進二,馬8進7,俥六進七!變化下去,黑雖有過河7路卒參戰,但紅雙炮鎮中,雙車在黑下二線雙肋道夾住窩心包,下伏紅雙炮炸中卒右馬後,硬逼黑窩心炮逃離而形成俥四平五或俥六平五鎮中完殺黑將凶招!結果硬被紅方頑強頂和;
- ③在2012年全國象棋團體賽上景學義與趙金成之戰中又改 走象7進5,結果紅反易走,最終獲勝。

12. 傅九進一 車2平1 13. 傌七退九 馬7進8

黑進左外肋馬,下伏卒7進1捉俥,屬新的嘗試。以往實戰 黑多走車8進8,炮六平五,馬7進8,傌三進五,馬8進7,俥 四退三,馬7退8,前炮平三,象7進5,下伏包1進4後再包1 平9和卒7進1渡河參戰的兩步先手棋,變化下去,黑方與紅方 足可抗衡。

14. 俥四退三 …………

紅退肋俥守護兵行線,不給黑馬踏三兵捉炮和包1進4炸邊 兵取勢的反擊機會。紅如俥四進二??馬8進7!俥四退五,卒7 進1!演變下去,黑反多過河7卒易走略先。

14.…… 車8進2 15.炮六平五 車8平7

黑車平7路,伺機渡7路卒邀兌出擊,屬改進後走法。在 2010年「伊泰杯」全國象棋精英賽上金波與呂欽之戰中黑曾走 過象7進5,結果紅方大優而最終獲勝。

16.相三進一(圖43) 車7平6??

黑平車於左肋道邀兌,敗 著!直接導致中路空虛,反給 紅雙炮雙傌聯手發威後得子入 局。

如圖43所示,黑宜先走象7進5鞏固中防,不給紅雙炮強行突破中路後的得子機會。以下紅如接走傌九進七,包5平9,前炮進四,馬3進5,炮五進五,士6進5,仕四進五,馬8進9,傌三進一,包9進5!俥四進三,卒9進1,帥五平四,車7退2!變化下

黑方 蔡佑廣

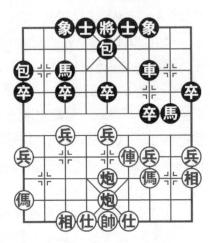

紅方 秦勁松 圖43

去,黑不兌車,兵卒等,仕(士)相(象)全,紅雖兵種全,但 大體均勢,黑方優於實戰,足可抗衡,黑方不會丟子告負。

17.前炮進四! 包5進4

紅方抓住戰機,揮前炮炸中卒,吹響了進軍搏殺的號角!由 此步入了反擊佳境!

黑進窩心包出擊,實屬無奈。黑如車6平5???前炮進二!車5進3,前炮退三!馬8退7,傌三進五!車5平8,傌五進六!車8平5,傌六進七!下伏俥四進三殺招,紅速勝。

18. 傷三進五 包5平4

黑卸中包,明智,如貪包5進3???炮五退五!士4進5,馬 五進六,將5平4,俥四進四,包1平6,傌六進七,將4進1, 兵三進一,卒7進1,相一進三,馬8進9,相三退五,象7進 5,傌七退九,卒3進1(若將4退1??傌九進八,將4進1,傌八

退七!將4退1,3路卒被踩後,紅多子多兵完勝),兵七進一, 象5進3,傌九退七!至此,形成了紅雙傌炮高兵仕相全對黑馬 包高卒單缺象的必勝殘局,紅也完勝。

19. 前炮退二 車6進4 20. 傌五退七! 車6平5

21. 傌七進五! 將5進1 22. 傌五退七 將5平6

23. 傌七進六! …………

紅方不失時機,利用強勢雙中炮,連續進退中傌,先追回失 俥,現又傌踩肋包,在以後無俥(車)棋戰中多子大優。

以下殺法是:馬8進7,前炮平四!馬7退5,傌九進七,藉雙炮之威,現左邊傌出擊,傌到成功!以下黑如接走包1平2?? 傌七進五,包2進3,炮五進三!包2平4,炮四平六!至此,紅淨多雙炮完勝黑方。

此局雙方一開戰就聽到了五六炮對平包兌俥雙邊包的隆隆炮聲:紅進中兵退左仕角炮,黑反架「順包」進右直車捉炮;步入中局,雙方兌去邊俥(車)後,黑進左外肋馬窺殺三路兵,紅退左肋俥護兵,黑平左直車於7路線,紅揚右邊相守護後,黑卻在第16回合走車7平6邀兌,導致中路空虛後,被紅雙傌雙炮聯手攻殺得子擒將。

這是一盤雙方在套路裡佈局得心應手,接部就班,波瀾不驚;中局攻殺精彩激烈,但好景不長,紅方抓住黑車平左肋邀兌漏著,力掃千鈞、強手連發、精準打擊、不留後患、全線發力、得子入局、摧城擒將的「短平快」精彩殺局。

第44局 (北京)金 波 先負 (上海)孫勇征 轉五六炮過河俥進中兵退六路炮對屏風馬平包兌俥 左車騎河

1.炮二平五 馬8進7 2.傷二進三 車9平8

3. 俥 — 平二 馬 2 進 3 4. 兵七進 一 卒 7 進 1

5. 傅二進六 包8平9 6. 傅二平三 包9退1

7. 炮八平六 車8進5 8. 傌八進七 …………

這是2010年9月18日第4屆「楊官璘杯」全國象棋公開賽專業組第8輪中金波與孫勇征之間一場「短平快」龍虎激戰。雙方以五六炮過河俥進中兵退左仕角炮對屏風馬平包兌俥左包打俥轉半途順包互進七兵卒拉開戰幕。黑先伸左直車騎河窺殺七路兵,屬力爭主動、伺機攻殺紅左翼的積極著法。紅急進左正傌,決定放棄七路兵,還以盤頭傌回擊,著法準確。紅如改走兵五進一??馬3退5,俥三退一,包2平5,傌八進七,包9平7,俥三平六,包5進3,仕六進五,馬5進6!變化下去,黑左翼五個大子靈活,明顯佔優。

8.…… 車8平3 9. 俥九平八 車1平2

10. 俥八進三 士4進5

黑先補右中士固防,老練而穩健。黑如硬走包9平7?? 俥三平四,包7平4,兵五進一!變化下去,紅仍佔先手易走。

11. 兵五進一 車3退1!

紅仍要從中路突破,黑及時先退相位車於河口,未雨綢繆, 屬改進後穩健走法。黑如先包9平7,俥三平四(第15局「申鵬 先負蔣川」之戰中紅曾走俥三平二),包2平1。以下紅方有兩

種選擇:

① 傳八平五 (在 2009 年全國 象棋個人賽上申鵬勝 謝 歸之戰 中改走 使八平四),象 7 進 5,兵五進一,卒 5 進 1, 俥五進二,車 2 進 6, 俥五退二,以下黑有兩變 : (a)在 2003 年全國象棋甲級聯賽上趙國榮先勝謝歸之戰中曾走過車 3 進 1;(b)在 2010 年全國象甲聯賽上聶鐵文負謝靖之戰改走車 2 平 3;

②
使八平六,象3進5(第35局「唐丹先勝張國鳳」之戰中 曾走馬7進8, 傅四平二;第46局「趙國榮先勝聶鐵文」之戰中 改走馬7進8, 傌三進五)。以下紅方有兩種不同選擇:(a)第24 局「徐天紅先負孫勇征」之戰中曾走傌三進五;(b)第17局「李 鴻嘉先負謝靖」之戰中改走俥四進二。

12. 傌三進五? …………

紅先進右中盤頭傌出擊,過急,易遭黑方算計。紅如傌七進六,包9平7,俥三平四,象7進5,兵五進一(在2007年第6屆「嘉周杯」象棋特級大師冠軍賽上洪智先勝胡榮華之戰中曾走過傌六進五),卒5進1,傌三進五,包2平1,俥八進六,馬3退2。以下紅有兩種不同選擇:

①在2010年「淮陰·韓信杯」象棋國際名人賽上趙鑫鑫先和 趙國榮之戰中曾走俥四平七;

②在2010年第4屆體育大會象棋賽上趙鑫鑫先勝卜鳳波之戰中改走傌六進七。

12. …… 包9進5!

黑方抓住戰機,果斷飛左邊包炸兵,拴鏈紅兵行線俥傌,搶 先發難,反先之招,由此漸入佳境!

- 13.炮五平三 包2平1(圖44)
- 14. 俥八平六???

紅平左值於左肋道避免, 助著! 導致里右車砍傌, 先棄 後取, 擒帥入局。如圖44所 示,紅官俥八淮六!馬3退 2, 俥三進一! 象7淮5(若會 包9平5?? 俥三平八,演變下 去,紅勢反先易走,黑反尷於 受闲),值二银一,包9平 5,炮六平四,包5平3,相七 淮石,卒5淮1,兵五淮一, 重3平5, 值三平七, 包3退 2, 值七平九, 馬2淮3, 值九 平一, 馬3淮5, 俥一平四,

里方 孫勇征

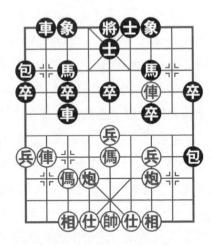

紅方 金 波 圖 44

包3進2,什四進五,馬5進3,相五進七,變化下去,在雙方互 纏爭鬥中紅多邊兵易走,強於實戰。

14.…… 車2 進8!! 15. 什四進五 包9 進3

16. 相三淮一 卒7淮1

17. 兵万進一 車3平5

18. 炮三退一 車2退7 19. 俥三平二?? …………

黑方抓住戰機,右車塞左相腰, 沉左包温揚邊相, 巧棄7卒 渡河, 車殺中兵捉傌, 右車退守下二線後, 下伏落中土後右車左 移8路線沉底叫帥的先手棋,黑方佔優。

紅俥平二路, 敗筆! 導致失勢失子告負。紅官傌五進三! 車 5平8, 帥五平四, 象7進9 [若車8進5?? 帥四進一,以下黑有 雨變:①車8退8??傌三進四!士5進6,俥三進一!車8進7, 俥三平二,車8平7,帥四進一,變化下去,黑左翼車包受困, 很難發威,紅雖少雙兵,但可抗衡;②車2進3?? 俥六平四,將

5平4, 伸三平二, 車8退6, 傌三進二, 車2平8, 炮三進六, 伸四平六, 包7平4, 炮五平六, 車8退1(若將4平5???則傌二進三, 紅勝), 伸六進四,將4平5, 伸六平七!變化下去, 紅雖少雙兵, 但多子佔優〕, 傌三進二, 車8平6, 帥四平五, 車6退3, 兵三進一, 車2進3, 兵三進一!變化下去, 紅雖少雙兵, 但紅各大子佔位靈活, 又有三路兵渡河參戰, 不會丟子, 好於實戰。

19. … 車5進2!

黑不失時機,車砍中傌,先棄後取,得勢大優,步入佳境。

以下殺法是: 俥六平五, 馬7進6, 兵三進一, 象7進9, 俥二退三, 馬6進5, 俥二平五, 車2進3, 俥五平二, 車2平9, 傌七進六, 卒3進1, 傌六進七, 車9進3, 炮六平二, 包1進4, 炮三進一,包9平8。雙方接連先後兌去俥(車) 傌(馬) 兵卒後, 黑又多殺邊相, 現雙方炮(包) 打對方車(俥), 必會兌掉一子。

以下紅如接走俥二平九,車9平8,俥九平三,包8平7,炮三平五,包7平9,帥五平四,車8進2,帥四進一,車2退5!變化下去,形成黑車馬包四個高卒士象全對紅俥傌炮高兵單缺相的必勝局面;又如紅改走炮三平一,包8退3,炮一進五,士5退4,炮二平五,包8平5,炮一進二,士6進5,炮一平二,包1平3,炮二退三,包3進1,帥五平四,包5平3!相七進九,後包退3!炮二平七,包3退4。

至此,形成黑馬包四個高卒士象全對紅炮高兵單缺相的必勝局面。

此局雙方一開戰就捲入了五六炮對平包兌俥的「炮戰」之中:紅進左翼伸傌挺中兵,黑伸左直車騎河殺七兵補右中士退象

台車來搶時間、爭速度、佔要隘、奪空間,拼搶激烈;剛步入中局,紅在第12回合進盤頭傌被黑揮左邊包炸兵拴住俥傌,又在第14回合平左俥避兌,闖下大禍而陷入困境,難以自拔。到了第19回合紅走俥三平二,導致最終失勢丟子告負。

黑方抓住機遇,殺馬兌俥,揚左邊象,車殺邊相,包炸邊 兵,平包兌俥,多子擒帥。

這是一盤套路佈局,穩中求進;中局拼殺精彩激烈:紅進中 傌失策、平俥避兌、錯失良機、俥塞象腰、失子告負的超凡脫俗 殺局。

第45局 (山東)潘振波 先勝 (上海)孫勇征 轉五六炮過河俥渡中兵對屏風馬平包兌俥轉半途順包

1. 炮二平万 馬8淮7 2. 傌二淮三 車9平8

3. 俥一平二 馬2 進3 4. 兵七進一 卒7 進1

5. 使二進六 包8平9 6. 使二平三 包9退1

7. 炮八平六 車1平2 8. 傌八進七 包2平1

9. 兵五進一 包9平7

這是2010年5月8日「伊泰杯」全國象棋精英賽第8輪潘振 波與孫勇征之間的一場精彩格鬥。雙方以五六炮過河俥挺中兵對 屏風馬平包兌俥雙邊包互進七兵卒開戰。紅現急衝中兵,直攻中 路,屬改進後的新攻法之一。

紅如改走俥九進二,演變下去,則雙方局勢相對平穩,容易掌控,可參閱第16局「唐丹先勝王琳娜」之戰;紅又如改走傌七進六,可參閱第1局「胡榮華先勝景學義」、第7局「王天一先勝孫勇征」之戰。

黑卻平左包逐俥,旨在伺機反架半途順包。黑如走馬3退 5,雙方將另有一番複雜的纏鬥,可參閱第8局「申鵬先負許銀 川」和第11局「王天一先勝汪洋」之戰;黑又如改走十6進5, 可參閱第23局「趙鑫鑫先勝呂欽」之戰。

10. 俥三平四 馬7淮8

黑急進左外肋馬, 伺機馬踩三路兵後直接窺殺中炮出擊, 屬 後中先走法。黑如包7平5,炮六退一,車2進8。以下紅有兩 戀:

- ①炮六平五,可參閱第16局「趙國榮先負孫勇征」之戰;
- ②俥九進一,可參閱第48局「金波先勝呂欽」之戰。
- 11. 俥四淮三
 - 包.7 進 1 12. 兵五進一 包.7 平 5
- 13.兵五平六(圖45) 馬8進7???

黑左包打俥鎮中包成「半途順包」後,反給紅巧渡中兵反

先。在此情況下,黑左馬踩三 路兵直窺中炮過急,錯失右翼 馬象,成為紅方攻擊目標的機 會。

如圖45所示,黑官包5淮 5!相七進五,馬3退5,俥九 進一(若俥九平八??車2進 9, 傌七退八,包1退1, 俥四 退五,象3進1,炮六平七,車 8進2, 炮七進四, 車8平3, 炮七平一,馬5進7,炮一平 三,象7進5,馮八進七,車3 平4, 傌七進五, 包1平4!演

黑方 孫勇征

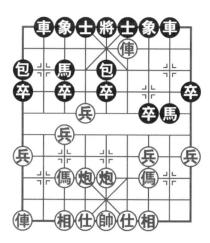

紅方 潘振波 圖 45

變下去,紅雖多雙兵,但過河兵在黑車包口中,子位靈活易 走),包1退1, 俥四退五,車2進4!變化下去,黑反易走,不 會丟象,優於實戰,足可抗衡。

14. 俥四平七! 包5淮5

15.相七進五 車8進2

16. 什四進五 車2 進6??

紅方抓住戰機,平右俥捉馬追象,兌中炮,補相仕固防,黑 淮右車渦河, 劣著! 導致黑右翼薄弱底象弱點暴露, 丟象後陷入 用境。

黑官馬7退5,傌三進五,十6進5,俥九平八,車2進9, **傌七银八**, 重8淮4, 傌五银七, 馬5淮4, 什五淮六, 重8退 4, 仕六退五, 車8平4, 俥七進一(若傌七進五, 象3進5, 黑 多卒且兵種全,優於實戰),象7進5!以下紅如接走俥七平 九??則包1退1!紅俥被封死,黑方大優,有望成勝勢;又如紅 改走值七退一,包1退1,值七平八,重4進2,值八退二,包1 平3!變化下去,黑雖殘底象,但淨多雙卒,兵種全,有一定反 彈力,優於實戰,足可一戰,勝負難料。

17. 俥九平八 車2進3 18. 傌七退八 馬3退5

19. 傌八淮七 馬5淮6??

雙方巧妙兌俥(車)後,黑躍出窩心馬,漏招!導致失象失 勢,滑入下風。黑官車8平3激兌護象為上策,以下紅有兩變:

① 值七退一, 馬5進3, 兵六進一, 卒5進1, 兵六平七, 馬 3退5, 傌七進八,包1進4, 傌八進九,馬5進7,演變下去,雙 方子力對等,互有顧忌,黑不失象,足可一戰;

②俥七平六,包1退2!變化下去,黑方保住底象,護牢底 十,多卒略先易走,優於實戰,足可抗衡。

20. 俥七淮一!

紅俥砍底象,由此打開將府缺口,為以後掃卒多兵奠定勝 機。

20.…… 士6進5 21. 俥七退三! 馬6進5

22. 炮六進一 車8平2 23. 俥七平九! …………

紅方不失時機,進肋炮避兌,保持兵種全後又連掃雙卒,反 以多中相和過河兵反先佔優,掌控著局面。至此,紅方已步入佳 境!

以下殺法是:車2進4,炮六平五,包1平5,炮五進三!將5平6,傌三進五,馬7進6,炮五退一,馬6退5,傌七進五,車2平4,兵七進一!馬5進3,俥九平四,包5平6,炮五平四!將6平5,炮四進二,士5進6,俥四平五,士4進5,相五退七!紅炮轟卒,兌馬渡兵,炮拴包將,現卸去中相,不給黑進相腰反擊機會而多相多雙過河兵參戰完勝黑方。

此局雙方一開戰就奏起了五六炮對平包兌俥雙邊包的「炮戰」聲響:紅挺中兵,黑車半途順包來爭空間、佔地盤,展開有力爭奪。步入中局後,當紅方在第13回合走兵五平六後,黑卻走馬8進7貪兵,導致丟象失勢,以後在第16回合進右過河直車陷入困境。

到了第19回合躍出窩心馬後,更導致頹勢難挽後,被紅方抓住戰機,俥砍底象又連掃雙卒,中炮炸卒,雙傌連環,兌馬爭先,渡兵聯手,平俥叫將,橫炮拴包,退相回防,最終淨多雙過河兵參戰和多相固防,完勝黑方。

這是一盤佈局循規蹈譜,落子如飛;中局攻殺緊張激烈:黑 三錯良機,被紅方渡兵聯防、俥傌聯手、兌包爭先、多兵多相、 攻營拔寨、一氣呵成的精彩殺局。

第46局 (黑龍江)趙國榮 先勝 (黑龍江)聶鐵文轉五六炮過河俥伸左俥進兵線對屏風馬平包兌俥左車騎河

1.炮二平二 馬8進7 2.傌二進三 車9平8

3. 使一平二 馬2進3 4. 兵七進一 卒7進1

7. 炮八平六 車8進5 8. 傌八進七 車8平3

9. 傅九平八 車1平2 10. 傅八進三 士4進5

11. 兵五進一 包9平7

這是2010年第4屆「楊官璘杯」全國象棋公開賽專業組第7輪趙國榮與聶鐵文之間一場難得而精彩、緊張而激烈的「德比大戰」。雙方以五六炮過河俥伸左俥於兵行線進中兵對屏風馬平包兌俥伸左直車騎河殺七兵補右中士平左包打俥拉開戰幕。黑平左包打俥,旨在開通左外肋馬反擊出路,同時黑馬包可窺插紅方三路馬兵底相,伺機出擊。黑如車3退1,以下紅有兩變:

- ①第44局「金波先負孫勇征」之戰中曾走傌三進五;
- ②傌七進六,包9平7,俥三平四,象7進5,兵五進一(在2007年第6屆「嘉周杯」象棋特級大師冠軍賽洪智與胡榮華之戰中曾走過傌六進五,結果紅方大優而獲勝),卒5進1,傌三進五,包2平1,俥八進六,馬3退2,紅有兩變:(a)在2010年「淮陰·韓信杯」象棋國際名人賽趙鑫鑫與趙國榮之戰中曾走俥四平七,結果雙方戰和;(b)在2010年第4屆全國體育大會象棋賽上趙鑫鑫與卜鳳波之戰中改走傌六進七,結果紅方大佔優勢而獲勝。

12. 俥三平四

紅平右肋「裡俥」,屬當今棋壇流行變例之一。第15局「申鵬先負蔣川」之戰中紅走俥三平二「外俥」,結果紅方大優而最終獲勝。

紅平左俥避兌,先鎖將門,屬改進後流行走法。以往紅多走 俥八平五(在2009年全國象棋個人賽上申鵬與謝巋之戰中曾走 過俥八平四,結果黑方易走,但最終黑方走漏而告負),象7進 5,兵五進一,卒5進1,俥五進二,車2進6,俥五退二。以下 黑方有兩種選擇:

- ①在2003年全國象甲聯賽上趙國榮與謝巋之戰中曾走過車3 進1,結果紅方大優而獲勝;
 - ②第36局「聶鐵文先負謝靖」之戰中走車2平3。
 - 13. … 馬7進8

黑進左外肋馬,意欲渡7卒,捉俥頂兵,強勢攻擊三路馬兵相。黑如象3進5!以下紅方有兩種不同選擇可供讀者參考:

- ①第24局「徐天紅先負孫勇征」之戰中曾走過傌三進五;
- ②第17局「李鴻嘉先負謝靖」之戰中改走了俥四進二,結 果均為黑勝。

14. 傌三淮万! …………

紅進右中盤頭馬,既可衝中兵從中路突破,又暗伏進左肋俥 捉黑相台車出擊,屬改進後流行變例。第35局「唐丹先勝張國 鳳」之戰中紅改走俥四平二。

14.…… 象3進5 15.兵五進一 卒7進1

16. 俥四進二(圖46) 馬8進6???

黑進左外肋馬捉俥出擊過急,敗著!錯失先機,陷入被動。 如圖46所示,同樣要打紅左肋俥,黑宜徑走包7進5!以下紅有

兩變:

①傌五進六,包2退1, 俥四退三,馬8進6,傌六進 七,車2進2,俥六進一,車3 平4,後傌進六,車2平3,兵 五進一,包7平5,仕四進 五,馬6進5,相三進五,包1 進5!變化下去,紅兵種全, 又有過河中兵參戰,而黑鎮中 包淨多雙卒,其中一卒已過 河,雙方雖互有顧忌,但黑有 反彈力易走,優於實戰,足可 一搏;

黑方 聶鐵文

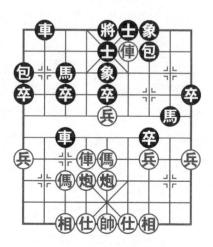

紅方 趙國榮 圖46

②
使六進五,車3退1,以下紅有三變:(a)
馬五進六,車2
平4!
使六平七,車4平3!
使七退一,車3進2,
馬六進七,包7
平5!
炮五平三,象7進9,
使四退五,包5退1,
使四平二,卒7
進1!
使二進二,卒7進1!
馬七進八,包1進4!
炮六進一,卒5
進1!至此,紅雖兵種全,但黑五個卒俱全,淨多四個高卒反
先;(b)
馬五進三,象5進7,兵五平四,象7進9,
使四平二,
馬8退7,兵四進一,卒5進1!
黑多卒易走,紅如續走兵四平三,馬7進5,炮五進四,馬3進5,
使六退二,車3進3!
炮六平五,車2進5,炮五進四,包1平5,
馬三進五,包7平5,炮
五退三,車2平5,炮五退一,車5退1!
位四進五,車3進2!
炮五進五,車5退2!
黑多卒多象易走;(c)
兵五平六,車3進2,
馬五進三,象5進7,
使四平二,馬8退9,兵六進一,車2進
5,相三進一,車2平6!
變化下去,雙方雖對峙,但黑下伏包7

平5先手棋,黑多卒易走。紅如硬接走兵六進一?包1平4! 俥六退一???包7平5,炮五進四(或走仕四進五),士5進4!黑得車反先。

17. 俥六進五 車3進1 18. 傌五進三 馬6進5

19.相三進五 包7進3 20.兵五平四 車3進1

21. 兵四平三 象5進7 22. 仕四進五 馬3退4??

在這種不利形勢下,黑退右馬於右士底線,過急,錯失良機,黑宜徑走卒3進1! 俥六平七,馬3進2,俥七退二,卒1進1! 俥七平五,包1平5。以下紅如接走俥五退三?則卒3進1渡河參戰易走;又如紅改走傌三進五?包5進2,俥五退一,馬2進1! 變化下去,黑多卒反易走,優於實戰。

以下殺法是: 傅四退二, 車2進1, 傅六退五, 馬4進3, 傷三退五, 卒5進1, 傅六進三, 車3退1, 傷五進七, 卒3進1, 傷七進五! 車3平7, 傅六平七, 車2進1, 傅七平九! 車7平5, 傷五退三, 車5平4, 相五退三,象7進5, 炮六平二! 馬3進4(進馬捉俥,錯失良機,宜先走車4平8攔炮,不給紅俥炮破殺底象入局機會,尚可周旋)? 傅四退一,馬4進3,炮二進七!象5退7, 傅四平三! 車2平8, 傅三進四!包1平5, 傌三進五!紅藉沉底炮之威在先掃雙卒情況下,現又連滅雙象,如今進中傌作墊避殺,傌到成功,一劍封喉!

以下黑如續走車4退2, 俥九進三, 士5退4(若車4退4?? 俥九退一!車4進4, 炮二平四, 士5退6, 俥九平四!下伏俥三 平四殺招, 紅勝), 炮二平四!以下黑有兩種選擇:

①車8平6?炮四平六,將5進1,俥九退一!車4退3,俥三

5.45

退一,車6退1(現四個俥車在同一下二路橫線上,黑將在中間 把四個俥車隔開,頗為壯觀,罕見陣形,耐人尋味,令人擊 節)!俥三平四!將5平6,俥九平六!紅得車必勝;

②車8退1??炮四退四,將5進1,炮四平六,將5平6,炮 六進三!車8進3,俥三退一,將6退1,俥九平六!包5退2,俥 三平五!下伏俥六平五絕殺凶著,紅方完勝。

此局雙方一開戰就響起了五六炮對平包兌俥的「對炮」聲: 紅挺中兵平雙肋俥進右中盤頭傌,黑補右中士平左包打俥、平右 包兌俥進左外肋馬來爭地盤、搶空間,互不相讓;雙方步入中局 後,黑渡7路卒捉俥,紅在第16回合進右肋俥捉7路包後,黑接 走馬8進6捉俥,錯失先機而遭被動,到了第22回合黑走馬3退 4再失良機後,被紅方退雙俥避兌,棄中兵,兌馬包,傌踩兵, 俥掃雙卒,沉右炮,俥砍雙象,傌進中,沉俥叫將,炮炸士,逼 將上樓,俥兌車,得車入局。

這是一盤套路佈陣,落子如飛;中局搏殺,驚險莫測:黑雙 馬馳騁、遭到暗算、錯失良機、自亂陣腳,紅方精準打擊、不留 後患、藉中傌之威、雙俥左右夾殺、一拿到底、一舉制勝的精彩 殺局。

第47局 (浙江)趙鑫鑫 先勝 (遼寧)ト鳳波 轉五六炮過河俥衝中兵對屏風馬平包兌俥左騎河車殺七兵

1.炮二平五馬8進72.傷二進三車9平83.俥一平二馬2進34.兵七進一卒7進15.俥二進六包8平96.俥二平三包9退17.炮八平六車8進58.傷八進七車8平3

9. 俥九平八 車1平2 10. 俥八進三 士4進5

11. 兵五進一 車3退1

這是2010年5月23日第4屆全國體育大會象棋賽男子個人組第7輪趙鑫鑫與卜鳳波之間的一場精彩的龍虎激戰。雙方以五六炮過河俥伸左直俥於兵線進中兵對屏風馬平包兌俥伸左騎河車殺七路兵補右中士互進七兵卒開戰。

黑退3路車於右象台,暫不給中兵渡河參戰機會,未雨綢繆,屬改進後的穩健下法。黑如包9平7,可參閱第46局「趙國榮先勝聶鐵文」之戰。

12. 傌七進六! …………

紅左傌盤河出擊,棄相鎖將門,屬改進後流行變例。紅如改 走傌三進五,可參閱第46局「金波先負孫勇征」之戰。

- 12. … 包9平7 13. 傅三平四 象7進5
- 14. 兵五進一 …………

紅速棄中兵,旨在從中路突破,一改在2007年第6屆「嘉周杯」象棋特級大師冠軍賽上洪智勝胡榮華之戰中曾走過的傌六進五走法,意要攻擊不備,出奇制勝。實戰效果如何?讓我們拭目以待吧!紅如傌六進五?馬3進5,炮五進四,馬7進5,俥四平五,車3進5,變化下去,黑方反優;紅又如傌三進五,包2平1。以下紅有俥八平六和俥八進六兩種不同走法,變化結果均為黑優。

- 14. … 卒5進1 15. 傷三進五 包2平1
- 16. 俥八進六 馬3退2 17. 傌六進七 …………

雙方兌俥(車)後,紅盤河傌即踏卒窺殺右邊包和中卒,似有反先預兆,屬當今棋壇流行變例之一。在2010年「淮陰,韓信杯」象棋國際名人賽上趙鑫鑫與趙國榮之戰中紅曾走過俥四平

七,包1進4,俥七退一,象5進3,傌六進七!包1退2,傌七退九,卒1進1,炮五進三!象3進5,炮五平九,馬2進3。雙方子力大致相等,局勢平穩,結果戰和。

17. … 卒5進1 18. 炮五進二 車3進2

21. 傌七進九! 象3進1 22. 俥四進二 包7退1

23. 俥四平三! 馬7進8

黑跳左外肋馬,實屬無奈。黑如車3平5,炮五退一(若傳三退一,車5進1,炮二平五,象1退3,雙方子力對等,黑足可抗衡,優於實戰),馬3進4,俥三退一,馬4進5,炮二平五,馬3退5,仕四進五,馬3進1,炮五進五,將5平4,俥三進二,車5退2,俥三退四,演變下去,紅多相易走。

24. 炮 平 五 將 5 平 4 25. 後 炮 淮 五 ! 車 3 平 5

28. 馬四進六 馬3進4 29. 仕四進万 馬4進6

30. 炮五平二 馬7進5 31. 俥三平二 馬6進4

34. 俥二進一(圖47) …………

紅俥殺底象後,已呈現紅兵種全、多中相易走的大好局面。現黑進中車邀兌,企圖透過兌化局勢求和,但紅俥卻避兌而窺殺黑右邊獨角象,老練有力,如圖47所示,是一步獲勝的關鍵要著!

以下殺法是:象1退3, 庫二平七,象3進5, 炮二進七!象5退7, 庫七進二!將4進1, 炮二退一,士5進4, 俥七平四(砍 底士大優)!象7進5, 俥四退一,將4退1, 俥四退五,車5平8, 炮二平八,車8進2, 俥四進六,將4進1,炮八退七!車8平

6,俥四平一(避兑明智,否则兑俸後取勝基本無望)!車 6進1,俥一退一,將4退1, 俥一退二(殺邊卒後為紅右邊 兵渡河參戰奠定勝機)!車6 平7,兵一進一!卒7進1,兵 一進一,卒7平6,俥一平 六,將4平5,兵一平二,第3進5,俥 六平八,馬5進4,任五平 六,馬4進6,帥五平四,非 不平6,任六進五,馬6退8,帥 四平五,車6平1,兵二平

黑方 卜鳳波

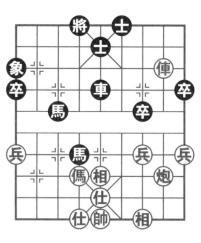

紅方 趙鑫鑫 圖47

三,車1進3,炮八退一,馬8進7,帥五平六,卒6平5,兵三進一!紅俥炮聯手,破士殺卒,各攻一面,疾如流星,兵貴神速,現兵臨城下,先兵以急擊之!黑雙高卒配合攻速太慢,黑單士單象很難抵禦紅俥炮兵的聯手殺勢而飲恨敗北,只好城下簽盟,起座認負。

此局雙方一開戰紅就以五六炮對陣黑還以平包兌俥展開了角逐:紅挺中兵進七路傌,黑騎河左車右移殺七兵補右中士左中象,紅進盤頭傌兌左直車,黑平右包兌俥棄中卒來爭奪空間、搶佔地形,精彩激烈,令人擊節;進入中局後,雙方拼搶更為兇猛,驚險莫測,精彩異常。紅方審時度勢,抓住機會,雙炮鎮中,殺象兌包,補仕上相,俥炮聯手,破士大優,不願兌俥,急進邊兵,兌傌爭先,兵臨城下,最終以小勝積大勝完勝黑方。

這是一盤開局按套路,輕車熟路;到中局攻殺,精彩紛呈。

鬥智鬥勇、絲絲入扣、抽絲剝繭、盡摧藩籬、乘虛而入、兵貴神速的以小勝積大勝的俥炮兵聯手破城殺局。

第48局 (瀋陽)金 波 先勝 (廣東)呂 欽

轉五六炮過河俥退左仕角炮對屏風馬平包兌俥轉半途順包

1. 炮二平五 馬8進7 2. 傷二進三 車9平8

3. 傅一平二 馬2進3 4. 兵七進一 卒7進1

5. 俥二進六 包8平9 6. 俥二平三 包9退1

7. 炮八平六 車1平2 8. 傷八進七 包2平1

9. 兵五進一 包9平7 10. 俥三平四 包7平5

11. 炮六银一

這是2010年5月6日「伊泰杯」全國象棋精英賽第4輪金波 與呂欽之間的一場精彩紛呈、耐人尋味的格鬥。雙方以五六炮過 河俥挺中兵退左仕角炮對屏風馬平包兌俥雙邊包轉半途順包互進 七兵卒拉開戰幕。黑左下二線包鎮中,轉成「半途順包」陣式, 屬改進後流行走法。黑如馬7進8,可參閱第45局「潘振波先勝 孫勇征」之戰。

紅急退左肋炮,準備鎮中後,加強中路的雙炮攻勢,屬五六炮過河俥衝中兵佈局系列中的重要變例手段之一。

11. …… 車2進8 12. 俥九進一 ………

紅高起左橫俥邀兌保肋炮,以減輕黑車對紅左翼的攻擊壓力,屬當今棋壇改進後流行變例。紅如徑走炮六平五,可參閱第 26局「趙國榮先負孫勇征」之戰。

12.·········· 車2平1 13.傷七退九 馬7進8 黑急進左外肋馬,下伏卒7進1渡卒捉俥凶招,創新之變!

實戰效果如何?讓我們拭目以待吧!以往筆者曾在網戰多走黑車 8淮8,炮六平五,馬7淮8,傌三淮五,馬8淮7,俥四退三,馬 7退8,前炮平三,象7進5!變化下去,黑子位靈活,下伏包1 淮4,再包1平9的先手棋,黑反多卒佔優。

14. 俥四银三! ………

紅急退右肋俥守護兵行線,不給8路馬踏三路兵出擊機會, 著法老練、應法精準。紅如俥四退一??馬8淮7,俥四平三,馬 7淮5!相三進五,包5進4!炮六平五,包5進3,仕六進五,包 1淮4!演變下去,黑兵種全,淨多雙卒大優。

14.…… 車8進2 15.炮六平五 象7進5

16. 馬九進七 包5平7 17. 兵五進一 卒5進1

18. 儒七進五 卒5進1 19. 前炮進二 士4進5

20.前炮進一(圖48) 馬8進7??

雙方一陣排兵佈陣, 兌去 中兵卒後,紅已雙炮鎮中,左 盤頭馬和右肋兵線 使相輔,形 成了新的攻殺態勢後,前炮已 窺殺8路外肋馬了,故現進左 馬貪兵,敗著!由此陷入被 動,導致最終落敗。

如圖48所示,黑官卒7進 1渡卒壓兵,直接窺殺三路馬 相兵為上策。紅如接走傌五進 六,卒7進1! 俥四平六!馬8 進6!以下紅有兩變:

①前炮退一??馬3進5,

里方 呂 欽

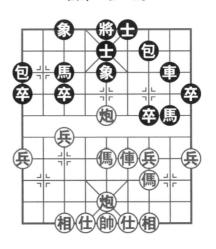

紅方 金 波 圖 48

436

偶六退四,馬5進6,俥六平三,包7進6!俥三進一,車8平 6,後炮平四,馬6退5,炮四平五,車6進3,前炮進三,將5平 4,俥三退二,象3進5!黑反多子大優,強於實戰;

②俥六平三,馬6退4,俥三進五,車8進2,相三進五,包 1進4,變化下去,黑多邊卒易走,也優於實戰。

21. 馬五進六 馬3 退4 22. 後炮平八 …………

紅卸後中炮到八路側襲無可厚非,但如徑走前炮退二驅馬, 則更為積極有力!

22. … 包1平2 23. 炮五退二 車8平6

黑先平右包攔炮,實屬無奈,現又平車邀兌,儘快削弱紅方 攻勢,更是勢在必行。

24. 俥四進三 馬7退5

紅進肋俥避兌穩正。紅如俥四進四,包2平6!變化下去, 黑多卒易走,而紅卻攻勢銳減,使黑足可抗衡。

黑左馬退中路捉俥,主動積極,伺機出擊,蓄勢待發。

25. 俥四平三 包2银1

26. 傷三進二 卒3進1

27.相三進五 包2進3??

黑進右包打碼,授人以隙,陷入困境,宜卒3進1靜觀其變為上策。以下紅如接走相五進七,包7平9,傌二退三,車6進5,傌六退四,卒9進1!演變下去,雙方雖互纏,但黑多邊卒易走,優於實戰,足可一戰,勝負難測。

28.兵七進一 馬5退3 29. 俥三平七 包2平4 紅右肋俥左移窺殺3路馬象,著法緊凑有力,步入佳境。

黑揮右包兌碼,實屬無奈,如硬走象3進1?? 傌六進四頂車 赴臥槽,演變下去,黑更難應,紅優勢轉向勝勢。

30. 俥七退一 車6進3 31. 傌二進三 車6平5

32. 使七平六 車5淮1 33. 傌三淮一! …………

紅方不失時機,先後兌去傌炮後,雙方雖大子等、仕(士)相(象)全,黑多卒,但紅傌炮左右夾擊:右傌捉包,左炮可沉 底拴底馬。至此,紅方優勢開始轉向勝勢。

以下殺法是:包7平6, 俥六平四, 士5進6, 俥四進二(殺士逼將上樓)!將5進1, 傌一進二,包6平8, 俥四進二(連砍雙士大優)!車5平4(無奈之策, 如馬4進3逃馬?? 倬四退一叫將抽炮勝定), 仕四進五,象5退7(棄底象旨在讓出底馬出路,並讓紅右肋俥離開殺象,不給俥四退一叫將抽包機會), 俥四平三(再掃底象,盡摧藩籬,勝利在望)!

馬4進5, 傅三平四, 車4平8, 仕五退四, 車8進2, 炮八進八, 象3進1, 相五退三, 車8退5, 炮八退七, 象1進3, 傅四平七, 將5平4, 傌二退四, 車8平4, 仕四進五, 將4平5, 傌四退二, 車4平8, 炮八平五, 馬5退3, 俥七平三, 車8退1, 俥三退一, 將5退1, 俥三平七(先棄後取, 追回一子)!

象3退1, 俥七平三, 車8進4, 俥三進一, 將5進1, 俥三退四(再掠一卒, 不給黑車離開8路線殺兵機會, 否則有俥三進三抽包凶招)!包8平6, 俥三平五, 將5平4, 炮五平六,包6平5, 相七進五!紅補中相叫殺, 一氣呵成!以下黑如接走包5平9, 炮六退一, 將4退1, 相五進三, 車8退6, 仕五進六,包9平4, 炮六進七(得包必勝)!車8進1, 炮六退四, 象1退3, 俥五平六, 車8平4, 炮六進四!藉紅俥帥之威, 紅飛炮連炸包車, 抽絲剝繭, 蠶食淨盡, 完勝黑方。

此局雙方一開戰就鳴起了五六炮退六路炮對平包兌俥轉半途 順包聲響;步入中局後,紅高起左橫俥巧妙兌掉黑捉炮的過河右 直車後,雙方展開了激烈爭奪:紅退肋俥,鎮雙中炮,棄中兵,

黑補左中象右士,卸中炮殺中卒後,就在第20回合紅進前中炮 打馬時,黑卻走馬8進7貪兵而陷入被動,到了第27回合走包2 進3打傌,授人以隙而陷入困境。

紅方不失時機,兒七兵3卒,又兌馬包,藉邊傌之威,俥連 殺雙士砍象,藉中炮威力,巧妙兌馬爭先,右俥鎮中路,卸中炮 佔左肋道,補左中相固防,牢牢困住黑將,最終俥炮聯手發威, 揚中相卸中仕,連殺黑車包擒將。

這是一盤佈局在套路運作;中局搏殺,紅方審時度勢、抓住 機會、借殺圍擊、抽絲剝繭、穩紮穩打、我行我素、精準打擊、 不留後患、殺包炸車、摧城擒將的不是短局勝過短局的精彩殺 局。

第49局 (湖北)黨 斐 先負 (江蘇)王 斌 轉五六炮過河俥炮打中卒對屏風馬平包兌俥右馬退窎心

1. 炮二平万 馬8淮7 2. 傌—淮三 車9平8

3. 使一平二 馬2 進3 4. 兵七進一 卒7 進1

5. 使二進六 包8平9 6. 使二平三 包9银1

7.炮八平六 馬3退5

這是2011年2月27日江蘇省第20屆「金箔杯」象棋公開賽複賽8進4第3輪黨斐與王斌之間的一場在雙方精彩搏殺中黑方自毀長城之戰。由於此戰殺法精彩,筆者將原譜「對兵局」開戰改為「五六炮對屏風馬」開局,即將原譜的第1回合「兵七進一,卒7進1」放在此局的第4回合,其餘所有走法順序不變,供讀者參考。雙方以五六炮過河俥對屏風馬平包兌俥右馬退窩心互進七兵卒拉開戰幕。

紅先平左仕角炮,有利於左右兩翼子力能及時有序地均衡發 展,是近年來較為流行的一種走法。

黑右馬速退窩心,準備藉打俥之機來調整自己陣形,不失為 靈活多變的另類著法。

8. 炮五進四 …………

紅直接揮炮炸中卒,是此類佈局實戰中較少出現的一種弈法。在以往網戰中,紅常見走法是俥三退一,象3進5,俥三平六,馬5進3。以下紅主要有俥六進一和馬八進九兩種不同選擇,變化結果均成互纏之勢。紅如改走俥九進一,可參閱第14局「趙殿宇先勝劉宗澤」之戰;紅又如改走馬八進七,可參閱上述之戰第8回合中的注解。

8. 馬7進5 9. 傅三平五 包2平5

黑還架右中包,暫時拴住中俥,屬改進後流行變例之一。在 2010年第4屆「楊官璘杯」全國象棋公開賽上趙國榮與潘振波之 戰中黑曾走過車1平2,結果紅方大優而獲勝。

10. 相七進五 車1進2

黑高起右横車兩步,兼可掩護窩心馬的躍出,屬此時的最佳應法。黑如車1平2?傌八進七,馬5進3,俥五平七!包9進1,兵七進一,車8進6,兵三進一,車8平7,兵三進一,車7退2,傌七進六!車2進5,傌六進八,包9平7,傌八進七,包7進5,炮六平三,車7進3,俥七平六,士6進5,仕六進五,車7退1,俥九平六,包5平4(若將5平6?傌七進六!破士後,紅方勝勢),前俥平一!卒1進1,兵七平八,車7平5,兵八平九!紅多兵佔優。

11. 俥九進一 …………

紅搶出左橫俥,旨在加快主力出動速度,著法穩健而有力。

以往網戰中也出現紅走傌八進七,車1平4,仕六進五,馬5進7,俥五平七(若俥五平三?則包9平7,演變下去,黑反主動),車8進7!以下黑有包9進5和包9平4兌炮捉傌兩步先手棋,紅反不易把握局面。

11.…… 車1平2

黑先平右橫車捉傌,逼傌離位,不給紅俥九平六生根後的出擊機會,為下步右車2平4捉炮取勢做充分準備,屬改進後在當今棋壇的流行變例之一。在2009年全國象甲聯賽上陶漢明與鄭一泓之戰中黑曾走過車1平4,結果紅優,但最終紅方走漏後告負。黑如改走馬5進7,可參閱第37局「黨斐先勝王貴福」之戰;黑又如改走車8進6,可參閱第25局「趙國榮先勝王斌」之戰中第11回合注釋。

12. 傷八進七 車2平4 13. 炮六進二 馬5進7

黑躍出窩心馬驅趕中俥,屬當今棋壇主流變例之一。黑如走車8進7, 俥九平四, 馬5進7, 俥四進六。以下黑有兩變:

①在2010年江門市「安諾特江海政協杯」象棋公開賽上陸 崢嶸與張俊傑之戰中曾走過士6進5,結果紅方主動,但最終被 黑方逼和;

②在2010年「伊泰杯」全國象棋精英賽上聶鐵文與孫勇征 之戰中改走包5退1,結果雙方大量兌子成和。

14. 傅五平三 包5進1 15. 炮六平五 …………

紅鎮巡河中炮叫將出擊,屬改進後的積極下法。紅如先走俥 九平四,可參閱第25局「趙國榮先勝王斌」之戰。

15. … 士4進5

黑先補右中士固防,老練而穩正。黑如包9平5?炮五進四!士6進5,兵五進一!車4進5,俥三進一,車4平3,兵五進

一!包5平4, 值三退二!變化下去, 紅多雙兵易走。

16. 使九平八 包9平7 17. 使三平四 象7淮5

18. 俥八進八 車8進7 19. 傌三退五 車4退2

20. 傌七進八 卒7進1! 21. 傌五進七 卒7平6

紅沉左俥,雙馬馳騁,轉型變位,連續淮攻,堅平包打值, 雙車攻防,搶渡7卒,針鋒相對,現棄過河7卒,無奈。黑如硬 走卒7淮1?? 值四淮二,包7退1,傌八淮七!重8退3(若車4 谁3?? 炮五谁三! 十5退4, 俥八平七, 包5平3, 俥七退一! 包 3進4, 俥七平五!紅速勝),前馬進五,象3進5(若士5進4, 傌五進三,包5平7,俥八退一,包7退2,俥八平五!紅速勝; 又若七5進6??? 傌五進七雙叫將勝),炮开淮三!十5淮6, 俥 八退一, 車4淮7, 俥四平五, 將5平4, 俥八進一! 藉中炮之 威,雙值擒將,紅也速勝。

22. 俥四银二 馬7淮8 23. 俥四淮四 包.7淮2!

24. 兵三淮一! 包7平8 25. 兵三淮一 馬8淮7

26.炮五進一 車8平7(圖49)

27. 俥四平二??? ……

紅平右肋俥捉包過急,敗著!錯失良機,由此陷入被動。如 圖49所示,紅官先衝兵捉包,不給包8平6後再包6進5塞相腰 的出擊機會為上策,即走兵三進一!包8進6,俥四平二!以下 黑有兩變:

- ①馬7進5??前炮退三,車7平5,仕六進五,包8平9,俥 二退八!包9平7, 俥二平三!黑包換雙象後, 紅反多子多雙 兵, 勝勢;
- ②馬7淮9,馬八淮七!馬9淮7,帥五淮一,包8平9,前 馬進八!包9退1,俥二退七,車4進7,炮五進二,士5進4

546

(若士5退4??? 傳八平七! 車4平3!炮五平七!包5平 3!傷八退六!將5進1,傅七 退一,紅勝),傅八平七,將 5進1,炮五平三!車7退 (若車4平3?帥五平六, 度若車4平3?帥五平六,可 完???車7進5!叫帥五平二 定),車4平3,帥五平四 定),車4平3,帥五平傳 定),車4平3,帥五平傳 定),車4平3,帥四進一,車 正!車7進5,帥四進一,車 起1,帥四退一,馬6進7,傅

黑方 王 斌

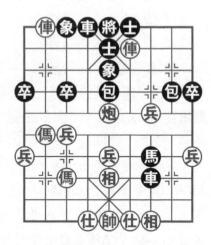

紅方 黨 斐 圖49

二退二,黑反麻煩,紅先),俥二平一!馬8進9,俥四退一, 將5退1(若將5進1???則碼八進六!紅反速勝),傌八退六, 將5平4,俥四平五!紅方勝定,強於實戰。

以下殺法是:包8平6, 庫二退四,包6進5! 傌七進六,包5進3! 仕六進五,包5平9(飛包連炸雙兵,車馬雙包四大子壓境,紅雙相難保,黑方由此步入佳境)!

馬八進七,馬7進5(殺中相)!馬六退五,車7平5,兵三平四,車5平3,俥二平六,包9平5,仕五進六,車3進2,帥五進一,車3退1,帥五退一,車4進5(在紅方多過河兵但已殘中相形勢下,搶兑肋車,旨在儘快減輕紅俥傌炮過河兵對黑陣形的壓力,是一步兑車爭先佳著)!

傌七退六,包6平5,帥五平六,前包退4(果斷退包兑中 炮,是一步攻守兼備、攻不忘守的兑中炮先手棋),兵四平五,

車3退3! 馬六進四,包5平4, 仕六退五,車3進4,帥六進一,包4退6,俥八退四,象5進7(車殺七兵,卸中包管帥打俥後,現又及時揚中象攔傌,攻不忘守,不給傌四進二臥槽叫殺機會),兵九進一,車3平1,俥八退一,卒9進1,兵五進一,卒1進1!兵九進一,車1退5,傌四進三,車1平4(叫帥要抽俥,由此藉車之威,包管俥帥仕,大優)!

仕五進六,車4平2,俥八平六,車2平5,俥六進四,士5 進6(揚中士攔傌,捕殺中兵,旨在伺機後士進5鞏固陣形後, 可讓9路卒長驅直入,直插九宮擒帥),兵五平四,士6進5, 仕四進五,卒9進1,帥六退一,車5進4(先渡邊卒,再車挖中 任,黑優勢步入勝勢)!傌三退四(無奈,如貪俥六進一???將 5平4!黑車高卒士象全必勝紅傌高兵單仕單相),車5退4,傌 四退三,卒9平8,傌三退五,車5進2,帥六平五,卒8進1, 仕六退五,卒8進1,傌五退七,卒8平7,俥六退五,車5退 2,俥六平三,車5平3,傌七進八,車3平2,傌八進六(進傌 捉車,速敗!宜相三進五等一著,尚可周旋)?車2進5!沉車 叫殺,必得傌勝定。以下紅如接走仕五退六,車2平4,帥五進 一,車4退4!俥三退一。至此,形成黑車包士象全對紅俥高兵 單相的必勝局面,黑方完勝。

此局雖是由「對兵局」演變而來,但實戰與原譜完全一致。 雙方一開戰就進入了五六炮打中卒對平包兌俥「揮炮對攻戰」: 紅俥殺中馬,黑反架右中包來爭地盤、搶空間,互不相讓;步入 中局後雙方爭奪更為精彩激烈:紅補左中相,高左橫俥,伸左肋 炮鎮中,黑高起右橫車捉傌欺炮,躍出窩心馬,進中包攔俥,平 左包打俥,補左中象,雙方圍繞7卒三兵這條路線展開激烈爭奪 後,黑左馬捉中炮,左車佔7路線捉雙相後,紅在第27回合走俥

四平二捉包錯失良機,被黑方抓住時機,包炸雙兵,馬踏中相, 兌炮爭先,兌卒取勢,藉包之威,車挖中仕,9卒直入,直插九 宮,退車避兌,連續追傌,到第65回合紅竟然進傌捉車,導致 黑車砍仕殺傌而多子多士象擒帥。

這是一盤開局在套路裡進行;中局靠攻殺技巧,殘局見紮實功底;紅方在關鍵時刻兩次失手,送子上門,黑方乘虛而入、滴水不漏、精準打擊、不留後患、包助車威、得子入局的反面精彩殺局。

第50局 (北京)蔣 川 先勝 (廣東)呂 欽 轉五六炮過河俥高左橫俥對屏風馬平雙邊包兌俥右中士

1. 炮二平五 馬8進7 2. 傷二進三 車9平8

3. 俥 一 平 二 馬 2 進 3 4 . 兵 七 進 一 卒 7 進 1

5. 傅二進六 包8平9 6. 傅二平三 包9银1

7. 炮八平六 車1平2 8. 傌八進七 包2平1

9. 俥九進二 …………

這是2013年2月1日首屆「財神杯」全國電視象棋快棋邀請賽上蔣川與呂欽之間的一場龍虎激戰。雙方以五六炮過河俥高左橫車對屏風馬平包兌俥雙邊包互進七兵卒拉開戰幕。紅高起左橫俥出擊這一戰術是20世紀90年代十分盛行的著法。其戰術手段是在紅馬七進六盤河出擊後,有俥九平八邀兌俥和俥九平七的進擊行棋思路。

9. … 士4進5

黑先補右中士固防,未雨綢繆,屬改進後流行變例之一。黑如士6進5,以下紅有兩種不同選擇:

- ①在1998年全國象棋個人賽上李來群與呂欽之戰中曾走俥 九平八,結果紅大優而獲勝;
- ②在2012年全國象甲聯賽上柳大華與李鴻嘉之戰中改走馬七進六!結果也是紅優而最終獲勝。又如黑車8進5,兵五進一,以下黑有包9平7和馬3退5兩種不同弈法,結果前者為紅優,後者為黑優。

10. 傌七進六 ………

紅左傌盤河出擊,搶先發威,屬當今棋壇改進後的主流變例之一。紅如俥九平八??車2進7,炮六平八,包9平7,俥三平四,包1平2,兵五進一,馬7進8,傌三進五,卒7進1,俥四退一,卒7進1!相三進一,象7進5,變化下去,黑多過河卒參戰易走,足可與紅方抗衡。

10.…… 車8進5

黑搶進左騎河車,伺機殺卒反擊,屬當今棋壇流行變例。黑如包9平7,俥三平四,以下黑方有四種不同走法可供選擇:

- ①在1997年全國象棋個人賽上許文學先和宗永生之戰中曾 走車8進5;
- ②2002年全國象棋個人賽上苗利明勝李艾東之戰中走的是 象7進5;
- ③在2008年首屆「九城置業杯」象棋超霸賽上蔣川勝孫勇 征之戰中走車8進8;
- ④2013年5月27日,筆者在網戰上應過馬7進8, 偶六進五, 馬3進5, 傅四平五, 包7進5, 相三進一, 包7平8, 傅五平七(宜走俥九平八, 車2進7, 炮五平八, 車8進3, 俥五平二, 包8退3, 炮六平七, 包1進4, 炮七進四, 象3進5, 炮七平一, 卒1進1, 相七進五, 包1平9, 馮三進一, 馬8進9, 變

化下去,局勢平穩,子力對等,和勢甚濃),包1平5,炮六進二(若俥七平三?馬8進7,相一退三,車2進4,俥九平七,馬7進5,相三進五,車2進4,任六進五,車2平4,俥三平五,包8進1,相五退三,卒7進1,兵五進一,車8進6,炮六平二,車8進1,傌三進五,車8平3,傌五退七,車4平3,傌七進五,卒7進1!傌五進三,車3進1,任五退六,車3退4,傌三進二,象7進5,傌二進三,將5平4,兵五進一,卒9進1,任四進五,卒1進1,變化下去,黑多象易走,略先),卒7進1!炮六平五,象3進1,俥九平六,卒7進1,傌三退二,卒7平6,變化下去,紅雖雙炮鎮中,雙俥虎視耽耽,也多中兵,但黑子位靈活,有過河卒參戰,局勢開朗,足可一搏,結果雙方大量兌子成和。

- 11. 傌六進七 車2進3 12. 兵七進一 包9平7
- 13. 俥三平四 包1退1 14. 俥九平七 包1平3
- 15. 兵五淮一 車8平5
- 16. 俥四银三(圖50) 象7谁5???

紅棄中兵,旨在從中路突破,反被黑左騎河車巧殺中兵後佔據雙炮,嚴格掌控著紅三路傌兵相和七路俥傌兵相的弱點優勢, 急補左中象,敗著!錯失先機,導致被動挨打而陷入困境。如圖 50所示,黑宜先車5平4佔右肋道,不給六路炮打右卒林車的反 先機會為上策!以下紅有兩變可供讀者參考:

①相三進一??象7進5,炮五退一(若倬四平七??馬3退1!演變下去,紅雙倬傌兵被拴,反遭被動,黑卻子位靈活反先),象5進3,炮五平六,車4平5,俥四平五,車5進1,傌三進五,包3進2!俥七進三,象3進5,俥七退一,包3進1!變化下去,黑暫時不給紅中傌和雙肋炮反擊機會而多子多卒反先;

②炮五退一?卒7進1!炮五平六,車4平6,俥四進一,卒

7平6!以下紅有兩種不同選 擇:(a)傌三進五,卒6平5, 傌五進七(若傌五退四??馬7 進6,相三進一,象7進5!變 化下去,紅七路傌兵難逃厄 運,黑優),包3淮2!兵七 進一,車2平3,相三進五, 馬7淮6!變化下去,黑多渦 河卒,足可抗衡;(b)相三淮 五??象7進5!後炮平七,馬 7進6!下伏馬6進4踩雙和卒 6進1直衝九宮硬逼傌相的先 手棋,足可一戰。

黑方 呂 欽

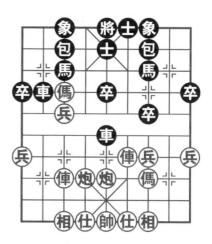

紅方 蔣)1] 圖 50

17. 炮六進四 車2進2 18. 傌三進五 車5平6

19. 俥四進一 車2平6 20. 俥七平八 卒5進1

21. 俥八進五 卒5進1 22. 傌五進七 包3進2

黑飛右包兌碼,明智之舉!黑如卒5平4?? 俥八平七!卒4 平3,炮六進二!包7平4,俥七進一,包4退1,俥七進一!車6 平5, 俥七平八, 馬7進6, 仕四進五, 卒3進1, 兵七平六, 馬6 進7,炮五平九,車5退2,傌七進九,十5進4,兵六進一!車5 進1, 傌九進七, 將5進1, 炮九進四, 將5平6, 俥八平六! 演 變下去,紅多子多相呈勝勢。

黑又如馬3進5??炮六平九,包3平1,兵七平六,卒5平 4, 俥八進二, 士5退4, 兵六平五! 馬5退3, 俥八退二。以下 黑如接走卒4平3, 值八平七, 紅多渦河中兵佔先; 黑又如改走 士4進5,後傌退八,紅多兵易走;黑再如馬3退5??則前傌進

五,象3進5,炮五進五!馬5退3,俥八進一。黑再續走包7平9?? 傌七進六!下伏俥八平五殺招,紅勝;黑又如改走卒4平3?? 俥八平三,包1進1,俥三退一!車6退2,炮五退一!車6進2,俥三平九!紅得子多兵相勝。

23. 兵七進一 馬3退4 24. 炮六平九! 車6退1

25. 炮九淮三 車6平3 26. 俥八平五! 馬7進6

27. 俥五银三! 馬6進7

紅方不失時機,挺兵殺包,飛炮炸邊卒沉底,俥砍中象中卒 護馬,形成強勁的「天地炮」殺勢,黑此刻殘中象、少雙卒,頹 勢難挽了。

黑現進馬踩俥踏炮,實屬無奈。黑如硬走車3退1殺兵?? 俥五進一!車3進2,俥五平四,士5進4,俥四平五,包7平5, 仕四進五,車3進1,俥五平七,車3平5,俥七進四!包5進 6,相七進五,車5退4,炮九平六!將5進1,俥七退四,車5平 7,炮六平八,將5退1,炮八退四,士6進5,炮八平三!變化 下去,紅淨多子多雙兵雙相完勝黑車卒雙士。

以下殺法是: 傌七進五,車3平4,傌五進四,包7平6,俥 五平六,馬7進5,俥六進一!馬5進7,帥五進一,馬7退6, 帥五退一。

至此,下伏俥六進四絕殺凶招,黑方只好飲恨敗北。

此局雙方開戰伊始就圍繞五六炮對平包兌俥雙邊包展開了對攻互殺、爭先奪勢:紅高左橫俥躍七路傌,黑補右中士伸左騎河車來相互爭搶空間和地盤;就在雙方剛進入中局時,當紅方在第16回合右肋俥退回兵行線防守後,黑接著走象7進5??錯失先機而步入下風,陷入困境。而紅方抓住戰機,雙炮齊鳴,追殺雙車,兌俥沉車,棄傌殺包,炸卒沉炮,俥砍象卒,進傌叫將,棄

炮抽車,最終多子多兵相入局。

這是一盤佈局按套路,思路清晰;中盤決鬥,勢如破竹,我 行我素,各攻一面,趁黑補左中象漏招,強勢出擊,精準打擊, 藉「天地炮」之威,俥傌聯手、棄炮得車入局的經典殺局。

第51局 (黑龍江)陶漢明 先負 (山東)ト鳳波 轉五六炮過河俥挺中兵七路馬對屏風馬平包兌俥左騎河車

- 1. 炮二平五 馬8進7 2. 傌二進三 車9平8
- 3. 俥一平二 卒7進1 4. 俥二進六 馬2進3
- 5. 兵七淮一 …

這是2011年8月3日全國象甲聯賽第17輪陶漢明與卜鳳波之 間的一場精彩的「短平快」廝殺。雙方以中炮過河俥對屏風馬平 包兑俥互進七兵卒拉開戰幕。紅先挺七兵是中炮對屏風馬互進七 兵卒佈局體系中的主流變例之一。

在此類佈局體系中,更激烈的是紅先走兵五進一!則卒3進 1!兵五進一!士4進5, 俥二平三。以下黑有包8退1、包8淮 2、包8進4、包8平9等各路不同走法,雙方的各種爭鬥精彩激 烈,而且十分兇猛,非常有研究價值。

- 5. 包8平9 6. 俥二平三 包9银1
- 7. 炮八平六 車8進5

紅用五六炮對付黑屏風馬平包兌俥,屬穩健型走法。在網戰 中常見的走法是紅傌八進七,包9平7,俥三平四,士4進5,炮 八平九(也可徑走傌七進六,象3進5,炮五平六,變化下去, 雙方局面平穩易走,不會大起大落、難以掌控),車1平2,值 九平八,馬7淮8,俥四淮二。以下黑有包2退1和包7淮5兩種

र्वेग्ट्र

變化較為複雜的不同走法。

黑急進左騎河車出擊,旨在殺七路兵後退守右象台,應法主動積極。此外,在當前局勢下較為經典的下法是馬3退5、車1平2等。

- 8. 傷八進七 車8平3 9. 俥九平八 車1平2
- 10. 俥八進三 士4進5

紅高起左直俥於兵行線是為了衝中兵進攻,從中路突破。黑 補右中士固防,應對穩正,是一步未雨綢繆之著。

11. 兵五進一 車3退1

紅急進中兵突破,過急,不利於繼續掌控局面。含蓄穩健的 走法是紅先走相七進九!車3退1,傌七進六,包9平7,俥三平 四,包2平1,俥八進六,馬3退2,傌六進五,馬7進5,炮五 進四!象3進5,俥四平三,包1退1,炮五平一!變化下去,紅 多中兵易走。

黑退右車於右象台,是20世紀90年代創出的主流戰術。

12. 傌七進六 包9平7 13. 俥三平二!? ………

紅進右外肋俥,是陶漢明特級大師拋出的最新試探型中局攻 殺「飛刀」!具有鮮明濃厚的北派特色。以往的網戰中紅多走俥 三平四,黑如接走象3進5,兵五進一,卒5進1,傌三進五!演 變下去,紅有較強攻勢,足可與黑方一搏。

13.…… 象3進5(圖51)

14. 俥二進一??? …………

黑補右中象,及時強化中路防守,著法正確。

紅進右俥捉馬,敗著,錯失先機,導致由此落入下風。如圖 51所示,紅官兵五進一,以下黑有三種不同選擇可做參考:

①車3進1, 傌六進五, 馬7進5, 兵五進一, 車3進4, 俥

二平三,包7平8,兵五淮 一,包2平5, 使八平五,包5 進5,相三進五,車3退2,仕 四進五,卒3進1,俥三淮 三,卒3進1,俥三退四,車2 進4, 俥三平八, 馬3進2, 相 五進七,車3退2,炮六平 五!紅鎮中俥中炮,又多兵, 明顯佔優:

②車3平5, 傌三進五, 重5平3, 俥二進二, 包2退 1, 俥二退一, 演變下去, 黑 雖多雙卒,但左馬難洮,紅反 大優;

黑方 卜鳳波

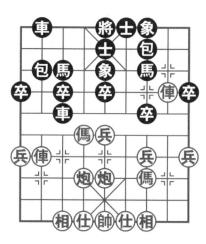

紅方 陶漢明 圖 51

③卒5進1, 俥二進一, 車3進1, 俥二平三, 車3平4, 炮 六平七,車2平4,仕四進五,包2退1,炮七進五!前車進1, **伸八平六,車4進6,炮五平六,車4平1,相三進五,車1平** 7, 俥三退一, 變化下去, 紅多子, 黑多卒, 不一定能勝, 但和 棋不難。以下三變紅均優於實戰。

14.…… 馬7進6 15.兵五進一 車3平5

16. 俥八平四?? 車5淮1!

紅平俥捉馬,劣著,導致局勢惡化。紅官及時兌馬簡化局面 來減輕壓力為上策,即走傌六進四!車5平6,俥二平三,包7 平9, 俥三退一, 變化下去, 紅雖少雙兵, 但尚可周旋。

黑進中車壓傌邀兌,機警之招!為以後伺機爭先作準備。 17. 傌六退七 …………

紅退傌缺乏反彈力,局面易被黑方輕鬆控制,實屬無奈。紅如傌六淮八??馬6淮4,以下紅有兩種選擇可供讀者參考:

- ①傌八退六?車5平4,仕四進五,包2退1,黑多雙卒佔優;
- ②傌八進七??車5進2,相三進五,馬4進6,仕四進五,車2進1,俥二進一,馬6進4,仕五進六,包7進5!傌七退五,包2進7,變化下去,黑淨多雙卒易走。以下兩變紅均優於實戰。

17. … 車2平4 18. 仕四進五 車4進4!

黑亮出右車,現又車佔肋道巡河出擊,步步緊逼來擴大優勢,子力佔位極佳,大佔優勢,已完全掌控了整個局面。相反, 紅棋處境十分尷尬,頹勢難挽,已無任何反擊手段了。

19. 使二银一 卒3 淮1!

紅現退右俥於卒林線,誘著。

黑挺3卒,好棋!使各大子活躍,局勢開朗,勝利在望了。 黑如卒7進1?? 俥二平四,卒7進1,後俥進二,車4平6,俥四 退一,包7進6,炮六平三,卒7進1! 俥四平八!包2平1,俥八 進二,包1進4,傌七進九,車5進1,傌九進八!變化下去,黑 少子多四個高卒,紅多子有攻勢佔優。

20. 俥二平四 包2進2!

黑進右包巡河,護牢左盤河馬。黑方防線固若金湯,並淨多 雙卒,優勢較大;反之,紅方開始處於被動挨打境地,因黑棋堅 固厚實,紅已無法找到一點破綻而令局面非常不利。

21. 帥万平四? …………

紅出帥,壞棋,導致局面迅速惡化。紅宜炮六進一,較為頑強,尚可支撐,優於實戰。

21.·········· 包7進1 22.炮五平四 馬6進7 馬入兵行線反擊,不如卒3進1更為兇悍犀利,勝定。

23. 炮六平五 馬7退6!

黑馬退原位,準確及時,計算精確,優勢再擴大成勝勢。此時,黑「卒團」攻勢強大,將會不戰而勝了!

24. 炮四進三 包7進5 25. 傌七進五 包2進2

紅見馬上要兌俥後大勢已去,只好城下簽盟,起座認負。紅如接走炮五進二,包2平6,以下紅有兩種不同選擇:

- ①炮四平七,車4平3,俥四退三,卒5進1!黑多雙卒必勝;
- ②炮五進三,象7進5,傌五進六,包6退3,傌六進四。這樣兌子成無俥(車)棋戰後,紅用時吃緊,黑淨多三個高卒也勝。

此局雙方一開戰就捲入了五六炮對平包兌俥的「對攻炮戰」:紅躍左正傌,伸左直俥於兵行線,黑左騎河車殺七兵,補右中士來互爭空間、佔要隘,拼搶激烈;步入中局後,紅順勢而為地挺中兵,左傌盤河後,在第13回合抛出右外肋俥最新試探型中局攻殺「飛刀」,但好景不長,就在黑補右中象固防後,紅在第14回合走俥二進一捉馬,速入下風,在第16回合走俥八平四又捉馬,導致局勢惡化,到了第21回合走帥五平四?致使局面再迅速崩潰,被黑方抓住機會,進包躍馬,踩兵轟傌,進包打俥,一氣呵成!

這是一盤紅方抛出右「外俥」飛刀戰術錯失良機,雖遭挫折,但其內蘊獨特攻擊性能還是不可小覷,而黑方抓住紅方弱點,精準打擊、不留後患、乾淨俐索、多卒擒帥的超凡脫俗殺局。

(江蘇)王 第52局 (浙江)趙鑫鑫 先勝 斌 轉五六炮雙直俥過河七路馬對屏風馬平包兌俥右中士象

1.炮二平万 馬8進7

2. 馬二進三 馬2進3

3. 俥一平二 車9平8

4. 兵七淮一 卒7進1

5. 使一進六 包8平9

6. 俥二平三 包9退1

7. 炮八平六 士4淮5

這是2012年10月14日全國象棋個人賽第5輪趙鑫鑫與王斌 之間的一場精彩的攔截、阻擊之戰。雙方以五六炮渦河值對屏風 馬平包兌俥右中士拉開戰幕。黑急補右中士著法在全國大賽上出 現得不多。黑方王大師以往應對五六炮的攻法多走馬3退5,基 本上是勝少負多。這路具體變化可參閱第38局「聶鐵文先勝王 斌」之戰和第25局「趙國榮先勝王斌」之戰。黑另有車1平2和 車8進5兩路變化,可參閱有關對局。因此,黑方在當前局勢下 補右十並非最有效的選擇,似有要避開流行套路的感覺。

8. 馬八進七 包9平7 9. 俥三平四 馬7進8

10. 俥九平八 車1平2 11. 俥四進一 ………

紅進右肋俥捉包這個盤面和經典的五九炮過河俥對屏風馬平 包兑值類似,不過是紅方將九路炮挪到六路後,更有威力;但黑 方佈局似呆板,不夠滿意。讀者如能細加揣摩,定會有所收穫。 在2012年8月全國象甲聯賽上申鵬與許銀川之戰中紅曾走俥八淮 六,結果雙方均勢而弈和。據此,此招是趙特大抛出的最新探索 型攻殺「飛刀」,其效果如何,讓我們拭目以待。

11.…… 包2银1

黑退右包欺俥,著法穩正。在1996年全國象棋個人賽上楊

德琪與胡慶陽之戰中黑曾走包7進5貪兵,結果紅優而獲勝。

12. 傅四退三 象 3 進 5 13. 傅八進七 車 2 平 3 ???

黑平車保馬,漏著,導致陷入被動。黑宜先馬8進7逼紅俥定位為上策。紅如俥四退二(若俥四退一??包7進1,演變下去,黑反多卒易走),車2平3(若包7進1??傌七進六,車8進5,兵五進一,車8平5,傌六進七,車5平3,傌七進五,象7進5,炮五進五,士5退4,傌三進五,車3退1,炮六平五!紅有強烈攻勢),傌七進六,車8進5,傌六進四,馬7退6,俥四進二,車8平3,相七進九,車3進1。黑多雙卒易走,優於實戰。14.傌七進六(圖52) 馬8退7???

黑退左馬捉俥,消極防守,導致被紅方掌控局面。同樣捉車,如圖52所示,黑宜馬8進7插入兵行線,可直接牽制紅俥炮,尚有兌子等多種作用,並可配合其他子力伺機反擊。

紅如接走俥四退一,車8 進8!炮五平四,包2平1,相 三進五,包1平4,傌六進 大,包7進2,傌七退六,怎0 進6,炮四平六,馬7進9,什 进五,包7進4,炮六第 一,馬3進4,俥四進四,象7 進9,俥四退三,馬9進7!傅四 四,象9退7,炮三平一,平 平0 平0 平0 四平三,車8平9,俥八退 二,車3平4,兵七進一,象5

黑方 王 斌

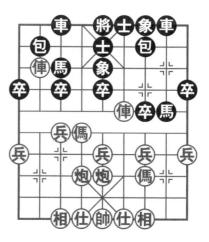

紅方 趙鑫鑫 圖52

進3! 俥八平七,車9退1! 俥三進八,車9平5! 雙方大量兌子後,黑雖殘雙象,但淨多三個高卒,優於實戰,足可一戰,一時勝負難斷。

15. 傅四退一 車8進6 16. 炮六進一! 包2平4 紅進肋炮堅守兵行線,不給黑左車發威機會,好棋! 黑平右肋包,搶先邀兌,主動爭搶,毫不示弱,正著。 17. 炮六平七 包4 進1??

紅左炮平七路,避邀兌,老練!有利於繼續擴先佔優。

黑急進右肋包打俥過急,次序有誤,陷入困境。黑宜先走車 8進2,以下紅有兩種選擇:

①傌三退五,包4進1!俥八退三,車3平2!俥八進五,馬 3退2,傌六進七,包4平3!變化下去,雙方相互牽制,互有顧 忌,優於實戰,黑可抗衡;

②仕六進五,車8平7,炮七退一,卒7進1,兵三進一,馬7進8,兵三進一,包7進6,炮七平三,馬8進9,炮三平四,車7退4!馬六進五,馬3進5,炮五進四,車7平5!俥四平五,車5進1,兵五進一,卒3進1,兵七進一,車3進4,俥八進二,包4退1,相三進五,卒9進1!演變下去,黑兵種全略優,優於實戰,足可抗衡,勝負難測。

18. 俥八退六 車3平2 19. 俥八進八 馬3退2

20. 傌六進七! …………

紅方不失時機,果斷兌俥,現傌踩3卒。至此,紅已把空間 優勢逐步變為物質優勢,由此開始步入佳境。

20. ·········· 車8進2 21. 仕六進五 包7平9 紅補左中仕老練,果斷切斷了黑左車右移的反擊出路。 黑左包平邊無奈,如徑走車8平7?? 以下紅有兩種選擇:

- 變下去,紅反多兵易走略先;
- ②炮七退一!車7進1(車陷入重圍困境),炮五平六,包7 平9,相七進五!車7平9,傌七退八,卒1進1,傌八進九,馬2 進1,兵七進一!包9平8,俥四平二,包8平6,炮七平九,包6 進5,兵三進一,包6平1,兵三進一,象5進7,傌九進七,象7 退5, 俥二平七!馬7進8, 兵七進一,馬8進9, 傌三進四,車9 平8, 傌四進五!馬1進2, 炮九進三!至此, 雙方大子兵卒等, 紅雖殘底相,但有渦河兵參戰,易走略優。

22. 炮五平九! …………

紅卸中炮窺打右邊卒,及時換位轉型,既可調整自身陣形, 又可伺機攻擊黑右翼無車看守的薄弱底線,是一步加強進攻就是 最好防禦的一舉兩得好棋!至此,紅子力分佈協調到位,黑右邊 空翼一攻就破,存在落敗危險,紅優勢顯而易見。

22.…… 包4银2 23. 使四淮四! 包9淮1

24. 俥四退六! ……

紅先伸俥塞象腰,硬逼包9進1保中象,離開防守要道,現 又精妙地迅即俥退右仕角,旨在伺機左移攻擊黑右翼薄弱底線, 揮俥強勢進退,深得攻擊之法,是一步獲勝關鍵要著,靈活到 位,可見趙特大的棋藝已到了爐火純青地步!

黑退車無奈,因為不能儘快找到增援右翼的通道,所以很著 急!

紅速棄三兵攔車,堵死了黑右車左移的通道而大佔優勢。

25.…… 車8退1 26.俥四平八! 馬2進3

27. 傌七進九! …………

紅先平肋俥驅馬,按既定方針行事,現又左傌入邊陲,準備得子擒將。至此,紅方勝利在望了。紅另一招是傌七進五!象7進5,炮七進四!卒7進1,炮七平三,車8平7,炮三平二,卒7進1,傌三退一,車7平8,炮二平三,包4進8,炮九退一,車8平5,兵五進一,車5進1,俥八進七,士5退4,俥八退六,車5平3,俥八平三!車3進4,仕五退六,車3退4,俥三平五,包4平2,俥五平八,包2平3,炮九進五,紅多子大優勝定。

27. 象5银3

黑退中象回防,也無濟於事。黑如馬7進6?? 傌九進七,包4進1,兵三進一,車8平7,俥八平六,將5平4,兵七進一,包9平7,兵七進一!馬6進5,炮七進四,包7退1,傌三退一,車7平2,俥六進一,馬5退4,俥六平四,包7進2,炮九平六,包4進6,仕五進六,包7平3,炮七平九,包3退1,相三進五,車2退3,俥四平六!車2進3,炮九進二,包3平4,俥六平三,包4進5,傌一進三!演變下去,紅雖少兵殘仕,但仍多子佔優,也呈勝勢。

28. 傌九進七 包4進1 29. 俥八進五!

紅俥進炮臺追殺右馬,一氣呵成!以下黑如接走馬3進4, 俥八平三,馬4進3,兵三進一!渡兵殺卒欺車,紅五兵俱全, 淨多雙過河兵完勝黑方。

此局雙方一開戰就進入了五六炮對平包兌俥的「鬥炮大戰」:紅躍左正傌進雙直俥,黑進左外肋馬退右包補右中士象來佔要隘、搶空間,熱鬧非凡、爭鬥激烈;雙方步入中局後,當紅方在第13回合進左直俥偷襲黑右正馬時,黑車2平3保馬失誤,錯失先機,在第14回合走馬8退7被紅方控制了局面,到了第17回合走包4進1打俥而陷入困境。被紅方兌車進傌踩卒,補仕卸

中炮平邊,進俥逼包保馬,退俥挺兵攔車成功,俥捉馬,馬入邊 陲,馬叫將,俥追殺右馬,最終多兵得勢入局。

這是一盤佈局按套路有新意;中局攻殺精彩紛呈,從第23 至第29回合是連連進逼,節節推進,步步追殺,著著致命,最 終黑反輸在主力車沒及時調到右翼參與防守和牽制被紅方巧妙利 用攔截戰術初戰告捷的精彩殺局。

第53局 (湖北)柳大華 先負 (廣東)呂 欽

轉五六炮過河俥左直進兵行線對屏風馬平包兌俥左車騎河

- 1. 炮二平五 馬8進7 2. 傷二進三 車9平8
- 3. 使一平二 馬2 進3 4. 兵七進一 卒7 進1
- 5. 傅二進六 包8平9 6. 傅二平三 包9退1
- 7. 炮八平六 車8 進5

這是2012年6月17日第4屆「句容·茅山杯」全國象棋冠軍邀請賽預賽第4輪柳大華與呂欽之間的一場誰都輸不起的殊死之戰。因前3輪預賽後,柳特大一勝一和一負,呂欽則一勝兩平,在尚有1輪預賽情況下,兩人為能最後出線的拼搶定會緊張激烈、精彩紛呈。

雙方以五六炮過河俥對屛風馬平包兌俥互進七兵卒開戰後, 黑急進左直車騎河,嚴控紅方巡河一線追殺七路兵,是黑方對抗 五六炮過河俥的流行變例之一。黑有車1平2或馬3退5兩種不同 選擇,雙方另有攻守變化。

8. 傷八進七 車8平3 9. 俥九平八 車1平2

紅亮出右直俥護炮,屬流行主要變例。筆者在網戰上也應過 黑車1進2, 俥八進三, 包9平7, 俥三平四, 包7平4, 兵五進

一,士4進5,傌三進五,車3退1,兵三進一,象7進5,俥四平三,馬3退4,俥三平四,包4進2,俥四進二!變化下去,紅雖少兵,但子位靈活易走。

10. 俥八進三 士4進5

黑先補右中士固防,屬當今棋壇流行主要變例之一。黑如包 9平7,可參閱第54局「郝繼超先勝謝靖」之戰。

11. 兵五進一 包9平7

黑先平左包打俥,屬當今棋壇流行走法之一。黑如車3退 1,以下紅有三種選擇:

- ①在2009年第3屆亞洲室內運動會許銀川與賴理兄之戰中曾 走兵五進一,結果黑方略優,結果戰和;
- ②在2010年「淮陰·韓信杯」象棋國際名人賽上趙鑫鑫與趙國榮之戰中改走傌七進六,結果雙方局勢平穩,最終弈和;
- ③在2011年「順德杯」第3屆棋王賽徐天紅與趙鑫鑫之戰中 改走傌三進五,結果雙方議和。

12. 俥三平二 …………

紅平「外俥」屬流行走法之一。從實戰來分析,紅宜徑走俥三平四佔據肋道後,黑就不能順利走馬7進6這個極佳位置。以下黑如接走包2平1(若象7進5??傌三進五,車3退1,兵五進一,卒5進1,傌七進六,包2平1,俥八進六,馬3退2,傌六進七!變化下去,黑雖多中卒,但紅五個大子佔住靈活反優),俥八平六,馬7進8(若象7進5??傌三進五,車2進4,俥四進二!包7退1,兵五進一,卒5進1,俥六進五!車3進1,炮六退一!紅子位靈活大優)。以下紅有兩變:

①在2006年「啟新高爾夫杯」全國象甲聯賽上劉殿中與張 強之戰中曾走傌三進五,結果黑方大優而獲勝;

- ②在2011年JJ象棋頂級英雄大會申鵬與宇兵之戰中改走兵 五進一,結果雙方下和。
 - 12. 馬7進6

黑左馬盤河出擊,屬流行著法之一。黑另有兩變可供參考:

- ①象3進5, 傌三進五,車3退1,炮六退一,包2平1, 俥八進六,馬3退2,兵五進一,卒5進1,炮六平七,車3平2,以下紅有兩變:(a)在2011年「金顧山杯」全國象棋混雙邀請賽上趙鑫鑫與尤穎欽之戰、洪智與唐丹之戰中曾走過俥二平七,結果雙方弈和;(b)在2011年全國象甲聯賽上程吉俊與張申宏之戰中改走傌七進六,結果雙方勢均力敵,最終弈和。因此,跳出左馬是呂特大推出的最新探索型中局攻殺「飛刀」,效果能如願嗎?讓我們拭目以待吧!
- ②包2平1, 俥八平四,包7平9, 相七進九,車3退1,任四進五,卒1進1, 俥二進二。以下黑方有兩種不同走法:(a)在2012年全國象甲聯賽上趙國榮與呂欽之戰中曾走包1退1, 結果雙方勢均力敵,兌子後成和;(b)在上述聯賽黨斐與陳泓盛之戰中改走車2進4,結果紅優,但最終被黑逼和。
 - 13. 兵五進一 卒5進1 14. 俥二平四 包2進2! 黑進右巡河包保馬,順勢困住紅右肋俥,好棋!

15.相七進九 車3平5

16. 俥四平七 車2進2

17. 炮六退一! 馬6退5(圖53)

紅退左仕角炮,簡明而實用之招:既可走炮六平五展開中路 攻勢,又可伺機走炮六平八攻打2路黑包,著法穩正。

黑左馬回中象台驅庫,以防炮六平七攻打3路馬象手段,可 將棋形走厚實穩健些。黑如馬6進7?? 傌三進五,馬7進5,相 三進五,象7進5,炮六平七,馬3退4,炮七平八!變化下去,

डिस्ट

紅有望得子大優。

18. 俥七平一??? …………

紅俥殺9卒,敗著!錯失先機,導致被動受困。同樣殺卒,如圖53所示,紅宜俥七平九!車2退2,俥九平六,車5平6,炮 六平七,車6進2,炮七進六,車6平7,傌七進五,車7退1, 炮五進三!包2進1,炮七平八(雙炮齊鳴,紅有望得子大優了),包2平8,帥五進一,包8退1,炮五進一!包8退1,俥六退二,包7進2,炮五平二,車7進2,帥五進一,車7退2,炮八退一,包7平5,帥五平六!雙方雖仕(士)相(象)全、兵卒等,紅帥位不安,但紅方多子,子位靈活,優於實戰,多子佔優。

18. …… 車5平6 19. 兵三進一?? ………

紅棄兵過急,不如傌三進五逐步推進較好;棄兵後並無後續

手段,紅也可徑走炮六進三!

不給黑方渡中卒和7路卒機會,可優於實戰。

19. 車6平7

20. 馬三進五 車7平6?

同樣平車,黑宜車7平8 更為有力。以下紅如接走相三 進一,黑車8進2追殺中炮, 變化下去,黑勢更凶更猛。

21. 仕四進五! ………

紅補右中仕固防,未雨綢繆,非常冷靜,為不急不躁之招。

黑方 呂 欽

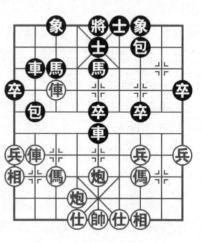

紅方 柳大華 圖53

21. …… 包7進8 22. 俥一退二 車6進1

23. 俥一平七?? …………

紅右俥站左相台,劣著!錯失良機,繼續陷入被動。紅宜走炮五進三!以下黑如接走包7退3,俥一平五,卒7進1,俥五平三,包7平5,傌七進五,馬3進4,俥八進二,車2進2,炮五平八,馬4進5,炮八進四,士5退4,炮六進一,變化下去,黑多底象,紅多邊兵,雙方雖大體均勢,但紅形成「天地炮」反彈力甚強的攻勢,強於實戰。

23. …… 包2退1!

黑右包退卒林線可隨時騷擾對方,打亂紅方陣形,是一步應 勢而動、順勢而為、取勢反先的好棋!

24. 仕五進四 包7退3 25. 仕六進五?? …………

紅補左中仕固防,劣著!反使黑方步入反擊佳境。紅宜徑走炮五進三先炸中卒為上策。黑如接走包7平5,傌七進五,象3進1,仕四退五,車6平9,炮六進一!變化下去,黑雖多卒,但雙方互相牽制,仍是纏鬥之勢,優於實戰,足可抗衡。

25.…… 包7平5 26. 傌七進五 馬5進6!

27. 炮六平八?? …………

趁紅補仕軟招,黑中馬脫韁而出,窺兌紅中傌,佔據主動。 紅平肋炮打包,令局勢每況愈下,故仍應改走炮五進三!以 下黑如接走象7進5,炮六平八,馬6進5,俥八平五,車6平 5,炮八進六,車5退2,俥七進三!變化下去,紅雖殘中相,但

兵種全,八路炮沉底後有攻勢,紅勢優於實戰,可以一戰,勝負 一時難料。

27. … 象 3 進 5 28. 俥七進二 … … …

紅俥入卒林壓馬無奈,如再走炮五進三??馬6進5,俥八平

五,車6平5,炮八進六!車5退2,俥七進三,卒7進1!變化下去,紅雖兵種全,但黑多中象,又有過河卒參戰,顯而易見反先佔優,此時炮炸中卒,為時已晚了!

28.…… 包2進1 29.炮五進三 馬6進5

30. 炮八進四 車6平9 31. 仕五退四?? ………

黑方主動棄包殺馬,獻卒掃兵兌子後,紅子力受制,黑反滿 意易走。現紅退中仕回守,不如徑走炮五退一壓中馬退守更有力 到位,易走。

31.……… 馬5退7 32.俥八平一 馬7進9

33. 炮八平七?? …………

雙方兌俥(車)後,紅平左炮打馬,劣著,再失戰機後頹勢難挽。同樣要揮炮,紅可徑走炮五退三!馬9退7,仕四進五(若任四退五??馬7退5!紅要受困,黑反勝定),車2進2(若先馬7退5??炮八平六!演變下去,紅不致於速敗),俥七進一,車2平5,相九退七,變化下去,紅如不出意外,有望求和。

33.…… 馬9退7 34.炮七進二 馬7進6

35. 帥五平六 …………

紅出帥避殺,無奈,如帥五進一,馬6退4,帥五退一,馬4 退5!追回失子後,黑多卒多士象也勝定。

35. … 車2進2!

黑方不失時機,馬掛仕角,棄馬進車,現窺中炮催殺,一氣呵成!以下紅如接走俥七平六?車2平5,炮七退七,象5退3!俥六退四,士5進6!相九進七!馬6退5,俥六平五,車5平4,帥六平五,車4進1,相七退九,將5平4,炮七進四,馬5進4,帥五進一,馬4退3,相九進七,象7進5,俥五進四(若相七退九??車4進1!邊兵被殺後,黑車雙高卒士象必勝紅俥單仕

單相),車4平3! 俥五平九,車3進3,帥五進一,車3進1,仕四進五(若俥九平四?車3平1,變化下去,紅底仕和邊兵必丢其一後也頹勢難挽),車3退2,仕五進六,車3平4!至此,形成黑車高卒士象全對紅俥高兵的必勝局面,紅方只好城下簽盟,黑勝。

此局雙方一開戰就展開了五六炮對平包兌庫「鬥炮戰」:紅 左俥進兵線挺中兵平右「外俥」,黑平左騎河車掃七兵進右中士 7路馬殺中兵,爭奪相當激烈;雙方步入中局後攻殺更為猛烈精 彩:紅俥捉馬,揚左邊相,退左仕角炮,黑高右包,車護雙馬, 又在車鎮中、馬退中路驅俥的關鍵時刻,紅在第18回合走俥七 平一錯失先機,在第19回合兵三進一過急,在第23回合俥一平 七再失良機,在第25回合補左中仕,在第27回合走炮六平八, 在第31回合走仕五退四和第33回合走炮八平七,先後7次錯失 機會,被黑方馬掛仕角,車窺中炮,最終車卒破城。

這是一盤佈局雙方在套路裡輕車熟路,針鋒相對,巧運各子;中局攻殺,鬥智鬥勇,大打心理戰,雙方敢打敢拼,有勇有謀:紅7次失先,自亂陣腳,黑我行我素,技高一籌,抓住戰機,智守前沿,飛刀出鞘,給五六炮外俥戰術以沉重打擊:棄馬換炮、以馬搏仕、兌炮殺相、車卒擒帥的精彩殺局。

第54局 (黑龍江)郝繼超 先勝 (上海)謝 靖 轉五六炮過河俥伸左俥進兵線對屏風馬平包兌俥 進左車騎河

- 1.炮二平五 馬8進7 2.傷二進三 車9平8
- 3. 傳一平二 馬2進3 4. 兵七進一 卒7進1

5. 值一淮六 包8平9 6 值一平三 包9银1

7. 炮八平六 車8淮5 8. 傌八淮七 車8平3

9. 使九平八 車1平2 10. 使八淮三 包9平7

這是2012年7月18日全國象甲聯賽第12輪和繼紹與謝靖之 間的一場精彩的驚險草測之戰。雙方以五六炮渦河僅伸左直僅於 丘行線對屏風馬平包兌值伸左直車騎河殺七兵万淮七兵卒開戰。 黑平左包直接打值,硬温紅值表態,屬簡明變招。

筆者在2013年春節網戰對抗賽中改走里十4淮5後,對方接 走兵五淮一,包9平7,值三平二,象3淮5,傌三淮五,重3退 1, 炮六退一, 包2平1, 俥八淮六, 馬3退2, 兵五淮一, 卒5淮 1, 炮六平七, 重3平2, 值二平七, 馬2淮4, 值七平九, 包1平 2, 傌五進七, 車2進4, 炮七平五, 包2平3, 變化下去, 雙方 激列對攻,結果紅方走漏惜敗。

11 俥三平四(周54) ………

紅平俥佔右肋道,著法不落俗套,屬當今棋壇流行變例。在 2011年8月全國象甲聯賽上聶鐵文與才溢之戰中紅曾走值三平 二,結果雙方互相牽制,最終兒子成和。

11. 士4 進5???

黑補右中土固防,過急,敗招!由此導致落入下風,造成被 動。如圖54所示,黑官先走包7平4!兵五進一,十4進5,傌三 進五,車3退1,炮六退一,包2平1,俥八進六,馬3退2,炮 六平七, 重3平2, 兵五進一, 包4進2, 俥四退二, 卒5進1, 炮七平五,包1平3,相七進九,包3平5,變化下去,黑多卒易 走,優於實戰,足可抗衡。

紅進右肋俥捉包,屬改進後流行走法,易形成激烈對攻。紅

兵五進一,黑包2平1,變化 下去, 局勢平穩。

里银右包打肋值, 主動積 極。里加包7平9?變化下 去,紅反佔優。

> 13 炮六淮六 包7平9 14. 傌三银三 包2 淮1

除第11回合里方走急 外,雙方應對基本準確,至 此,已步入了緊張激烈的中局 較量。

黑淮右包保左馬,穩健老 練! 黑如貪包9淮5?? 俥四平

里方 謝 靖

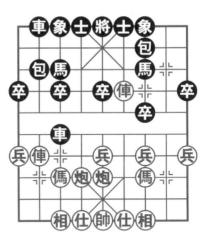

紅方 郝繼招 圖 54

三!包2淮1, 值三淮一!卒7淮1, 炮五平三, 馬7淮6, 值三退 四, 馬6淮7, 相七淮五, 車3平6, 俥八淮一! 車6平2, 傌七 進八,包2平1,馬八退七!黑7路馬難逃,紅優。

15 傅四平三 包9淮5?? 16 傅三淮一! …

黑左邊包轟邊兵,漏著!導致左底象失守、得不償失而陷入 闲境。里官徑走卒3淮1,保持雙方互纏局面,不給俥三淮一殺 底象機會為上策。

紅值殺底象,使里左翼底線失去了防禦力量,紅方漸入佳 境。

16. 卒7進1 17. 炮六平七 馬7進6

18. 俥三退四 車3平6??

黑平左肋重保馬,壞棋!擋住了左盤河馬出路,陷入困境。 黑官馬6淮7!炮五平二,包9平8,相三進五,馬7進8,傌五

退三,車3平6,俥八進一,車6進4!帥五進一,象3進5,俥三退一,馬8退6,傌三進四(若俥三平四??車6平5!帥五平四,馬6進8,俥四平二,車2平4,俥二退一,車4進8!任六進五,車4平5!傌三進五,車5平6!妙殺,黑速勝),車6退2,炮二平三,車2進1!變化下去,在雙方纏鬥中,黑多雙卒易走,優於實戰,足可抗衡。

19. 傌五進三 象3進5 20. 俥三平二 包9進3

21. 兵三進一 車6平7 22. 俥二平四 車7進2

雙方兌去傌(馬)兵卒後,紅已掌控了局勢;而黑右翼車馬包三子受制的弱點逐漸暴露出來,很容易遭到紅方猛烈攻擊。

23. 傌七退五 車7退2 24. 炮五平八 車2平3??

黑車平捉炮,劣著!致使局勢惡化。黑宜包2進3!以下紅如接走相七進五,車7平4,傌五進七,車4退4,俥八進一(若炮七退二???包2進2!俥八進六,馬3退2,俥四平八,馬2進1:①俥八退四,則馬1進3;②俥八進二,則車4進1,這兩路變化下去,均為黑反多子多卒大優),車2進5,傌七進八,車4平3,演變下去,雙方子力相等,黑多雙高卒佔優,優於實戰,足可抗衡,勝負一時難定。

25.相七進五 車7進1 26.炮八進五 車3進1

27. 炮八平五! 士5退4 28. 俥八進一! 車3平4

雙方在兌炮(包)中,再砍中象,紅現伸左俥巡河,攻守兼備的好棋!至此,黑雖多雙高卒,但殘去雙象,很難防守,頹勢難挽。

29. 俥八進三 車4平3 30. 炮五平二 卒3進1

31. 炮二退三 卒3進1 32. 炮二平五! 士6進5

紅方先卸中炮,退守巡河後又再鎮中炮,直從中路突破,思

路清晰、細膩至極、穩紮穩打、不留後患、至此、紅勢大優。

33. 傅四平二 車7平6 34. 傌五進三 卒3平4

35.炮五平三 車6退6 36.仕六進五 包9退4

紅方不失時機,平俥催殺,進傌護仕,炮站相台,補右中仕 固防,陣形堅固,勝利在望!而黑方慌不擇路,疲於應付,防不 勝防,顧此失彼,厄運難逃!

37. 炮三進二 車6平7 38. 傌三進二 卒1進1

39. 馬二進四 士5進6 40. 馬四進六 車3退1

紅連續躍傌出擊臥槽,如入「無人」之境,著法精準,走法流暢,擊中要害,可圈可點。

41. 傅二進一 包9平6 42. 炮三進二! 士4進5

紅炮進下二線,準備炮三平七切斷黑車馬連線,關起門來擒 馬。黑補右中士固防,不給右炮左移反擊機會,實屬無奈。

43. 傌六進七 將5平6 44. 俥八平七!

紅進傌叫將,正好切斷車馬連線,使黑馬失去保護被擒!至此,紅雖少雙兵,但淨多子多雙相勝定,因以下黑不敢進車吃炮,否則紅俥二進三,將6進1,俥二平七!紅得車必勝。

此局雙方一開戰就步入了五六炮對平包兌俥又打俥「對炮」 大戰:紅進左俥於兵線,黑補右中士,紅俥炮佔雙肋道直堵象 腰,黑雙包齊鳴護馬平邊路來爭搶地盤和空間優勢;步入中局 後,黑在第11回合補右中士陷入被動,在第15回合左邊包貪邊 兵再陷困境,在第18回合走車3平6保馬一蹶不振,在第24回合 車2平3致使局勢惡化,被紅方兌包殺中象,連續策傌臥槽,炮 入下二線與臥槽傌聯手叫將得子入局。

這是一盤雙方佈局創新,紅方佔優後節節推進、連連進逼、步步為營、著著生輝、絲絲人扣、我行我素、敢打敢拼、有勇有

謀、有板有眼、攻勢連綿、精準打擊、不留後患、一氣呵成的精 彩殺局。

第55局 (黑龍江)郝繼超 先勝 (河南)金 波轉五六炮過河俥棄中兵盤頭馬對屏風馬平包兌俥雙邊包

1. 炮二平五 馬8進7 2. 傷二進三 車9平8

3. 伸一平二 馬2進3 4. 兵七進一 卒7進1

5. 傅二進六 包8平9 6. 傅二平三 包9退1

7.炮八平六 車1平2 8.傌八進七 包2平1

9. 兵五進一 …………

這是2012年6月20日全國象甲聯賽第8輪郝繼超與金波之間的一場精彩廝殺。雙方以五六炮過河俥挺中兵對屏風馬平包兌俥雙邊包互進七兵卒拉開戰幕。紅急進中兵,欲從中路突破,是使雙方局勢尖銳、變化激烈的改進後的流行變例之一。紅如俥九進二,可參閱第11局「王天一先勝汪洋」、第8局「申鵬先負許銀川」、第1局「胡榮華先勝景學義」、第10局「趙鑫鑫先負孫勇征」之戰。

9.……馬3退5

黑右馬退窩心含蓄,不落俗套的靈活之著,以下黑伏包1平 5或包9平7打俥的反擊手段,是當今棋增的流行變例之一。

黑如先包9平7, 俥三平四, 包7平5, 炮六退一。以下黑有兩種選擇:

①在2011年第3屆「句容·茅山杯」全國象棋冠軍賽上柳大華與呂欽之戰中曾走車8進8,結果紅方易走,但最終被黑方逼和;

②第43局「秦勁松先勝蔡佑廣」之戰中改走車2進8。

10. 兵五進一 包1平5

紅渡中兵,穩正。筆者在2014年五一節網戰對抗賽上應過紅炮五進四,馬7進5,俥三平五,車8進6,炮六進三,包1平5,炮六平五,包5進2,兵五進一,車8平7,傌三進五,包9進5,傌五進六,象7進5,相七進五,包9退2,仕六進五,馬5退7,俥九平六,士6進5,俥五平七,包9平5,俥七平五,馬7進6!變化下去,黑多邊卒,兵種全佔優,最終得子多卒獲勝;紅又如改走俥三退一,變化下去,黑不乏有抗爭先機,紅方佔優效果不太明顯。

黑反鎮半途列包,正招!黑如貪包9平7??炮五進四!馬7 進5,炮六平五!變化下去,紅先棄後取,大佔優勢。

11. 馬三淮五 車2淮6

黑伸右過河車追殺中馬,伺機給紅方左翼施加壓力。

12. 炮六退一 包9平7

紅退左肋炮,靈活多變,既保留了炮六平五伺機加強中路突 破的進攻手段,又有隨時走炮六平三策應右翼的反擊機會。

黑平左包打俥,屬改進後流行主流變例,一改以往網戰盛行的黑包9進5,傌五進六,包5進2,炮六平五!車2退2,後炮進四,車2平4,前炮退二!車4進3,前炮平一,車4平3,炮一退一,車8進7,炮五進六!馬7退5,炮一平七!車8平3,相七進五,演變下去,紅多子佔優,意要出奇制勝。

- 13. 傅三平四 包5進2 14. 傅四進二 包5進3
- 15.相三進五 …………

紅飛右中相殺包,正著。也有穩健走法如紅俥四平三,以下 黑方有兩種不同選擇:

- ①在2012年全國象甲聯賽上黨斐與趙鑫鑫之戰中曾走車2平 4,結果雙方戰和;
- ②在同年象甲聯賽上黨斐與許銀川之戰中又改走車2進2, 結果雙方大體均勢,最終被黑方逼和。

15. … 車2平4

黑平肋車捉炮,希望紅能接走俥四平三兌包,著法似消極。 第11局「王天一先勝汪洋」之戰中黑走的是包7平9。

16. 炮六平五 包7平8??

黑包平8路,空著,等於送紅方走了一步棋,毫無效果。同 樣平包,黑宜徑走包7平9為上策。

以下紅有兩種選擇供參考:

- ① (馬五退三,車8進7! 俥四退六,包9進5! 下伏包9進3 和車4平7 殺兵追殺右馬兩招失手棋,黑方滿意,優於實戰;
- ②俥九平八,包9進5,傌五退三,包9進3,相五退三,馬7進8,俥八進七,馬8進7,俥八平四,象7進9,下伏車4進1追雙馬和馬7進9入邊陲反擊的先手棋,黑方反淨多三個高卒大佔優勢。

17. 俥九平八 包8進8 18. 相五退三 車8進7

黑沉包叫帥尋求攻勢,來勢洶洶,體現出金大師擅長搏殺的兇悍棋風!

其實從背後看,局面已嚴重失衡:中路空虛,局勢虧損,問 題多多,後患無窮。

19. 炮五進一? …………

紅急進中炮攔左車捉馬,過於求穩,反錯失戰機。兇悍的走 法是紅俥八進七!以下黑如接走車8平3,俥八平三,車4平5 (若車3平4??炮五進四!以下黑如走象3進5,傌五退四,後車

退3, 傅三平四!紅勝; 黑又如改走馬5進3?? 傅三平五, 士4進5, 傅五進一,將5平4, 傅四進一!紅速勝), 傅三平四,馬5進3, 前俥進一,將5進1,後俥進一,將5進1,前俥平三!下伏俥三退二絕殺凶招,紅勝。

19. …… 車4進2 20. 炮五平三! ………

紅卸中炮至三路,沉著冷靜!下伏飛炮射7卒,妙手解圍, 好棋!

20. 車4退6 21. 俥八進五 象7進9

22. 炮三平四 包8平9

黑雖已驅走紅中炮,但窩心馬仍是很大心病,此時局面明顯 處於下風,迫切解決窩心馬是當務之急。

23. 仕六進五(圖55) 馬7退8???

黑退左馬驅俥,敗筆!!

錯判形勢,導致敗走麥城。此時紅已站穩腳跟,並漸有攻勢,跳出窩心馬已刻不容緩!故現在同樣跳馬,如圖55所示,黑宜徑走馬5進4! 俥八平六,士6進5,俥四退二,車8退1,俥四平三,車8平7!海變下去:

①紅如接走傌五進四強捉 黑車雙馬,走車7進3!帥五 平六,車7平6,帥六進一, 車6平3,俥三進一,車4退 1,俥六進一,車4平2,以下

黑方 金 波

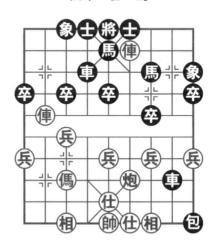

紅方 郝繼紹 圖55

436

紅如接走傌七進五???車2進6!傌五退七,包9退1,帥六進一(若任五退四,車2進1,帥六進一,包9退1,炮四進一,車3退2!黑搶先勝;又若炮四退一,車2進1,帥六進一,車3退2!黑先勝),包9退1,炮四退一,車3退2,帥六退一,車3進2!黑先勝),包9退1,炮四退一,車3退2,帥六退一,車2進7,帥六退一,車3進2!黑反捷足先登擒帥,獲勝;

②紅又如改走相七進五,車7平6,傌五進四,馬7退6,俥 六進一,車6退2,俥六進一,士5進4,炮四進七,將5平6, 俥三平五,卒3進1,俥五退二(若俥五平九??車6平5,傌七 退六,卒3進1,相五進七,卒7進1!黑略先),士4退5,變化 下去,黑多卒易走,優於實戰,足可抗衡。

24. 俥四银石

紅右肋俥趁勢退到兵行線,調兵遣將,準備攻黑方右翼。

24. … 馬5進7 25. 傷五進六 車8平7

26.相七進五 包9平8

黑平沉底邊包,旨在撤退,伺機增援,由於紅方陣形工整, 使黑方暫無進攻目標。

①宜車4退1! 俥八進一,車7退1, 俥八平七,包8平4! 兵七平六,車4進3! 俥七進三,車7平9! 變化下去,紅雖兵種全,又多中相,但黑雙車靈活,又淨多三個高卒,優於實戰,可以抗衡;

②也可卒3進1! 傌六進四,車4平6,俥八進四,馬8進6!下伏馬6進4捉肋傌和護象保3路卒的先手棋,演變下去,黑尚

可周旋,也優於實戰。

29.兵七進一 車7退1 30.兵七進一 卒7進1??

黑挺7卒欺俥,壞棋!反讓紅肋俥順勢砍殺底士而步入勝勢。黑宜車4退1堅守要道後,紅方一時也難攻入,演變下去,可強於實戰。

- 31. 俥四進五! 馬7退6 32. 兵七平六 馬6進7
- 33. 兵六進一! 馬7進5 34. 俥八進二!

以下黑如接走馬5退4, 俥八平五!士4進5, 傌六進七!將5平6, 俥五進一, 黑接走馬4進3, 則俥五平二!紅得子多雙仕必勝; 黑又如改走馬8進7, 則俥五平六!下伏俥六平三和傌七進六的先手棋, 紅勝。

此局雙方一開戰就展開了五六炮對平包兌俥雙邊包的「肉搏戰」:紅連衝中兵進右盤頭馬,黑轉半途列包打中兵進右過河車反擊來爭地盤、搶空間,一場精彩激戰不可避免;步入中局,雙方順勢兌中炮包後,紅再肋炮鎮中時,黑在第16回合走包7平8白送給紅方一步棋而落入下風。

儘管紅在第19回合走炮五進一求穩而錯失戰機,黑方還是在第23回合走馬7退8誤判形勢而一蹶不振。紅方抓住機會,調兵遣將,揮俥渡七兵,進偶飛中相,棄俥砍底士,挺兵進左俥,最終得子入局。

這是一盤佈局雙方徐圖進取,按部就班,蓄勢待發,大打心 理戰;中局攻殺平添複雜驚險,紅方抓住黑方空著而一發不可 收、精準打擊、不留後患、強勢出擊、兵臨城下、驍勇善戰、一 氣呵成的精彩殺局。

第56局 (黑龍江)趙國榮 先勝 (四川)孫浩宇轉五六炮過河俥伸左直俥到兵線對屏風馬平包兌俥左車騎河

1. 炮二平五 馬8進7 2. 傌二進三 車9平8

3. 傅一平二 馬2進3 4. 兵七進一 卒7進1

5. 傅二進六 包8平9 6. 傅二平三 包9退1

7. 炮八平六 車8 進5 8. 傷八進七 車8 平3

9. 傅九平八 車1平2 10. 傅八進三 士4進5

這是2012年7月4日全國象甲聯賽第10輪趙國榮與孫浩宇之間的一場「搶分激戰」:前九輪黑龍江隊四勝五負,四川隊三勝六負,雙方均屬搶分階段,故此戰勝負至關重要。雙方以五六炮過河俥對屏風馬平包兌俥伸左直車騎河殺七兵補右中士互進七兵卒展開一場生死大戰。紅左俥佔據兵行線戰略要隘,是紅方保持先手的關鍵要著。黑補右中士固防,屬常見弈法,黑如先包9平7,可參閱第54局「郝繼超先勝謝靖」之戰。

11. 兵五進一 包9平7

黑先平左包打俥,一改以往網戰流行的黑先車3退1? 傌七進六,包9平7,俥三平四,象7進5,兵五進一(也可傌六進五踩中卒),卒5進1,傌三進五,包2平1,俥八進六,馬3退2,傌六進七!卒5進1,炮五進二,馬2進3,相三進五,包1進4?! 傌五進七!下伏炮六平七打車先手棋的不落俗套走法,變化下去,紅穩持先手。

12. 俥三平二!

紅平右外肋俥,屬改進後的新變!網戰上以往紅多走俥三平

四,包2平1(若先象7進5??傌三進五,車3退1,兵五進一,卒5進1,傌七進六,卒5進1,炮五進二,馬7進6,變化下去,黑雖多卒,但雙方相持,互相對峙),俥八平四,象7進5,兵五進一,卒5進1,傌三進五,車3進1,炮五進三,馬3進5,炮六平二,包1平4,相三進五,車3平4,下伏車2進4追殺中炮和連衝3路卒過河車參戰的先手棋,黑勢不錯,且多卒佔優。

12. 包2平1

黑平右包兌俥,屬當今棋壇主要流行變著。黑如象3進5, 結果雙方和勢甚濃;黑又如馬7進6,結果黑方大優而獲勝,可 參閱第53局「柳大華先負呂欽」之戰。

13. 俥八平四 包7平9

紅平左俥佔右肋避兌,老練,是上一手「外俥」的後續手 段。

黑左車平邊路,成雙邊車陣形,屬改進後主流變例。筆者在2014年勞動節網戰對抗賽上應過黑象7進5? 俥二進一!馬3退4, 俥四進五,包7退1,兵五進一,車2進4, 傌三進五,車3進1, 炮六進六!卒5進1, 俥二平三!包1平7, 傌五進四!車3平6, 炮五進五!士5進6(若士5進4?? 炮五退一,車6退2, 倬四退三!紅也大佔優勢), 傌七進六,車6退2, 傌六進四,包7平5, 傌四進五,卒5進1, 俥四進一,將5進1, 傌五退七,包7進6, 俥四平六!變化下去,紅雖少雙兵,但多子多仕相大優,結果紅勝。

14. 相七進九

紅揚邊相驅車,細膩而有力,屬改進後流行變例。紅也有俥二進二這路變化,以下黑走包1退1,俥二退一,包1進1,仕四進五,卒1進1,俥二進一,包1退1,俥二退二,包1進1,兵

र्देश

五進一,卒5進1,相七進九,車3退1,傌七進六,卒5進1! 傌六退八,車3平6,俥四平六,象3進5,變化下去,黑多雙卒 反先易走。

14. …… 車3退1 15. 俥二進二 ………

紅伸右直俥至下二線貼黑左邊包,意在牽制黑方子力,是趙 特大精心設計改進後的新招!網站流行紅仕四進五,以下黑有兩 變:

- ①第13局「柳大華先勝李少庚」之戰中走車3平6;
- ②第29局「申鵬先負王天一」之戰中改走卒1進1。

15. 包1退1??

黑此刻退右邊包窺打右俥,有幫倒忙之嫌。黑宜走車2進4 或徑走卒1進1蓄勢待發、伺機出擊、待機而動為上策,以下著 法可以證實。

16. 傅二退一 包1進1 17. 仕四進五 包9進1

紅補右中仕固防,陣形穩固,至此,紅已取得滿意佈局陣 勢。

黑連續進雙邊包,準備伺機馬7進6驅走紅俥,下法含蓄。

18. 俥二退一 卒1 進1??

黑現急進右邊卒出擊,不如徑走馬7進6更緊湊有效。

19. 俥二平三 包9退1

黑現這樣退包,準備攻擊紅三路俥,顯然耗費步數,影響大 子出動。

20. 兵五進一! 車3平5??

紅果斷棄中兵,直接突破黑方中路,適時有力之招!

黑車殺中兵,正中紅下懷,跌落下風,導致被動。黑宜徑走 包9平7! 俥三平二,卒5進1,變化下去,將形成雙方混亂局

面,黑方尚有抗衡機會。

21. 傌七進六(圖56) 車2進3???

黑進右車堅守卒林線,敗著!這是導致落敗的根源所在。同樣進車,如圖56所示,黑宜徑走車5進1! 偶六進七,車2進3, 俥四平七,包9平7! 俥三平四,包1退1! 下伏包1平3串打七 路車馬的先手棋,且多卒易走,令黑方的防守更趨有層次感和可操作性,演變下去,足可抗衡,遠遠要好於實戰。

22. 傌三進五 …………

紅先躍右盤頭傌欺車,正著,不給黑車5進1擴先機會。

22. 包9進5 23. 炮五進三 包9平6

24.炮五平八! 車2退2

黑方強行兌車後,已失勢被動,落入很大後手。紅現果斷卸 中炮封車,巧妙下伏炮六平八追殺黑車先手棋。

黑現退車無奈,至此,黑 方局勢缺乏彈性,雙馬呆滯, 局面被動,深陷困境,很難自 拔!

25. 傌五進六 包6平5

26.相三進五 包5平3

黑在不利局勢下苦苦掙 扎,煞費苦心,完全是一副被 動挨打的架勢;相反,紅方招 法精準,前阻後攔,壓得黑方 透不過氣而使優勢逐漸擴大。

27. 炮八平三 馬7退9

28.後傌進八! 包3進1

黑方 孫浩宇

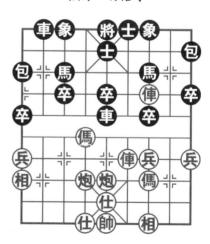

紅方 趙國榮 圖56

紅先平騎河炮炸卒,左右開弓,勢如破竹,弈來得心應手,現又傌踏「八方」,傌踩3個子,實屬罕見,氣勢如虹,必擒一子,奠定勝局。

黑在劣勢中頑強掙扎,進3路包窺殺中相,試圖攪亂局勢, 化險為夷,其實為時已晚,只是徒勞而已。

以下殺法是:馬八進九!象3進5,炮三平二,象5進3,馬 六進七,象3退1,馬七退五!包3平5(紅賺得一子後又速兑 傌,然後再踩中卒,已掌控著局面,而黑包炸中相後仍後繼無 力,頹勢難挽),帥五平四,車2進5,傌五退六!車2平4,炮 二平五!象7進5,俥三平四(紅連續退傌踩雙牽車,右炮鎮中 取勢,現又平肋俥催殺,藉多子優勢集中子力,向黑將府發動總 攻,黑厄運難逃了)!馬9進7,傌六進七(再踏3卒,完成總 攻前的子力部署)!象1進3,相九退七,包5平8,以下紅接走 炮六平三!

- ① 重4平7? 则炮三進五! 車7退4, 俥四進三! 紅勝;
- ②將5平4, 傌七進八, 將4平5(若將4進1, 俾四平六, 士5進4, 俾六進一! 紅勝), 炮三進五! 車4平7, 俥四進三! 紅勝, 笑到最後, 穩取2分, 為戰平四川隊奠定基礎。

此局雙方開戰伊始就玩起了五六炮對平包兌庫「大戰」:紅挺中兵,黑平包打庫,紅俥佔肋道,黑雙包平邊來搶要隘、奪空間;步入中局後,黑連續在第15回合走包1退1,在第18回合走卒1進1,在第20回合走車3平5,更糟糕的是在第21回合走車2進3導致落敗,被紅方躍傌,揮炮,揚相後左右開弓:傌踩邊包,右炮讓路,傌踏馬卒,傌捉車包,右炮鎮中,俥佔右肋窺士叫殺,傌踩3卒,回相追包,平炮窺馬,得子擒將。

這是一盤紅方在開局亮出新招,黑方應對有誤,跌落陷阱,

紅方連連進逼、步步追殺、驍勇善戰、擴大戰果、左右包抄、擒 獲一子、精準打擊、不留後患、乾淨俐索、鎖定勝局的經典殺 局。

第57局 (湖北)柳大華 先勝 (廣西)李鴻嘉

轉五六炮過河俥高左橫俥七路馬對屏風馬平包兌俥雙邊包

1.炮二平五 馬8進7 2.傌二進三 車9平8

3. 傅一平二 馬2進3 4. 兵七進一 卒7進1

5. 傅二進六 包8平9 6. 傅二平三 包9银1

7. 炮八平六 車1平2 8. 傷八進七 包2平1

9. 俥九進二 …………

這是2012年7月25日全國象甲聯賽第13輪柳大華與李鴻嘉之間的一場老譜翻新、扣人心弦的精彩搏殺。雙方以五六炮(原譜是「五四炮」反走的,為編排需要,筆者改成「五六炮」)過河俥高左橫俥對屏風馬平包兌俥雙直車雙邊包互進七兵卒拉開戰幕。賽程過半,前12輪戰罷,結果如下:廣東、北京、湖北三隊分別積20分、18分、16分,形成本屆聯賽奪冠的第一集團軍。此戰藉主場優勢的湖北隊最終以二勝二和擊敗廣西隊,而廣東隊和北京隊卻分別負於上海隊與江蘇隊,使湖北隊也積18分,仍形成了粵、京、鄂三駕「馬車」並駕齊驅之勢。柳特大此戰獲勝功不可沒。

黑平右包亮車,形成「右三步虎」陣式,屬常規流行走法。 在本次聯賽第17輪申鵬與許銀川之戰中黑改走包9平7,結果黑 方易走,呈反先之勢,但最終被紅方逼和。

紅方柳特大比賽經驗豐富,一看李大師開局落子出手很快,

心生疑實,故臨時沒走流行的兵五進一,而高起左橫俥,蓄勢待 發這一路老譜,試想是有備而來、出奇制勝的。

筆者在2014年5月1日勞動節網戰上應過紅兵五進一,馬3退5,兵五進一,包1平5,傌三進五,車2進6,炮六退一,包9平7,俥三平四,包5進2!俥四進二,包5進3,相三進五,包7平9,俥九平八,車2進3,傌七退八,包9進5!傌五進六,車8進8,仕四進五,車8進1!仕五退四,包9進3!在以後雙方激烈對攻中,大量兌子後,黑多卒擒帥。

要詳細拆解這路變化,可參閱第11局「王天一先勝汪 洋」、第8局「申鵬先負許銀川」、第10局「趙鑫鑫先負孫勇 征」、第23局「趙鑫鑫先勝呂欽」之戰。

9. 士6進5

黑先補左中士,穩健。黑如士4進5,可參閱第16局「唐丹 先勝王琳娜」之戰中第9回合注釋。

10. 傌七進六 ………

紅左傌盤河,窺捉中、3路雙卒,戰術積極主動。紅如俥九平八,可參閱第33局「申鵬先勝孫勇征」之戰。

10.…… 包9平7

黑平包逼俥佔右肋,為以後補中象固防奠定良機。黑如先走 車8淮5,可參閱第16局「唐丹先勝王琳娜」之戰。

11. 俥三平四 象7進5

黑補左中象固防,又可開通車8平6出路,一舉兩得的好棋。黑如急走車8進5?兵三進一,車8退1,傌三進四,卒3進1,傌六進七,卒7進1,傌七進九,象3進1,俥四進二。以下黑方有兩種選擇:

①卒7平6, 俥四平三, 馬7進6, 俥三進一, 士5退6, 兵

七進一!變化下去,紅多底相易走;

②包7平9,傌四進三,車8平7,炮六進四,車2進3,俥九平六,馬3進4,兵七進一!車2平4,兵七平六!紅優易走,以下黑如接走車4進1,俥六進三,車7平4,俥四平三,車4退2,俥三進一!士5退6,炮五平二,包9平8,俥三退一,包8退1,炮二進五,馬7退5,炮二平一,包8平9,炮一平五!馬5退3,俥三平一,包9平7,俥一進一,包7進2,俥一平三!包7平8(若包7平6?傌三進二,車4平5,俥三平四!將5進1,俥四退二!黑殘士象後,紅方易走),炮五平三,車4進4,炮三退三,車4平5,仕六進五,車5平7,相七進五,包8進7,傌三進二!下伏炮三平五抽車和傌二退四叫將砍底士的先手棋,紅優。

12. 傌六進七 車8平6

黑平左貼將車邀兌,是補左中的後續著法,旨在減輕左翼壓 力。

13. 俥四平二 …………

紅平俥避兌求戰,選擇正確,看來紅方戰意正濃,不願簡化局面,是柳特大兇悍風格的真實寫照。紅如俥四進三,士5退6,炮六平七,車2進3(或車2進2),俥九退一(若兵五進一,包7平3!變化下去,黑原呆板的7路包卻成了一個電活機動的反擊力量),士4進5,炮五平六,馬7進6,雙方對峙。

13. 包1银1

黑退右包成「擔子包」,是一步未雨綢繆的新變招!否則7路包以後處境會非常尷尬。筆者以往走過黑車2進6!炮六平七,車2平3,俥二進二,包7退1,變化下去,黑也足可抗衡。

14. 炮六平七 馬 / 進6 15. 俥二平三 車 2 進 9

紅平右俥攔包,正招。紅如急走傌七進五??象3進5,炮七進五,卒7進1!俥二平五,包1平3,俥九平六,車2進8!仕四進五,卒7平6!變化下去,黑雖少雙卒,但有過河卒參戰,易走。

黑沉右直車窺捉左翼底相,展開有力反擊,力爭主動抗衡, 搏殺風格躍然枰上,雙方由此步入激烈對攻的緊張態勢。

16. 儒七進五? …………

紅棄傌踏象,雖大膽潑辣,但現棄子搶攻非常冒險,從實戰 進程分析,這是一個很冒險的計畫,不可取。穩健的選擇是紅兵 五進一!馬6退4,仕四進五!這樣變化下去,雙方可互相牽 制。

16.…… 馬6退5 17. 俥三退一 車2平3??

在雙方局勢發展越趨激烈、變化越來越複雜的情況下,黑車硬砍底相,過於急躁。黑宜車6進5!兵五進一,車6平5,炮七進五,車5平3,炮七平九,車3進4!俥九平六,車2退3!這樣變化下去,雙方子力完全對等,在對攻中黑機會反而較多。

18. 兵七進一 車3平2 19. 兵三進一! …………

紅急進三兵通活傌路,不急於追回失子,是大局觀極強的一 手佳著!至此,紅淨多雙兵易走,已穩佔先手了。

- 19. …… 車2退3 20. 兵七進一 馬5進3
 - 21.炮五進四 象3進5 22.炮七進五! 車2退6
 - 23. 俥三平二?? …………

紅棄七兵換中炮炸中卒,飛左炮轟後馬叫殺,硬逼右車退守後已大佔優勢,但現紅平俥到二路,過急,不易穩固先手局面。 紅宜徑走炮五退二(若俥三平七??則包1平3!紅方無趣),車 2平3,炮七平八,車6進8,俥三平二!這樣平右俥變化下去,

紅方易走,會取得滿意效果。

車2平3 24.炮七平六 馬3淮4

25. 炮万退二(圖57) 馬4 淮 3???

里淮馬攔值, 贁著! 漏算了紅以下有炮六退二的妙手反擊, 錯失良機後,導致勝負易手。如圖57所示,紅官徑走飛炮兒 **E**,包7淮6! 值九平三,包1淮5! 雙包齊鳴,從右翼反擊,黑 方主動。紅如接走值三平九, 重3淮6, 值二平六, 馬4淮2, 炮 六平八,馬2淮3,俥六退四,車6淮8!變化下去,黑方大優轉 得子勝勢,遠遠強於實戰。

26. 炮六退二! 車6谁2

紅退左肋炮騎河,妙手,取勢要著!這是一步黑完全忽視的 棋。

黑淮左貼將車保象,實屬無奈。黑如硬走包7進6?? 炮六平

五, 重6平7, 後炮淮三, 將5 平6, 值二平四, 十5淮6, 值 四退三! 今黑重馬包同時被捉 而紅大優。

- 27. 炮六平万 包7平8
- 28. 兵三淮一 車3淮3
- 29. 兵三平四 車6平7
- 30. 馬三银万 馬3银1??

黑馬踩邊兵,貪著!導致 丟子告負。黑官徑走馬3退 4! 退守尚有周旋餘地,不會 丟子失勢敗北。

31. 後炮平九!

李鴻嘉 里方

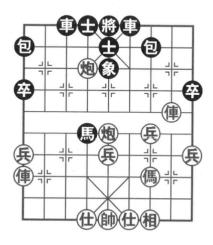

紅方 柳大華 圖 57

紅卸後中炮邀兌,關起門來殺馬,是掌控全域要著,能巧得 黑方一子而一錘定音!

31. 包1平2 32. 俥九進一! 包2進8

33. 馬五银七 車3 進6 34. 俥二進三! 車3 退1

35. 仕六進五 車7退2

黑退左車到底象位避殺,無奈之舉。黑如硬走車3進1??則 仕五退六,車3退4,仕六進五,將5平6,相三進五(正著!若 俥二進一?象5退7,俥九退三,車3進4,仕五退六,車7平4! 俥二平三,將6進1,炮九平四,士5進6,俥九平八,車4進 7,帥五進一,車3平2,俥三退一,將6退1,兵四進一!變化 下去,雖仍是紅勝,但風險要大得多),車3進4,仕五退六, 車3退3,仕六進五,車3平1,炮九平四,士5進6,兵四進一!變化 一!變化下去,紅追回失俥後,成俥雙炮兵殺勢,紅也完勝。

以下殺法是:帥五平六(御駕親征,出帥助攻,簡明有力,勝利在望)!車3進1,帥六進一,包2平6,俥九平六!包6退1,仕五退四,車3退1,帥六退一,包6平4,炮九平三!紅方不失時機,平左肋俥催殺,現又左炮右移至相台,下伏炮三退三打車殺肋包凶招,黑方飲恨敗北,紅勝。

此局雙方一開戰就捲入了五六炮對平包兌俥轉雙邊包的「鬥炮」大戰:紅高左橫俥跳七路傌殺卒,黑補左中士象出左貼將車來佔要隘、搶空間,爭奪激烈;步入中局後,紅雖在第16回合棄傌踩中象,非常冒險,但黑在第17回合走車2平3砍相過急,錯失較多反擊機會;以後紅雖在第23回合走俥三平二喪失易走機會,但黑方還是在第25回合走馬4進3攔俥,導致勝負易手,到了第30回合走馬3退1造成丟子敗北。

這是一盤紅方佈局靈活多變;中局果斷棄子,構思高瞻遠

矚,在平穩局勢中尋找空隙、見縫插針、從長計議、鬥智鬥勇, 最終得子破城擒將的超凡脫俗殺局。

第58局 (河南)金 波 先勝 (浙江)黃竹風

轉五六炮過河俥炮打中卒對屏風馬平包兌俥右馬退窩心

1. 炮二平五 馬8進7 2. 傷二進三 車9平8

3. 俥一平二 卒7進1 4. 俥二進六 馬2進3

5. 兵七進一 包8平9 6. 俥二平三 包9退1

7. 炮八平六 馬3退5

這是2012年5月8日全國象甲聯賽首輪金波與黃竹風之間的一場龍虎激戰。雙方以五六炮過河俥對屛風馬平包兌俥互進七兵卒開戰。紅用五六炮攻擊屛風馬穩中帶凶,自20世紀八九十年代起便流行於棋壇。步入21世紀後,經過很長一段時期的蟄伏,近幾年來又再度成為大熱門佈局。此回合黑右馬退窩心,是20世紀90年代的新興戰術之一。

8. 炮五進四 …………

紅炮炸中卒,欲從中路突破,屬當今棋壇流行變例之一。紅如俥九進一,在2005年浙江省「三環杯」象棋公開賽謝靖先和苗永鵬之戰、同年的全國象棋個人賽上申鵬先勝于幼華之戰和2007年全國象甲聯賽申鵬先勝顏成龍之戰中均有應用。

8.…… 馬7進5 9. 傅三平五 包2平5

黑反架右中包,先暫時鎖住中俥,是黑方改進後的流行變例之一。

10.相七進五 車1進2

紅由於中俥受困,故速補左中相固防,正著。

298

黑高右横車至右邊象台,著法靈活,選點準確,是一種反彈力甚強的剛柔相濟的走法,效果要優於車1平2亮直車。

11. 俥九進一! 車1平2

紅先高起左橫俥,八路馬按兵不動,是經過改進後的深遠謀略的一步好棋!筆者在2011年5月勞動節的網戰對抗賽上應過紅馬八進七?車1平4!仕六進五,馬5進7,俥五退二,馬7進6,俥五平四,車4進2,傌七進六!車4進1,俥四進一,車8進7,俥九平六,包9平5,俥四退三!車4進1!變化下去,紅雖多中兵,兵種全,但黑雙包鎮中窺殺中兵,且雙車又緊拴紅雙俥傌炮而反奪主動,掌控著局面,結果黑多子多士象獲勝。

同年筆者在國慶日網戰友誼賽上也應過紅仕六進五,馬5進7,俥五平六,馬7進6,俥六退一,馬6進7!馬八進七,士6進5,傌七進六,包5平7,俥九平八,象7進5,俥八進六,包9平7!俥八平七,車1平2,俥七平一,車2進7,仕五退六,車2退2!仕四進五,馬7進5!相三進五,前包進5,炮六平三,包7進6!變化下去,紅雖淨多雙高兵,但黑多象,且大子佔位靈活易走,反彈力甚強,結果黑方得子擒帥。

黑先平右橫車驅傌,屬必要的「過門」之招。黑如車8進6,可參閱第25局「趙國榮先勝王斌」之戰中第11回合注釋;黑 又如馬5進7,可參閱第37局「黨斐先勝王貴福」之戰;黑再如 徑走車1平4,俥九平六,馬5進7,俥五平三,車8進2,炮六 進三!變化下去,紅左肋俥有「根」,多中兵易走。

12. 傌八進七 車2平4 13. 炮六進二 馬5進7

黑躍出窩心馬捉俥,穩正。在2010年「伊泰杯」全國象棋 精英賽上聶鐵文與孫勇征之戰中黑曾走過車8進7,結果雙方弈 和。

14. 俥五平三 包5進1 15. 炮六平五 …………

紅左巡河肋炮鎮中叫將,屬改進後流行走法。紅如俥九平四,可參閱第25局「趙國榮先勝王斌」之戰。

15. … 士4進5 16. 俥九平八 … … …

紅亮出左橫俥到八路,屬當今棋壇流行的改進後主流變例。 紅如俥九平四佔右肋道,雙方另有不同變化。

16.…… 包9平7 17. 傅三平四 象7進5

18. 俥八進八 車8進7

至此,雙方落子如飛,著法精準,毫無瑕疵,我行我素,胸 有成竹,看誰能研究得更深更透,誰就更有把握獲勝。

19. 傌三退五 車4退2 20. 傌五退七 …………

紅退出窩心傌至左底相位,是金波大師推出的最新改進探索型中局攻殺「飛刀」。在2011年全國象甲聯賽上聶鐵文與王斌之戰中紅曾石破天驚,捨炮轟中象地抛出過炮五進三這把中局攻殺「飛刀」,取得了不俗的戰績,結果紅勝。今紅方一改此招,意要攻其不備,出奇制勝。結果會事與願違嗎?讓我們靜心地拭目以待吧!

20.…… 車8退2 21.炮五進一 卒7進1??

黑棄7路卒,雖能迅速打開僵局,不再苦守,但棄卒後淨少雙卒,物質力量損失較大。黑宜先打兵走包5進3!傌七進五,車8平5,俥八退四,車5進1!黑先棄後取,多得中兵後,雙方子力對等,局勢平穩,優於實戰,足可一搏。

22. 兵三進一 車8退1 23. 俥八退四 卒3進1

24.炮五退一 車8平6

黑平車邀兌,旨在簡化局面,伺機謀和。

25. 俥四退一 馬7進6 26. 兵七進一 馬6進5

27.前傌進五 包5進3 28.仕四進五 車4進5??

雙方兌去俥(車)傌(馬)兵卒後,黑已淨少雙卒,但紅傌位欠佳,黑車雙包可聯手趁勢騷擾紅方陣地,伺機反擊!現黑進助車騎河捉炮,不如徑走車4進6窺殺邊兵為上策,變化下去, 黑可周旋。

29. 傌七進六!

紅進傌護中炮,精巧之著,先棄後取!紅如硬走炮五進一??車4平7,相三進一,車7平5!炮五退二,車5進1,相一進三,演變下去,雙方有望成和。

29. … 車4進2

30. 俥八退二 車4平3

31. 俥八平五 車3退3

32. 炮五進二(圖58) 車3退1???

雙方先後兌去傌(馬)炮(包)後,黑殺了七路兵後,現卻車退右象台,敗著!形成紅庫炮3個高兵仕相全對黑車包雙高卒士象全的優勢局面。如圖58所示,黑宜卒9進1!以下紅如續走炮五平八,車3平2,炮八平二,卒1進1,炮二進三,包7退1,變化下去,黑車守住雙卒不隨意被殺,黑有車包護守,士象全,紅要取勝,難度很大,優於實戰,有望成和。

黑方 黄竹風

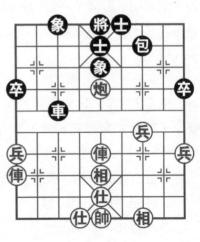

紅方 金 波 圖58

33. 兵三進一! 包7平9 34. 炮五退一 卒1進1

35. 兵三平四 車3平4 36. 俥五平四 車4進2

紅渡三兵參戰後,優勢顯而易見。黑現進右肋車騎河,旨在 伺機巧兌雙邊兵卒來解除後顧之憂。據此,雙方由此圍繞兵卒存 亡展開了細膩而激烈的殘棋較量。究竟誰能笑到最後呢??讓我 們拭目以待吧!

37. 兵四進一 卒1進1 38. 炮五平二 車4平8

39. 炮二平九 象 3 進 1??

黑飛右邊象頂炮,劣著!錯失最後求和機會。黑宜車8平 2!兵九進一,車2平1,炮九平二,包9平8!下伏卒9進1再兌 邊兵卒後,黑有求和希望,強於實戰,足可周旋。

以下殺法是: 傅四平五,象1進3,炮九進一,卒9進1,炮 九平五,車8平6(現已步入了雙方爭奪的關鍵時刻: 黑雙卒一 旦能兑去紅雙邊兵,將形成黑車包士象對紅俥炮高兵仕相全的例 和殘局,故此刻紅需利用俥炮對黑陣地進行騷擾),兵四平三, 卒9進1(急於求和挺邊卒,反而出錯後丢卒!宜卒1進1! 俥五 平九,將5平4,演變下去,黑可堅守,優於實戰)?

俥五進二,象3退1(若卒1平2,俥五平七,將5平4,俥七平六,將4平5,俥六平一,包9平8,兵一進一,包8進8,相三進一,包8平9,俥一進二,車6平9!俥一平五,將5平4,相五進三,變化下去,紅也多兵和雙相佔優),俥五平一,包9平8,兵一進一!包8進8,相三進一,卒1進1,俥一平二,包8平9,相一進三,車6進1,兵一進一(至此,紅以多兵優勢步入馬拉松殘局)!

車6平3(作用不大,宜卒1平2加快速度為好)?兵一進 一,卒1平2,俥二平八,象1退3,炮五平八,車3平8,帥五

平四,卒2平3(黑卒漸近,對紅形成威脅,這對棋手基本功是個嚴峻考驗,在進攻同時要顧好自己後院,著法更要精確),俥八平五,象5退7,炮八進三,象3進5,俥五平九,將5平4,炮八退八,車8進3,帥四進一,車8退3,炮八進五,車8平6!仕五進四(連續運炮,盡力尋找能突破黑方防線的進攻路線;而老練的黑先叫帥再退車,逼紅變著,否則雙方不變作和。故紅為取勝,只好揚起高仕,令陣形有些散亂)!

車6平4, 傅九進四, 將4進1, 炮八平四, 車4平6(先平車捉炮, 防守正確, 如貪車4進3?? 炮四進二, 士5進4, 傅九平四, 象7進9, 兵一進一, 象9進7, 兵三平四! 紅傳破士後, 兵臨城下, 紅進攻速度反而快於黑方)! 傅九退四, 將4退1, 兵一平二, 包9退3, 炮四平五, 車6平4(黑車包卒位於兵行線, 子位調整不錯, 正常發展可抵擋紅方進攻)! 仕四退五, 車4退1, 帥四退一,包9平5, 傅九平四, 車4進1, 兵三平四,包5退1(此刻紅打算掩護兵進入黑右翼發威, 黑須有效阻止紅方計畫實施, 宜徑走車4退3來牽制紅方子力為上策)?

兵二平三,包5平1,俥四平九,包1平5,俥九進四,將4 進1,俥九退五,包5退1,炮五平八,包5平2,兵四平五,車4 退2,兵三平四(黑以上幾步平包效率很低,反給了紅從容運子 佔位的良好機會)!卒3平4,俥九退一,車4平6,帥四平五, 車6進2,兵五平六,卒4平3(紅成功實施掌控局勢的計畫,順 利調動兵力攻擊黑右翼薄弱底線,而黑過河卒被牽制,局面很尷 尬,反擊壓力日趨加大,已很難有所作為了。現黑將不安位,防 守很難,頹勢難挽了),兵六平七,包2進3,兵四平五(平兵 鎮中,漏著!宜俥九進五!將4退1,俥九進一,將4進1,兵七 進一,包2平3,炮八平七!卒3平2,炮七平六!車6平3,傅九

退一!將4退1,兵七平六,將4平5,炮六平五!車3退6,兵六進一!下伏兵四進一!雙兵夾擊,兵臨城下,藉俥炮之威,一舉擒將,紅勝)?

包2平3,兵五平六,車6平4,任五進六(揚任老練,調好陣形,再來進攻)!將4退1,俥九進六,將4進1,仕六進五,卒3平2(平卒,敗筆!忙中出錯,兵插九宮,厄運難逃,宜象5進7變化下去,較為頑強,尚可周旋,優於實戰。但如改走車4退2??炮八退六,車4平2,炮八平六!車2進2,兵六平五,卒3平4,仕五退四,車2平3,仕六退五,士5進4,俥九平四!車3退3,俥四退一,將4退1,兵五進一!將4平5,兵五平六,卒4平5,兵六進一!兵臨城下後,下伏兵六平五!再俥四進一!紅勝),炮八退二(緩著!宜兵七進一!卒2平3,兵六平七!卒3平2,兵七進一!包3退6,俥九退一!得包後紅必勝)?

車4退1,兵七進一!卒2平3,兵六平七(宜相五進七!車4平3,兵七進一,車3退4,炮八平六!士5進4,兵六進一!將4平5,俥九平四,車3進4,帥五平四,車3平4,俥四退一,將5退1,兵六進一!兵臨城下,下伏俥四進一殺著,紅勝)?卒3平2,炮八進四(仍可徑走相五進七,可得車完勝黑方),象5進3,炮八進一,象7進9,俥九退一,將4退1,前兵進一,將4平5,前兵平六,象3退1,兵七平六!車4平2,炮八平四!炮炸底士,一著定乾坤!

以下黑如接走將5平6,前兵平五,包3退7,俥九平六!包3平5,兵五平四!紅勝;黑又如改走車2平5,俥九進一,包3退7,炮四平七,象1退3,俥九平七,士5退4,俥七平六!連殺包士象後紅勝。

此局雙方 開戰就步入了五六炮打中卒對平包兌俥補右中包

的「鬥炮」之戰:紅補左中相高左橫俥升左肋炮,黑高右橫車進中包補中士象車來爭空間、佔要隘;步入中局後,雙方格鬥進入白熱化:紅沉左俥退窩心傌進中炮後,黑卻在第21回合棄7路卒而損失太大,在第28回合走車4進5錯失窺殺邊兵良機,在第32回合走車3退1錯失和棋機會,在第39回合走象3進1再失最後求和機會,到了第43回合走卒9進1出錯後丟卒而進入了紅以多兵優勢的馬拉松殘局。紅方抓住機遇,俥兵聯手殺卒,過河雙兵靠默契巧妙左移出擊,急進兵臨城下,飛炮轟炸底士,最終俥兵殺士擒將。

這是一盤紅在佈局亮出新招:進可攻、退可守的小優勢,雖 贏棋有點難,但不勝則和也可圈可點;黑方應對較為精確,兌子 簡化後形成下風可謀和的殘局,但相持階段卻出漏招,被紅方抓 住戰機,逐步擴大優勢,最終俥炮雙高兵聯手攻營拔寨、擒將入 局的不是短局遠遠勝於短局的精彩殺局。

第59局 (北京)唐 丹 先勝 (江蘇)張國鳳

轉五六炮過河俥炮打中卒對屏風馬平包兌俥右馬退窩心

1.炮二平五 馬8進7 2.傌二進三 車9平8

3. 俥一平二 卒7進1 4. 俥二進六 馬2進3

5. 兵七進一 包8平9 6. 俥二平三 包9银1

7. 炮八平六 馬3退5 8. 炮五進四 馬7進5

9. 傅三平五 包2平5 10. 相七進五 車1進2

11. 俥九進一 車1平2 12. 傌八進七 車2平4

13. 炮六進二 馬5進7 14. 俥五平三 包5進1

15. 炮六平万

這是2011年10月25日全國象棋個人賽女子組第11輪唐丹與 張國鳳之間的一場為爭奪女子桂冠的精彩廝殺。前10輪唐特大 積15分領先,歐陽琦琳、王琳娜、趙冠芳各積14分緊跟其後, 由於歐陽琦琳小分較高,故也很有希望奪冠。因此這最後一輪, 唐特大只有獲勝才能穩獲冠軍。雙方以五六炮過河俥炮打中卒高 左橫俥補左中相對屏風馬平包兌俥高右橫車補右中包互進七兵卒 拉開戰幕。據瞭解,唐丹對陣張國鳳歷來戰績很不錯,執先手棋 曾多次取勝。在2007年全國象棋個人錦標賽複賽階段中,唐丹 也是先手淘汰了張國鳳後才最終奪冠的。素有「糖衣炮彈」之稱 的唐丹特級大師,對此佈局研究得非常透徹。現紅巡河左肋炮鎮 中,屬當今棋壇改進後主流變例。在2010年全國象甲聯賽上趙 國榮與王斌之戰中紅曾走過俥九平四佔右肋道,結果紅俥傌冷著 大優而獲勝。

15.…… 士4進5 16. 俥九平八 包9平7

17. 俥三平四 象7進5 18. 俥八進八! ………

紅左俥沉底線,及時牽制雙象,是保持進攻態勢的先手棋。

18.…… 車8進7 19.傌三退五 車4退2

20. 炮万進三 …………

紅棄炮炸中象,先棄後取!這是2011年全國象甲聯賽上聶鐵文勝王斌之戰首創新招!唐丹借花獻佛,果然張國鳳毫無準備而由此落入下風。另外,在2011年全國象甲聯賽上趙鑫鑫戰和李群之戰中與同年「金箔杯」黨斐負王斌之戰中兩局的先手都選擇紅傌七進八,包5進3,俥四退三,馬7進8,俥四平五,馬8進7,傌五進三,馬7退5,俥五進一,車8平7,雙方大量兌子後成和。這樣看來,此時黑方的佈局選擇有問題。紅又如改走傌五退七,可參閱第58局「金波先勝黃竹風」之戰。

20. 象3進5 21. 使八平六 將5平4

22. 傌七淮六 包5淮4

总值後,紅左傌般河追包, 先棄後取, 一切盡在紅方掌控之 中。 黑飛包轟相無奈, 黑如硬走包5淮1?? 傌六淮七, 以下黑有 面種選擇:

- ①包5平6, 傌七進五, 包7平9, 傌五退四! 紅洎回失子 後, 反淨多雙相雙丘大優;
- ②包5平2??? 傌七淮五!包7平9, 俥四平八!以下黑如接 走將4淮1??? 則馬五退七!將4退1, 俥八淮三!紅速勝;黑又 如將4平5??? 俥八進三,十5退4,傌五進三!將5進1,俥八退 一,紅方還來不及殺包,就值傌冷著擒將,紅勝。
 - 23. 相三進五 馬7進8

24. 傌五银三!(圖59)

紅银窩心傌於底相位,是 唐特大推出的最新試探型中局 攻殺「飛刀」。第38局「聶鐵 文先勝王斌、之戰中紅曾走俥 四平二; 筆者在2012年春節網 戰對抗賽中改走紅僅四平三! 包7平6, 俥三平二, 車8進 1, 俥二平四, 包6平8, 傌六 進七!象5退3,傌七退五,馬 8進7,相五退三,包8進3, 後傌淮四, 車8平4, 仕四進 五,車4退4,兵五進一,包8 淮2,相三淮五,包8平6, 俥

里方 張國鳳

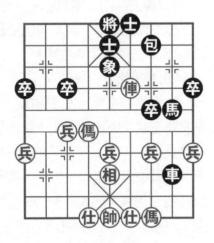

紅方 唐 丹 圖 59

四退三,馬7進9, 俥四進三。紅多兵易走,結果雙方戰和。

24.…… 車8進1???

黑車塞相腰,敗著!過於草率,後患無窮。同樣運車,如圖 59所示,黑宜車8平9牽制紅右傌中相後,雙方戰線仍然漫長。 以下紅有兩種選擇:

①傌三進四,馬8進7,傌六進七(若相五退三,車9退1,變化下去,黑兵種全,多卒易走),象5退3,傌七退六,車9退1!俥四平七,象3進5,俥七平九,將4平5,變化下去,雙方仕(士)相(象)等,紅多中兵,黑兵種全,且前方俥傌佔位好,優於實戰,足可抗衡;

25. 馬三進四 車8平6

黑平車佔左肋道拴鏈俥馬,明智。黑如車8平4驅馬?俥四平六,將4平5,相五進三!車4平3,馬六進四!象5退7,俥六平二,馬8平9,俥二平一,馬9退8,俥一退一!馬8退9,俥一平三!車3退3,後馬進五!紅多兵易走。

26. 傷六進七 象5退3 27. 仕六進五 馬8進7 紅速補左中仕固防,困住黑車大優。

黑進馬踩兵無奈,如包7進5?? 傌七進八,將4平5,帥五 平六,包7進3,帥六進一,馬8進7,俥四平七,象3進5,俥

七平九!象5退3, 俥九進三, 士5退4, 傌八退六, 將5進1, 俥九退一,將5進1,傌六退五!馬7退6,俥九平四!黑馬厄運 難洮,下伏傌五淮七殺招,紅勝定。

28. 相五银七 將4平5

紅退中相回防,黑將鎮中路,未雨綢繆。黑如馬7進8(雙 方兑傌馬後,戰線甚長,還有得下), 值四平六,將4平5, 傌 四退二, 車6平8, 俥六平一, 車8退2, 兵五進一, 車8平1, 兵五淮一!變化下去,紅淨多過河中兵參戰,黑有牽制殘棋,戰 線漫長。

30. 俥三平二 包8平6 29. 俥四平三 包7平8

31. 傌七银万 馬7银6 32. 俥二平七 象 3 進 1

34. 俥四平二 包8平6 33. 俥七平四 包6平8

35. 使一平八 包.6 淮6

紅右俥左移出擊,也可徑走俥二平九殺卒捉象先得實惠。

里方難以忍受主力重被封,強行棄包兌馬一搏,背水一戰, 急於兌子謀和,導致局面迅速崩潰。黑官馬6進5!以下紅方有 一種選擇:

① 值八進三, 士5退4, 傌五進六, 包6平4, 值八退一, 士 6淮5, 值八平六, 十5淮4! 值六退一, 象1退3, 相七進五, 馬 5進3,變化下去,紅雖多仕,俥位靈活,略優,但黑尚有一線 求和希望,優於實戰;

②相七淮五,象1退3,俥八淮三,士5退4,俥八平七,士 6進5, 俥七退三, 卒9進1, 演變下去, 紅雖仍多相易走, 但黑 勢要強於實戰,尚可一戰;

③ 使八平九,卒9進1,使九進一,車6平9, 使九進二,十 5退4, 傌五進六, 包6平4, 俥九退一, 士6進5, 俥九平六, 士

5進4, 俥六退一, 車9退2! 紅多仕相略稍好, 但黑方攻防比實 戰頑強, 尚可周旋。

以下殺法是: 俥八進三, 士5退4, 傌五進六, 將5進1, 仕五進四, 車6退1(若車6平4, 俥八平六, 車4退5, 俥六平五, 將5平4, 傌六進八, 士6進5, 俥五平七, 馬6退5, 俥七退二, 車4平2, 俥七平五! 車2退2, 俥五平九! 車2進8, 俥九退一! 變化下去, 紅多兵仕佔先易走), 俥八退一, 將5進1, 傌六退五, 車6進1[若馬6進5, 傌五進三, 將5平4(如將5平6?? 俥八平四! 紅速勝), 俥八退二, 車6平4(或馬5退6), 傌三退五, 將4平5, 俥八平五, 將5平4, 俥五進二! 紅勝〕, 俥八平四, 士4進5, 俥四退二! 俥退卒林, 一舉制勝! 以下黑如接走馬6進5, 俥四平五, 將5平6, 俥五進二! 絕殺, 紅勝。唐丹蟬聯個人賽冠軍, 這也是她的第3座全國個人賽金杯。

此局雙方一開戰就進入了五六炮打中卒對平包兌俥轉右中包之戰:紅進直橫俥伸左肋炮鎮中,黑退右窩心馬鎮右中包高右橫車中包來爭空間、搶地盤;步入中局後,雙方爭奪日趨白熱化:紅沉左直俥棄中炮轟象兌左直俥左傌盤河,黑補右中士左中象棄還中包炸中相進左外肋馬反擊,當紅方在第24回合退窩心傌於右底相台捉車時,黑卻走車8進1導致後患無窮。紅方抓住戰機,傌踩卒窺象,揚仕落相關車,俥傌冷著棄傌換包,硬逼將上三樓,最終中傌騎河,俥佔右肋拴鏈車馬後,俥挖中上,傌到成功!

這是一盤紅方借鑒最新中局攻殺「飛刀」,並加以改進後再 獲成功;而黑方選擇的稍虧又較簡化的定式來死守謀和戰術並不 符合其風格,在對攻中的反擊力度顯得蒼白無力而被紅俥傌冷著 一氣呵成的殺局。

第60局 (浙江)趙鑫鑫 先負 (廣東)許銀川

轉五六炮過河俥左直俥入兵線對屏風馬平包兌俥左車騎河

1.炮二平五 馬8進7 2.傷二進三 車9平8

3. 兵七進一 卒7進1 4. 俥一平二 馬2進3

5. 傅二進六 包8平9 6. 傅二平三 包9退1

7. 炮八平六 車8進5 8. 傌八進七 車8平3

9. 傅九平八 車1平2 10. 傅八進三 包9平7

這是2012年5月22日第4屆「淮陰·韓信杯」象棋國際名人 賽趙鑫鑫與許銀川冠亞軍一波三折爭奪戰中首局慢棋下和後,進 入第2局10分鐘的加賽快棋又再度弈和,步入第3局5分鐘的加 賽超快棋,許銀川在即將崩盤困境下力挽狂瀾再次戰和後的第4 局加賽5分鐘超快棋的精彩搏殺。

雙方以五六炮過河俥伸左直俥於兵行線對屏風馬平包兌俥伸左直車騎河殺七兵互進七兵卒拉開戰幕。此刻的紅方選擇五六炮佈局是有意把此戰的快節奏降些下來,其戰略意圖顯而易見,是想利用先手之利來穩中求勝,在開局階段不想與黑方上演亂戰之勢。紅方真的能如願嗎?讓我們拭目以待吧!

紅伸左直俥護住兵林,老練穩健,剛柔並濟,可攻可守。

黑平左邊包打俥,主動積極,其意圖是儘快讓紅俥定位,究竟是走俥三平四,還是走俥三平二。黑如士4進5未雨綢繆、穩固陣形,也是一種不錯的選擇。以下紅如接走兵五進一,包9平7,俥三平二,包2平1,俥八平四,包7平9,相七進九,車3退1,俥二進二,包1退1,俥二退一,包1進1,變化下去,雙方旗鼓相當,大體均勢,結果雙方下和。

11. 俥三平二 …………

紅平「外肋俥」屬當今棋壇流行變例之一。紅如俥三平 四,以下黑方有兩種不同選擇:

- ①第40局「肖八武先負李進」之戰中走的是包7平5;
- ②第24局「郝繼超先勝謝靖」之戰中改走士4進5。
- 11. 包2平1 12. 俥八平六 象7進5!!

黑先補左中象固防,是許特大推出的最新試探型佈局「飛刀」!實戰效果如何?能否修成正果呢?讓我們細心欣賞下去吧!第19局「聶鐵文先勝孫勇征」之戰中黑走的是象3進5。

13. 兵五進一 …………

紅急進中兵,意從中路突破,屬常規戰術的慣性思維。以 往網戰紅常走俥二進二調整一下思維方向。以下黑如接走車2進 1,相七進九,車3退1,傌七進八,包7平5,俥二退四!下伏 炮六平八打車先手棋,紅方易走,結果獲勝。

13. … 車3退1 14. 俥二進二 車2進1!

黑進右直車護包,似拙實佳!如果紅已選擇中路突破,黑方 戰略計畫是可透過還架中包來削弱紅方攻勢;而如果紅不急於 進攻,改走其他攻法,黑則可走車3平2形成直線的「霸王 車」,以攻守兩利,足可抗衡。

15. 兵五淮一 …………

紅強行突破,超常思維,當機立斷,要背水一戰。

15.…… 卒5進1 16. 傷三進五 卒5進1!

黑果斷棄中卒別中馬,精妙絕倫,也屬常用反擊手段之

17.炮五進二 包7平5 18.炮五進四 士4進5 紅殺卒兌中炮後,紅俥雙傌炮壅塞,子位欠佳,右俥又暫

時無法儘快與左翼子力相呼應,黑已反先;但黑現補中十吃炮不 如車2平5兌車更為穩妥,以下紅方有兩種不同選擇:

① 值二平五, 士6進5, 傌七進八, 馬3進5! 傌八進六, 變 化下去,雙方雖互纏,但黑多卒易走,優於實戰;

②俥二退一,馬3進5,俥六進三,車5平6!演變下去,雙 方雖也相互纏鬥,但黑雙車中馬佔位靈活,又多7卒佔優。

19. 馬 3 進 5 (圖 60)

黑右馬進中路盤頭連環,明智之舉!黑如貪車3淮3?? 傌六 進四,馬7退8, 俥二進一! 士5進6, 炮六平五!紅反勝勢。

20. 炮六平五??? …

紅左仕角炮鎮中路,敗著!錯失先機,由此步入下風。如圖 60 所示,紅官徑走傌六進四!以下黑方有兩種選擇可供參考:

①車3平6, 傌四進三, 車6退3, 俥六平四, 士5進6(若 士5退4??? 俥二進一,車6平 7, 俥四進六, 將5進1, 俥四 平五,將5平4,傌七進六! 紅速勝), 俥二退二, 馬5進 3 (若車6平7, 俥二平五, 車 7平3, 傌七進六, 包1平3, 相七進九,士6退5, 俥五平 三!變化下去,紅大子靈活, 優於實戰,稍優),炮六平 五,將5平4,俥二平六,車2 平4,炮五平六!馬3進5!俥 六進二,將4進1, 俥四平 五!車6平7, 值五淮一, 將4

里方 許銀川

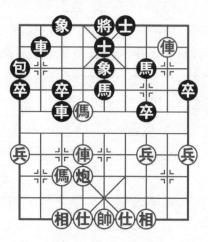

紅方 趙鑫鑫 圖60

退1, 俥五進二! 卒3進1, 相三進五, 車7平3, 俥五平九! 卒3 進1, 傌七進六, 將4平5, 俥九平七。雙方兌俥車後, 子力對 等, 優於實戰, 有望成和;

②象5退7, 傌四進三, 馬5退6, 炮六平五, 包1平5, 仕四進五, 車3進3, 俥二退二! 車3退3, 俥二平三, 車2進3, 俥三進一! 車3平4, 俥六平五, 包5進5, 俥五退一, 車4平5, 俥三平七! 車5進3, 相三進五, 車2退4, 俥七退一! 下伏俥七平四捉死馬和平俥殺雙邊卒先手棋,紅方佔優,強於實戰,足可抗衡。

黑方不失時機,果斷平右肋車拴鏈俥傌棄中象,是一步誘敵 深入的關鍵緊要之招!黑如貪走車3進3??傌六進四!黑反不好 應付。

21. 炮五進五?? …………

紅飛炮炸中象這招,在這種分秒必爭的快棋賽中需要有極大的勇氣和很深的功底才敢用,因紅接下來就無迅速進攻手段了。 紅求勝心切,紅炮反陷危境,實戰結果會驗證此點。紅方冷靜穩 妥的走法是傌七進八,車4進2,以下紅方有兩種選擇:

- ①偶六進四,車4進3,傌四進三,將5平4,傌八退六,馬 5進4,炮五平六,馬7進6,俥二退四!變化下去,在雙方互相 纏鬥中,黑多卒,紅易走,優於實戰,足可抗衡;
- ②炮五平六!包1平4, 俥二退二,包4進2, 傌八進六, 馬5進6! 俥二平六, 馬6進4, 仕四進五, 馬4退5, 俥六進二! 馬7進6, 炮六平五!演變下去, 黑雖多卒, 但紅兵種全, 佔位靈活,優勢顯而易見,優於實戰,足可一戰。
 - 21. … 將5平4 22. 傷七進八?? … …

紅進左外肋傌,護傌連環敗筆!對自己的危險竟然毫無覺察,是本局失利的根本所在。同樣要雙傌連環護守,紅宜走傌七進五!子力不會馬上受攻。以下黑方有三種不同選擇:

①車4進2?炮五平七!車3平2,俥二退二,包1退1,炮七進一!變化下去,雙方互纏,黑多卒,紅多相,互有顧忌;

②包1平4?俥六平八,包4平3,俥八進六,車4進3,傌 五進六,車3平4,相七進五,車4進5,帥五進一,車4平6, 俥二退四,黑車兌雙傌後,雖多卒多雙士,但紅雙俥站位靈活, 能攻善守,尚可一戰,一時勝負難料;

③車3平2?俥二退二,包1平4,俥六平七,卒3進1,炮五平四!包4平3,俥七平六,包3進7,仕六進五,馬5進6, 傌六退四,車4進5,傌四退六,士5進6,俥二平三,車2進2,傌六進七,車2平5,俥三進一,車5平3,傌七退五,車3平4,傌五退六!包3退8,俥三退二!包3平5,帥五平六,包5平4,帥六平五,車4平1,俥三平七,包4平5,相三進五,變化下去,紅在對攻中優於實戰,足可抗衡。

22. 車3平2!

黑不失機遇,平車盯傌,巧手!一車困住紅俥雙傌,好棋! 黑方從此刻起由守轉攻,步入佳境!

23. 傅二退二 車4 進2 24. 炮五平七 卒3 進1

25. 傌六银四

紅退騎河傌兌車,造成丟子失勢,陷入困境。紅如傌八退七??卒3進1,傌七進五,將4平5,相三進五,車2平3,炮七平八,車4平2,傌六進四,車2退1!傌四進三,馬5退6,俥二平四,車2平6!俥四平九,車6平4!以下不管紅方是否兌車,黑方也多子,有過河卒參戰佔優。

25.……… 車4進3 26.傌八退六 馬5退3!

黑及時退中馬踩炮,淨得一子,大佔優勢,並將優勢轉為勝勢。

27. 傅二平七 馬3退1 28. 傅七平三 卒3進1?!

黑棄右馬渡3卒,難道是看走了眼嗎?!不!許仙這手棋在 多子勝勢局面下,並沒有消極防守,而是取勢為上,頭腦很清 楚,走得非常大氣,已算準了入局之法,此局是許特大深謀遠 慮、妙筆生輝的一大傑作。

29. 傅三進一 卒3平4 30. 傌六退七 包1平5!

圖窮匕見!黑平右中空頭包的巨大威力,頓使紅棋突然崩潰!

31. 俥三退一 …………

紅退俥避一手無奈,如傌四進三??包5進3!傌七進九,卒 4進1,俥三平二,卒7進1,俥二退五,車2平4,帥五進一,卒 7進1!變化下去,包鎮中,車佔肋,雙過河卒左右夾殺,黑亦 勝定,紅厄運難逃。

- 31. 馬1淮3 32. 俥三平六 將4平5
- 33. 帥五進一 卒4平5 34. 傷四進五 馬3進5!

黑馬踏中馬,簡明得子,算準黑方必多子獲勝。

35. 俥六平五 車2 進4! 36. 帥五退一 車2 平3!

黑方先貼死紅左傌,追回失子!以下定會以車包卒為強大攻勢,將優勢轉化為穩勝局面。

以下殺法是:相七進五,卒5平6,仕四進五,車3退2,俥 五平九,車3平7。以下紅如接走俥九平一,車7平1!兵一進 一,車1平6!兵一進一,卒7進1!至此,雙方形成黑車包雙高 卒單缺象對紅俥高兵仕相全的必勝局面,紅勝。許銀川經過一波

三折,苦盡甘來,笑到最後!如願第3次拿到本次賽事冠軍,將 10萬元獎金收入囊中。

此局雙方一開局就在五六炮對平包兌俥的「炮戰」中進行: 黑伸左騎河車殺七兵,紅伸左直俥守兵線,黑平右包兌俥,補左 中象,紅進中兵,兌中炮來佔地盤、搶空間,互不相讓;步入中 局,當黑在第19回合右正馬進中路盤頭連環時,紅卻在第20回 合平左仕角炮鎮中而錯失先機,以後在第21回合走炮五進五貪 象,在第22回合走傌七進八導致失勢丟子後,被黑方兌俥踩炮 渡卒,棄馬反架中炮,巧兌中傌得子,最終多子多卒擒帥。

這是一盤紅方在上局棋應勝而和的遺憾中還未進入正常狀態,雖攻擊力度很鋒銳,可是在關鍵時刻常犯急躁,屢與優勢失之交臂;而黑方卻在上盤棋「大難不死,必有後福」,拋出最新探索型攻殺「飛刀」後,又演繹了漂亮的棄子反架空心中包,苦盡甘來、全線出擊、精準打擊、不留死角、棄子得子、笑到最後的經典反面殺局。

第二節 五六炮對屏風馬亮雙直車急進7卒

第61局 (南京)王東平 先負 (上海)黃杰雄 轉五六炮過河俥渡中兵退仕角炮對屏風馬右三步虎中士

- 1. 炮二平五 馬8進7 2. 傷二進三 車9平8
- 3. 傳一平二 卒7進1 4. 傳二進六 馬2進3
- 5.炮八平六 車1平2

這是2013年5月27日上海解放64周年網戰對抗賽第3盤王

東平與黃杰雄之間的一盤精彩對決。雙方以五六炮過河俥對屏風 馬雙直車互進七兵卒拉開戰幕。黑亮右直車,旨在伺機用右「三 步虎」陣式出擊,屬老式走法。黑如包8平9,俥二平三,包9 退1(若車8進2,雙方另有不同攻守變化),傌八進七(若兵七 進一,請參閱本書第一章第一節相關內容),包9平7(另有馬3 退5和士4進5兩種不同攻守變化的走法),俥三平四,馬7進 8。以下紅有俥四進二和俥九平八兩種不同著法變化,結果前者 為紅方較優,後者為紅方易走。

黑如馬7進6,傌八進七,車1進1,俥九平八,車8進1, 俥八進五,以下黑方有馬6進4、車8平6和車1平6三種不同弈 法,結果前者為紅方先手,中者為紅雙傌活躍較優,後者為紅多 兵佔優;黑再如卒3進1,傌八進七(若傌八進九,以下黑有馬7 進6、包8平9和包8退1三種不同下法,結果前者為紅方大優, 中者為紅方佔優,後者為紅有七路過河參戰),包2進1,俥二 退二,包8平9,俥二平六,馬7進6(也可包2進1!俥九平八, 馬7進6,俥六進四,七4進5,俥八進四,包9退1,俥六退 五,象3進5,兵七進一,包9平7,兵五進一,卒3進1,俥八 平七,包7進1,變化下去,黑雨翼子力均衡發展,易走,子位 佔優),俥六平八。

以下黑有車1平2、包2平3、包2進1和包2退3四種不同走法,結果前者為黑反易走,中一者為黑先手,中二者為雙方均勢,後者為紅方稍好;黑又如車1進1,傌八進七,馬7進6,俥九平八,車8進1,俥八進五!以下黑有車1平6、車8平6和馬6進4三種不同著法,結果前者為紅多兵佔優,中者為紅雙傌活躍較優,後者為紅方先手。

6. 傌八進七 包2平1

446

黑右包平邊路,成右「三步虎」陣式,是經過改變後的流行走法。黑如包8平9?俥二平三,包9退1,兵五進一,包9平7,俥三平四,象7進5,俥四進二,包7退1。以下紅有俥九平八和俥四平七兩種不同走法,結果前者為紅佔主動,後者為紅方佔優;黑又如卒3進1,俥九平八(若俥九進一,包2進1,俥二退二,士4進5,兵三進一,卒7進1,俥二平三,馬7進6,俥三平四,包8平7,俥四進一!包7進7!仕四進五,包7平9!黑棄子有攻勢,易走),包2進1,俥二退二,包8平9,俥二進五,馬7退8,俥八進四,象3進5。以下紅有兵三進一和兵七進一兩種不同走法,結果前者為雙方均勢,後者為形成有車對無俥後,黑反易走。

7. 兵五進一 士4進5

紅急進中兵,從中路突破,是紅方主流變例。紅如兵七進一,以下黑有車2進6、馬7進6和包8平9三種不同著法,結果前者為紅方佔優,中者為紅多兵略好,後者為雙方各有千秋;又如筆者在2012年五一節網戰中曾應過紅俥二平三,包8退1,兵七進一,士4進5,傌七進六,包8平7,俥三平四,象7進5,俥九進二,車8進5,兵三進一,車8退1,兵三進一,車8平7,俥四退四,卒3進1,兵七進一,車7平3,俥九平七,車3進3,傌六退七,車2進6!變化下去,雙方雖子力對等,但黑子靈活易走,結果大量兌子後黑勝。

黑補右中士固防,穩健。黑如包8平9,俥二平三,士4進5,兵五進一,卒5進1,炮六退一,車8進5,炮六平五。以下 黑有車2進4、車8平4和卒5進1三種不同著法,結果前者為雙 方均勢,中、後者均為雙方各有千秋。

現試演黑車2進4, 俥九平八, 車2進5, 傌七退八, 車8平

4!後炮進四,馬7進5,炮五進四,包9平5,仕四進五,將5平

4!炮五退三,車4退2。至此,黑追回失子,雙方均勢。

黑又如包8退1,以下紅有四變:

- ②炮六退一,包8平5,俥二平三,車8進2,兵七進一,以 下黑有象7進5和車2進6兩種不同走法,結果前者為紅有中路攻 勢較優,後者為紅中路攻勢較強佔優;
- ③兵五進一,包8平5,俥二平三,卒5進1,炮五進六,以 下黑有士4進5和馬3退5兩種不同走法,結果前者為雙方平穩, 後者為雙方均勢;
- ④傌三進五,車2進8!俥九進一,車2平1,傌七退九,馬7退9,俥二平三,包8平5,炮六平七,卒3進1,兵七進一,車8進6,兵七進一,車8平7,傌五進七,包5進4,仕六進五,象3進5,俥三平四,包5平7,相三進一,包7平8,仕五退六,卒7進1,傌七退六,馬3退2,俥四平五,士6進5,兵七平六,包1平3,俥五平三,包3進4,變化下去,雙方子力對等,各有千秋,互有顧忌。
 - 8. 兵五進一 包8平9 9. 俥二平三 卒5進1
 - 10. 炮六银一 車8 進6

黑伸左直車過河窺殺三路兵,屬改進後流行變例。黑另有卒 5進1和車8進2兩種不同走法,結果前者為紅方佔優,後者為在 雙方對攻中,紅多兵佔優。黑試演卒5進1,炮六平五,車2進 5,俥九平八,車2平4,兵七進一,車4平3,俥八進二!車3進 1,後炮進三,象7進5,俥三進一!馬3進5,俥三平一,包1平 9,後炮進四!紅多子大優。

11. 炮六平五

紅架雙中炮出擊,勢在必然。紅如走俥九進一,車2進4。 以下紅有兩變:

②炮六平五,車8平7,傌七進五,馬7進5,俥九平六,卒 5進1,傌五進七,卒3進1,前炮進四,象3進5,傌七進五,馬 3進5,俥三平五,車7進1,傌五進七,包9平7,俥五退二,車 2退2,相三進一,變化下去,雙方雖激烈對峙,但接近均勢: 黑多卒,紅兵種全,雙方互有顧忌。

11. …… 車8平7 12. 馬三進五 車2進4

黑先進右巡河車護中卒,無奈。黑如馬7進5??偶五進六!車2進4,前炮進四,馬3進5,炮五進五!象7進5,偶六進八,包1平2(若卒3進1??偶八進七,將5平4,炮五平一,變化下去,紅多子有攻勢大佔優勢),相七進五,車7平3,俥九平七,卒5進1,兵一進一,卒1進1,仕六進五,演變下去,黑雖多卒,但紅多子佔優。

13. 俥九平八? …………

紅先亮出左直俥過急,劣著!在黑3路線較薄弱情況下,紅亮左俥邀兌不如徑走俥三平七殺卒壓馬更有效。黑如續走馬3退1,傌五進七,卒5進1,後炮進三,包1平5,俥七平三,車7平3,前傌退五,馬7退9,仕四進五,卒1進1,兵九進一,卒1進1,俥九進四!變化下去,紅雙中炮盤頭傌連環攔車,雙俥又佔位靈活,大佔優勢而有望步入勝勢。

車2進5 14. 傷七退八 卒5進1

15. 傌五進七 卒3進1 16. 後炮進三 象3進5

17. 俥三平七 馬7進5

黑左馬進中連環邀兌,明智之舉。黑如馬7進6,傌七進 五,馬3退4,前炮平八,包1平2,馬八進九,車7平5,炮八 進一,包2退2,俥七平一,馬4進3,俥一平七,卒7進1,演 變下去,雙方對攻異常激烈,互有顧忌,黑不易掌控。

18. 傌七進五 車7平5 19. 前炮進二 車5银2

20.前炮平九 馬3進1 21.俥七平九 車5進2

22. 傌八進九 卒9進1 23. 兵九進一 包1平3

24. 傌九進八 卒3進1! 25. 兵七進一 包3進7!

26.帥五進一 包9進4

27. 兵七進一 包9 退1

28. 傌八進六 車5退2 29. 兵九進一 包3平6

30. 傌六進七 包9平4 31. 兵七平六 …………

以上雙方先後兌去傌馬炮包兵卒後,黑底包炸相破仕已佔優 勢,現紅平七兵攔包催殺,正著。紅如急走俥九進三??包4退 5,帥五平六,車5進2,兵七進一,卒7進1!發展下去,紅雖 雙兵過河參戰,又有中炮和兵種全優勢,但畢竟殘仕缺相,黑車 包卒聯手後會很快組成攻勢,今紅方反有顧忌而不易掌控局面。

31.…… 車5進2 32. 傷七退八 包4進2

33. 傌八淮九

包6退8! 34. 俥九平四 包6平7

35. 俥四進二

包7進8! 36.俥四退四 車5平4!

37.帥五平四 將5平4

38. 俥四平八 象5银3(圖61)

39. 俥八進五??? …………

在紅方俥傌炮雙過河兵聯手進攻下,雖已殘什缺相,但仍有

一定反彈能力,而現急於沉俥捉象,反成敗事,錯失勝機而一蹶不振。如圖61所示,紅宜先傌九退七!以下黑如接走象7進5,俥八進五,車4平6,帥四平五,車6退4(若車6平5??兵六平五!包7平5,帥五退一,車5進1,任六進五,包4平3,傌七進五!以下黑如接走將4平5?俥八平七,士5退4,傌五進三!將5進1,俥七退一殺,紅勝;黑又如改走將4道1???俥八平七!將4進

黑方 黄杰雄

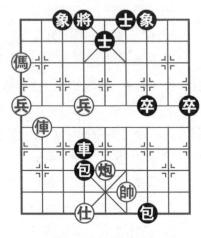

紅方 王東平 圖

1, 俥七退二, 將4退1, 俥七退二!下伏俥七平六叫將破底士凶招, 紅勝定), 兵六平五,包4平3, 傌七進五!包7退2, 俥八平七!將4進1, 傌五退七, 車6平3, 俥七退二,包3退5, 炮五平七,卒7進1, 炮七進五!形成紅傌炮雙高兵單仕對黑包雙高卒雙士的必勝局面。

以下殺法是:車4平3!兵六進一,車3進2,仕六進五,包4進1,帥四退一,車3進1!仕五退六,包7平4,兵六平七,象7進5(攻不忘守,好棋)!炮五平二〔卸中炮右移出擊實屬無奈,如俥八退八??後包退7!帥四進一,車3退2,炮五進三,前包平1!傌九退八,車3退4!俥八進三,車3進5,帥四進一,車3退2,炮五平一,車3退4!俥八進三,車6平5!帥五平四,士5進6,俥八平六,象5退7,炮一進三(若傌八進七???將4平5!俥六平四,包4平6!必得俥黑勝),卒7進1!渡7卒

後,將迅速形成車包卒殺勢,黑勝無疑〕,後包平3!炮二進七,象5退7,下伏包4退1絕殺凶招,黑勝。

此局雙方一開戰就看到了紅五六炮與黑右「三步虎」相撞:紅搶渡中兵,退左仕角炮,黑補右中士,平左包兌俥殺中兵,紅雙炮鎮中路,黑雙車過河巡河,雙方爭地盤、奪空間,互不相讓;然而雙方剛步入中局紅就在第13回合急於邀兌左直俥而錯失先機,到了第38回合黑退中象驅紅左邊傌時,紅雖殘仕缺相,但在紅俥傌炮雙過河兵聯手進攻下仍有反彈力時,紅在第39回合竟然急於沉左俥捉象護傌,匪夷所思,令人大跌眼鏡,將「大好河山」拱手相讓後,黑不失機會,平車保象,逼帥棄仕,補中象固防,平前包叫殺,令紅方措手不及,顧此失彼,防不勝防,被黑底車雙包逮帥入局。

這是一盤開局雙方輕車熟路,落子如飛,車水馬龍,爭奪激烈;步入中局後紅方兩丟勝機,自亂陣腳,讓煮熟的鴨子給「飛」走了;而黑方不失時機、精準打擊、不留後患、反客為主、厚積薄發、反戈一擊、車雙包巧勝的精彩殺局。

第62局 (廣東)張學中 先負 (上海)黃杰雄

轉五六炮過河俥盤頭傌對屏風馬進7卒右三步虎中士 平包兌俥

- 1.炮二平五 馬8進7 2.傷二進三 車9平8
- 3. 俥一平二 卒 7 進 1 4. 俥二進六 馬 2 進 3
- 5. 炮八平六

這是2012年10月1日國慶日網戰對抗賽張學中與黃杰雄之間的一場龍虎之戰。雙方以五六炮過河俥對屏風馬進7卒拉開戰

墓。用五六炮渦河俥攻擊屏風馬淮7卒盛行於20世紀90年代中 期,其特點是攻守兼備、靈活多變,既針鋒相對,又剛柔相濟, 為不少高手名將常用。今舊譜新翻,相必經過精心研究,欲出奇 制勝。直的能修成正果嗎?讓我們拭目以待吧!

5. 車1平2 6. 傌八淮七 包2平1

黑平右邊包活通右車,形成右「三步虎」陣式,是應對五六 炮過河俥的主流變例。黑如改走包8平9或卒3淮1,可參閱第61 局「王東平先負黃杰雄」之戰中第6回合注釋。

7. 兵五淮一

紅急進中兵,欲從中路發動攻勢,屬急攻型走法。紅如改走 兵七進一或俥二平三,可參閱第61局「王東平先負黃杰雄」之 戰中第7回合注釋。

7. 士4進5 8. 兵五進一 包8平9

黑平左包兌庫,旨在緩解紅方對左翼的攻勢,穩正有力。黑 如卒5進1?? 傌三進五!卒5進1,炮五進二,象7進5,傌五進 七,卒3淮1,傌七淮五!變化下去,紅反易展開攻勢。

9 値 平 三 ………

紅平右俥壓馬,牽制左翼子力,欲要保持進攻態勢,在進攻 中尋覓戰機,明智之舉。紅如俥二進三,馬7退8,兵五進一, 馬3進5, 馬三進五, 馬5進4, 馬五進四, 馬4進5! 相七進 五,包9淮4!變化下去,雙方雖局勢平穩,但黑多卒易走。

9. 卒5進1 10. 馮三進五 馬7進5

里左正馬盤中攔值又連環,未雨綢繆,正著。黑如急走卒5 進1?炮五進二!馬7進5,炮六平五,象3進5,前炮平七!雙 炮齊鳴,鎮中炸卒,現又炮牽雙馬讓路,下伏馬五進四出擊,變 化下去,紅方先手是顯而易見的。

11.炮五進三 象3進5!

黑補右中象固防,讓出右車貼將後出路,是一步尋求變化、 打開進攻局面的老練之著!黑如硬走包9平5??炮五進二,包1 平5,炮六平五,馬5進4,炮五進五,象3進5,兵七進一,馬4 進3,傌五退七,車8進5,俥三平七,車2平3,俥九平八,車8 平5,相七進五,車5退2,傌七進六,車5平3,傌六進七,演 變下去,和勢甚濃,這是黑不願看到的。

12. 俥三平一 …………

紅右俥掃邊卒,不給黑左包9進4炸邊兵反擊機會,穩健。 紅如急於傌五進六,車8進5,炮六平五,車8平4,傌七進五, 車2進6,傌六進七,馬5退3,俥三平七(若貪俥走俥三進 三???將5平4!三路底俥厄運難逃,黑方勝定),包1退2!下 伏包1平3打俥殺兵先手棋,黑子靈活,反而易走。

- 12.…… 車8進5 13.仕六進五 包9平6
- 14. 傌五進六 卒3進1!

黑挺3卒,及時邀兌傌,正確。黑如車8平5?炮六平五!以下黑如貪車5退1???傌七進五!黑車難逃,反而被動,落入下風!紅方大優。

- 15.炮六平五 馬3進4 16.俥一平五 馬4進3
- 17. 俥五平七 車2平4 18. 俥九平八 車8平5(圖62)
- 19. 俥七退一??? …………

紅退俥貪卒,護中炮窺馬,敗著!導致丟子失勢,飲恨敗 北,如圖62所示,同樣護前中炮,紅宜徑走前炮進一!以下黑 如接走車5退1,俥八進三,黑方有兩種不同選擇可供參考:

①馬3進5,相七進五,卒1進1,俥七平九,包1平3,俥 九平七,車4平3!俥八平四!不給黑包6進1打俥反擊、驅逐中

炮機會, 演變下去, 紅兵種全 稍好,足可抗衡;

重5银1, 值七银一! 重4平 3, 兵一淮一, 重3淮6, 俥八 平七,變化下去,紅兵種全, 淨多邊兵, 強於實戰, 足可一 。细

19 ……… 馬3混4!

里方抓住戰機, 退馬盤 河,隔斷騎河車包,為確保謀 子奠定基礎。至此,黑方大 優,開始步入佳境。

20. 後炮平六 …………

里方 苗木雄

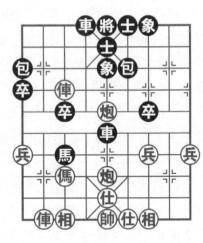

红方 張學中 圖62

紅平後炮打車交換,別無他著,實屬無奈。紅如前炮進三? 十6淮5, 值七平八, 馬4淮3, 前值退二, 馬3淮5, 相七淮 万, 重4平3! 紅雖多兵什, 但黑多子大優。

20. 車5银1! 21. 炮六進七 象5進3! 黑殺炮吃俥,得子大優。

以下殺法是:炮六平九,十5淮4,俥八淮九,將5淮1,傌 七淮八,馬4退3,俥八平四,包6平5!相七淮五(若俥四退 五??? 車5平6, 俥四平五, 車6進1, 俥五進一, 車6平2! 黑多 雨子必勝),馬3淮2, 俥四平八,包1平2! 馬八退七(若馬八 退六?? 車5平4, 傌六進四, 車4平6, 傌六退四, 馬2進3, 炮 九平三,車6平4,傌六進四,車4進3,傌四進三,馬3進1, 炮三平七,象3退1,下伏馬1進3殺招,黑勝),馬2進3,炮

九平三,車5平4,炮三平六,將5平4,傌七進五,包5進3! 俥八退二,將4退1,俥八退四,車4進2!傌五退三,士4退5! 俥八退三,馬3進1!俥八平七,馬1進3,俥七進一,車4進3! 藉中包之威,車馬冷著,步步追殺,著著致命,棄馬擒帥,黑方 完勝。

此局雙方一開局就展開了五六炮進中兵對雙邊包右中士互兌中兵卒的角逐,來爭地盤、搶空間;步入中局後,爭鬥日趨白熱化:紅過河俥掃邊卒,黑左騎河車鎮中後窺殺雙中炮!然而就在這萬分危急的關鍵一刻,紅在第19回合竟然走俥七退一貪卒而釀成大禍,鬼使神差地白白讓黑方退馬盤河割斷俥炮聯線,被關起門來殺炮後而一蹶不振。黑方抓住機會,回馬捉俥護防,左包鎮中出擊,進馬頂傌發威,平包攔俥護馬,進馬壓傌窺相,平車鎖住帥門,出將擋炮護車,兌炮落士叫殺,最終逼俥吃馬,車包擒帥入局。

這是一盤雙方開局按套路蓄勢待發,穩紮穩打,徐圖進取; 步入中局後各攻一面,我行我素,但好景不長,紅俥貪卒埋下禍根,黑退傌一擊令紅方措手不及:黑節節推進、連連進逼、著著緊扣、步步追殺、咄咄攻勢,令紅岌岌可危、防不勝防,最終獻馬吊車、車包破城的「短平快」精妙殺局。

第63局 (深圳)方 正 先負 (上海)黃杰雄 轉五六炮過河俥挺中兵盤頭傌對屏風馬進7卒右三步 虎中士

- 1.炮二平五 馬8進7 2.傷二進三 車9平8
- 3. 傳一平二 卒7進1 4. 傳二進六 馬2進3

5. 炮八平六 車1平2

6. 傌八進七 包2平1

7. 兵五進一 士4進5 8. 兵五進一 包8平9

9. 値 平 平 卒 5 淮 1

這是2011年5月27日上海解放62周年網戰對抗賽第2盤方 正與黃杰雄之間的一場「短平快」精彩格鬥。雙方以五六炮過河 俥棄中兵對屏風馬進7卒右三步虎平左包兌俥殺中兵拉開戰幕。 黑果斷挺中卒殺兵, 意要用左盤頭馬連環後來抵禦紅中炮盤頭馬 的突破,一改網戰流行過的黑車8進5,炮六進三,卒5進1,炮 六平三!馬7退9,兵三進一!車8進1,傌七進五,包9平5,傌 五進六!馬3退4, 俥三平七!包5進5, 相七進五,馬4進5, 俥 七平五,馬9淮8,傌三淮五,右傌淮中路,連環又保三兵,變 化下去,紅多兵易走,意要出奇制勝,那麼黑方能笑到最後嗎? 讓我們靜心細細欣賞吧!

10. 傌三進五 馬7進5 11. 什六淮五

紅先補左中仕固防,屬改進後走法,效果能如願嗎?讓我們 拭目以待吧!紅如炮五進三,可參閱第62局「張學中先負黃杰 雄 之戰;紅又如傌五進六,車2進4!傌六進七,包9平3,俥 九平八, 車2進5, 傌七退八, 象7進5, 俥三平七, 包3平4, **俥七退二**, 車8進6! 炮五平三(若兵三進一, 車8平7, 相三進 一,卒7進1, 俥七平三,車7平3, 馮八進七,包1進4, 兵一 進一,包1進3,黑多雙高卒反先),車8平7,相七進五,車7 平9, 炮三進五, 包4平7, 演變下去, 紅雖兵種全, 但黑淨多雙 高卒反優。

卒5淮1 11.....

渡中卒壓馬,穩正!黑如包9進4??? 馬五退三,馬5退6, 俥三進二!變化下去,黑馬包必失其一,紅多子反先;黑又如包

9平5?? 傌五進六!卒3進1, 傌六進五,包1平5,炮五進四!車2進3,炮六平五,卒5 進1,前炮平七,演變下去,

12.炮五進二 包9平5

紅多子反優。

黑平左中包邀兑,明智之舉!黑如象3進5,炮五平七,卒3進1,炮七進三!馬5退3,俥三平一,車8進5,炮六平四,卒1進1,俥一平七,卒1進1,傌五進六,卒1平2,俥九平八,馬3退1,相

黑方 黄杰雄

紅方 方 正 圖63

七進五,下伏傌六進四臥槽先手棋,紅方易走佔優。

13.炮五進三 包1平5 14.炮六平五 馬5進4(圖63)

黑中馬進右肋騎河窺殺傌炮,創新「飛刀」,獲勝要著!一改以往網戰黑走馬5進6,俥三平七,車8進2,炮五進五!車8平5,相七進五,馬6進8!俥七平四,車5平6,俥四平六,馬8進7,帥五平六,車6平4,俥六進一,士5進4,俥九平八,車2進9,傌七退八,馬3進2,傌八進七,馬2進3,變化下去,雙方子力對等,和勢甚濃的走法,意在攻其不備,出奇制勝。

15. 傌五進六??? …………

紅進中傌反棄七路傌,急於對攻,敗著!導致失勢丟仕相而 飲恨敗北。如圖63所示,紅宜先炮五進五!象3進5,兵七進 一。以下黑有兩種選擇:

①馬4進3,傌五退七,車2進3,俥九平八,車2進6,傌

七退八,卒9進1,俥三平七,馬3退4,俥七平九!紅反多雙高 兵佔優,優於實戰;

②馬4進6, 俥三平四, 馬6進7, 俥四退五, 馬7退8, 俥 四平二!紅方易走,優於實戰,足可抗衡。

15.…… 馬4進3

黑進騎河肋馬踩馬,老練而明智。黑如先馬4進5?相七進 五,馬3退4,俥三平七!下伏俥九平八邀兑先手棋,紅反易 走;黑又如貪馬4淮2??帥五平六!馬2進3,傌六進四!車8進 1, 傌四進六, 將5平4, 炮五平六! 成傌後炮絕殺, 紅速勝。

16. 傌六進七 車2進2 17. 俥三平七 馬3進5!!

黑棄馬踩中仕,爭先取勢,一鳴驚人,一劍封喉佳著,黑方 由此步入佳境!紅反凶多吉少,頹勢難挽了。

18. 什四淮万

紅淮右什吃馬無奈,如傌七進五??馬5進7!仕四進五,馬 7退6,帥五平四,馬6退5,傌五退三,車8進9,帥四進一,象 3進1, 傌三退四, 包5進5!下伏車2平6殺招, 黑方勝定。

18. …… 車8淮9! 19. 帥五平四 車8平7!

20. 帥四進一 車2進6! 21. 俥七平五 包5進5

22. 俥五退四 車 2 退 6 23. 俥九進二 ……

紅高起左橫俥,成「霸王俥」棄傌反擊,明智,如今紅貪走 **傌七退五???**車2平8!傌五退三,車2進6,帥四進一,車3退 2!黑捷足先登擒帥,黑速勝。

23. 車2平3! 24. 俥五平三 車3平6

26. 俥九平四 車7退3 25. 俥三平四 車6進5

28. 兵一進一 車7進2 27. 兵七進一 象7進5

30.相七進五 車5平1! 29. 帥四退一 車7平5

紅邊兵難逃,黑多雙士象,有卒過河能獲勝。

以下殺法是: 俥四進一, 車1平9, 俥四進一, 車9退2, 兵九進一, 車9平1!紅邊兵被殺後, 黑1路卒可渡河參戰, 直逼九宮。至此, 黑多卒多雙士象, 勝定; 紅無心戀戰, 只好城下簽盟。

此局雙方一開局就聞到了五六炮棄中兵對平包兌俥雙邊包的「炮戰」聲:紅補左中仕,黑棄中卒,紅炮轟中卒,黑反架半途順包,互不相讓來爭搶要隘;步入中局,就在雙方兌去中炮包又反架順炮包後,黑中馬進右肋騎河邀兌時,紅卻在第15回合走傌五進六強行棄傌對攻,導致失勢丟仕相跌落困境,被黑方抓住戰機,兌馬捉傌,馬挖中仕,沉車殺相,雙車夾擊,兌炮爭先,砍傌兌俥,殺兵取勢,砍仕追兵,最終追殺邊兵成功而多卒多士象完勝紅方。

這是一盤佈局按套路鬥智鬥勇;中局搏殺敢打敢拼:黑方審時度勢、先發制人、抓住戰機、強勢出擊、雙車夾擊、砍仕殺相、兌俥殺兵、多卒士象、穩操勝券的精彩殺局。

第64局 (廣西)姚天一 先負 (上海)黃杰雄

轉五六炮左直俥過河盤頭傌對屏風馬左包封俥炸中兵 進7卒

- 1.炮二平五 馬8進7 2.傌二進三 車9平8
- 3. 使一平二 馬 2 淮 3 4. 炮八平六 …………

這是2010年5月1日勞動節網戰對抗賽第2盤姚天一與黃杰 雄之間的一場精彩的俥殺馬包決鬥。雙方以五六炮直俥對屏風馬 直車拉開戰幕。紅方早早平左仕角炮以五六炮告訴對方馬上出

戰,意要出奇制勝。

- 4. … 卒7進1 5. 傷八進七 車1平2
- 6. 俥九平八 包8進4

黑伸左包封俥,是經過改進後的力爭主動的流行走法之一。 以往網戰上黑另有三變僅做參考:

- ①士4進5, 俥二進六, 包8平9, 俥二平三, 車8進2, 俥八進六!紅方穩佔優勢;
- ②象3進5, 傅二進四, 包2進2, 炮六進五, 馬7進8, 炮六平二, 車8進2, 兵七進一! 演變下去, 紅子位靈活佔優;
- ③卒3進1, 傅二進四(若俥八進四,包2平1, 俥八進五, 馬3退2, 俥二進四, 馬2進3, 兵七進一,包8進2, 兵三進 一,象7進5,演變下去,雙方再兑去雙兵卒後均勢),包8平 9, 俥二進五,馬7退8, 俥八進四!變化下去也是紅先。

7. 俥八進六 士4進5

黑補右中士鞏固陣勢,著法含蓄,意要攻其不備。黑另有兩 變供參考:

- ①象3進5,兵七進一(若傳二進一,以下黑方有包8平5和 士4進5兩種不同下法,結果均為紅優),士4進5,仕四進五 (也可兵五進一!包2平1,偉八進三,馬3退2,偉二進一,演 變下去,紅方易走),包2平1,偉八平七,以下黑有車2進2、 車2平3和馬3退4三種不同走法,結果均為紅優;
- ②卒3進1?? 兵七進一,卒3進1,俥八平七,馬3退5,俥七退二,象3進5,兵三進一,卒7進1,俥七平三,車2平3,俥三平八,包2平4,傌三進四,包8進2,仕四進五,演變下去,雙方雖子力對等,但紅方子力活躍易走,明顯佔優。
 - 8. 兵七進一 …………

紅進七兵活傌,緊湊有力,也屬改進後流行變例。紅另有三 變:

- ①仕四進五,以下黑有包2平1、卒3進1和象3進5三種不同走法,結果前者為黑優,中者為紅先,後者為紅俥換雙佔優;
- ③俥二進二,以下黑有象3進5、馬7進6和卒3進1三種不同走法,結果前者為紅兵種好,局勢平穩易和,中者為紅方先手,後者為雙方對峙。

8. 包8平5

黑揮左包炸中兵,意欲得多卒實利,挑起複雜變化,也是上一著補右中士計畫的一種延續。黑如先包2平1?俥八平七,車2進2,兵七進一,象3進5,兵七平八,包1退2,兵八進一!車2平1,俥七退二,包8平5,仕六進五,車8進9,傌三退二,包5退2,兵八平七,馬3退4,俥七平八!變化下去,紅有過河兵參戰,易走略先。

9. 傌三谁万 …………

紅棄俥馬踩中包取勢,意欲掌控局面。實戰能修成正果嗎, 讓我們拭目以待吧!紅如仕六進五(若貪走炮五進四???馬3進 5,俥二進九,包2平5!馬三進五,車2進3,俥二退五,包5進 4,俥二平五,包5平3,炮六平五,包3進3!任六進五,馬5退 3!兵七進一,象3進5!黑多子多象大優),車8進9,馬三退 二,包2平1,俥八進三,馬3退2。以下紅有兩變:

- ①傌二進三??包5平3,傌三進五,包3進3,兵三進一, 卒7進1,傌五進三,馬7進6!黑多卒象較好;
 - ②炮六進七??將5平4,傌七進五,象3進5,兵三進一,

436

卒7進1, 傌五進三,包1進4! 傌二進三,馬7進6,演變下去,黑也淨多雙高卒較優。

9. …… 車8進9 10. 傷五進六 包2平1

11. 俥八平七 馬3退1

黑馬退邊陲,穩正而老練!黑如馬3退4???炮六進七!象3 進5,炮六退一,紅奪回一子後有攻勢反先。

12. 俥七進二 …………

紅伸俥捉死邊馬,明智。紅如貪走傌六進四??包1平6,俥 七平五,象3進5,變化下去,黑方多子大優。

12. … 包1平5!

黑右邊包鎮中邀兌,正著。黑如急走馬7進6?? 俥七平九! 馬6進7, 俥九平六,馬7進5,相七進五,卒5進1,炮六退 一,車2進2,炮六平五,車8退6,炮五進四!車8平5,炮五 退二!象7進5,兵七進一!有過河兵參戰,紅較優。

13. 俥七平七 車8平7! 14. 傌六進四 士5進6

15. 傅九退二 士6進5 16. 傅九平五 車7退3

17. 炮六進四 包5進5 18. 相七進五 車2進2!

雙方硬兌中炮包後,現黑又伸右直車,下伏車2平5邀兌庫的反擊手段。至此,黑方顯而易見是反佔優勢了。

19. 傷四退五 車7進1 20. 傷五進七 車2平5

21.後傌進六 車5進1 22.傌七進五 馬7進6!

黑趁有雙車優勢,先巧兌中俥,現棄盤河馬邀兌,打算徹底 消滅或盡力減少紅方子力配合能力,為以後伺機殘仕破相、有車 勝無俥的殘局奠定基礎。

23. 馬五退四 車7退1 24. 馬六進四 車7平6

25. 炮六平四 卒7進1 26. 兵一進一 卒7平6

27. 什六進万 將5平4

28.兵七進一 車6平1!

29. 兵七平六 車1進3

30. 什五银六 車1银5

31. 炮四退二 車1平4!

32. 馬四退二 車4 進5!

35. 炮四平三 車4平5 36. 傌二進一 車5進2!

33. 帥五進一 車4退1 34. 帥五退一 車4退3

以上雙方這段搏殺,黑方由後兌去傌雙兵卒後,又破去紅底 仕中相而大佔優勢。至此,雙方形成黑車士象全對紅傌炮高兵單 什的必勝局面,但要馬上取勝還得費不少周折。

以下殺法是: 什四進五,將4平5, 傌一退三,象7進9,傌 三進二,士5進4,帥五平四,車5進1(砍去雙仕後,黑勝利在 望了,看以下黑方是如何入局擒帥的)!炮三平四,車5退3, 炮四退二,將5進1,帥四進一(進帥護炮無奈,如兵一進一?? 車5平8, 傌二退四, 車8平6! 紅傌炮必丢其一), 車5平9(殺

去邊兵後,紅傌炮更難堅守了)! 傌二退四,車9平4,傌四退二, 象9進7, 傌二退三, 車4平6, 傌 三退五,車6平3,帥四退一,將5 進1!帥四進一,士6退5,炮四平 三, 車3平5, 傌五進七, 車5平6 (漏著!宜走車5進3!帥四退一, 車5退2, 傌七退六, 車5進3, 帥 四進一,車5退1,帥四退一,車5 平4!得傌後,黑速勝)??

炮三平四,車6平3,傌七退 五,十5退4,炮四平三,車3平 5, 傌五進七, 車5平6, 炮三平

黑方 黄杰雄

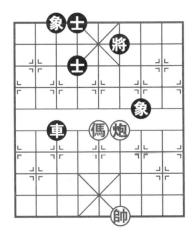

紅方 姚天一 圖 64

四, 重6平3, 傌七银五, 將5银1, 帥四银一, 重3平5, 傌五 進七,車5淮4,帥四淮一,車5退1,帥四退一,將5平6,傌 七淮六, 重5退1, 炮四淮二, 重5退3, 傌六退七, 重5平3, **傌七淮** 五(進碼送上斷頭臺, 敗著! 必丢碼告負。但如傌七退 五?? 車3進3! 馮五進三,車3平6,帥四平五,車6退2! 得烦 也勝定),車3淮1(圖64)!黑藉將拴炮之威得子後完勝。

以下紅如接走馬五退六,車3平6!帥四平五,車6淮2,馬 六淮七, 重6平5! 帥五平六, 將6平5! 帥六淮一, 重5退2, 傌 七退六, 重5平4。紅什角傌被擒, 黑方完勝。

此局雙方一開戰就吹響了五六炮對左包封值後炸中丘的「對 炮,大戰:紅棄值低踩中包出擊, 黑殺值後再平右包兌值棄還邊 馬來佔要隘、搶空間: 步入中局後, 里方不失時機, 先後分去中 炮和中值, 迫使紅方以無值應對黑方有重而陷入被動。以後里方 **兑馬爭先, 兑卒取勢, 先後殺去雙相雙什後又巧掠邊丘, 最終蠶** 食傌炮後逮住光頭帥而獲勝。

這是一盤佈局在套路運子謹慎;中局攻殺跌宕起伏,有車勝 無值需要紮實殘局功底,黑重抽絲剝繭,蠶食淨盡,砍什又殺 相,掠兵再吃炮,最終逮馬完擒光頭帥的經典殺局。

第65局 (杭州)謝國榮 先負 (上海)黃杰雄

- 轉五六炮過河俥炮打中卒對屏風馬7路馬渡7卒高右橫車
 - 1.炮二平万 馬8進7 2. 傌二進三 卒7進1
 - 3. 俥 平二 車 9 平 8 4. 俥二進六 馬2進3
 - 5. 炮八平六 馬7進6
 - 這是2014年元月1日元旦網戰對抗賽第2盤謝國榮與黃杰雄

之間的一盤「短平快」精彩搏殺。雙方以五六炮過河俥對屏風馬進7卒7路馬拉開戰幕。黑左馬盤河出擊,下伏渡7卒,亮出肋車聯手反擊,屬老譜翻新的對攻型選擇。黑如走卒3進1,傌八進七,包2進1,俥二退二,包8平9,俥二平六,馬7進6(也可包2進1,俥九平八,馬7進6,俥六進四,七4進5,俥八進四,包9退1,俥六退五,象3進5,兵七進一,包9平7,兵五進一,卒3進1,俥八平七,包7進1!變化下去,黑雖少卒,但子位靈活,反先易走),俥六平八。以下黑有四種下法:

- ①包2退3,結果紅方稍好;
- ②包2進1,結果雙方均勢;
- ③包2平3,結果黑反先手;
- ④車1平2,兵七進一,卒3進1,俥八平七,象3進5,俥 九平八,士4進5。以下紅有兵三進一、俥七平四和炮六進一三 種不同走法,結果前者為黑方易走,中者為黑方佔優,後者為黑 反先手。

6. 傌八進七 車1進1!!

黑高起右橫車,旨在開動右翼主力,迅速佔肋道出擊,屬改進後積極主動策應盤河馬對攻以求反擊的創新應法。黑如車1平2,俥九平八,包2進4,兵七進一,卒7進1(若士4進5,以下紅有炮五進四和俥二平四兩種不同下法,結果均為紅優),俥二平四,包2平7,俥八進九!包7進3!帥五進一!包8平7,俥四退一!馬3退2,炮五進四!馬2進3,炮五退二,包7進5,傌七進六,車8進8,帥五進一!在以下雙方激烈對攻中,紅方勝勢。

- 7. 俥九平八 車8 進1(圖65)
- 8. 炮五進四??? …………

紅揮炮貪炸中卒激兌,強 行從中路突破,敗著!是導致 黑渡7卒直插九宮入局的導火 線。如圖65所示,紅有三變 可佔優:

① 使八淮石!以下黑有三 變:(a)馬6進4?兵七進一, 馬4淮5,相三淮五,重8平 4, 什四進五, 車4進5, 兵七 淮一,卒3淮1, 俥八平七, 象3淮5, 俥七淮一, 包8平 6, 傌七淮八, 變化下去,紅 雙俥左傌活躍,佔位靈活易

黑方 黄杰雄

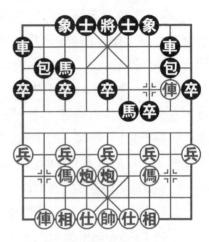

紅方 謝國榮 圖 65

走;(b)車8平6?? 俥二退二,馬6進7, 俥八平三,車6平7, 值二平三! 重7淮3, 值三淮一, 馬7淮5, 相三淮五, 象3淮 5, 值三平二, 重1平4, 什四進五, 包8平9, 兵七進一! 演變 下去,紅雙方活躍,較優;(c)車1平6?兵七進一!卒3進1, 俥 八退一! 卒3淮1, 俥八平七, 象3淮5, 傌七進六, 馬6進4, 值七平六, 包8平9, 值二平一, 重8淮7, 值六平七, 包2淮 7, 俥七平八, 包2平1, 俥八退四, 車8平1, 仕四進五, 車6進 7, 炮五淮四!馬3淮5, 俥一平五, 變化下去, 紅多兵佔優;

② 俥八進四!包8平5, 俥二進二(若俥二平四?? 車1平 6, 俥四進二, 車8平6, 以下紅有仕六進五和俥八平四2種不同 弈法, 结果均為黑反易走), 車1平8, 仕六進五, 車8平4, 俥 八進一,馬6進7,炮五平四,卒5進1,炮六平五,馬7進5, 相七進五,包5平7,傌三進四,車4進2,俥八平五,象3進

5, 俥五平六!變化下去,不管黑方是否兌車,紅優於實戰,足可一戰;?兵七進一!車1平4, 仕六進五,卒7進1, 俥二平四,馬6進7(若卒7進1? 倬四退一!卒7進1, 倬八進六!變化下去,紅子位靈活,仍持先手易走),炮五平四!車8平7, 俥八進六,包8平5, 俥八平七!車4進1,兵七進一,包2退1, 俥七平八,包2平5,炮四進一!壓馬讓路護中兵後,紅子活躍佔優。以下三種走法均優於實戰,可參考。

8. … 卒7進1!!

黑渡卒脅庫,對搶先手,展開反擊,著法有力。黑如馬3進5,俥二平五,包2平5,俥八進四,馬6退7,俥五退二,包8進3!俥五進一,卒7進1,俥八平三,車8進3!俥五進二,象7進5,俥三進三,包8進2,相七進五,卒3進1,仕六進五,變化下去,紅多雙兵,黑有雙車,局面平穩。

9. 炮六進三? ………

紅進左肋炮騎河,棄右俥出擊,是一步拼命爭取對攻速度的 著法,其實攻擊效果不佳,以下實戰可證實。紅宜俥二平四!馬 3進5,炮六平五,馬6進4,炮五進四,馬4退5,俥四平五,包 2平5,變化下去,黑雖少卒,但局勢平穩,基本均勢,紅多兵 略好,優於實戰。

9. …… 馬3進5 10. 俥二平五 包2平5

11.炮六平五 包5退1!!

黑巧退中包,精妙冷招!是一步力爭對攻、加速反擊力度的 佳著!下暗伏包8平5打俥兌炮,讓出左車出路,令紅反架中炮 的攻勢消失殆盡。黑如士6進5?? 俥五平三!演變下去,黑反擊 攻勢蕩然無存。

12. 俥五平四 包8平5!

黑還架左中包,棄馬搶攻,構思巧妙,精彩絕倫的好棋!

13. 使四银一 卒7淮1! 14. 傌三银五

紅右傌退窩心無奈,如相七進五?包5進3,俥四平五,卒7 進1!兵七進一,卒7平6!黑卒臨城下後,反擊機會更多。

14. … 後包進3 15. 俥四平五

車1平6

16. 儒七退九 車 8 進 4 17. 儒五進七 車 6 進 3!

紅雙馬撤退連環,黑雙車騎河,巡河出擊,雙方形成鮮明對 比。現進肋俥巡河欺車妙手,誘紅如接走俥八進五聯手?? 黑則 車8退1!聯手反擊後,紅將丟俥告負。

18. 使万淮一 卒7淮1! 19. 什六淮万?? 卒7淮1!

紅補左中仕讓7路卒直瀉而下,直逼九宮,敗筆!導致紅頹 勢難挽而飲恨敗北。紅如先俥八進一?? 不給黑卒7進1窺相逼宮 機會,尚可周旋嗎?以下黑如續走卒7平6,俥八平一,卒6進 1, 仕六進五, 車8進4, 相三進一, 卒6平5! 帥五進一! 車6進 5, 俥五進一!象7進5, 俥一平三, 車6平5, 帥五平六, 車8退 5, 俥三進一, 車8平4, 俥三平六, 車4進3, 帥六進一, 車5退 3!至此,還是形成黑值三個高卒十象全心勝紅雙傌雙相3個高

20. 俥五银一 卒7淮1!

兵的局面,只不過是時間推遲罷了!

黑大膽棄左騎河車,衝卒殺底相,老卒建功,迅速入局的好 棋!其實看清楚後會覺得,紅如接走俥五平二去車??? 黑則車6 進5!絕殺,黑勝。

21. 俥八進四 卒7平6! 22. 仕五退四 車8進4!

黑方抓住戰機, 卒挖底仕, 沉左車窺殺底仕, 一氣呵成!以 下紅如接走帥五平六?? 車6淮5! 帥六淮一, 車8退1! 紅有兩 變:

- ①傌七退五?車6退2,相七進九,車6平1!俥八退三,車 1平5!下伏車8平5殺招,黑方完勝;
- ②帥六進一??車6退1,傌七退六,車6平4!帥六平五,車8退1!黑也完勝。

此局雙方一開戰就挑起了五六炮打中卒對進7卒7路馬的對攻戰:紅在第8回合還沒站穩腳跟的情況下,走炮五進四強行突破,闖下大禍,不可饒恕,導致優勢蕩然無存,黑卒趁勢直逼九宮破城。黑方抓住機會,不急不躁,渡卒欺俥,馬兌中炮,不溫不火,雙包鎮中,殺兵驅傌,惡手連施,兌炮平車,捉俥衝卒,妙著連珠,挺卒殺相,沉車催殺,最終雙車破仕,活捉老帥入局。

這是一盤佈局揮炮炸卒要慎重再慎重,中局搏殺要徐圖進取,從長計議,智守前沿,必要時刻要委曲求全,一旦機會來了要刻不容緩、精準打擊、全線發力、穩紮穩打、不留後患、一拿到底、一氣呵成的「短平快」精彩殺局。

第66局 (廣東)張學潮 先勝 (山東)李翰林 轉五六炮過河俥回俥騎河左移對屏風馬進7卒7路馬

- 1. 炮二平万 馬8淮7 2. 傌二淮三 卒7淮1
- 3. 俥 一 平 二 車 9 平 8 4. 俥 二 進 六 馬 2 進 3
- 5.炮八平六 馬7進6

這是2013年6月15日「秀容御苑杯」象棋公開賽第10輪八 進四淘汰賽上張學潮與李翰林兩位年輕棋手狹路相逢後的一場 「短平快」惡戰。紅平左仕角炮成五六炮陣式,是近年來棋壇逐 步興起的下法之一,其進一步豐富、發展了中炮過河俥對屏風馬

這類龐大佈局體系的變化,有著深遠的意義。

在本次大賽第5輪申鵬與趙鑫鑫之戰中紅改走兵七進一,包 8平9, 俥二平三, 包9退1, 炮八平六, 車1平2, 傌八進七, 包 2平1,兵五進一,馬3退5,兵五進一,包1平5,傌三進五,重 2進6,炮六退一,包9平7,俥三平四,包5進2,俥四進二,包 5進3,相三進五,包7平9,僅九平八,重2進3,傌七退八,包 9進5, 傌五進六, 車8進8, 仕四進五, 車8進1, 仕五退四, 包 9進3, 俥四退一! 車8退4, 帥五進一, 車8平4, 傌六淮八, 包 9平8、後傌進七、車4退4、兵七進一! 包8退7, 俥四進一, 卒 3進1, 傌七進五, 包8進2, 傌五進六(錯失良機!宜兵三進 一,象7進9,相五退三,下伏帥五平四,再炮六平五殺招)? 車4進3! 傌八退六,包8平4,帥五退一。至此,紅有俥少3個 兵對黑無車但多卒, 陣形穩固, 結果雙方握手言和。

黑躍左馬盤河出擊,舊譜今用,意要攻其不備。黑如包8平 9, 俥二平三, 包9退1, 傌八進七, 馬3退5, 俥三退一。以下 黑有象3進5、包2平5和包2平4三種不同走法。結果前者為紅 炮伏擊中卒佔優,中者為紅方先手,後者為紅稍好。

黑又如車1平2, 傌八進七。以下黑有包8平9、包2平1和 卒3進1三種不同走法,結果前者為紅方主動,中者為紅方佔 優,後者為雙方均勢。

6. 傌八淮七 卒7淮1?

黑渡7卒脅俥,冒險進攻之招!黑官車1進1較為穩正,可 參閱第65局「謝國榮先負黃杰雄」之戰。

7. 俥二退一 馬6银7 8. 俥一平八 卒7淮1

9. 俥八進二 卒7進1 10. 炮六平三(圖66) 車1平2??? 黑亮出右直車激兌,敗著!導致紅勢立刻佔據主動。同樣兒

車,如圖66所示,黑官車1進 2!以下紅如接走俥八退三, 馬7淮8,炮三平一,車1退 1, 俥八進二, 卒3進1, 俥八 平七,象7淮5,兵七進一, 卒3進1, 俥七退二, 車1平 7! 傌七银五, 車7淮5! 變化 下去,黑方易走,但戰線漫 長,優於實戰,勝負一時難 料。

- 11. 俥八進二 馬3 银2
- 12. 兵七進一 馬2進3
- 13. 炮三淮四!

黑方 李翰林

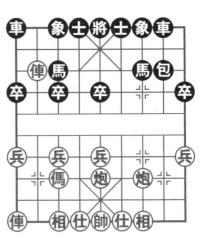

紅方 張學潮 圖 66

紅方抓住戰機,先兌車,再挺兵壓卒,現炮進卒林出擊,一 舉兩得佳著:既及時壓住7路馬,又伏炮窺殺3卒的先手棋,至 此,顯而易見紅佔主動。

13.…… 馬7银5??

黑左馬退窩心連環護守,徒勞無益劣著!導致陷入被動,難 以自拔。里官包8平9亮重出擊較為穩妥,以下紅如接走炮五平 三,馬7退5,前炮平七,象7進5,相七進五,卒9進1,俥九 平八, 重8淮7, 炮三淮四, 包9淮4, 炮三平一, 包9退3!炮 七平一,馬5進7!炮一平三,車8退4!炮三退二,卒9進1,變 化下去,紅雖兵種全,但黑有過河邊卒參戰,優於實戰,足可抗 衡。

14. 俥九進一 包8平7 15. 炮三平七 車8進5

16. 兵七進一 車8退1 17. 傌七進六 車8平3

18. 使九平四 象 3 淮 5 19. 炮七平一?

雙方對殺兵卒後,黑左直車已趁勢爬上了右象台捉七路炮, 現揮炮炸邊卒過急,更為精準的弈法應是紅先俥四進七!馬5退 3,炮七平一,包7平9,傌六進四,象5進7,傌四進三!士4進 5,傌三退五,前馬進5,炮五進四,將5平4,俥四退五,車3 平4,仕四進五,變化下去,黑雖兵種全,但紅多雙高兵佔優, 強於實戰。

19. 車3平7??

黑車站左象台窺打底相,假棋,導致少卒後陷入困境。黑宜車3平9捉炮殺邊兵為上策,以下紅如接走俥四進五,馬5退3,炮一平五,前馬進5,炮五進四,士4進5,傌六進四,車9進2,兵五進一,車9平1!傌四進二,車1平4!傌二進三,將5平4,仕四進五,卒1進1,兵五進一,卒1進1!變化下去,雙方子力對等,黑優於實戰,足可一搏。

20. 傌六進五 車7平9 21. 炮-平二 車9平8

22. 炮二平一 包7平9 23. 傌五银六! …………

紅方不失時機,趁勢又掃去中卒,此刻已淨多雙高兵,且子 位絕佳,前景樂觀,開始由優勢步入勝勢了。

23. …… 車8退1 24. 俥四進七! 馬3進4 紅俥塞象腰,好棋,兇悍犀利,算準黑車不敢殺邊炮。

黑如貪走車8平9?傌六進四,馬3進4,傌四進三!車9平6,炮五平三!車6平7?俥四進一!黑方措手不及,顧此失彼,現俥殺底士擒將,紅勝。

25. 傌六淮四 車8平7 26. 炮五淮五!

紅飛炮炸中象突破,一錘定音!以下黑如接走馬4退5,傌 四進五!車7平4,炮一平五!車4平5,傌五進七!紅勝;黑又

如改走馬5退3,炮五退二!馬3進4,傌四進五,車7平5(若 後馬進5??? 傌五進七!紅速勝),傌五淮三!車5淮1,俥四平 六,後馬退6, 俥六平四, 車5平7(若士4進5??? 俥四退三, 將5平4, 俥四平五! 得車後紅必勝), 炮一平五! 車7退2, 俥 四平六, 車7退1, 俥六平三! 至此, 形成紅俥包3個高兵仕相 全對黑馬包高卒單缺象的必勝局面,紅也完勝。

此局雙方一開局就上演了五六炮對進7卒7路馬的「馬炮爭 雄」大戰,但好景不長,黑在第6回合渡7卒捉俥太冒險,在第 10回合走車1平2激兌喪失主動權,在第13回合走馬7退5徒勞 而陷入被動。以後儘管紅方在第19回合沒走出俥四進七精準攻 法,黑還是接走車3平7假棋而難以自拔,被紅傌踩中卒, 值塞 象腰,策傌欺車,炮炸中象,結果有俥多雙兵破城。

這是一盤佈局伊始紅就佔先機;中局攻殺黑連連失誤,紅把 握戰機、妙手連珠、咄咄攻勢、中炮助威、傌到成功的「短平 快」經典殺局。

第67局 (浙江)于幼華 先負 (黑龍江)趙國榮 轉五六炮進中兵盤頭傌過河俥對屏風馬左橫車右三步虎

- 1. 炮二平万 馬2進3 2. 傌二進三 卒7進1
- 3. 俥一平二 車9 進2!!!

這是2011年12月12日「飛通杯」全國象棋冠軍邀請賽第7 輪干幼華與趙國榮之間的一場「短平快」龍虎激戰。雙方以中炮 右正傌直俥對右正馬進7卒左橫車拉開戰幕。黑高起左橫車保 包,標新立異,給對方似乎要走龜背炮的錯覺,從以後實戰變化 看,其效果不錯,有攻其不備、出奇制勝之妙。

4. 炮八平六 ………

紅左炮平仕角,用五六炮陣式應對此招,旨在不給黑包伺機 左移的反擊機會。紅如炮八進二,卒9進1,俥二進四,車1進 1, 傌八進七, 車1平6, 仕四進五, 車6進5, 兵五進一, 車6平 3, 兵五進一, 十6進5, 傌三進五, 卒3進1, 演變下去, 雙方 對搶先手, 万有顧忌, 各有千秋。

- 4. …… 車1平2 5. 傌八進七 包2平1
- 6. 兵五進一 馬8進7

至此,雙方形成五六炮進中兵對屏風馬進7卒高左橫車右三 步虎佈局陣式:紅方進攻強勢,黑方防守有反彈力的局面。

- 7. 兵五進一 士4進5 8. 傌三進五 卒5進1

紅中傌進相台,明為窺殺中卒,實則欲臥槽出擊,正著。紅 如傌五進六?車2進4,傌六進七,馬5退3,俥二平七,象3進 5, 俥七退二, 車2平4, 仕六進五, 包1退2! 下伏雙包齊鳴: 包1平3打值和包8平7窺殺三路兵相的先手棋,紅無便官,反招 致不少麻煩而落入下風。

10. 卒3進1 11. 傌七進五 包8平5!

黑反架左中包,成黑方中包盤頭馬激烈對攻陣勢,初看黑要 失子, 實則是先棄後取的重要反先妙手!

- 12. 炮五進四 馬3進5 13. 俥二平五 車2進3
- 14. 炮六平五 車2平5 15. 炮五進四 將5平4(圖67)

紅炮炸雙馬後又連續兌掉中值,就在紅已多子反先情況下, 黑果斷出將,御駕親征來追回失子,這是一步驚險奧妙、獲勝關 鍵要著,反戈一擊,一鳴驚人,令人大開眼界、擊節稱快!

16. 俥九進一??? ………

紅高起左橫俥出擊,敗著!錯失良機後陷入困境。如圖67所示,紅宜相七進五!包5進2,仕六進五。以下黑如護將接走車9平4,俥九平六,車4進7,傌七退六。雙方兌俥(車)後,雖兵(卒)仕(士)相(象)等,且紅方兵種全略優,但戰線漫長,和勢甚濃,紅強於實戰。

16.…… 包5進2 17.俥九平六 包1平4 黑平右邊包擋俥,明智之

黑方 趙國榮

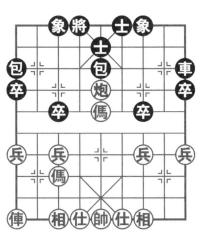

紅方 于幼華 圖67

舉。黑如車9平4?? 俥六進六!士5進4,演變下去,雙方雖兵卒等,仕(士)相(象)全,但紅反兵種全佔優。

18. 俥六進四 車9平6!!!

紅升左肋道騎河俥後又不敢吃中包,而現黑左橫車佔左肋道卻可以下伏車6進1追殺中炮,可見第3回合黑車9進2推出的探索型佈局「飛刀」如此神奇,在15個回合過後凸顯出的效率會如此之高,令人拍案叫絕!

19. 俥六平七 象3進1 20. 俥七平五 …………

紅俥殺中包,棄俥換雙包,實屬無奈。紅如硬走俥七平六???車6進1,炮五平一,包5退2,炮一退二,車6進2!以下紅有兩種選擇:

①帥五進一???車6平5!帥五平四,包5平6,炮一進二, 將4平5,仕四進五,車5平6,仕五進四,車6平4,俥六平

四,車4進2,帥四平五,車4平3!得傌後黑勝定;

②炮一進二???車6進2!炮一平七,車6退1,兵七進一,車6退3!炮七進二,車6平5,任四進五,車5平3,相七進五,車3退2!得子窺殺七兵後,紅勝勢。

20. 包4平5

21. 俥万退三 車6淮1

22. 炮五退二 車6平3???

黑平車捉殺七路兵,錯招!導致紅可守和。黑宜包5進5!相三進五,車6進3,兵七進一,車6平3,傌七退八,車3平7,傌八進七,車7平3,傌七退八(若傌七退五??則車3平4!演變下去,黑必可得雙任大優),車3平9,兵九進一,車9平5,炮五平六,卒7進1!至此形成黑俥三個高卒士象全對紅傌炮雙高兵仕相全的必勝局面。

23. 傌七银五???

紅退傌於窩心防守,白送中俥後,錯失最後良機而敗北。同樣走左傌,紅宜徑走傌七進五擋住黑中包打俥,尚可周旋。以下黑如接走車3進3,仕四進五,車3平5(若包5進4,帥五平四,車3平4,俥五平六!雙方兑俥車後,和勢甚濃),俥五進一,包5進4,相三進五,包5平9!雖多卒,亦有成和之望。

以下殺法是:車3平4!馬五進七,包5進5!相七進五,車4進4!黑中包兌中俥後,現又伸右肋車窺殺七路傌和底仕,至此,紅傌厄運難逃。以下紅如接走傌七退九???車4進2,帥五進一,車4退1,帥五退一,車4平1!砍仕又得傌後,黑方完勝;紅又如保仕改走仕四進五???車4平3!兵七進一,車3退1,兵三進一,卒7進1,相五進三,車3平1,兵一進一,卒1進1!至此,形成黑車雙高卒士象全對紅炮雙高兵仕相全的必勝局面,紅方只好遞上降書順表,含笑起座,拱手請降,城下簽盟

了,黑勝。

此局雙方一開局就打響了五六炮對高左橫車右邊包之仗:紅渡中兵架中炮盤頭傌右俥過河,黑挺中卒殺兵聯中路盤頭馬反架半途順包還擊來爭空間、佔要隘、搶地盤、設關卡,爭奪激烈;進入中局,紅在炮兌雙馬反先情況下,黑不甘示弱,出將鎖住紅中路俥傌開始反先。誰料紅在第16回合卻走俥九進一錯失良機,儘管黑在第22回合走車6平3捉殺七路兵走漏,紅方還是在第23回合「晚節不保」地走傌七退五於窩心而送俥失勢,最終敗走麥城。

這是一盤黑方佈局推出佈局「飛刀」,在雙方戰了15回合 後開始彰顯巨大威力!而紅方兩次錯失良機,似乎均不在良好狀態,關鍵時刻的漏著、空招、隨手棋而被致於死地的反面精彩殺局。

第三節 五六炮對屏風馬互進七兵卒

第68局 (廣東)呂 欽 先負 (山東)謝 巋 轉五六炮七路傌右中仕對屛風馬右橫車過河包左包巡河

- 1.炮二平五 馬8進7 2.傷一進三 車9平8
- 3. 兵七進一 卒7進1 4. 傌八進七 馬2進3
- 5. 傌七進六 …………

這是2009年12月20日「九城置業杯」中國象棋總決賽預賽階段第2輪呂欽與謝巋之間的一場爭奪16進8入場券的殊死拼殺。雙方以中炮七路傌對屛風馬左直車互進七兵卒拉開戰幕。

紅左傌盤河出擊是20世紀50年代較為流行的經典戰術。而 當今棋壇的主流變例是紅走俥九淮一,車1淮1, 值一平二,象7 進5, 俥二進六, 卒3進1, 俥二平三, 車8平7, 俥九平六, 包8 淮2,兵三淮一,卒3淮1,兵三淮一,包8淮2(若硬走卒3進 1??兵三平二,卒3進1,炮八進四!變化下去,紅子位活躍, 明顯佔優)。以下紅有四種走法:前三種俥三平四、傌三淮四、 兵三平四,結果均為紅優;第四種傌七退五,以下黑有重1平6 和包2淮4兩種不同走法,結果前者為紅多子大優,後者為紅佔 主動。

紅又如俥一進一,象3淮5,俥一平四,包2淮4(若包8進 2、包8平9、士4進5,雙方另有不同攻守變化),兵万淮一, 士4進5, 俥四進二, 包2退2。以下紅有三種不同選擇:

①在2008年第3屆「楊官璘杯」全國象棋公開賽金波與李雪 松之戰中曾走兵九進一,結果雙方均勢而戰和;

②在2009年全國象甲聯賽上孫勇征與黎德志之戰中改走炮 八退一,結果紅方佔優,最終完勝黑方;

③在2009年全國象甲聯賽上呂欽與王斌之戰中又改走炮八 平九,結果在雙方互纏中,紅方技高一籌獲勝。

車1淮1 5.....

黑高起右橫車出擊是20世紀90年代流行的新戰術。在20世 紀50年代流行黑象3淮5或包8淮3、到了60年代開始流行包8 平9或十4淮5,到了90年代還增加流行象7淮5、包8淮2和包2 進4。筆者試演四例供做參考:

(1)象3淮5,以下紅方有三種選擇:(a)在2009年全國象甲 聯賽上張申宏與聶鐵文之戰中曾走炮八進二,結果黑棄子佔勢, 最終弈和;(b)在2009年全國象棋個人賽上蔚強與潘振波之戰中

改走炮五平七,結果黑較易走而最終黑勝;(c)在2009年全國象棋個人賽上黨斐與王晟強之戰中又改走俥九進一,結果紅勝;

- ②士4進5, 俥一平七,象3進5,炮五平六,以下黑有四變:(a)在2006年全國象棋個人賽上呂欽與柳大華之戰中曾走卒7進1,結果紅略優,最終紅勝;(b)在2007全國象甲聯賽上呂欽與李家華之戰中改走卒1進1,結果紅方佔優,最終獲勝;(c)在2008年眉山「道泉茶葉杯」全國象棋明星賽上呂欽與苗永鵬之戰中改走包2退2,結果紅方佔優,最終紅方獲勝;(d)在2007年全國象甲聯賽上楊德琪與朱曉虎之戰中改走馬7進8,結果黑方佔優,最終黑勝;
- ③包8平9,俥一進一〔另有兩變:(A) 炮八進二,結果紅優;(B) 炮五平七,結果黑方反先〕,以下黑方有四種不同選擇:(a)在2007年全國象甲聯賽上洪智與李鴻嘉之戰中曾走車1進1,結果紅得子佔優,最終獲勝;(b)在2007年全國象甲聯賽上王躍飛與郝繼超之戰中改走象3進5,結果紅方獲勝;(c)在2009年「蔡化竹海杯」全國象棋精英賽上張申宏與李鴻嘉之戰中改走士4進5,結果紅方佔優,最終紅方獲勝;(d)在2009年全國象棋個人賽上武俊強與李鴻嘉之戰中改走包2進4,結果紅方佔優,最終獲勝;
- ④包2進4,兵五進一,包8進4,兵五進一(另有俥九進一 走法),象3進5,兵五平六,士4進5,仕六進五,以下黑方有 三種不同選擇:(a)在2007年全國象棋個人賽上黃仕清與謝巋之 戰中曾走包2平3,結果雙方互纏而弈和;(b)在2009年「九城 置業杯」象棋年終總決賽上徐天紅與洪智之戰中改走馬7進6, 結果雙方對峙,最終雙方下和;(c)在2010年第4屆「楊官璘 杯」全國象棋公開賽李雪松與陶漢明之戰中改走車1平4,結果

雙方對攻, 最終也戰和。

6. 炮八平六

紅平左仕角炮封右橫俥佔右肋道,是2000年的新興戰術, 可使己方左值能直線出擊,屬當今棋壇的流行變例之一。在 2008年全國象甲聯賽上李少庚與靳玉硯之戰改走值一平二,結 果紅方略先易走,最終紅勝;紅又如炮五平六卸中炮後,黑方有 三種選擇:①包2進3,結果紅先;②包8平9,結果也為紅先; ③在2008年全國象甲聯賽上呂欽與徐紹之戰改走包2退2,結果 雙方對峙,最終雙方戰和。

包2淮3

黑伸右包騎河捉馬,是打破紅炮肋道封鎖的常用而有力的手 段。在2008年全國象棋排名賽上聶鐵文與洪智之戰中里曾走包8 平9,結果在雙方對攻中,黑左翼兵力勢強,結果黑勝;在2008 年全國象甲聯賽上呂欽與卜鳳波之戰中里改走車1平6,紅反控 制局勢佔優,結果紅方獲勝。

- 7. 馬六進七 車1平4 8. 仕四進五 包2進1
- 9. 使九平八

紅亮出左直俥捉包過急,筆者在2014年5月1日勞動節網戰 對抗賽第3局中紅改走俥一平二!包2平7, 俥九平八, 十6淮 5,相三進一,卒7進1,相一進三,車4進3,俥二進六!變化 下去,紅方多兵,大子佔位活躍佔優,結果紅勝。

9. 包2平3!

黑平右包窺傌,屬改進後流行走法。在2008年10月29日山 東省象棋棋王賽上竇紹與王新光之戰中黑曾走包2平7,相三淮 一,包8平9(若士6進5?? 俥一平四,車4進5, 俥八進八,象 7進5, 傌七進九, 車8平6, 俥四平二, 車6平8, 炮六平七, 變

化下去,黑右馬受困,厄運難逃而落入下風),俥一平四,車8 進6,俥四進四,車4進5,俥八進八,象7進5,傌七進九,包9 退1,傌九進七,將5進1,帥五平四,包7平6,俥四進三,車4 退5,俥四平三,包9平6,俥三平四,卒7進1,炮五進四,象5 進3,炮五平三!結果紅大子壓境破城而紅勝。

10. 兵七進一 …………

紅渡七兵保傌,明智之舉。紅如傌七退八??車4進3,俥一平二,包8進4,相七進九,象7進5,俥八平七,包3平7,兵七進一,車4平3,俥七進五,象5進3,兵五進一,士6進5,變化下去,黑子活躍,多卒易走,可以滿意。

10.…… 車4進2(圖68)

11. 俥一平二??? …………

紅亮出右直俥拴鏈車包是呂特大推出的最新探索型中局攻殺

新招?!不知是有意為之,還 是隨手之招?從以下實戰結果 看,是一步有疑問的劣著!

如圖 68 所示,在 2008 年 4月17日的全國象甲聯賽柳大 華與潘振波之戰中紅曾走過相 七進九!包8進2,俥八平 七,包8平3,俥七進三,車4 平3,兵五進一,象7進5,炮 六平七,士6進5,相三進 一,車8進6,俥一平四,卒7 進1,相一退三,卒7進1,俥 四進八,馬3退2,傌三退

黑方 謝 巋

紅方 呂 欽 圖68

一,車8退4,俥四退二,馬2進1,炮七進三,車3進1,俥七進二,象5進3,俥四平三,象3退5,俥三退三,馬7進6,俥三平六。至此,雙方兵卒等,仕(士)相(象)全,紅雖兵種全,但最終戰和。

11. 包8進2!

黑伸左包巡河,窺殺七路兵,好棋!紅左傌立即陷入困境。

12. 俥八進三 包3退3 13. 兵七進一 車4平3

黑退右包兌傌殺兵後,紅優勢已消失殆盡,且已呈現小後手 趨向。黑方由此漸入佳境!最終能修成正果嗎?讓我們拭目以待 吧!

14. 兵五進一 士4進5

黑補右中士固防為上策,如車3進6!兵五進一,士4進5, 俥八平五,包8進2!兵五進一,車3退6!紅中兵難逃,演變下去,黑有反彈力,也是一種不錯的選擇。

15. 使二谁四 象7谁5 16. 相七進九 …………

此時,黑陣形十分穩固。而紅卻難覓反擊之策,揚邊相避追殺是勢在必行了。

16. …… 車3進1 17. 俥八平六 馬7進6

18. 傅二退一 車 8 進 3 19. 兵一進一?? …………

紅現挺右邊兵,空著!紅官炮五平四防守為上策。

19. 包8進1 20. 傌三進五?

紅進右傌盤中路保兵過急,宜先俥六平四!卒7進1,兵三進一,包8平5,俥二進三,馬6退8,炮六進四,馬8進9,炮六平一,車3平9,炮一平三!這樣先後兌去車雙兵卒後,紅棋尚可一搏,優於實戰。

20. 車8進1 21. 炮五平一??

黑伸左車巡河,小心謹慎,等待機會,蓄勢待發,穩正。

紅卸中炮於右邊,看似邊線切入,實則露出破綻。紅宜將計就計,徑走兵五進一!馬6進5,俥六平五,卒5進1,兵九進一,車3平4,炮五進三,車4平5,俥五進二,包8平5,俥五退一,車8進2,兵三進一,車8進3,兵三進一,車8平7,仕五退四,車7退5!變化下去,黑雖多中象,但紅可抗衡,和勢甚濃,優於實戰。

21. … 卒 5 進 1! 22. 炮六平五? … …

黑進中卒,反擊有力,妙筆生輝,由此逐步反先!

紅左炮鎮中不如委曲點徑走炮一平五來得更趨平穩,以下黑如接走卒5進1,炮五進二!車8退1,炮五平七,馬3進5,兵三進一,卒7進1,傌五進三,車8平7,炮七平二,車7進2,炮二進五,象5退7,相三進五,車7平9,炮二平一,車9平6,相九退七!演變下去,局勢平穩。

22.……… 卒5進1 23.炮五進二 馬3進4

24. 傌万银六?? …………

紅馬退左肋道避兌,錯著!再陷困境。紅宜馬五退四(若兵三進一,包8平5!俥二進二,馬6進5,炮一平五,馬5退7,變化下去,黑子位靈活,多卒易走,反先),馬4進6,兵三進一,卒7進1,俥二平四,包8進4,仕五退四,車3平5,俥六平五,包8退3,俥五退二,變化下去,黑雖六子集結,直逼紅中路和右翼,但紅勢優於實戰,尚可支撐。

24.…… 馬4進6!

黑飛馬踏俥,精巧有力,紅要丟子了!

25. 兵三進一 卒7進1 26. 俥六平七 …………

紅棄三兵後,黑形成馬包卒三軍攻城,逼退雙俥,令紅方措

手不及,難以抵擋,頹勢難挽了。紅如硬走俥二平四?包8進 4, 仕五退四, 車3平5, 俥六平五, 後馬進8, 炮一平八, 馬8 進7, 俥五退一, 車8進2! 俥四平二, 馬6進5, 仕六進五, 馬5 進7!帥五平六,車5進1!俥二退三,後馬進5!仕四進五,車5 進3, 傌六進七, 車5退2! 帥六進一(若傌七退六??? 車5進 3!黑速勝),車5平3!俥二進一,馬7退6,帥六退一,車3平 4, 值二平六(若帥六平五?將5平4, 帥五平四, 車4進3, 帥 四進一,車4退1,帥四退一,車4平8!得俥後必勝),車4平 2,炮八退一,卒7進1!演變下去,紅俥炮受困,又殘雙仕,黑 重馬卒勝定。

卒7進1! 27. 俥二平三 包8平5 26.....

黑棄7卒欺值,紅平右值殺卒無奈,如俥二退一???包8平 5, 俥二平五, 前馬進5, 相三進五, 車8進5! 黑速勝。現黑平 包轟炮叫帥, 白得一子勝定。

28. 使三平万 車3 進2 29. 傌六進七 包5 平9

30. 使五平一

紅在少傌缺兵困境下,也欲平值激兌包,力爭和棋。

以下殺法是:包9淮2! 俥一退一,車8進5, 俥一平四,車 8平7! 什五退四, 車7退4, 傌七進五, 十5進6, 傌五進七, 十 6進5, 傌七進九, 前馬進4, 俥四平六(若貪走俥四進三??? 馬 4進3,帥五進一,車7進3,俥四退四,馬3退4,帥五退一,車 7平6! 得俥後完勝紅方),車7進1,仕六進五,馬6進4,帥五 平六,後馬進2, 俥六平七, 車7退3, 傌九進七, 車7平4, 仕 五淮六,馬4退3。馬退象台連環防守,同時壓住紅傌退路。至 此,紅俥馬被困,少子殘相告負。

以下紅如接走傌七退八,車4平2,傌八退七,車2進3,傌

七進六,馬4退2!馬六進七,車2進3,俥七退二,車2退2, 住六退五,車2平1!帥六平五(若貪走俥七進三???馬2進3! 帥六進一,車1進1,帥六進一,車1退2,俥七退一,車1平 4,帥六平五,馬3進5!俥七進二,馬5進7!帥五平四,車4平 6,帥四平五,車6平3,帥五平四,車3退1!馬七退六,車3進 2!車馬冷著,抽俥後完勝),車1退1!黑車抽絲剝繭後淨多馬 卒雙象,必勝紅方。

此局雙方一開戰就步入了五六炮七路傌對屏風馬右橫車過河包對攻來爭空間、佔要隘,爭奪激烈;剛步入中局後,好景不長,就在第11回合紅走俥一平二亮右直俥隨手而錯失和機,以後從第19—22回合先後進右邊兵,盤右中傌,中炮平邊,左炮鎮中四步軟著,使優勢蕩然無存,在第24回合走傌五退六再陷困境,被黑方車包卒聯手,揮包炸炮,兌包爭先,車馬聯手,殺兵破相,蠶食淨盡,最終以黑車雙馬卒士象全完勝紅俥傌雙仕。

這是一盤佈局循規蹈矩,輕車熟路;中局黑方似不在狀態, 一步一步小小軟著釀成了無窮後患,哪怕像頂天立地的特級大師 呂帥在自己錯招面前也只能仰天長歎、不進入狀態是下不好棋的 反面殺局。

第69局 (北京)蔣 川 先勝 (靑島)張蘭天轉五六炮七路傌兌右直車對屏風馬中象士右包過河

- 1.炮二平五 馬8進7 2.傌二進三 車9平8
- 3.兵七進一 卒7進1 4.傌八進七 馬2進3
- 5. 傌七進六 象3進5 6. 炮八平六 …………
- 這是2011年10月22日全國象棋個人賽第8輪蔣川與張蘭天

之間的一場殊死激戰。由於前7輪蔣川取得二勝五和積9分,與「領頭羊」趙鑫鑫的距離拉大到2分,故衛冕之路充滿懸念;張蘭天前7輪取得三勝三和一負可圈可點的成績,因此本輪兩強相遇,蔣川已容不得半點閃失,否則,衛冕之夢將會提前結束。

雙方以中炮先鋒傌(即「七路傌」)對屏風馬進7卒開戰的當前特定局勢下紅走五六炮陣式,相對比較穩健。紅如炮八平七,車1平2,俥九平八,包2進4(若包2進6,以下紅有兩種不同選擇:①在2007年12月首屆「來群杯」象棋名人賽上許銀川與劉殿中之戰中曾走炮五平六卸中炮於六路出擊,結果雙方互纏中,最終黑超前告負;②在2008年全國象甲聯賽上呂欽與謝靖之戰中改走伸一平二,結果紅方控制局面,最終紅勝),兵七進一,包2平3,兵七平八,卒3進1,炮七平八,車2平3,兵八平七,象5進3,炮八平六,象3退5,這樣變化下去,黑反易走,紅方不易掌控局面而黑方佔優。紅另有四變僅做參考:

- ①在2009年全國象甲聯賽上張申宏負聶鐵文之戰中曾走炮 八進二;
- ②在2009年全國象棋個人賽上呂欽勝劉昱之戰中改走俥一 進一;
- ③在2010年全車象甲聯賽上李少庚先和孟辰之戰中改走炮 五平七:
- ④ 在2010年「北武當山杯」全國象棋精英賽上黨斐勝唐丹 之戰中改走俥九進一。
 - 6. 包2進3

在2010年第4屆「楊官璘杯」全國象棋公開賽上金波負蔣川 之戰中黑改走車1平2。

7. 傌六進七 包2進1 8. 俥一平二 士4進5

9. 俥二進四 包8平9

黑平左包兑俥來緩解紅方對左翼施加的壓力,這是黑方在當 前局面下的常見選擇之一。黑也可徑走包2平7,相三淮一,重1 平2, 俥九進二, 包8平9, 俥二進五, 馬7退8, 俥九平八, 車2 進7,炮五平八,包7平1,傌三進四,馬8進7,傌四進六,馬7 進6, 傌六進八, 包9退1, 下伏包1平3和包1平9兩步先手棋, 演變下去,在無車棋殘棋中,黑多卒易走。

10. 俥二進五 馬7退8 11. 俥九平八 包2平7

12.相三進一 馬8進7 13.兵五進一 車1平4

14. 什四進五 包7平3

雙方兌俥(車)殺兵後,黑過河包左右逢源、聲東擊西來迫 使紅左傌定位,著法機警而穩正。

15. 傌七進九(圖69-1) 象5退3???

黑卸中象防左邊馬, 略顯 呆板,如圖69-1所示,徑走 包9退1後黑勢靈活易走。以 下紅如接走俥八進三,車4平 1, 俥八平七, 車1淮2, 兵七 進一,卒1進1,兵七進一, 馬3退2, 傌三淮四, 卒1淮 1, 傌四進五, 馬7進5, 炮五 進四,卒1平2!兵七平六, 車1平3, 俥七進四, 馬2進 3,炮五退一,包9進1!兵六 平七,馬3進1,兵七平八, 馬1退2!至此,雙方雖在万

黑方 張蘭天

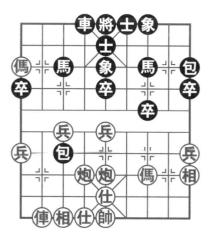

紅方 蔣 川 圖 69-1

纏中紅多中兵,但黑兵種全,下伏包9進4炸邊兵出擊先手棋, 優於實戰,足可抗衡,勝負難斷;紅又如改走炮五平四,象5退 3, 傌九退七,象7進5, 炮四進四,馬7淮6, 俥八進七,車4淮 2, 俥八退四, 車4進4, 俥八進四, 包9平7, 傌三進四, 包3退 3,炮四平七,車4平6,傌四進二,車6平8,俥八退二,車8進 3, 什五银四, 重8银5, 值八平四, 重8淮3! 炮六平七, 卒9淮 1,兵七進一,車8平9!變化下去,紅雖有過河兵參戰,但黑多 中象,下伏卒7淮1渡河助戰先手棋,優於實戰,足可抗衡。

16. 俥八進三 包3進2 17. 使八平七 象3淮1

18. 俥七退三 車4進4 19. 傌三進二 馬7淮8

黑急進左外肋馬頂傌出擊,明智之舉。黑如包9進4?炮五 平三, 馬7退9(若包9平7?? 俥七進二!變化下去黑將失 子),傌二進一,象7進5,俥七進二,包9退2,俥七平一,卒 7淮1(若硬走包9平8?傌一退二,馬9退7,俥一進二,包8退 2, 傌二進三, 馬7進6, 傌三進一!下伏俥一平二得子先手棋, 紅大優),相一淮三,象1退3,炮六平五!演變下去,紅反多 兵,子位靈活易走。

20. 俥七進二 包9平5??

黑左包鎮中錯失良機。黑官包9平8! 傌二退四,包8平5, 兵五進一,卒5進1,馬四進三,包5進5,相七進五,象7淮 5, 俥七平二, 象5進7, 俥二進二, 卒5進1, 均勢。故只有一 絲不懈怠,有先必爭,才能頂住紅方攻勢。

21. 使七平万(圖69-2) 馬3淮2???

紅護中兵正確,失去中兵獲勝艱難。

黑進右外肋馬,再錯失求和良機。如圖69-2所示,黑宜卒5 進1! 傌二退三,卒5進1,俥五進一,象1退3,傌三進四,馬8

第一章 五六炮對屛風馬互進七兵卒 **361** 進7, 俥五退一, 車4平6, 炮 **黑方 張蘭天** 五進五,象7進5, 傌四退

進7, 俥五退一, 車4平6, 炮 五進五,象7進5, 傌四退 三,馬7退8, 俥五平六,卒9 進1,相七進五,馬8退7,相 一退三,馬7進5, 俥六進 三,車6平4! 俥六退一,馬3 進4, 傌三進二,馬5進6! 變 化下去,紅雖兵種全,但和勢 甚濃,優於實戰。

22. 炮五平三! …

雙方兌傌馬炮包後,紅連 續運俥搶佔要隘,現巧卸中炮 窺打左翼底象,旨在先打亂黑

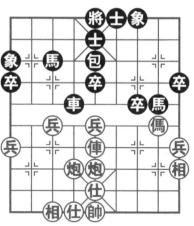

紅方 蔣 川 圖69-2

方陣形結構,迫使黑揚起邊象,不給黑左馬退守邊路機會,是一種在現行情況下的強制性手段,也是一步爭先奪勢的好棋!

22. 象7進9 23. 炮三平二

紅兩步閃擊逼走底象,現又追馬,屬連續攻殺的有力組合戰 術,也是上個回合打象的延續,旨在迫使黑棄卒失去反擊力量。

23. … 卒7進1

黑果斷棄7卒保馬,明智的選擇。黑如誤走馬8退7??? 傌二進三!象9退7,炮六平三!紅雙炮齊鳴,趁火打劫,黑方厄運難挑,很快將宮崩城倒,紅勝利在望。

24. 相一進三 車4平7 25. 相三退一 …………

紅方連續進退右邊相,子位沒變,卻殘去了7路卒,得卒更得勢,這就是蔣川特級大師高超的運子技巧和深厚的反擊功力的生動體現,招法精準,令人擊節,著法強硬來保留還架中炮的權

利。

25.………… 馬2退4 26.炮六平五! …………

黑右馬退右肋,意要強攻紅方中路來化險為夷;紅左仕角炮鎮中,強勢保護中兵,伺機反擊。雙方針鋒相對,互不相讓,彰顯了蔣特大勢在必勝的強硬態度,紅方由此步入佳境!

26. … 卒5進1???

黑強挺中卒反擊,本局最大敗筆!此時黑方陣形凌亂:雙象飛兩側,中路很空虛,中包又無根,不適宜反擊!黑宜徑走馬8退7!相七進九,象1退3,俥五平八,士5退4,俥八進六,馬4進5,俥八平七,士6進5,俥七退二,馬5進4,仕五進六,包5進5,兵七進一,包5退2,帥五平四,包5平6,仕六進五,象9退7,帥四平五,包6平5,帥五平六,象7進5,兵七進一,車7進2!下伏車7平8捉雙和車隨時可殺雙邊兵的先手棋,總之在以下雙方亂戰中,黑方機會不少,優於實戰,足可抗衡。

27. 俥五平八! …………

紅卸中俥到八路,好棋!紅方抓住黑方暫時不敢渡中卒殺兵 的機遇,閃擊到黑空虛薄弱的右翼,志在必得。

27. …… 包5進3 28. 俥八進六 ………

黑飛中包炸中兵無奈。黑如馬4進5?? 俥八進四,象1退3, 俥八進二, 士5退4, 俥八平七, 士6進5(右象9退7?? 俥七退三!演變下去,紅下伏俥窺殺雙邊卒先手棋,且多邊相佔優),兵七進一,包5平8, 傌二退四,車7平6, 傌四進五,包8平5, 炮五進一,車6進2, 俥七退二,象9進7, 炮二平八,將5平6, 炮八進七,將6進1, 傌五進三,包5平7, 炮五退一!演變下去,紅多過河兵和邊相也佔優勢。

紅沉俥叫將,先發制人,正確!紅如直接走帥五平四!象9

退7,炮五進三,車7平5,俥八進六!士5退4,炮二平五!馬8 進6,炮五進三,包5平8,俥八退七!也是一種勝法。

28. … 士5退4 29. 傅八退三 馬4退6??

黑宜馬4進6! 傌二退四,車7進2,傌四進五,士6進5, 傌五淮四,將5平6,傌四淮二,將6平5,倲八平九,馬6淮

4, 值九平三, 車7退3! 傌二退三, 馬8淮9, 傌三淮一, 馬9淮

7, 炮二退一, 馬4進5, 相七進五, 馬7退5, 帥五平四, 包5平

6, 傌一淮三, 將5平6, 傌三退五, 馬5淮3, 傌五退三, 包6退

3, 兵九進一, 馬3退4, 兵九進一, 馬4進5, 傌三進二, 將6平

5, 傌二退一, 變化下去, 紅雖淨多雙高兵佔優, 但黑棋還可下, 戰線較長, 優於實戰。

30. 兵七進一 士6進5 31. 兵七平六 包5進1

32. 帥五平四! …………

紅出帥助攻,御駕親征,佳著!由於紅右外肋傌存在,不給 黑車7平6叫帥機會,令紅勢大優,必有得子機會勝定。

32. 包5平4 33. 俥八退三 包4退1

34. 俥八平四! 馬6退8

紅連續運俥驅包欺馬,步入絕殺佳境!

現黑退馬避捉,又護底線避殺,實屬無奈之舉。黑如硬走包4平6?? 俥四進一!車7進5,相一退三,馬8進6,兵六平五,前馬進5,相七進五,卒5進1,傌二進一!演變下去,紅也多過河兵多炮勝局已定。

35. 兵六平五 包4平5 36. 兵五平四!

紅俥佔右肋後,連續平兵殺中卒,現又逼左象台車,必得子後,一舉制勝!以下黑如接走車7退1,炮二進三,車7平8,俥四平三!將5平6(若馬8進7??兵四平三!馬7退8,炮二進

三! 車8退2, 傌二進三, 車8退1, 兵三平四, 下伏傌三進一踩 邊象叫殺凶著!紅勝),值三淮六,將6淮1,炮二淮三,重8 淮2, 值三退一, 將6退1, 兵四淮一! 車8平6, 炮五平四! 黑 車被拴,紅淨多炮丘完勝。

此局雙方一開戰就展開了五六炮七路馬對右包打馬平包兒值 的「鬥炮」之爭來爭空間、搶地盤, 万不相讓; 步入中局後, 雙 方爭奪准入了白熱化:紅揚右邊相挺中兵補右中什, 堅右包左右 逢源殺兵, 泊使紅左傌定位後又亮右貼將俥追包, 紅在第15回 合馬入邊陲後, 里卻接走象5退3棄右包殺馬, 錯失抗衡良機。 以後雙方為搶佔中路展開一系列爭鬥:紅連續揮炮揚相逼象追馬 殺卒步入佳境,以後又傌不停蹄地鎮中炮卸中值,棄中兵渡七 兵,出主帥亳肋值,不給黑方任何喘息機會,最終連續平兵殺卒 欺重,得子擒將。

這是一般佈局按部就班在產路展開;中局搏殺里退象殺傌棄 包遭來橫禍,紅方牢牢掌控局面,一發而不可收,最終得子得勢 不饒人而攻營拔塞的精彩殺局。

第70局 (日本)池田彩歌 先負 (中國)王琳娜 轉五六炮過河俥左中什對屏風馬7路馬高右橫車佔右肋道

- 1. 炮 平 五 馬 8 淮 7 2. 傌—淮三 車9平8
- 3. 使一平二 馬2 進3 4. 兵七淮一 卒7淮1
- 5. 使一進六 馬7進6

這是2010年11月15日第16屆亞洲運動會象棋賽女子組第3 輪池田彩歌與王琳娜之間的一場精彩廝殺。雙方以中炮過河俥對 屏風馬7路馬万淮七兵卒拉開戰幕。黑先淮左馬駿河這路變化在

- ①馬6進7,以下紅有兵五進一和傌三進五兩種不同走法,變化結果前者為紅方稍優,後者為黑可抗衡;
- ②馬6進8,以下紅有馬三進五和兵三進一兩種不同走法, 結果前者為在對攻中紅較易走,後者為黑方反先;
- ③卒7進1, 傅四退一, 卒7進1, 以下紅有俥九進一和炮八 進四兩種不同下法, 結果前者為紅多子佔優, 後者為紅方略先。

黑又如象3進5, 傌八進七, 馬7進6, 炮八平九, 包2退 1。以下紅方有四種不同選擇變化:

- ②炮五平四,士4進5,俥九平八,包2平3。以下紅有俥八 進八和俥二退二兩種不同下法,結果前者為紅方較優,後者為雙 方不變作和;

 - ④炮五進四,結果紅優。

黑再如象7進5, 偶八進七,包2進1, 俥九進一,車1進 1, 俥九平六,車1平6, 兵五進一,馬7進6, 兵五進一(若走 俥六平四,卒7進1,兵三進一,馬6退8, 俥四進八,士6進 5,下伏包8平6關住紅肋俥的先手棋,黑勢不錯),卒5進1, 俥二平七,包2進3,傌七進五(若俥六進二??包2平7,相三 進一,包8進4,俥六進一,包7平3!黑方反攻佔優),以下黑 有馬6進5、包2平3和包2平7三種不同下法,結果前者為紅方 勝勢,中者為紅方優勢,後者為雙方均勢。

6. 值一平四

紅平右肋俥捉馬,屬20世紀50年代的走法。現在紅多走傌八進七,象3進5,炮八平九,車1平2,俥九平八,包2進6。 以下紅方有三種不同選擇:

- ①傌三退五,以下黑有卒7進1和士4進5兩種不同走法,結果前者為黑可抗爭,後者為紅方易走;
- ③ 傅二退二,卒7進1, 傅二平三,包8平7, 傌七進六,馬6進4, 傅三平六,車8進6,以下紅有炮五平六和俥六平三兩種不同下法,結果前者為黑方佔優,後者為黑方勝定。
 - 6. 馬6進7 7. 炮八平六?

紅炮平左仕角,成五六炮陣式,可能是紅方臨場的即興之招,看似厚實,實則是定位過早,易遭被動,以下實戰可證實。紅宜徑走傌八進七!卒7進1,俥四平三,包2進4,俥三退二,馬7進5,相七進五,包8平6,傌七進八!下伏俥九平七捉死右過河炮的先手棋,紅方顯而易見佔優,好走。

- 7. …… 車1進1 8. 傷八進七 車1平4
- 9. 什六淮五 車8淮1!

10. 俥四银二? 車8平7!

紅退右肋俥巡河,軟手!導致陷入被動。紅宜炮五平四,既可阻止黑車8平6強行兌庫,又為以後伺機補中相調整陣形打下

基礎,演變下去,紅仍可略先。

黑車平7路, 同機強進7路卒渡河欺俥護馬, 以紅右翼薄線 為突破口發威出擊,著法強硬,刻不容緩。

- 11. 俥四平六 車4進4 12. 傌七進六 卒7進1!
- 13. 俥九平八 包2平1 14. 俥八進六?? ……

紅伸左直俥過河窺殺雙卒,劣著!錯失良機,誤認為出直俥 佔據卒林線後平值殺卒壓馬可佔據先手,其實紅官炮五進四先拿 實惠,再同時簡化局勢為上策。以下黑如接走馬3進5,傌六進 五,包1平5, 俥八進五,象7進9, 俥八平二! 左俥右移,增援 紅右翼薄弱底線成功,足可與黑方抗衡。

14. …… 象 3 進 5 15. 炮 六平七?? ……

紅平左炮窺打3路卒,空著,白讓黑方多走了一步棋,同樣 運炮,紅仍官先炮五進四先發制人為上策。以下黑如馬3進5 (若士6進5?? 俥八平七,包1進4,炮五平九,馬3進1,俥九 平九,包1平3,相七進五,下伏俥九退三捉右包凶著,演變下 去,紅多兵易走),傌六進五,車7進2,傌五退六,包8進3, 值八平七, 車7平3, 傌六進七, 包1進4, 傌七退五, 卒7平 6, 炮六淮一, 包8平7, 傌五退三, 卒6平7, 相七進五, 卒7平 6,炮六平三,包1平7,簡化局面後,雙方兵卒等,仕(士)相 (象)全,難以淮取,和勢甚濃。

馬7進5 16.相七進五 卒7進1

17. 傌三银一?? …………

紅右傌退邊陲,劣著!同樣退傌,紅宜傌三退二,以下尚有 馬二淮一的伺機出擊機會,優於實戰,可以周旋。

- 17.…… 車7進3(圖70)
- 18. 炮七平六??? …………

紅炮回左仕角,意防黑車 7平4, 構思被動, 這與紅方 整盤棋採取的過於消極保守戰 術有關,給人一種草木皆兵的 感覺。敗著!如圖70所示,紅 官徑走傌六進七,以下黑如接 走包1進4, 俥八退三, 包1退 1,炮七平九!變化下去,黑 雖多過河卒參戰佔優, 但紅較 實戰要頑強,以下尚有機會反 擊。

> 卒3淮1! 18.....

19. 兵七進一 車7平3

22. 炮七平九 卒1進1

24. 炮九退二 車4進4

20. 炮六平七 車3平4 21. 俥八退二 包1進4!

23. 傌六退七 包1平3

黑方抓住戰機,及時兌卒活馬,平車捉傌牽俥,揮包過河炸 兵,挺邊卒包壓傌,不給紅炮簡化局勢機會。至此,紅已完全處 於被動挨打、陷入困境的局面,難以自拔。

25. 俥八平七 馬3進4 26. 兵五進一 包8進5

27. 什万淮四???

紅揚仕攔包打馬,又一個敗筆!導致丟子速敗。紅官徑走傌 七進五,包3平2,傌五進三,象5進7,兵五進一,卒5進1, 傌三進五,士6進5,炮九平六,演變下去,紅雖少雙兵處劣 勢,但反擊頑強,優於實戰,尚可周旋,不致速敗。

以下殺法是:車4平9!仕四退五,包8平3!炮九平七,前

黑方 王琳娜

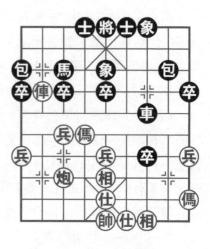

紅方 池田彩歌 圖 70

包退2!炮七進四,車9退2!黑方連砍雙碼,棄包炸俥,現又回車殺邊兵,以淨多車馬三個高卒完勝紅方。

此局雙方一開戰紅方就過早走了五六炮陣式,易遭被動,在第10回合退肋俥巡河陷入被動,在第14回合走俥八進六錯失良機,在第15回合走炮六平七空招,在第17回合走傌三退一受困,紅方連續被動後導致在第18回合竟然走炮七平六回左仕角,導致黑勢步入佳境。但到了第27回合紅走仕五進四攔包導致連丟俥傌失勢,黑卻多兩子、三個高卒完勝。

這是一盤紅方從佈局起就採用消極防守戰術,導致中盤五次 走漏而陷入絕境,再次驗證了「主動進攻在某種情況下是為了更 好地防禦」是千真萬確的,而過於消極防守是要不得的,是沒有 出路的反面精彩殺局。

第71局 (上海)黃杰雄 先勝 (天津)江 勇轉五六炮過河俥兌左直車對屏風馬7路馬右包封俥打三兵

- 1. 炮二平五 馬8進7 2. 傌二進三 卒7進1
- 3. 使一平二 車9平8 4. 使二進六 馬2進3
- 5. 炮八平六 車1平2 6. 傌八進七 馬7進6
- 7. 俥九平八 包2 進4

這是2012年春節網戰友誼賽第4局黃杰雄與江勇之間的一場精彩的「短平快」廝殺。雙方以五六炮過河俥對屏風馬進7卒7路馬右包封俥拉開戰幕。紅亮左直俥出擊,屬當今棋壇改進後流行變例。以往網戰多走紅俥二平四,馬6進7,炮五平四,士6進5,俥九平八,包2進4,兵七進一,包2平3,相七進五,車2進9,傌七退八,包8進4,炮六進一,變化下去,雙方互纏,各

有顧忌,但黑多卒易走。

黑進右包封俥,也屬改進後著法。以前網戰流行補右中象,即黑走象3進5,俥二平四,馬6進7,炮五進四,馬3進5,俥四平五,卒3進1,俥五平一!車2平3,相七進五,包8平7,俥一平九,包2平3,俥九平七,變化下去,紅雙偶被壓,但多雙高兵佔優易走。

8. 兵七進一 …………

紅挺七兵活傌,旨在積極對攻中取得優勢。紅穩健走法應是 俥二退二,士4進5,俥八進二,卒7進1(棄卒是要擺脫車包受 牽)!俥二平三,包8平5,仕六進五,車8進4,兵七進一(若 俥三進五??則包5平7!變化下去,紅俥受困反而不利),包5 平7,炮五平四,象7進5,相七進五,包7退2,俥三平四,包2 平7,傌三退一,車2進7,炮六平八,馬6退7,演變下去,雙 方子力對等,平分秋色。

8. … 卒7進1

黑渡7路卒,捉俥壓兵,成對攻之勢,明智之舉。黑如徑走 士4進5,以下紅有兩種選擇:

- ①炮五進四!馬3進5,俥二平五!包8進5,相七進五,象7進5,俥八進二!變化下去,紅多中兵易走略優;
- ②俥二平四,馬6進7,傌七進六,馬7進5,相七進五,包 8進4,傌三進四,車8進2,傌四進五,馬3進5,俥四平五!下 伏中俥可殺邊卒3路卒先手,紅兵種全,多卒佔優。

9. 俥二平四(圖71) 包2平7???

黑飛右包炸三兵,棄馬貪攻敗著!黑方雲集車馬雙包卒五子 於紅右翼,企圖棄馬揮包炸右底相來打開缺口,實際上是徒勞無 益的。如圖71所示,黑宜馬6進7,以下紅有兩種選擇:

①炮五平四,包2平3,相七進五(若俥八進九,包3 進3,任六進五,馬3退2,馬 多象卒易走),車2進9, 七退八,包8平5,炮四進 七???車8進1, 位若炮四進七???車8進1, 位据之二,車8平6, 個別 是二,車8平6, 是3平4!變化下去, 是3平4!變化下去, 至2,炮六進二,車8進 2,炮六退二,車8退2,如雙 方不變可判和:

黑方 江 勇

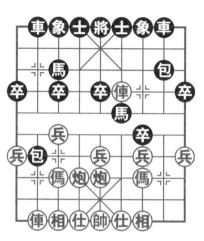

紅方 黄杰雄 圖71

②炮五進四,馬3進5,俥四平五,包8平5,相七進五,卒7平6,傌七進六,包2退5,俥五平七(若傌六進七??包2平5!雙方兑俥車後,黑子活躍易走),車8進2,俥八進七,卒6平5!下伏包5進4的抽車先手棋,黑足可抗衛。

10. 俥八進九! …………

紅方將計就計,主動兌俥,接受挑戰,是一步實施誘敵深 入、得子入局的好棋!紅方由此步入佳境。

10. … 包7進3

11. 帥五進一 馬3退2

黑退馬追回失車無奈,如包8平7?俥四退一!馬3退2,炮 五進四,馬2進3,炮五退二!包7進5,傌七進六,車8進8, 帥五進一!後包平9,傌六進五,士6進5,傌五進七,象7進 5,帥五平四,車8退8,炮六平一!紅多兩子勝。

12.俥四退一 包8進6??

在棄子失先卻無成、黑方壯志也難酬的困境下,伸左包至下二線,敗筆!加速了敗程。黑如改走馬2進3,炮六進五!包8平5,炮五進四,士4進5,帥五平六,車8進3,傌七進六,將5平4,炮六退一,車8進5,傌三退五,馬3進5,傌六進五,車8退2,俥四退二,卒7進1,俥四進一,下伏炮六退三拴鏈黑車卒的先手棋,黑也少子,難保不敗。

13. 炮万進四! …………

紅炮炸中卒,成空心中炮殺勢,紅多子大優勝定。

以下殺法是:馬2進3(若卒7進1??炮六進二,以下黑有兩變:①車8進5??炮六平五,車8平5,兵五進一!多傳必勝;②將5進1???炮六平五,將5平4,傅四平六!紅勝),炮五退二,車8進3,傌七進六,卒7進1,傌六進五,士6進5(若士4進5??帥五平四,包7退1,帥四進一,卒7進1,炮六平三!象7進5,傌五進七!車8退3,傅四平六,車8進7,傅六進四!紅捷足先登擒將),傌五進三,士5進6(若車8平5,或走馬3進5,或走象7進5,則傅四進四!紅速勝),傅四進二(也可炮六進三),將5進1,傅四退一!將5進1(若將5退1或走將5平4,則傅四平五或走傅四平六,紅也速勝),傌三退五,將5平4,傅四平二!卒7進1,俥二進一,象3進5,炮五平六!疊殺,紅勝。

此局雙方一開戰就捲入了五六炮對右包封俥之爭:當紅挺七 兵、平右俥追馬時,黑方竟然在第9回合走包2平7棄馬炸三兵 直窺殺三路底相,要冒險進攻,而紅方毅然主動兌俥接受挑戰, 誘敵深入,設下陷阱,令黑方在第12回合走包8進6加速敗程。 紅方抓住機會,炮炸中卒,退炮躍傌,殺士逼將,殺車退傌,藉

中路傌炮之威, 逼黑補象, 雙炮疊鉛。

這是一盤佈局黑方貪攻棄子、誤入歧途,紅設下陷阱、兌俥 殺馬、飛炮淮俥、攻殺銳利、精準打擊、不留死角、一氣拿下的 「短平快」精彩殺局。

第72局 (長春)金 陽 先負 (上海)黃杰雄 轉五六炮七路傌炮打中卒對屏風馬右中十左包封俥炸中兵

- 1. 炮二平万 馬8淮7 2. 傌二淮三 馬2淮3

- 3. 傅一平二 車9平8 4. 兵七進一 卒7進1
- 5. 傌八進七 士4進5 6. 傌七進六?? …………

這是2014年5月1日國際勞動節網戰友誼賽第5局金陽與黃 杰雄之間的一場扣人心弦的「短平快」格鬥。雙方以中炮右直值 七路馬對屏風馬左直車右中十万淮七兵卒拉開戰幕。紅躍左馬盤 河出擊, 劣著! 後防還沒站穩腳跟, 就急功近利冒險進擊, 易漕 黑方暗算。紅官先穩住陣腳改走俥二進六為上策,黑如接走象3 進5, 俥二平三, 包2進4, 兵三進一, 卒7進1, 俥三進一, 卒7 進1, 傌三退五, 包8進7, 兵五進一。以下黑方有兩種選擇:

- ① 車8 進8, 炮八退一, 車8 退2, 兵九進一, 車1 平4, 俥 九進三,包2平6,炮五進一(是一步棄回一子化解黑方攻勢並 要掌控局勢的好棋)!包6平1,炮五平二,包1平8, 俥三退 四,包8進1,傌七進五!變化下去,黑雙包處境艱難,結果紅 多子入局;
- ②車8淮6,兵九進一,車1平4,炮五平一,車4淮4,俥 九進三, 包2平6(若車4平6?? 炮一平四, 車8進2, 馮五進 六!演變下去,黑色卒難逃厄運,紅勢仍優),傌五淮四!卒7

平6,炮一

平6,炮一平三,卒5進1,兵五進一,車4平5,仕六進五,包8 平9,相七進五,馬3進5,俥三退三!變化下去,紅陣形穩固, 多子得勢大優,結果多子多仕相獲勝。

6. …… 包8進4 7. 炮八平六?? ………

紅左炮平仕角過急,易遭黑包突然襲擊,宜先鞏固中防為上策,紅徑走仕四進五靜觀其變,黑如續走象3進5,炮八平六,包2進3,傌六進七,包2進1,傌七退八,馬7進6,俥九平八,包2平7,傌八進七。以下黑有兩種選擇:

①車1平4?? 俥八進七!車4進2,兵九進一!下伏炮六平九 從邊路窺打邊卒出擊的先手棋;

②車1平2? 俥八進九,馬3退2,傌七進八,馬2進4,兵九進一!下伏傌八退九踏邊卒的先手棋,均優於實戰,足可一搏。

7.…… 包8平5(圖72)

8. 炮万谁四??

紅飛炮炸中卒,解將還將,敗著!導致由此落入黑所設陷阱而難以自拔,飲恨敗北。如圖72所示,紅宜仕四進五!先避一手為上策,黑如接走車8進9,傌三退二,車1平2,俥九平八,包2平1,俥八進九,馬3退2,傌二進三,包1平5,傌三進五,包5進4,傌六進七,象3進5,傌七進八,卒1進1,傌八退

黑方 黄杰雄

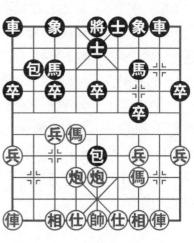

紅方 金 陽 圖72

七,馬2進3,馬七退九。變化下去,雙方在無俥(車)棋戰中,局勢平穩,紅多邊兵易走,強於實戰,戰線甚長,勝負一時難料。

8.…… 馬3進5 9. 俥二進九 馬5進4!

黑右馬連續踩炮踏馬,果斷棄車攻殺,如箭在弦,妙手連珠,惡手連施,出其不意,攻其不備,耐人尋味,令人拍案叫絕!下伏包2平5的疊中包絕殺凶招!黑大優。

10. 俥二退五 包5退3!

黑中包退卒林線,伏雙包催殺凶著,強大攻勢猶如水銀瀉地,一發而不可收!是一步抓人眼球的好棋!至此,黑方由優勢開始順其自然地轉化為勝勢了。

11.帥五進一 卒7進1 12.俥二平三 馬4進6

13. 帥五平六?? …………

紅卸中帥,加速敗程,敗筆!紅宜炮六平四!包2平5(若包5平6??? 傳三平四,馬7進8,傅四進一,包2平6,傅四平二!前包進4,傅九進二,車1平2,帥五退一!變化下去,黑方攻勢蕩然無存,消失殆盡;紅反有雙傳多兵,扭轉乾坤而大優),帥五平四(若帥五平六??? 車1進1,傅九進二,車1平4,炮四平六,車4進3,任六進五,後包平4,帥六退一,車4進3!帥六平五,馬6進7!黑速勝),後包平6,炮四進五,包5平6,傅三平四,馬7進8,傅四進一,士5進6,傅九進二,車1平2,傅九平五,士6退5,傅五進一!車2進4,傅四進一!馬8退6,傅五平四!變化下去,紅反多兵易走,優於實戰,勝負難料。

13. …… 包2平4 14. 炮六平五 車1平2

15. 什六進五 象3進5 16. 仕五進四 馬6退4

17. 炮五平六 車2 淮 7! 18. 帥六银一 …………

紅退帥無奈,如硬走俥三平六??車2平4!帥六平五,車4 退2!黑方得俥後,淨多兩個子也必勝。

18. … 馬4進5!

黑藉雙包之威,馬進中相位,馬包同時叫殺,馬到成功,攻 營拔寨,黑方棄子強攻,完勝紅方。

此局雙方一開戰就步入了「馬包爭雄」大戰:紅方還未站穩腳跟就急功近利,強行突擊,在第6回合走傌七進六遭黑暗算,在第7回合又走炮八平六過早「未雨綢繆」而突遭襲擊,在第8回合更是貿然走炮五進四解帥還將,跌落陷阱而一蹶不振,被黑方右馬棄車攻殺,連踩傌炮,退中包催殺,棄卒引俥,右馬叫帥,補象固防,車捉肋炮,馬到成功!

這是一盤紅方急功近利、自亂陣腳、一味求速、反難成事、 過度搶攻、自毀長城,而黑方卻反客為主、見縫插針、精準打擊、強勢出擊、細膩至極、不留後患,令紅方只有招架之功而毫 無還手之力的「短平快」精彩殺局。

第73局 (上海)黃杰雄 先勝 (洛陽)李浩然轉五六炮左直俥過河盤頭傌對屏風馬左包封俥打中兵右中士

- 1. 炮二平五 馬8進7 2. 傷二進三 卒7進1
- 3. 炮八平六 馬2 進3 4. 傌八進七 車1 平2
- 5. 使一平二 車9平8 6. 使九平八 包8淮4

這是2014年1月1日元旦網戰友誼賽第5局黃杰雄與李浩然 之間的一盤精彩的「短平快」之戰。雙方以五六炮雙直俥對屏風 馬進7卒左包封俥開戰。黑進左包封俥,屬20世紀90年代初就

經過改進後的流行變著,至今仍長盛不衰。黑另有三變:

①卒3進1, 俥八進四(若先俥二進四,包8平9, 俥二進五,馬7退8, 俥八進四!變化下去,紅方易走),包2平1, 俥八進五,馬3退2, 俥二進四,馬2進3,兵七進一,包8進2,兵三進一,象7進5,變化下去,雙方均勢;

- ②士4進5, 傅二進六, 包8平9, 傅二平三, 車8進2, 傅八進六, 包2平1, 傅八平七, 車2進2, 傅三退一! 象7進5, 傅三進一, 變化下去, 紅淨多雙兵佔優, 易走;
- ③象3進5, 俥二進四, 包2進2, 炮六進五, 馬7進8, 炮 六平二, 車8進2, 兵七進一, 變化下去, 紅子開朗易走。

7. 俥八進六 士4進5

黑先補右中士固防,老練而穩健。黑另有兩變可做參考:

- ①卒3進1?兵七進一,卒3進1,俥八平七,馬3退5,俥七退二,象3進5,兵三進一,卒7進1,俥七平三,車2平3,俥三平八,包2平4,傌三進四,包8進2,仕四進五,演變下去,雙方雖子力對等,但紅方子力活躍較優;
- ②象3進5,兵七進一(也可俥二進一,以下黑有士4進5和 包8平5兩種不同下法,結果均為紅較易走),士4進5,仕四進 五(亦可兵五進一!包2平1,俥八進三,馬3退2,俥二進一, 變化下去,紅也易走),包2平1,俥八平七。以下黑有車2平 3、車2進2和馬3退4三種不同走法,結果前者為紅方佔優,中 者為紅反佔先,後者為紅有過河兵較好。

8.兵七進一 …………

紅急進七兵活傌,屬改進後流行變例。紅另有3種不同選 擇:

① 俥八平七,馬3退4(若包8平5,傌三進五,車8進9,

傳七進一!演變下去,紅一俥換雙較好,易走),俥七平八,象 3進5,兵五進一,車2進1,以下紅有兵七進一和炮五進一兩種 不同走法,結果前者為雙方各有千秋,後者為雙方互纏中黑勢不 差;

②仕四進五,以下黑有三種不同選擇:包2平1、卒3進1和 象3進5三種不同弈法,結果前者為黑方先手,中者為紅方佔 先,後者為紅一車換雙反優;

③ 值二進二,象3進5(另有馬7進6和卒3進1兩種不同弈 法, 結果前者為紅方佔優, 後者為雙方對峙), 兵七淮一, 以下 黑方有三種不同選擇:(a)馬7進6,紅有炮六退一和什四進五兩 種不同著法,結果前者為紅較易走,後者為紅得子較好;(b)包 8退3,紅有兵五進一和什四進五兩種不同下法,結果前者為紅 有過河兵佔優,後者為雙方均勢;(c)包2平1, 俥八平七, 馬3 退4(若車2進2保馬後,紅有俥七平九和兵七進一兩種不同走 法, 結果前者為紅方佔優, 後者為紅多子較優), 兵七進一(若 **俥七平九**,包1平3,兵七進一,象5進3, **俥九平七**,象7進 5,炮六進四,以下黑有馬7進6和卒9進1兩種不同弈法,結果 前者為黑方易走,後者為紅方反優),車2進6,傌七進六(若 兵七平六,車2平4,仕四進五,車4退2,俥七平九,包1平 3,相七進九,包3進4,俥九退二,馬4進3,兵三進一,馬3進 2,變化下去,雙方對峙)。以下黑方有車2退1和車2平4兩種 不同走法,結果前者為紅多兵較優,後者為局勢平穩,紅雖兵種 好,但也易和。故紅挺七兵,意在誘黑方平包打中兵。

8. 包8平5

黑平左包炸中兵,先手叫帥,意欲取得多兵之利,是上一著 補右中士計畫的續招。

9. 傌三淮万 …………

紅棄俥換炮搶攻, 意欲掌 控局勢, 兇悍犀利, 刻不容 緩!紅另有兩變可做參考:

①什六淮五?? 重8淮9, **傌三退二**,包2平1, 俥八進 三,馬3退2,以下紅有兩種 不同的選擇:(a)炮六淮七? 將5平4, 傌七進五, 象3淮 5, 兵三進一, 卒7進1, 傌五 淮三,包1淮4,傌二淮三, 馬7淮6,變化下去,黑多卒 較優;(b)傌二進三?包5平

黑方 李浩然

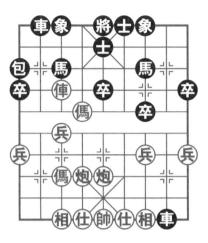

紅方 苗杰雄 圖 73

3, 傌三淮五, 包3淮3, 兵三淮一, 卒7淮1, 傌五淮三, 馬7淮 6,黑方多象多卒較好,易走,明顯在無俥(車)棋戰中黑方反 牛。

②炮五淮四??? 馬3淮5, 俥二淮九, 包2平5! 傌三淮五, 車2淮3! 俥二退三, 包5淮4! 炮六淮四, 車2淮3, 傌七淮五, 車2平5,相三進五,卒1進1,黑得子大優。

車8進9 10. 傌五進六包2平1

11. 俥八平七(圖73) 車2淮2???

黑高右車保馬,敗著!導致陷入困境,危機四伏而敗走麥 城。如圖73所示,黑官徑走馬3退1! 俥七進二(若碼六進四?? 包1平6, 俥七平五, 象3進5, 炮五平四, 變化下去, 黑方多子 佔優),包1平5(若馬7進6?? 俥七平九!馬6進7, 俥九平 六,馬7進5,相七進五,卒5進1,炮六退一,車2進2,炮六

4.16

平五!車8退6,炮五進四!車8平5,炮五退二,象7進5,兵七進一!演變下去,紅子活躍易走,較優),俥七平九,車8平7!傌六進四,士5進6,俥九退二,士6進5,俥九平五,車7退3,炮六進四,包5進5!相七進五,車2進2!變化下去,紅殘去底相,黑方下伏車2平5兌車先手棋,黑易走,優於實戰。

12. 傌六進四 包1退1

黑退右邊包,不給紅右傌四進三催殺機會,明智。黑如誤走車8退8??炮六進六!車8進6,傌四進三,將5平4,炮六退四,將4進1,俥七平六,士5進4,俥六平五,士4退5,俥五平六,士5進4,俥六平八!將4平5,俥八進一!將5平6,俥八平七!連殺車馬後,紅淨多兩子勝定。

13. 炮六進五 馬3退4

黑退馬避打車無奈,如硬走包1平3?? 傌四進三!包3平7,炮六平八!象7進5,俥七進一,下伏炮八進二凶著,紅反多子得勢勝定。

14. 炮六進一 車2平6 15. 俥七平五! …………

紅炮塞象腰,現又俥掃中卒,令黑方危機四伏,潰不成軍, 危在旦夕,頹勢難挽。

以下殺法是:車8退6,炮六退五!車8平6,俥五平四!車6平5,炮六平五!黑中車難逃,以下黑如續走車5進4,傌七進五,象7進5,俥四平三,包1進1,兵三進一,卒7進1,傌五進三,包1平4,傌三進四,包4退1,俥三進一!再殺一馬後,下伏俥三平五殺中象凶招,紅多子完勝黑方。

此局雙方一開局就進入了五六炮對左包封俥之爭:紅左俥過 河挺七兵,黑補右中士,平左包炸中兵來佔要隘、搶空間,步入 臨戰狀態;可好景不長,剛步入中局,紅俥左過河俥殺卒驅馬

後,黑在第11回合走車2進2高右直車保馬而陷入困境,被紅方 傌赴臥槽,炮塞象腰,俥殺中卒,棄傌抽車,雙炮鎮中,打死黑 車,多子入局。

這是一盤佈局雙方在套路;中局拼殺靠功底,功底發揮在臨場,臨場準確應對靠心理訓練,黑一步進車保馬錯失戰機,是導致敗北的根源,紅把握戰機、不急不躁、注重細節、穩紮穩打、細膩至極是獲勝關鍵,也是良好心理素質正常發揮的「短平快」殺局。

第四節 五六炮對屏風馬互進三兵卒

第74局 (臺灣)彭柔安 先負 (北京)唐 丹 轉五六炮三路傌渡三兵兌右車對屛風馬雙包過河左中象

- 1. 炮二平五 馬8進7 2. 傷二進三 車9平8
- 3. 俥一平二 卒3進1

這是2010年11月17日第16屆亞洲運動會象棋賽女子組第5輪彭柔安與唐丹之間的一場精彩的巾幗大戰。雙方以中炮右直俥對左正馬直車進3卒開戰。黑先挺3路卒應對紅右中炮,旨在將戰局引向自己熟悉的套路來爭勝。黑如改走卒7進1,紅走俥二進六,馬2進3,炮八平六,車1平2(另有馬7進6、包2進6、包8平9和卒3進1等雙方各有千秋的不同走法),傌八進七,包2平1,兵七進一,車2進6,俥九進二,馬7進6,俥二平四,車2退2,俥九平八,車2平4(若車2進3,炮六平八,馬6進7,俥四平二,車8進1,傌七進六,車8平4,以下紅有兩種選擇:

- ①傌六進七,車4進6,演變下去,雙方平先;
- ②傌六進五?車4進2,傌五退三,馬7進5!俥二退五,車4進6!帥五進一,馬5退3,俥二進一,包8平5,相七進五,士4進5,下伏包1進4後將形成黑在紅左翼底線三子歸邊攻勢和「天地包」殺勢,黑方大佔優勢),傌七進八(若任六進五,包8平7,俥四平三,象7進5,傌七進八,車8進5,雙方均勢),包8平7,傌八進七,包1進4,相三進一,象7進5,變化下去,雙方子力對等,旗鼓相當,平分秋色。

4. 兵三進一 …………

紅先挺三兵,屬老式走法。以往網戰紅多先走傌八進九,以下黑如接走馬2進3,炮八平六,包8進2,兵七進一,卒3進1,俥二進四,土4進5(若先象3進5,俥二平七,馬3進2,以下紅有俥七進二和兵三進一兩種雙方各有千秋的不同攻守變化),俥二平七,馬3退4(若馬3進2,俥七進一,卒5進1,炮五進三,象3進5,炮五退一,卒7進1,俥七進一,演變下去,紅有中炮,多中兵,子位靈活較優),俥九平八,包2平4,兵三進一,象3進5,傌九進七,變化下去,雙方雖子力對等,但紅左翼中路五個大子活躍,明顯佔優。

4. …… 馬2進3 5. 炮八平六 ………

紅平左仕角炮,成五六炮紅方常愛走的著法。紅另有三變可 選擇:

- ②傌八進九,以下黑有卒1進1、車1進1、象3進5和象7進 5四種不同攻守變化;
 - ③炮八進四,以下黑有馬3進2、象3進5和象7進5三種不

同走法。

5. … 車1平2

黑先亮出右直車,簡明有力。黑如包8進2,傌八進七,車1 進1,炮六進四,馬3進2,炮六平三,象7進5,兵三進一,象5 進7,俥二進四!變化下去,黑陣形略顯鬆散,紅反優。

6. 傌八進七 包8進4 7. 傌三進四 包2進4

黑不顧紅方有兵三進一欺包爭先手段,再雙包過河窺殺中兵,著法強硬。黑如先包8平3? 俥二進九,馬7退8,傌四進五,象3進5,傌五退七!演變下去,紅連掃雙卒後佔優。

8. 兵三進一 包8平3 9. 俥二進九 馬7退8

10. 兵三進一 …………

至此,紅雖已渡三路兵,但無後續手段,構不成對黑方的威 脅;相反,在兌車和黑雙包齊鳴過程中,黑已反先佔優了。

10. 象7進5

黑巧補左中象固防,又留有跳左拐角馬出擊機會,是一舉兩得、緊凑有力之招。黑如急走包2平5,仕六進五,士6進5,俥九平八,車2進9,傌七退八,包5平1,傌八進九,卒3進1,炮五平一,雙方步入無俥(車)棋爭鬥後,戰線漫長,互有顧忌,勝負難料。

- 11. 傷四進二 車2進5 12. 俥九平八 馬8進6
- 13. 傌二淮一? …………

紅右傌入邊陲護兵,劣著,由此再落下風。紅宜走兵三進一!車2退1,仕六進五,卒3進1,炮六進四,車2平8,俥八進三,車8平7,兵三平四,馬6進8,俥八進四!變化下去,紅可滿意,易打開局面,仍保持先手。

13.…… 士6進5 14.炮六進一 包2進2

15.兵三進一 馬3進4

16. 兵三進一 馬4 進6(圖74)

17. 炮六银二??? ………

經過雙方激烈對攻後,紅三路兵已直逼6路拐角馬,同樣運 炮,紅應不給黑後馬6進7兌馬反擊機會,如圖74所示,紅官徑 走炮六進三為上策,以下黑如接走前馬進8,炮六退五,馬8進 7, 炮六平四, 包3淮3, 什六淮五, 重2平6, 俥八淮一, 重6淮 3, 帥五平六, 卒3進1, 兵三平四! 車6退7, 俥八進四! 變化 下去,紅雖殘相少兵,但多子優於實戰,足可抗衡。

17

後馬進7 18. 傷一退三 馬6退7

19. 炮五進四 馬7進6 20. 炮五平七 卒3進1

21. 炮六平七?? …………

紅先兌馬,炮炸中卒後已開始緩解被動。但現平炮激兌,急

要簡化局面,而重失主動權, 壞棋!紅官兵五進一!車2退 2, 炮七退三, 卒3淮1, 傌七 淮万,包2退2,傌万淮七, 車2平5,兵五進一!車5平 3, 炮六平七, 卒3淮1, 俥八 進三,卒3進1,傌七退六, 卒3淮1!仕六進五,變化下 去,紅雖殘底相,但多中兵, 月有雙渦河兵參戰,強於實 戰,足可一搏,勝負一時難 斷。

21. … 車2進2

黑方 唐 丹

彭柔安 紅方 圖 74

22. 後炮淮 -- ??

紅進後炮邀兌,敗筆!導致陷入困境。紅宜前炮退三!卒3 進1,傌七退五,馬6進8,傌五進四,卒3進1,炮七平四!演 變下去,紅雖被動,但多過河兵,優於實戰,尚可抗衡。

以下殺法是:卒3進1,傌七退五,馬6進8,傌五進四,馬8進6,帥五進一,卒3進1,帥五平四(若炮七平二???卒3進1!俥八進一,車2進1!黑方得俥後速勝),馬6進4!俥八進一,馬4退5,相七進五,車2進1!仕四進五,車2退4,傌四進二,車2平8,傌二退一,車8退1,炮七退二,車8平7!黑方抓住戰機,逼俥換包,馬踩中兵,現再揮車驅趕傌炮兵,必勝無疑。

以下紅如續走兵三平二,車7進6!兵一進一,車7退2,傷一進二,車7平5!仕五退四??車5進2,帥四進一,車5平6,帥四平五,車6退1!仕六進五,馬5退3!傌二退三,車6平7,傌三進四,車7退3,傌四退六,車7進2,仕五進四(若傌六退四?將5平6,兵二進一,卒3平4,仕五進六,車7平6!得傌後黑方完勝),卒3平4,帥五退一,車7進1,帥五退一,卒4進1,仕四退五,卒4平5,傌六退五,馬3進4,帥五平六,車7平5,下伏馬4淮2殺著,聖方完勝。

此局雙方一開戰就奏響了五六炮對雙包過河的「鬥炮」聲: 紅渡三兵殺卒兌右直車,黑左包炸七兵補左中象來爭地盤、搶空間;剛步入中局,當黑進左拐角馬出擊捉兵後,紅在第13回合 走傌二進一護兵落入下風,當紅三路兵直逼左拐角馬後,紅在第 17回合走炮六退二錯失良機,以後又連續在第21、22回合走炮 六平七邀兌,後炮進二邀兌而陷入困境,導致最終飲恨敗北。黑 方不失時機,卒殺炮,馬臥槽,又請帥,衝3卒,進馬叫帥,逼

值換包,馬踩中兵,平車追傌,退車捉炮,橫車欺兵,車砍雙相,又殘底仕,回馬踏炮,揮車捉傌,車卒叫殺,卒挖中仕,進 馬叫帥,車殺中傌擒帥。

這是一盤佈局循規蹈矩,輕車熟路;中局攻殺,紅進錯傌又 兌錯炮後,黑穩紮穩打、不急不躁、強勢出擊、精準打擊、咄咄 攻勢、絲絲入扣、全線發力、無懈可擊、車馬冷著、破城入局的 精彩殺局。

第五節 五六炮對屏風馬兩頭蛇

第75局 (上海)鄭永敏 先負 (上海)黃杰雄 轉五六炮左直俥過河右中仕對屏風馬左包封俥中象兩頭蛇

- 1.炮二平五 馬8進7 2.傷二進三 馬2進3
- 3. 傅一平二 車 9 平 8 4. 炮八平六 …………

這是2010年5月1日的遊園活動中象棋友誼對抗賽首局鄭永 敏與黃杰雄之間的一場殊死搏殺。雙方以五六炮右直俥對屛風馬 左直車拉開戰幕。紅走五六炮陣式讓筆者沒有準備。紅以往多先 走傌八進七,卒3進1,俥二進四,包8平9,俥二進五,馬7退 8,俥九進一,就此變化下去,紅可滿意。

在2008年首屆世界智力運動會象棋賽上美國隊孔令儀與烏克蘭隊萊瑞莎·瑪里蒙之戰中紅也走傌八進七,象7進5,俥二進六,卒7進1,俥二平三,車8平7,兵七進一,士4進5,俥九進一,卒1進1,俥九平二,包8退2,俥二進六,卒1進1(宜馬3退4保左馬為妥)?俥三進一!車7進2,俥二平三,卒

1進1,炮八進四,卒3進1,俥三平二,包8平7,兵七進一,馬3進4,俥二退五,包2平3,兵七平六,包3進7,仕六進五,卒1平2,帥五平六,卒2平3,炮八平七,車1進9,帥六進一,卒3進1,炮七退六,卒3進1,帥六進一,車1退2(丢車!宜車1退3!炮五平四,車1平4,帥六平五,車4平5,帥五平六,車5平4,帥六平五,卒7進1,俥二進二,車4退2,兵三進一,包7進5!傷三進四,車4平5,帥五平六,車5進1!黑雖少子,但尚可周旋)?炮五平九!卒3進1,兵五進一,包7進6,傌三進五,包7進2,兵六平五,卒5進1,兵五進一!紅勝。

4. ·········· 包8進4 5. 傷八進七 ·········· 紅也可改走兵三進一,以下黑方有兩變:

- ①象7進5, 傌八進九, 卒3進1(若車1平2, 傌三進四, 下伏兵三進一和傌四進六兩種攻擊手段, 結果均為紅優), 俥九平八, 車1平2, 俥八進六,包2平1, 俥八平七, 馬3退5, 兵九進一, 車2進2, 仕四進五!演變下去,紅左翼子力靈活佔優;
- ②車1進1, 偶八進九, 包2平1, 俥九平八, 象7進5, 俥八進六, 卒3進1, 俥八平七! 黑要逃馬, 仍是紅方主動。

5.…… 象7淮5

6. 俥九平八 車1平2

7. 俥八進六 卒3進1

8. 俥八平七 馬3退5

9. 仕四進五 卒7進1

10.兵七進一 包2平3(圖75)

11. 炮六進六??? …………

紅伸左肋炮塞象腰,敗著!盲目急進,對整個局面發展變化估計不足。紅如兵七進一??包8平5!俥二進九,包5平3!相七進九,前包退3!俥二退五,前包進4!炮五平七,包3進5!黑

得子大優。如圖75所示,紅 宜相七進九靜觀其變為上策。 紅方如接走卒3進1,俥七退 二,包3進5,俥七退二,象3 進5,炮六進五,車2平3,俥 七進七,象5退3,炮六平 四,馬5進3,相九退七!演 變下去,雙方基本均勢,紅足 可抗衡。

- 11. 車2進1
- 12. 俥七進一 車2平4
- 13. 俥七進二 …………

紅俥殺底象,正著。紅如

黑方 黄杰雄

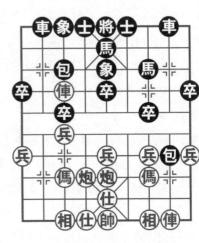

紅方 鄭永敏 圖75

貪兵七進一??車4進5,傌七進八,車4平2,俥七平八,象5進3!變化下去,黑方易走略優。

13. … 車4平2!

黑抓住紅左俥貪象要害,果斷平車捉俥!由此擴先,黑步入了反擊佳境。黑如車4進8??帥五平四,馬5退3,兵七進一,象5進3,傌七進六,象3退5,傌六進五,馬7進5,炮五進四,士4進5,兵五進一!變化下去,紅雖殘仕,黑缺象,但紅仍多中兵,又鎮中炮,紅俥拴鏈黑左翼車包而佔優,易走。

14. 俥七平九 …………

紅平俥關入邊角無奈,如貪走俥七退三???包8退3!紅俥被殺。

14. … 卒3進1!

黑3路卒成功渡河後, 勝勢已成。

以下殺法是: 傅九退二, 卒3進1, 兵五進一, 卒3進1! 兵五進一, 包8平1! 傅九平五, 車8進9, 傌三退二, 包1平3! 相七進九, 包3平5, 傌二進三, 包5退1, 傌三進五, 馬7進6(同時踩中車踏中傌, 必得子勝)! 傅五平四, 包5進2! 帥五平四!包5退3! 傅四退二! 馬5進7, 傅四進二, 至此, 黑方雖殘去雙象, 但多子多卒勝勢。以下黑方如續走卒3進1! 傅四平三, 車2平6! 帥四平五, 車6進5! 追回失子後, 黑方以多子和五個卒俱全而完勝紅方。

此局雙方一開戰就打起了五六炮對左包封俥的「鬥炮」之 仗:紅伸左直俥過河補右中仕挺七兵,黑補左中象右馬退窩心進 「兩頭蛇」補右卒底包來爭空間、佔要隘;剛進入中局,紅在第 11回合走炮六進六塞象腰而錯失良機。黑方抓住戰機,兌包棄 底象困俥,渡3卒殺傌逼宮,包打俥棄中象兌俥,包窺相又鎮中 緊拴俥傌炮兵帥,包炸炮兵棄馬,多子多卒入局。

這是一盤佈局雙方爭奪在套路裡展開;中局攻殺紅方進肋炮 堵象腰盲目急進,過於樂觀;黑方卻抓住難得機會,兌子取勢、 運子爭先、棄子攻殺、捉子佔優,最終強勢出擊、全線發力、五 卒俱全且又多子、笑到最後的超凡脫俗精彩殺局。

第76局 (黃山)閔天一 先負 (上海)黃杰雄

轉五六炮過河俥轉巡河俥渡中兵對屏風馬兩頭蛇高 右包打俥

1.炮二平五 馬8進7 2.傷二進三 車9平8

3. 傳一平二 卒7進1 4. 傳二進六 馬2進3

5. 炮八平六 卒3進1 6. 傌八進七 …………

這是2013年5月27日上海解放64周年象棋網戰對抗賽第6 局閔天一與黃杰雄之間的一場精彩對決。雙方以五六炮正傌過河 俥對屏風馬兩頭蛇左直車拉開戰幕。紅先進左正傌,屬老式走 法,旨在加強中心區域的攻防力量,與黑方在對攻中對搶先手。 紅以後改走傌八進九實施穩步緩攻戰略計畫,旨在設法利用雙直 俥去牽制黑方,六路仕角炮伺機過河侵佔卒林,窺視7路卒或騎 河攻馬,利攻利守,使局勢均衡發展。

6. 包2進1

黑高右包打俥,意要減輕左翼壓力。黑另有包2平1、包8 平9和車1平2三種不同走法。

7. 使一银一 包8平9 8. 使二平四 …………

紅俥平右肋避兌,屬老式走法,展開攻勢緩慢。紅以後又先 後出現三種變化,僅供參考:

- ① (也可包2進1,結果黑勢不錯), 使 六平八,以下黑有包2退3、包2進1、包2平3和車1平2四種不 同著法,結果前者為紅方稍好,中一者為雙方均勢,中二者為黑 方佔先,後者為黑方易走;
- ③
 傅二進五,馬7退8,傅九平八,包2平3(若車1平2?結果為紅方先手),相七進九(若兵五進一,結果為雙方對峙),以下黑方有包3進3和象3進5兩種不同弈法,結果前者為紅方先手,後者為雙方對峙。

8. 包2平4

黑平卒林右肋包出擊,著法靈活,為以後伺機佔據兵行線成 兌左仕角炮或炸左翼底仕發威做了充分準備。同時,這步拙中藏

巧的右肋包還伏有更精彩的馬3進4捉俥得炮的凶招!也是一步 後中先的好棋!

筆者此招也走過黑包2平3! 俥九平八,包3進3! 兵三進一,車8進4,相七進九,士4進5,俥八進四,象3進5,俥八平六,包3平9! 傌三進一,包9進4,兵三進一,車8平7,俥四平三,包9退2! 俥三進一,象5進7,俥六平三,象7進5,傌七進六,車1平2,變化下去,黑淨多雙卒佔優,結果多卒破城。

9. 兵五進一 …………

紅急衝中兵,屬急攻型走法,意要伺機渡兵後用中炮盤頭係助攻從中路突破,屬當今棋壇流行變例之一。紅如俥九平八,車1平2,俥八進九,馬3退2,兵七進一,卒3進1,俥四平七,象7進5,傌七進八,卒1進1,傌八進七,馬2進1,傌七退九,包4平1,兵九進一,車8進6,兵三進一,車8平7,兵三進一,車7退2,仕四進五,士6進5,變化下去,紅雖多邊兵,但局勢平穩,形成相持局面。

- 9. 馬3進4 10. 兵五進一 包4進4
- 11. 兵五平六 士6進5 12. 傌三進五?? 包9進4!

雙方兌子後,紅急於棄右邊兵進盤頭馬,劣著!導致失右邊 兵後右翼薄弱底線成為黑方主攻目標而丟子失勢敗北。紅宜先走 炮五進一!車1進1,仕六進五,包4退1,兵三進一,車8進 4,炮五退一!包4平7,相三進一,變化下去,雙方互纏,各有 顧忌,但紅勢優於實戰,足可一搏。

黑方抓住機會, 飛包炸邊兵, 從邊線切入, 打開缺口, 一發 而不可收地大佔優勢, 最終變勝勢而多子入局。

13. 馬五進四 馬7進6 14. 俥四進一 包9進3

15. 什六進五 車8進9!

雙方兒河口傌(馬)後,黑又馬不停蹄地沉車包強勢出擊, 兇狠潑辣,棄肋包,攻底相,令紅方措手不及、慌不擇路、顧此 失彼、防不勝防、疲於應付,非丟子不可了!

16. 仕五進六 車8平7 17. 俥九平八 車7退3

18. 仕四進五 車7進3 19. 仕五退四 車1進2!

黑棄肋包後,藉底包之威,揮車連殺相兵,精準打擊,現又 高起右横重,旨在左移參戰,由優勢逐步轉為勝勢。

20. 使八進六 車1平8

21. 俥八平五 象3淮5

22. 俥五平一 象7進9 23. 兵六平七 卒7進1!

24. 俥四進一 卒7平6(圖76)

25. 傅四平 - ??? …

儘管黑方棄肋包後,換來了雙車包三子歸邊的強大攻勢,但

紅不甘示弱,要一拼輪贏,俥 兵聯手連掃三個卒,兇猛異 常,令人擊節!然而黑巧渡7 卒欺值後,形勢發生了很大變 化,紅方仗著多子優勢想兌俥 後穩紮穩打多子破城,敗著! 導致黑方四子聯手大開殺機, 擒帥入局。如圖76所示,紅官 徑走俥四退二棄俥殺卒包尚可 抗衡,以下黑如接走車7退4, 值一退六, 重7平6, 紅棄還一 子後,優於實戰,可以一搏, 不會落敗。

黑方 黄杰雄

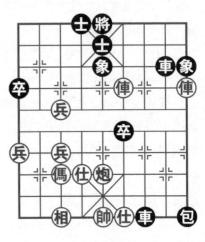

紅方 閔天一 圖 76

25.…… 車8平7 26. 俥二進三 象9退7

27. 俥一平四?? …………

紅平俥捉卒,敗筆!導致包打底仕後雙車入局。紅宜徑走俥一退六!前車平9,俥二退六!棄俥兌包後紅雖殘底相,但淨多過河兵參戰,且兵種全,足可一搏,勝負難斷。

27. …… 包 9 平 6! 28. 俥四平二 包 6 退 3

29. 帥五進一 後車進6!

黑方抓住最後機會,包炸底仕,退包攔俥,伸後車入局。

此局雙方一開局就步入了五六炮對高右包打俥平左包兌俥之爭:紅退俥巡河佔右肋道急進中兵,黑右包佔右肋道殺炮棄馬補左中士來搶空間、佔要隘,互不相讓;剛步入中局,紅急於從中路突破,竟不顧一切地在第12回合大膽走傌三進五成盤頭傌,速入下風,被黑方棄肋包連炸邊兵底相確立優勢。以後紅不懼怕黑雙車包三子歸邊強大攻勢,俥兵聯手連掃三個卒後卻疏忽了黑卒7平6發生的形勢突變,仍在第25回合走俥四平二,導致黑四子聯手大開殺戒,更令人大跌眼鏡的是在第27回合走俥一平四,被黑底包炸仕雙車擒帥。

這是一盤佈局有套路可循;中局攻殺不能急功近利,更不能 過於樂觀、疏忽審時度勢而一味求速,導致自亂陣腳,最終自毀 長城的精彩反面殺局。

第二音 五六炮單提傌對屏風馬直車

第一節 五六炮單提傌對屏風馬進7卒

第77局 (中國) 言穆汀 先勝 (越南) 陳淸新 轉五六炮過河傌單提傌對屛風馬平包兌俥右正馬退窩心

- 1. 炮 平 五 馬 8 淮 7 2. 傌 一 淮 三 車 9 平 8
- 3. 使一平二 卒7進1 4. 使二進六 馬2進3
- 5. 傌八淮九

這是2010年12月27日越南國家象棋隊訪問中國江蘇交流賽 第4場言穆汀與陳清新之間的一場精彩格鬥。雙方以中炮渦河值 單提馬對屏風馬左直車進7卒拉開戰幕。紅左馬屯邊,以單提馬 陣式出戰,是20世紀60年代興起的古典戰術,在沂些年的各種 大賽中不曾多見,這是言大師針對外國高手所採用的攻其不備、 出奇制勝的戰略戰術。

5. 包8平9

黑平包兑值,屬黑採用的反擊手段。最早的網戰中曾有黑先

走包2進2?炮八平六,車1平2,俥九平八,馬7進6,仕六進五(若先炮五進四或改走俥八進四,兩路變化結果均為黑優)!以下黑有卒3進1、卒7進1、象3進5和士4進5四種不同走法,結果均為紅方佔優。

以後又出現黑馬7進6,炮八平六,車1平2,俥九平八,包 2進4,傌九退七。以下黑有包8平5和包2進2兩種不同走法, 結果前者為黑方較優,後者為紅較易走。

6. 傅二平三 包9退1 7. 炮八平六 …………

五六炮是20世紀90年代的新興戰術之一,而主流戰術卻是 紅炮八平七的五七炮戰術。

7. 馬3银5

黑右馬退窩心,屬冷門戰術。黑如車1平2?俥九平八,士4 進5,俥八進六,包9平7,俥三平四,馬7進8,俥四退三(若 俥八平七,變化下去成對攻之勢;又若兵五進一,結果黑方佔 優),車8進2,兵五進一,車8平4,仕四進五,象3進5,兵 七進一!紅方滿意,較好。

8. 俥九平八!(圖77) …………

紅亮出左直俥捉包,藝高人膽大!這是言大師推出的最新改進型佈局「飛刀」戰術,並能逐步修成正果。在2005年7月23日省港澳埠際象棋賽上香港吳震熙與澳門陳圖炯之戰中紅曾走俥三退一!包2平4,兵三進一,車1平2,俥九進一,包9平7,俥三平六,包4進5,俥六退三,車8進6,傌三進四,車8平5,俥九平六,象3進5,傌四進六,車5退2,兵九進一,馬7進8,傌九進八,馬8進6,傌八進七,車5平4,前俥進三,馬6退4,俥六進四,包7進8,仕四進五,馬5進7,兵三進一,車2進

6,兵三進一,馬7退8,兵三平四,車2平3,兵四平五!士4進

器

5, 傌七退五,包7退5, 傌五 進三,車3平5, 傌三進四, 包7退3, 俥六平八,將5平 4, 俥八進四!將4進1,兵五 平六!車5平4,炮五平六!紅 炮緊拴黑車將,下伏兵六進 一!士4進5, 俥八退一!紅方 完勝黑方。

8. 包2平4???

黑平右士角包,敗著!導 致紅俥追殺,炮炸中卒後局面 大優。同樣運包,如圖77所示,黑官先包9平7!炮五進

黑方 陳清新

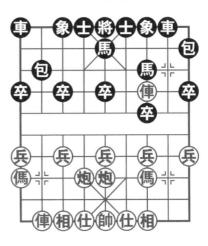

紅方 言穆江 圖77

四,馬7進5,俥三平五,包2平5!反架右中包後,黑有反擊之勢,優於實戰,足可抗衡,勝負一時難料。

9. 俥八進七! 包9平7

紅趁勢追殺,伸左俥窺殺士角包,不給黑方喘息機會。

黑平左包打俥,無奈之舉。黑如車1進2?? 俥八平九,象3 進1,炮五進四,馬7進5,俥三平五,包4平5,炮六平八,車8 進6,相七進五,車8平7,俥五平一,包9平7,俥一平七!下 伏俥七平九再殺卒窺打邊象先手棋,紅多雙兵大優。

10.炮五進四 馬5進3

紅炮炸中卒後,黑躍出窩心馬,形成黑雙包齊鳴打紅雙俥, 雖看似很巧妙,但後果很嚴重。黑宜先馬7進5! 俥八平六,後 馬進7, 俥三平四,象3進5,炮六平五,包7平5,俥四進二, 車8淮5,俥六平五,車8平6,俥四退四,象7進5,俥四進

三,車1進2,黑雖少中卒、殘底象,屬紅優,但要好於實戰, 尚可支撐。

11. 俥三谁一! …………

紅進右俥殺馬,好棋!準備棄左俥換雙馬後再去拿戰利品。

11.……… 包4平2 12.俥三平七 包2進1

黑棄右包,無奈之舉,只能暫解燃眉之急!黑如包2進2?? 俥七平五,包7平5,俥五平二!象3進5,炮五進二,士4進 5,俥八退二!等於一俥換仨,也呈勝勢局面。

以下殺法是:炮五平八!象3進5,相三進五,士4進5,傳七退一,車1平4,任四進五,包7進5,兵九進一,包7平6, 傌九進八!卒9進1,炮六平八(紅傳碼雙炮集結於黑方右翼, 由此開始形成四子歸邊後展開了強大攻勢)!卒7進1,前炮進 三,車4進2,俥七進三,士5退4,俥七退五,象5退3,俥七 平三(平傳殺過河卒而不殘底象,老練而細膩至極,不留後患, 穩操勝券)!象7進5,傌八進七,車4平2,傌七進六,車2退 1,後炮平七(令黑方八面漏風、四面楚歌、慘不忍睹、顧此失 彼、措手不及、防不勝防了)!車8進1,俥三平五,將5進1, 傌六退五!包6退4,炮八平九,車2退1,炮九平七(飛底炮炸 底象,巧得象後,黑已頹勢難挽了)!車2進3,前炮退三,車8 進3,俥五平四!車8退2,俥四進二,將5退1,傌五退四,車2 進1,前炮平五,士4進5,炮五退二!至此,紅方多子多雙高兵 和底相完勝黑方。

此局雙方一開戰就響起了五六炮對平包兌俥進7卒的轟炸聲:可當紅在第8回合亮出左直俥捉包時,黑卻隨手走包2平4 逃到右士角,被紅方伸左俥追殺取勢,炮炸中卒爭先,一俥換仨 大優,四子歸邊攻殺,退俥抽卒細膩,進傌平炮催殺,俥傌鎮中

伏抽, 巧平底炮炸象, 傌炮鎮中發威, 最終多子多兵相擒將。

這是一般紅方堆出值九平八佈局「飛刀」, 使里方自亂陣 网、庵接不暇,「飛刀」削鐵加泥、快斬快殺、一鳴驚人,彭顯 紅方重返疆場、勇猛不減當年的精彩殺局。

第78局 (雲南)夏中敏 先負 (上海)黃杰雄

轉五六炮過河使單提傌左橫使對屏風馬7路馬右中士象

- 1. 炮 平 五 馬 8 淮 7
- 2. 傌—淮三 車9平8
- 3. 俥一平二 卒7進1 4. 俥二進六 馬2進3
- 5. 傌八淮九 馬7淮6

這是2014年1月31日春節網戰象棋對抗賽首局夏中敏與黃 杰雄之間的一場龍虎激戰。雙方以中炮渦河值單提傌對屏風馬淮 7卒7路馬左直車拉開戰幕。黑以左馬盤河應紅單提馬屬積極多 變的應法。黑如十4進5或象7進5等,其結果均對黑勢不利。

紅高起左橫值,屬推陳出新走法。目前已取代了俥二退二著 法,黑如接走卒7淮1, 值二平三, 包8平6, 值九淮一, 象3淮 5, 使九平六, 重8淮6, 兵七淮一, 十4淮5, 炮八淮四, 卒1淮 1, 傌九進七, 車1進3! 炮八退一, 馬6退8, 俥三進二, 包2進 1! 炮八平六, 卒3淮1, 炮六淮一, 卒3淮1, 俥三平二, 車8退 3,炮六平九,卒3淮1! 俥六平八,包6淮1,炮九平五,車8淮 3,下伏包2平3窺殺底相和車8平7殺兵追傌兩步先手棋,黑方 反優。

6. 象 3 淮 5

黑補右中象固防,穩正。以往網戰黑多走包2退1? 俥九平

435

四,包8平6,俥二進三,包6進6,俥二平三!象3進5,俥三退三,士4進5,兵三進一,馬6進4,仕四進五,包2進3,兵七進一,馬4進5,相七進五,包2平1,相五退七,車4進5,帥五平四,包1進3,相七進九,車4平7,帥四進一,車7進2,炮八進五!演變下去,紅子位靈活,多相佔優,易走。

7. 炮八平六 卒7進1!

紅平左仕角炮,成五六炮陣式,屬改進後流行變例。筆者以前曾應過紅炮五進四?馬3進5,俥二平五,士4進5,俥九平四,馬6進7,俥四進二,包8平7,俥五平三,馬7退8,相三進五,車1平3!下伏包2進1打死三路俥先手棋,黑勢反先,結果大量兌子後,黑多卒擒帥。

黑果斷渡7卒欺俥,先發制人的對攻之招!好棋!

8. 俥二平四 馬6進7

黑馬踏兵窺殺中炮,穩正。黑如貪卒7進1?? 俥四退一,卒7進1,俥四平二!車1進1,俥九平八,包2平1,炮六平三!車1平8,炮三進五!包1進4,俥八進二,包1退2,炮三平七,包8平3,炮五進四,士6進5,俥二平六!前車進3,俥六進三!包1平5,相七進五,後車進3,炮五進二(大膽棄中炮炸士)!包5退3,俥八進六!將5平6(若包5進5,任六進五,包3平4,俥六進一,將5進1,俥八退一,包4退1,俥八平六!紅也勝),俥六進一!包5退1,俥六平五,將6進1,俥八退一,將6進1,俥五平四勝。

9. 炮五平四 士4 進5 10. 俥九平八 …………

紅亮出左橫俥追包,積極主動。筆者也曾走過紅俥九平四, 象7進9,後俥四平八,車1平2,俥四平二,包2進4,炮四退 一,卒7平6,炮四平二,馬7退6,俥二退四,卒6進1,俥八

平四(若炮二進六??卒6平7,傌三退二,包2平5,俥八進八,馬3退2,變化下去,紅雖多子,但黑有空心中包和淨多雙卒攻勢,紅並不樂觀),卒6平7,俥四進四,包8進4,相三進五(若炮二進二??卒7進1!演變下去,黑有攻勢反先),卒7進1,炮六平三,包2平5,仕四進五,包5平1,炮二進二,包1平8,炮三退二,車2平4,炮三平二,車4進6,傌九進八!車4平7(若貪車4平3??傌八進六踩雙得子大優),傌八進七,象5退3,兵七進一,變化下去,黑多中卒,紅俥傌佔位靈活,大體均勢,結果弈和。

10.…… 車1平2 11.俥八進三 …………

紅高左俥巡河捉卒,穩健。紅如俥八進五??包8進4,俥四平三,包8平5,俥三退二,包5退2!俥三退一,車2平4,炮六進一,車4進5!俥八進一,車8進8!變化下去,黑大膽連棄馬包後,呈黑包鎮中,雙車過河夾擊殺勢,黑大優。

11.…… 包8進6!(圖78)

黑伸左包至下二線,以策劃棄子搶攻,屬改進後積極變著! 以往網戰流行黑先走卒7平6,以下紅有3種不同選擇變化:

- ①俥四退二,結果紅反較優;
- ②俥八進二,結果雙方不變作和;
- ③炮六進一,包2進2,以下紅有兵九進一和相七進五兩種 不同弈法,結果前者為雙方各有顧忌,後者為黑不難走。

12. 俥八平三??? …………

紅左俥右移殺卒壓馬,敗著!導致跌落黑方陷阱而飲恨敗 北。同樣要窺殺7路馬,如圖78所示,紅宜走炮六進一!包2進 2,俥八平三,包2平3,傌九退七,車2進8,炮六平三!車2平 3,相七進五,包8平6,俥四平一,包3平2,俥三平八,包2平

7, 俥八平三!包7進2, 俥三 退一, 車3退2, 什四進五, 車8進4。變化下去,雙方子 力對等,大體均勢,優於實 戰,勝負一時難定。另外,紅 也可徑走什六進五,防黑左包 右移反擊。

12. 包8平1!!

黑左包右移到邊路,設下 棄左馬陷阱,獲勝要著!能修 成正果嗎?讓我們靜下心來拭 目以待吧!黑如急走包8平7? 兵力,進一,包2進2,傌力,進

黑方 黄杰雄

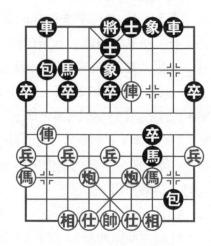

紅方 夏中敏 圖 78

八,卒3進1,仕六進五,車2進3,兵七進一,車8進4,俥三 平六,卒3淮1,俥六平七,馬3淮4,俥四退三,重8平7,渖 變下去,雙方對峙。

13. 俥三退一??

紅退俥貪左馬,跌入黑設下的陷阱,無奈。紅如徑走俥四退 二?? 包2進5! 俥三退一,包1進1! 什四進五,車8進8! 帥五 平四, 車8平7, 相三進五, 包2平5! 炮六退一, 車7進1, 帥 四進一,車2進8!炮六平七,包5平3!俥三進一,車7退2,俥 三退二,包3平7,炮四進一,包7平3,相七進五,車2退1! 變化下去,黑多子多象,三子歸邊後,紅方也大勢已去了。

13.…… 包2進7! 14. 傌九退七

黑伸右包沉底發威,旨在三子歸邊,直插紅左翼薄弱底線作 殺,凶著!黑方由此步入佳境!紅如什四淮五??重2淮8,相三

進五,車2平4,炮六進二,車4退3!炮四退一,車8進8,傌 三退四,車8平6,俥四退五,車4進3!傌九退七,車4平3!變 化下去,黑也大優呈勝勢。

14. …… 車2進8! 15. 炮六退一 車2平3

16. 炮六平九 車3 進1!

黑右車進下二線逼殺紅左傌棄邊炮,現又急殺底相而不殺炮,著法機警、兇悍、有力!是獲勝的關鍵要著!黑如貪走車3平1??相三進五!變化下去,黑反錯失勝機而後悔無窮。

17. 炮九平四 包2平4 18. 帥五進一 包4平7!

黑連續轟仕炸相,緊湊有力,殺法精準!黑如先走車8進8?馬三退一,車8平9,俥四平三!形成紅方直線「霸王俥」後,黑破城艱難,反而無趣。

19. 傌三退一 車3平5!

黑先平中車驅帥離中,又一步獲勝要著!黑如先走車8進8?前炮平五!包7平9,傌一進二,車3平6,傌二退三!變化下去,紅反而多子可以抗衡了。

20. 帥五平六 車8進8! 21. 前炮進七 卒3進1!

黑伸左直車壓傌捉炮後,一時難以速戰速決,現一計不成, 又來一計:挺卒活馬,以躍出右馬捉俥踩兵,迅速入局,佳著! 至此,黑方已由優勢步入勝勢了。

22. 前炮退一 馬3進4 23. 俥三進六 士5退6

現黑方馬到成功,令紅方措手不及、顧此失彼、厄運難逃了。以下紅如接走俥三退七(若俥四退四???馬4進3!俥四平七,車8平6,任四進五,車6平5,帥六進一,前車平4!黑勝),馬4進5,帥六進一(若俥三平五??車5退2!俥四退三,馬5進3!任四進五,馬3進2,帥六退一,車5進1!俥四退

一,馬2退3! 俥四平七,車8平6,傌九退七,車6進1!黑 勝),馬5進7! 俥四退四,馬7進6, 俥四進一,車8退1!以下 紅如接走炮四進一??則車5平6殺;紅又如改走帥六退一??則 重5退2! 黑也勝。

此局一開始雙方就進入了五六炮對進7卒7路馬廝殺:紅平 肋值追馬卸中包,黑補右中象十馬踩三兵來爭地盤、搶空間,異 常激烈; 步入中局後, 黑方急進左包於下二線, 策劃要獻子搶 攻,紅果然在第12回合走俥八平三殺卒追馬,黑見時機成熟, 將計就計設下左包右移的巧棄左馬陷阱。誰知粗心的紅方也順勢 而為,沒細心琢磨就在第13回合退俥貪馬而釀成大禍,被黑方 果斷沉右包進右車,殺低送包,連炸什相,平車驅帥,重追低 炮,挺卒活馬,躍馬棄象,馬踏中兵,踩車踏仕,左車叫殺,一 舉擒帥。

這是一盤雙方佈局在套路;中局巧妙構思,設下陷阱;紅入 陷阱、方寸大亂、自亂陣腳、難以自拔;行棋謹慎,全靠功力、 紮實基本功,才能無往而不勝的殺局。

第79局 (合肥)鐘小卿 先負 (上海)黃杰雄 轉五六炮單提傌巡河俥進九兵對屏風馬進7卒右包封俥

- 1. 炮二平万 馬8淮7 2. 傌二淮三 車9平8
- 3. 傌八進九 卒7進1 4. 炮八平六?? 馬2進3

這是2012年10月1日國慶日網戰對抗賽第4局鐘少卿與黃杰 雄之間的一盤「短平快」精彩搏殺。雙方很快以五六炮單提傌對 屏風馬左直車進7卒開戰。紅方平左炮於什角,過早暴露自己的 決戰意圖,易遭對方暗算。筆者在以往網戰中常先走紅俥一平

二,馬2進3,俥二進六,馬7進6,俥九進一,象3進5,炮八平六!卒7進1,俥二平四,馬7進6,炮五平四!士4進5,俥九平八,以下黑方有兩種不同選擇,結果均為紅優:

①車1平4?仕六進五,包2退2,俥八進三,包8進6,俥八平三,包8平7,俥三平八,卒3進1,俥八進三!車4進2,炮六退二!包2平4,炮六進九(若急走炮四平六??馬3進4!前炮進五,馬4退6,後炮進九,士5退4,炮六退五,演變下去,紅反無趣,無便宜),馬3退4,俥八平六,士5進4,炮四平六,馬4進3,俥四平五!士4退5,俥五平七,馬3退4,俥七平九!變化下去,黑薄弱的右翼底線將成為紅方的主要攻擊目標。至此,紅淨多雙兵,結果紅勝;

②包2平1? 傅八進三,車1平4, 仕六進五,包8進6, 傅八平三!包8平7, 兵九進一,車8進4(若卒3進1?? 傅四退二!成巡河「霸王傅」後, 紅反易走), 傅三平八(要著!若急走傅四退二??卒5進1, 傅四平六,車4進5, 傅三平六,車8退1, 炮四平五,馬7進5,相七進五,卒3進1, 傅六平八,馬3退4, 炮六進六,卒1進1!下伏包1進3炸邊兵又護右翼底線的先手棋,黑子位靈活較好,易走)!包1退1, 炮四進二,車8進1, 炮四平七,車4平2, 傅八進五!馬3退2, 傅四平五!卒3進1, 炮七平八,下伏紅中俸絕殺黑雙邊卒的先手棋,紅多兵佔優,結果也多兵獲勝。

黑進右正馬,形成屏風馬進7卒流行陣式,穩正,旨在儘快 出動右翼主力,使兩翼子力出擊時能均衡展開。

總之,從雙方開始佈陣來看,按套路進行是非常必要的,除 非是的確經過深思熟慮的可站穩腳跟的新招,否則肯定吃虧。

5. 使九平八 車1平2 6. 使一平二 包2 進4

7. 俥二進四 馬7進6!?

黑進右包封左俥後,現又用左馬盤河來應對紅高右巡河俥,屬20世紀90年代流行過的老式走法,今黑方大膽舊譜新用,屬一種新的嘗試,能修成正果嗎?讓我們拭目以待吧!在此盤面下,一般黑徑走包8平9兌俥,以下局面相對平穩,不會大起大落或難以掌控。可參閱第81局「黃杰雄先勝王天洪」之戰。

8. 兵九進一 卒7進1

黑急棄7路卒,儘快擺脫牽制,延緩傌九進八關門打右包時間,為以後伺機挑起亂戰做了埋伏。

9. 傅二平三 象7進5

黑補左中象固防,是上回合棄7卒後的穩健續著。黑如急走包8平5?? 俥三平四,車8進4,傌九進八!包5平6,俥四平三!包2平5,傌三進五,馬6進5,俥三進五!變化下去,紅得象易走,仍持先手。

10. 馬九進八 馬6進5(圖79)

11. 俥三平二??? …………

紅平右相台俥貪拴鏈黑左翼車包,敗著!錯失先機。同樣平 俥避捉,如圖79所示,紅宜俥三平四,包8平7,俥八進三!馬 5進7,炮六平三,包7進5,俥八平九,卒3進1,兵九進一,卒 1進1,俥九進二,車2進4,俥九平八,馬3進2,兵七進一,卒 3進1,俥四平七,士6進5,俥七平五,馬2退3,傌八進七,車 8進6,炮五平七!馬3進1,俥五進二,馬1進3,俥五退三!變 化下去,紅多兵,子位靈活,優於實戰,足可抗衡,勝負一時難 斷。

11.…… 馬5退6 12. 傅二平四 包2平7!

13. 傌三進五 包8平7! 14. 傌五進四?? ………

里方抓住戰機,退馬捉 值,雙包齊鳴,同佔7路窺打 底相,暗伏棄馬殺相,車包入 局凶招。

紅淮中傌踩馬棄底相,欲 展開殊死對攻,又一敗筆!導 致陷入絕境, 厄運難洮。紅官 相三淮一! 車8淮5, 俥四淮 一, 重8平2, 值八淮四, 重2 淮5。雙方先後兌去俥(車)傌 (馬)後,黑雖多中卒, 旧雙方 大子等, 什(士)相(象)全, 局勢相對平穩,勝負難料。

16. 帥五平四 車2進1!

里方 苗杰雄

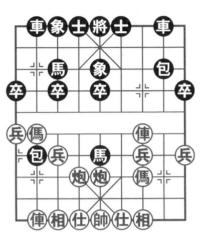

紅方 鐘少卿 圖 79

14. …… 包7淮7! 15. 什四淮万 前包平9

里包炸底相,又平包催殺,現再高抬右車,旨在左移參戰, 是一步攻守兩利的獲勝要著!至此,黑優勢速轉勝勢了。

17. 傷四進五 象3進5 18. 傷八進六 車2平8!

19. 帥四進一?? …………

紅淮帥速敗。紅如改走馬六淮五?? 包7平5, 俥四平五, 車 8平6,炮五平四,包5平7,傌五進七,將5進1,炮四進二,車

8進8!炮六平三,包7退1!俥五退二,車6進4!俥五平四,車

6進2, 仕五進四, 車8平7, 炮三平二, 包7進2! 帥四平五, 車

7平8!炮二平一,包7淮2,黑腾。

19. …… 車8進7 20. 帥四進一 包7進1!

黑方車包同進,叫帥催殺。以下紅如續走炮五平三,包9退

2,炮三退一,後車進7,帥四退一,前車平7!帥四退一,車8 進2!絕殺,黑勝。

此局雙方一開戰紅方就過早暴露五六炮陣式,而黑方卻大膽將老譜翻新,做過功課,要出奇制勝;剛步入中局,黑在第10回合走馬6進5踩中兵邀兌欺相台俥時,紅卻走俥三平二拴鏈黑左翼車包而錯失良機,在第14回合走傌五進四踏馬棄相陷入困境,到了第19回合進帥急於求成,反遭敗績,被黑方連續伸車進包,精準叫殺,棄包退包,交錯雙車擒帥。

這是一盤紅在開局佈陣輕率,自找門路,很不成熟;中局攻殺,粗心貪子,隨手進帥,三失良機,被黑方精準打擊,不留後患,最終來了個「短平快」,從而趕盡殺絕的經典反面殺局。

第80局 (天津)安國棟 先負 (上海)黃杰雄

轉五六炮單提傌左直俥過河對屏風馬進7卒左包封俥

1.炮二平五 馬8進7 2.傷二進三 車9平8

3. 伸一平二 馬2進3 4. 傷八進九 卒7進1

5. 炮八平六 車1平2 6. 俥九平八 包8進4

這是2013年7月1日建黨92周年網戰友誼賽第2局安國棟與 黃杰雄之間的又一場「短平快」決戰。雙方以五六炮單提傌對屏 風馬進7卒左包封俥拉開戰幕。黑急進左包封俥是20世紀80年 代以來的流行變例之一,其作用是儘快限制紅右俥的活動範圍, 力爭主動。

黑如包2進4, 俥二進六(若任四進五?包8進4, 兵七進 一, 士4進5, 兵九進一, 象7進5, 兵五進一, 馬7進6, 炮六 進一,包8進2, 紅雙俥被封, 黑反先易走), 馬7進6, 傌九退

七。以下黑有包2進2和包8平5兩種不同走法,結果前者為紅較 易走,後者為黑方較優;黑又如包2進2,可參閱第77局「言穆 江先勝陳清新」之戰中第5回合注釋。

黑左包封俥,紅左俥封車包,是一步針鋒相對、過河封制的 緊湊之著。網戰也流行紅俥八進四,包2平1,以下紅有兩變:

7. … 士4進5

黑補右中士固防,是對走象3進5的改進,兩者變化不同。 以下紅如接走俥八平七,車2平3(若馬3退5,以下紅有俥七平 八和兵五進一兩種不同走法,結果前者為在雙方互纏中紅較易 走,後者為黑方反先)。以下紅有四種不同走法:俥七平八、炮 六平七、兵九進一和兵五進一,前者為黑方大優;中一者為紅方 多兵,黑子活躍,雙方各有千秋;中二者為紅方稍優;後者為紅 方優勢。

8. 俥八平七 …………

紅平俥殺卒欺馬,意欲爭先取勢,著法簡明緊湊。紅另有兵 九進一、兵五進一兩種不同走法,結果前者為雙方均勢,後者為 雙方對峙;紅還有補中仕兩種不同走法:

①仕四進五,卒3進1,以下紅有俥八平七和兵七進一兩種

नुर्देष

不同走法,結果前者為雙方局勢平穩,後者為紅方佔優;

②仕六進五,以下黑有象3進5和包2平1兩種不同走法,結果前者為黑方佔優,後者為雙方兌俥(車)後形成均勢局面。

8.…… 馬3银4(圖80)

黑馬退底線,穩正。以往網戰也見到黑走包8平5!? 仕六進五(若炮五進四?? 馬3進5, 俥二進九, 包5退2, 下伏包2平5, 黑反有攻勢。可看出黑在第7回合補象和上士的差異與作用), 車8進9, 傌三退二, 馬3退4, 俥七平八, 馬4進3, 俥八平七, 包2進7(沉包棄馬求變, 否則雙方不變作和), 傌九退八, 車2進9, 俥七進一, 車2平3, 炮六退二, 象3進5, 兵九進一, 馬7進6, 傌二進三,包5退2, 俥七退一, 馬6進7, 俥七平五,包5進1。至此,紅多子,黑佔先,形成雙方互有顧忌的局面。

9. 使一淮一??? …

紅高右直俥脫根,準備左移出擊,敗著!導致黑方見縫插針地右底馬進中、右包平3路線反擊而失去主動權。如圖80所示,紅宜先走仕四進五!不給黑進中馬反擊機會為上策。以下黑如續走象3進5,兵九進一,包2平3,炮六進六!車2進2,炮五平七!包8平5,相三進五,車8進9,傌三退二,車2平4,俥七退三,卒5

黑方 黄杰雄

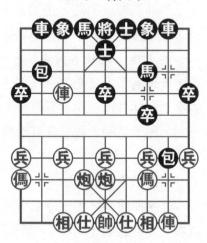

紅方 安國棟 圖80

進1, 傌二進四, 包5退1。變化下去, 雙方子力對等, 相互對 峙, 紅勢優於實戰, 足可抗衡。

紅也可走炮五進四!馬7進5,俥七平五,包2平5,兵五進一,車2進4,炮六平五!演變下去,雙方雖對峙又互纏,但紅多雙兵易走,優於實戰,足可一搏。

9. 馬4進5!

黑底馬進中捉俥,是一步似笨實佳的由此展開反擊的好棋! 10.炮五進四 ··········

紅現飛炮炸卒,為時已晚,「過了這個村,就沒這個店」這句話是很有道理的。但紅如改走俥七平八??則包8平5,傌三進五,車8進8,炮六平八,車8平2!變化下去,紅棄俥換中包後,仍是黑方多子易走。

10.…… 馬7進5 11. 俥七平五 包2平3!

黑平包攻相、亮出右車,是一步見縫插針、反奪主動權的有力的後續攻防之著!黑方由此步入佳境。

12. 俥二平九 …………

紅脫根右俥左移邊路,無奈之舉!紅如傌九退七??車2進8!演變下去,紅傌難逃,要丟子;紅又如相三進五???包8平5!右俥被殺,只能棄俥換包,也要丟俥後落敗。

12.…… 包3進7! 13.仕六進五 包3退2

14. 炮六進二 車2 進9! 15. 仕五退六 …………

黑包炸底相,沉車叫帥,準備大打出手,棄包炸雙仕入局, 黑已大優。此時,紅落仕明智,紅如炮六退四??車2退2,炮六 進二,包3平7!黑也得子,且下伏車或包殺邊傌的先手棋,變 化下去,黑必多子勝定。

15.…… 包3進2 16.仕六進五 包8進2

क्षेष्ठ

- 17. 傅九平六 車2平1 18. 傅六進一 包3平6!
- 19. 仕五退六 包6平4!

黑方不失時機,雙包齊鳴,欺俥炸仕,奪命而來,兇悍犀 利!至此,黑由優勢轉化為勝勢了。

20. 傌九退七 …………

紅退邊馬驅車無奈,如炮六退四?包8退1,馬三退五,包8平1!黑追回失子後,紅殘雙仕缺相後也頹勢難挽;紅又如改走俥六退二??車1退2,炮六退二,包8進1!馬三退二,車8進9!俥五平四,車8平7,俥四退六,車7退3,俥四進二,車7平5,帥五平四,卒7進1!變化下去,黑雙車馬過河卒必勝紅雙俥炮。

20. … 車1平3 21. 相三進五 包4退1

22. 帥五進一 包8平9 23. 帥五平六 車8進8!

24. 傌三退五 車3退1! 25. 帥六退一 車3平5!

黑平底車捉傌,雙包齊鳴,棄包叫帥,雙車殺傌,一氣呵 成!

以下殺法是:①紅如接走俥五平八,車5平8!炮六平五,車8進1!黑勝;②紅又如改走俥五平四,車3平2!紅如接走相五退七,車5平3!炮六平五,車3進1!黑車捷足先登殺相擒帥入局;③紅再如走炮六平七,車3平2,俥五平四,包9進1!俥四退四(若俥四平二??車5平7!俥二平四,車7進1,俥四退六,車7平6!黑勝),車5平8,俥四平一,車8進1,相五退三,車8平7!黑勝。

此局雙方一開戰就步入了五六炮對左包封俥大戰:紅進左直 俥過河殺卒欺馬,黑補中士退右馬又進中路來佔要隘、爭空間, 鬥智鬥勇,互不相讓。當黑退右馬於底線準備重返戰場前,紅卻

在第9回合走俥二進一「脫根」出擊,陷入被動後一蹶不振。步入中局後,紅方儘管多次尋找機會擺脫困境,還是被黑方棄馬兌炮,雙包齊鳴,棄包叫殺,雙車砍傌,一舉制勝。

這是一盤佈局紅方進俥脫根貪攻,炮炸中卒過晚,兩失戰機 受困,黑方當機立斷、如箭在弦、強勢出擊、精準打擊、穩紮穩 打、不留後患,最終巧運雙車包、摧城擒帥的「短平快」精彩殺 局。

第81局 (上海)黃杰雄 先勝 (瀋陽)王天洪

轉五六炮單提傌巡河俥挺九兵對屏風馬進7卒右包封俥

- 1. 炮二平五 馬8進7 2. 傷二進三 車9平8
- 3. 傳一平二 馬 2 進 3 4. 傷八進九 卒 7 進 1
- 5. 炮八平六 車1平2 6. 俥九平八 包2進4
- 7. 俥二進四 …………

這是2014年元旦網戰友誼賽第2局黃杰雄與王天洪之間的一盤反劣為優的精彩廝殺。雙方以五六炮單提傌巡河俥對屛風馬進7卒右包封俥開戰。紅進右直俥巡河,是一步防黑左包封俥的必走「官著」。紅如俥二進六,馬7進6,傌九退七。以下黑有三種不同選擇:

- ①包2平5?? 傌三進五,車2進9,傌五進四!紅棄車換雙 後子力靈活易走,仍持先手;
- ②包2進2! 俥二退三,包8進3,兵七進一,士4進5,仕 六進五,象3進5,變化下去,黑雙包頂壓住紅雙俥,左盤河馬 活躍,黑可滿意;
 - ③包8平5! 俥二進三,包2平5,傌三進五,包5進4!仕四

840

進五(若炮五進四!?車2進9,炮五退一,車2退5,傌七進六,車2進3,俥二退七,馬6進7,在雙方對攻中,黑較易走),車2進9,俥二平三,象3進5,俥三退三,車2平3,俥三平四。以下黑有兩種不同選擇可供讀者參考:(a)車3退1!俥四退一,車3退2,俥四退二,卒3進1!演變下去,黑包鎮中,兵種全,淨多雙卒,形勢較優;(b)馬6進7!俥四退三,包5平1!兵七進一,車3退1,俥四平九,馬7進5,相三進五,卒3進1,兵七進一,車3退4,演變下去,黑淨多三個高卒佔優。

紅平俥佔肋道,不給黑馬7進6反擊機會,屬主流變例之一。另一類網戰變化是紅改走俥二平七!以下黑有五種不同走法:

①象3進5補中象鞏固中防後,紅有炮六進五、兵九進一和 俥七進二3種不同著法,結果前者為雙方均勢,中者為紅較易 走,後者為雙方各有顧忌。

②馬7進6,兵九進一(另有俸七進二和俸七平四2種不同 奔法,結果前者為紅多兵,黑子活,後者為黑足可抗衡),以下 黑有三種變化:(A)馬6進5??? 俥七平八,車2進5,傌九進 八,包2平1,俥八進三,包1進3,傌三進五,包9平5,傌八 進六!變化下去,紅得子大優;(B)象7進5,以下紅有仕六進五 和傌九進八2種不同下法,結果前者為雙方互纏,後者為雙方相 互牽制;(C)士6進5,以下紅有兩變:(a)傌九進八,卒3進 1,紅有俥七進一和俥七平四2種不同下法,結果前者為紅方多 兵較易走,後者為黑不難走;(b)仕六進五補左中仕鞏固中防, 屬緩攻型走法,黑有象7進5、包9平7和車8進6三種不同走 法,結果前者為在雙方互纏中黑方較好,中者為雙方各有千秋,

後者為紅方略好。

- ③馬7進8?兵九進一,包2退2,俥七進二,象7進5,俥 八進四,士6進5,兵七進一!變化下去,紅多兵子位活,易 走。
- ④象7進5?兵九進一,包2退2,俥七進二,馬7進6,炮 五進四,馬3進5,俥七平五,包2進3,相七進五,演變下去, 紅也多兵佔先。
- ⑤車8進1, 俥七進二, 車8平4, 仕六進五, 士4進5, 俥七退二, 車4進3, 兵九進一, 車4平2, 變化下去, 在雙方對峙中, 紅也多兵易走。

8.…… 車8進8

黑左直車進下二線出擊,屬20世紀90年代老式走法,今舊 譜翻新,定有攻其不備之意,試圖出奇制勝。黑另有三變:

- ①士6進5,兵九進一,包2退2(若車2進4??俥四平八,車2進1,傌九進八,包2平1,傌八退七,紅得子大優),兵三進一,以下黑有象7進5、卒7進1和車8進4三種不同走法,結果均為紅方先手。
- ②士4進5,兵九進一,包2退2(若象7進5,傌九進八, 包2平1,炮六平八,黑有包1平2和車2平1兩種不同下法,結 果前者為黑包被捉死,後者為紅得子佔優),以下紅有炮六進一 和俥八進四2種不同走法,結果前者為紅可謀中卒易走,後者為 黑有兌俥搶先手段,局勢靈活易走。
- ③車8進6,兵九進一,黑有兩變:(a)包2退2,紅有兵三進一和炮六進一2種不同弈法,結果前者為紅較易走,後者為在雙方對攻中紅反佔優;(b)車8平7,紅有傌九進八和俥四平八2種不同著法,結果前者為雙方均勢,後者為紅方佔優。

9. 兵九進一 包2退2 10. 炮六平七 ………

紅平左炮窺卒出擊,旨在尋求複雜變化。紅如兵三進一,車 8退4, 俥八進四, 士4進5, 兵三進一, 車8平7, 俥四平三, 象 3進5, 俥三進一, 象5進7, 炮七進四, 包2平5, 俥八進五, 馬 3退2, 炮五進三, 卒5進1, 局面平穩。

10.…… 象3進5 11.仕六進五 馬7進8

12.炮五平六 包9平7 13.相三進五 馬8進7

14. 俥八進四 車8 银5!

雙方補中象(相),揮包(炮),運車(俥)後,陣形已逐漸在調整之中。黑左車回卒林,著法靈活,已呈多卒略好的局面。

17. 傅四退三 馬7進9 18. 傅四平六 包2平6

19.炮七退一 包9平8!

黑車後藏包,佳著!既可限制紅傌三進二捉馬又踩6路炮的 先手,又無形中再加大了伺機反擊紅右翼的力度,著法緊凑。至 此,黑已呈現出多卒得勢的良好局面。

20. 兵七進一 包6退3 21. 俥八進五 馬3退2

22. 傌九進八 包6平7 23. 炮六退一 ………

紅退肋炮護傌,明智之舉。紅如傌三進四??車8進2!帥五平六,士5進4,傌八進七,馬2進3,傌四進五,車8平4,傌七退六,包8進7,帥六進一,包8退1,帥六退一,包8平3!傌五進七,包3退6,炮六進四,士6進5,炮六退一,包3平4。至此,黑多子,紅多兵仕,黑方反先。

23. 馬2進1

黑進右邊馬護卒後,黑左翼有四大子集結,得勢易走。

24. 帥五平六 卒5進1 25. 炮七平九! …………

在紅出帥未雨綢繆的同時,紅也在審時度勢,有四個大子聚 集在紅方左翼,確實對黑右翼單邊馬駐守的薄弱環節也構成了一 定威脅。且看一場精彩的紅方由邊路展開的反擊!

25	卒3進1	26.兵七進一	象5進3
27.炮九進一	象3退5	28.炮九進四	馬9進7
29. 兵九進一	士5進4	30.炮九平六	馬1退3
31.前炮退一	包8平7	32. 俥六平二	車8平2
33.後炮平八	車2平4	34.傌三進四	前包平9
35.傌四退六	包9進4	36. 俥二進四!	包7平5
37. 傌六進七	包9退1	38.炮八平六	包9平4
39. 傌七退六	卒5進1	40.兵五進一	馬7退6

41.炮六退一(圖81) 包5進4???

黑方 王天洪

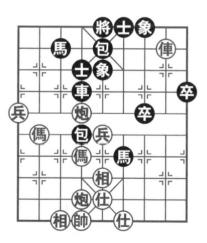

紅方 黄杰雄 圖81

黑官馬3進2先逃離紅俥口為上策,紅如接走俥二退五,馬2淮 4!以下紅有三種選擇:

① 俥二平四??? 馬4進2! 炮六進三,車4進2! 帥六平五, 車4進1!不管紅方是否兒車,黑均淨多兩子勝定;

② 馬八淮六?? 車4進1, 俥二平四, 包4進3, 帥六進一, 包5平4! 什五進六,車4進2! 不管紅方是否兌車,黑都多子佔 優:

③炮六進三?馬6退4,傌八進六,車4進1,帥六平五,包 5淮4! 演變下去, 黑也多子多卒勝定。

紅又如改走前炮平五,馬6退5,兵五進一,包4進3,帥六 進一,包5進3!變化下去,黑兵種全,且又多卒反先,強於實 戰,足可一搏。紅再如徑走後炮進三,馬6退4!炮六平五,包5 進3,兵五進一,馬2進3,俥二退四,馬3進2,帥六平五(若 貪傌六退八???馬4進6,後傌退六,馬6退8!得俥後黑勝 定),馬2退4!馬八退六,馬4進6,俥二平四,車4進3!黑也 多子勝定。

以下殺法是:後炮進三!馬6退4, 俥二平七(白得一馬大 優)!包5退2,碼六進四,包5平8,炮六平五,將5平4,碼四 進六!士6進5,炮五退二,卒9進1,炮五平六,將4平5(若包 8進1?? 俥七退四,包8平4,俥七平六!將4平5,俥六進一! 不管以下黑是否兑俥,紅淨多兩子必勝),俥七退四,包8進 6, 帥六進一, 包8退4, 俥七平六! 包8平2, 兵九平八, 包2進

- 4,相七淮九,包2平1,兵八平七,車4平2,俥六平七,車2進
- 5, 帥六退一, 車2進1, 帥六進一, 車2退3, 炮六退一, 包1平
- 5, 兵七進一, 象5進3, 俥七進一, 包5退2, 傌六進四, 車2平
- 6, 傌四進六! 傌到成功, 破土入局! 黑如接走士5進4, 俥七平

五,將5平6,俥五退三!成俥炮過河兵殺勢,紅勝;黑又如改 走將5平6?俥七平五,士5進4,俥五退三!紅也呈俥炮兵殺 勢,紅勝。一場精彩的反劣為勝戰局就此結束。

此局雙方一開戰就聽到了五六炮對右包封俥響聲:紅右俥巡河佔右肋,挺九兵,黑左車進下二線,退右包補右中象來佔要隘、爭空間;步入中局後,雙方補中象(相),飛炮(包),運俥(車)來逐步調整陣形後,黑方一度在左翼集結了四個大子得勢,多卒佔據易走優勢。

可是好景不長,聰明的紅方也不甘示弱,在困境中尋覓戰機,捕捉機會,找準黑右翼只有單邊馬守護的弱點,展開了一場如火如荼的邊路反擊戰:紅先兌兵殺卒,平俥邀兌,雙方連環,挺兵殺卒,智守前沿,軟纏硬磨,綿裡藏針,殺得難解難分;就在黑方快沉不住氣的關鍵一刻,終於在第41回合露出包5進4貪兵破綻,被紅方先巧兌馬包簡化局勢,又趁勢殘象破士,終於傌到成功,成俥炮過河兵完勝殺勢。

這是一盤佈局雙方輕車熟路,循規蹈矩,互不相讓;中局搏殺,一波三折:黑四個大子集結得勢又多卒佔優,紅不甘示弱、軟纏硬磨、捕捉戰機,關鍵時刻兌馬包殘象,最終進傌踩士,成 庫炮兵殺局的反劣為勝精彩殺局。

第82局 (山東)魯中南 先負 (上海)黃杰雄 轉五六炮單提傌過河俥炮打中卒對屏風馬進7卒右包封俥

- 1. 炮二平五 馬8進7 2. 傷二進三 車9平8
- 5.炮八平六 車1平2

這是2011年5月27日上海解放62周年網戰象棋對抗賽第4 局魯中南與黃杰雄之間的一場「短平快」的龍虎激戰。雙方以五 六炮單提傌對屛風馬進7卒雙直車拉開戰幕。黑先亮出右直車, 伺機進右炮封俥後出擊。

筆者曾應過包2進2? 傅九平八,車1平2,傅二進六,馬7進6,任六進五,士4進5,炮五進四,馬3進5 (若象3進5??炮六進五,黑方有卒7進1和包8平4兩種不同走法,結果均為紅優),傅二平五,包2進3,傅五退一,馬6退7 (另有兩變:①包8進2,兵三進一,象7進5,兵三進一,象5進7,碼三進四!演變下去,紅要得子大優;②馬6進7,傅五平三,包2平7,傅三退二,車2進9,碼九退八,包7平8,傅三平二,前包平7,傅二進三,卒3進1,炮六平九,士6進5,炮九進四,卒9進1,炮九退一,卒9進1,與九平六!包7平6,兵一進一!變化下去,黑8路包難逃紅傳過河兵追殺,紅得子大優),炮六進二 (若兵三進一,卒7進1,傅五平三,包2平7,傅三退一,車2進9,碼九退八,馬7進6,傅三退二,馬6進5,傅三進四,包8平5,傅三平七,象3進1,炮六平五,車8進6,變化下去,雙方均勢),象7進5,炮六平五!至此,紅庫炮鎮中,淨多中兵佔優,結果紅勝。

6. 俥九平八 包2進4

由於紅方戰略計畫主要是運用雙直俥輔助六路炮去牽制黑方局勢的穩紮穩打下法,故黑可用右包封俥或左包封俥等積極對抗的作戰方案相抗衡。黑如改走包8進4,可參閱第80局「安國棟先負黃杰雄」之戰。

7. 俥一進六

紅急進右俥過河,旨在捉馬爭先,屬當今棋壇流行變例之

一。紅如改走俥二進四,可參閱第81局「黃杰雄先勝王天洪」 之戰。

7. … 馬7進6

黑先躍左馬盤河出擊,屬力爭主動走法。黑如包8平9? 二平三,車8進2,俥三退一(若炮六進五??象7進5,炮六平 三,包9平7!演變下去,黑反主動,易走),象7進5,俥三進 一,包9退1,下伏包9平7窺殺紅三路俥傌兵相而反先大優。

8. 傌九退七 包8平5!

黑果斷大膽平左包鎮中獻棄左車,是一步先棄後取的好棋! 黑另有兩變僅供參考:

- ①包2平5?? 傌三進五,車2進9,傌五進四!士4進5,炮 五平二!黑左包厄運難逃,紅俥換仨,大優。
- ②包2進2?? 兵五進一(若伸二退三,包8進3,兵七進一,士4進5,任六進五,象3進5,演變下去,黑雙車雙包壓住紅雙伸雙碼後,黑左馬活躍,並不難走),卒7進1,俥二退一,馬6進7,兵五進一?以下黑有兩變:(a)士4進5?傌三進五,卒7平6,俥二退二,馬7進5,傌七進五,卒5進1,前傌進六,馬3退4,傌五進四!變化下去,黑雙車雙包被拴,右馬又被逼退到貼將底線,而紅的俥雙傌炮佔位明顯靈活機動,較為易走;(b)卒7平6??俥二進一,馬7進5,傌七進五!卒5進1,傌五進四,卒5進1,傌四進三!下伏前傌三進四踩雙的先手棋,紅方大優。

 - 11.炮五進四 …………

紅飛中炮炸卒,積極對攻,無奈之舉。紅如徑走仕四進五? 車2進9, 俥二平三,象3進5, 俥三退三,車2平3, 俥三平

四。以下黑有兩種選擇:

① 車3 退1! 俥四退一,車3 退2, 俥四退二,卒3 進1! 演變 下去,黑兵種全,多卒較優;

②馬6進7! 俥四退三, 包5平1! 兵七進一, 車3退1, 俥四 平九,馬7淮5,相三淮五,卒3淮1,黑多三個卒大優。

11. 車2進9 12. 炮五退一 車2退5

13. 馬七進六 車2進3!

黑進右車奪回一俥後,先退車巡河追殺中炮來誘紅淮傌於 左肋道護中炮,現再進車捉殺仕角炮,秩序井然地追殺雙炮, 今紅方顧此失彼、防不勝防、慌不擇路、疲於應付。

14. 使二银七 馬6淮7 15. 炮六平七 包5退1(圖82)

16. 兵七進一??? ……

紅挺七路兵捉車,敗著!導致由此陷入困境,中路易受攻擊

而難以自拔。如圖82所示, 紅官徑走帥五進一,引開紅俥 **馬炮叫帥視線來調整陣形為上** 策, 黑如接著走車2淮1, 炮 七退一,車2退4,炮七平 六,卒7淮1,兵七淮一,下 伏雙方在對峙中兵七進一渡河 捉車疾殺3路卒的凶招,優於 實戰,紅方足可抗衡。

16.…… 車2退1

17. 炮七進四 馬7進5

18. 什四進五 馬5退4

19. 俥二平万 馬4银3

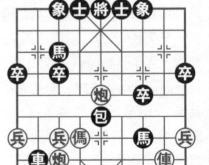

黑方 黄杰雄

紅方 魯中南 圖 82

相、仕、帥、仕、相

20. 傌六银七 車2银2!

黑退車巡河捉炮好棋!能繼續掌控局勢,朝有利於黑方反擊 的方向發展。

黑如車2平3! 俥五進二,前馬進5(若貪車3進2???則炮五平七,象3進5,炮七退四! 抽黑車後紅勝),俥五進一,象7進5,傌七進五,車3退1,相七進九,車3進2!紅邊相厄運難逃,黑方也多卒象佔優,但獲勝戰線甚長,黑方不易掌控。

21.炮五平七 包5退4!

至此,紅中俥被牽制受困,黑方大佔優勢。

以下殺法是: 炮七淮二, 車2退2, 紅有兩種不同選擇:

- ①炮七進一?馬3退5,俥五平四,馬5退3,相七進五,包5進1!演變下去,黑方多子勝定;
- ②兵七進一?馬3退5, 俥五平四, 車2平3! 帥五平四, 包5平3, 傌七進六, 車3平4, 傌六進五, 包3進8! 帥四進一, 車4退1, 變化下去, 黑多子多象也勝定。至此, 紅方拱手請降, 遞上降書順表, 認負。

此局雙方一開戰就響起了五六炮對右包封俥轉半途順包的鬥炮戰聲:紅右俥過河退左邊傌驅右包,黑左馬盤河雙包炸傌兵在中路展開佔要隘、爭空間的激烈拼殺;雙方步入中局後爭鬥日趨白熱化:紅退中炮進左傌護炮,退右車保仕角包,黑追回失車又連續追殺紅方雙炮,左馬踩三兵又退中包後,紅在第16回合走兵七進一陷入困境,被黑方退車追傌,進馬叫帥,退馬殺炮,退車捉炮,退中包困俥,最終車馬包聯手打中俥殺炮,多子破城。

這是一盤佈局爭鬥激烈;中局格鬥互不相讓,雙方鬥智鬥 勇、我行我素、敢打敢拼、令人擊節,最終黑方技高一籌、僥倖 一擊、一拼輸贏、一拿到底的「短平快」精彩殺局。

第83局 (瀋陽)王新光 先負 (湖南)張曉平轉五六炮過河俥單提傌左橫俥對屛風馬進7卒7路 馬右中象

- 1. 炮二平五 馬8進7 2. 傷二進三 車9平8
- 3. 俥一平二 馬2進3 4. 傌八進九 卒7進1

這是2011年5月7日全國象甲聯賽第2輪王新光與張曉平之間的一場精彩廝殺。雙方以中炮右直俥單提傌對屛風馬左直車進7卒開戰。這大類佈局體系中的另一路流行變化是黑卒3進1,俥九進一,卒7進1(「兩頭蛇」陣式也是本書研究的重點之一),俥九平六,象3進5,炮八平七(但五七炮兩頭蛇佈局卻不是本書的內容),馬3進2,俥二進六,卒1進1,兵五進一,士4進5,炮七退一,馬2進1,炮七平九,卒1進1,俥六平八,包2平4,俥八進二,包4進4,俥八進三,車1平4,炮五平六,包4進3,俥八退四,卒3進1,帥五平六,卒3進1,演變下去,紅多炮,黑淨多雙過河卒有攻勢,雙方互有顧忌。

5. 俥二進六 …………

此時網戰流行的另一種變化是紅炮八平七,車1平2,俥九平八,包8進4,變化下去,雙方則會形成常見的五七炮對屏風馬進7卒的佈局陣式,而臨場紅方見黑急進7卒,故臨時改變策略,決定徑走俥二進六來試探對方應手。

其實臨場改變前一定要有多套較為成熟的應對方案和準備充分的戰略戰術及思維敏捷的應變能力、較有把握的平和的心理訓練素質、深厚紮實的基本功底,才能應對有方、百戰不殆。那麼今天的紅方能修成正果嗎?讓我們期待成功、拭目以待吧!

5. 馬7進6

黑先走左馬盤河,機動靈活,反彈力很強。黑如卒3進1, 炮八平六,成五六炮過河俥單提傌對屛風馬兩頭蛇陣式,黑將有 馬7進6、包8退1和包8平9三種不同走法,結果前兩者為紅方 大優和有七路兵過河較好,後者紅方如接著走俥二平三,包9退 1,俥九平八,車1平2,俥八進六,包9平7,俥三平四,士4進 5(若馬7進8?俥四進二,包7進5,相三進一,演變下去,紅 雙俥雙炮佔位靈活反優),俥四進二,包2退1,炮六進六!變 化下去,紅得勢佔優。

6. 俥九進一 象3進5

紅高起左橫俥出擊,穩中帶凶,柔中帶剛,我行我素。

黑補右中象固防,不急於對攻,穩健有力。黑如卒7進1, 俥二退一,馬6退7,俥二平三,包8退1,兵三進一,包8平 7,俥三平六,士4進5,俥九平四,象3進5,俥四進七,包7進 4,相三進一,包7退1,傌三進四,卒3進1,俥六進一,車1平 4,俥六平七,車4進2,將形成雙方對攻、均不易掌控的複雜局 面。

- 7. 炮八平六 卒7進1 8. 俥二平四 馬6進7
- 9. 炮五平四?? …………

紅卸中炮攻防效率不高,宜先走俥四平三,馬7進5,相七進五,士4進5,俥九平八!包2平1,俥三退二!車1平4,仕六進五,包8平6,兵九進一!紅先手顯而易見。

9. … 車1 進1

黑高起右横俥,旨在伺機左移出擊,積極尋求對攻變化。黑如士4進5,俥九平八,車1平2,俥四平三,包8進4,俥三退二,包8平5!俥三退一!包5退2,俥三平六,包2進4,俥六進

一,車8進6,帥五進一,車8進2,炮四退一,車8平7,傌三進二,包2平9!俥八進八,馬3退2,變化下去,在雙方各有顧忌和互纏之中,黑也多卒易走。

10. 俥九平八 ………

紅亮出左橫俥,準備巡河窺殺7路過河卒,穩正。紅如硬走炮六進七!?象7進9,炮四退二,車1平4,仕六進五,包2進5,炮四平七,包8平3,俥四平五,象9進7,炮六進四,車8進7。變化下去,紅多中仕,黑有過河卒,局勢混亂,雙方都不易掌握。

10. 包2平1 11. 俥八進三

紅伸左俥巡河窺殺7路卒,屬常規變例。紅如徑走俥四平三,車1平4,仕六進五,車8進1,俥八進六,包1進4!俥八退三,車8平7,俥八平三,車7進2,俥三進二,包1平5!炮六平五,馬7進5,相三進五,包5退2!演變下去,黑包鎮中,多雙卒佔優,但以後局面變化複雜,勝負難料。

11. …… 車1平7 12. 炮四進七? ………

紅飛右仕角炮炸底士過急,劣著!看似來勢洶洶,但後續子 力無法及時跟上,反而會被黑方利用。紅宜相七進五靜觀其變來 得更穩健、明智。

12. … 象7進9(圖83)

13. 炮四退二??? ………

黑揚起左邊象捉底炮後,雙方短兵相接的戰鬥步入高潮,劍 拔弩張的激烈搏殺也由此展開時,紅卻逃炮,過於保守,敗著! 導致局勢速落下風。同樣動炮,如圖83所示,紅宜果斷飛炮再 炸士,徑走炮四平六為上策。黑如接走馬3退4,俥四平五,黑 有兩種選擇:

①馬4進3, 俥五平一, 象9退7, 相七進五, 車8進 1, 俥一平二, 卒3進1, 相五 進三!變化下去, 形成黑多子 但殘雙士、紅少子但淨多雙兵 的雙方互有顧忌局面;

②象9退7, 傅五平七, 包8平6, 傅七平一, 車7進 3, 傅一平九, 車8進4, 仕四 進五, 卒7平8, 兵九進一, 演變下去, 黑多子少雙士, 紅 少子淨多三個高兵, 形勢複 雜, 變化多端, 戰線漫長。以

黑方 張曉平

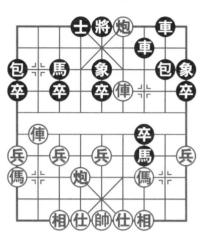

紅方 王新光 圖83

上這兩變,紅方機會不少,足可周旋,優於實戰,伺機一搏。

13.…… 車8平6 14. 俥八進三 象5退3

黑抓住戰機,平左車拴鏈四路俥炮,現又象落3路保右馬護邊包,橫向拴鏈俥炮,紅方攻勢蕩然無存,消失殆盡,局勢頓時陷入困境。

15.炮六進五 包8平4 16.俥八平七 包4平5 17.仕六進五?? ··········

紅補左中仕,敗筆!導致丟子失勢敗北。此著本意是為俥四 退四生根後伺機反擊,但卻忽略了黑有車7進1的得子反擊手 段,紅應兵九進一較為頑強,優於實戰。以下黑如接走車7進 1,俥四平五,車6進2,俥七進二,車7進1,俥五退一,包1進 3,仕六進五,包1進1,俥五平六!包5平4,兵五進一,卒7平 6,兵五進一!卒6進1,俥七平八!黑雖多子多過河卒佔優,但

紅多仕相,雙俥過河兵又有攻勢,優於實戰,可以周旋。

17. …… 車7進1 18. 俥四平万 …………

紅平俥殺中卒,明智之舉。紅如炮四進一躲包???包5進

- 4! 傌三進五,車7平3,俥四平五,車3平5,俥五進一,象3進
- 5,炮四平九,車6進6,傌五進六,象9退7,炮九退二,包1進
- 4,炮九平一。變化下去,黑有車多子殘士佔優,紅無俥少子多 什,優於實戰,一時不會落敗。
 - 18. …… 車6進2 19. 兵九進一 包5退1
 - 20. 俥七進二 卒7平6!

黑車殺炮後形成一道「霸王車」的堅固防線後,有效阻止了 紅方干擾,現多子得勢後,可從容平卒展開有效反擊了。

21. 傌九進八 包1進3

黑先飛包炸邊兵不如徑走車6平2先捉傌來得更強硬,紅如接走傌八進七,卒9進1,俥五平六,車7平4,俥六進一,包1平4,傌七退五,包4進2,傌五進三,包4平7,後傌三退一,象9退7,下伏車2進7殺底相凶著,黑勝定。

22. 俥七退三 車6平2

黑亦可先走包1進4!相七進五,車6平2,俥七平八,車2 進1,俥五平八,馬7進5,相三進五,車7進5,變化下去與實 戰殊涂同歸,黑也多子大優。

23. 俥七平八 車 2 進 1 24. 俥 五平八 包 1 進 4

雙方兌俥車後,紅已完全失去了對黑方的威脅,黑可放手反擊了。此時黑如徑走馬7退8!紅也難應付了。

25.相七進五 馬7進5 26.相三進五 車7進5

27. 俥八平九 車7平5 28. 帥五平六 ………

紅丟雙相後的防守力量銳減,此時黑車「天地包」的大舉進

攻已呈勝勢了。現紅出帥避殺,明智之舉。紅如貪走俥九退六???包5平7,帥五平六,包7進8,帥六進一,包7平1,黑得俥勝。

28. ·········· 車5平2 29. 傷八進六 車2進2 黑沉車叫帥是一路走法,另走包1平6後,紅也頹勢難挽。 30. 帥六進一 車2退1 31. 帥六進一? 車2退7? 紅帥上三樓,加速敗程,官帥六退一後相對要頑強一些。

黑現退車穩健,兇悍殺法是卒6進1! 俥九退六,包5平4! 傌六進五,卒6平5! 卒臨城下,逼宮速勝。紅如續走俥九進八?卒5平4,帥六平五,車2退6! 俥九平六,車2平5,帥五平四,車5平6! 黑棄包藉將之威,車卒擒帥。

以下殺法是:兵七進一,包1平2,俥九平二,包5平7(卸中包既可守住後方,又暗伏包7進3捉炮打死傌的進攻手段)! 俥二平八,包7進3,俥八平五(平俥叫將,先搶中路無奈,若俥八退六,包7平3,帥六退一,車4進3!殺兵砍傌後,黑也必勝),士4進5,帥六平五,卒6進1,仕五退六(落中任只好放棄過河七兵,實屬無奈,若硬走傌六進四,卒6平5,帥五平四,包2平5,傌四進三,將5平4,俥五平九,卒5平6,帥四退一,包7平6!仕五進四,車4進7!仕四進五,卒6平5!悶殺,黑勝),包7平3,傌六進七,車4進1(進肋車欺傌不如更精確地徑走包2退1!以下黑車雙包卒可以迅速擒帥入局),傌七退九,包3平7,帥五退一,卒6進1!卒臨城下。至此,已形成黑車雙包雙高卒單士象對紅俥傌雙高兵雙仕的必勝局面。紅方只好城下簽盟,認負。

此局雙方一開戰就進入了五六炮卸中炮對7路馬踩三路兵的

「馬炮爭雄」大戰:紅亮左橫俥巡河捉7卒,黑高右橫車平右邊包來爭空間、佔地盤;當雙方剛步入中局後,紅在第12回合突然飛炮四進七炸士過急,在第13回合又走炮四退二落入下風,在第17回合竟然走仕六進五導致丟子失勢,更糟糕的是第31回合帥六進一上三樓加速敗程,被黑方平車追傌拴帥,雙包齊鳴追兵,挺卒直逼九宮,棄包炸兵欺傌,最終車雙包雙卒入局。

這是一盤佈局定下戰術要慎重,不要隨意改變既定方案去試探對方;中局攻殺紅方不能急功近利、機不可失、時不再來、一味求勝、反難成事;而黑則乘虛而入、見縫插針、滴水不漏、精準打擊、一拿到底、不留後患的精彩殺局。

第84局 (江蘇)伍 霞 先負 (浙江)萬 春 轉五六炮單提傌雙直俥巡河對屏風馬進7卒右包封俥 右中士象

1. 炮二平五 馬8進7 2. 傷二進三 車9平8

3. 伸一平二 馬2進3 4. 傷八進九 卒7進1

5. 炮八平六 車1平2 6. 俥九平八 包2 進4

7. 博二進四 包8平9 8. 博二平四 士4進5

這是2011年10月19日全國象棋個人賽女子組第5輪伍霞與萬春之間的一盤精彩的「巾幗肉搏」大戰。雙方以五六炮單提傌巡河俥對屏風馬進7卒右包封俥平左包兌俥右中士拉開戰幕。黑補右中士固防,屬改進後走法。在20世紀90年代初曾流行過黑士6進5?? 兵九進一,包2退2(若車2進4?? 俥四平八,車2進1,傌九進八,包2平1,傌八退七!黑右邊炮只能走包1平5,傌三進五!紅得子佔優),兵三進一,象7進5〔另有兩變:①

卒7進1?俥四平三,馬7進6,兵七進一,象7進5,馮三進四,演變下去,紅有中炮,且子位靈活易走,佔先;②車8進4??俥八進四(也可走兵七進一!象7進5,炮六平七,直窺殺黑3路馬卒佔先易走),包2平3,仕六進五,象7進5,俥八進五,馬3退2,馮九進八,包9退2,炮六進三,車8進2,炮五平八,馬2進1,相七進五!下伏兵七進一捉死3路包的凶著,紅方反優〕,兵三進一,象5進7,兵七進一(若俥四平三,象3進5,傌三進四,卒3進1,傌四進三,包9進4,演變下去,雙方各有顧忌)。以下黑有兩種不同選擇:

- ①象3進5,炮六平七,馬7進8,炮七進四!變化下去,紅子活躍,多兵易走,較先;
- ②象7退5, 俥四平三, 車8進2, 紅有兩種不同變化:(a) 炮六平七?包9退2, 兵七進一, 包9平7, 俥三平二, 車8進
- 3, 傌三進二,象5進3, 俥八進四,包7進9, 仕四進五,包7退
- 5,變化下去,黑子活躍,多卒多象佔優;(b)馬三進四,包9退
- 2, 傌四進六, 包9平7, 傌六進七, 車2進2, 俥三平四, 包7進
- 9,帥五進一,包7平9!演變下去,黑雖少子,但有攻勢佔先。 當時還流行過黑車8進6,兵九進一。黑方有兩種選擇:
- ①包2退2,紅有兩變:(a)兵三進一,車8平7,俥八進四,馬7進8,兵三進一,黑有車7退2和馬8進9兩種不同走法,結果前者為紅較易走,後者為紅得子大優;(b)炮六進一,黑有士4進5和象3進5兩種不同走法,結果前者為在雙方對攻中,紅反佔優,後者為紅多中兵較優。
- ②車8平7,紅有俥四平八和傌九進八2種不同下法,結果 前者為紅方佔優,後者為雙方均勢。
 - 9. 兵九進一 包2退2(圖84)

10. 俥八進四??? …………

紅高左直俥巡河,連成「霸王俥」強化巡河一線攻防力量, 劣著!易遭黑方反先奪勢。如圖84所示,紅宜炮六進一,防黑 左車過河侵擾,以後伺機卸中炮來調整反擊陣形為上策,黑如接 走象7進5,炮五平六,馬7進8(若先包2平5??相七進五,車 2進9,馮九退八,演變下去,紅方易走),相七進五,馬8進9 (若包9平7??俥四平二,包7平8,俥二平六,變化下去,紅 也易走),傌三進一,包9進4,仕六進五,車8進3,俥四平 六,卒5進1,兵三進一,包9平4,俥六退一,卒7進1,相五 進三,卒3進1,俥八進四!下伏炮六平五窺謀中卒後易走的先 手棋,優於實戰,足可抗衡。

此外,紅也可徑走兵三進一!車8進4,俥八進四!連成巡河「霸王俥」後,以下不管黑方走卒7進1邀兌,還是徑走包2

平3 兌庫,變化下去,紅不吃虧,能應對有餘,優於實戰, 足可抗衡。

10. 象3進5

黑補右中象固防,穩健。 黑如象7進5,兵三進一,車8 進4,仕六進五,包2平3,俥 八平七,變化下去,雙方對 峙。

11. 兵七進一 …………

紅急進七兵,屬改進後流 行變例。以往紅曾走兵三進 一,車8進4(若卒7進1?? 俥

黑方 萬 春

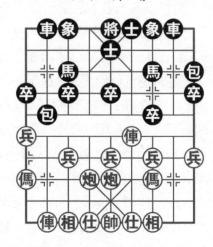

紅方 伍 霞 圖84

四平三,馬7進6,兵七進一,演變下去,紅子活躍易走),兵七進一,卒7進1,俥四平三,車8平4(若馬7進6??傌三進四,車8平7,俥三進一,包2平7,俥八進五,馬3退2,炮五進四!變化下去,紅反多中兵易走),仕四進五,馬7進6(若急走馬7進8??兵一進一,卒3進1,炮六平七!演變下去,紅方較優),下伏車4進1兌車爭先取勢的反擊手段,黑子反靈活易走。

11. … 馬7進8!

黑進左外肋馬出擊,另闢蹊徑,謀變進取好棋!以往常見的 反擊手段是黑車8進6,紅有兩變:

- ①炮六進一,馬7進8,演變下去,雙方對峙,互有顧忌;
- ②炮六平七,馬7進8,俥四進一,卒3進1,俥四退一,卒7進1,俥四平三,卒3進1,俥八平七,馬3進4,變化下去,黑反易走。

12. 俥四平二

紅平右肋俥頂馬,屬改進後流行變例,筆者曾應過紅炮六平七,馬8進7! 俥四退一,馬7退8,傌三進四,卒7進1,傌四進六,馬8進6! 兵五進一,車8進4,俥四平六,包9平7(若卒5進1,演變下去,成雙方對攻趨勢),相三進一,馬6進5,相七進五,卒7平6,傌六退四,車8平6,傌四退三,包2退3。變化下去,黑足可抗衡,結果雙方弈和。因此,在臨場交戰中,紅先用俥頂住左馬也是一種策略。

12.…… 包9平8 13. 俥二平六 馬8進7

14. 炮六平七

紅拆左仕角炮,勢在必行。但紅也可徑走俥六平二,馬7退 8,俥二平六,馬8淮7。這樣走下去,雙方不變可判作和。但此

546

刻的紅方還想深入腹地,煞費苦心來苦於求和。而求勝心切能修 成正果嗎?讓我們拭目以待吧!

14.…… 包8進3?

黑伸左包拴鏈雙巡河俥過急,不如徑走包8平7!炮五平 六,卒7進1!紅如續走俥六平三??包2平7,俥八進五,馬3退 2,俥三平四,前包進3,炮六平三,包7進5,俥四退一,包7 平1。以下不管紅方是殺包還是砍馬,黑方均多子得勢大優,強 於實戰。

15. 俥八银三 包8平7 16. 什六進五?? …………

紅補左中仕固防,壞棋!再失對攻良機而陷入難以自拔的困境。面對黑平左包的挑釁,紅宜徑走俥六進二對攻,尚有機會,在關鍵時刻,往往進攻是最好的防守,一旦進攻到位,防守也順其自然,足以抗衡了。黑如續走包2平6,俥八進八(若俥八平四??則包6退2,變化下去,黑陣形穩固,足可抗衡),馬3退2,炮五進四,包6平5,相七進五,馬2進3,俥六進一,車8進3,俥六平七,車8平5,仕六進五,包7進2,炮七平三,包5平6,傌九進八,車5進3,俥七退一!卒9進1,傌八進九。變化下去,雖雙方大子等,仕(士)相(象)至,但紅反多邊兵易走,強於實戰,足可一搏。

以下殺法是:車8進6(面對被瞄住的底象,黑方偷偷地挖了一個陷阱)!炮五平六,馬7退5(圖窮匕見,精彩絕倫,僥倖一擊,步入勝勢,一招制勝,無懈可擊)!傌三進四,車8平5,相七進五,車5平6,俥六進一,包2進2,炮六進二,卒3進1,俥六進三,卒3進1,炮七進五,卒3平4!傌四進五,馬5進4(馬到成功,叫帥必得俥破城)!俥八平六(若仕五進六??包2平5,俥八平五,包7平5,傌五退六,車2進7,炮七退七,車

2平1, 馮六進七, 車1進2, 炮七平六, 車6進2! 馮七退六, 後 包平8, 馮六進四, 包8進4, 馮四退五, 車6進1! 黑方完 勝),包2平4! 平包佔右肋道,同時妙打雙車。至此,黑必得 俥完勝,紅方只能飲恨敗北,拱手請降,含笑認負,黑勝。

此局雙方一開局就進入了五六炮對右包封俥平左包兌俥的「鬥炮」大戰:當紅伸右直俥巡河挺九兵出擊後,黑即退右包巡河,紅在第10回合走俥八進四,遭到黑反先奪勢,速落下風;步入中局後,儘管黑方在第14回合走包8進3拴鏈紅雙巡河俥錯失了得子機會,但紅方還是「晚節不保」地在第16回合走仕六進五再失對攻良機,被黑方設下陷阱:伸左車至兵行線,馬退中路打俥叫殺,車殺中兵又佔左肋,挺卒殺兵棄馬殺炮,馬掛仕角棄馬叫帥逼俥作墊,最終黑平右包於右肋道巧打雙俥,黑得俥獲勝。

這是一盤佈局雙方按部就班,從長計議;中局攻殺敢打敢 拼,既有勇有謀、不急不躁,又注重細節的而急功近利、一味求 勝、優柔寡斷、疲於應付是絕不會打勝仗的反面殺局。

第85局 (廣東)呂 欽 先勝 (湖北)黨 斐轉五六炮單提傌過河俥左俥巡河對屛風馬進7卒巡河包

- 1.炮二平五 馬8進7 2.傌二進三 車9平8
- 3. 傌八進九 馬2進3 4. 炮八平六 …………

這是2011年9月6日全國象甲聯賽第21輪呂欽與黨斐之間直接關係到廣東與湖北兩隊誰能坐上第4把交椅的一場生死之戰。雙方以五六炮單提傌對屏風馬左直車拉開戰幕。現在紅方呂特大面對的是湖北年輕棋手黨斐大師這樣一位每天都拆棋研究新著的

देखे

對手,第4步就早早暴露出五六炮陣式,不與小將比佈陣,而是來硬實的中殘較量。呂特大常說,只要自己先在佈局不吃太大虧,他對自己的中殘局功力還是很有信心的。

4. …… 車1平2 5. 俥九平八 卒7進1

6. 俥一平二 …………

用五六炮單提傌雙直俥應對屛風馬雙直車進7卒是呂特大常 用的佈局陣式,此時此刻紅方的舊著新用,老譜翻新,有攻其不 備、出奇制勝之意。

6. 包2進2

黑伸右包巡河較為少見,是許銀川特級大師常用之招,且效果良好。黑如欲走「包2進4」(可參閱第79局「鐘少卿先負黃杰雄」之戰)或走「包8進4」(可參閱第80局「安國棟先負黃杰雄」之戰)這兩路,都進入呂特大熟悉套路的局面,形勢將會更精彩、更複雜。黑還如象3進5,俥八進六,馬7進6,俥八平七,馬6進4,演變下去,雙方將形成複雜變化,不易掌控。

7. 俥二淮六 …………

紅揮右直俥過河出擊,勢在必行之招,如俥二進四??則馬 7進8!俥二平四,馬8進7,變化下去,黑多卒易走。

7. … 馬7進6 8. 俥八進四 … … …

紅伸左直俥巡河出擊,屬改進後穩正走法。在1997年第17屆「五羊杯」全國象棋冠軍邀請賽上趙國榮與許銀川之戰中紅曾嘗試過走炮五進四??馬3進5,俥二平五,包8平5,相七進五,包2進3(也可包2進4!傌九退七,車8進1,傌七進六,車8平2,演變下去,黑較易走,稍好),俥五退一,馬6退7,兵三進一,卒7進1,俥五平三,馬7進5!變化下去,黑各子靈活,局面滿意,結果黑勝;筆者在網戰上曾走過紅仕六進五補左

中什來先鞏固中路,是一步很好的停著,並伺機進取,蓄勢待 發。里有渦卒3淮1、卒7淮1、十4淮5和象3淮5四種不同走 法,結果均為紅先、紅勝。

里試演卒3淮1, 炮五淮四, 重2淮3, 炮五平七, 象3淮5 (若先走士4進5,則炮六進三,變化下去,也是紅先手),炮 六淮五, 包8银1, 炮六银二, 包2淮3, 炮六平五! 十4淮5, 兵五淮一,卒7淮1, 俥二平四, 馬6淮7, 傌三淮五, 包8淮 8, 傌五淮三! 車8淮5, 俥四平三! 演變下去, 紅俥傌雙炮佔位 靈活,淨多中兵易走,結果紅多兵入局。

8. … 十4 淮 5

淮1, 值四退一, 卒3淮1, 值四平七, 象3淮5, 值七平二! 卒7 淮1,炮六平三。變化下去,黑雙車雙包均受牽制,紅又多兵易 二,象3淮5,兵七淮一,卒3淮1,值八平七,十4淮5,炮六 平七,卒7進1,俥二平三,馬3進4!俥三平五,包8平7!傌三 退五,車2平4!變化下去,紅雖多兵,但黑六個大子活躍,顯 而易見反先佔優,結果黑勝。

9. 兵九淮一 …………

紅挺邊兵活傌,又使左直俥牛根,好棋!是呂特大擅長的著 法之一,曾在各種大賽中屢屢使用,頗有心得。今天有新的突破 嗎?讓我們拭目以待吧!

象3進5 10. 俥二银三

紅右俥回兵林線,怪著!據瞭解,以往戰到第9回合出現過 的相同盤面,都是呂特大一個人下的。他改走過什六進五,曾兩 次先手對陣許銀川均無功而返,戰和。如在1996年的全國象棋

नंह

個人賽上呂欽與許銀川之戰中,許接著走卒7進1, 俥二平四, 馬6進7, 俥八平三,馬7進5,相七進五,包8平6, 俥三平 八,車8進6,兵七進一,結果戰和。而到了2002年BGN大賽上 負於王斌之戰中紅走的卻是炮五進四直取中卒,前後共下過3 次,結果兩和一負,從未勝過。這樣看來,先手方的效果只能說 是一般。不過呂特大對佈局的要求能持平即可,重頭戲是放在了 中殘局搏殺。

10. 馬6退7

黑左馬回原位,準備馬7進8打死紅右俥,以迫使紅俥離位。

11. 俥二進一 馬7進8

黑如求穩,也可走包8平9, 俥二進五,馬7退8, 兌俥後, 雙方局勢相對要平穩些。

12. 俥二平六 馬8進7!

黑左馬從容過河踩殺三路兵,佈局滿意;相反,紅方第10 回合俥二退三卻顯得沒什麼作用,只能說是右俥左移去發揮作用 了。

13. 兵七進一 包8平7

黑包平7路,保馬讓路,左翼子力活躍,獲得了滿意局面。 14.炮六平七(圖85) ···········

這招雖花費了炮八平六和炮六平七兩步棋,但紅卻補償到了 右俥左調和七路炮牽制住黑方3路線,因這步棋區別於五七炮之 處在於少了對黑3路線的危險,也少了炮五平六的調形機會,故 呂特大寧可局部速度受損,也要炮平七路對黑方施加壓力,為以 後伺機反擊奠定基礎。

14. … 卒7進1???

在此前紅重複走子、步數虧損情況下,黑進7卒,敗著!錯失反優機會,如圖85所示,黑宜車8進8!仕六進五,車8平7(也可徑走車8平6,變化下去,黑棋反先),炮五平六,車7進1!車砍底相後,由於紅子力均集結在左翼,右翼底線防守壓力大了,故是黑勢反優,優於實戰,足可抗衡。

15.兵七進一! …………

紅棄七路兵,擋住黑右包

黑方 黨 斐

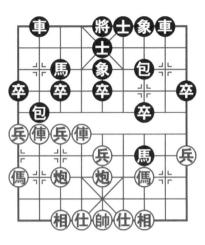

紅方 呂 欽 圖85

左移出路,佳著!紅如貪走俥六平三???則俥八進五,馬3退2,俥三平四,前包進3,炮七平三,包7進5,俥四退一,包7平1,相七進九,馬7進8。演變下去,黑多子得勢大優。故呂特大在佈局階段沒佔優,現棄兵後開始逐步彰顯出他深厚的中局搏殺能力。

15. 馬7進5

黑馬踩中炮邀兌,穩健!黑如卒3進1,炮七進五,包7平 3,以下紅有兩種選擇:

①炮五平八,包3進7!仕六進五,車8進4!俥六平三,包 3平1,俥三退一,卒3進1,俥八平七,車2平4!演變下去,黑 棄子後反有攻勢;

②俥六平三,包3進7,仕六進五,馬7進5,相三進五,包 3平1,傌九進七,包2退3,俥八進二!變化下去,黑雖多卒多

象,但右翼車包無根後被拴鏈,雙方互有顧忌。

16.相三進五 包7進5 17.炮七平三 卒3進1

雙方果斷兌去傌(馬)炮(包)後,局勢十分平穩,黑雖多雙卒易走,但雙方仍容易成和。

18. 炮三银一! …………

紅退炮輕盈,準備伺機左右逢源出擊,顯示出紅深厚的中殘局功底。紅方由此開始逐步漸入佳境。紅如俥六平三,車8進6,兵五進一,車8平9!下伏卒5進1邀兌中卒的先手棋,黑反多卒有中包反先。

18. …… 車8進4 19. 俥六平三 車2平4

20. 炮三平七 卒3進1 21. 俥三平七 包2平3

至此,雙方形成子力完全對等的平穩局勢。黑現包站右象台,正式抛出了求和的資訊,那麼呂特大會甘心和棋,不再繼續糾纏來尋覓新的戰機嗎??讓我們拭目以待、繼續欣賞吧!

22. 俥七平五 包3平6??

黑包平左肋,錯失良機。黑宜大膽走馬3進4! 俥八平六,卒5進1! 俥五平四,車8進2! 窺殺左右雙兵,演變下去,黑反多卒易走,優於實戰,可以抗衡,勝負一時難斷。紅如續走炮七平六,車8平5! 炮六進四,卒5進1, 俥四平五,車5退1, 俥六平五,車4進4, 傌九進八,車4退1! 變化下去,雙方基本均勢,和勢甚濃,黑勢也優於實戰。

23. 傅八平七 包6平3 24. 炮七平三 車8平5??

黑左車鎮中邀兌,消極求和,陷入困境。黑宜先車4進4巡河出擊,攻守兼備,局勢兩分,尚可一戰,接下來紅炮三進六, 士5進4,傌九進八,馬3進2,兵一進一,卒9進1,雙方相互 對峙。

25. 俥五進一 卒5進1 26. 傌九進八! …………

雙方兌中俥(車)後,進取子力減少,但紅方邊傌盤河,欲 從邊路出擊,是不會放棄任何一絲的反擊機會。至此,黑象台包 受制,中卒又虛浮,同等子力,卻是紅方取得較好局面,開始反 先了。

26.…… 馬3進5 27. 馬八進九 車4進6!

黑右肋車急進兵行線要道,是一步計算好的有力著法。

28. 兵九進一 包3退4?

黑包退底線防守過軟,不如徑走車4平5殺去中兵反擊更為 準確、痛快!至此,黑方少卒,防守日趨困難了。

29. 俥七進二 馬5進3 30. 炮三進五 馬3進2

31. 兵九平八 卒5進1! 32. 傷九進八! …………

黑棄中卒引中兵,好棋!是一步此時此刻扭轉局勢的要著! 為以後渡卒發威創造了良好的機會。

紅馬入下二線,棄中兵,我行我素,各攻一面,穩正。紅如 貪走兵五進一??馬2進4,帥五進一,車4平9,炮三退五,車9 進2,炮三平四,馬4退5!變化下去,雙方雖子力完全對等,但 黑有攻勢佔優。

32. … 卒5進1??

黑先挺卒殺兵過急,不如先走馬2退4!俥七退二,卒5進 1!炮三退三,車4進2,相五退三,馬4進6,變化下去,黑車 馬中卒反有一定攻勢。

33. 炮三平五 包3平4 34. 兵八進一! …………

面臨黑馬2進4凶著,紅置之不理,果斷進八路兵力爭對攻,彰顯出紅方不僅技藝老辣,而且在平和的心態中具備著強烈的爭勝慾望。

34. …… 車4退5 35. 俥七退三 車4進5???

在關鍵時刻,黑進肋車邀兌,敗筆!錯失和棋機會。此刻黑 方是攻還是守,拿不定主意是心態搖擺在作怪。此時兩隊的其餘 三盤棋均以和棋告終,故此戰勝負將直接決定全隊命運。此時, 黑守得不徹底,攻又馬不掛角襲帥,這種搖擺心態是致命的,肯 定是要落敗。黑其實只要馬2進3!俥七退二,車4平2!雙方子 力完全對等,和局已定。

36. 俥七進四 車4 退5?? 37. 兵八進一! …………

黑退肋車捉傌,劣著,加速了敗程。黑宜徑走包4進1,俥七進二,包4退1,暫時不給紅傌八退六叫將機會,黑會頑強許多。

紅進兵保傌,紅4個子管住了黑車包的咄咄攻勢,令黑在棋 枰上迷失方向,這是心理壓力導致技術出差錯,紅勝定。

37. … 卒9進1 38. 仕四進五 馬2退1??

同樣退馬,黑宜馬2退4!炮五平九,包4平1,俥七進二,車4退1!俥七平六,士5退4,傌八退六,將5進1,炮九進二,將5平6,傌六退五,包1平3,傌五進三,將6平5,兵八進一,將5退1,炮九進一,將5進1,兵八平七,包3平2,炮九平六!變化下去,紅雖殘底仕後有攻勢佔優,但黑方拼命死守尚有可能。

39. 帥万平四? …………

紅出帥欠軟,可直接走炮五平九簡單快勝。

以下殺法是:卒5平6,炮五平九,包4平1,俥七進二,車 4退1,炮九平五!左炮鎮中,棄俥催殺,一氣呵成!黑如接著 走車4平3,傌八退六!將5平4,炮五平六!成傌後炮殺,紅方 完勝。此戰紅勝後,最終廣東隊位於第4名,湖北隊排第5名。

此局雙方一開戰就步入了五六炮對右包巡河的生死「鬥炮」 決戰:紅伸過河右俥,巡河左俥,黑進7路馬,補右中士象來爭奪空間、搶佔要隘,不肯相讓;步入中局後,紅連續平左炮的幾步棋,換來了黑在第14回合渡7卒敗著,錯失良機,以後在第22回合走包3平6又丟機遇,在第24回合走車8平5陷入困境,在第28回合走包3退4,在第32回合走卒5進1,在第35和第36回合連續進退右肋車,在第38回合走馬2退1,共有八次錯失反先、均勢及求和的機會,最終被紅方棄俥後成傌後炮妙殺。

這是一盤黑方在關鍵時刻始終搖擺不定、優柔寡斷、患得患失、自亂陣營、每況愈下、鬼使神差、凶多吉少、拿不定主意、下不了決心、心態似扭曲、技藝發揮混亂的經典反面殺局。

第86局 (廣東)馬 鳴 先負 (上海)黃杰雄

轉五六炮單提傌過河俥卸中炮對屏風馬進7卒7路 馬右中士象

- 1.炮二平五 馬8進7 2.傌二進三 馬2進3
- 3. 傅一平二 車 9 平 8 4. 傌八進九 卒 7 進 1
- 5. 使二進六 馬7進6 6. 使九進一 象3淮5

這是2014年5月27日上海解放65周年網戰象棋對抗賽第3 局馬鳴與黃杰雄之間的一盤「短平快」龍虎激戰。雙方以五六炮 單提傌過河俥高左橫俥對屛風馬進7卒7路馬右中象開戰。紅高 起左橫俥出擊,已取代了原來俥二退二(可參閱第78局「夏中 敏先負黃杰雄」之戰中第6回合注釋)走法,屬創新變例。黑補 右中象固防,穩健之招!黑如包2退1,變化結果為紅多相易 走。可參閱第78局「夏中敏先負黃杰雄」之戰中第6回合注釋。

7. 炮八平六 卒 7 進 1 8. 俥二平四 馬 6 進 7

9. 炮五平四 士4 進5 10. 俥九平八 車1 平2

11. 俥八進三 包8進6 12. 俥八平三?? 包8平1!

紅左連右移殺卒壓馬,敗招!導致失勢後最終告負。紅官走 炮六進一,結果雙方子力對等,大體均勢。可參閱第78局「夏 中敏先負黃杰雄」之戰中第12回合注釋。

黑平左包到右邊路,設下棄左馬陷阱,是一步獲勝要著!可 參閱第78局「夏中敏先負黃杰雄」之戰中第12回合注釋。

13. 傅三退一 包2 進7! 14. 相三進五 …………

面對黑雙包齊鳴,直插紅左翼底線作殺,紅補右中相固防, 也為時渦晚了。

紅如走傌九退七或仕四進五,可參閱第78局「夏中敏先負 黃杰雄」之戰中第14回合及注釋。

14. …… 車2進8! 15. 仕四進五 車2平4

16. 炮四淮 - …

紅伸右肋炮巡河反擊,無奈之舉!紅如炮四退一打死右肋 車??? 包1進1!以下紅有三種選擇:仕五退四、炮四平六、傌 一退二,黑均可包1平3!成雙底包疊殺,黑方速勝。現紅左翼 七路底相無法保住後,被黑1路底包轟炸後,老帥即上不來,六 路底仕六進五後也是黑雙底包絕殺。

16.…… 車8進8!

黑方不失時機,雙車雙包齊鳴,左右包抄,先後夾擊,強勢 出擊,攻殺銳利,攻勢如潮,全線發力,精準打擊,不留後患! 黑如誤走卒3進1?? 傌九退七!車4平3,炮四退三,車3退2, 炮四平九!紅棄邊傌殺黑包後,反多子大優。

17. 炮四平六 …………

紅平肋炮打肋車,無奈,如帥五平四??車8平5! 傌三退 五,車4進1! 黑速勝。

17. 包1進1

18. 前炮平七 車8平5

19. 傌三退万 車4 進1(圖86)

如圖86所示,是黑方藉雙底包之威,棄左車挖中仕之機, 現車砍底仕,一氣呵成!

此局雙方一開戰就步入了五六炮對7路馬的「馬炮爭雄」大戰:紅平俥追馬卸中炮,黑補右中士象馬踏三路兵來奪空間、佔要隘;進入中局後,黑見紅在第12回合走俥八平三貪卒欺馬後,認為時機成熟了,即設下了左包右移邊路、大膽棄左馬搶攻的陷阱。

誰料粗心的紅方未細心思考就在第13回合退俥貪馬而跌落 陷阱後釀成大災難,被黑抓住戰機,沉右包進右車,平右肋車再

進左車,沉右邊包果斷棄肋 車,最終棄左車挖中仕後,進 右肋車殺底仕擒帥。

這是一盤雙方佈局輕車熟路,循規蹈矩;中局搏殺靠思路,有好思路就有出路,黑設陷阱,紅入陷阱:自亂陣營、無法自拔、全線回防、無濟於事;黑車包聯手、強勢出擊、全線發力、攻勢如潮,最終精準打擊、摧城擒王的「短平快」精彩殺局。

黑方 黄杰雄

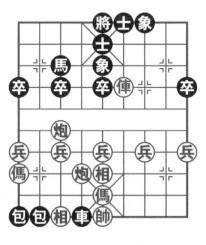

紅方 馬 鳴 圖86

第87局 (上海)黃杰雄 先勝 (蘇州)凌峰

轉五六炮單提傌巡河俥挺九兵對屏風馬進7卒平包兌俥

1. 炮 平 五 馬 8 淮 7 2. 傌 一 淮 三 馬 2 淮 3

3. 使一平一 車9平8 4. 傷八淮九 卒7淮1

5. 炮八平六 車1平2 6. 俥九平八 包2 進4

這是2011年1月1日元日網戰友誼賽第3局黃杰雄與凌峰之 間的一場「短平快」激戰。雙方以五六炮單提低雙直值對屏風馬 淮7卒右包封值拉開戰幕。黑先淮右包封值,不給紅伸左直值出 局「安國棟先負黃杰雄」之戰;黑又如包2進2,可參閱第85局 「呂欽先勝黨斐」之戰。

7. 俥一淮四 …………

紅高起右直值巡河出擊,旨在防止黑左包封值,是一步必走 「官著」。紅如俥二進六,可參閱第82局「魯中南先負黃杰 雄」之戰。

7. 包8平9

黑平左包兑值,旨在儘快擺脫左翼重包受制困境,發揮左翼 主力的反擊作用。黑如馬7進6盤河出擊,可參閱第79局「鐘少 卿先負黃杰雄」和第81局「黃杰雄先勝王天洪」之戰。

8. 俥二平四 車8進6

紅平俥佔右肋道避兌,是保持先手的常見手段。紅如俥二平 七,黑有十6進5、十4進5、馬7進8、馬7進6、象7進5、象3 進5、車8進1共七種不同下法,結果前者為紅方較先,中一者 為紅方易走,中二者為紅方佔優,中三者為雙方各有千秋,中四

者為紅多兵佔先,中五者為雙方均勢,後者為雙方對峙。

黑伸左直車入兵行線,屬爭取對攻的走法。黑如士4進5或 走士6進5,可參閱第84局「伍霞先負萬春」之戰及注釋。

9. 兵九進一(圖87) …………

紅挺左邊兵,意在布下困住黑右過河包的陷阱。

9. …… 車8平7???

黑平左車貪兵壓傌,敗著,低估了紅方潛在的反彈攻擊力, 導致最終丟子告負。如圖87所示,黑宜走包2退2為上策,以下 紅有兩種不同選擇可供參考:

- ①兵三進一,車8平7,俥八進四,馬7進8,兵三進一,車7退2,俥四平三,車7進1,俥八平三,象3進5,傌九進八,卒3進1,兵七進一,卒3進1,俥三平七,包2平3,炮六平八,車2平3,演變下去,雙方子力對等,紅雖易走,但黑可抗衡;
- ②炮六進一,士4進5, 紅方有4種不同選擇可供參 考:(a)仕六進五,象3進5, 炮五平六,車8進2,相三進 五,馬7進8,兵三進一,卒7 進1,俥四平三,車8平6,俥 八進四,卒9進1,兵七進 一,車6退4,雙方子,封 等,均勢;(b)兵三進一,車8 退2,俥八進四,象3進5,東 七進一,車2平4,傌九退 七,包2平5,仕六進五,包5 淮3,相七進五,卒7進1,俥

黑方 凌 峰

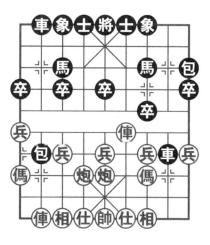

紅方 黃杰雄 圖87

545

四平三,馬7進6,雙方對峙;(c)炮五平六,象3進5,相七進五,馬7進8,仕六進五,包9平7,兵三進一,卒7進1,俥四平三,車8進2,俥三平六,車8平6(若包2平7,俥八進九,馬3退2,傌三進二,馬2進3,兵七進一,雙方子力對等,各有千秋),相三進一,包2進3,帥五平六,卒3進1,俥六平八,車2進5,傌九進八,包2平5,傌八進六!馬3退4,俥八進九,包5平9,前炮進六,包9平4,炮六退七,將5進1,變化下去,雙方在對攻中,紅方易走,黑雖殘士,但多雙象,兵種全,可抗衡;(d)俥八進四,象3進5,仕六進五,卒3進1,兵七進一,馬7進6,兵七進一,象5進3,兵三進一,車8退2,炮六進二,卒7進1,炮六平二,卒7平6,傌九進七,卒6進1,炮二平七,包9平7,變化下去,雙方在對攻中,紅多相,黑多過河卒,且有攻殺右底相的先手棋,優於實戰。

10. 傷九進八! 卒7進1 11. 俥四平五 包2平1

12.炮六平八 車2平1 13.俥八平九 包1平2

14. 俥九淮三! …………

紅方抓住戰機,進左傌關包,平左炮打車,現伸左邊俥困 包,令黑右包被逼鑽入了死胡同,成為了甕中之鱉,厄運難逃, 紅方至此由優勢開始轉化為勝勢。

14.…… 卒7平6 15. 俥五平四 包2平5

16. 傌三進五 車7平5???

黑車貪中傌,敗筆!加速敗程。黑宜徑走象3進5先固防中 路後尚可周旋,紅如接走俥四平三,黑有兩種選擇:

①車7平5, 俥三進三,包9進4, 仕六進五,車5退1,兵七進一,車5平3, 俥九平一,車3平2,炮八平七,車2平3,炮七進一,馬3退5,變化下去,在雙方兌子對攻中,紅雖多

子,但黑多三個卒,戰線甚長,雙方互有顧忌,黑可支撐;

②車7退1, 傌五進三, 車1進1, 傌八進七, 車1平2, 炮八平七, 馬7進6, 變化下去, 紅雖多子佔優, 但雙方戰線漫長, 優於實戰, 黑方尚有機會周旋, 不會丟車速敗。

17. 兵七進一! 車5退2 18. 馮八進七!

紅挺七兵捉車,現又傌踏3卒追殺中車。至此,黑被活捉, 只能棄中車殺炮,少子而敗下陣來。

以下殺法是:車5進3,相七進五!車1平2,炮八進一,象3進5(若包9進4?俥四退一,黑有兩變:①包9平2,俥九平八,車2進6,俥四平八!將形成紅有車勝黑無車的優勢局面;②包9退2,俥四進四!馬3退5,炮八平五!下伏炮五進五炸中馬後可得雙馬的先手棋,紅也勝定),俥四進四,車2進3,炮八平七,士4進5(若包9進4??傌七進五,包9平5,任四進五,包5退4,炮七進四,馬7進8,俥九平二!車2進1,帥五平四,士4進5,炮七退二,馬8退9,俥二進四,包5平6,俥四平二,象7進5,炮七平二!黑邊馬被擒後,紅多俥完勝),傌七退二,馬8退9,俥二進四!包5平6,俥四平二,象7進5,炮七平二!黑馬被殲後,紅多俥必勝。

此局雙方一開戰就步入了五六炮對右包封俥的激烈爭奪:紅 右俥巡河進九兵布下困黑右包陷阱,黑平左包兌俥,伸左直車進 兵行線出擊,不料黑在第9回合竟然平左過河車貪三路兵壓傌, 居安而忘危,踏入陷阱後,難以自拔。紅方不失時機,進左傌鎖 包,揮左炮欺車,進左邊俥困包,使其成甕中之鱉。以後黑又在 第16回合走車7平5貪吃中傌而自毀長城,被紅進七兵驅車,傌 踩3卒逼車殺包後,紅方傌不停蹄地俥塞象腰,平炮護傌,傌踩

中象,飛炮炸馬,左俥捉馬,回炮攔車,逼馬退邊,俥追馬包, 俥塞象腰,炮佔二路,得馬後多俥完勝。

這是一盤開局雙方拼搶激烈,紅設右巡河俥進九兵陷阱果然 奏效、精準打擊、不留後患、惡手連施、得重入局; 而黑方佈陣 稍欠火候、誤入陷阱、不知自拔、急於求攻、反成壞事,只有平 時強化紮實基本功底,臨戰心理素質平和、不溫不火、穩紮穩 打,才能百戰不殆的反面殺局。

第88局 (上海)黃杰雄 先勝 (昆明)程金剛 轉五六炮單提傌巡河俥進九兵對屏風馬進7卒右包封俥

1.炮二平五 馬8淮7 2.傌二淮三 馬2淮3

3. 使一平二 車9平8 4. 傷八進九 卒7進1

5. 炮八平六 車1平2 6. 俥九平八 包2 進4

這是2010年10月1日國慶日網戰象棋友誼賽第3局黃杰雄與 雙直值對屏風馬進7卒右包封值拉開戰幕。黑伸右包封值,屬當 今棋壇較為流行的不讓紅進左俥發威的走法。黑如先走包2進 2,可參閱第85局「呂欽先勝黨斐」之戰;黑又如改走包8進 4,可參閱第80局「安國棟先負黃杰雄」之戰。

7. 傅二進四 包8平9 8. 傅二平七 ……

紅右俥平七路窺卒避兌,旨在伺機由牽制黑方右馬來拓展局 勢,開涌新的淮攻涂徑,也是紅方舊譜翻新的一種戰略方案。紅 主流變例是俥二平四,可參閱第84局「伍霞先負萬春」和第81 局「黃杰雄先勝凌峰」之戰。

黑搶出左馬盤河,直窺紅中路、三路雙兵,著法積極,屬改進後著法之一。黑另有車8進1、馬7進8、士4進5、士6進5、 象3進5和象7進5共六種不同走法,可參閱第87局「黃杰雄先 勝凌峰」之戰中第8回合注釋。

9. 兵九進一(圖88)

紅急進九路邊兵,準備躍傌或平相台俥「關包」爭先,恰似 獵人已布好了羅網,只等獵物入內的一步「誘著」。紅如改走俥七平四?車2進4,兵九進一,象7進5,仕六進五,以下不管黑接走包9平6或走車8進1,演變下去,黑足可抗衡;紅又如徑走俥七進二?象3進5,炮五進四,馬3進5,俥七平五,包2進2,變化下去,紅雖多雙兵,但黑子位靈活易走。

9. …… 馬6進5???

黑馬貪中兵,敗著!以為紅接走傌三進五後,黑可徑走包2

黑方 程金剛

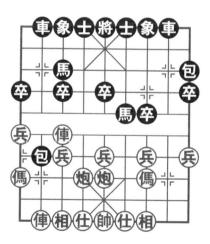

紅方 黄杰雄 圖88

者為紅多兵易走,後者為黑不難走,可滿意),紅有兩種不同選 摆:

①傌九進八,卒3進1,俥七平四,卒3進1,紅有三變: (a)兵七進一,包2平7,相三進一,車2進4,紅無便宜;(b)俥 四平七,馬6進5,俥七平四,馬5退4,傌八進六,馬3進4, 俥四平六,馬4退3,演變下去,黑足可抗衡;(c)俥八進三,卒 3平2, 俥四平八, 車2進5, 俥八進一, 馬6進7, 俥八進二, 馬 7進5,相七進五,車8進6,俥八平七,車8平7,變化下去,雙 方互相牽制,黑優於實戰,尚有機會;

②什六淮开,包9平7,值七平四(若傌九進八?卒3進1, 俥七平四,卒3進1,變化下去,黑可滿意),車8進8(若車2 進4, 馮九進八, 包7平6, 俥四平五, 馬6進7, 俥五平六, 馬7 退6, 俥六平五, 包2平1, 演變下去, 雙方互有顧忌), 俥四進 一(若炮六退一?包7進4,傌三退一,包7進2,炮六平三,車 8平7, 俥四進一, 車7平9, 黑可滿意), 包7進4, 炮五進四 (若仕五退六或走帥五平六,包7進3!黑反棄子得勢易走), 馬3進5,相三進五,車8退3,俥四平五,馬5退7,俥五退 一,車8平5,兵五進一,車2進4!變化下去,雙方在互纏中黑 有機會,優於實戰,足可抗衡。

10. 俥七平八!

紅方抓住戰機,看到獵物入網,立即平俥邀兌,關住右包, 勒住中馬,開始收網,甕中捉鱉,立竿見影,必得子大優。

10..... 車2進5 11. 傷力,進八 包2平1

12. 俥八進三! 包1進3 13. 傌三進五!

紅進俥捉邊包,現傌踩中馬,得子大優,開始步入佳境。

以下殺法是:象7進5,傌八進六,卒3進1,傌六進七!包

9平3, 炮五淮四!士6淮5, 傌五淮六, 包3平1, 炮六淮七(飛 炮炸底士,大膽突破底線,獲勝要著)!將5平4(若車8進 3?? 傌六進七!變化下去,紅多子也必勝),傌六淮七,將4平 5 (若將4進1??? 俥八進五!將4進1,炮五平八!後包平2,俥 八退一!包1平2,炮八平六,車8進3,炮六退三,車8平5,任 四進五,車5平3,俥八退三!象5退7,俥八平六,將4平5,俥 六平五,將5平6,傌七退五,車3平4,炮六平五,下伏俥五平 四殺招,紅勝),傌七淮五!將5平6(若將5平4???傌五银 七!將4進1, 俥八退一,象5退7, 俥八平六!紅速勝),丘七 進一!車8進2, 俥八平四!車8平6, 傌五退三!將6進1, 傌三 進二!將6退1, 俥四平六, 車6進7, 帥五進一, 車6退1, 帥 五進一,象5退7,俥六進六!將6進1,傌二退三!藉值炮之 威, 現回傌管將, 傌到成功!以下黑如接走包1平5?炮五平 四!下伏俥六平四,紅勝;黑又如改走包1平6?? 俥六退一,紅 也勝;黑再如徑走將6進1??? 值六平四,將6平5,值四退八! 抽去黑車後,紅也完勝。

此局雙方一開局就進入了五六炮對右包封俥的「肉搏戰」: 紅伸右俥巡河平七路窺殺3路卒,黑平左包兌俥進7路馬,當紅在第9回合挺九路兵準備平相台俥關包之機,黑卻全然不顧地走馬6進5貪中兵跌落陷阱而被擒後導致敗北,紅方抓住戰機,平俥邀兌收網,進俥攔包殺馬,兌馬包炸中卒,傌捉包,炮炸士,傌叫將,又挖士,棄七兵讓路,俥叫將避兌,連策傌叫將,平俥棄底仕,沉肋俥催車,退傌困住將,俥傌炮擒將。

這是一盤紅在佈局巧設陷阱,黑貪中兵跌入陷阱,被紅妙著 連珠、精準打擊、惡手連施、不留後患、咄咄攻勢、兇狠潑辣、 不給機會、一氣呵成的「短平快」經典殺局。

第89局 (上海)黃杰雄 先勝 (鄭州)徐富貴轉五六炮單提傌巡河俥進九兵對屏風馬進7卒右包封俥

1.炮二平五 馬8進7 2.傷二進三 馬2進3

3. 使一平二 車9平8 4. 傷八進九 卒7進1

5. 炮八平六 車1平2 6. 俥九平八 包2進4

7. 俥二進四 包8平9 8. 俥二平四 士6進5

這是2012年5月27日上海解放63周年象棋網戰友誼賽第5 盤黃杰雄與徐富貴之間的一場精彩的龍虎激戰。雙方以五六炮單 提傌巡河俥對屛風馬進7卒右包封俥平左包兌俥補左中士拉開戰 幕。黑先補左中士固防,屬舊譜翻新走法。黑如車8進8,可參 閱第81局「黃杰雄先勝王天洪」之戰;黑又如改走車8進6,可 參閱第87局「黃杰雄先勝凌峰」之戰;黑再如改走士4進5,可 參閱第84局「伍霞先負萬春」之戰。

筆者曾在網戰上也走過黑土4進5,兵九進一,包2退2! 傅八進四,象7進5,兵三進一,車8進4,兵七進一,卒7進1, 傅四平三,馬7進6,傌三進四,包9平6,仕六進五(若傌四進 六??馬6退4!紅無後續進攻手段,反而無趣),車8平7,傅 三進一,包2平7,傅八進五,馬3退2,炮五平四,包6進3, 炮四進三,包6平1,炮六進四,馬2進3,炮六平一,卒3進 1,兵七進一,象5進3,相三進五,象3退5,變化下去,雙方 子力對等,局勢平穩,但紅走漏,黑勝。

9. 兵九進一(圖89) …………

紅悄然挺九路兵,巧布下困炮陷阱。記得《孫子兵法》中曾把利用天然屏障來隱蔽自己的戰鬥配置、兵力數量、作戰行動和

主攻目標均稱為「示形」。

紅方此招不起眼的急進左邊兵,就是象棋大戰中的「示形」,如出一轍,耐人尋味!

9. … 象7進5???

黑方補左中象固防,敗著!失察導致右過河包將遭不測,受 困被殲而最終飲恨敗北。

如圖89所示,黑宜走包2退2(若車2進4??俥四平八!車2進1,碼九進八,包2平1,碼八退七,黑右包被殲,紅方大優),兵三進一,象7進5(若卒7進1?俥四平三,馬7進6,兵七進一,象7進5,傌三進四,紅方易走;又若車8進4,紅有兩種選擇:①兵七進一,象7進5,炮六平七!演變下去,紅方易走;②俥八進四,包2平3,仕六進五,象7進5,俥八進五,馬3退2,傌九進八,包9退2,炮六進三,車8進2,炮五平八,馬

2進1,相七進五!下伏兵七進 一捉死包和馮八進九踩邊卒出 擊的先手棋,紅優),兵三進 一,象5進7,兵七進一,象3進5, 先走俾四平三,象3進5, 先走俾四,卒3進1,馮 三進四,卒3進1,馬 三重有顧忌,不易掌控 下黑方有兩種不同選擇:

①象3進5,炮六平七, 馬7進8,炮七進四,馬8進 9,傌三進一,包9進4,俥四 平一,車8進6,兵五進一,

黑方 徐富貴

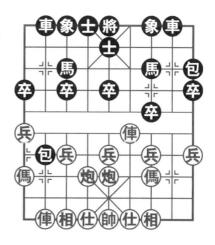

紅方 黃杰雄 圖89

卒9進1, 俥一平四, 包9進3!雙方雖子力對等, 但黑方易走, 優於實戰, 足可抗衡;

②象7退5, 傅四平三, 車8進2, 炮六平七(若傌三進四, 包9退2, 傌四進六, 包9平7, 傌六進七, 車2進2, 俥三平 四, 包7進9, 帥五進一, 包7平9!變化下去, 黑雖少子, 但有 攻勢, 可以抗衡), 包9退2, 兵七進一, 包9平7, 俥三平二, 車8進3, 傌三進二, 象5進3, 俥八進四, 象3進5, 變化下 去, 紅雖子力活躍, 但黑多卒, 優於實戰, 足可抗衡。

10. 傷九進八! 包2平1 11. 炮六平八! 車2平1

紅方不失時機,進左傌關包,現又平左炮趕車,令黑方措手不及,防不勝防,黑包厄運難逃。黑如包1平2??炮八平九,包2平1,俥八進三!包1平3,俥八平七!黑包被殺。

12. 俥八平九 包1平2 13. 俥九進三! …………

黑右包被關在紅左翼俥傌炮兵中間,甕中捉鱉,被活活捉 死。至此,紅勢大優。

以下殺法是:包2平5(若徑走車1平2?俥九平八!車2進4,俥八平九,車2平6,俥四進一,馬7進6,兵九進一,卒1進1,俥九進二,馬6進7,炮五平七,車8進5,傌八進七!演變下去,紅子位靈活,也多子大優),傌三進五!車8進6,傌五進六,馬7進8,傌六進七,包9平3,傌八進六,包3平2,傌六進五(棄傌搏雙象,獲勝要著!由此,紅優勢步入勝勢)!

象3進5,炮五進五,士5進6,兵七進一,車1平3,炮八平五,馬8進7,俥四退一,卒7進1,俥九平五!將5平6,前炮進二,車3進2[另有兩變:①將6平5,俥五進三,士4進5,炮五進一!將5平4,俥五平六,抱2平4,炮五平六,將4平5,俥六進一,車3進1,俥六平四!將5平4,前俥平六,將4平

5,偉六平三,將5平4,偉三進二,將4進1,偉三退五,將4退 1,炮六退一,車8退6,偉三退一!殺馬後,紅多子多任雙相必 勝;②士4進5,偉五進三,車3平5,偉五平一,黑有兩變: (a)車5平4,炮五平四,包2平5,偉四進四,將6平5,偉一進 三,士5退6,偉四進二,將5進1,偉一退一!紅勝;(b)包2平 5,炮五平四,車5平4,偉四進四,將6平5,偉一進三,士5退 6,偉一平四,將5進1,後偉進一!紅也勝〕,偉五進三,士4 進5,偉五進二,車8退5,偉五平二,將6平5,偉二進一,將5 進1,偉四平五,將5平6(若將5平4?炮五平六,馬7進6,偉 五退二,馬6退7,偉五進八!士6退5,偉五退一,將4進1,偉 一平六!紅勝),炮五平四,卒7平6(若士6退5??? 偉五進 五,將6進1,偉二退二!紅勝),偉五進六,馬7退5,傅五退 五,将6進1,偉二退一!將6退1,偉五進五!紅勝。

此局雙方一開始就捲入了五六炮對右包封俥平左包兌俥的爭奪:紅平右巡河俥佔肋道,黑補左中士固防。就在紅進九兵設下困包陷阱後,黑在第9回合卻全然不顧地徑走象7進5,導致丟子敗北。紅方不失時機,進傌關包,平炮驅車,俥逼右包,傌搏雙象,進兵活俥,左炮鎮中,退俥攔馬,左俥鎮中,沉炮捉車,俥殺卒士,棄炮殺車,俥炮聯手,拴鏈卒士,雙俥連線,殺馬棄炮,最終雙俥夾殺擒將。

這是一盤紅在佈局設下陷阱,黑一味求速、全然不理,紅圍 包困殺,黑包炸兵兌換,紅傌搏雙象,黑防守無力,紅俥炮聯手 攻殺,黑棄車馬無奈,最終紅惡手連施、雙俥左右夾殺的精彩殺 局。

第二節 五六炮單提傌對屏風馬急進3卒

第90局 (河南)孟 辰 先負 (四川)鄭惟桐 轉五六炮單提傌雙直俥過河對屛風馬右中象士平包兌俥

- 1.炮二平五 馬8進7 2.傷二進三 車9平8
- 3. 俥一平二 卒3進1

這是2010年9月8日全國象甲聯賽第14輪孟辰與鄭惟桐之間 的一盤精彩的「短平快」搏殺。

黑先挺3路卒,意在通活右正馬,是黑方賽前就準備將局勢引向自己熟悉套路的一個手段。黑如馬2進3,兵三進一,卒3進1,傌八進九,象7進5,炮八進四,卒1進1,炮七平三(若炮八平七,車1進3,以下紅有俥九平八和炮七平三2種不同走法,結果雙方各有千秋,攻守不同),卒1進1,俥九平八,包2進2,兵九進一,車1進5,俥二進四(若俥八進四?車1平2,傌九進八,包8進6,演變下去,黑反易走),包8退1,俥八進四,車1平2,傌九進八,包8平2,俥二進五,馬7退8,傌八退九,局勢平穩。

4. 傌八淮九, …………

紅進左邊馬,成單提馬陣式出戰,按既定方針進行。紅如先兵三進一,馬2進3,傌八進九,卒1進1,炮八平七,馬3進2,俥九進一,則形成當今棋壇流行的「五七炮單提傌左橫俥對屏風馬挺1卒互進三兵卒」雙方另有不同攻守變化的陣式。

4. …… 馬2進3 5. 俥二進六 ………

紅先伸右直俥過河,是想避開黑方熟悉的「五七炮進三兵」 這路變化,不打無準備之仗。紅如走炮八平六(另有俥九進一、 俥二進四、炮八平七和兵三進一等雙方各有不同攻守變化的走 法),包8進2,兵七進一,卒3進1,俥二進四,士4進5(若 先象3進5,俥二平七,馬3進2,以下紅有俥七進二和兵三進一 2種不同走法,結果雙方各有千秋),俥二平七,馬3退4(若馬 3進2??俥七進一,卒5進1,炮五進三,象3進5,炮五退一, 卒7進1,俥七進一!演變下去,紅反較優),俥九平八,包2平 4,兵三進一,象3進5,傌九進七,變化下去,紅左翼4個大子 和中炮子位活躍,仍持先手。

5. … 象3進5 6. 炮八平六 …

紅走左仕角炮,弈成正式的「五六炮單提傌過河俥對屛風馬 進3卒右中象」佈局陣式。

6. … 包8平9 7. 俥二平三 … … …

紅避兌俥,意要保持複雜多變局面。紅如俥二進三,馬7退 8,俥九平八,車1平2,俥八進四,馬8進7,局勢平淡。

7. 馬3進4 8. 傅三退二 車8進4

黑伸左直車巡河出擊,旨在儘快搶佔有利地形。黑如改走士 4進5,以下紅方有俥三平六和俥九平八2路不同攻守變化。

9. 俥九平八 包2平3!

黑平右卒底包,直窺紅七路兵相,為以後伺機渡3卒發難做 了鋪墊,著法簡明,緊凑有力!

10. 俥八進六? 卒3進1!

紅將雙直俥均過河展開激戰,風險太大。

紅宜走炮六平八,包3平2,炮八平六,包2平3,兵七進 一,卒3進1,俥三平七,士4進5,炮五退一,馬7進6,相七

進五,包9平7,兵三進一,車1平3,俥八進三,變化下去,雙 方對峙。

黑方抓住戰機,果斷渡3卒脅俥,來勢洶洶,直逼紅底相。 11. 俥八平六? ·········

紅平俥驅馬,劣著!大敵當前,應兌3卒為上策,紅宜走俥 八平七!卒3平2,兵九進一,卒2平1,俥三平九,雙方大體均 勢。

11. … 卒3進1 12. 仕六進五 士4進5

13. 俥三平六 馬4退6 14. 後俥平四? 包3進7!

紅平俥捉馬,劣著!宜俥六平七頂炮追卒,減輕左翼底相壓力。

黑飛包炸相,棄子搶攻,凶招!強行突破紅方薄弱底線,下 法兇狠犀利!黑方由此步入反擊佳境。

15. 傷九進七 車8平3 16. 傷七進九 車3進4(圖90) 17. 傷九進八??? ………

紅躍左邊傌直撲臥槽,敗著!由此導致頹勢難挽,敗勢已 成。

如圖90所示,紅宜先走俥四進二!包3平1,俥六平八,車 1平4,俥八退四,車3進1,仕五退六,馬7進8,俥四退四,卒 1進1,仕四進五,卒1進1,兵九進一,車4進5,俥八進七,車 3退9,俥八退九,車4平1,炮五進四!車3進3,炮五退一!車 3進1,炮六平五,馬8進7,俥四進一,馬7退8,帥五平四!將 5平4,兵五進一!變化下去,黑雖多中象,但紅淨多中兵,且 兵種全,優於實戰,足可抗衡,勝負一時難料。

17. … 車1平3

黑右車平底象位,成「縱向霸王車」,是一種防禦手段。其

實進攻也是一種很好的防守, 黑可徑走包3平1〔若急走馬6 進8先避一手,則俥四平七! 車3退3(如錯走包3退4??? 傌八進七偷襲入局,紅方速 勝),雙方兑俥車後,變化下去,局勢平穩〕,炮五平四,車3進1,炮六退二,車3退 3,炮六進一,馬7進8,俥四 平八,包9平7,傌三退一,車 1平3!演變下去,黑多中象, 攻勢更強,反而大佔優勢。

黑方 鄭惟桐

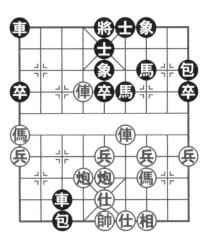

紅方 孟 辰 圖90

18.炮五進四 ………

紅棄中炮炸中卒無奈,別無他著,只能這樣做最後抗衡。

18. … 馬7進5 19. 傅四進二 包3平1!

黑底包平右邊角,志在必得,毅然亮出了兇狠的殺手鐧,如 同一顆重磅定時炸彈入侵到紅方要隘,使黑雙車底包突然形成了 強大殺勢,令紅方措手不及、疲於應付、顧此失彼、防不勝防。 此刻,黑已勝利在望了。

20. 傅四平五 前車平2 21. 炮六平五 包9退1

紅鎮中炮無奈,如仕五進四???車3進9!炮六退二,車2平7,相三進五,車3退2,炮六進一,車7退1!黑反而得子大佔優勢。

黑退左邊包,攻不忘守!如車2進1?俥六退六,車2退6, 俥六進九,將5平4,俥五平八,車3進9,仕五退六,車3平 4,帥五進一,車4退1,帥五退一,演變下去,黑雖也主動易走

佔優,但遠不如實戰殺法乾淨俐落,精彩紛呈。

車2進1 22. 俥六银四

黑也可徑走車3淮9!什五银六(若俥六退二???車2平4! 下伏車3平4般招,黑勝),車3退1,仕六進五,車2進1,仕 五退六, 車2退6! 什六進五, 車2進6, 什五退六, 車3平7! 傌 三退五,車2退2,傌五退七,車2平4!仕四進五,車7進1!仕 五退四, 車4進2, 帥五進一, 車7退1, 藉底包之威, 雙重左右 夾殺,黑也完勝。

23. 俥六退二 車3平4!

黑雙車齊舞, 逼死紅底俥, 令紅丟子後無力再戰。以下紅如 續走炮五平六??包1平4!仕五退六,車4進7!仕四進五,車4 平7!再奪俥傌後,黑淨多車象完勝紅方。

此局雙方一開局即進入了五六炮對平左包兌俥鎮右卒底包之 仗:紅伸雙直俥渦河,黑淮3路馬伸左直車巡河來佔要隘、搶空 間;剛步入中局,紅在第11回合平左過河俥八平六追馬錯失良 機,在第14回合走後值平四再提馬落入下風。到了第17回合走 **傌九進八直赴臥槽,更是闖下大禍,導致頹勢難挽。黑方抓住戰** 機,雙車強佔3路,左馬兌中炮,棄馬底包平邊路,退左包固 守,最終沉車叫帥拴左肋俥,平右貼將車出擊,再奪俥傌後,淨 多車象攻營拔賽,活擒紅帥。

這是一盤佈局按套路,輕車熟路;中局攻殺不能急功近利, 紅方三失良機、陷入困境、白亂陣營,黑方穩紮穩打、步步為 營、連連進逼、節節推進、著著緊扣、精準打擊、全線發力、敢 打敢拼、不留後患、多子入局的超凡脫俗殺局。

第91局 (北京)唐 丹 先勝 (越南)黃氏海平 轉五六炮單提傌過河便對屏風馬高右包打便進左包巡河

1. 炮二平五 馬8進7 2. 傌二進三 卒3進1

這是2010年11月16日第16屆亞洲運動會象棋賽女子組第4輪唐丹與黃氏海平之間的一場精彩激烈的巾幗大戰。黑方在第2回合就急進3卒來迎戰紅鎮中炮,在棋壇較為少見。

筆者多走黑卒7進1,炮八平六,馬2進3,俥一平二,車9平8,傌八進七,車1平2,俥九平八,包8進4,俥八進六,士4進5,俥二進二,象3進5,兵七進一,馬7進6(另有包2平1和包8退3兩種不同走法,結果前者為雙方對峙,後者為雙方互有顧忌),炮六退一,車8進3,炮六平五,包2平1,俥八平七,馬3退4,兵七進一,包1平3,兵七平六,車2進4,兵六平五(若兵六進一??卒7進1,兵三進一,包3進5!俥七退四,馬6進4,俥七進二,馬4進6!俥二退二,包8平5!馬包聯手,下伏馬6進7級招!紅要失子,黑方大佔優勢),卒5進1,俥七退二,車8進2!兵三進一,車8平7,兵五進一,車2進2,傌七進六,卒5進1,傌六進五,卒5進1,俥七平三,卒5進1!倬三平七,卒5進1!仕四進五,包3平4,黑車換雙炮後,完全打亂了紅方雙炮的火力攻擊,使自己後防鞏固,足可抗衡,結果多卒多十象獲勝。

3. 使一平二 車 9 平 8 4. 傌八進九 …………

紅跳左邊馬,成單提馬陣式,穩健。筆者在網戰上曾走過紅 兵三進一,馬2進3,馬八進九,卒1進1,炮八平七,馬3進 2,俥九進 ,象3進5(若先象7進5,俥九平六,車1進3,俥

二進六,十6進5,兵五進一,包8平9, 俥二平三,車8進6, 兵五進一,車8平7,變化下去,里可滿意),値九平六,車1 淮3, 俥二淮六, 包8平9, 俥二淮三(若先走俥二平三?包9退 1,紅有兩變:①俥六進六,包2平3,俥三進一,十4進5,俥 六平七,馬2退3,演變下去,黑有雙車易走;②俥三平四,車8 進4,兵五進一,士4進5, 俥六進二,卒3進1,兵七進一,包2 平4! 仕六進五,馬2退4, 俥六平八,馬4進3, 傌九進七,車1 平2, 俥八進三, 馬3退2, 炮五進四, 車8進2, 傌七退五, 馬7 進5, 俥四平五, 馬2進3, 演變下去, 黑雖少雙卒, 但平位靈活 易走,可以滿意),馬7退8,傌三淮四,馬8淮7,傌四淮三 (若炮五平三,以下黑方有十6進5和包9進4兩種各有千秋的不 同攻守變化),十4淮5(若會包9進4?? 傌三進五!象7進5, 使六進六, 向2平3, 使六平五! 馬7退5, 炮五進四! 鎖住窩心 馬後,紅反勝定),傌三進一,象7進9,炮七退一,馬2進1, 值六淮三, 直1平2, 演變下去, 雙方兵卒等, 什(十)相(象) 全,各有千秋,但黑足可抗衡。

4. …… 馬2進3 5. 俥二進六 ………

紅伸右俥過河出擊,積極而穩健。紅也可先炮八平六,卒7 進1,俥二進六,包2進1,俥二退二,包8平9,俥二進五,馬7 退8,俥九平八,車1平2,俥八進四,象3進5,兵三進一,卒7 進1,俥八平三,士4進5,兵九進一,車2平4,仕四進五,車4 進4,傌九進八,車4平7,俥三進一,象5進7,炮六平九,馬8 進7,炮九進四!雙方先後兌去雙俥(車)步入了雙傌(馬)雙 炮(包)殘局後,紅多兵略優,易走。

5.…… 卒1進1??

黑急進右邊卒制碼,不如徑走象3進5令局面工整,紅如接

走炮八平六,包8平9, 俥二平三, 馬3進4, 俥三退二, 車8進 4, 演變下去, 黑方局面穩正、主動、易走。

6. 炮八平六 包2 進1??

紅方擅長五六炮弈法:既可讓局勢靈活,又可伺機反擊,正 確。

黑高右包護7卒,保守,錯失先機,宜馬3進4積極主動, 紅如接走俥二平三,象7進5,俥九平八,馬4進6,俥三平四, 馬6進5,相七進五,包2平4,俥八進四,士6進5,演變下去,紅多兵雖好,但黑勢優於實戰,足可與紅方抗衡一搏。

7. 俥九平八 車1平2 8. 兵七進一 卒7進1

9. 俥二退二 包8 進2!

趁紅退俥巡河之機,黑也果斷伸左包巡河,搶先在河口築設一道反擊防線,機警老練之招。黑如卒3進1??俥二平七,包2 進3,兵五進一,士4進5,炮六平七。以下黑有兩變:

- ①車2進2,兵五進一,卒5進1,俥七退一,包2進2,俥七進三,下伏傌三進五和炮五退一2路直窺中路出擊的好棋,紅優;
- ②馬3退1, 俥七退一, 包2進2, 俥七進五, 包8退1, 俥七退二, 與①變似殊途同歸, 紅易打開局面, 可以滿意。
 - 10.炮六平七 包2平3 11.俥八進九 馬3退2
 - 12. 兵三進一 卒7進1 13. 俥二平三 車8進2

黑伸車護馬老練。黑如馬7進6??炮五進四,馬2進3,炮 五退二,馬6退4,炮七進三,馬4進5,俥三平五,包3平5,

炮七進四!士4進5,傌三進四!包5退1,兵七進一!變化下 去,紅俥傌炮渦河兵佔據有利地形而大佔優勢。

14. 炮七退一! 象7進5 15. 兵七進一 包3進5

16. 馬九退七 象5進3 17. 兵五進一

紅方連續退炮生根,換包兌兵卒,迫使黑中路空虛,現挺中 兵發動攻勢是一種選擇,但筆者認為進右馬攔包也是一種不錯的 選擇,即紅走傌三進二!象3退5,俥三進二,馬2進3,傌二進 四,馬7退8,馬四進六!連續躍馬,直赴臥槽,變化下去,紅 也易走,大優。

17.....

象3進5 18. 兵五進一 卒5進1

19. 馬七進六(圖91) 士4進5???

黑補右中士固防, 敗著!犯了方向完全相反的大錯, 導致最 終丟子告負。如圖91所示,同樣補中士,黑官徑走士6進5!紅

如接走傌六進五,包8平6, 俥三進二,包6退3!紅如續 走傌五進六,則馬2進4;紅 又如改走傌五進四,則馬7退 6,這兩路變化下去,均優於 實戰,黑不會丟子落敗,足可 周旋,勝負一時難斷。

20. 傌六淮五 馬7淮6

21. 馬五進六 將5平4

22. 傌六進八 將4平5

23. 俥三平八! 馬2進4

24. 傌八退六! …………

紅方抓住戰機, 傌踩中卒

里方 黄氏海平

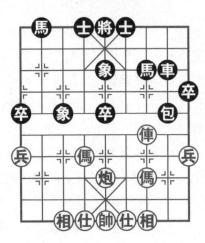

丹 紅方 唐 圖 91

叫將,現又俥平八路,已伏回傌套馬,叫殺入局凶招,著法緊湊,兇悍犀利!紅勢已由優勢轉化為勝勢了。紅如傌八退七??馬4進5,俥八進五,士5退4,傌七進六,馬6進4,傌六退五,馬4退5,俥八退三,車8平7,傌三進四,車7進3,傌四進五,包8平5,仕六進五,士6進5,俥八平六。至此,紅雖也得子佔優,但遠不如實戰那樣緊湊有力。

以下殺法是:將5平4,炮五平六!馬6退4,傌六退八,將4平5(若車8進1??任六進五,車8平5,傌三進四!包8平6,相七進五!變化下去,紅雙傌馳騁,俥炮聯手,鎖住黑方四個大子,大優),炮六進六!包8平5,俥八平六,車8進1(若馬4退2??俥六進一,包5進1,炮六平八,車8進1,傌三進四!演變下去,紅也多子大優),俥六進一,馬4退6(宜走包5進1!炮六平八,馬4退2,傌三進四,車8平3!演變下去,黑勢要比實戰結果頑強得多)?

炮六退二,士5進4(若士5退4?碼八進七,將5進1,炮六平八!演變下去,黑方也要飲恨告負),傌八進六!將5進1,傌三進四,將5平6,炮六平五,士6進5,傌六退五!回左傌踩中包,傌到成功,多子獲勝。以下黑如續走馬6進5,俥六平五!車8平6,傌四進二!此刻,紅方淨多傌炮仕完勝黑方。

此局雙方一開局就步入了五六炮對高右包護卒的爭奪戰:可 惜黑力第6回合包2進1錯失先機;步入中局後,雙方爭奪日趨 白熱化:雙方互進七兵卒後,紅退右俥巡河,兌左直車,黑高左 包巡河,平右包兌庫;雙方兌炮包和兵卒後,紅果斷棄中兵後急 進左傌於兵行線,黑方竟然在第19回合走士4進5補錯了方向, 遭到紅方俥傌聯手後的強勢出擊:傌踩中卒叫將套馬,平炮拴鏈 馬將催殺,雙傌馳騁殺士盤河,肋炮鎮中,傌兌馬包後淨多兩子

入局。

這是一盤開局黑搶攻失先;中局防守補士搞錯方向,整盤棋似乎不在狀態,而紅方洞察一切、見縫插針、巧妙貫穿、有勇有謀、厚積薄發、前封後堵、前阻後擋、我行我素、強勢出擊、無懈可擊、多子完勝的精彩反面殺局。

第92局 (上海)黃杰雄 先勝 (大連)施匯明

轉五六炮單提傌巡河俥兌七兵對屏風馬左包巡河右中象3路馬

- 1. 炮二平五 馬8進7 2. 傌二進三 車9平8
- 3. 使一平二 馬2 進3 4. 傷八進九 卒3 進1
- 5. 炮八平六 …………

這是2011年7月1日中國共產黨誕辰90周年網戰友誼賽首局 黃杰雄與施匯明之間的一盤精彩的「短平快」廝殺。雙方很快以 五六炮單提傌右直俥對屛風馬左直車進3卒開戰。紅如俥二進 六,士4進5,炮八平六,包8平9,俥二平三,包9退1,俥九 平八。以下黑有車1平2和包9平7兩種不同走法,結果均為紅方 佔優。

黑如俥二進六,象3進5,炮八平六,黑有車1平2、馬3進4和包8平9三種不同下法,結果均為紅方先手;紅如俥二進六,象7進5,炮八平六,黑方也有車1平2和馬3進4兩種不同走法,結果前者為紅方易走,後者為雙方大體均勢。

5. … 包8進2

黑高起左包巡河,含有馬3進2封俥的先手棋。黑如卒7進1成「兩頭蛇」陣式,則俥九平八,車1平2,兵七進一,卒3進

1, 俥二進四,以下黑有包8進2、包2退1和包2進4三種不同著法,結果前者為雙方均勢,中者為紅方先手,後者為紅方佔優; 黑又如包8進4?? 俥九平八,車1平2, 俥八進六,士4進5,兵三進一,包2平1, 俥八平七,馬3退4,炮五進四,馬7進5, 俥七平五,變化下去,紅多中兵略優,易走。

6. 兵七淮一 …………

紅先棄七路兵,再伸右巡河俥殺回3路卒,可迅速集結子力 於左翼發動新一輪攻勢。紅另有兩變做參考:

②俥二進四,象3進5,兵三進一,士4進5,炮六進四,車 1平4,炮六平三,象7進9,兵三進一,象9進7,俥九平八,包 2進2,兵九進一,象7退9,演變下去,雙方均勢。

6. … 卒3進1

黑挺卒去兵,屬當今棋壇流行變例之一。黑如先走象3進5,兵七進一,象5進3,傌九進七,黑方有象7進5和土4進5兩種不同弈法,結果均為紅方較優;黑又如改走卒7進1成「兩頭蛇」後,紅則俥二進四,象3進5,俥九平八,馬3進2,俥八進五,卒7進1,俥二進一,車8進4,俥八進二,卒7進1,兵七進一,卒7進1!炮六平三,馬7進6,俥八退一,馬6進4,炮五進四,馬4退5,俥八平五,車8平3,相三進五,紅多中兵,子位靈活,易走,較優。

7. 俥二進四 象 3 進 5

黑補右中象棄3路卒,明智之舉。黑如包8平3?? 俥二平七!車8進4,傌儿進七,象3進5,傌七進五,包2進1,炮六

進四,包3平1,相七進九,卒5進1,傌五進七,士6進5,傌七進八!車1進2,俥七進三!紅反得子大優。

8. 俥二平七(圖92) 馬3進4???

紅平俥殺卒捉馬,誘黑右馬進右肋道盤河出擊。

黑方急於求成,未加細察,果真右馬盤河發威,敗著!由此陷入被動,江河日下,導致敗北。如圖92所示,黑宜徑走馬3進2(如包8平3,紅有傌九進七和炮六進四2種不同走法),俥七進二(若兵三進一,黑有車8進1和士4進6兩種不同走法,結果前者為雙方均勢,後者為局勢平穩),馬2進4(若卒7進1,紅有傌九進七、炮五進四和俥七平八3種不同下法,結果前者為雙方平穩,中者為黑方較好,後者為雙方佔優),俥七退二(若俥七平八,結果為雙方各有千秋),以下黑方有兩種不同選擇:

①馬4進5,相七進五,包8平3(若車8進1??俥九平八,

車8平4,任六進五,包2平 1,兵三進一,演變下去,紅 子活躍,易走),俥九平八 (若炮六進四,車8進4,炮 六平三,卒1進1,俥九平 八,包2平1,俥八進二,炮 化下去,雙方均勢),包2平 3,俥七平六,車8進4,兵九 進一,士6進5,俥八進七, 車1平3,任六進五,包3平 6,變化下去,雙方對峙, 於實戰,黑有機會;

②馬4退6! 俥九平八,

黑方 施匯明

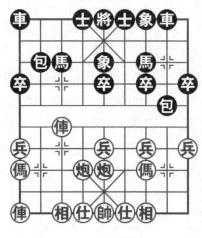

紅方 黄杰雄 圖92

包2平4,兵三進一,包8進2(若貪士4進5,俥七平四,卒7進 1,兵三進一,象5進7,傌三進二,車1平3,炮五退一,車8進 3,炮六平五!演變下去,雙方雖子力對等,但紅雙炮鎮中,子 位靈活,明顯較優),俥七平四,車8進4,俥八進五,卒7進 1,兵三進一,車8平7,兵五進一,車7進2,傌三退一,馬6進 4,俥八平六,馬4進5,相七進五,包4進5,俥六退三,包8平 1!演變下去,黑兵種全,又多卒易走,優於實戰,足可抗衡。

9. 俥九平八 包2平1

10. 俥七平六 馬4退6

黑馬退左肋道明智。黑如馬4退3?? 俥八進七!馬3退5, 傌九進七,邊傌伺機出擊,紅子活躍,易走,佔優。

- 11. 使六平四 馬6银7 12. 使四淮四 後馬淮9
- 13. 俥八進七! 包8银2

「宜將剩勇追窮寇,不可沽名學霸王」。自黑右馬急於盤出後,就受到紅方連連進逼、節節推進、著著緊扣、步步追殺,不 給黑方絲毫喘息機會。

兩害相權擇其輕,現退包乃權宜之策。黑如貪走士4進5?? 俥八平五!包1退1,炮六進六,車1平4,炮六平八,車4進 2,俥五平六,士5進4,炮八進一,士6進5,俥四退三,包8平 7,炮五平七,包1平3,俥四平七,變化下去,紅子位靈活,多 相,大佔優勢。

- 14. 傌九進七 卒7進1 15. 傌七進八 馬7進6
- 16. 傌八進六 車1平3

紅方抓住戰機,連續策出左邊碼,規直赴臥槽,令黑方措手

不及、顧此失彼、疲於應付、應接不暇、防不勝防、厄運難洮! 現亮出右象位重固防無奈,黑如包8退1???炮万淮四!十4淮5 (若象5退3??? 俥四平五!挖中士般,紅速勝),傌六淮七, 將5平4, 俥八平六! 藉雙炮之威, 成俥傌絕殺, 紅勝。

17. 炮五淮四 十6淮51 8. 俥八淮一!

紅炮搶中卒,困住士象,現沉左直俥,旨在棄俥妙殺。黑如 接走馬6退4(若車3進3逃車???則偉八平六,紅速勝),值八 平七!馬4退2(若先走包8退1???則俥七平六殺,紅勝),值 四平五!將5平6, 俥七平六!紅也完勝。

此局雙方一開戰就進入了五六炮對左包巡河之仗:紅棄七兵 淮右巡河重殺3路卒設下陷阱,黑殺七路兵補右中象後,果真右 馬盤河誤入陷阱,開始陷入被動。紅方不失時機,雙值出擊,追 殺右馬,左傌策出,直撲臥槽,炮炸中卒,沉值逼殺。

這是一盤紅在開局布下陷阱,黑急於進攻誤入陷阱;儘管中 局委曲求全、煞費苦心、疲於應付、背水一戰、頑強抗擊,但終 因紅方強勢出擊,盤馬彎弓,藉炮使俥馬群雄蜂起,成合圍之 勢,藉雙炮之威,成俥傌妙殺的「短平快」經典殺局。

第93局 (上海)黃杰雄 先勝 (福州)汗敏華 轉五六炮單提傌過河俥對屏風馬右外肋馬中士 十角包渡1卒

- 2. 傌二淮三 馬2淮3 1.炮二平万 馬8淮7
- 3. 使一平二 車9平8 4. 傷八進九 卒3進1
- 5. 炮八平六 馬3淮2 6. 俥二進六

這是2010年1月1日元日網戰象棋友誼賽第5局黃杰雄與汪

敏華之間的又一盤「短平快」精彩拼殺。雙方以五六炮單提傌過 河俥對屛風馬右外肋馬進3卒拉開戰幕。

黑進右外肋馬出擊,屬20世紀90年代初流行變例,以後又出現了黑包8進2(可參閱第92局「黃杰雄先勝施匯明」之戰)、卒1進1(可參閱第91局「唐丹先勝黃氏海平」之戰)、象3進5(可參閱第90局「孟辰先負鄭惟桐」之戰);黑又如士4進5,俥二進六,包8平9,俥二平三,包9退1,俥九平八。黑有車1平2和包9平7兩種不同走法,結果前者為紅退中炮保持攻勢佔優,後者為紅方佔先;黑再如卒7進1,俥九平八,車1平2,兵七進一,卒3進1,俥二進四,黑有包8進2、包2退1、包2進4三種不同下法,結果前者為雙方均勢,中者為紅方先手,後者為紅方佔優。

紅伸右直俥過河,直接封住黑左翼車包出擊,著法有力。筆者曾先走過紅炮六進三,馬2退3,炮六進一,卒7進1,俥九平八,車1平2,俥八進四,象3進5,兵三進一,馬7進6,炮六平七,卒7進1,俥八平三,士4進5,變化下去,雙方子力對等,優劣難斷,相持對峙,結果弈和。

6. … 士4進5

黑補右中士固防,屬改進後流行變例。以往網戰走過黑象3 進5??炮六進五,包8平9(若士4進5?炮六平三,包2平7,炮 五進四!演變下去,紅有中炮,多中兵佔優,易走),紅有兩 變:

② 使二平三, 重8 進2, 炮五淮四! 十4 進5 (若會馬7 進5?

炮六平二!馬5進6, 傅三平二, 包2平8, 傅二進一!馬6進7, 傅九平八,馬2退3, 兵五進一!變化下去, 紅有雙傳聯手,又多雙兵易走, 紅反大佔優勢), 炮五退一, 卒3進1, 兵七進一, 車1平3, 相七進五!紅多3個兵佔優。

7. 炮六進三(圖93)

紅進左仕角炮騎河攆馬,有力之招!設下了陷馬圈套。筆者 也走過紅俥二平三!象3進5,炮五進四!馬7進5,俥三平五, 包8平7,相三進五,演變下去,紅有中炮,多雙兵佔優。

7.…… 馬2進1???

黑馬入邊陲,貪卒闖禍,根本未意識到「馬跳邊,易遭殲」 的危險,敗著!導致落入陷阱後,最終丟子告負。如圖93所示,黑宜徑走馬2退3!炮六退一(若先炮六進一,馬3進2,炮 六平三,象3進5,兵三進一,卒1進1,傌三進四,卒1進1,

兵九進一,車1進5,碼四追 五,車1平7!碼五進三,碼四包2 平7,傅九平八,馬2退3,相 三進一,車7進2!演變相 至有,車7進2!演變相 至有,包8平9(若是 至有,包8平9(若多3 進2??炮六平三,象3進5,炮三進三,息2退3,炮五退一,馬2退3,炮五退一,中八進4,相三進五,馬3進4,四八進4,相三進五,馬4退6,傅八平四,紅四人一段子得勢大優),值二平三,但二平

(馬)

汪敏華

里方

旬

(兵)

兵

傷計

紅方 黃杰雄 圖93

(相)(仕)(帥)(仕)(相

物

三,包9退1,俥九平八,車1平2,炮六平三,包9平7,俥三平四,包2進1,俥四進二,包7進4(若貪包2退2??俥八進八!車2進1,俥四平三!車8進2,俥三進一!紅俥兑雙包後,紅反多兵相佔優,易走),兵三進一,象3進5,變化下去,紅雖多兵,但雙方局勢平穩,黑方優於實戰,不會丟子告負。

8. 俥九平八! …………

紅方抓住機遇,亮出左直車,下伏俥二平三殺卒捉馬得子凶招!

- 8. …… 包2平4 9. 俥八進三! …………
- 紅伸左直俥別馬,開始圍殲右馬。紅方由此步入佳境。
- 9. · · · · · · · · 卒1進1 10. 傷九退八 · · · · · · · · ·

紅先退左邊傌,以退為進,以逸待勞,老練之著。紅如急走 俥八平九??卒1進1,俥九平八,卒1進1!俥八退一,卒1進 1!追回一子後,雙方子力對等,局勢平穩,紅方無趣。

10. … 卒1進1 11. 炮五平九 象3進5??

黑現補右中象固防,劣著!導致丟子失勢敗北。黑宜走包8平9先兌掉右直俥為上策,紅如接走俥二平三,象3進5,俥三退二,車8進4!炮六退四,車8平7,俥三平九,車1進5,炮九進二,車7進2,傌三退一,車7退1,炮九進五,包9進4,俥八平九!卒3進1,傌八進九,卒3進1!變化下去,黑雖少子,但多過河卒和邊卒,子位靈活有攻勢,優於實戰,可以周旋。以下紅傌不敢殺卒,如紅方接走傌九進七???車7平3!炮六平七,車3進1!俥九平七,包9平3!至此,黑反多邊卒略好,強於實戰,勝負一時難料!

12. 傅二退二 包8平9 13. 傅二平九! ·········· 紅平俥殺邊卒,不兌左直車,邀兌右直車,佳著!至此,紅

必得子大佔優勢。

以下殺法是:車1進5,炮九進二,車8進6,炮六退三,車 8平7,相七進五,卒7進1,炮九進五,包9平8,炮六平八!馬 7進6, 俥八平九, 包4平2, 傌八淮六, 卒7淮1, 俥九淮一, 馬 6退8,相三進一,卒9進1,相一進三!卒9進1,兵一進一,馬 8進9,相三退一,馬9退7,俥九平三!包8平7,俥三退一!包 7進4,相五進三!卒5進1,炮八平五,馬7退6,炮九退四,包 2進2, 傌三進一, 包7平8, 傌一進二, 卒5淮1, 兵五進一, 包 2平8,炮九平二,包8退1,傌六進五!包8進1,兵七進一,卒 3進1, 馬五進七, 十5進4(若包8退1?? 傌七進六! 將5平4, 炮二平六!黑有兩種選擇:①將4平5??? 碼六進七,將5平4, 炮五平六,紅速勝;②士5進4??傌六進四!士4退5,炮五平 六!疊炮殺,紅勝),兵五進一!包8退1,兵五平四,士6進 5, 傌七進八!馬6進8, 傌八進七!將5平6, 炮五平四,十5淮 6, 兵四進一!將6進1(若馬8進6??? 兵四進一,士4退5,兵 四進一!右肋兵長驅直入擒將,紅勝),炮二平八!馬8退7, 兵四進一! 兵臨城下, 逼將請降。

黑如接走將6平5???則炮八進三!成傌後炮妙殺;黑又如改走將6進1???則炮八平四!成右肋道疊炮絕殺,紅方完勝。

此局雙方一開戰就步入了五六炮對右外肋馬之爭,可好景不長,當紅在第7回合進左仕角炮捉右外肋馬時,黑卻走馬2進1 貪兵闖了大禍,正好跌入紅方設下的套馬陷阱而丟子失勢。紅方抓住機會,殺邊馬出擊,沉底炮卸中炮齊鳴,揚邊相殺卒,兌邊兵取勢,兌車活右傌,揚相鎮中包,退邊炮窺卒,傌兌包殺卒,兌七兵爭先,渡中兵發威,傌臥槽叫將,平肋炮叫殺,衝肋兵催殺,最終傌雙炮兵擒將。

這是一盤黑在佈局貪邊兵誤入歧途,中局雖頑強掙扎,但還是慌不擇路,只能疲於應付、委曲求全、捉襟見肘、潰不成軍, 而紅方則在無俥棋戰中,兌子取勢、運子爭先、藉炮使傌、策傌 揮炮、兵臨城下、傌雙炮兵破城的「傌炮兵殘棋」殺局。

第三節 五六炮單提傌對屏風馬互進三兵卒

第94局 (浙江)謝丹楓 先負 (煤礦)郝繼超轉五六炮單提傌左橫俥進九兵對屛風馬右橫車左包巡河

- 1.炮二平五 馬8進7 2.傌二進二 車9平8
- 3. 傅一平二 馬2進3 4. 兵三進一 …………

這是2011年「珠暉杯」象棋大師邀請賽第2輪謝丹楓與郝繼超之間的一場龍虎激戰。雙方以中炮右直俥進三兵對屏風馬左直車拉開戰幕。在本次大賽中也出現了兵七進一,卒7進1,俥二進六,包8平9,俥二平三,包9退1,炮八平六,車8進5,傌八進七,車8平3,俥九平八,車1平2,俥八進三,士4進5,兵五進一,包9平7。以下紅方有兩種不同選擇:

- ①在第3輪申鵬與蔣川之戰中曾走俥三平二,結果黑勝;
- ②在第9輪李鴻嘉與謝靖之戰中改走俥三平四,結果也是黑 勝。
 - 4. … 卒3進1 5. 傌八進九 車1進1

雙方互進三兵卒後,紅起單提碼,黑高右橫車應對,屬20世紀60年代的古典級戰術。黑以往多走卒1進1克制紅左邊傌,炮八平六,包8進2(另有車1平2、包2進2、馬3進2和象3進5

446

四種不同下法,結果均為紅優;還有車1進3,俥九平八,黑方有包2進2和包2平1兩種不同弈法,結果前者為雙方對搶先手, 後者為紅方較好),以下紅有兩變:

①在2007年全國象甲聯賽上王躍飛與苗永鵬之戰中曾走兵 五進一,結果黑右翼受攻而最終紅勝;

②在2009年首屆「振達·韓信杯」象棋國際名人賽上菲律賓 莊宏明與中國趙國榮之戰中改走了炮六進四,結果黑方佔優而最 終獲勝。

另外,黑方另有飛中象兩變:①在2009年首屆全國智力運動會象棋賽上陳富傑與呂欽之戰中曾走象7進5,結果雙方均勢而下和;②在2009年全國象棋個人賽上孫浩宇與黃海林之戰中改走象3進5,結果也為雙方均勢而成和。

6. 炮八平六 …………

紅左炮平仕角,成五六炮陣式,是新世紀初新出現的冷門戰術。由於黑已迅速啟動了右橫車佔據要道,爭取主動,故此招以往網戰紅多走炮八平七成五七炮陣式。黑如接走馬3進2,傌三進四,象7進5,傌四進五,馬7進5(若先走包8平9,俥二進九,馬7退8,傌五退七,士4進5,傌七進八,包9平2,俥九進一,馬2進4,俥九平八,包2進4,兵七進一,包2平9,炮七進一,包9退1,俥八平二,變化下去,紅有中炮多兵,子力活躍佔優),炮五進四,士6進5。以下紅有兵七進一、俥二進六和俥二進五3種不同弈法,結果前者為黑方勝勢,中者為雙方互纏接近均勢,後者為紅方佔優。

6. 包8進2!

黑先伸左包巡河,是郝大師推出的最新探索型佈局「飛刀」。以往黑多先走包2進2,仕六進五,卒1進1,俥九平八,

包8進2,炮六進四,象7進5,炮六平三,車1平6,俥八進四,士6進5,俥八平四,車6進4,傌三進四,包8進1,傌四退三,包8進3,炮五平六(若傌三進四??包2進2,變化下去,黑易反先),馬3進4,相三進五,包2進3,兵七進一,卒3進1,相五進七,包2平7,炮三退四,馬4進5,相七退五(若食炮三進五??馬5進6捉雙後,黑反勝勢),馬7進6!演變下去,黑雙馬連環,左包壓俥,子位靈活,反先。

- 7. 炮六進四 馬3進2 8. 炮六平三 象7進5
- 9. 俥九進一 車1平6

黑平車佔左肋道,不給三路傌盤河出擊機會,穩正。黑如先車1平4?? 仕四進五,包8退1,兵九進一,馬2退3,俥九平八,包2進2,兵三進一,包2平7,俥八進三,車4平6,傌三進四!包7進1,炮五平四,包7平2,炮四進六,包2退1!變化下去,雙方子力相等,雙方互纏,各有顧忌,紅稍好。

10.兵九進一 車6進3 11.俥九平六 卒3進1!

黑棄3路卒,尋求突破,著法緊湊,含蓄而有力!

12.兵七進一 包2平3 13.傌九退七? …………

紅退左邊傌作墊,劣著,反成為負擔,易陷困境。紅宜徑走 仕六進五,黑如接走包3進7,俥二進四,變化下去,黑孤底包 無援,似被關著而無趣,演變下去,紅多雙兵不差。

- 13.…… 馬2進3 14. 俥六進二 馬3退1(圖94)
- 15.炮三平九??? ………

紅飛右炮左移炸邊卒,棄傌取勢,猶如平地一聲驚雷,試圖 由此展開一場刺刀見紅、刀光劍影、短兵相接、劍拔弩張的兇殘 搏殺?敗著!導致由於紅陣形不穩固而冒進失誤,帶來了不可彌 補的損失。

如圖94所示,紅官穩健點 先走俥二進一!卒1進1,俥 六進三,包3進6, 俥二平 七,包8進3,炮五進四,馬7 進5, 俥六平五, 馬1進2, 仕 六進五,卒1進1,兵五進 一!卒1平2,相七進五!變化 下去,紅淨多雙兵,陣形堅 固,優於實戰,足可抗衡。

15.…… 包3淮6!

16. 俥二進一 包3退1

17. 兵三進一 象 5 進 7

紅棄三路兵脅車包, 黑揚

郝繼超 黑方

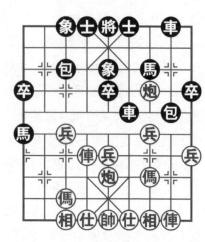

謝丹楓 紅方 圖 94

中象殺兵,成敗在此一舉!體現出兩位新銳大師驍勇善戰、敢打 敢拼、鬥智鬥勇、大打心理戰的強烈搏殺風格。一場扣人心弦的 搏與拼由此拉開,那誰能笑到最後呢?讓我們拭目以待吧!

18. 炮九進三 士6進5 19. 炮五平六 包3平7!

紅雙炮齊鳴,大膽猛攻,再獻一傌,有些不值!現右俥左 移,準備直插黑右翼底線作殺,萬萬沒想到在這關鍵一刻,卻疏 忽了自己右翼底線也漏風漏雨、很難彌補,這場看似氣勢洶洶、 集結全部兵力的背水一戰,恐怕會是一場空。紅如硬走炮六進 七??士5退4, 俥六進六, 將5進1, 俥六平二, 馬7退8, 炮九 平二,象7退5,變化下去,黑雖殘雙十,但紅傷亡太重,淨少 兩子一兵, 也要敗走麥城。

20. 車6淮5!

在關鍵時刻,還沒等紅雙俥雙炮發威,黑大膽棄左肋車殺底 仕,是一步精妙絕倫的偷襲、棄車的關鍵獲勝要著!至此,黑方 已由優勢開始轉為勝勢了。

21. 帥五平四 包8平5 22. 帥四進一 …………

紅進帥避殺,實屬無奈,如相三進一??包7進2,帥四進一,車8進8,帥四進一,車8平2!相一退三,馬7進6,炮六平七,卒3平4!俥六平七,象7退5!變化下去,黑方也多子多卒多士而勝定。

22.…… 車8進8 23.帥四進一 車8平2!

24. 炮六平三 馬7進6

黑進車叫帥,追回失車後,現左馬盤河出擊,多子勝定。紅如接走俥六進二,車2平7!俥六平四,車7退1,帥四退一,車7進1,帥四退一,車7進1,帥四退一,車7進1,帥四退一,車7進1,帥四退一,馬1進3!俥四平六(若俥四退三???馬3進4!仕六進五,車7平5!俥四進四,包8平3,俥四平一,包3退1!俥一進三,士5退6,俥一平四,將5進1,俥四平六,車5平5!帥四平五,車6進1!黑勝),馬3進4!仕六進五(若帥四平五???馬4退6,帥五平四,馬6進7!成車馬包聯手入局),車7平5!炮九退八,車5平7,帥四平五,馬4退6!炮九平四(若帥五平四???則馬6進7,黑勝),車7平6,俥六平四,包8退5,俥四進一,象3進5!紅俥帥不能隨便動,紅俥不能離開四路線,黑包將兵一個個炸掉後完勝紅方。

此局雙方一開局就很快進入了五六炮對左包巡河之戰,黑方 推出最新試探型佈局「飛刀」後,紅高左橫俥進九兵,黑右橫車 佔左肋道巡河出擊來佔要隘、搶空間;步入中局後,當黑方接受 紅進七兵殺卒後,馬上平右卒底包窺殺左底相,然而紅在第13

回合走傌九退七作墊,落入下風,在第15回合局勢未穩情況下 飛右炮炸邊卒後由此一蹶不振。黑方抓住戰機,飛包炸雙馬,棄 重殺底什, 車叫帥殺俥, 馬盤河出擊, 最終黑多子殺兵入局。

這是一盤雙方開局就上演了一場扣人心弦的激烈碰撞大戰, 黑方既祭出了20世紀60年代高右橫車的古典戰術,又推出了升 左包巡河的最新佈局「飛刀」戰術,讓大家刮目相看。而紅方沒 站穩腳跟就棄馬飛炮濫炸邊卒後遭受重創,導致兵力傷亡渦大而 回天乏術,難以發動有殺傷力的後續攻勢而敗北的「短平快」精 彩殺局。

第95局 (河北)王瑞祥 先勝 (河南)曹岩磊 轉五六炮單提傌巡河俥進九兵對屏風馬左包巡河 中象渡1卒

1. 炮二平万 馬8進7 2. 傌二進三 車9平8

3. 使一平二 馬2 進3 4. 兵三進一 卒3 進1

5. 傌八淮九 卒1淮1 6. 炮八平六 包8淮2

這是2010年5月31日第2屆「宇宏杯」象棋公開賽第6輪王 瑞祥與曹岩磊的一場犀利攻殺對決。雙方以五六炮單提傌右直值 對屏風馬挺1卒左直重巡河包互淮三兵卒開戰。紅如炮八淮四, 馬3淮2,炮八平三,象7淮5,俥九淮一,車1淮1,俥九平 四, 重1平4, 俥二淮六, 十6淮5, 兵三進一, 卒3淮1, 炮三 平一, 卒3淮1, 炮一退一(若炮一進一, 包2平3, 俥四平八, 車4進3,兵三進一,馬7退6,俥八進三,演變下去,紅子活躍 也佔優),馬2進4,馬九進七,馬4進5,相七進五,包2進 7, 什六淮五, 重4平3, 傌七淮六, 重3淮8, 什五退六, 重3退

1, 仕六進五, 卒5進1, 傌六進八! 左傌臥槽後, 黑右車也無法抽俥傌, 只好默認而無奈, 紅多雙兵, 子位靈活, 佔優易走。

黑高左包巡河,穩正有力:既可防紅右俥過河,又可伺機封住紅左俥直出。黑如馬3進2?炮六進三,馬2退3,炮六進一,馬3進2,炮六平三,馬2進1,兵三進一!變化下去,紅勢反先。

7. 俥二進四 …………

紅進右直俥巡河護三路兵,仍不脫根,穩健之著!紅如改走炮六進四,象7進5,炮六平三,包2進2,俥九平八,卒1進1,兵九進一,車1進5,俥八進四,車1平2,傌九進八,演變下去,雙方平穩,平分秋色。

7.…… 象7進5 8.炮六進四 卒1進1

黑急進右邊卒反擊,意要牽制紅方巡河一線。黑如馬3進2,炮六進一(若俥九進一?士6進5,炮六平三,包8平5,俥二進五,馬7退8,俥九平二,馬8進7,變化下去,黑可抗衡),包8平5,俥二進五,馬7退8,炮五進三,卒5進1,炮六退二。以下黑有兩變:

①馬2退3, 俥九平八, 馬3進4, 俥八進七, 馬8進6, 俥八退三, 車1進3, 俥八平六, 馬4退3, 相三進五, 車1平6, 俥六平四, 車6進2, 傌三進四, 馬3進2, 傌九退七, 馬2進3, 傌七進六, 雙方均勢;

②卒3進1,兵七進一,馬2進4,傅九平八,包2平3,相七進五,車1進3,傅八進七,車1平3,兵九進一(也可走炮六平八!包3退1,炮八退二,車3平4,炮八平六,馬4退6,傅八退四!紅略優),卒1進1,傌九進七,卒1進1,傌七進九,士6進5,傅八退一,車3平2,傌九進八,卒1平2,炮六進一,卒2平3,傌三進四,馬4進6,傌八進七,將5平6,炮六退五!變

dis

化下去,雙方子力對等,紅稍好。

9. 兵九進一 車1進5

黑如先走車1進3,紅有三變:

- ①炮六退四?車1進2, 傌九退七,車1平4, 仕四進五,包 2進2, 俥九平八,包3退3! 黑勢富有彈性,已反先;
- ②炮六退二,車1進2,俥九平八,車1平4(亦可走馬3進2,炮六平八,包2平4,傌三進四,士4進5,仕四進五,包4進3,炮五進四,馬7進5,傌四進五,車1平2,俥二進一,車8進4,俥八進四,卒3進1,俥八平七,車8平5,雙方互纏,互有願忌),俥八進七,馬3進4,傌九進八,馬4進6,傌三進四,車4平6,傌八進六,包8平5,變化下去,雙方基本均勢;
- - 10. 炮六平七 包2 進5

紅肋炮平七路壓住3路馬,旨在開出左直俥。

黑伸右包過河打碼,也可包2平1,俥九平八,包1進5,相七進九,包8平5,俥八進七,馬3退5,相九退七,卒7進1,俥二進五,馬7退8,炮五進三,卒5進1,傌三進二,馬5進7,傌二進三,卒7進1,俥八進一,士6進5,變化下去,紅兵種全,黑多過河卒,大體均勢。

11. 兵三淮一 …………

紅以棄三兵硬兌黑車來造成黑右翼受攻局面,是紅蓄謀已久的好棋!紅如炮五退一,車1平4,俥九平八,車4進2,炮五進一,包2平5,相三進五,車4退4,炮七平八,卒7進1,兵三進一,象5進7,炮八進二,象7退5,傌三進四,馬3進4,傌四進六,車4進1,俥八進四,雙方基本均勢。

11. …… 車1平8 12. 傌三進二 卒7進1

13. 俥九平八 卒7進1

黑渡卒欺傌穩正。黑如包2平3(若包8退1?傌二進三,包8進4,傌九進八,卒7進1,變化下去,紅雙傌炮靈活出擊,黑有過河卒助戰,雙方互有顧忌,但仍是紅方主動),俥八進七,馬3退5,傌九進八,卒7進1,炮七平九,包8平7,炮九進三,包7進5,任四進五,車8進5,傌八進六!以下紅方有俥九平六窺殺底士、傌六進五絕殺中象後赴臥槽殺等多種攻殺手段。至此,紅反大優,易走。

14. 俥八進二 包8平7

黑先平包窺射右底相,著法老練。黑如卒7平8,俥八進五,馬3退5,炮七平九(宜走傌九進八!包8退2,傌八進九,馬5退7,俥八退三,士6進5,俥八平二!包8平9,俥二平三,前馬進6,炮五進四!演變下去,紅子力活躍,多中兵,有中炮大佔優勢)??馬7進6(宜走包8退2!傌九進八,馬7進6,俥八退一,馬5進3,炮九平五,馬3進5,炮五進四,士6進5,炮五退二,馬6進4(若馬6退7??炮五退二,車8進3,炮九進三,車8平4,傌九進八,馬7進5,炮五進一,包8平9,俥八平五,馬5進7,炮五退一,馬7進5,伸五退三!演變下去,黑頹勢難挽),炮五退二,包8平5,炮九進三,馬4退5,仕六進五,包5進2,相三進五,車8進2,傌九進八,卒3進1,傌八進七!變化下去,紅有「天地炮」且俥傌直逼中象,有強大攻勢,紅反大優(見2010年全國象甲聯審陶漢明勝趙鑫鑫之戰)。

15.炮五平三! …………

紅巧卸中炮邀兌,好棋!暗伏伺機對黑方右翼底線發動突然

襲擊。至此,紅已漸入佳境。

黑鎮中包,棄馬避兌,明智之舉!如圖95所示,紅改走相 三淮五??卒7平8! 俥八淮五,馬7退5,傌九進八,包5平6, 低八進六,包6退2, 值八進一,包6退1, 值八退四,包6進 1, 俥八平四, 車8進2。演變下去, 紅雖4個大子靈活也佔優, 伯里淨多渦河卒助戰,目目前防守也較穩固,雙方各有千秋,也 大體均勢, 黑優於實戰, 足可抗衡。

以下殺法是:卒7平8, 俥八進五, 馬3退5, 傌九進八, 包 5平7, 炮三平五, 重8淮4, 俥八平六, 馬5退7, 傌八進六! 卒 3進1,兵七進一,士6進5,俥六進一,象5進3,傌六進七!象 3退1, 俥六平八, 象3進5, 俥八平六, 包7平3, 炮七平八(亦 可傌七進八捉死邊象),包3淮5,炮八淮三!象1退3,傌七淮

五!後馬進9,帥五平六,將5 平6, 傌五退三, 馬9進7, 俥 六淮一,將6淮1, 俥六退 一, 馬7退5, 炮五淮四!象5 淮3,兵五淮一,包3平1,炮 八银一, 重8银1, 兵五淮 一!至此,紅搶渡中兵護中 炮,黑中馬厄運難洮,紅多子 多過河兵多雙什,完勝黑方。 以下黑如接走包1退5?炮八 平五!包1平5,前炮退三!將 6退1, 俥六退二, 卒8進1, 後炮退三,卒8平7,後炮平

里方 曹岩磊

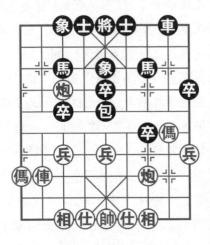

紅方 王瑞祥 圖 95

四,卒7進1,炮四進一,車8進3,俥六退三,車8退2,炮五平四,車8平6,前炮平九!車6平5(若將6平5??俥六平五,將5平4,炮六退五!象3退5,俥五進四!車6進2,仕五進六!只有墊車6平4,炮六進二級車後勝),炮九退四!象3退5,俥六退一,卒7進1,俥六進七,將6進1,炮九退一!卒7進1,俥六平五!車5平4,炮九平六,象1退3,卒7平6,炮四退二!卒6平5,帥六平五,車4進4,炮四平六!至此,紅淨多俥炮兵仕完勝黑方。

此局雙方一開局就躍入了五六炮對左包巡河之爭:紅右俥巡河、六路炮入卒林,黑補左中象、高右橫車騎河進右過河包出擊,搶空間、佔地盤;步入中局後,雙方爭鬥進入白熱化:紅棄三兵,黑渡7卒,紅俥殺右包,黑卒窺右傌,就在雙方爭奪中路之際,紅及時補左中仕固防,不給黑方反奪均勢機會,連續揮俥躍傌平炮攻殺黑方右翼:沉左包,傌挖士,兌左馬,俥砍士,關中馬,炮轟卒,兵保炮,炮炸馬,退雙炮,殺底卒,最終黑硬棄車殺炮而飲恨敗北。

這是一盤佈局雙方循規蹈矩,輕車熟路;中局之爭: 兌子爭 先、運子取勢、棄子奪優、落子如飛、奪子大優、困子勝勢的俥 雙炮精彩殺局。

第96局 (河南)黃丹青 先負 (四川)李少庚 轉五六炮單提傌右俥巡河對屏風馬左包巡河中象高右橫車

- 1. 炮二平五 馬8進7 2. 傷二進三 車9平8
- 3. 傅一平二 馬2進3 4. 兵三進一 卒3進1
- 5. 馬八進九 卒1進1

這是2010年9月8日全國象甲聯賽第14輪黃丹青與李少庚之 間的一場精彩的龍虎激戰。雙方以中炮單提傌右直僅對屏風馬左 直車挺1卒万淮三兵卒拉開戰墓。

里先挺右邊卒克制紅左邊馬,是屏風馬方應對的一步流行 「官著」。黑如車1淮1,可參閱第94局「謝丹楓先負都繼超」 之戰。黑又如象7淮5,炮八平六(若俥二進六,黑方有卒1進1 和車1進1兩種不同走法,結果均為黑方易走),包8進2,炮六 淮四(另有俥九進一和兵九進一2種不同走法,結果前者為黑方 先手,後者為黑棄子過卒佔優),車1平2(若馬3進2,紅有炮 六退一和炮六平三2種不同弈法,結果前者為雙方各有千秋,後 者為雙方互有顧忌),以下紅方有炮六平七、炮六平三、俥九平 八和俥二進四4種不同著法,結果前者為黑方佔優,中一者為黑 方較優,中二者為黑方得子大優,後者為黑方先手。

6. 炮八平六 包8 维2

黑高左包巡河,伺機上馬,著法積極,屬改進後走法。網戰 上曾流行過黑車1進3, 庫九平八。黑方有包2進2和包2平1兩 種不同走法,結果前者為雙方對搶先手,後者為紅方較好。

7. 炮六淮四 …

紅伸左仕角炮搶佔卒林線,動機明確,既可平七路壓右馬, 又可打7卒向黑左翼發起進攻,是五六炮佈局體系的流行走法。 紅如先走俥二進四,可參閱第95局「王瑞祥先勝曹岩磊」之 戰;紅又如改走兵五進一,黑方有土6進5、土4進5和象7進5 三種不同下法,結果前者為雙方均勢,中者為雙方對峙,後者為 紅反佔優。

7.…… 象7進5

黑補左中象固防,穩健有力。黑如先走包2淮5,炮六平

三,象7進5,紅方有俥二進三和俥二進四2種不同弈法,結果前者為雙方不變可作和,後者為雙方局勢平穩;黑又如卒1進1,兵九進一,車1進5,紅方有俥二進四和炮六平七2種不同下法,結果前者為黑反多子佔優,後者為紅棄子反有攻勢,黑較難走;黑再如改走馬3進2,炮六平三,象7進5,兵三進一(棄兵搶先,有利於下一步走傌三進四捉包來拓展進攻線路)!象5進7,傌三進四(若俥九進一,卒1進1,傌三進四,黑方有包8退1和卒1進1兩種不同走法,結果均為黑方獲勝),包8進1(若包8退1,俥二進四,變化下去,黑勢受困,紅反先手),俥九進一,卒1進1(若象7退5??傌四進六,車1進1,俥九平四,演變下去,紅方易走反先),俥九平三,以下黑方有卒1進1和象7退5兩種不同弈法,結果前者為紅棄子有攻勢佔優,後者為紅方先手。

紅伸右直俥巡河,仍生根出擊,穩正。紅如炮六平七,黑有車1平2、卒1進1和車1進3三種不同著法,結果前者為黑多卒佔優,中者為紅方勝勢,後者為雙方均勢;紅又如炮六平三,黑有包2進2和車1平2兩種不同下法,結果前者為雙方互相牽制,後者為兌車後雙方均勢;黑還可走卒1進1,兵三進一,黑有包8退3和象5進7兩種不同著法,結果前者為雙方均勢,後者為雙方相持。

8.…… 卒1進1 9.兵九進一 車1進3

黑高起右横車捉卒林炮,旨在試探紅方應手,有意避開了紅 炮六平七的攻擊手段,選擇了較為簡明又易掌控的局勢。

- 10. 俥九平八 馬3進2 11. 俥八進五 包8平2
- 12. 傅二進五 車1平4 13. 俥二退五 …………

546

至此,雙方兌子後,紅有渡邊兵脅包先手,但雙傌位欠佳。 此刻,應該說黑方局面工整,富有彈性,滿意易走。

13. … 車4進2?

黑肋車騎河,窺殺三、九路兵,伺機邀兌紅右俥,過急!黑 宜後包平3更為主動有力。紅如炮五平七,包2進3,相三進 五,包3進4,傌九進八,包3進3,相五退七,包2平7,俥二 進三,車4進2,傌八進七,馬7退5,炮七平五,馬5進3,兵 九進一,車4退2,炮五平七,卒3進1!變化下去,黑多象又有 過河卒發威,明顯反先。

14. 兵三淮一?? …………

紅急進三兵邀兌車,漏著!過早簡化局勢,使多兵優勢蕩然無存。同樣挺兵,紅宜先走兵九進一!前包進3,兵三進一,車4平8,傌三進二,卒7進1,相三進一,後包平3,炮五平三,下伏兵九平八殺3卒先手棋,紅先。

14. …… 車 4 平 8 15. 傷三進二 卒 7 進 1

16.相三進一 前包進2 17.傌二退三 前包進1

18. 馬三進四 後包進4 19. 炮五進四 士 6 進 5

20. 兵五進一(圖96) 後包平9???

黑後包貪邊兵,錯失良機。如圖96所示,黑宜卒3進1!紅 有兩變:

①兵七進一,馬7進5,兵五進一(若傌四進五??後包平5!帥五進一,包5退3!相七進五,包2平9!黑多子得相,反大佔優勢),馬5退7,兵九進一,前包平8,兵一進一,包8進2,相一退三,卒7進1!傌四退六,卒7平8!右邊兵被殺後,形成黑馬雙包雙高卒士象全對紅雙傌3個高兵仕相全的必勝局面;

②炮五平三,卒3進1,兵五進一,後炮平9! 傌四進二,包

9平5! 帥五進一,馬7退8,下伏卒3平2關紅左邊傌和卒9進1 即將渡河參戰兩步先手棋,黑勢不錯,易走。

21.炮五平三 包9退1 22.傌四進二 馬7退8

23. 兵九進一 包 9 平 8 24. 炮三平六 包 2 平 8

25. 炮六退一 卒 9 進 1 26. 傌九退七 前包淮 2 27.相一退三 卒9進1 28.傌七進五?? …………

雙方挺兵卒,躍傌馬,揮炮包糾纏不休,不分伯仲。紅現傌 進中相位,劣著,錯失良機。紅既然想盤活左傌出路,不如徑走 傌七進六,卒9進1,傌六退五!下伏傌五進三同時捉雙包卒的 先手棋,硬逼黑走卒7進1來解脫二路馬進四路出擊。

28. 後包平7 29. 傌二银三

紅方節節敗退,現紅退傌連環棄底相,無奈之舉,否則黑卒 9平8再雙包搶二路馬,紅方也厄運難逃。

30. 帥万進一 包8银3

31. 炮六退一??? …………

紅退肋炮巡河窺殺邊卒,敗 筆!錯過最後周旋支撐機會。紅 官徑走傌三進四!包7平4,炮 六退四!包8進3,帥五平四, 包4平5, 傌五淮三! 這樣變化 下去,紅有機會再堅守,優於實 戰,勝負一時難料。

以下殺法是:卒7進1!傌 三退四,卒9平8!兵五淮一, 馬8進6,兵九平八,包7平9,

黑方 李少庚

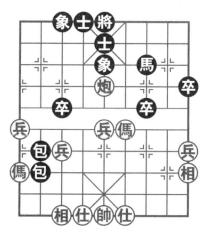

紅方 黃丹青 圖 96

炮六淮一,包8淮2!傌四淮五,馬6淮7,兵五平六,馬7淮6 (妙!黑雙色沉紅右翼底線和下二線,雙過河卒順勢又聯手出 擊,現再奔騎河左肋馬發成,共五個子大舉壓境,攻勢兇猛,今 红方病於奔命、顧此失彼、慌不擇路、自亂陣腳。里方取勝只是 時間問題了)!兵八平七,包9退3,前傌淮四,馬6淮7!帥五 平六,包9淮2,帥六淮一,包9银1!兵六平五「若先走傌四退 六連環, 包8退1! 帥六退一(退帥無奈, 因黑以下有馬7進6管 帥不能退而成雙里句疊鉛凶招,里方完勝),白8平51碼六很 五,包9平5!黑包兑雙傌後,也勝定],包8退1!黑雙包齊 鳴,追殺中傌到位,下伏馬7淮6絕殺凶招,黑方完勝。以下紅 如帥六退一,包8平5!前兵平六,包5退2!什六淮五,卒8淮 1!炮六平五,包5退2,兵五進一,卒7平6!下伏馬7退5叫帥 同時抽傌兵的凶著。至此, 里馬包雙高卒十象至也完勝紅傌3個 高兵單缺相。

此局雙方一開局就展開了五六炮淮卒林線對左包巡河之爭: 紅淮右值巡河挺九路兵殺卒, 黑高起右横直殺炮又兑值來佔地 般、抢空間;剛步入中局, 黑儘管先淮右肋重窺殺三、九路雙兵 渦急,但紅在第14回合卻走兵三淮一激兌值渦早簡化局勢而使 多丘優勢消失殆盡。以後里雖在第20回合後包含邊兵,但紅環 是在第28回合傌七淮五入中相位而錯失良機,更糟糕的是紅在 第31回合走炮六退一窺殺邊卒,錯渦最後支撐機會,被黑方平 雙卒,連淮馬,雙包齊鳴追殺中馬,最終攻營拔寨、破城擒帥。

這是一盤開局雙方循規蹈譜;中局拼殺万有漏著,黑雖有出 錯,但能及時彌補;紅出錯招,改也很難,故要百戰不殆:佈局 在基本功底,中殘局看臨場發揮,勝負與否看心理素質的精彩殺 局。

第97局 (上海)黃杰雄 先勝 (遼陽)田聰明

轉五六炮單提傌仕角炮進卒林對屛風馬渡右邊卒左包巡河

1.炮二平五 馬8進7 2.傌二進三 車9平8

3. 傅一平二 馬2進3 4. 兵三進一 卒3進1

5. 傷八進九 卒1進1 6. 炮八平六 包8進2

7. 炮六進四 馬3進2 8. 炮六平三 象7進5

9. 兵三進一 象 5 進 7 10. 俥九進一 卒 1 進 1

這是2012年5月1日國際勞動節網戰友誼賽第5局黃杰雄與 田聰明之間的一盤「短平快」精彩激戰。雙方以五六炮單提傌左 仕角炮入卒林打7卒對屏風馬左包巡河中象兌1卒互進三兵卒拉 開戰幕。黑渡1卒,旨在儘快從邊線切入,展開有效攻擊,屬主 流變化之一。以往網戰也曾有過黑包8退1,傌三進四,黑有包2 平5和象3進5兩種不同弈法,結果前者為紅得子勝定,後者為 紅方優勢。

11. 傌三進四 卒1進1

黑急渡右邊卒殺兵壓傌,是這類佈局體系的常見走法。

12. 傅二進五 卒1進1 13. 傅九平六 車8進4

紅進右俥殺包,黑渡右邊卒砍傌後,現主動進左車邀兌,也 屬流行變例之一。

14. 馬四進二 馬2退3 15. 俥六進七! 馬7退5

雙馬退守,陷入困境,實屬無奈。黑如硬走車1進5(若先走士6進5??? 偉六平七!馬3進4,傌二進三!馬4進6,炮五進四!馬6退5,傌三退五,象3進5,偉七平八,包2平4,兵五進一!變化下去,紅多子得勢大佔優勢),偉六平三,馬7退5

(若誤走士4進5??? 炮三平 二!將5平4,炮二進三,將4 進1, 傌二進三!紅也得子勝 勢), 俥三平四, 象7退9, **傌二淮一!車1平7,**炮五平 二!黑車顧此失彼,防不勝 防,措手不及而告負。 黑如續 走馬5進4???炮二進七!十6 進5, 炮三進三! 雙底炮疊 殺,紅涷勝。

16. 傌二银三(圖97) 象7 银5

里方 田聰明

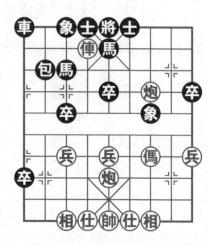

紅方 黄杰雄

紅方不失時機,傌退兵線,以逸待勞,以退為進,逼著!

黑左象退中路防守,明智而無奈之舉。如圖97所示,黑如 徑走馬5進7??? 傌三進四!馬7退5,炮五平二!車1淮5,炮二 進七,馬5退7,俥六平三,象3進5(若象7退9???傌四進六! 士4進5, 碼六進八!得包後, 紅俥雙炮和左碼也形成左右夾殺 勝勢),傌四進六,士4進5,傌六進八!紅得子後也成勝勢; 黑方又如改走車1進5??? 傌三進五,象7退5,炮三退二!車1 退1, 傌五進四!馬5進7, 傌四進三!紅勝。

17. 傌三淮四 車1淮5 18. 傌四淮二 車1平6

19. 炮三平一 象 5 银 7

20. 炮五淮四 馬5淮6

紅方連續赴馬臥槽,現又雙炮齊鳴:連炸雙卒,硬逼窩心馬 跳出,不給紅右臥槽傌入局機會,黑如貪走馬3進5??? 炮一平 五!象7進5,仕六進五,車6退2,傌二進三,車6退2,帥五 平六!包2退2, 俥六平八, 包2平1(若車6平7??? 俥八進一,

車7進2, 俥八退三!卒1平2, 俥八平六!催殺, 黑只好棄車7平5, 俥六進三!紅勝), 俥八進一, 車6平7, 俥八平七, 車7進2, 俥七平六!紅勝。

- 21. 炮一平四 馬3進5 22. 傌二進三 馬5退6
- 23. 俥六平四! …………

紅中炮兌去黑雙馬後,紅仍要俥四平六絕殺,黑方只能棄車 6退2吃炮,俥四退二!將5進1,俥四平八!包2平5,仕六進 五,將5平6(若包5平4??俥八進二,包4退1,傌三退四,將 5退1,俥八平六!得包後紅完勝),俥八平四,將6平5,俥四 進三,包5平7,俥四平六,將5平6,俥六平七!黑方內衛被 破,宮傾玉碎,紅俥傌3個高兵仕相全也完勝黑包雙卒單象。

此局雙方一開戰就響起了五六炮進卒林炸卒對左包巡河還擊聲:紅棄三兵高起左橫俥右傌盤河出擊,黑急渡1卒殺兵又砍左邊馬,來勢洶洶,看似兇猛;步入中局後,紅揮右俥殺包,平左俥佔肋道,黑卒殺傌兌俥,雙馬退守陷入困境。紅方抓住機會,連續策傌赴槽,又雙炮齊鳴:一炮炸雙馬大優,最終俥傌冷著,藉中炮之威,以炮兌車,殺士破象入局。

這是一盤佈局階段黑急渡1卒殺馬急功近利:一味求速、反 難成事、苦於求勝、煞費苦心,紅方巧運各子、妙手貫穿、炮兌 雙馬、藉炮之威、俥傌破城的超凡脫俗殺局。

第98局 (上海)黃杰雄 先勝 (遼陽)田聰明 轉五六炮單提傌仕角炮進卒林對屏風馬渡右邊卒左包巡河

- 1. 炮二平五 馬8進7 2. 傌二進三 車9平8
- 3. 使一平二 馬2 進3 4. 兵三進一 卒3 進1

5. 傌八淮九 卒1淮1 6. 炮八平六 包8淮2

馬3進2 7. 炮六淮四

8. 炮六平三 象7進5

9. 兵三淮一 象5淮7 10. 俥九進一 卒1 進1

11. 馬三進四 卒1進1

12. 俥二進五 卒1淮1

13. 使九平六 象3淮5

這是2012年5月1日國際勞動節網戰友誼賽第6局黃杰雄與 田聰明之間的另一盤「短平快」對決搏殺。湊巧的是,雙方仍以 五六炮單提傌左肋炮入卒林打7卒棄三兵高起左横值對屏風馬左 包巡河中象右外肋馬渡1卒殺兵傌互進三兵卒再次開戰。黑方為 力爭取勝,扳回一局,大膽改走補右中象,意在攻其不備、出奇 制勝。能修成果嗎??讓我們拭目以待吧!

上一局黑方走車8進4兌俥後誤入歧途,最終飲恨敗北,此 戰黑方改走補右象,聯象困卒林炮,能抵擋紅方俥傌炮的再次聯 手夾殺嗎??讓我們繼續靜心欣賞下去吧!

14. 傅二進四 馬7退8 15. 儒四進六(圖98) 馬8進6

紅方抓住機會, 搶先兒右盲車, 現又右傌騎河出擊, 試圖計 臥槽發威,黑卻進左拐角馬捉炮,實屬無奈。如圖98所示,黑 有三種選擇:

①馬8進7?傌六進四!車1進1,炮三平五,馬7進5,炮五 進四!十6進5,傌四進三,將5平6,俥六平四!十5進6,炮五 平四!士6退5, 傌三退二!將6平5(若硬走將6進1???則傌二 進四!將6進1,炮四平五!紅速勝),炮四平五!車1淮2(若 包2退1??? 傌二進四,將5平6,炮五平四成傌後炮殺,紅也 勝), 傌二進三!紅勝;

②馬8進9??炮三平四,馬9退7,炮五進四!士6進5(若 士4進5??? 傌六進五!馬7進5, 炮四平二! 中路馬將無法動

彈,下伏炮二進三殺著,紅勝),俥六平二,將5平6, 俥二進八!將6進1,炮四退 一!馬7進8,俥二退三,將6 退1,俥二進三,將6進1,炮 五平四,紅勝;

③士4進5???炮五進四! 馬8進7,傌六進四!包2退 1,俥六進七!馬7進5,傌四 進三殺,紅也完勝黑方。

16. 傌六進四 馬2退3

黑退右馬護中卒,不給紅 雙炮炸中卒的進攻機會,明智

黑方 田聰明

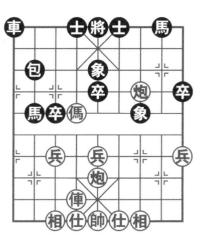

紅方 黄杰雄 圖98

又無奈之舉。黑如硬走車1進1??炮三平五!士4進5(若士6進5???傌四進三!車1進2,俥六平二!車1平5,炮五進四!下伏俥二進八殺招,紅勝),前炮平一,士5進6,炮一進三,士6進5(若將5進1??炮一退一,馬6進8,炮一平九!棄傌得車後,紅多子多兵必勝),炮五平二!馬6進8,傌四進二,將5平6,傌二退一!士5進4,炮二進七,將6進1,俥六進六!包2平3,炮一退一,車1退1,俥六進一,士6退5,傌一進三,將6進1,俥六平五,車1平6,傌三進二殺,紅也完勝黑方。

17.炮三進三 士6進5 18.炮五平二 士5進6

黑揚中士頂馬,明智之舉。黑如誤走車1進5???炮二進七!馬6退8,馬四進三!將5平6,俥六平四!絕殺,紅速勝。

19. 俥六進七 馬6退8 20. 馬四進二 馬8進7

21.炮三平一! 士6退5 22.傌二進三 馬7退8

23. 傌三退四 馬8進6 24. 炮二進七!

紅方俥塞象腰驅馬,右炮打邊卒伏擊,沉傌叫將拴馬,二路 炮沉底成雙底包疊殺,紅方完勝。

此局雙方佈陣伊始即響起五六炮入卒林殺7卒對左包巡河渡 1卒殺兵傌「炮戰」聲:紅左傌盤河右俥殺包左橫俥佔左肋道,黑 兌7卒挺1卒連殺兵傌補右中象意在一搏;雙方進入中局後,紅 又搶兌右車策傌騎河,意要赴臥槽出戰,黑雙馬馳騁:左馬進拐 角驅炮,右馬退還原位固防,可是老到的紅方早已算計好:雙炮 齊鳴,沉炮叫將,卸中炮催殺,俥塞象腰驅馬,傌進二路捉馬, 傌炮沉底叫將困馬,退傌殺士再次困馬,雙炮沉底妙殺成功!

這是一盤雙方仍用上盤佈局,黑方雖補中象改進,仍不敵 紅方早已盤算精確的俥傌雙炮的凌厲攻勢而措手不及、疲於應 付,最終仍城坍池破,遞上了降書順表,城下簽盟,再次飲恨敗 北的「短平快」殺局。

第99局 (上海)黃杰雄 先勝 (南昌)張 洪轉五六炮單提傌左肋炮入卒林對屛風馬左包巡河中象渡1卒

1.炮二平五 馬8進7 2.傷二進三 車9平8

3. 俥一平二 馬2進3 4. 兵三進一 卒3進1

5. 傌八進九 卒1進1 6. 炮八平六 包8進2

7. 炮六進四 馬3進2 8. 炮六平三 象7進5

9. 兵三淮一 象5淮7 10. 俥九淮一 卒1淮1

11. 馬三進四 包8退1

這是2012年5月1日國際勞動節網戰友誼賽第4局黃杰雄與

張洪之間的一場「短平快」龍虎激戰。雙方以五六炮單提傌左仕 角炮地卒林打7卒高左橫俥三路傌對屛風馬渡1卒左包巡河中象 殺三路兵拉開戰幕。黑退左包「關包」避捉,屬改進後流行走 法。黑如卒1進1,可參閱第97局、第98局「黃杰雄先勝田聰 明」之戰。

12. 馬四進五(圖99) …………

紅棄右傌硬踩中卒,兇悍犀利,意從中路突破,撕開黑方中 路防線,伺機展開右翼有力攻勢,是一步一鳴驚人、敢打敢拼、 從長計議、可圈可點的好棋!紅方由此步入佳境。

12. 馬7進5

黑策左馬兌中傌,令左直車脫根,無奈之舉。如圖99所示,黑若改走象7退5?傌五退七,包2退1,傌七進六!包2平4,炮五進五!車1進3,炮五退三!黑如接走將5進1??炮三平

五,將5平6,俥九平四!紅速 勝;黑又如包8進1,炮三平 五,包8平5,俥二進九!馬7 退8,傌六退五!車1平5(若 將5進1???則傌五進三!紅速 勝;黑又如包4進3?傌五退 三,包4平5,傌三進五!將5 進1,傌五進七!將5平6,俥 九平四!前包還來不及轟俥, 黑方就敗走麥城了),炮五進 二!飛炮炸車,變化下去,紅

黑如包8平5?? 俥二進

淨多俥相和雙高兵必勝黑方。

黑方 張 洪

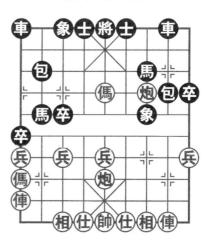

紅方 黄杰雄 圖99

九,馬7退8,炮五進四!馬8進6(若先走卒1進1??則炮五退一!將5進1,炮三平五!將5平4,俥九平六,包2平4,後炮平八!車1進4,俥六平八,象7退9,傌九退七!變化下去,紅多子大優),炮三進三,將5進1,炮五退一,卒1進1,俥九平四,卒1進1,俥四進六!車1進2,炮三退一,將5退1,俥四進一!象7退9(退邊象防炮三進一絕殺),炮三退二!下伏炮三平五殺招,紅勝。

13. 俥九平二! 包8進6

黑飛左包兌庫,明智之舉。黑如馬2退3??前俥進五!車8 進3,俥二進六,象3進5,炮三平一!馬5退7,炮一進三,士6 進5,俥二平三,馬7退9,俥三進三,士5退6,俥三退四!士6 進5,俥三進四,士5退6,俥三退一,士6進5,俥三平一!下 伏炮五平二殺招,紅速勝。

14. 傅二進八 馬2退3 15. 炮三進三 將5進1

黑進中將,正著。黑如誤走士6進5??炮三平六,士5退6,炮六平九!象3進5,炮五進四,馬3進5,俥二退九!變化下去,紅方淨多俥兵仕完勝黑方。

紅藉「天地炮」之威,連續揮俥叫將砍馬追回一子後,可再 得中馬,成多子多兵勝勢。

以下殺法是:包2進4,炮五進四!卒1進1,傌九退七!包 2平5,傌七進六,象3進1,俥七進一,將5進1,炮五退二!車 1平3,傌六進五!藉「天地炮」之威,俥傌冷著,聯手擒將。

此局雙方一開局就捲入了五六炮入卒林先炸7卒對左包先巡 河後退卒林「關包」之戰:紅右盤河傌踩殺中卒、左橫俥右移、

聯手邀兌取勢,黑左馬踏中馬邀兌、飛左包轟俥邀兌積極主動。 可沒想到,雙方步入中局後,好景不長,紅連續運用揮俥優勢, 劫得一馬追回失子後,黑方似乎不在臨枰激戰狀態,貪中兵,揚 邊象釀成大禍,被紅方順勢而為躍出邊傌,進俥請將上三樓,藉 巧退中炮之機,應勢而動,進肋傌騎河叫殺,傌到成功,一劍封 喉,完勝黑方。

這是一盤佈局在套路,輕車熟路;中局攻殺黑被追回一子後 明顯不在狀態,紅藉「天地炮」之威,強手出擊、精準打擊、不 留後患、一氣呵成的「短平快」精彩殺局。

第100局 (上海)黃杰雄 先勝 (無錫)金 雷 轉五六炮單提傌左什角炮入卒林對屏風馬左中象巡河包

- 1.炮二平五 馬8進7 2.傷二進三 車9平8
- 3. 伸一平二 馬2進3 4. 兵三進一 卒3進1
- 5. 傌八進九 卒1進1 6. 炮八平六 包8進2
- 7. 炮六淮四 象7淮5

這是2011年1月1日元旦網戰象棋對抗賽第5局黃杰雄與金雷之間的「短平快」精彩廝殺。雙方以五六炮單提傌左仕角炮進卒林對屏風馬挺1卒左包巡河互進三兵卒拉開戰幕。黑先補左中象,要防紅炮六平三轟7卒窺底象,是一步未雨綢繆的穩健型防守走法。黑如馬3進2,可參閱第94局「謝丹楓先負郝繼超」之戰。

8. 炮六平七(圖100) 卒1進1??

黑急進1路卒,渡河邀兌,旨在高起右橫車騎河出擊,過 急!易導致被動,而不易掌控局面。如圖100所示,黑宜先走車 1平2! 傌三進四,包2進4(伸右包過河,威脅中兵,雖屬搶先

之著,但黑方不易掌控局面, 容易落入下風), 儒四淮六, 車2進3, 俥九平八, 車2平 3, 俥八進三, 車3平4, 傌六 淮四, 重4银2, 俥八淮四, 馬3進4,兵三進一,卒7進 1, 傌四退二, 車4平6! 俥八 平六,馬4進6,下伏馬6進7 催殺得右俥凶招和車8淮4追 回棄子,且又保住中卒,此刻 已形成多卒佔優、滿意易走、 強於實戰、足可抗衡的優勢局 面。

黑方 金 雷

紅方 黄杰雄 圖100

9. 俥九平八 包2 進2 10. 兵九進一

紅挺九路兵邀兌,讓黑右橫車騎河出擊,屬改進後流行變 例。筆者以往也曾走過紅兵三進一,黑方有兩種不同選擇:

①包2平7? 傌三進四,卒1進1,傌九退七!包8進4,傌四 進六,包8平7,傌六進四!車1進1,俥二平一,下伏俥八進七 捉死馬的先手棋,紅仍持先手,結果紅巧勝;

②卒7進1?? 俥八進五!卒1進1, 俥八進二, 馬3退5, 傌 九退八,卒7進1,傌三退一,紅多子佔優,最終獲勝。

10.…… 車1進5 11.兵七進一!

紅急進七兵,是一步擋住車路、通活左傌出路的適時佳著!

11. 包2平1

黑平右包打馬,明智選擇。黑如貪走馬3進1???炮五退 一!黑如接走馬1淮2??則值八淮四得子;黑又如改走車1淮

12. 傌九進七 車1進3 13. 兵七進一 車1平7

14.炮七平三 象5進3 15.俥八進七 馬3退5

黑右馬退窩心避一手,正著。黑如包8退2??? 傌七進五,象3退1,傌五進四,車7平6,傌四進三!車6退7!俥八平七!包8平3,俥二進九!馬7退9,俥二退一,馬9進8,俥二退二,車6平7,炮五進四!變化下去,紅多子多中兵反而大佔優勢。

16. 傌三進四 …………

紅巧進右傌盤河出擊,下伏炮三退五打車和傌四進五踏中卒 兩步緊湊型先手棋!

16.…… 車7退3 17.傷四進五 馬7進5

黑進左正馬邀兌,明智之舉。黑如誤走車7退2??? 傌五進四,車7進1,傌四進二!馬7退8,俥八平二!馬8進7,傌七進五,車7平5,前俥退二,馬7進8,俥二進五,車5平8,傌五進四!車8平6??則傌四進六,紅勝;黑又如改走車8平4???則傌四進三,也紅勝。

黑如改走象3進5?? 傌五進三,馬5進7,炮三平九!車7退1,炮九進三,士4進5,傌七進八!黑如接走車7平4?? 俥八進二,士5退4,傌八進七,車4退2,俥八平六,將5進1,俥六退二!車8進2,俥六平五!將5平4(若將5平6??? 傌七進六,紅勝),傌七進八!也紅勝;黑又如改走士5進4,俥八平六,馬7退5,俥六進一!包8退3,俥二進八!車8進1,傌八進七!馬5退7,俥六進一!紅勝。

18. 炮五進四 象 3 退 5

黑退中象無奈,如徑走象3進5??? 傌七進五,車7退2,傌

देग्द

五進七,包8退2,俥二進七!車8進2,傌七進六,紅勝。

19. 傌七進六 包8平5 20. 相三進五 車8平7

黑平左車避兌,正著。黑如車8進9或貪走車7退2??? 傌六 進八!包1退3, 俥八進一,車7平4, 炮三進三! 黑方疲於應 付,顧此失彼,成「天地炮」殺勢,紅勝。

21. 傌六進八 車7平4 22. 俥八平六!

紅妙棄左俥,主動邀兌,不給黑右騎河肋車4退4解脫紅馬 八進七殺招的機會,紅勝定。以下黑方只能走車4退3??? 傌八 進六! 傌掛士角, 傌到成功, 攻營拔寨, 擒將入局, 紅勝。

此局雙方一開戰就展開了五六炮入卒林對左包巡河之爭:當紅平卒林炮壓右馬後,黑在第8回合卻急進右邊卒而錯失先機;雙方步入中局後,先兌邊兵卒,再換七兵3卒,紅雙傌馳騁出擊,黑7路車殺兵欺傌,紅左直俥逼黑右馬退窩心、右傌踩中卒邀兌,黑退中象固防、平左包叫帥擺脫拴鏈,紅抓住戰機,連續策左傌直赴臥槽伏殺,黑及時將相台車平至右肋道回防,可為時已晚,紅當機立斷,用事先準備好的左俥平至六路棄俥催殺,最終紅傌掛士角,成功破城入局。

這是一盤紅在佈局階段已佔先手,黑挺1卒留下禍根,導致被動,紅方兌子爭先、運子取勢、棄子果斷、得子及時、藉炮之威、強勢出擊、棄俥果斷、精準打擊、傌到成功、一著定乾坤的超凡脫俗的「短平快」精彩殺局。

第101局 (上海)黃杰雄 先勝 (杭州)章宏敏 轉五六炮單提傌左仕角炮入卒林對屏風馬左巡河包中包

1.炮二平五 馬8進7 2.傷二進三 車9平8

3. 俥一平二 馬2進3

卒3淮1 4.兵三淮一

5. 馬八進九 卒1進1

6.炮八平六 包8淮2

7. 炮六進四 馬 3 進 2??

象7進5 8.炮六平三

9. 兵三進一 象5進7 10. 俥九進一! 包8退1

11. 馬三進四 包2平5

這是2010年5月27日上海解放61周年象棋網戰對抗賽第5 局黃杰雄與童宏敏之間的一場精彩格鬥。雙方以五六炮單提傌左 肋炮入卒林打7卒對屏風馬右外肋馬左包巡河中象轉半途列包互 進三兵卒拉開戰幕。紅右傌盤河直窺殺中卒後,黑果斷還架半途 列句,屬改進後的主流變例之一。以往網戰曾多走黑象3進5補 中象固防,则炮三平四,黑方有十4淮5、卒1淮1和包8平7三 種不同走法,結果均為紅優。

12. 俥九平三 包5進4 13. 仕四進五 象7退5

黑退左象固防,避殺逼著。黑如徑走象3進5??炮三平四, 包8平7, 俥三平二, 車8進8, 俥二進一, 包7進6, 俥二平 三!包7平9,俥三進四!馬7退9,傌四進五!變化下去,雙方 雖子力對等,但紅勢開朗,子位靈活,下伏傌五退七先手棋,紅 方大佔優勢。

14.炮三平四 馬7進6

黑左馬盤河避捉,明智。黑如車8進2?? 俥三進五,包8進 4, 炮四淮一, 馬7退8, 俥三平五! 黑要丟子, 紅方大優。

15. 俥二進五 馬6進4 16. 傌四進三 包8退1

黑退左包無奈,如硬走包8平6?? 俥二進四!馬4進6, 俥 三進一,包5退1,炮五進一!進中炮,徹底破壞了黑走馬6進4 殺招的陷阱計畫後,紅方得子大佔優勢。

17. 傌三進四 車8進1 18. 傌四退二(圖101) ………

如圖101所示,紅碼到成功,得子後大佔優勢。可見黑方在第7回合進右外肋馬,走馬3進2不適於應對五六炮陣式,這是本局易促使黑勢產生丟子失勢危險的根源所在,原因是紅在第10回合走俥九進一,果斷實施了左右兩翼並舉,共同伺機發動了兇猛的鉗型攻勢的緣故,令黑方慌不擇路,疲於應付,顧此失彼,難以抵擋紅方得子攻勢。

以下殺法是:車1淮1,

黑方 章宏敏

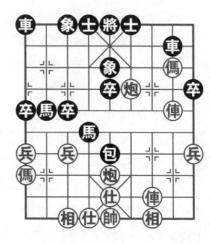

紅方 黃杰雄 圖101

伸三進二,車1平7,炮四平三,包5退2,炮五進二,馬2進1,相七進五,馬1退2,炮三退二,卒3進1,兵七進一,卒1進1,傌二退四!車7平6(若車8進3???則傌四進三,將5進1,傌三退四,將5退1,傌四退二!紅再白得一車後必勝),炮三進五!士6進5,炮三平一,車8進3,傌四退二,車6平9,俥三進六,士5退6,俥三平二!包5平7,炮一平四!士4進5(若包7退4??俥二平三!士4進5,炮四退一!士5退6,俥三退四!馬2退3,俥三平四!演變下去,紅多雙炮仕勝定),炮四平七,士5退6,炮七平四!車9平6,傌二進三,車6進1(若貪走車6平7???則炮四退一!紅速勝),俥二退二!將5進1(若先將5平4??炮四平一,將4進1,炮五進三,將4平5,炮五平八,包7平9,炮一退四,卒9進1,炮八退一,馬4退6,俥二進一,將5退1,傌三退四,車6進2,俥二平九!黑1路卒被殺後,紅方

多炮多雙仕雙相必勝),炮四平一,將5平4,俥二進一,將4 進1 [若將4退1? 俥二進一,將4進1,碼三進四!黑有兩變: ①將4平5?俥二退一,車6退1,炮一退一!殺去黑車後紅必 勝;②將4進1,傌四退二!車6退1,炮一退一,包7退3,傌二 退一,包7進2,傌一進三,馬2退1,俥二平六,車6平4,俥 六平九,馬4退3,炮一退一,車4平7,俥九平六,馬3退4 (若車7平4??? 傌三進四!象5退7, 俥六退一紅勝), 俥六平 七!馬4退2(若馬1進2??傌三退五!象5退7,俥七退四,馬4 進2,炮一平八,包7平5,俥七進二!紅勝),俥七退四,將4 退1, 俥七平六!紅勝〕, 傌三退一, 車6平9, 俥二進一! 將4 退1, 傌一退二, 卒5進1, 傌二進三! 車9平7, 傌三進五! 車7 平6, 傌五進四, 將4進1(若將4退1??? 俥二退二, 包7退4, **俥二平四!馬4退3,俥四平六,馬3退4,俥六進一!紅勝)**, 炮五退一,卒5進1,炮五平六,馬4退5,炮六退二,車6退 1, 仕五進六,卒5平4, 俥二退二,包7退2, 傌四退二,卒1進 1,炮一退二,卒1進1,俥二平三,將4退1,俥三平二,車6進 4, 炮一進一, 將4退1(若馬5退6??? 傌二進四, 將4退1, 炮 一進一!馬6退8, 俥二進二!將4平5, 傌四退三!紅勝), 傌 二退四,馬5退6,俥二平三,馬6進8,俥三平二!下伏俥二進 二殺招,紅方完勝。

此局雙方一開局就進入了五六炮入卒林轟7卒對左包巡河之 爭:紅棄三路兵進三路傌高左橫俥平三路出擊,黑進右外肋馬反 架半途列包打中兵進7路馬還擊;然而進入中局後的紅方抓住機 會右直俥騎河驅馬,連進右傌捉車殺包得子,以後紅俥傌炮密切 配合,巧兌車,沉包車,炮炸士象又平邊路,俥叫將,傌踏卒, 退中炮,傌捉車又踩中象管住將,退中炮又佔肋,揚仕拴住過河

卒, 值叫將, 棄邊馬, 平值殺包再逼將, 值保馬, 炮叫將, 馬掛 角, 俥殺底馬活擒將。

這是一盤黑方佈局啟用馬3淮2不適於應對五六炮陣式,而 紅及時啟用左橫俥平三路恰到好處,得子佔優後,妙手連珠、強 勢出擊、惡手連施、精進打擊、渾籌帷幄、不留後患、絲絲入 扣、可圈可點,最終俥馬炮聯手破城殺局。

第102局 (武漢)張長江 先負 (上海)黃杰雄

轉五六炮單提傌巡河俥高左橫俥對屏風馬左包巡河中象

1.炮二平万 馬8進7 2. 傷二淮三 車9平8

4. 兵三進一 卒3進1

5. 傌八進九 卒1進1 6. 炮八平六 包8進2

7. 俥一淮四

這是2013年5月1日國際勞動節網戰友誼賽第5局張長江與 **黃杰雄之間的一場激戰。雙方以五六炮單提傌巡河值對屛風馬挺** 1 卒左包巡河互進三兵卒拉開戰幕。紅高起右直俥巡河屬老式 「生根俥」著法,不如炮六進四著法更具有針對性。

紅另有兵五進一,黑有十6進5、十4進5和象7進5三種不 同走法,結果前者為雙方均勢,中者為雙方對峙,後者為紅方佔 優。黑試演士6進5, 傌九退七, 象3進5(若硬走車1進3?? 結 果紅得子較優), 仕六進五, 包2進3, 俥九平八, 車1平2, 傌 七進六,包8進2,相三進一,包8平3(若貪走包2平7??結果 紅多子大優), 傅二進九, 馬7退8, 兵五進一, 卒5進1, 傌六 進五,包2平5,俥八進九,馬3退2,傌五進三,馬8進7,至 此,雙方步入無俥(車)棋戰,子力對等,雙方均勢。

7.…… 象7進5

黑補左中象防守,穩健有力。筆者曾走過黑車1進3!兵七 進一,象3進5,兵七進一 ,象5進3,兵三進一,卒7進1,俥 二平八,包2進2,傌九進七,象3退5,兵九進一,卒1進1, 俥九進四,車1進2,傌七進九,車8進1,演變下去,雙方大子 等,什(士)相(象)全,黑雖多卒,但局勢平穩,均勢,結果 雙方巧和。另外,黑也可走象3進5,利於出動右車。

8. 俥力, 進一 …………

紅高起左橫俥,旨在伺機佔肋道出擊,也屬老式變例。紅如 改走炮六淮四,可參閱第95局「王瑞祥先勝曹岩磊」之戰。

- 8. … 卒1進1 9. 兵九進一 車1進5
- 10. 俥九平四 馬3進4!

黑右馬盤河,搶先爭奪河口陣地,謀變進取,別開生面,一 改以往常見的車1平4,什四進五,卒3進1,演變下去,黑勢也 不錯的著法, 意要攻其不備, 出奇制勝。

11. 俥四平八

紅右肋俥受阳,暫無好位置可佔,只好再左移助戰,別無他 著。

- 13. 傌九淮八 卒3淮1

雙方激兌俥(車)後,黑方應勢而動,趁機渡卒,追傌頂 兵,展開有力反擊!黑方由此開始逐漸步入佳境。黑也可徑走包 1進3先套住紅俥傌兵,紅如接走俥二退一,卒3進1!此時黑過 3路卒欺傌,也是黑方易走反先。

14. 傌八進七 卒3進1 15. 炮六平八 ……… 黑躲開左仕角炮無奈。紅如先傌七進九?象3進1,兵三進

540

一,卒7進1,俥二平六,馬4退6,演變下去,黑多雙卒佔先。

15. …… 包1平3(圖102)

16. 兵五進一?? …………

紅挺中兵,欲從中路突破,敗著!導致落入下風。如圖102 所示,紅宜炮八進七管住黑底線和中象為妥,黑如接走卒3平 2,兵三進一,包3進7,仕六進五,卒7進1,傌七進五!馬4退 5,俥二平七,包3平1,俥七進五!包8退2,傌三進四!卒7進 1,傌四進五!黑有兩變:

①馬7進5,炮五進四!黑如續走馬5進7???則俥七退一! 紅勝;黑又如改走士6進5???則俥七退一也絕殺紅勝;

②馬7進6, 俥七退四, 士4進5, 俥七平四!包1退7, 傌 五退七, 士5進6, 傌七進六!將5進1, 傌六進七! 黑如接走將 5平4?? 炮五進五!包8平5, 俥四平六,包1平4, 俥六進二!

紅速勝;黑又如改走將5平6?? 俥四平三!車8進1(若士6退 5??炮五進五!將6進1,俥三進 二,將6退1,炮五平二,包1平 8,傌七退六,包8平4,炮八平 二!得車後紅勝),炮八退一! 黑車被炸後紅也勝。

16. … 卒3平2

17. 兵五進一 包3進7

18. 仕六進五 馬4進3

19. 傌七進六?? 卒2進1

紅進左傌棄炮,劣著!導致 丟子失勢最終敗北。紅宜炮八平

黑方 黄杰雄

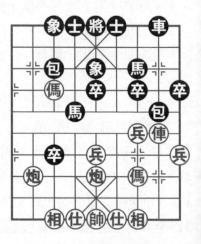

紅方 張長江 圖102

七,馬3進5,炮七進七,包3退9,相三進五,卒5進1,傌七退五,十6淮5,傌五淮三,包8平1,傌三淮五,亩8淮5,傌三淮

- 二,包3進4,傌五進七,包5平6,傌七退六,包3平4,傌二進
- 三,演變下去,黑雖多包,但紅多中相,優於實戰,尚可周旋。 黑進卒殺炮,接受棄子,甘冒風險。黑如士4進5,變化下去,較為穩健。

20. 馬六退四 將5進1 21. 炮五進四 將5平6

22. 俥二退一 馬3退2 23. 俥二平六 包8退1

紅炮炸中卒後,又退俥捉馬佔左肋道窺殺底士;而黑趁多子 優勢,巧妙退左包邀兌紅方很有攻勢的中炮而反先。

以下殺法是:炮五平二,車8進3,俥六平四,士6進5,傌四退三,士5進6,前傌退五,士4進5,兵五進一,車8進4,傌三進四,包3退4,傌四進三,包3平7,俥四平三,包7退1,傌五進三,象3進7,俥三進二,馬2進4,兵五平四,車8退4,俥三退一,馬4進6,傌三退四(退傌邀兑,棄兵漏著,導致兑車後,黑淨多馬卒入局。宜先兵一進一等一招,避一手,戰線漫長,靜觀其變為上策),車8平6!傌四進六(若俥三進三??車6進2!雙方兑傌馬後,黑也多子多卒勝定),車6進1,傌六退五,車6平7!俥三進一(無奈,如俥三平四,馬6進7!傌五退四,後馬進8!窺打右邊兵,下伏馬8進7捉傌兩步先手棋,紅將更趨於被動),馬6退7!至此,紅見兌俥(車)後,黑淨多馬卒,只能拱手請隆,城下簽盟。

此局雙方一開局就聽到了五六炮對左包巡河的「鬥炮」聲: 紅揮右俥巡河、左橫俥佔右肋道,黑補左中象高右橫車騎河右馬 盤河出擊來搶空間、佔要隘,互不相讓;步入中局後,雙方爭奪 日趨白熱化:雙方兌俥(車)後,黑搶先渡3卒欺傌兌兵,平右

र्देग्ड

卒底包反先,就在這關鍵一刻,紅在第16回合挺中兵,速落下風,在第19回合走傌七進六棄炮,導致丟子失勢。以後紅又在第36回合鬼使神差地走傌三退四棄兵兌馬,導致雙方兌俥車後,黑反多子多卒入局。

第103局 (江蘇)伍 霞 先勝 (浙江)唐思楠 轉五六炮單提傌三路傌渡三兵對屛風馬雙包過河平包兌俥

- 1.炮二平五 馬8進7 2.傷二進三 車9平8
- 3. 俥 平二 馬 2 進 3 4. 傷八進九 包 8 進 4

這是2011年10月15日全國象棋個人賽女子組首輪伍霞與唐 思楠之間的一盤「短平快」巾幗搏殺。雙方以中炮單提傌對屛風 傌左炮封車拉開戰幕。黑先進左包封俥,屬較為冷僻的變招,旨 在不給紅方走右炮過河成巡河這兩路變化。

網戰上以往黑多走卒7進1,炮八平六,車1平2,俥九平八, 包2進2,俥二進六,馬7進6,仕六進五(另有炮五進四和俥八進 四2種不同走法,結果均為黑方佔優),以下黑方有卒3進1、卒 7進1、士4進5和象3進5四種不同下法,結果均為紅方佔優。

黑如改走卒3進1,炮八平六,卒7進1,俥九平八,車1平 2,兵七進一,卒3進1,俥二進四,黑方有包8進2、包2退1和 包2進4三種不同弈法,結果前者為紅方均勢,中者和後者均為 紅方先手。

5. 兵三進一 卒 3 進 1 6. 傌三進四

紅右傌盤河出擊,是紅方常用的針鋒相對的激進型走法。筆 者在網戰中曾走過紅炮八平六!士4進5, 俥九平八, 車1平2, 值八進六,包2平1,值八平七,馬3退4,炮五進四!馬7進 5, 俥七平五!包1進4, 俥五平九!包1平2, 俥九平三!包8平 7, 俥二進九, 包7退3, 相三進五, 象7進5, 俥二退三, 包7進 4,炮六平三,包2平5,仕四進五,馬4進3,俥二平一!變化 下去,雙方大子等,仕(士)相(象)全,紅淨多雙高兵佔優, 結果也多兵入局。紅如要考慮穩健型走法,可徑走俥九進一,車 1進1, 俥九平四, 士6進5, 炮八平六, 車1平4, 仕四進五, 變 化下去,雙方各有千秋。

黑伸右包過河窺殺中兵,是按既定計畫形成屏風馬進3卒雙 包過河出擊陣式,也是應對中炮右傌盤河的有力手段。

- 7. 兵三進一 包8平6 8. 俥二進九 馬7退8
- 9. 兵三進一 包2平5 10. 仕六進五 象3進5

雙方兌俥車和兵卒後,黑現補右中象固防,著法靈活,看來 黑對此路佈局做過功課,有所準備。黑如隨手走車1平2? 俥九 平八!象3進5,炮八平七,車2進9,傌九退八,雙方步入無俥 車棋後,紅有靈活的右盤河傌和過河兵參戰,明顯佔優。

11. 俥九平八 士4 進5 12. 炮八平六 …………

紅平炮於左仕角讓路,終於將原五八炮陣勢改為現在能攻善 守的五六炮三路傌陣式。至此,紅有過河兵參戰,局勢佔優。

- 12.…… 車1平4 13.帥五平六 包6進1!
- 14.炮五進四 馬3進5 15.傌四進五 車4進3
- 16. 馬五退四 包5半6

17. 傌四進二(圖103) 前包平1???

黑棄前包兌碼,急躁,敗著!導致失勢少卒而速落下風。如圖103所示,黑宜先走士5退4!俥八進四,前包平1,相七進九,車4平7!俥八平四,包6平1!變化下去,黑車殺去紅過河兵,現又飛包炸邊兵,使原先的激戰逐步趨向緩和,而黑也反多邊卒易走,強於實戰,足可抗衡。

18.相七進九 士5退4 19.傌二退四 車4進2??

黑伸右肋車騎河捉傌,劣著!錯失最後謀和機會。黑宜徑走馬8進9!兵三進一,馬9進7,傌四進三,車4平7,兵三平四,士6進5,兵四進一,包6平1!至此,雙方子力全部對等,紅雖有過河低肋兵,但三路底相和右邊兵分別在黑車包口中,必失一子,黑反易走,有謀和希望。

20. 馬四進二 包6退2??

黑退肋包巡河,空著!黑 宜走車4退2,暫時封鎖卒林 線,不給紅俥八進六後再平三 路兵捉死黑馬機會,變化下 去,黑仍可周旋和支撐。

以下殺法是: 馬二進四! 馬8進9, 俥八進六, 車4退 4, 兵三進一! 卒9進1, 兵三 平二! 馬9退&若馬9進8??? 則 傌四退二! 紅也得子勝 定), 兵二進一! 紅二路低 兵, 果斷壓死了黑左底馬而獲 勝。以下黑如硬走車4平8,

黑方 唐思楠

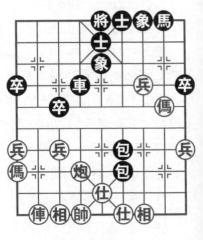

紅方 伍 霞 圖103

傌四進六,將5進1,俥八進二!藉六路炮之威,巧用俥傌冷 著,黑車還來不及被殺,紅就完勝。

此局雙方一開局就進入了五六炮對雙包過河的「鬥炮冷 戰」:紅右傌盤河兌右車渡三兵捉包,黑平「渦河五六包」補右 中士象亮出右貼將車來爭空間、搶地盤;剛步入中局,當紅棄中 炮炸卒兑右馬後,黑卻在第17回合走前包平1急於兌馬,導致少 卒失勢,在第19回合走車4淮2又失謀和機會,更糟糕的是在第 20回合走包6退2空著,給了紅淮左直值、平三路兵捉死左馬機 會而飲恨敗北。

這是一盤雙方佈局在套路而輕車熟路:紅方老練,黑方也取 得可抗衡之勢;進入中局,黑急於兌子卻喪失了拔掉過河兵良機 後,在下風中應對不夠頑強,最終造成中盤丟子速敗結果的反面 精彩殺局。

第四節 五六炮單提傌對屏風馬兩頭蛇

第104局 (上海)萬春林 先負 (黑龍江)聶鐵文 轉五六炮單提傌兌右直車對屏風馬兩頭蛇平包兌俥 右中十象

- 1.炮二平万 馬8淮7
 - 2. 傌二進三 車9平8
- 3. 使一平二 卒7進1 4. 使二進六 馬2淮3
- 5.炮八平六 卒3進1

這是2011年10月17日全國象棋個人賽第3輪萬春林與聶鐵 文之間的一場十分精彩的龍虎激戰。五六炮過河俥對屏風馬兩頭

蛇佈局是當今棋壇逐步熱火起來的佈局之一,它為中炮過河俥對 屏風馬平包兌俥開拓了新的更廣闊的領域,也是萬特大常用的應 對屏風馬兩頭蛇的一種先手下法。

黑又急進3路卒,快速形成「兩頭蛇」陣式,是黑方應對五 六炮過河俥、主動去尋求戰機的一種常見著法。目的是採用進3 路卒活馬策略,以平穩的防禦對策形成兩頭蛇陣勢後再高起右包 打俥,以削弱紅右過河俥攻勢,促使局勢緩和,令紅中炮一時難 以急攻得利,保持先手。

6. 傌八進九

紅左傌屯邊,穩紮穩打,實施兩翼子力均衡發展,以後伺機可運用被黑右包趕回的巡河俥適時邀兌三、七路兵,以活通傌路,尋機擴先或製造戰機。紅如傌八進七,包2進1,俥二退二,包8平9,俥二平六,馬7進6(也可包2進1,俥九平八,馬7進6,演變下去,黑勢不錯,易走),俥六平八,以下黑有車1平2、包2平3、包2進1和包2退3四種不同走法,結果前兩者為黑優,第三者為雙方均勢,後者為紅方稍好。

6. 包2進1

黑高右包打庫,以減輕左翼被封壓力,屬改進後主流變例。 黑如包8平9(另有馬7進6和包8退1兩種不同走法,結果前者 為紅方大優,後者為紅七路兵過河較好),俥二平三,包9退 1,俥九平八,車1平2,俥八進六,包9平7,俥三平四,士4進 5(若馬7進8,俥四進二,包7進5,相三進一,變化下去,紅 雙俥活躍易走,仍優),俥四進二!包2退1,炮六進六!演變 下去,紅方體現出五六炮優越性佔優。

7. 傅二退二 包8平9 8. 傅二進五 ············ 紅果斷兌俥,穩正。紅如俥二平八,包2退3,兵七進一,

象3進1,兵七進一,象1進3,傌九進七,包2平3,傌七進 五,車1進1,演變下去,雙方攻防複雜,紅不易掌控;紅又如 俥二平四,黑有兩種選擇:

①包2平4! 俥四平八,馬7進6,兵三進一,卒7進1,俥八平三,象3進5,俥九平八,包9平7,傌三進四,包4退2! 變化下去,黑勢開朗,較易走;

②士4進5, 俥九平八,包2平4, 俥四平八,包4退1, 兵七進一,卒3進1, 俥八平七,馬3進4,炮六進五,包9平4, 俥八進五,馬4退6, 俥八平三,馬6進8,兵三進一,象3進5, 俥三平八,馬8進7,變化下去,紅雖多兵,但黑子位靈活,不難走。

8. 馬7退8 9. 俥九平八 車1平2

10. 俥八進四 象 3 進 5 11. 兵三進一 …………

紅兌三路兵活傌,開通子力,正著。紅如兵九進一,士4進5,仕四進五,馬8進7,炮五平四,包2平4,俥八平二,馬7進6,俥二平四,馬6退7,演變下去,紅難進取,均勢;紅又如兵七進一,卒3進1,俥八平七,士4進5,炮六平七,馬3進2,炮五進四,馬2進1,俥七退一,馬1進3,俥七退一,馬8進7,炮五退二,包2平5,變化下去,黑反稍好。

黑進7卒邀兌,明智老練。黑如包2進1??兵九進一,士4 進5,兵三進一,包2平7,俥八進五,馬3退2,傌三進四,馬8 進7,傌四進五,馬7進5,炮五進四,馬2進3,炮五平七,包9 進4,炮六進四!演變下去,紅中兵暢通較好。

12. 傅八平三 士4進5 13. 兵九進一 ……… 紅急進左邊兵,活通傌路、以靜制動,是紅方步入中局後穩

健又流行的一路走法。紅如傌三進二,以下黑方有包9進4和包9平6兩種不同走法,結果前者為紅得象較優,後者為紅方主動;紅又如炮六退一,以下黑又有包9平7和車2平4兩種不同走法,結果前者為雙方對峙,後者為雙方在相持過程中紅仍先手。

13. … 車2平4

黑亮出右貼將車,稍顯重複。黑以往多走包9平6(另有包9平7和包2進3兩種不同下法,結果前者為兩難進取,後者為黑方易走),仕四進五(另有傌九進八和炮六退一2種弈法,結果前者為紅方易走,後者為雙方各有千秋),馬8進9,傌三進二(若傌三進四,變化下去,雙方大體相當),車2平4,傌九進八,卒9進1,炮五平二,以下黑有四變:車4進3、包2進1、包2退3和卒5進1,結果前二者為紅方佔優,後二者為雙方均勢。這種走法較實戰來看,黑方陣形更為協調、易走。

14. 什四進五 …………

紅補右中仕固防,屬改進後流行變例。筆者曾走過紅仕六進 五,包9平6,兵一進一,車4平2,傌九進八,馬8進9,炮六 退二,包2進1,炮五平六,卒9進1,兵一進一,變化下去,雙 方子力對等,大體均勢,結果戰和。

14. 包9平7

黑平左邊包攔俥,直接窺打紅三路傌和底相,屬改進後流行 主流變例。黑有以下4種走法:

- ①在1999年第10屆「銀荔杯」象棋冠軍爭霸賽上許銀川勝柳大華之戰中走的是車4進4;
- ②在2001年「利君沙杯」全國象棋個人賽上徐健秒勝袁洪梁之戰中改走的是車4進6;
 - ③在2004年「將軍杯」全國象棋甲級聯賽上許銀川先和汪

④筆者在2014年7月1日建黨93周年網戰友誼賽第2局中也 應過包9平6,紅接走炮五平四(採用卸中炮調整陣形,旨在聯 相反擊的穩健型走法),馬8進9,相三進五(若兵一進一,馬9 進7,炮四進四,包2平6,俥三進二,前包進1,俥三平一,車 4進5,兵一進一,車4平1!變化下去,紅無先手,雙方均 勢),馬9進7,俥三平八,車4平2,炮六進四,包6進1,炮 六平四,包2平6, 俥八平三!馬7退9, 兵一進一!包6退1, 炮 四退二, 車2進3, 炮四平三, 下伏俥三進五殺底象出擊的先手 棋,紅方在互纏中反先,結果多雙兵入局。

總之,凡屬先手的平穩發展型佈局,一般雙方陣形上都無明 顯弱點和瑕疵。此招在以往大賽中很少出現,其戰略意圖是下一 步準備包7進2頂起後,再伺機跳左馬走馬8進7。

15. 傌九進八 包7進2 16. 兵七進一 車4進4

17. 傌八進七 馬8進7 18. 傌三進二 ………

紅進右外肋傌,準備伺機傌二進三扣壓左馬出擊,再實施雙 傌踩中象計畫,明智之舉。紅如傌三進四,車4進1,兵七進 一,車4平3,兵七平八,車3退2,兵八進一,車3平2,雙方 這樣兌去傌馬炮包兵卒後,雙方子力對等,局勢平穩。

18.....

馬7進6 19.俥三平四 車4進1

20. 兵五進一??? 馬6退4(圖104)

21. 兵七進一??? …………

紅渡七兵殺卒,敗著!錯失先機。如圖104所示,紅官炮六 進四!車4退2,兵七進一,包2進2,傌二進四!包7平3,傌四 進六!包2平6,兵九進一(若先炮五平一!包3平9,炮一進 四!變化下去,雖在無俥車棋戰中,黑多邊卒,但雙方基本均

勢,和勢甚濃)!卒1進1, 傌七退九! 兑去邊路兵卒後, 紅方子力活躍易走,優於實 戰,足可一搏,勝負難斷。

21. 車4平3!

黑車平相台捉兵,又窺殺 左翼底相,黑由此集結優勢四 大子力聯手攻擊紅左翼薄弱底 線,局勢朝有利於黑方方向轉 11.0

22. 兵七平八 包2退2 23. 兵八進一 車3進4! 黑方不失時機,在雙方亂

聶鐵文 黑方

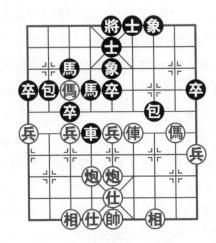

紅方 萬春林 圖 104

戰中殺掉底相後的攻擊手段頗多,令紅方防不勝防。

24. 帥五平四 馬 4 進 3 25. 馬二進三??

紅進右外肋傌窺殺雙象,敗筆!由於此刻時機不成熟,失去 以攻代守機會後導致局面受困,最終敗北。紅應從中路突破,圍 魏救趙,打開反擊局面改走兵五進一!以下黑如接走前馬3進 4, 兵五進一, 車3退4, 俥四進一, 馬3進5, 傌二退四, 車3平 6, 俥四退一, 馬5進6, 仕五進六, 包2平1, 兵八平九, 包1進 4, 仕六退五, 包1進1, 炮五平四!馬6進8, 傌四進三!馬8進 6, 仕五進四, 象5進7, 至此, 紅多過河兵, 黑多象, 兩難施 展,欣然簽和;紅亦可改走第2種:炮五進四!後馬進5,兵五 進一,馬3進4,相三進五,車3平2,兵五進一!車2退6,傌 七進八,車2退2,仕五進六!演變下去,紅雖殘底相,但淨多 過河中兵有攻勢,強於**實**戰,足可一搏,勝負難料。

25. …… 前馬退2!

黑退前馬踩兵,佳著!由此黑方步入佳境,因從物質上消滅對方有生力量,戰略對路,可圈可點。黑如改走包2平4?? 傌七退六,前馬進4,兵八平七,馬4退2!傌六退八,車3退6,兵五進一,車3進3!兵五進一,馬3進5,俥四進二,車3平2,俥四平五,車2平9,俥五平九,卒9進1!演變下去,黑雖多中象易走,但紅兵種全,稍好;黑又如改走包7平4?? 兵五進一,包4進5,炮六退一,包4平7,帥四進一,車3退2,兵八進一,前馬進5,傌七退六,車3進1,兵五進一,車3平4,兵五進一,象7進5,兵八進一,包7退1,帥四退一,馬3進4,在以下雙方亂戰中,紅雖少子殘仕缺相,但子位靈活,又有過河兵參戰,反擊機會稍多。

26. 傌七進五?? …………

紅棄左傌搏中象,過急,後援乏力,錯失良機。紅宜直接走 傌七退六,包7平4,炮六進三,馬2進4,兵五進一,卒5進 1,傌三退五!車3退3,俥四退一,車3退1,俥四平八,包2平 1,俥八平六,包1平4,傌五進六,馬4進6,炮五進二,車3進 1,炮五平九,馬6進4,傌六退五,演變下去,紅雖少兵殘相, 但優於實戰,戰線漫長,尚可支撐。

紅渡中兵邀兌,實屬無奈,如傌三進五??車3退5,兵五進一,車3平5,傌五退七,車5進2,炮五平二,包7退4,炮二進七,車5平7!車守住7路底包後,紅難有作為。

27. … 車3退4 28. 炮五進二 車3進1

29. 傌三進五 車3平7

黑平車窺殺右底相,過早,宜先走包7退2!下伏包7平6叫

帥的反擊機會, 演變下去, 黑優勢會更明顯。

30 兵五淮—?? …

紅挺中丘殺卒, 劣著! 由於求勝心切, 在關鍵時刻渦於緊 張,影響了臨場的正常發揮,一下子就失去了防守力量。紅官飛 相來保留子力, 徑走相三淮五! 包7退2, 丘五淮一, 包7平6, 值四平二(也可走俥四平三,車7退1,相五進三,馬2進3,兵 五平六,變化下去,紅多過河兵相,黑多子,仍是呈雙方互有顧 忌之勢),馬3淮5,馬万退七,車7平9,馬七淮八!紅追回一 子後,雖少邊丘,但多中相,局勢不差,優於實戰,仍可抗衡。 然而,紅方卻錯失了最後機會。

30...... 車7淮3 31.帥四淮一 車7银1

32 帥四淮— …………

紅右相丟後,里車連續叫帥,把主帥逼上三樓,無奈。紅如 帥四退一??馬2淮3,傌五淮七,將5平4,炮五平六,前馬淮 4, 兵五平六, 馬3淮4, 什五淮六, 包7退3, 傌七退五, 包7平 6, 帥四平五, 車7退4, 仕六進五, 將4平5, 傌五退六, 車7平 4,炮六平五,將5平4!黑優勢明顯。

以下殺法是:馬2淮3(馬入相台,精妙絕倫,奠定勝 局)!馬五進七(進馬叫將,又一步敗筆!讓「已煮熟的鴨子」 飛走了,將勝利果實拱手送給了黑方聶大師,實在可惜了!紅宜 徑走兵五平六!黑如接走包7平5??則傌五進七!紅勝;黑又如 改走前馬進4??則俥四進五!絕殺,也紅勝)???將5平4,炮 五平六,前馬進4(前馬踏後炮交換後,這個隱患被消除,紅方 已再無機會組織有效攻勢而頹勢難挽了),兵五平六,馬3進 4, 仕五進六, 包7退3, 傌七退五, 包7平6, 帥四平五, 車7退 4, 值四平开, 將4平5 (將鎮中路, 一劍封喉!黑已完全掌控住

整個盤面,勝定無疑),帥五退一,馬4退6,俥五進二,車7 進4,帥五退一,馬6進7,仕六進五,車7進1,仕五退四,馬7 進6,帥五進一,車7平6,下伏車6平5和車6平3兩種攻殺手 段,紅方只好搖頭起座,拱手請降,黑勝。

此局雙方一開戰就進入了五六炮對高右包打俥、平左包兌俥之爭:紅主動兌右俥伸左俥巡河,黑走兩頭蛇補右中象士來激烈爭搶空間、佔據要隘,互不相讓;步入中局後,雙方兌兵卒,邀兌俥車,挺中兵,退肋馬,在爭奪日趨白熱化的關鍵時刻,紅在第21回合走兵七進一過河殺卒,急於進攻落入下風,在第25回合走傌二進三,使局面受困,在第26回合走傌七進五搏中象又錯失良機,在第30回合走兵五進一殺卒失去防守力量,更糟糕的是在第33回合走傌五進七叫將,讓「已煮熟了的鴨子」給飛走了,將已得到的大好河山拱手讓給了對方,實在不該呀!

黑方似撿到了「皮夾子」,果斷進前馬踏後炮,後馬作墊解 殺,退左包欺傌,平左包逼帥,退車護肋馬,平將鎮中路,車馬 冷著殺。

這是一盤雙方佈局進入套路;中局攻殺激烈,雖黑方四失戰機,但仍未把握最後機會,鬼使神差地將到手的勝利果實拱手相讓的令人大跌眼鏡的罕見反面殺局。

第105局 (黑龍江)聶鐵文 先負 (湖北)洪 智轉五六炮單提傌過河俥左俥巡河對屏風馬兩頭蛇退左包

- 1. 炮二平五 馬8進7 2. 傷二進三 車9平8
- 3. 傅一平二 卒7進1 4. 傅二進六 馬2進3
- 5. 炮八平六 卒3進1 6. 傷八進九 包8退1

這是2012年5月8日全國象甲聯賽首輪聶鐵文與洪智之間的 一場拼命為團隊爭勝的精彩搏殺。黑龍江隊與湖北隊在本屆象甲 聯賽首輪相遇後的第一、第二台相繼成和,第三台黑龍江隊都繼 超先勝湖北隊柳大華後,湖北隊危在旦夕,那洪特大能否執後手 力挽狂瀾地戰勝聶大師,即成為兩隊激戰成和的焦點,洪特大此 戰能修成正果嗎?讓我們拭目以待吧!

面對以攻殺見長的洪特大,聶大師選擇五六炮單提傌陣式, 雖有其穩健靈活的特點,但其攻擊力並不強大,故旨在穩中淮 取,厚積薄發,鬥智鬥勇,大打心理戰。黑還以屏風馬兩頭蛇退 左句後準備右移出擊,也是洪特大常用的著法,易引起複雜多變 的各路變化,這更是洪特大所擅長的爭鬥局面。

黑如改走包2淮1打車,可參閱第104局「萬春林先負聶鐵 文 之戰; 黑又如改走包8平9分值,可參閱第104局「萬春林 先負聶鐵文」之戰中第6回合的注釋。

筆者在網戰中也曾應過黑馬7進6?? 值九平八, 車1平2, 值八進六,象7進5(宜走象3進5)?炮五進四!馬3進5, 俥二 平五,包8平7, 俥五退一, 馬6進7, 炮六進六(進左任角炮堵 死象眼來強攻中路,兇悍犀利!可見補左象是敗招)!將5進 1, 值八平五, 馬7退6, 後值平四, 包7進5, 炮六退四!變化 下去,紅雙值炮先後搶佔中路,雙肋道,騎河口要隘後大佔優 勢,結果紅俥炮入局。

7. 俥九平八 車1 進2(圖105)

黑高起右横車保包,是先退左包,旨在右移出擊的後續緊 著,下著。黑如要強行兌值,硬走包8平2??則俥二進三!後包 淮8, 俥二退五, 前包平1, 兵七進一, 卒3進1, 俥二平七, 馬 3進2, 傌九退七, 包1平2, 俥七進一! 馬2進1, 俥七進二! 車

1平2, 俥七平三!象3進5, 炮五進四!士4進5, 俥三進二!紅得馬又砍底象, 大佔優勢。

8. 俥八進四??

紅伸左直俥巡河,過急, 劣招!易被黑方反先。如圖 105所示,紅宜徑走炮六進 六!包8平5,俥二進三,馬7 退8,兵七進一(果斷棄七路 兵反擊,佳著!下伏炮五平七 直逼黑3路底線手段),馬3 進4,兵七進一(若兵三進

黑方 洪 智

紅方 聶鐵文 圖105

一,包2平5,兵七進一,馬4進5,傌三進五,包5進4!炮五平七,車1退2,兵三進一,象7進5,變化下去,黑有空心包,紅有顧忌),馬4進6,炮六退一,包2退1,炮六退五,包2平3,仕六進五,馬8進7,兵七進一,車1平4,俥八進三,包5進1,兵三進一!卒7進1,傌三進四,卒7平6,炮五平三,象7進9,相七進五,卒6進1,炮三進四!下伏兵七平六打車和俥八進五追右包的兩步先手棋,優於實戰,足可一拼。

8. · · · · · · · · 卒3進1 9. 俥八退三 · · · · · · · · · ·

紅退左俥先避一手,繼續牽制黑右翼車包,明智之舉。紅如 俥八進二牽制??包8平2,俥二進三,包2進2,俥二退五,卒3 平2,兵三進一,卒2進1,兵三進一,卒2進1,兵三進一,馬7 退5,傌三進四,馬5進4,俥二進一,包2退1,傌四進六,前 包平3,炮六進四,包3進6!仕六進五,車1平2!演變下去,

紅5個兵俱全,目可追回一馬,淨多底象,有車馬雙句渦河卒五 個子可直逼紅左翼底線佔優。紅又如隨手徑走兵七進一?? 包8 平2!以下紅有兩種不同選擇:

① 俥八進三? 車1平2! 俥二平四, 馬3進4! 變化下去, 黑 有雙車,得子大佔優勢;

②俥二進三??馬7退8,紅兌掉右直俥後,左直俥也厄運難 逃,只能俥八進三棄俥換包陷入困境後,紅敗勢已成。

馬3進4 10.兵七進一 包2平3

11. 仕六進五 馬4進6 12. 兵三進一?? …………

紅棄三兵兌馬,讓7路卒過河助戰,紅方付出代價太大,官 徑走俥八退一先保左翼底相後再待機而動,較為穩健,黑如續走 包8平3, 俥二進三, 馬7退8, 兵七進一, 前包進7, 兵七平 八,車1平3,兵八進一,馬8進7,兵八進一,車3淮2。至 此,紅俥不能離開,如俥八淮四???則前包平1後,黑反有攻殺 紅左翼底線攻勢而大優,故雙方只能相持:黑多底象,紅多渦河 兵,雙方各有千秋,万有顧忌,但紅要優於實戰,足可抗衡。

黑如仍走包8平3,紅方改走俥二平四??馬6淮8!兵七淮 一,前包進7,兵七平八,車1平3,炮六進一,前包退2,變化 下去,雙方爭奪非常激烈,變化繁複,紅反不易堂控。

12. … 卒7進1 13. 傌三進四 卒7平6!

14. 炮五平三 包3 進7! 15. 炮三進七 士6 進5

雙方三路炮(包)都打了對方底相(象)後,使局面頓時陷 入混亂,這也不是黑方洪特大最希望見到的局面。

16. 俥八退一 包3退2 17. 俥八進五 馬7退9

黑退左馬於邊陲捉俥,以繼續保持局面的複雜變化,老練之 招!黑如車8平7, 俥二進二, 車1平3, 兵七進一, 象3淮5,

兵七平六,變化下去,雙方兌炮包後子力對等,局勢平穩,要勝 亦難。

18.炮三平六 士5退4 19.俥二平五 包8平5

20. 俥五平六 包5平7 21. 炮六進七 …………

此刻,紅棄炮換雙士後,希望能利用靈活的雙俥優勢,儘快打開攻殺局面,能如願嗎?讓我們再靜心觀賞下去吧!

21. … 馬9進7 22. 相三進五 車8進4

23. 俥八進一 車8平5 24. 炮六退一 車5退2

紅先進八路俥,形成「卒林線霸王俥」;現黑巧退中車,也 形成「象台位霸王車」,這兩路同時巧妙形成攻守兩利的「霸王 車」,究竟誰能笑到最後獲得勝利呢?讓我們繼續拭目以待吧!

25.兵七進一 車1平2 26.俥八進一 車5平2

黑方由於已殘去雙士又少中象,要對付紅「霸王俥」和肋炮 的攻擊,困難重重,稍有不慎即「翻船」,在這生死存亡、迫在 眉睫的關鍵時刻,黑方洞察一切,果斷兌俥,迅速化解了紅雙俥 炮的聯手攻勢,令人大飽眼福,擊節稱快!

紅兌俥實屬無奈,如改走俥八平九???車2進5!俥九進三,車5平3,兵七進一,車3退1!紅以下沒有後續攻擊手段;相反,黑方下伏包3平1打死俥凶招,黑反大佔優勢。

27. 馬九進七 包3 退3 28. 馬七進六 包7 平5

29. 帥五平六 …………

黑雙包齊鳴:炸兵又鎮中,令紅方慌不擇路,疲於應付。紅如貪走傌六退四??車2進3,俥六平七,象3進1,傌四進三,包5進6,仕五進四,包3平5!又是個雙包齊鳴:炸中相,雙包鎮中,大佔優勢,紅如接走傌三退五??包5退3,仕四進五,車2進4,炮六退八,包5退2,黑多子得勢也勝定。

以下殺法是:馬7進6, 俥六平一,將5平4(御駕親征,迅 速入局凶著)!傌六進四(若炮六退二??車2進1!炮六平五, 車2平4!得傌後也勝定),馬6進4,傌四進五,車2進7!帥六 進一,車2退1,帥六退一,馬4進3,帥六平五,將4進1!進 將殺炮,窺殺中馬,黑心將再得中馬勝定。以下紅如什五退六, 將4平5!黑再得一子,完勝紅方。

此局雙方一開局就展開了五六炮對退左包平右卒底包之付: 紅跳單提傌亮出左直俥,黑巧妙高起右橫車保右包後,紅在第8 回合走俥八進四失先後被黑急渡3卒,盤出右傌,騎河邀兌時, 紅在第12回合走兵三進一棄兵兌馬,讓7卒過河參戰後陷入困 境。黑方飛包炸底相,巧邀兑「霸王俥」,雙包炸兵又鎮中,炸 中相仍鎮中,最終御駕親征,砍炮又殺馬,得子完勝紅方。

這是一盤紅方在佈局伸左巡河使開始吃虧,棄兵兌馬又讓7 路卒過河參戰,以後兵相遭炸,「霸王俥」被兌後始終無法翻 身;黑方卻各攻一面、一路雄風、一拼輸贏、一帆風順、順勢一 擊、一發不可收、一拿到底、一著定乾坤、多子完勝的超凡脫俗 殺局。

第106局 (山東)オ 溢 先負 (四川)鄭一泓 轉五六炮單提傌過河俥轉巡河俥對屏風馬兩頭蛇平包兌俥

- 1. 炮二平万 馬8谁7 2. 傌二進三 卒7進1
- 3. 俥 一 平 二 車 9 平 8 4. 俥 二 進 六 馬 2 進 3
- 5. 炮八平六 卒3進1 6. 傌八進九 包2進1

這是2011年9月6日全國象甲聯賽第21輪才溢與鄭一泓之間 的一場精彩廝殺。雙方以五六炮渦河俥單提傌對屏風馬兩頭蛇拉

開戰幕。高伸右包打過河俥,意在逼俥退守巡河,著法積極,屬 改進後流行主流變例之一,意要繼續保持複雜變化。黑如包8退 1,可參閱第105局「聶鐵文先負洪智」之戰。

7. 傅二退二 包8平9 8. 傅二平八 …………

黑平左包兌俥後,紅即右俥左移捉右包避兌,這種走法一般 在重大賽事上很少出現,旨在攻其不備,出奇制勝。紅如改走俥 二進五,可參閱第104局「萬春林先負聶鐵文」之戰。

8.…… 包2退3(圖106)

黑右包退底線,構思奇特,想像力豐富,有創新之意。網戰中黑一般多先走車1平2,兵七進一,車8進5,兵五進一,卒3進1,俥八平七,包2進4,炮六平七,包2平5,相七進五,馬3退5,傌九進七,車8進1,俥七進二,車8平7,仕六進五,馬7進6,俥九平六,馬6退5,俥七退一,象3進1,俥七平八,車2進4,傌七進八,後馬進3,傌八進七,包9平3,俥六進七,包3退1,俥六平九,卒7進1。至此,紅多中相,黑多過河7卒,雙方互有顧忌。

9. 兵七進一??? ………

紅急挺七兵邀兌,劣著!丟失先機,易落下風。同樣兌兵,如圖106所示,紅宜徑走兵三進一!黑如接走卒7進1,俥八平三,馬7進6,俥九平八,象3進5,俥八進六!包2平3,炮五進四!馬3進5,俥八平五!車8進4,俥五平四!士4進5,俥三平四,馬6退8(若包9平6???前俥退一!包6進3,俥四平二!在雙方兑俥車中,紅得馬大優),炮六進四,馬8退7,前俥平一,車8平7,俥四退二,包9平7!炮六退四,馬7進9,炮六平五!變化下去,紅有中炮,又淨多雙兵,強於實戰,足可抗衛。

9. 象3進1

黑揚右邊象,看似形狀怪 異,但卻是邀兌兵卒,讓出包 路,攻守兼備的一步好棋!此刻 紅方並無有效的反擊手段。

10. 兵七進一 象1進3

11. 傌九淮七?? ………

紅左邊傌出動的效果,遠不 如先走兵三進一邀兌兵卒,快速 活通傌路來得實在,變化下去, 紅方仍持有稍好盤面。

11. 包2平3

12. 傌七進五 車8進1

13. 俥九平八 車8平4

14. 炮 六 進四?? 卒 9 進 1!

黑方 鄭一泓

紅方 才 溢 圖106

紅進左肋炮於卒林線,頂住黑右肋車出擊,過於冒險,急於 進攻,易遭偷襲或暗算。紅宜仕六進五先避一手後再伺機出擊更 為穩妥,能繼續保持主動。

黑挺左邊卒避一招,不給肋炮右移反擊機會,老練穩正。

15.前俥進四?? …………

紅進前俥邀兌,簡化局勢,壞棋,再失先機,紅方連續走軟、走漏,似乎不在臨戰狀態。現處於被動狀態下,應儘快振作精神,定下心來,認真考慮利弊得失後,紅徑走炮五平六驅肋車離開為上策,黑如接走車4平6,相七進五,演變下去,儘快調整陣形,鞏固中防後,紅勢稍先,足可抗衡。

15. …… 車4平2 16. 俥八進八 車1進1

17. 俥八银一? 車1進1!

紅先兌前俥後,現卻退俥避換,試圖保持複雜變化,過於勉強,壞棋!釀成惡果,難以自拔。紅宜俥八平九!馬3退1,相七進九,變化下去,雙方步入無俥車棋戰後,在子力對等、局勢相對平穩的纏鬥中,紅中傌下伏傌五進七踩象、傌五進四臥槽和傌五進三踏卒3步先手棋,仍能保持主動,易走。

黑方再次進車邀兌,搶佔要隘,機警而準確,旨在逼使紅俥 定位。黑方由此逐漸步入佳境。

18. 俥八退三?? 馬3進4

紅再次退俥避兌,又失一次主動抗衡機會,實在可惜!

黑方抓住戰機,右馬盤河出擊,子力走活,足可一搏!

19.相七進九 車1平2 20.俥八進三 包9平2

21. 傌五進七? …………

紅中傌貪象,對局面過於樂觀,有些冒險,易落下風,要遭被動。紅宜傌五進三踩7卒奔士角出擊,演變下去,仍然是雙方 互有顧忌,戰線甚長,紅仍有反擊機會,優於實戰。

21. …… 包2進7! 22. 仕六進五? …………

黑沉包叫帥,逼紅方定位,現補左中仕,劣著,導致七路象台馬無法脫身,深陷困境,紅宜徑走帥五進一!演變下去,雙方互纏爭鬥道路漫長,紅方還有機會,好於實戰。

22.…… 士4進5 23.兵五進一 馬4進6

24. 仕五進四 象7進5

黑方上右中士,馬騎河捉雙,現又補左中象固防,著法積極,陣形穩固,已取得滿意局面,開始步入佳境。

25. 兵三進一 馬6進5 26. 相三進五 卒7進1

27.相五進三 馬7進6!

雙方巧兌傌馬炮包兵卒後,黑又左馬般河,追炮出擊!至 此,黑馬位靈活,下伏馬6淮7踩殺中兵的先手棋;而紅方傌炮 什中兵雙相散落,子力分散,易遭攻擊,顯而易見紅勢較差。

28. 傌七進八 包3進2 29. 炮六退四 馬6進7 30. 炮六平五 馬7银5!

趁紅方被動調整子位之機,現黑踏中兵,取得多中卒優勢 後,馬雙句以後的反擊力對紅方的壓力是很大的。

以下殺法是: 傌三淮四, 馬5淮4, 帥五淮一, 馬4退2, 傌 四進五, 句2退1(退底包叫殺, 凶招!對紅方陣地攻殺施加重 壓),炮五平八(劣著,導致局勢惡化。宜帥五退一!馬2進 4,帥五平六,包3平4,傌八退六,馬4退2,傌六退七,演變 下去,優於實戰,尚可支撐。當然黑方仍有不少反擊手段,紅受 困風險並沒解除),包3進6,帥五進一(若誤走帥五退一??? 馬2進4,帥五平六,句2退6!黑反得子勝定),十5進4,傌八 银六,句3银7(逼帥上三樓後,黑方馬不停蹄地揚中士,再退 句, 意要包鎮中路打傌得子, 這一系列的組合戰術, 井然有序, 連連進逼,今人大飽眼福,擊節稱快,黑方顯而易見大佔優勢, 而紅將面臨失子危險),傌五淮三,包2平7!傌六淮四(進傌 叫將無奈,如傌六退四???包7退1,帥五退一,包7平2!黑也 得子勝勢),將5平4,傌三淮四,包3平5!後傌退五,包7退 1 (先退左包叫帥,精妙絕倫,令人拍案叫絕!黑方是先炸炮, 再殺傌,連吃兩子鎖定勝局)!帥五退一,包7平2!傌四退 五,將4平5!兩匹中路紅傌必被擒殺一匹後,黑淨多兩個子完 勝紅方。

此局雙方一開戰就迅速淮入了五六炮對高右包打俥平左包兌 值之爭,黑方在第8回合別出心裁地走包2退3,打亂了紅方備

戰好的佈局思路,紅方慌不擇路地在第9回合挺錯七路兵邀兌而落入下風。以後紅方連續在第11回合出左邊傌,在第14回合肋炮入卒林,在第15回合進前俥邀兌,在第17、18回合連退左俥,在第21、22回合連續走傌貪中象和補錯中仕後,被黑方巧兌馬卒,馬包聯手又踩中兵,馬包叫殺逼紅卸中炮,揚士退炮,逼殺雙傌,平包打傌,暗伏得子,最終巧先炸炮,又不忘砍傌而多兩子擒帥。

這是一盤黑在佈局別出心裁地亮出不少意想不到的走法,令 紅方步入中局後有些過於樂觀,對局面估計不足,落入下風後, 連續七次錯失良機,顯得很不在狀態,被黑方抓住戰機、飛馬如 龍、雙包齊鳴、閃展騰挪、強勢出擊、精準打擊、不留後患、得 兩子破城的精彩殺局。

第107局 (澳洲)劉璧君 先負 (北京)唐 丹轉五六炮單提傌巡河俥挺九兵對屛風馬右包封俥平左包打俥

1. 炮二平万 馬8進7 2. 傌二進三 車9平8

3. 俥一平二 馬2 進3 4. 傌八進九 卒7 進1

5. 炮八平六 車1平2 6. 俥九平八 包2 進4

7. 傅二進四 包8平9 8. 傅二平七 …………

這是2011年11月21日第12屆世界象棋錦標賽女子組首輪劉 璧君與唐丹之間的一場巾幗大戰。1990年出生的唐特大自2011 年下半年後,佔據中國象棋女子等級分榜的榜首,並是首位突破 2500分的女棋手,如今只需在此屆世錦賽上奪魁,就可成為最 年輕的全國冠軍、亞洲冠軍和世界冠軍的「大滿貫」女棋手了。

唐特大曾多次在各種大賽上擊敗過男子名將,故也曾獲過「超級 丹」的威名。其對手劉璧君也是移居到澳洲後一位頗且實力的海 外高手,曾獲過2003年第8屆世界象棋錦標賽女子組的季軍。兩 強此番相遇,必有一場惡戰,狹路相逢勇者勝。

雙方以五六炮單提傌右直值巡河對屏風馬淮7卒右包封值平 左包兌值拉開戰幕。紅現大膽平右巡河值於七路窺殺3路卒,看 不出如何展示出巡河值的掌控效率, 令人疑惑?!

在2011年全國象棋個人錦標賽上王躍飛與聶鐵文之戰中紅 曾走過俥二平四!士4進5,兵九進一,包2退2,兵七進一,象 3進5,兵七進一,卒3進1,炮六平七,馬3退1,傌九進七,包 2退1, 傌七進六, 車2平4, 傌六進七, 馬1進3, 炮七進五, 車 4進2,炮七平五!包9平5,俥八進六,車8進6,炮五平九,車 8平7,相三進五,卒7進1,俥四平三,車7退1,相五進三,馬 7進6,什四進五,馬6進5,相三退五,馬5進7,炮九平三,重 4進4,炮三進六,卒5進1,俥八平七,卒5進1,俥七進三,車 4退6, 俥七退四!變化下去,紅多中相,黑多中卒,雙方均 勢,結果戰和。

- 8..... 馬7淮6
- 9. 兵九進一 十6淮5
- 10. 什六淮五 象7淮5
- 卒3淮1(圖107) 11. 傌九淮八
- 12. 俥七平四???

黑挺3卒驅俥後,紅平俥佔右巡河肋道欺馬,劣著!導致局 勢急轉直下,陷入被動挨打境地。如圖107所示,紅官先立中值 徑走俥七平五為妥,黑如接走馬6進7,俥五平四,包2平1,俥 八平九,包1平2,炮六平八!馬7進5,相七進五,包9平7,傌

三淮二, 重8平6, 俥四淮 五,十5退6,相三進一!下 伏值九淮三關起門來捉包的先 手棋,優於實戰,足可抗衡。

- 12. 包9平6!
- 13. 俥四平万 …………

黑果斷以左邊包平十角打 俥,硬逼紅方表態。

紅 值 回 中 路 , 白 捐 一 步 棋。紅如俥四進一?車2進5! 雙方殺傌馬後,紅四路騎河俥 位置艦於, 淮退維谷, 明顯被 動。

黑方 唐 丹

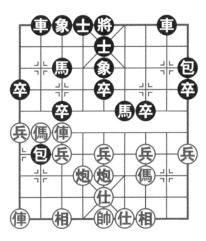

紅方 劉璧君 圖 107

13. 馬6進7 14. 俥万平四 馬7退6

15. 俥四平万 …

黑左盤河馬踏三兵後,又回來驅車激兌,但紅仍肋俥鎮中, 似有被馬牽著走的感覺,看來如此被動是真的「剎庫」失靈了。

15.…… 卒3進1 16. 俥五平七 馬6進5

17. 傌三進五 包2平5! 18. 炮六平八 車2平1

19. 俥七平万 車8進6!

里方利用紅巡河值左右徘徊移動、屢次被趕的機會,棄3路 卒,馬踩中兵邀兑,令右中包鎮中復活,現又伸左直車過河護中 包, 日多中卒, 已明顯反先佔優了。

20. 炮八平七 車1進2 21. 炮七進五 車1平3

22. 傌八進六 包6平7!

紅棄炮兌馬後,使黑右車活了起來,現紅左馬騎河捉雙,初

546

看黑中包厄運難逃?! 其實不然,黑方洞察一切,利用紅雙相散落的致命弱點,又巧用包是殺相剋星的特點和雙包叫悶的優勢,在雙車帶領下,反客為主,製造殺機,令紅防不勝防。

23. 相三進一 …………

紅揚右邊相,明智之舉。紅如貪帥五平六??包7進7!帥六進一,車3平4,俥八進五,包5平9!下伏車8平4叫帥殺傌和包9進2車雙包叫殺兩步先手棋,黑反大優。

23. …… 包5平7 24. 仕五退六 車3進2

25. 傅五平六 車3進2 26. 傌六進四 後包平6

27. 馬四银五 包.7平5! 28. 炮五平四 …………

黑雙包齊鳴:後包攔馬,前包鎮中,硬逼紅卸中炮;紅果斷自覺卸中炮,實屬無奈,只能讓黑架空心包。紅如強行走仕六進五??車3進2!帥五平六,卒5進1!馬五進三,象5進7,炮五進三,將5平6,演變下去,黑多子勝定。

28. … 車3 進2!

黑藉中包之威,右車點下二線,一劍封喉!讓紅方只有招架之功而毫無還手之力。黑下伏車8進2雙車卡穴入局凶招,紅如續走俥八進三??車3平6!炮四平三,車8平6!俥八平五,前車進1,帥五進一,後車平5,炮三平五,卒5進1!傌五進三,象5進7,變化下去,黑淨多車卒士完勝紅方,使唐丹這屆世錦賽之途一路平坦地豪取了九連勝,實現了「全國、亞洲、世界冠軍大滿貫」的夙願。

此局雙方一開局已響起了五六炮對右包封俥平左包兌俥的包 戰聲:紅伸右俥巡河挺九兵補左中仕,黑左馬盤河補左中士象成 兩頭蛇後,紅在進入中局不久的第12回合走俥七平四使局勢急 轉直下,以後此巡河俥連續5次在河口左右徘徊,被動遭趕,令

人匪夷所思、大跌眼鏡。黑卻抓住機會,棄3卒,馬踏兵,活右中包,棄包兌傌,救活右橫車,雙包克相,硬鎮空心包,最終藉中包之威,連殺俥傌,多子入局。

這是一盤紅在佈局時巡河俥運用失策,令黑能輕鬆反先;以 後黑雙車雙包聯手攻殺,攻城有力,最終紅方輸在黑鎮空心中包 和車點穴後成「霸王車」的得子擒帥殺局。

第108局 (廣東)許銀川 先勝 (北京)蔣 川轉五六炮單提傌兌右直車對屏風馬兩頭蛇高右包打俥

- 1.炮二平五 馬8進7 2.傌二進三 車9平8
- 3. 傅一平二 卒7進1 4. 傅二進六 馬2進3

這是2012年12月18日首屆「碧桂園杯」全國象棋冠軍邀請賽第5輪(即預賽末輪)中許銀川與蔣川之間精彩的一場「兩川」激戰。由於前四輪許特大四戰全勝,已穩獲預賽第1名,本輪勝負結果對他已無關緊要了,他是怎樣對待比賽的呢?讓我們拭目以待吧!可從此盤比賽中學到不少東西!雙方以中炮過河俥對屏風馬進7卒拉開戰幕。紅採用右俥過河著法屬此類佈局體系中的主流變例。紅如先走傌八進九,可參閱第107局「劉璧君先負唐丹」之戰。

5. 炮八平六 卒3進1 6. 傌八進九 包2進1

黑高起右包打俥是屏風馬兩頭蛇應對五六炮過河俥的常用走法,目的是要儘快減輕左翼被封壓力,屬改進後的主流變例。黑如包8平9,可參閱第104局「萬春林先負聶鐵文」之戰中第6回合注釋;黑又如包8退1或馬7進6,可參閱第105局「聶鐵文先負洪智」之戰中第6回合注釋。

7. 傅二退二 包8平9 8. 傅二進五 …

紅直接兌俥,不留隱患,簡化局面,屬流行著法,容易掌控 局面。紅如俥二平八,可參閱第106局「才溢先負鄭一泓」之戰。

8.…… 馬7退8 9. 俥九平八 車1平2

10. 俥八進四 象 3 淮 5 11. 兵三淮一 卒 7 淮 1

12. 俥八平三 士4進5 13. 兵九進一 包9平6

黑平左邊包於左士角讓路,是黑方改進後的下法。黑如先走 車2平4,可參閱第104局「萬春林先負聶鐵文」之戰;筆者也 曾走過黑包9平7, 仕四進五, 包7進2(伸包讓路, 給左馬開出 通道,穩健)!傌三進四,馬8進7,炮五平三,包7進3,傌四 退三,馬7淮6,演變下去,雙方兩難淮取,結果下和。

14. 傌九進八(圖108) ………

紅進左邊盤河傌出擊,不給右包渦河有發展空間的機會,屬 流行變例之一。 里方 蔣 11

以往網戰也流行過紅什四 進五,馬8進9,傌三進二(若 傌三進四,包2進3,兵五進 一,車2進3,兵一進一,車2 平4, 傌四進五, 馬3進5, 兵 五進一,包2退2,兵五進一, 車4平5,變化下去,雙方子力 對等,大體相當),車2平4, **傌九進八,卒9進1,炮五平** 二,以下黑有四變:

①車4進3,紅有相三進五 和炮六平三2種不同走法,結

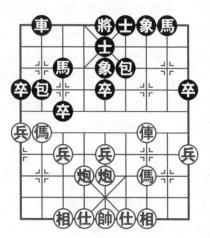

紅方 許銀川 圖 108

果前者為紅較易走,後者為雙方均勢;

- ②包2退3!相三進五,車4進3,炮二平一,包2平1,炮 一進三,包1進5,炮一進一,黑有包1平7和卒5進1兩種不同 弈法,結果前者為雙方均勢,後者為紅方易走;
- ③卒5進1,紅有炮六平五和相三進五2種不同弈法,結果 前者為雙方均勢,後者為雙方平穩;
- ④包2進1!紅有炮二進一、傌二進一、炮六平三和相三進 五4種不同下法,結果前者為紅方佔優,中一者為黑勢不錯,後 兩者為雙方基本均勢。

14. … 馬8進9???

雙方兌庫車後均迅速調整了自己的陣形,黑左馬屯邊,敗著!急於走單提馬陣式抗衡,已錯失良機,易遭偷襲,陷入被動。如圖108所示,黑宜先走車2平4為上策,紅如接走任四進五(若炮六平九??馬8進9,任四進五,馬9進7,馮八進九,包6平7,俥三平八,車4進3,兵九進一,卒3進1,兵七進一,包2平3,俥八退四,馬3進1,炮九進四,包3退1,演變下去,紅右翼三路傌相受困,黑已反優),馬8進9,傌三進二,卒9進1,炮五平二,以下黑有兩種不同選擇:

- ①包2退3!相三退五,車4進3,炮二平一,包2平1,炮一進三,包1進5,炮一進一,包1平7(若卒5進1??則馮八進六,車4進1,俥三平九,車4退1,兵一進一,車4平8,兵一進一,紅反易走,略優),炮一平六,包7進3,雙方巧妙兌庫車殺兵卒後,子力對等,雙方均勢,黑優於實戰;
- ②卒5進1!紅方有兩種走法:(a)炮六平五,包2平5,炮 五進三(若傌八退七??車4進6,傌二進一,包5平8!變化下去,黑反足可抗衡),包5進3,相三進五,車4進3,傌八退

七,車4平5,傌七進五,車5進1,俥三退一,馬3進5,演變 下去,雙方子力對等,分庭抗禮,黑優於實戰;(b)相三進五, 車4進3,兵七進一,卒3進1,俥三平七,包2退3,傌二退 四,包2平3, 俥七平三, 馬9淮7, 炮二進四, 馬7淮6, 俥三 平四, 重4平8, 俥四平二, 重8平5, 黑鎮中車不激兌, 使雙方 局勢平穩,黑也足可抗衡。

15. 仕四進五 卒9進1 16. 傌三進四 車2平4

17. 傌四银六 ………

黑現亮右貼將車為時已晚,被紅退右盤河傌連環後攻打黑右 肋重, 今黑方白捐了一步棋, 而紅方這步更具挑戰性、攻殺性的 退馬,使紅勢豁然開朗,步入佳境。紅如徑走馬四進五掠中卒, 則馬3進5,炮五進四,車4進3,炮五平八,車4平2,炮六平 八, 車2平5, 兵五進一, 變化下去, 紅雖多中兵易走, 但局面 較為平穩,這不是許特大喜歡的局勢。

車4平2 18. 兵五進一 包2平4 17.....

19. 兵五淮一! ……

紅連衝中兵激兌,意欲從中路突破,這步強勢出擊的好棋, 是先退肋傌欺重的有力攻擊的後續手段,增大了對黑方的攻殺壓 力。

19. …… 包4 進4 20. 什五進六 包6 進4

21. 兵五淮一 …

紅渡中兵強勢激兌,執銳攻堅,我行我素,如箭在弦,一發 而不可收!紅方對接下來的各路變化是了然於胸。

21. 馬3進5 22. 傷六進五 包6平5

23. 仕六退五 車2平4

黑平右貼將車出擊,明智。黑如貪車2進3?? 馬八退七,包

5平8,俥三平四!下伏俥四進二的得子反先手段,黑方反而更 難應付。

24. 傌八退七 車4進7 25. 俥三平五 車4平3

26. 傅五退一 馬9進8 27. 傷五進七 馬5進4

28. 傌七進九! …………

雙方兌子後,紅藉中路俥炮之威,傌屯邊赴臥槽,形成了紅 俥傌炮聯手出擊的令黑方已很難應對的進攻態勢。

28. … 卒 3 進 1 29. 傷九進七 將 5 平 4

30.炮五平六 士5進4 31.傌七退六? …………

紅傌回卒林欺過河卒,高深莫測。紅不如徑走俥五平四!黑 方有兩種選擇:

①士6進5, 傅四平六!馬8進6, 兵七進一!黑如接走馬6 進4貪俥??? 則炮六進二殺,紅勝;黑又如改走馬6退5?? 炮六 進二,馬5進4, 俥六進一! 肋炮兌雙馬後,紅也多子多兵勝 定;

②馬8退7?? 傅四進四!馬7進8, 傅四進二!將4進1, 傅四退一,將4退1,傌七退五,將4平5,傌五進三!將5平4, 傅四退一,馬8退6(若將4進1??? 傅四平六,將4平5, 傅六進一!紅勝),傅四退一,將4進1,帥五平四,卒3進1(若將4平5??? 傅四進二,將5退1,傅四平六!紅速勝),傅四平六,卒3平4,炮六進二,車3平7(若將4平5??? 傅六平五!象7進5,傅五進一!紅速勝),傌三退四,將4退1,傌四進六,車7進2,帥四進一,將4進1,傌六退四妙殺,紅也能快速勝。

31. 車3银1

黑苦思良久,在確實無解圍之策的情況下,理智地選擇了丟 子下殘棋的結果:忍痛割愛地退車殺兵邀兌,丟馬退守。黑如士

है है

6進5, 偶六退七, 將4平5, 偶七進八, 馬8進6, 偶八進七, 將5平4, 俥五進一! 仍得子勝定; 黑又如改走馬8進6, 兵七進一! 馬6退5, 俥五進一! 車3進2, 相三進五, 車3平2, 兵七進一, 車2退6, 兵七平六! 必得一馬後, 紅也勝勢。

以下殺法是: 俥五平七, 卒3進1, 傌六退四, 馬8進9, 傌 四退六(得子後,形成紅傌炮高兵仕相全對黑馬雙高卒士象全的 必勝殘局)!士6進5,炮六平九,卒9進1,相三進五,卒9平 8, 傌六進四, 象5進7, 傌四退五, 卒8進1, 傌五進六, 卒3平 2,炮九進四!將4平5,兵九進一!卒8平7,兵九平八,卒7平 6, 炮九平八!卒2平1, 傌六退七, 馬9進7, 傌七退八, 卒1進 1,炮八平九,象7進5,炮九退五(又炸邊卒,勝定)!馬7退 6, 傌九進七, 馬6退4, 兵八進一, 馬4進5, 傌七進五, 馬5退 4, 兵八平七, 卒6平5, 兵七平六, 將5平6, 仕五進六, 將6平 5, 帥五平四!將5平4, 炮九平五,將4平5, 相五進七,將5平 4,相七進五,將4平5,炮五平六,馬4進3,炮六平五!卒5進 1,相七退五(再殺中卒後,紅必勝)!馬3進5,傌五進七,將 5平4, 兵六平五, 馬5退6, 兵五進一(中兵兑雙象後紅方完 勝)!馬6進7,炮五平三!象7退5,傌七進五!至此,形成紅 **傌炮雙仕完勝黑馬雙士的局面,黑方只好遞上降書順表、城下簽** 盟了。

至此,許特大連勝5位全國冠軍,以全勝戰績積10分的強勢 晉級半決賽,洪智和孫勇征同積7分也晉級,蔣川此局雖輸,但 也以二勝二和一負積6分拿到最後一個半決賽名額,最終許銀川 加賽超快棋擊敗孫勇征奪冠,拿到60萬元大獎,孫勇征(亞 軍)獲20萬元,洪智(季軍)獲10萬元,蔣川(殿軍)也獲6 萬元獎金。

此局雙方一開局就捲入了五六炮對高右包打俥平左包兌俥之 爭:紅兌右俥伸左俥巡河,黑兌7卒補右中士象左邊包平左士角 應對;步入中局不久,紅挺九兵進左邊傌盤河出擊後,黑在第 14回合走馬8進9,走單提馬抗衡,丟失良機,陷入被動而一蹶 不振,難以自拔。

紅趁勢連渡中兵,硬從中路突破,很快形成了俥傌炮聯手出 擊的強大立體形攻勢後,透過巧妙兌俥截得一子後又棄中兵兌雙 象,最終傌炮聯手擒將。

這是一盤佈局在套路波瀾不驚,輕車熟路;中局攻殺,黑方 過於拘謹、發揮失常,被紅方穩紮穩打、見縫插針、絲絲入扣、 注重細節、不急不躁、有勇有謀、抽絲剝繭、蠶食淨盡、精準打 擊、不留後患,最終多炮入局的精彩殺局。

國家圖書館出版品預行編目資料

五六炮對屏風馬短局殺 / 黃杰雄 編著

——初版·——臺北市·品冠·2017 [民106.08]

面;21公分 —— (象棋輕鬆學;13)

ISBN 978-986-5734-67-1 (平裝;)

1. 象棋

997.12 106009469

【版權所有·翻印必究】

五六炮圖屏風馬短局殺

編著者/黃杰雄

責任編輯/劉三珊

發行人/蔡孟甫

出版者/品冠文化出版社

社 址/台北市北投區(石牌)致遠一路2段12巷1號

電 話/(02)28233123·28236031·28236033

傳 眞/(02)28272069

郵政劃撥 / 19346241

網 址/www.dah-jaan.com.tw

E - mail / service@dah-jaan.com.tw

承 印 者/傳興印刷有限公司

裝 訂/眾友企業公司

排 版 者/弘益電腦排版有限公司

授 權 者/安徽科學技術出版社

初版1刷/2017年(民106)8月

定 價 / 480元

大展好書 好書大展 品嘗好書 冠群可期

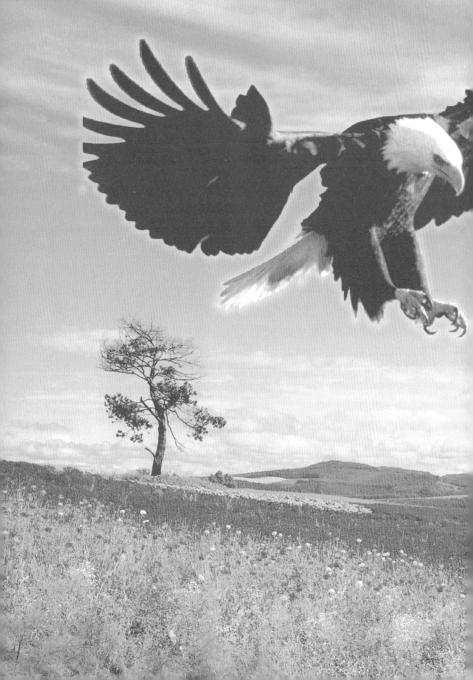

大展好書 好書大展 品嘗好書 冠群可期